教育部人文社会科学重点研究基地重大项目

复旦大学中国古代文学研究中心
The Research Center for Chinese Ancient Literature
of Fudan University

周 斌 ● 主编

中国古代文学作品的影视改编与传播

ZHONGGUO GUDAI WENXUE ZUOPIN DE YINGSHI GAIBIAN YU CHUANBO

復旦大學 出版社

教育部人文社科重点研究基地重大项目(15JJD750006)
复旦大学中国古代文学研究中心

主　　编：周　斌
主要撰稿人(以姓氏笔画排序)：
　　　　艾　青　田　星　杨晓林
　　　　周　斌　谈　洁　龚金平

目　录

绪论 ……………………………………………………………………………… 001
 一、中国古代文学作品影视改编与传播的意义与价值 ………………… 003
 二、中国古代文学作品影视改编与传播的历史与现状 ………………… 009
 三、中国古代文学作品影视改编与传播研究状况简述 ………………… 014
 四、中国古代文学作品影视改编与传播研究的基本思路与方法 ……… 018

第一章　20世纪20年代据古代文学作品改编拍摄的影片概述 ………… 020
 第一节　第一次商业电影浪潮中改编古代文学作品的基本情况 ……… 021
 一、国产电影大量改编中国古代文学作品的主要原因 ……………… 021
 二、据中国古代文学作品改编拍摄影片的主要特点 ………………… 023
 第二节　故事片《盘丝洞》：20世纪20年代《西游记》改编拍摄的硕果 … 029
 一、故事片《盘丝洞》是如何根据《西游记》改编拍摄的 ……………… 029
 二、关于故事片《盘丝洞》评价的探讨 ………………………………… 032

第二章　20世纪30年代据古代文学作品改编拍摄的影片概述 ………… 035
 第一节　从古装片剥离出来的戏曲电影 ………………………………… 036
 一、《定军山》：首部国产电影与中国传统戏曲的结合 ……………… 036
 二、梅兰芳在戏曲片创作拍摄方面的积极探索 ……………………… 037
 三、戏曲片《斩经堂》：电影与戏曲深度结合较成熟的作品 ………… 038
 第二节　上海"孤岛"时期古装片创作改编的回潮 ……………………… 039
 一、上海"孤岛"时期古装片勃兴情况概述 …………………………… 040
 二、据《三国演义》改编拍摄的故事片《貂蝉》 ……………………… 045
 三、据《木兰辞》改编拍摄的故事片《木兰从军》 …………………… 046
 四、据《红楼梦》改编拍摄的故事片《王熙凤大闹宁国府》 ………… 048
 第三节　故事片《西厢记》：从戏曲到电影——兼与1927年版本对比 … 050

一、1927 年改编拍摄的无声片《西厢记》 ………………………………… 050
二、1940 年改编拍摄的有声片《西厢记》 ………………………………… 051
三、两个电影改编版本的比较研究 ………………………………………… 052

第三章　20 世纪 40 年代据古代文学作品改编拍摄的影片概述 ……… 055

第一节　古代文学作品电影改编拍摄日趋式微 …………………………… 055
一、抗战胜利前的电影改编拍摄简况 ……………………………………… 055
二、抗战胜利后的电影改编拍摄简况 ……………………………………… 057

第二节　故事片《红楼梦》：早期改编古代小说名著的经典案例 ……… 058
一、对古代小说名著《红楼梦》进行了全局式改编 ……………………… 058
二、影片具体改编拍摄情况评析 …………………………………………… 059

第三节　戏曲片《生死恨》：早期戏曲电影改编拍摄的经典作品 ……… 063
一、中国第一部彩色戏曲片《生死恨》的改编拍摄过程 ………………… 063
二、影片具体拍摄情况评析 ………………………………………………… 065

第四节　据古代小说名著改编拍摄的第一部国产动画长片《铁扇公主》 … 067
一、"万氏兄弟"：中国美术电影的奠基者和开拓者 …………………… 067
二、据《西游记》改编拍摄的第一部国产动画长片《铁扇公主》 ……… 069

第四章　1949—1966 年据古代文学作品改编拍摄的影片概述 ………… 071

第一节　据古代文学作品改编拍摄的故事片论析 ………………………… 072
一、据古代文学作品改编拍摄的故事片简况 ……………………………… 072
二、据古代文学作品改编拍摄的代表性故事片评析 ……………………… 072

第二节　据古代文学作品改编拍摄的戏曲片论析 ………………………… 077
一、戏曲片创作改编较繁荣的主要原因 …………………………………… 078
二、据古代文学作品改编拍摄的代表性戏曲片评析 ……………………… 078

第三节　据古代文学作品改编拍摄的美术片论析 ………………………… 084
一、1949—1966 年国产美术片创作生产简况 …………………………… 084
二、据古代文学作品改编拍摄的代表性美术片评析 ……………………… 086

第四节　国产电视剧创作生产简况 ………………………………………… 089
一、国产电视剧创作生产的起步 …………………………………………… 089
二、国产电视剧主要发挥宣传教育作用 …………………………………… 089

第五章 20世纪八九十年代据古代文学作品改编拍摄的影视剧概述 ········ 091

第一节 据古代文学作品改编拍摄的故事片论析 ················· 091
一、新时期据古代文学作品改编拍摄的故事片简况 ············· 091
二、据古代文学作品改编拍摄的代表性故事片评析 ············· 092

第二节 据古代文学作品改编拍摄的戏曲片论析 ················· 105
一、新时期据古代文学作品改编拍摄的戏曲片简况及创作变化的主要
　　原因 ··· 105
二、据古代文学作品改编拍摄的代表性戏曲片简评 ············· 108

第三节 据古代文学作品改编拍摄的美术片论析 ················· 113
一、新时期据古代文学作品改编拍摄的美术片简况 ············· 113
二、据古代文学作品改编拍摄的代表性美术片评析 ············· 114

第四节 据古代文学作品改编拍摄的电视剧论析 ················· 126
一、国产电视剧创作生产的复苏和两次改编热潮的形成 ········· 126
二、据古代四大小说名著改编拍摄的电视剧评述 ··············· 128
三、据古代神怪小说改编拍摄的电视剧评述 ··················· 136
四、据史书改编拍摄的历史题材电视剧创作简评 ··············· 146

第六章 21世纪以来据古代文学作品改编拍摄的影视剧概述 ············ 152

第一节 据古代文学作品改编拍摄的故事片论析 ················· 152
一、据古代文学作品改编拍摄的故事片简况 ··················· 152
二、古代文学作品电影改编的四种模式 ······················· 155
三、据古代文学作品改编拍摄的代表性故事片评析 ············· 159

第二节 据古代文学作品改编拍摄的戏曲片论析 ················· 190
一、据古代文学作品改编拍摄的戏曲片创作拍摄简况 ··········· 190
二、据古代文学作品改编拍摄的代表性戏曲片评析 ············· 193

第三节 据古代文学作品改编拍摄的美术片论析 ················· 201
一、据古代文学作品改编拍摄的美术片创作拍摄简况 ··········· 201
二、据古代文学作品改编拍摄的代表性美术片评析 ············· 203

第四节 据古代文学作品改编拍摄的电视剧论析 ················· 212
一、据古代文学作品改编拍摄的电视剧创作简况 ··············· 212
二、据古代文学作品改编拍摄的代表性电视剧评析 ············· 214

第七章　据中国古代文学作品改编拍摄的影视剧在海外传播概述 …… 233
　第一节　通过更多传播途径，以更快的步伐走向海外的中国影视剧 …… 233
　　一、中国电影在海外传播情况简述 …… 233
　　二、中国电视剧在海外传播情况简述 …… 239
　第二节　据中国古代文学作品改编拍摄的影视剧在日本的传播状况 …… 243
　　一、据中国古代文学作品改编拍摄的日本影视剧简况 …… 243
　　二、据中国古代文学作品改编拍摄的中国影视剧在日本的传播简况 …… 246
　第三节　据中国古代文学作品改编拍摄的影视剧在韩国和朝鲜的传播
　　　　　状况 …… 249
　　一、据中国古代文学作品改编拍摄的韩国影视剧简况 …… 249
　　二、据中国古代文学作品改编拍摄的中国影视剧在韩国传播简况 …… 250
　　三、据中国古代文学作品改编拍摄的中国影视剧在朝鲜传播简况 …… 251
　第四节　据中国古代文学作品改编拍摄的影视剧在东南亚的传播状况 …… 253
　　一、据中国古代文学作品改编拍摄的影视剧在东南亚传播简况 …… 253
　　二、据中国古代文学作品改编拍摄的影视剧在东南亚的传播表征 …… 262
　　三、传播瓶颈与突破路径 …… 267
　第五节　据中国古代文学作品改编拍摄的影视剧在欧美的传播状况 …… 271
　　一、据中国古代文学作品改编拍摄的故事片和电视剧在欧美的传播
　　　　简况 …… 271
　　二、据中国古代文学作品改编拍摄的美术片在欧美的传播简况 …… 276

结语 …… 288
　一、当下中国古代文学作品影视改编与传播存在的主要问题 …… 288
　二、当下中国古代文学作品影视改编与传播应采取的主要策略 …… 290
　三、中国古代文学作品影视改编与传播的发展前景 …… 293

后记 …… 297

主要参考文献 …… 301

绪　　论

自中国电影诞生以来,中国古代文学作品就一直是其创作拍摄时进行艺术改编的主要对象。一个多世纪以来,已有不少中国古代文学作品(特别是一些经典文学作品)先后被搬上了银幕,产生了很大影响。其中有些中国古代文学的经典作品不仅被多次进行电影改编,被拍摄成各种类型的故事片,而且还被改编拍摄成戏曲片、动画片等形式,在不同年龄、不同文化层次和不同区域的观众群里均产生了很大影响,由此不仅丰富了国产电影的题材领域和类型样式,有效地普及了中国古代文学作品原著,而且在传播中华优秀文化方面发挥了很好的作用。

据不完全统计,20世纪20年代至40年代,先后根据中国古代文学作品改编拍摄的影片约有六十多部,数量不算少。当然,这些影片的艺术质量参差不齐,多数影片由于注重追求商业利润,改编时更多地重视影片的娱乐性和观赏性,对其文化内涵和文学价值则有所忽略,故成功之作不太多。但是,在此过程中也先后出现了据《三国演义》改编拍摄的故事片《貂蝉》(1938),据《木兰辞》改编拍摄的故事片《木兰从军》(1939),据《红楼梦》改编拍摄的故事片《王熙凤大闹宁国府》(1939)和《红楼梦》(1944),据古代戏曲剧目改编拍摄的戏曲片《斩经堂》(1937)、《西厢记》(1940)、《生死恨》(1948),还有根据《西游记》改编拍摄的第一部国产动画长片《铁扇公主》(1941)等,这些改编拍摄的影片不仅在当时产生了一定的影响,而且为中国古代文学作品搬上银幕提供了一些有益的经验。

1949—1966年这17年期间,虽然根据中国古代文学作品改编的影片数量有所减少,但艺术质量却有了显著提高。例如,根据《醒世恒言》中《灌园叟晚逢仙女》改编拍摄的故事片《秋翁遇仙记》(1956),根据《西游记》片段改编拍摄的木偶片《火焰山》(1958)、剪纸片《猪八戒吃西瓜》(1958)和动画片《大闹天宫》(1961—1964),根据《三国演义》片段改编拍摄的戏曲片《群英会》(1957)、《借东风》(1957),根据《西游记》片段改编拍摄的戏曲片《孙悟空三打白骨精》(1960),根据《红楼梦》片段改编拍摄的同名戏曲片《红楼梦》(1962)和戏曲片《尤三姐》(1963)等,都曾受到广大观众的欢迎和好评。

随着国产电影创作的不断繁荣发展,从"新时期"到"新世纪",较多中国古代文学作品被相继搬上银幕,改编拍摄成各种类型的影片,在艺术上也不断有新的探索和新的提高。由于成功之作不少,故在此不逐一列举。其中如根据《红楼梦》改编拍摄的同名故事片,被拍摄成6部8集系列片《红楼梦》(1986—1989),规模宏大、人物众多,较好地反映了原著的全貌,为中国古代文学名著的电影改编作出了显著贡献。而根据《西游记》片段改编拍摄的动画片《西游记之大圣归来》(2015)和根据《封神榜》片段改编拍摄的动画片《哪吒之魔童降世》(2019),均因其显著的艺术创新而"叫好又叫座",获得口碑和票房的双赢,成为20世纪国产动画片创作的标志性优秀作品。

同时,自国产电视剧诞生以后,中国古代文学作品也一直是其创作改编的主要对象,也同样有不少中国古代文学作品(特别是经典作品)相继被搬上了荧屏,改编拍摄成各种类型的电视剧,成为广大观众审美娱乐的艺术对象,并产生了很大影响。其中如《红楼梦》《西游记》《三国演义》《水浒传》和《聊斋志异》等经典文学作品,曾多次被改编拍摄成电视连续剧,受到广大观众的喜爱和欢迎。20世纪80年代以后,这样的改编作品较多,产生的影响也较大。就拿《水浒传》来说,被改编拍摄的电视剧就先后有40集《水浒》(1983)、43集《水浒传》(1998)和86集《新水浒传》(2011)等,各地电视台不断播放这些电视剧,赢得了大量观众的喜爱和欢迎,从而使《水浒传》的故事内容和主要人物形象几乎家喻户晓,有效地提高了其传播率,同时也扩大了其原著的读者群。其他古代文学名著改编拍摄的老版、新版电视剧也同样颇受欢迎,在不同时期都拥有大量的观众群。

与此同时,不少根据中国古代文学作品改编拍摄的各类影视剧作品还在海外各国有较广泛的传播,不仅在一些国际电影节和电视节上荣获若干重要奖项,而且还赢得了海外广大观众的喜爱与欢迎,成为他们了解中国历史和中华文化的重要窗口与途径,从而为传播中华优秀文化发挥了不可替代的重要作用。

由此可见,中国古代文学作品的影视改编与传播是一种不可忽视的重要文化现象,对此进行深入研究,努力探讨其意义与价值,梳理其改编和传播的历史与现状,并从中总结出一些基本规律及其存在的主要问题,探寻其改编与传播的主要策略,无论是对进一步推动中国古代文学作品的影视改编与传播来说,还是对进一步繁荣国产影视剧的创作来说,抑或是对于社会主义先进文化的建设和推动中华优秀文化更好地走出去来说,都是十分有益的。

一、中国古代文学作品影视改编与传播的意义与价值

应该看到,中国古代文学作品的影视改编与传播具有十分重要的意义,通过改编和传播不仅有效地增强和扩大了文学原著的影响力,而且其改编作品也体现了独特的审美价值与艺术价值,丰富了影视剧的创作,拓展了其题材领域,扩大了其类型样式,并有助于中华优秀文化更好、更快地"走出去"。显然,只有对此有充分的认识,才能进一步推动和加强中国古代文学作品的影视改编与传播各项工作的开展,并使之在改编的艺术质量上有更大的提高,在传播的途径等方面也有更多的拓展。

1. 中国古代文学作品影视改编与传播的意义

无疑,中国古代文学作品的影视改编与传播具有十分重要的意义。

首先,中国古代文学作品(特别是经典文学作品)乃是中华文化和中华文明的重要组成部分,它是在中国文学发展过程中产生的凝聚着历代文人作家人生经验、社会经历和心血智慧的文学创作成果,它从各个不同的侧面和角度反映了各个历史时期中国社会的生活风貌和文明形态,以及各个阶层民众的思想情感和理想追求;它既融汇了中华文化和中华文明的血脉,也蕴含着中华文化和中华文明的精神,是中华民族十分珍贵的文化财富。它不仅在弘扬中华文化和中华文明优秀传统,传承中华文化和中华文明薪火等方面具有十分重要的作用,而且在"以文化人、以文育人"等方面也能发挥独特作用。

其次,中国古代文学作品(特别是经典文学作品)不仅有较深厚的文化内涵,而且在各个历史时期读者众多,流传广泛,其故事内容和人物形象已经深入人心,尤其是一批经典文学作品,还具有长久的艺术感染力和美学生命力,在不同历史时期都受到了广大读者的喜爱和欢迎。其中有的作品还被其他国家多次翻译介绍,在海外得到了较广泛的跨文化传播,成为域外各国民众了解中国文学、中华文化和中华文明的一个重要途径。例如"根据全球图书馆数据库的检索发现,截至 2015 年 12 月,仍然在'一带一路'国家流通的《西游记》翻译语言为 16 种,版本多达 60 个",其中"除俄语、阿拉伯语、罗马尼亚语、斯洛文尼亚语、希伯来语、匈牙利语、波兰语、波斯语、捷克语这 9 种语言为中亚、中东欧地区之语言外,其余 7 种语言均处在亚洲地区,有些属于中国周边国家"。在亚洲,该书"被译成的语言有越南语、泰语、老挝语、印尼语、马来语、哈萨克语、蒙古语这 7 种,此外,根据相关学者研究,还有柬埔寨语、泰米尔语、乌尔都语、印地语、僧伽罗语等多种语言。《西游记》先是在当地华裔和能够读懂汉文原著的上层精英圈子流行,然后再以本土语言进行改编和翻译,

这条传播路径在印尼、马来西亚、越南、泰国、老挝等国家表现得最为典型"。① 正如习近平总书记所说:"中华民族具有五千多年连绵不断的文明历史,创造了博大精深的中华文化,为人类文明进步作出了不可磨灭的贡献。中华文化积淀着中华民族最深沉的精神追求,包含着中华民族最根本的精神基因,代表着中华民族独特的精神标识,是中华民族生生不息、发展壮大的丰厚滋养。中国共产党自成立之日起,就既是中华优秀传统文化的忠实传承者和弘扬者,又是中国先进文化的积极倡导者和发展者。要用中华民族创造的一切精神财富来以文化人、以文育人,决不可抛弃中华民族的优秀文化传统。要以科学态度对待传统文化。"②

应该看到,电影和电视剧既是现代艺术,也是大众传播媒介。它们自诞生之日起,就与文学有着紧密的联系。由于电影(特别是故事片)和电视剧都需要通过丰富生动的故事情节和性格鲜明的人物形象来表达思想主旨与文化内涵,并以此吸引和感染观众,所以其创作拍摄就需要以文学剧本为基础。影视文学剧本除了原创之外,根据文学作品改编是很重要的一个来源。由于文学原著在思想内涵、故事情节和人物刻画等方面都有很好的基础,所以改编拍摄的影视剧作品就较容易获得成功。由于影视剧(包括网络剧)借助于现代科技手段所营造的视听艺术形象,能更加生动、直观地演绎故事内容、塑造人物形象、表达思想主旨,其传播方式也更加便捷多样,所以较之纸质媒体的传播,其不仅优势明显,拥有更多的观众群,而且影响力也更大。

例如,古代文学名著《西游记》曾多次被改编拍摄成国产动画片,均产生了很大影响。其中1961年至1964年改编拍摄的动画长片《大闹天宫》(上下集)"不仅获得了一般观众的高度认可,同时也震惊了国际动画界,在数十个国家和地区发行。1978年,《大闹天宫》远赴英国参加伦敦国际电影节,英国《电影与摄影》杂志曾发表文章称赞该片是'1978年在伦敦电影节上最轰动、最活泼的一部电影。'1983年6月,《大闹天宫》在巴黎放映一个月,观众达近十万人次。法国《人道报》指出:'万籁鸣导演的《大闹天宫》是动画片中真正的杰作,简直就像一组美妙的画面交响乐。'法国《世界报》评论:'《大闹天宫》不但是有美国迪士尼作品的美感,而且造型艺术又是迪士尼艺术所做不到的,它完美表达了中国的传统艺术风格。'《大闹天宫》无愧为中国动画的镇山之宝"。③ 在此基础上,2011年问世的《大闹天宫》3D

① 《四大名著在"一带一路":〈西游记〉的漫漫"西游"路》,"北京文艺网"2016年5月20日。
② 《〈习近平总书记系列重要讲话读本〉——关于建设社会主义文化强国》,《人民日报》2014年12月12日。
③ 上海美术电影制片厂编:《〈大闹天宫〉:中国动画电影艺术的瑰宝》,安徽少年儿童出版社2015年版,第45页。

版,不仅让一大批老观众重温了经典,而且让更多小观众通过一种全新的电影形式来观赏和感受经典。该片于2012年获得第32届夏威夷国际电影节动画片杰出成就奖。此后,历经8年改编拍摄,并于2015年上映的3D动画大片《西游记之大圣归来》,颇受观众喜爱和好评,获得9.56亿人民币票房收入,不仅创造了国产动画片的票房奇迹,而且还超过了好莱坞拍摄的动画片《功夫熊猫2》6.17亿元的票房收入。同时,该片还相继荣获了第30届中国电影金鸡奖最佳美术片奖和第16届中国电影华表奖优秀故事片奖等一系列重要奖项,在艺术上得到了评论界的充分肯定和褒扬。

《红楼梦》《西游记》《三国演义》《水浒传》《聊斋志异》也曾多次被改编拍摄成电影和电视剧,产生了很大影响。其中1962年改编拍摄的越剧戏曲片《红楼梦》,成为描写"宝黛爱情"的经典之作。"这部影片当时轰动了国内影坛,即使在不流行越剧的北方,电影上映时也是万人空巷,其中的焚稿、哭灵等多个唱段,几十年来传唱不衰。"[①]2017年根据《三国演义》改编拍摄的电视连续剧《大军师司马懿之军师联盟》,其网络点击率达到了60亿,在观众中传播面之广、影响力之大,均由此可见一斑。此后问世的续集《大军师司马懿之虎啸龙吟》也获得了广泛好评。这两部剧作的热播不仅使原本在古代文学经典《三国演义》里并非是主要人物的司马懿成为血肉丰满、性格鲜明、经历曲折的艺术形象,而且也使广大观众对魏、蜀、吴三国争霸的历史及那个时代众多历史人物有了更加生动形象的了解,并激起他们进一步阅读原著作品的欲望。

为此,中国古代文学作品(特别是经典文学作品)的影视改编与传播的重要性是显而易见的,其不仅让原著的思想主旨、故事内容和人物形象得到了广泛传播和普及,而且丰富了影视剧的创作内容和类型样式,有效地推动了影视剧创作的繁荣发展。同时,它还成为中华文化和中华文明对外传播的形象载体,使之更好地为世界各国人民所喜爱和接受。

2. 中国古代文学作品影视改编与传播的价值

应该看到,中国古代文学作品还具有重要的文学价值和审美价值,其经过影视改编被搬上银幕、荧屏或网络以后,由于既保留了文学原著的思想和艺术等方面的精华,又有了一些新的艺术创造,并转换成了新的艺术样式,所以也就有了新的艺术价值和审美价值。具体而言,大致表现在以下几个方面:

① 陈景亮、邹建文主编:《百年中国电影精选》(第2卷)之《新中国电影》(下),中国社会科学出版社2005年版,第91页。

首先，一些成功的影视剧改编作品往往能适应时代发展的需要，对原著的思想主旨和文化内涵进行一定程度的强化或深化，使之在去除某些封建糟粕的基础上更好地体现人民性和现代性，并显示出中华优秀传统文化的主要特点，从而就使其具有了新的文化价值和思想价值。例如，根据《醒世恒言》中的《灌园叟晚逢仙女》改编拍摄的故事片《秋翁遇仙记》(1956)，就对原著的故事内容和人物形象进行了一定的修改与调整，使之"通过一个美丽的传说，讲述了被压迫者与压迫者、善与恶的斗争，最后借神仙之力，惩治了恶棍，驱逐了恶势力，表达了人们心中'惩恶扬善'和'恶有恶报，善有善报'的道德愿望。影片中秋翁的遭遇，反映了封建社会官场衙门的黑暗，批判了封建制度对劳动人民的压迫和摧残。在秋翁身上，集中体现了劳动人民勤劳、智慧、善良的优良品德，以及对美好幸福生活的向往。故事的表层是养花护花和毁花之争，深层则寓含着对善与美的赞颂，对丑与恶的鞭笞。影片内涵具有一定的超越时空的普遍性，使不论什么时代、什么地方、什么民族的观众都能得到思想上的启迪和艺术上的感染。"①显然，这样的电影改编就深化了原著的思想主旨与文化内涵，使该影片具有了新的文化价值和思想价值。

其次，一些成功的影视剧改编作品往往能遵循影视艺术创作的基本规律，在艺术上进行一定的创造性转化和创新性发展，注重通过生动、鲜明而独具特色的视听艺术造型来表达思想主旨、叙述故事内容和塑造人物形象，使之成为新的符合影视剧创作规律的艺术作品，从而就具有了新的艺术价值和美学价值。例如，根据古代文学经典《聊斋志异》中的有关篇章改编拍摄的魔幻类型大片《画皮》(2008)和《画皮2》(2012)"不仅将现代文化理念嵌入，而且还实现了对传统文化资源进行现代化开发"。② 影片将《聊斋志异》的中原文化内核变成了魔幻的西域敦煌风格。"西域是佛、道、儒、中亚、南亚文化等各种文化的交汇处，影片中无论是飞天还是人妖互换、环境渲染等方面都具有敦煌文化特点，这些都集合成为当下中国化的文化语汇。"影片"解决了中国传统文化中的人与妖、灵与肉、美和善的三大文化主题"。③ 其中《画皮2》三分之二的镜头使用了电影特效，"较好地呈现了依靠文化设计和技术制作实现的虚拟美学世界"。正是因为影片运用了大量的特技，"为造型和场景设计带来了炫目的视觉效果，直接作用于观众的感官，用绚丽的色彩和惊艳的

① 陈景亮、邹建文主编《百年中国电影精选》(第2卷)之《新中国电影》(上)，中国社会科学出版社2005年版，第156页。
② 杜思梦：《〈画皮2〉给中国商业类型电影的启示》，《中国电影报》2012年9月6日。
③ 王霞：《摸索中国商业片的工业化模式》，《当代电影》2012年第8期。

场面来调动情绪,形成强大的感官冲击力,从而进一步带领观众进入影片的虚拟世界"。① 显然,这两部改编作品通过运用视听艺术手段的再创造,就具有了新的艺术价值和美学价值,从而让观众有一种新的审美娱乐感受。

另外,改编后的影视剧作品通过各种营销渠道和营销方式得到了较之文学原著更为广泛的传播,在国内外产生了很大影响,并能获得很高的票房收入或收视点击率,从而就具有了较之原著更大的社会价值和商业价值。例如,根据古代文学经典《聊斋志异》和《西游记》改编拍摄的魔幻类型大片《画皮》(2008)、《画皮2》(2012)和《西游·降魔篇》(2013)、《西游·伏妖篇》(2017)等,在电影市场上均取得了很好的票房成绩;其中《画皮》(2008)在内地的票房收入为2.3亿人民币,《画皮2》(2012)则以7.26亿人民币的票房位居2012年国内国产影片票房收入的第2位;《西游·降魔篇》(2013)以12.46亿人民币的票房名列2013年国内国产影片票房收入第1位,并在亚太地区获得887.9万美元的票房收入。另外,《西游·伏妖篇》(2017)则以16.56亿票房成为2017年春节档影片票房冠军。由此可见,这几部改编的电影作品在国内外都得到了更加广泛的传播,获得不错的票房收入,产生了较大的影响。又如,据报道,"B站(哔哩哔哩的简称)近日上架了20世纪八九十年代拍摄的四大名著电视剧,受到用户的热捧,其中1994年版《三国演义》迄今为止的播放量已经超过1 700万","不过,与超过1 700万的播放量相比,还有两个数字更值得关注:超过58万的追剧人数和超过82万条的弹幕数量——这说明B站观众并非'打完卡就走',而是认认真真地留下来追看并讨论剧情。而同时上架的1986年版《西游记》、1987年版《红楼梦》和1998年版《水浒》,累计播放量也超过2 000万"。② 这种现象也说明根据中国古代文学作品改编拍摄的电视剧不仅传播面很广,而且具有长久的艺术魅力。

显然,中国古代文学作品的影视改编与传播和实施中华优秀传统文化传承发展紧密相关,其重要意义和价值是毋庸置疑的,应该大力推动此项工作的开展,并积极向海外观众推广。2008年11月,北京电影学院教授、著名电影导演谢飞曾向在北京召开的"国际影视院校联合会大会"的诸多外国学者和艺术家热情推荐中国古代文学四大名著和四大民间传说及其据此改编的影视剧作品,他说:"诸位如果想要更深地了解中国人的精神、信仰和情感的话,我建议大家去了解或阅读中国古典文学的四大名著和四大民间传说。它们都已经出版了各种版本的外文翻译版。

① 刘藩、刘婧雅:《〈画皮2〉的经验、教训和启示》,《当代电影》2012年第9期。
② 卫中:《四大名著电视剧再受热捧,年轻人为何喜欢扎堆在B站看老剧?》,"文汇网"2020年7月2日。

《水浒传》(Water Margin)、《三国演义》(The Romance of Three King-doms)、《西游记》(The Journey to the West)、《红楼梦》(A Dream of Red Mansions)四部古典小说，流传数百年，不只在中国，在日本、韩国、东南亚都广为人知。它们体现了中华民族千百年形成的道德、社会、政治与人生观，是我们民族艺术高峰的代表作。百年来这四大名著被无数次地改编为影视剧。20世纪80年代拍摄的这四部名著的电视连续剧，年年重播，收视率依旧很高。仅仅二十余年，四大名著的新的电视剧和电影的改编本，又纷纷开始拍摄了。流传千年的中国四大民间传说也是影视改编的重要题材。它们是《孟姜女》《白蛇传》《牛郎织女》和《梁山伯与祝英台》。1954年，中国总理周恩来在日内瓦请卓别林看了一部中国戏曲电影①，说它是'中国的罗密欧与朱丽叶'，它曾被改编为各种艺术样式，流传极广。"②显然，这样的热情推荐有助于外国学者和艺术家更好地了解与认识中国古代文学名著及中华文化和中华文明的精华。

综上所述，中国古代文学作品的影视改编与传播的重要意义和价值是显而易见的，它对于中华优秀传统文化的传承发展具有非常重要的作用。2017年1月，中共中央办公厅、国务院办公厅印发了《关于实施中华优秀传统文化传承发展工程的意见》，强调指出："中华文化源远流长、灿烂辉煌。在5 000多年文明发展中孕育的中华优秀传统文化，积淀着中华民族最深沉的精神追求，代表着中华民族独特的精神标识，是中华民族生生不息、发展壮大的丰厚滋养，是中国特色社会主义植根的文化沃土，是当代中国发展的突出优势，对延续和发展中华文明、促进人类文明进步，发挥着重要作用。"并且，"随着我国经济社会深刻变革、对外开放日益扩大、互联网技术和新媒体快速发展，各种思想文化交流交融交锋更加频繁，迫切需要深化对中华优秀传统文化重要性的认识，进一步增强文化自觉和文化自信；迫切需要深入挖掘中华优秀传统文化价值内涵，进一步激发中华优秀传统文化的生机与活力；迫切需要加强政策支持，着力构建中华优秀传统文化传承发展体系。实施中华优秀传统文化传承发展工程，是建设社会主义文化强国的重大战略任务，对于传承中华文脉、全面提升人民群众文化素养、维护国家文化安全、增强国家文化软实力、推进国家治理体系和治理能力现代化，具有重要意义"。③

① 此戏曲电影为彩色戏曲片《梁山伯与祝英台》。
② 谢飞：《全球化语境下的中国电影业》，载《北京影视艺术研究报告（2008）》，中国电影出版社2009年版，第56页。
③ 《关于实施中华优秀传统文化传承发展工程的意见》，"新华网"2017年1月25日。

显然,中国古代文学作品的影视改编与传播和实施中华优秀传统文化传承发展紧密相关,根据中国古代文学作品改编的影视剧作品,可以更加生动、更加形象、更加广泛地传播中华优秀传统文化,其重要意义和价值是毋庸置疑的。

二、中国古代文学作品影视改编与传播的历史与现状

无疑,回顾中国古代文学作品影视改编与传播的历史,评析中国古代文学作品影视改编与传播的现状,认真总结探讨其经验教训和基本规律,对于进一步促进中国古代文学作品影视改编与传播的健康发展是十分有益的。

1. 中国古代文学作品影视改编与传播的历史简况

简括而言,中国古代文学作品电影改编的历史可以追溯到20世纪20年代,当时各类电影公司都注重把一些古代文学作品作为故事片创作改编的主要对象,纷纷将其搬上银幕,一方面以此弥补电影原创剧本之不足,以较快的速度拍摄影片,另一方面也因为这些文学作品拥有众多的读者群,所以据此改编拍摄成影片也较易吸引更多观众前往影院观赏,有助于增加影片的票房收入。例如,商务印书馆活动影戏部根据《聊斋志异》改编拍摄了故事片《孝妇羹》(1922)、《清虚梦》(1922);上海影戏公司根据《西游记》改编拍摄了故事片《盘丝洞》(1927)和《续盘丝洞》(1929);明星影片公司根据《西游记》改编拍摄了故事片《车迟国唐僧斗法》(1927)和系列故事片《新西游记》(1929—1930),根据武侠小说《江湖奇侠传》改编拍摄了系列故事片《火烧红莲寺》(1928—1931);长城画片公司根据《水浒传》改编拍摄了故事片《武松血溅鸳鸯楼》(1927)和《石秀杀嫂》(1927),根据《西游记》改编拍摄了故事片《火焰山》(1928)和《真假孙行者》(1928),根据《封神榜》改编拍摄了故事片《哪吒出世》(1927);民新影片公司根据《聊斋志异》改编拍摄了故事片《胭脂》(1925),根据元杂剧《崔莺莺待月西厢记》改编拍摄了故事片《西厢记》,根据《乐府诗集》中的《木兰诗》改编拍摄了故事片《木兰从军》(1928);神州影片公司根据《醒世恒言》改编拍摄了故事片《卖油郎独占花魁》(1927);大中华百合影片公司根据《西游记》改编拍摄了故事片《古宫魔影》(1928);天一影片公司根据《西游记》改编拍摄了故事片《孙行者大战金钱豹》(1926)、《西游记女儿国》(1927)、《铁扇公主》(1927)和《西游记莲花洞》(1928),根据《警世通言》改编拍摄了系列故事片《白蛇传》(1926),根据元杂剧《祝英台死嫁梁山伯》改编拍摄了故事片《梁祝痛史》(1926),根据《乐府诗集》中的《木兰诗》改编拍摄了故事片《花木兰从军》(1927);大中国影片公司根据《三国志》改编拍摄了系列故事片《三国志曹操逼宫》(1927)、《三国志凤仪亭》(1927)和《三国志七擒孟获》(1927),根据《西游记》改编拍摄了系列故

事片《西游记孙悟空大闹天宫》(1927)、《西游记孙行者大闹黑风山》(1928)和《西游记无底洞》(1928),根据《封神榜》改编拍摄了系列故事片《封神榜哪吒闹海》(1927)、《封神榜姜子牙火烧琵琶精》(1927)和(封神榜杨戬梅山收七怪)(1927);复旦影片公司根据《红楼梦》改编拍摄了故事片《新红楼梦》(1927),根据《水浒传》改编拍摄了故事片《豹子头林冲》(1928);大东影片公司根据《水浒传》改编拍摄了系列故事片《武松杀嫂》(1927)、《武松大闹狮子楼》(1928);大东金狮影片公司根据《西游记》改编拍摄的系列故事片《大破青龙洞》(1、2、3集,1929);孔雀影片公司根据汉乐府诗《孔雀东南飞》改编拍摄的故事片《孔雀东南飞》(1926),根据《红楼梦》改编拍摄的故事片《红楼梦》(1927);合群影片公司根据《西游记》改编拍摄的故事片《猪八戒大闹流沙河》(1927)等。通过电影这种现代传播媒介,中国古代文学作品得到了更加广泛的传播和普及。当然,这些改编拍摄的影片质量良莠不齐,由于一部分电影公司是为了赚钱盈利的目的去改编拍摄影片的,所以无论是对原著主旨内容的把握,还是对改编拍摄影片的质量把关,都很随意,缺乏严谨的创作精神。不可否认,其中也有部分影片质量较好,体现了编导对于电影改编的艺术探索,具有一定的创新精神。

20世纪30年代左翼电影运动的勃兴使许多电影公司改变了创作制片的方针策略,电影创作更注重于表现现实生活,表达民众诉求,针砭社会弊病;为此,现实题材的影片数量明显增多,电影创作的思想性和文化内涵也随之增强,并相继出现了一批高质量、有新意的精品佳作,提高了国产影片的艺术质量和美学品位。但是,各个电影公司仍然拍摄了一些根据中国古代文学作品改编的影片,一方面以满足不同层次、不同类型观众多样化的审美娱乐需求;另一方面也是为了商业盈利的需要。例如,天一影片公司根据《施公案传》改编拍摄的系列故事片《施公案》(1930)、联华影业公司根据《聊斋志异》改编拍摄的故事片《恒娘》(1931)、新华影业公司根据《水浒传》改编拍摄的戏曲片《林冲夜奔》(1936)、大华影业公司根据《红楼梦》改编拍摄的《黛玉葬花》(1936)等。但从总体上来说,该时期根据中国古代文学作品改编拍摄的影片数量已经减少了很多。

抗战爆发以后,特别是在上海"孤岛"时期,由于多种复杂的原因,以新华影业公司的《貂蝉》(1938)、《王熙凤大闹宁国府》(1939)、华新影片公司的《林冲雪夜歼仇记》(1939)、华成影片公司的《木兰从军》(1939)等影片为起点,根据中国古代文学作品改编的古装片再一次超越时装片占领了电影市场,彰显了其巨大的商业影响力和旺盛的生命力。"古装和历史片在'孤岛'的繁盛自然首先是因为历史叙事不直接触及社会现实,在国民党当局特别是租界当局的电影审查制度中具有相对

较高的安全性。另一方面,在中国历史演进的漫长岁月中,历史题材艺术创作已经形成了相对固定的、被大众所接受的故事原型,普通大众对历史文本产生了较强的消费欲望和较为固定的接受经验。当然,更重要的是,中国自古以来就有借古喻今的历史讽喻传统,可以让孤岛电影既能表达爱国抗战的情绪,又不触犯租界在中日战争爆发后不介入的政策。"[①]在此期间,根据《西游记》改编拍摄的第一部国产动画长片《铁扇公主》(1941)问世,具有特殊的意义和价值,它开创了中国动画片创作拍摄的新模式,并奠定了中国动画片创作发展的良好基础。

1949年中华人民共和国成立以后,虽然根据"五四"新文学作品和当代文学作品改编的电影数量较多,但根据中国古代文学作品改编的电影仍然出现了一些优秀作品,如根据《西游记》改编拍摄的动画片《大闹天宫》(1964)就在国内外影响颇大,成为中国动画的丰碑和骄傲。同时,剪纸片《猪八戒吃西瓜》(1958)、木偶片《火焰山》(1958)等也各具艺术特色。此外,根据中国古代文学作品改编拍摄的故事片主要有《红楼二尤》(1951)、《秋翁遇仙记》(1956)、《林冲》(1958)、《桃花扇》(1963)等一些作品,这些影片在改编拍摄方面也作了一些新的探索。特别需要指出的是,根据古代文学作品和传统戏曲剧目改编拍摄的戏曲片数量增多、质量上佳也是该时期的一个显著特点,诸如《梁山伯与祝英台》(1954)、《天仙配》(1955)、《十五贯》(1956)、《花木兰》(1956)、《群英会》(1957)、《借东风》(1957)、《穆桂英挂帅》(1958)、《窦娥冤》(1959)、《孙悟空三打白骨精》(1960)、《红楼梦》(1962)、《野猪林》(1962)、《尤三姐》(1963)、《武松》(1963)等一批高质量的戏曲片,均受到了欢迎和好评,从而进一步推进了根据中国古代文学作品改编拍摄各类影片的工作。由于该时期国产电视剧的创作才刚刚起步,所以创作拍摄的电视剧作品不多。

自1976年"文革"结束后,思想解放运动的开展和文艺政策的调整激发了广大影视工作者的创作积极性,国产电影和电视剧创作日趋繁荣,题材、样式、类型等也更加多元化,其中根据中国古代文学作品改编拍摄的影视剧作品逐步增多,特别是根据古代小说名著《红楼梦》《西游记》《水浒传》《三国演义》《聊斋志义》等作品改编的影视剧产生了较大影响,不仅有效地促进了这些文学作品和中国传统文化的传播和普及,而且使中国古代文学名著在新的时代环境里赢得了众多青年读者的喜爱。同时,这些改编的影视剧作品也为国产影视剧的创作发展增添了新的内容、新的人物和新的类型。

[①] 尹鸿、凌燕:《百年中国电影史(1900—2000)》,湖南美术出版社、岳麓书社2014年版,第55页。

首先,就电影改编而言,在故事片、戏曲片和美术片创作领域都有一批较好的改编作品问世。例如,故事片主要有改编自《聊斋志异》的《胭脂》(1980)、《精变》(1983)、《鬼妹》(1985)、《狐缘》(1986)、《金鸳鸯》(1986)、《碧水双魂》(1986)、《古墓荒斋》(1991)、《古庙倩魂》(1994)等;改编自《红楼梦》的多集系列片《红楼梦》(1986—1989);改编自《三国演义》的《诸葛孔明》(1996);改编自《史记》的《神医扁鹊》(1985)、《西楚霸王》(1994)、《秦颂》(1996)、《荆轲刺秦王》(1999);改编自《西游记》的《大话西游之月光宝盒》(1994)、《大话西游之大圣娶亲》(又名《大话西游之仙履奇缘》)(1995)等影片。又如,戏曲片主要有改编自《西游记》的《闹天宫》(1976)、《火焰山》(1983)、《孙悟空大闹无底洞》(1983)、《真假美猴王》(1983)等;改编自《三国演义》的《长坂坡》(1976)、《空城计》(1976)、《借东风》(1976)、《诸葛亮吊孝》(1980)、《智收姜维》(1981)、《吕布与貂蝉》(1983)等;改编自《水浒传》的《武松打店》(1976)、《燕青卖线》(1979)等影片。同时,根据其他古代文学作品和传统戏曲剧目改编拍摄的戏曲片还有《包公赔情》(1979)、《白蛇传》(1980)、《包青天》(1980)、《包公误》(1981)、《红娘》(1981)、《李慧娘》(1981)、《哪吒》(1983)、《三关点帅》(1984)、《牡丹亭》(1986)、《钟馗》(1993)、《木兰传奇》(1994)、《窦娥冤》(1997)等影片。再如,美术片主要有根据《西游记》改编拍摄的《人参果》(1981)、《金猴降妖》(1985)、《西游记之五件宝贝》(1989);根据《水浒传》改编拍摄的《真假李逵》(1981);根据《三国演义》改编拍摄的《张飞审瓜》(1980)、《曹冲称象》(1982);根据《聊斋志异》改编拍摄的《崂山道士》(1981);《莲花公主》(1992)、《胡僧》(1994)、《小倩》(1997);根据《封神演义》改编拍摄的《哪吒闹海》(1979)、《擒魔传》(1987);根据《平妖传》改编拍摄的《天书奇谭》(1983);根据《山海经》改编拍摄的《女娲补天》(1985);根据《镜花缘》改编拍摄的《镜花缘》(1991);根据《搜神记》等改编拍摄的《眉间尺》(1992)等影片。由此,我们不难看出,进入新时期以后根据中国古代文学作品改编拍摄的各类影片所取得的成绩还是很显著的。

其次,由于电视机的逐步普及,电视的观众群比电影观众更加众多,所以该时期改编拍摄的电视连续剧影响更大。其中根据古代四大小说名著作品改编拍摄的电视剧成就最显著,影响也最大。如1986年播映的根据《西游记》改编拍摄的25集电视连续剧《西游记》,收视率高达89.4%,还被翻译成多国语言在海外播出,被各种电视台重播次数超过3 000次;该剧曾荣获第8届中国电视剧飞天奖长篇连续剧特别奖和第6届中国电视金鹰奖优秀连续剧奖等。1987年播映的根据《红楼梦》改编拍摄的36集电视剧《红楼梦》深得原著精髓,叙事和人物塑造都很好,颇

受欢迎和好评,曾荣获第 7 届中国电视剧飞天奖优秀电视剧特等奖和第 5 届中国电视金鹰奖最佳电视剧奖等。1994 年播映的根据《三国演义》改编拍摄的 84 集电视连续剧《三国演义》,历史感强,制作精良,大气磅礴,在中国播出后,随之在日本、马来西亚、新加坡、泰国、韩国、印度尼西亚等国家也相继全部或部分播出;该剧曾荣获第 15 届中国电视剧飞天奖长篇电视剧一等奖和第 13 届中国电视金鹰奖最佳长篇电视连续剧奖,以及第 4 届"五个一工程"奖优秀电视剧作品奖等。1998 年播映的根据《水浒传》改编拍摄的 43 集电视连续剧《水浒传》,较好地体现出了原著的独特艺术魅力和审美价值,曾荣获第 18 届中国电视剧飞天奖优秀长篇电视剧奖和第 16 届中国电视金鹰奖最佳长篇连续剧奖等。除此之外,还有一些根据其他古代文学作品改编拍摄的电视剧,如根据《聊斋志异》改编拍摄的电视剧就有《聂小倩》(1981)、《瑞云》(1983)、《石清虚》(1983)、《庚娘》(1986)、《青凤》(1986)、《狐仙》(1987)等。根据《杨家将演义》改编拍摄的电视剧《杨家将》(1991)等作品,也都产生了一定的影响。

2. 21 世纪以来中国古代文学作品影视改编与传播的现状

21 世纪以来中国古代文学作品的影视改编与传播有了很大拓展,不仅改编的作品数量日益增多,而且在改编观念、改编视角和改编方法等方面也有许多新的变化;同时,不仅其改编的影视剧作品传播的途径更加多元化,而且传播面更加广泛,传播影响力也更加明显。

首先,就电影改编来说,新世纪以来根据《三国演义》改编拍摄的故事片主要有《赤壁》(上集,2008)和《赤壁》(下集,2009)、《诸葛亮与黄月英》(2012)、《真·三国无双》(2021)等;根据《西游记》改编拍摄的故事片主要有《情癫大圣》(2005)、《西游·降魔篇》(2013)、《万万没想到》(2015)、《西游·降妖篇》(2017)、《悟空传》(2017)①、《猪八戒传说》(2019)等,以及据此改编的影院动画片《大闹天宫》(3D 版,2011)、《西游记之大圣归来》(2015)等;根据《聊斋志异》改编拍摄的故事片主要有《画皮》(2008)、《画皮 2》(2012)、《画壁》(2011)、《美人皮》(2020)等;根据明代通俗小说《北宋志传》(后易名《杨家将演义》和《杨家府世代忠烈通俗演义》)改编拍摄的故事片主要有《忠烈杨家将》(2011)、《杨门女将之军令如山》(2011),以及京剧戏曲片《穆桂英挂帅》(2017)等;根据《封神榜》改编拍摄的动画片《哪吒之魔童降世》(2019)、《姜子牙》(2020)、《新神榜:哪吒重生》(2021);根据《济公全传》改编拍摄的动画片《济公之降龙降世》(2021)等。这些影片不仅赢得了较高的票房收入,而且

① 《悟空传》虽改编自网络小说,但小说取材于《西游记》,两者主要形象和故事情节相似。

在艺术上也有不同程度的创新探索。其中如《赤壁》《穆桂英挂帅》《西游记之大圣归来》《哪吒之魔童降世》等影片曾先后获得过国内外的多种奖项,产生过较大的影响。

其次,就电视剧改编来说,该时期根据中国古代小说改编拍摄的电视剧数量也较多,此前根据古代四大小说名著改编拍摄的《西游记》《红楼梦》《三国演义》《水浒传》等电视连续剧都有了重新拍摄以后的新版本,如2010年播映的52集电视连续剧《西游记》、50集电视连续剧《红楼梦》、95集电视连续剧《三国》,2011年播映的86集电视连续剧《水浒传》等。这些古代小说名著经过改编者和创作者的重新演绎,在荧屏上仍然绽放出独特的艺术光彩,并吸引了众多的观众。由此也说明中国古代四大小说名著具有很强的美学生命力,其艺术魅力是长久的,是国产电视剧创作拍摄的重要剧作来源。除此之外,根据其他古代文学作品改编拍摄的各类电视剧也日益增多。例如,根据明代通俗小说《北宋志传》(后易名《杨家将演义》)和《杨家府世代忠烈通俗演义》改编拍摄的电视连续剧主要有《杨门女将—女儿当自强》(2001)、《巾帼英雄穆桂英》(2004)、《杨门虎将》(2005)、《少年杨家将》(2006)、《杨家将》(2011)、《穆桂英挂帅》(2011)等;根据《七侠五义》改编拍摄的电视连续剧《少年包青天》(2000)、《少年包青天2》(2001)、《包青天之七侠五义》(2010)等。

上述改编拍摄的影视剧显示了中国古代文学作品的影视改编在新时代的新进展,其成绩是应该充分肯定的。当下,国产影视剧的创作担负着传播中华优秀文化的重任,而中华文化要走向世界,也需要借助于影视艺术的独特形式和魅力。因此,如何更好地把中国古代文学作品(特别是一些经典作品)改编成电影、电视剧和网络剧,使之能更好地丰富民众的精神生活,更好地传播中华优秀文化,则成为一个不可忽视的重要方面。为此,全面、系统地梳理和总结中国古代文学作品影视改编的经验和教训,从中总结一些基本规律和改编方法,以利于进一步促进中国古代文学作品影视改编的健康发展,使之在丰富国产影视剧和网络剧的创作,传播中华优秀文化等方面能发挥更大的作用,则是十分重要的,也是非常必要的。

三、中国古代文学作品影视改编与传播研究状况简述

关于中国古代文学作品影视改编与传播的研究状况大致如下:

首先,关于中国古代文学作品影视改编的研究,迄今为止虽然尚无专门正式出版的论著对此进行全面、系统、深入的论析,但在这方面先后出现了一批研究论文,

这些文章或对某些改编作品进行评价,或对改编现状等进行了论述。例如,饶道庆的博士论文《〈红楼梦〉影视改编与传播》①,梳理了《红楼梦》影视改编摄制史,探讨分析了《红楼梦》影视的艺术特征和《红楼梦》影视的文化意蕴,并指出了语言和影像的"不可通约"使得改编中发生了多种元素的流失。高超的《古典名著电视剧改编中的情节叙事研究——以〈三国演义〉〈水浒传〉为例》认为古典名著的影视改编是一个戴着镣铐跳舞的过程,此过程势必会形成对原著母本的选择性应用,发生叙事重心转移以及情节结构改变,并以《三国演义》《水浒传》为例对此进行了具体分析。② 邵明伟的《中国古代文学作品改编为影视作品的得与失——以〈画皮〉为例》,该文以文言短篇小说《画皮》为例,对比分析了古代文学作品改编为影视作品的得与失,并由此认为改编过程中对原作是否忠实以及有所创新是将其转化为影视作品的意义所在。③ 杨群的《当代影视作品对古代神魔志怪小说的另类阐释——以徐克〈倩女幽魂〉与刘镇伟〈大话西游〉为例》认为近年来一些大胆改编的影视剧作品,颠覆了人们对传统神魔志怪小说的印象,呈现出另类阐释的面貌。这些影视剧作品在对传统文化的创新性继承中,显示了独特的阐释路径,也为后来的影视改编剧提供了诸多借鉴。④ 毛启凡的《浅析当代影视作品的改编及其语言艺术特点——以〈三国演义〉的电视剧改编为例》通过对《三国演义》小说、央视版电视剧《三国演义》和高希希导演的电视剧《三国》进行对比,深入挖掘各个版本的时代背景,了解它们的创作意图,理清电视剧各个版本的作品属性,探讨它们的风格以及各个版本独有的魅力和特点,对其叙事视角和立场进行定位,发现不同视角背后的不同着眼点,探讨现代影视作品中的语言艺术特点。⑤ 王娇雪的《浅谈〈西游记〉的影视改编》认为以《西游记》为题材的影视剧很多,经典的 1986 版《西游记》、无厘头作品《大话西游》、现象级动画片《西游记之大圣归来》均从不同角度获得了一定意义上的改编成功。众多的西游电影借此东风获得不俗的票房成绩,但其艺术价值的追求不是简单地挑动观众的浅层感官神经。不是满足大众因流行趋势而一时产生的需求,而是改编过程中尽可能地传达名著《西游记》的深刻体验与崇高主

① 饶道庆:《〈红楼梦〉影视改编与传播》,中国艺术研究院博士学位论文,2009 年。
② 高超:《古典名著电视剧改编中的情节叙事研究——以〈三国演义〉、〈水浒传〉为例》,《电影评介》2012 年第 21 期。
③ 邵明伟:《中国古代文学作品改编为影视作品的得与失——以〈画皮〉为例》,《青年与社会》2014 年第 8 期。
④ 杨群:《当代影视作品对古代神魔志怪小说的另类阐释——以徐克〈倩女幽魂〉与刘镇伟〈大话西游〉为例》,《北方文学(中旬刊)》2014 年第 8 期。
⑤ 毛启凡:《浅析当代影视作品的改编及其语言艺术特点——以〈三国演义〉的电视剧改编为例》,《文化创新比较研究》2017 年第 5 期。

题。① 孙琳的《〈水浒传〉的影视接受与改编》认为《水浒传》的影视改编是文本接受与传播的一种现代形式,而此种形式的出现对于经典的解读出现了某些新的变化,为了适合动态图像的展示和迎合当前大众心理,无论是情节还是人物都变化大于接受。文字与图像尤其是动态图像的表现形式不同,其背后意蕴更是差别显著。② 曾美桂的《古代名著的影视剧改编何以更富吸引力》认为把古代文学名著改编为影视剧作品,是当前的一大热潮。在商业大潮的冲击下,由古代文学名著改编而成的影视剧作品层出不穷,导致了此类影视剧作品的过度商业化与快餐化。古代文学名著的影视剧改编,应当在忠于原著的前提下,追求更为多元的艺术表现手法,从而真正引发人民群众的共鸣。③ 由于这方面的相关论文较多,故在此不逐一简述。

其次,关于中国古代文学作品影视传播的研究,迄今为止也没有专门正式出版的论著对此进行全面、系统、深入的论析,但有些相关著作涉及到一些这方面的内容。例如,杨铮、张炜、符冰的《跨文化视域下的影视对外传播》④、饶曙光的《中国(华语)电影发展与对外传播》⑤等著作,较全面、系统地梳理和分析了改革开放以来中国(华语)影视发展以及对外传播的历程和状况,并指出了一些阶段性特征、结构性问题、存在的主要矛盾及解决的途径与方法等,同时在某些章节的论述中也涉及到中国古代文学作品影视传播的一些内容。另外,在这方面曾先后出现了一批研究论文,例如,刘娜、刘山山的《"一带一路"背景下我国影视作品对外传播研究》认为:"来自国家新闻出版广电总局的统计显示,中国的外销电影有以下三个现象:首先是票房少,第二是收入连续增长少,第三是进入主流院线的中国电影少。纵观我国每年对外输送的电影,武侠题材影片大行其道,如《英雄》《十面埋伏》《无极》等。"同时"作为世界最大电视剧生产国,我国每年制作的电视剧超过 1.5 万集,但海外销售额还不足国内销售额的 5%。另外,购买我国电视剧的国家和地区相对集中在东南亚各国,而欧洲、北美地区的买家寥寥无几。东南亚和中国港澳台地区的华人受众是我国电视剧的主要观看群体,约占出口电视剧受众人口总量的三分之二"。此外,还论述了"一带一路"倡议下中国影视作品对外传播的有关策略。⑥ 饶曙光的《中国电影对外传播战略:理念与实践》认为,当下中国电影面临着

① 王娇雪:《浅谈〈西游记〉的影视改编》,《戏剧之家》2018 年第 11 期。
② 孙琳:《〈水浒传〉的影视接受与改编》,《菏泽学院学报》2018 年第 1 期。
③ 曾美桂:《古代名著的影视剧改编何以更富吸引力》,《人民论坛》2018 年第 15 期。
④ 杨铮、张炜、符冰:《跨文化视域下的影视对外传播》,武汉大学出版社 2017 年版。
⑤ 饶曙光:《中国(华语)电影发展与对外传播》,中国广播电视出版社 2013 年版。
⑥ 刘娜、刘山山:《"一带一路"背景下我国影视作品对外传播研究》,《党建》2017 年第 3 期。

国内市场蓬勃与国际市场遇冷的双重境地,它在初步实现"走出去"的基础上,依然存在着票房经济和文化认同上的一些结构性的障碍和问题。因此,一方面,在宏观理念层面,我们应当将中国电影"走出去"工程上升为中国电影对外传播战略,并且超越简单的经济指标,建立起具有包容性以及多样化的评价体系。另一方面,在实践策略层面,我们在传播路径上,要在坚持市场和商业主渠道之外,注重政府与民间等多渠道路径的挖掘;在传播范围上,要拓展从"华人社区—华人文化圈—儒家文化圈—非西方文化圈"的多层次的对外文化传播版图;在传播内容上,要以灌注"中国梦"、讲述"中国故事"的合拍片降低文化产品的"文化折扣",扩大中国电影的国际市场规模和文化影响力。① 李宝蓝的《中国电影在韩国的传播、接受与发展》,概述了中国电影在韩国的传播历史和传播状况,以及韩国观众的接受情况等。② 吴伟超的《浅析国产电视剧海外传播现状》认为国产电视剧是"自塑"中国形象的有力手段,也是提升中国文化全球影响力的快捷方式,正在全球范围内吸引着越来越多的黏性用户。该文梳理和总结国产电视剧的海外传播现状,提出了一些开拓海外市场的策略。③ 李倩、徐也晴、刘健的《中国电视剧在越南的传播发展路径研究》认为中国电视剧曾风靡越南,大量出现在越南的主流电视台,在一段时间之内占据了越南的大部分电视剧市场,形成一种浓厚的中国电视文化。在无特殊事件发生时,越南电视台每天都会播放中国电视剧,且播放量为其总播放量的一半以上。从 2007 年至 2015 年,越南播放的中国电视剧超过了 600 部,占其播放的外国电视剧总量的 57% 左右。针对中国电视剧在越南的传播情况,该文较系统地分析了中国电视剧在越南的传播历程、问题,并提出了相应的发展策略。④ 同时,《人民日报》也发表了题为《中国电视剧已出口到全球 200 多个国家和地区,海外观众通过荧屏感受中国社会的发展进步》的文章,该文认为中国电视剧"走出去"的速度不断加快,影响力与口碑也日益提升。各国民众通过优秀的中国影视作品进一步感知中国的发展和民众的生活,加深了对中国的客观认识。近年来,越来越多中国电视剧被译配成多种海外本地语言版本在多国播放,受到广泛欢迎。据数据显示,电视剧在中国电视节目国际贸易中占比已超过 70%,远超其他节目形态,并已出口到全球 200 多个国家和地区。随着中国电视剧不断走向世界,中国与各

① 饶曙光:《中国电影对外传播战略:理念与实践》,《当代电影》2016 年第 1 期。
② 李宝蓝:《中国电影在韩国的传播、接受与发展》,《电影评介》2017 年第 5 期。
③ 吴伟超:《浅析国产电视剧海外传播现状》,《对外传播》2018 年第 1 期。
④ 李倩、徐也晴、刘健:《中国电视剧在越南的传播发展路径研究》,《对外传播》2020 年第 7 期。

国的文化交流与民心相通进一步加深。① 这方面的相关论文也比较多,在此不逐一赘述。

四、中国古代文学作品影视改编与传播研究的基本思路与方法

中国古代文学作品影视改编与传播研究的基本思路在于:在时代发展和社会变革的背景下,注重对每一历史阶段的影视创作史、影视产业史和影视传播史进行梳理,由此来看根据中国古代文学作品改编拍摄的影视剧之基本情况及其地位、意义和价值。同时,注重对一些成功的,或有特点的,或影响较大的改编影视剧进行历史的、美学的评析,从中总结改编影视剧的经验教训,探讨一些影视改编的基本规律。另外,对改编剧的营销传播情况也进行梳理,论析其在传播中华优秀文化方面的成绩和经验,找出其存在的主要问题,提出一些具体的改进方法。

中国古代文学作品影视改编与传播研究借助影视学、历史学、美学、传播学等方面的理论,运用宏观论述和微观评析相结合的研究方法,既注重从影视发展史的角度梳理中国古代文学作品的影视改编和传播的基本情况,总结经验教训,也深入评析一些有代表性的改编作品,探讨其优劣成败之处,由此归纳出一些基本规律,以推动中国古代文学作品的影视改编和传播能有更好、更快地发展。

另外,对于根据中国古代文学作品改编拍摄的影视剧在海外的传播情况,也要进行必要的梳理和论析,从中总结这些改编拍摄的影视剧作品在海外传播的经验教训,以利于更好地拓展传播渠道,改进传播方法,促使更多国产影视剧走向海外,更好地传播中华优秀文化。

应该看到,传播是文化发展演进、传承扩散的途径和手段。各种文化经典的传播,主要是指文化的要素、内涵和精神的流传与播散。而任何传播行为必然运载着相应的文化元素和文化内涵,这是无需多言的基本事实。为此,研究中国古代文学作品改编拍摄的影视剧之当代传播,不仅有利于发扬、保护中华民族文化及其优良传统,更加重要的是对于振兴中华文化,传播中华文明,增强中华文化的影响力和竞争力,提高我国的文化软实力,都具有十分重要的战略意义。因此,我们要通过各种途径和方式大力传播中华优秀文化,而在传播过程中,要注重"宣传阐释中国特色,要讲清楚每个国家和民族的历史传统、文化积淀、基本国情不同,其发展道路

① 《中国电视剧已出口到全球 200 多个国家和地区,海外观众通过荧屏感受中国社会的发展进步》,《人民日报》2020 年 10 月 26 日。

必然有着自己的特色;讲清楚中华文化积淀着中华民族最深沉的精神追求,是中华民族生生不息、发展壮大的丰厚滋养;讲清楚中华优秀传统文化是中华民族的突出优势,是我们最深厚的文化软实力;讲清楚中国特色社会主义植根于中华文化沃土、反映中国人民意愿、适应中国和时代发展进步要求,有着深厚历史渊源和广泛现实基础"。① 无疑,影视剧作品是一种非常生动、形象的文化传播方式,它可以更好地承担起传播中华优秀文化的重任,并在传播中发挥更大的作用。

① 《习近平谈文化自信》,"人民网"2016年7月13日。

第一章　20世纪20年代据古代文学作品改编拍摄的影片概述

20世纪20年代初,中国电影尚处于萌芽阶段,在该阶段的电影创作拍摄中就出现了零星几部改编自中国古代文学作品的电影。例如,商务印书馆活动影戏部拍摄了多部取材于古代文学作品的影片,主要来源于一些古史小说和稗史地方戏,其中如《荒山得金》(1920)改编自《今古奇观·宋金郎团圆破毡笠》,《莲花落》(1922)改编自古典戏曲《郑元和落难唱道情》,《清虚梦》(1922)和《孝妇羹》(1922)分别改编自古代小说名著《聊斋志异》中的篇目《崂山道士》和《珊瑚》。而明星影片公司则凭借故事片《孤儿救祖记》(1923)打开了中国社会题材电影的创作局面,由此激活了中国电影潜在的市场,包括明星影片公司在内的很多电影制片机构在接下来的三四年时间里拍摄了大量贴近转型期新旧杂糅的社会时事问题、涉及家庭道德教育、妇女问题等题材的社会/伦理电影,与"五四"以后中国社会希求改良变革的背景相呼应,受到了广大市民观众的欢迎,成为早期中国电影的主流形态。

而从1926年下半年开始,由天一影片公司摄制的根据中国古代文学作品或民间传说故事改编拍摄的《义妖白蛇传》《梁祝痛史》《孟姜女》《唐伯虎点秋香》《珍珠塔》《孙行者大战金钱豹》这6部古装故事片密集上映,获取了很好的电影票房收入,给其他制片公司造成了强烈的刺激,于是,几乎所有的国产电影公司都转向拍摄古装片,出现了中国电影史上第一次古装片摄制的商业浪潮。这些古装片,当时又称"稗史片",在题材来源上主要为民间传说、历史故事与古代文学作品,是相对取材于现代生活和社会时事的"时装片"而言。其中中国古代文学作品里的小说、戏曲等成为古装片创作拍摄的最大题材库。古装片沿着古代文学作品丰富的描写和现代默片技术两个方向同时发展,促成了中国电影史上第一次大规模的中国古代文学作品的电影改编热潮。在类型因素不断积累的过程中,又演进分化出了武侠片、神怪片等一些类型样式,从而赢得了不少中国观众的热捧,由此使中国电影工业进入了第一次商业繁荣时期。

第一节　第一次商业电影浪潮中改编古代文学作品的基本情况

伴随着20世纪20年代中期开始的中国商业电影创作热潮的兴起，在国产影片创作上开始出现了大量改编中国古代文学作品的现象，造成这种现象的主要原因是应该探究的。

一、国产电影大量改编中国古代文学作品的主要原因

20世纪20年代国产电影在创作拍摄时大量改编中国古代文学作品的主要原因大致有以下几个方面：

第一，中国电影工业的发展急需新鲜动力。经历了前一阶段的国产电影运动，中国电影呈现出初步繁荣的景象，1924年拍摄出品了14部电影，1925年拍摄出品了近60部，而1926年则拍摄出品了一百二十余部。但创作生产繁荣的背后已经是后劲的缺乏和危机的隐伏，尤其是在电影的故事题材、类型样式等方面存在的问题格外明显。例如，当时有学者在《所谓中国影片》一文中提出，"在最近的将来，他们对于国产影片是绝望了"。文章认为："影戏的第一个根本要件是剧本……有人曾经搜集上海最有名的一家制片公司的影片本事（笔者注：此处当指明星影片公司）来研究，归纳出一个公式：一个没有坚定意志的女子因男人的诱惑而堕落，或者，于是忏悔。再把别公司的影片的本事来比较，又差不多可说每张影片都可适用这个公式！这就是中国影片的剧本。"[1]可见，虽然中国电影制片数量快速增长，但实际上已陷入题材、类型单一、缺乏艺术创新的困境，迫切需要新鲜动力来推动。1925年《中外经济周刊》第107期所载《中国影戏事业》一文指出，中国电影的发展需要更多的中国元素——"中国古剧甚多，大可改编影戏"。这无疑预示着中国电影在困境之下的一种新的发展思路和创作途径。中国古代文学作品拥有长期积累起来的受众基础，并提供了一个随时可用的、已经存在的剧本，既为电影制片公司排除了创作一个原创剧本所带来的时间、费用和不确定性，也为新兴的电影公司在国片市场格局中开辟商业空间提供了动力。

第二，电影批评的"公共空间"发挥舆论作用。自1925年末起，上海报刊上陆

[1] 陈君清：《所谓中国影片》，《文学周报》第4卷，1927年。

续出现了关于"历史影片"的讨论,以及对欧美历史题材影片的介绍评论,意图对愈来愈染"欧化"之病的时装片进行反驳,由此也激发了中国电影界试图凭借本土丰富的历史文化资源抗衡欧美电影的努力,摄制古装片便成为历史题材的一种视觉化载体。例如,包天笑在1925—1926年出版的《明星特刊》上连载文章《历史影片之讨论》中写道,当前中国电影以近代史为剧本,几乎不见一片之关于历史者,于是与友人曾一度为历史影片进行讨论,这篇文章即为讨论的主要观点。包天笑指出拍摄历史影片对于中国电影的重要性,不仅可以用电影表演、布景的本真性取代戏剧的写意性,刺激观众的视觉观赏快感,"中国而欲达电影事业之发达,必不恃现时之所谓男女明星者,扭扭捏捏之爱情影片而有所发展,必由历史影片以光大之",而且可以凭借民族文化精神的刻画改变欧美世界对中国的刻板印象,"我恐欧美之人,多观中国历史影片,将对于中国人之观念,易侮慢而为钦仰"。① 在广大观众对之前盘踞市场的鸳鸯蝴蝶派小说作品改编成时装片有了审美疲劳后,他们对发生在中华民族历史上的故事如何复制到银幕充满了期待;而且,当时在上海热映的进口片有很多是欧美历史题材影片,在中国观众中产生了广泛影响,如《卢宫秘史》《乱世孤雏》《混世魔王》《海上英雄》《三剑客》《罗宾汉》等影片即是如此。影评人小蝶看完《海上英雄》后,认为片中所谓"英雄"不忠不孝不仁不义,无法与中国历史上无数英雄相比肩,"他日有人,发奋而起,能为历史之影片,但随意取一事实,即无不能胜过沃立芙(即片中主人公),使全世界之耳食者,知吾中国英雄,断断不如是也"。② 此种"公共空间"为古装片的发展营造了积极的舆论氛围。而对于当时的电影人来说,古装片的拍摄,需要还原历史人物的语言、服饰和历史上的生活习惯及生活场景,于是,中国古代文学作品便成为最好的资源库。

第三,中国古代文学作品的艺术特点与早期中国电影人的"影戏"观念相契合。尤其是宋代以后的俗文学样式如"说话"、诸宫调、杂剧、南戏、小说、昆曲、京剧、越剧、黄梅戏、评书、弹词等纷纷兴起,它们几乎都是从史传文学与口头传说中挖掘题材、提炼故事。早期中国电影人用"影戏"重新命名电影这一舶来品,迅速在中国历史传统中发掘出可供理解和改编的文学资源。如顾肯夫所说,"影戏之主体在戏,戏即描写也","描写剧中一人一事一物之个性"③。这里的描写,着意在于叙事,强调故事性。小说作为一种最普遍的故事类叙事文本,在中国文学发展演变中形成了一系列稳定的题材类型,例如魏晋南北朝的志人志怪小说中丰富的神怪灵异故事、

① 天笑:《历史影片之讨论》,《明星特刊》1925—1926年第6、7、9期。
② 小蝶:《观海上英雄感言》,《明星特刊》1925年第6期。
③ 顾肯夫:《描写论》,《银星》1926年第3期。

唐传奇中的爱情与豪侠题材,而宋元以来的俗文学题材多样,《醉翁谈录》分类有灵怪、烟粉、传奇、公案、朴刀、杆棒、神仙、妖术等,这些作品大多情节曲折、结构封闭,人物性格分明,具有传奇性,拥有稳定、自成体系的叙事程式,同时,这些作品又彰显了对传统伦理道德的价值认同,如家庭伦理和男女爱情是其中长盛不衰的一大题材,在表演形式上也符合中国观众的欣赏习惯,形成了能够重复生产而无接受顾忌的基础性模本,在类型化电影发展的初期构成了古装片题材聚合的基本条件。

二、据中国古代文学作品改编拍摄影片的主要特点

在这一时期中国商业电影的创作浪潮中,改编中国古代文学作品的创作现象呈现出如下几个特点:

第一,在影片选取的题材上,以改编中国古代四大小说名著《红楼梦》《西游记》《三国演义》《水浒传》(尤其是《西游记》),以及《封神演义》《七侠五义》等长篇章回小说为主。

1927年出现了一个将古代文学作品搬上银幕的高潮。根据当时不完全的统计,1927年国产电影拍摄出品了114部,其中改编作品数量就有42部(相比之下,在1926年拍摄出品的106部作品中,改编作品的数量只有14部)。在这些改编作品中,以小说和戏剧为主要体裁,据中国古代文学作品改编的影片占全部影片的90%。[①] 自1928年改编自平江不肖生的《江湖奇侠传》的《火烧红莲寺》开启神怪片热潮以来,此类影片就基本不再改编古代文学作品与稗史传说,而开始改编现代通俗武侠小说或者原创剧本。现代通俗小说的繁荣是在民国初期现代印刷技术和其他大众媒介发展的推动下,开始以大量生产的长篇连载方式进入文化市场和市民的日常生活,聚集起大量的受众群。基于这种变化,笔者以《中国影片大典(故事片·戏曲片)1905—1930》[②]为主要文献数据库,将1927年出品的、改编自古代文学作品并能查证出原著的电影(共计35部)信息厘清,如表1所示:

表1 1927年改编自古代文学作品的电影

序号	片名	导演	编剧	出品公司	改编出处
1	《车迟国唐僧斗法》	张石川	郑正秋	明星影片公司	《西游记》
2	《翠屏山石秀杀嫂》	杨小仲	不详	长城画片公司	《水浒传》

[①] 陈伟华:《中国现代电影与文学之关联研究——以历史与比较的视角》,中国青年出版社2013年版,第84页。
[②] 中国电影艺术研究中心、中国电影资料馆编:《中国影片大典(故事片·戏曲片)1905—1930》,中国电影出版社1996年版。

(续表)

序号	片名	导演	编剧	出品公司	改编出处
3	《封神榜·姜子牙火烧琵琶精》	夏赤凤	吴翰仪	大中国影片公司	《封神演义》
4	《封神榜·哪吒闹海》	顾无为	林如心	大中国影片公司	《封神演义》
5	《封神榜·杨戬眉山收七怪》	夏赤凤	吴翰仪	大中国影片公司	《封神演义》
6	《宏碧缘》(第一集)	邵醉翁	邵邨人	元元影片公司	《绿牡丹》
7	《宏碧缘》(第二集)	邵醉翁	邵邨人	元元影片公司	《绿牡丹》
8	《宏碧缘》(第三集)	邵醉翁	邵邨人	元元影片公司	《绿牡丹》
9	《宏碧缘》(第四集)	邵醉翁	邵邨人	元元影片公司	《绿牡丹》
10	《花木兰从军》	李萍倩	刘豁公	天一青年影片公司	《木兰辞》
11	《红楼梦》(后改名《新红楼梦》)	任彭年	徐碧波	复旦影片公司	《红楼梦》
12	《华丽缘》	任彭寿	/	复旦影片公司	《再生缘》
13	《锦毛鼠白玉堂》	谭威宇	叶墨徒	新新影片公司	《七侠五义》《包公奇案》
14	《狸猫换太子》	谭威宇	常春恒 邵逸夫	天生影片公司	《包公案》
15	《刘关张大破黄巾》	邵醉翁	邵醉翁	天一影片公司	《三国演义》
16	《卖油郎独占花魁女》	万籁天	万籁天	神州影片公司	《今古奇观》
17	《美人计》(上下集)	陆洁 朱瘦菊	朱瘦菊	大中华百合影片公司	《三国演义》
18	《三国志·曹操逼宫》	夏赤凤	吴翰仪	大中国影片公司	《三国演义》
19	《三国志·貂蝉救国》	顾无为	林如心	大中国影片公司	《三国演义》
20	《三国志·七擒孟获》	陈野禅	陈秋风	大中国影片公司	《三国演义》
21	《仕林祭塔》	邵醉翁 李萍倩	邵山客	天一影片公司	《警世通言》《义妖传》
22	《宋江》	裘芑香	裘芑香	天一青年影片公司	《水浒传》
23	《铁扇公主》	邵醉翁 李萍倩	邵邨人	天一影片公司	《西游记》
24	《乌盆记》	朱瘦菊	朱瘦菊	大中华百合影片公司	《包公案》
25	《五鼠闹东京》	谭威宇	肖正中	天生影片公司	《七侠五义》

(续表)

序号	片名	导演	编剧	出品公司	改编出处
26	《武松杀嫂》	汪福庆	曹元恺	大东影片公司	《水浒传》
27	《武松血溅鸳鸯楼》	杨小仲	/	长城画面公司	《水浒传》
28	《西厢记》	侯曜	侯曜	民新影片公司	《崔莺莺待月西厢记》
29	《西游记·盘丝洞》	但杜宇	管际安	上海影戏公司	《西游记》
30	《西游记·女儿国》	裘芑香	裘芑香	天一青年影片公司	《西游记》
31	《西游记·孙悟空大闹天宫》	陈秋风	陈野祥	大中国影片公司	《西游记》
32	《薛仁贵征西》（上下集）	顾无为	董天厄	大中国影片公司	《薛仁贵征西》
33	《猪八戒大闹流沙河》	洪齐	/	合群影片公司	《西游记》
34	《猪八戒游沪记》	汪优游	汪优游	开心影片公司	《西游记》
35	《儿女英雄》	文逸民	徐碧波	友联影片公司	《儿女英雄传》

从题材来看，这些改编作品的选段大多是以匡扶正义、惩恶扬善、救国救民为主题的侠义故事。中国古代文学作品中关于"侠客"的记载和描述可以追溯到司马迁《史记》中的篇目《刺客列传》和《游侠列传》，这样一种独立的群体往往出现于乱世，他们精通武艺、主持正义、保护弱者，成为道德和力量的化身。此后，在明清一系列古典文学作品、戏曲和口头艺术作品里，"侠"的形象被发扬光大。而对"侠"的历史想象借助活动画面制造的视觉奇观，通过电影媒介得到复兴，并且为此时正在快速发展的电影技术、特技摄影提供了试验田，那些仗义扶危、除暴安良的武林侠客们的身体成为了一种技术的混合体，满足了长期处于军阀混战、内忧外患之困的普通民众希望英雄复活、侠客降临的幻想。这里存活着一个未受资本主义和西方现代性败坏的另类生活方式，在这里传统的侠客形象和现代的超人英雄相叠印，人们重获自由，得到了精神的拯救和情感的共鸣。

其中，尤其值得注意的是，《西游记》成为众多电影公司争相选取改编的题材，1926—1928 年共有 18 部改编之作，如上表所列仅 1927 年就一共有 7 部作品问世。① "西游"题材的故事在电影改编上具有天然的优势，首先在于故事本身全然

① 1926 年改编自《西游记》的有 3 部：《孙行者大战金钱豹》（天一公司）、《莲花公主》（大中国公司）、《猪八戒招亲》（大中国公司），1928 年还有 8 部：《西游记·莲花洞》（天一公司）、《火焰山》（长城画片）、《真假孙行者》（长城画片）、《西游记·孙行者大闹黑风山》（大中国）、《西游记·无底洞》（大中国）、《红孩儿出世》（大中国）、《通天河》（复旦公司）、《朱紫国》（月明公司）。

虚构,神魔人物角色假定性很高,可以反复改编,并且运用电影特技吸引观众,促进了古装片向神怪类型片的演变;而且《西游记》的系列剧结构也有利于电影改编,唐僧师徒四人的人物性格固定,且深入人心,他们在取经过程中遭遇了不同劫难,每个劫难故事相对来说都是独立的,可以独立或者组合成一部影片,由此带来了改编上的自由度。而与《西游记》以及其他较频繁改编之作如《三国演义》《水浒传》等形成鲜明对比的是《红楼梦》,仅有2部:1927年复旦影片公司的版本和1928年孔雀影片公司的版本,前者是现代作家徐碧波编剧,后者是第一位留美修习电影回国的程树仁导演,编导们都花费较大精力改编制作。然而孔雀版《红楼梦》仅在孔雀东华大戏院(后曾改名巴黎大戏院)开映了两天,以后就未见上映消息,有研究者指出:"'孔雀'属于小型的影片公司,由于《红楼梦》的失败,'孔雀'最终破产。"①《红楼梦》遭受冷落,其中有故事人物本身庞杂、非类型化、不易改编的因素,作为中国古典小说巅峰之作,"自《红楼梦》出现以来,传统的思想和写法都被打破了"(鲁迅语);除此之外,更与该时期以直接挪用古典文学故事为基本的电影改编方式有关,呈现出较为简单的程式化选择,在此基础上根据商业需求穿插能够迎合市民观众俗好的艳闻轶事或搞笑噱头,体现出以奇观为美的审美趣味。而小说《红楼梦》没有剧烈曲折的情节、没有善恶对立的人物、没有善恶有报的大团圆结局,显然与当时观众钟爱的审美娱乐兴趣与口味不同,难以满足观众的审美期待。

第二,在影片制作队伍上,呈现为少数制片大厂出精品与大量"一片公司"快拍快映粗糙之作并存的局面。自1926年天一影片公司拍摄的一系列古装片上映后,引起观众青睐,获得商业上的成功,掀起无数小制片公司的效仿跟拍,"据不完全统计,1927年至1928年间,各公司共摄古装片达75部之多(不包括古装的武侠片),其数目超过同时期所有影片产量的三分之一"。而且,当时大多数公司都卷入了这一热潮当中。② 其中一个重要的原因在于古装片在南洋有大量的受众市场,"大家遂不惜粗制滥造,竟趋于所谓古装剧摄制一途;于是今也一大广告,明也一大广告,东也一影片公司,西也一影片公司,都预备替死人出风头,而岌岌有不可终日之势"。③ 为了快速出片,就自然会压低成本制片。据史料记载,1926—1927年间,随波逐流制作一部古装武侠电影的最低成本4千元就够了。(底片4.5分钱一呎,副片2分钱一呎,洗一套拷贝约300银圆。编导、演员酬劳均低,女主角日工资4—7银圆,或月支200银圆,男演员更少,配角和临时演员大都义务参加。)而电影

① 彭利芝:《二十世纪二十年代古装片热潮与红楼梦电影》,《红楼梦学刊》2015年第4辑。
② 郦苏元、胡菊彬:《中国无声电影史》,中国电影出版社1996年版,第210页。
③ 孙师毅:《电影界的古剧疯狂症》,《银星》1926年第3期。

在上海放映收入即可回收成本的 1/2，加上发行到全国和海外的收入，盈利高达一倍以上。① 因此，以商业盈利为上，制片方尤其是不考虑品牌效应的"一片公司"会进一步降低制作成本，包括缩短时间、简化场景服装等，大多数借用现成的戏曲行头，"到旅馆里开一间面南的房间，把演员带了去化妆，对光开拍，既不要搭布景，又不用租木器，所费不过三五千元，一摇就是两千呎，再雇几个临时演员，多拍一点外景，十天半个月，一部影片已经拍完"。② 在剧本编写上更不可能多花时间打磨钻研原著故事，不但改编较为随意，只是对较为熟悉的古典小说、民间故事、野史传奇进行简单挪用，而且为投合观众制造噱头，如开心影片公司拍摄的《猪八戒游沪记》（1927），猪八戒来到了现代上海的滑稽历险，完全抛弃原著情节设定，利用角色的观众基础套上现代故事情境，过于离谱，难怪有影评人挖苦在古装剧里"有诸葛亮出兵打孙传芳，唐三藏坐了摩托车到西藏去取经"，中国电影界陷入混乱的"古剧疯狂症"。③

尽管如此，这一时期也出现了一些较好的电影改编作品，其中较突出的有大中华百合公司改编拍摄的《美人计》（1927）、民新公司改编拍摄的《西厢记》（1927）、上海影戏公司改编拍摄的《盘丝洞》（1927）等。但这些在当时投入实属"大片"标准的古装片，并非都能在鱼龙混杂的商业市场获得相应的回报。如《美人计》是大中华百合公司投资 12 万元制作，由朱瘦菊编剧，陆洁、朱瘦菊、王元龙、史东山联合执导。在这场古装电影热潮中，当时三大公司之一的大中华百合公司经过慎重考虑选择《三国演义》进行改编拍摄，据陈小蝶回忆："吾友（朱）瘦菊于旧岁春间，即有古装影片摄制之动议，尝就商于予。云欲摄《西厢记》。即以此为言，以为摄鸿门垓下之状，费用固紧，而秦功似较一生一旦为易，譬之作文，洋洋千言者，易藏拙，白描殊难工也，瘦菊韪之，遂有《美人计》之摄取，其有《三国演义》为蓝本，比鸿门垓下较易铺排也。"④摄制组经过了八个月的筹备，《申报》上接连刊发《纪空前古装片〈美人计〉》《〈美人计〉考据之精密》《百合花访问记》《〈美人计〉中孙夫人与诸葛亮之车》等文，细致向读者介绍了这部电影在服装、道具制作的精致与创作者态度的精益求精。除了在大中华百合公司位于康脑脱路（今康定路）摄影场中搭建场数极多的布景，多为雕刻精美的宫室，还派外景队赴苏州、镇江等地实地拍摄。但影片在夏令配克的首轮放映票房并不理想，高于普通国产影片 2—3 倍的票价将中下收入阶层

① 饶曙光：《中国电影市场发展史》，中国电影出版社 2009 年版，第 36 页。
② 程季华主编：《中国电影发展史》（第一卷），中国电影出版社 1963 年版，第 133 页。
③ 孙师毅：《电影界的古剧疯狂症》，《银星》1926 年第 3 期。
④ 小蝶：《观美人计》，《申报》1927 年 6 月 8 日。

的观众挡在影院门外,高票价显然与影片巨大的投资回收压力有很大关系。同时,影片分上下两集放映,剧情拖沓,人物庞杂,而上集有诸多令人不满之处,影响到下集观众的数量,未能成为热点。而且,在该片公映前,大中国影片公司出品的《三国志·曹操逼宫》刚刚放映不久,普通观众缺乏动力花费高票价去观赏《美人计》。在市场考验面前,大中华百合影片公司将影片从20本删减到14本,甚至去掉了一些斥巨资拍摄的大场面,但影片观赏性更强。如陈小蝶评论认为,"至其全片菁华,自当以甘露寺一节为最精,而子龙英武,于射箭试剑诸幕,撞门护车诸幕,更见神采奕奕,此其动作岂异于以前之二十本哉。诚以榛莽尽芟,遂觉生龙活虎,跃然而出耳。回荆州时用兵仗最多,排演费时数月,摄制亦至六本之巨,予力言可芟,今果仅存一本,而将士驰突行阵曲屈之状,转觉变化无穷……",而且陈小蝶认为,本片还可以继续删减到12本,"建康街市,鸠工营业,费亦数千金,然用之尚嫌太数"。① 删减后的《美人计》次轮映于中央大戏院,票价调低,向更多的普通观众开放了空间,才取得了一定的成功。此例再次验证了早期古装片面对的市场观众是以中下层市民为主。

第三,在影片类型元素上,古装片首先是以服装布景的形式特征为中国电影艺术探索提供了一种新鲜的电影类型的选择,然而20年代的这些古装片中的古装其实是戏装,缺乏剧本考证,并非还原某一具体朝代的服饰,它指向前现代中国,却并没有确切的历史坐标,可见当时电影人的类型意识实际上比较模糊。有评论者说,"古装影片者,被以古装摄取舞台上之古装戏,其一举一动,完全与舞台上无异","大将的盔甲都是缎制绣花的","上战场的战士还着这般奢丽的衣服么,这就是舞台剧化的色彩","只可以说是变相的舞台剧"。② 可见,题材取自古代文学作品和戏曲的古装片拍摄还是囿于戏剧戏曲舞台的视觉经验。而且,娱乐大众心理从而谋取利益而非根据剧情逻辑需要搭配服装布景,成为当时创造者首要考虑的因素。所以这时期的古装片经常会给古代人穿上现代时装的奇观,如复旦公司改编拍摄的《红楼梦》,大观园的人物一律穿上时装,林黛玉穿着一条像舞裙的长衫和一双高跟鞋,两条辫子上还扎着白色的绸结,布景则是雕龙柱与西式吊灯并列,太师椅与沙发并陈。天一影片公司改编出品的《义妖白蛇传》改古装事件也可以看出观众对创作者的巨大影响。1926年《义妖白蛇传》上映时,影片中的服装是古今混搭状态,从刊登在《申报》上的剧照来看,仙宫、盗草、水漫三幕是古装,其余为时装。邵醉翁在改编白蛇这个故事时,将背景移到现代,并将白蛇与小青的形象视觉化为封

① 小蝶:《再观〈美人计〉》,《申报》1927年9月16日。
② 罗树森:《摄制历史影片的研究》,《明星特刊》"侠凤奇缘号",1927年。

建家庭的小姐和丫鬟。但到了 1927 年《仕林祭塔》(《白蛇传》第三集)推出时,天一影片公司表示去年"摄制之第一二集白蛇传,系时装剧,去年在各埠开映,颇享盛名,嗣经各界纷纷要求,将全部结束,因有第三集之摄制,改为古装,一切成绩较前两集尤见精彩"。① 这是因应市场召唤而做出的改编,如有研究者指出,这次"改古装事件正是以自我抹除的方式,完成了认同的延伸"。② 20 世纪 20 年代刚刚成立不久的天一影片公司,以古装片为策略表达"中华"伦理,确立在早期电影格局中的地位,也正是在这一点上,这些带有东方色彩的美学画面和表演程式触动了故国情思的观影心理,尤其是在南洋市场大受观众欢迎,满足了当地华侨们借以释放积蓄多年的思乡情怀,整合了离散华人对于中国的情感认同,也在无形中为中国电影确立了一种以民族化认同为本位的叙事美学传统。

第二节　故事片《盘丝洞》:20 世纪 20 年代《西游记》改编拍摄的硕果

20 世纪 20 年代的古装片影像留存下来的数量很少,其中改编中国古代文学作品的故事片中有两部代表性作品,即《西厢记》(1927)和《盘丝洞》(1927)。本节的论述将集中在故事片《盘丝洞》,这部在挪威发现影片残本并经过修复重新回到中国的珍贵电影文本,也是 20 年代"西游"题材改编拍摄影片目前仅存的硕果。《西厢记》将留待下一章与 1940 年的改编电影版本进行比较性研究。

一、故事片《盘丝洞》是如何根据《西游记》改编拍摄的

《盘丝洞》是上海影戏公司 1927 年摄制出品的一部古装神怪片。编剧管际安,导演但杜宇是画家出身,亦是这个家族电影公司的老板,曾被郑正秋评价是造就"新局面"和开辟"新纪元"的"中国电影界之巨擘",尤其是在选景、布景和用光方面,都有"美的表现"。③ 该片根据古代小说名著《西游记》第 72 回《盘丝洞七情迷本,濯垢泉八戒忘形》和第 73 回《情因旧恨生灾毒,心主遭魔幸破光》改编成故事片《盘丝洞》的剧情内容。

① 《剧场消息》,《申报》1927 年 4 月 20 日。
② 白惠元:《"白蛇传"电影的邵氏传统——以 1926 年天一公司影片〈义妖白蛇传〉为中心》,《电影艺术》2013 年第 5 期。
③ 郑正秋:《中国电影界之巨擘》,《上海》第 3 期《还金记特刊》,上海影戏公司,1926 年。

古代小说名著《西游记》是具有多元类型复合元素的文本,神怪之中,掺杂言情;滑稽之中,连带武侠,有时更含有侦探,是中国古典小说中既雅俗共赏、又富有哲学意味的经典作品,而且主要角色家喻户晓,"虽三尺之童与夫目不识丁之老妪,亦能将唐僧之如何苦功求经,孙行者之如何不羁,以及观世音之呵护种种不可思议功德,凿凿言之,如数家珍也"。① 如前文所述,在 20 年代随古装片兴起的武侠神怪片创作拍摄浪潮中最受制片公司青睐,曾获得多次改编。据郑君里所写,《盘丝洞》在当时改编拍摄的《西游记》的各类影片中,"营业的收获亦最大"。② 影片在中央大戏院首映当天票房为"二千金","实创中国影片在上海开映之新纪录"③。按照但杜宇的好友郑逸梅的回忆,影片最终为但杜宇赚得了五万余元,并扩大了摄影场地,添置了道具、工具和私家汽车等。④

上海影戏公司的这次改编拍摄,首先立足于挖掘原著中的寓意哲理和精神价值,制片方和创作者的抱负与只图投机赚钱的"一片公司"迥然不同,这个努力得到当时许多文人的肯定,对此片作出"寓意深远"的评价。公司为宣传《盘丝洞》,印行了《西游记盘丝洞特刊》,卷首寄语即称:"《西游记》之作,拟为国产影片开一新蹊径,自信不落他人窠臼,而《西游记》说部,写唐玄奘等勇往直前百折不回之精神,犹觉可以励世,摄为影片,盖非纯以情节之光怪陆离胜也。"姚苏凤撰文《人生消磨在盘丝洞里》,指明"盘丝洞乃是七情之窟","实在就是我们现在所寄生于内的一个世界",影片的设想也真"妙极"了,"把七情幻作七个蜘蛛精张着网吞噬着飞虫儿,蜘蛛精张着网幔,迷漫住了一切,正也暗示着人们为'七情'所惑,不能解脱,于是,我们可以指定盘丝洞中的蜘蛛网,便是'七情之网'"。⑤ 姚赓夔的《西游记之新贡献》中也阐述了《盘丝洞》的"哲理":"七个蜘蛛精,代表的是七情。写蜘蛛精迷惑唐僧,便是说,七情迷惑了一个人的本性。现在上海影戏公司,就把这一段寓言摄成了影片了。本来在目下电影事业发展的时代,要找一个电影剧本真不容易,何况现在大家又在摄制古装片。对于剧本的选择,更难了。"⑥范菊高更是直截了当地指出:"上海影戏公司出这一本影片,不啻是对着民众,打着警钟,使迷惑在魔窟中的人,都提醒了。真有功于世道人心!"⑦《盘丝洞》的片尾,当蜘蛛精葬身火海被焚为灰

① 范烟桥:《西游记在中国社会之地位》,《上海》第 4 期《西游记盘丝洞特刊》,上海影戏公司,1927 年。
② 郑君里:《现代中国电影史略》,中国电影资料馆编:《中国无声电影》,中国电影出版社 1996 年,第 1413 页。
③ 《沪上各制片公司之创立史及经过情形》,徐耻痕:《中国影戏大观》,上海合作出版社 1927 年版。
④ 郑逸梅:《影坛旧闻——但杜宇和殷明珠》,上海文艺出版社 1982 年版,第 33 页。
⑤ 姚苏凤:《人生消磨在盘丝洞里》,《西游记盘丝洞特刊》,1927 年。
⑥ 姚赓夔:《西游记之新贡献》,《申报》1926 年 12 月 3 日。
⑦ 范菊高:《谈〈西游记〉影片》,《西游记盘丝洞特刊》,1927 年。

烬,字幕中点出"只为动了情欲一念,卒致其自焚其身","万缕情丝,收拾得干干净净""作如是观",此规劝沉迷欲念者,这是典型的类型片的结尾处理,也可见但杜宇深谙当时注重伦理道德教化的电影批评舆论。

其次,影片《盘丝洞》在视觉形态上的创造力非常惊艳,布景、演员、服装、摄影、化妆等方面被冠以"西游记之美"[1],这也有别于当时一干古装武侠神怪片,充分发挥了导演但杜宇追求"美的表现"的个人美学风格。他从《西游记》众多章回中选择这个故事,并且亲自参与了布景和摄影,很可能是发现了故事在美术上可开发的潜力。影片的大多数场景都安排在盘丝洞内,至少有五个较大的内景,每场布景不但复杂,而且能满足不同机位和景别的拍摄,例如,蜘蛛精调戏唐僧、乌龟精收取礼金、婚礼现场以及最后三昧火大烧盘丝洞都发生在摆有石桌的厅堂,但通过不同机位、景别、角度的摄取,使观众很难察觉是一处地方,凸显了洞窟的神秘和繁复层次。蜘蛛网是本片布景上的重要标志,为这个神怪故事增加了更强的神秘感,与特技摄影相结合让当时的观众更觉新奇,"最近摄取盘丝洞蜘蛛精之蛛网,尤为特色,是节殷明珠饰蜘蛛精,立于盘丝洞前,以手上下左右挥动,而蛛丝即随其手之方向陆续织成一蛛网"[2]。神秘的蛛网与性感的女性同图并构,非常具有美的诱惑性。而且,在单镜头内部的构图上,除了追求唯美,也将本片的寓意化入其中,如在盘丝洞内多次出现的一尊插着七叶莲花的白花瓶寓指唐僧的内心。尤其是当表现被蜘蛛精围住的唐僧的画面时,前景处就放置了这个花瓶。而后用全景俯拍唐僧被蜘蛛精围在中间,七个蜘蛛精躺下呈现花瓣状,如特刊所谓"七叶莲花浑不见,老僧入定"[3],此情节原著小说中并没有,既用视觉画面表现了创作者对原著精神的理解,又具有装饰美学风格,本身充满了"美的表现"。

影片《盘丝洞》为追求古装类型片的精细华丽,在服装化妆上也耗费巨大,这点在当时整个电影界是罕见的。但杜宇以数千金为七个蜘蛛精角色配置古装,遍体镶钻,风姿绰约,"姗姗而入,如凌波微步,极妖娆之至"[4],十分贴近角色形象,亦为孙悟空变化的猴子兵,添置五百套以上的服装(以每套五元计算,已经是两千五百元以上)。神怪片的化妆较为复杂,孙悟空的化妆问题经再三考量,但杜宇曾耗数金从域外购买猴形面具备用,但试摄后又觉不妥,最后成片的孙悟空的形象,并不化装肖猴子,而举止行动,求其与猴子相似,形态可掬,活泼可爱。而猪八戒的化妆

[1] 庚辰生:《西游记之美》,《西游记盘丝洞特刊》,1927年。
[2] 《上海公司摄制盘丝洞之蛛网》,《申报》1926年12月1日。
[3] 参见《西游记盘丝洞特刊》,上海影戏公司,1927年。
[4] 《上海新片〈西游记〉中一离奇婚礼》,《申报》1926年12月16日。

在《盘丝洞》中也较为复杂，顾长的猪嘴部分能够张合，而且影片特意在原著基础上设计添加了一场戏来表现猪八戒的头以作噱头："盘丝洞中猪八戒与蜘蛛精交锋一幕，蜘蛛精将猪八戒之头割去，但不久重生，屡割屡然。其后蜘蛛精将猪八戒之头互相抛掷为戏，被猪八戒夺回。其新颖别致，堪为国产影片中空前之作品云。"①

另外，编导为追求影片的奇观性，特别加强了"孙悟空化鹰窃浴衣""猪八戒变鱼戏蛛精""三昧火大烧盘丝洞""蜘蛛精丧命显原形"这几场光怪陆离的戏。上海影戏公司营业主任秦绍亮解释："尽取《西游记》一书以制影片，材料固嫌其太多，仅按原书盘丝洞一节以新义，加以有趣味之穿插使益呈光怪陆离之奇观，盖以力求其趣味之富足，情节之热闹，非如是不可也。"②例如，孙悟空化作老鹰，乘蜘蛛精入浴时将蜘蛛精衣服窃去，虽不是出自《西游记》原著，而是来自京剧《盘丝洞》中的情节，改编成电影，被作为其中精彩的重头戏将以排演。但杜宇以数十日训练一只旷野之鹰。开摄时，据在场目击者称："鹰以铁链锁于架上。……及去铁链，鹰略顿挫，扑翼有声。杜宇挥以手，立盘旋入亭中，抓衣而出，盘空直上。杜宇且笑且摇机，盖深喜其幸而能成功也。"③再如，表现猪八戒化为鲶鱼如池忘情地戏弄正在洗浴的蜘蛛精，当时最尖端的技术将摄影机置于水下，首开中国电影水底摄影的先例。

除了从视觉上对原著角色、情节的奇观性展示外，《盘丝洞》在故事叙事层面上对原著也进行了较为成功的改换。如增加了"洞主与玄奘之婚""孙悟空大战各洞魔王"两大情节，从而增添了电影的戏剧化，助推电影高潮，吸引观众兴致。影片还加入了中国人熟悉的观世音菩萨，替代了原书中毗蓝婆菩萨的降妖功能，而且，在神怪片的类型模式中加入了喜剧元素，比如特别设置了小妖火奴这个角色进行刻画，虽然经化妆后形象狰狞可怖，但动作活泼有趣，屡次调戏唐僧，引人发笑。如他一边给唐僧剃头一边亲唐僧的光头，使用极为夸张的剃刀，配的台词字幕是"剃得干干净净，刮得四大皆空"。片尾猪八戒大战蜘蛛精，与蜘蛛精争抢被对方摘下的头颅，孙悟空来帮忙，却把八戒的头颅装反了，经过一番折腾才摆正位置。这些热闹的场面都带上了喜剧片的娱乐性色彩，符合当时观众的观影习惯。

二、关于故事片《盘丝洞》评价的探讨

可惜的是，故事片《盘丝洞》上映以后，无论是当时的舆论评价，还是后来很长

① 《〈西游记〉中猪八戒割头》，《申报》1926年12月12日。
② 秦绍亮：《上海影戏公司之西游新记》，《西游记盘丝洞特刊》，1927年。
③ 姚赓夔：《〈西游记〉摄制经过谈》，《西游记盘丝洞特刊》，1927年。

一段时间的中国电影史论述中都对其评价不高。例如,《北洋画报》认为此片"毫无艺术价值可言"①,《银星》评论认为诸如《西游记》等国产神怪片是"浅薄的影剧艺术"②,郑君里的《现代中国电影史略》也认为"他们的营业宣传说《西游记》蕴藏无限的东方哲理。所谓哲理自认是指以'心猿'之七十二变为象征的佛学的诡辩论,事实上也就是反复卖弄摄制诡术的最好机会。而且为猪八戒所象征的色欲,又可以随时带来色情的场面"。③ 程季华的《中国电影发展史》对其的评价是"上海影戏公司的《盘丝洞》与《杨贵妃》大卖色情,当时的舆论就认为'艺术之堕落,至是亦堪称观止'"。④

究其原因,不外乎是影片中出现了大量对身体的展示,不仅是裸腹袒背的七蜘蛛精,而且还有以火奴为代表的男妖们也全身几乎赤裸。今天来看,裸体与色情当然没有必然联系,更主要的是这与中国古典美学对间接和模糊的美学追求相背。《西游记》本身是通俗文艺,而细读原著,第72回实际上充斥了大量含蓄香艳的词句,如"娇脸红霞衬,朱唇绛脂匀""一个个汗流粉腻透罗裳,兴懒情疏方叫海""酥胸白似银,玉体浑如雪"⑤等,而《盘丝洞》将欲望转化为视觉形式,蜘蛛精"化成女人身之后具有了正常人的欲望"⑥,她们虽然是妖精,但视觉形象上没有被妖魔化,反而展示了一种美的新形式。影片通过刻意设计情节以及电影技术来突出七蜘蛛精姣好的面容和体态的美感,肯定了人的欲望,尤其是女性欲望的合理性,一定程度上呈现出非常现代的女性主体意识。这种先锋性不仅体现在文本上,而且创作者本身也有鲜明意识,例如,主演殷明珠在影片中大胆地裸腹袒背、露出大腿,遭到时人非议,但她却骄傲地宣称自己学外国舞蹈片,是第一个把舞蹈搬上了银幕的演员。⑦ 所以,《盘丝洞》的电影改编也是对中国古典美学的一种突破性尝试,在促进中国文艺新旧接轨,延展民族文化想象方面发挥着一定的历史进步作用。

20世纪20年代中后期古装片开启的商业电影浪潮使国产影片的市场得以拓展,在很大程度上促进了电影产业的繁荣,在外在的商业运作和内在的类型生产机制上确实呈现了电影类型化发展的特质,并且赢得了中国观众的热捧,尤其是改编自古代文学作品的电影,因为故事本身为广大中国民众所熟知,古装片为他们提供

① 《观〈盘丝洞〉之后(续前)》,《北洋画报》1927年3月2日。
② 映斗:《神怪剧之我见》,《银星》1927年第8期。
③ 郑君里:《现代中国电影史略》,中国电影资料馆编:《中国无声电影》,中国电影出版社1996年版,第1413页。
④ 程季华主编:《中国电影发展史》(第一卷),中国电影出版社1981年版,第89页。
⑤ 吴承恩:《西游记》,中华书局2005年版,第382—387页。
⑥ 郦苏元、胡菊彬:《中国无声电影史》,中国电影出版社1996年版,第216页。
⑦ 沈寂:《话说电影》,上海三联书店2008年版,第171页。

了重温过去的想象空间,并且无形中体现了新旧时代的交融,中国电影人开始在影像层面上尝试呈现民族化认同与传统文化的美学诉求。然而,古装片开始泛滥后,并没有起到如电影人最先设想的以古剧启发民智、树立民族形象的重任,反而迫于设备短缺、剧本考证的人力财力和服装布景简陋等因素给电影拍摄带来种种阻力。最初古装片被看作高投资的电影大片生产,服装布景等都经过较为精细的设计,但对于商业回报的过分热衷,使得影片的出片速度提高了,很快变为大量"一片公司"偷工减料的小资本经营,乃至很多大公司为了竞争,也降低成本加入此列。这个过程中,正如郑君里所提示的:"一切有关系的社会因子的影响是和中国影业的根本矛盾结合在一起。除了欧美商人投资国片与影院的问题外,我们还得考虑:中国电影之企业的性质,与文化运动的关系,电影之艺术性与商品性的矛盾,以及半殖民地的电影技术条件落后等许多问题,凡此一切都成为中国影业只推动并制约其发展的内部矛盾,此种矛盾的综合便是中国电影发展的规律性。"[①]电影市场最初的人文追求远远落后于资本的运作速度,影片的质量与古代文学经典的精神内涵并没有达到匹配,古装片从一种文化救国的美好愿景向极端商品化发展而去,也终于造成20世纪20年代末国产电影衰败的局面。

① 郑君里:《现代中国电影史略》,中国电影资料馆编:《中国无声电影》,中国电影出版社1996年版,第1386页。

第二章　20 世纪 30 年代据古代文学作品改编拍摄的影片概述

1930 年 2 月 3 日，成立不久的上海市电影检查委员会决定禁止"形状怪异惊世骇俗"之古装影片，并于 2 月 7 日通过禁止古装片办法，其理由是"各省市电影场所多采我国旧式冠服及风俗习惯用为制片材料，故饰奇异，惊世骇俗，实足伤风败俗，堕落民族之荣誉，减低国际之地位"①，即将古装片与民族国家话语同构，指向的是基本完成国家政权统一的南京国民政府塑造新型民族、建设现代国家的民族主义思想基础。紧接着又通过了一系列取缔《火烧红莲寺》及其他武侠神怪影片的法案。随后，"九·一八""一·二八"事变相继爆发，上海电影业遭受巨大损失，日本帝国主义入侵带来的主权危机使民族共同体的凝聚感空前勃发，民族国家的观念深入人心。在此时期的《申报》等舆论"公共空间"中随处可见将中国电影的"救市"和国家的"救亡"相结合的呼求。② 在逐渐浓厚的民族主义话语氛围之中，1932 年后，不仅古装片创作发展式微，而且武侠神怪片也慢慢从中国电影市场退出。

与此同时，上海的左翼文艺运动轰轰烈烈地开始了，中国电影界风气随之出现了转向，转而被具有现实意义和进步思想的时装片所替代。1932 年 5 月，面临破产危机的明星影片公司在洪深的建议下，由周剑云出面邀请了夏衍、阿英、郑伯奇担任编剧顾问，田汉、阳翰笙等大量左翼作家也先后进入电影界，主流银幕从过去的"侠义""剑仙""哀史""仇恨"这些被称为"封建的小市民文艺"③转向表现"码头""苦力""赤足""粗膊""饥""冻"这些大众化的"现实主义的代名词"④，农村、工厂成为主要的电影空间。中国社会的原有基础发生了巨大的动摇和改变，因而也成为中国电影向旧的话语传统告别而新的知识话语系统出现的契机。中国现代新文学

① 二档：二(2)—270"上海市组织电检委实施检查中外影片事宜"。
② 参见吉仲：《我们需要的是哪一种电影?》，《申报》1932 年 11 月 7 日；霭：《从日本说到中国》，《申报》1932 年 12 月 28 日。
③ 茅盾：《封建的小市民文艺》，中国电影资料馆编：《中国无声电影史》，中国电影出版社 1996 年版，第 1039 页。
④ 铭三：《中国电影的检讨》，《明星月报》1933 年第 1 卷第 4 期。

作品成为国产电影一股新的创作源泉,如 1933 年明星影片公司摄制出品的《春蚕》被认为是中国电影与新文学的第一次联姻。一直到 1937 年淞沪战争之前,中国电影改编古代文学作品的数量很少,只有如大华影业公司拍摄出品了《黛玉葬花》(1936)、华安影业公司拍摄出品了《斩经堂》(1937)等影片。然而到了战火停歇后的上海"孤岛"时期,古装片的创作拍摄再次抬头,中国电影再次向古典文学借力,文学改编的古装片再次超越时装片占领了电影市场,彰显出它巨大的商业影响力和旺盛的美学生命力,直至 1941 年 12 月太平洋战争爆发,"孤岛"时期结束,热极一时的古装片热潮就此收尾。本章将论述 20 世纪 30 年代至 40 年代初"孤岛"结束前中国古代文学作品改编电影情况。

第一节　从古装片剥离出来的戏曲电影

在时装片占领整个电影市场的情境下,中国古代文学作品也仍然没有停止向中国电影输送养分,并且借助 20 世纪 30 年代初中国电影开始从无声片向有声片过渡的契机,戏曲电影类型从古装片剥离,依托天生"唱"的元素,京剧、昆曲等一些传统戏曲剧目被相继搬上了银幕,成为电影着重进行声音尝试的重要取材对象。事实上,戏曲电影和中国电影是一起诞生的。

一、《定军山》:首部国产电影与中国传统戏曲的结合

1905 年,北京丰泰照相馆老板任庆泰有感于当时在中国放映的都是外国影片,而且片源缺乏,于是萌发了创作拍摄国产影片的念头。当时正好德国商人在东交民巷开设了一家专售照相摄影器材的洋行,于是任庆泰便从该洋行购买了一台法国制造的木壳手摇摄影机和 14 卷胶片,开始拍摄国产影片。

北京丰泰照相馆拍摄的第一部影片是著名京剧大师谭鑫培表演的取材于《三国演义》蜀魏用兵故事的戏曲片段《定军山》(1905),该片选取了其中"请缨""舞刀""交锋"等舞蹈、武打三个场面,将之用摄影机拍摄记录下来,成为中国人自己拍摄的第一部电影。谭鑫培在该片中饰演老将黄忠,由于这是他擅长的一个角色,所以表演很精彩,充分表现了古代名将的英雄气概。当时为了利用日光,影片的拍摄是在丰泰照相馆中院的露天广场进行的,前后共拍摄了 3 天,最终完成了影片 3 本。"这部短片是我国最早的一部戏曲片,也是中国人自己摄制的第一部影片。我国第一次尝试摄制电影,便与传统的民族戏剧形式结合起来,

这是很有意义的。"①在此之后,丰泰照相馆还陆续拍摄了谭鑫培主演的《长坂坡》(1905)片段等一些短片,为了适应无声电影的局限性和电影画面的运动特性,这些早期试验多是注重武打戏份重和舞刀动作较多或面部表情丰富的场面,为此,从总体上来说,"还只是停留在给戏曲演出'照相'的阶段——将胶片仅仅作为复现、记录的手段,而远未在此基础上进行更多的艺术创造;同时,也很难说这些短片的摄制,在当时已经有多少明确的美学追求"。②

二、梅兰芳在戏曲片创作拍摄方面的积极探索

20世纪20年代,京剧艺术大师梅兰芳也参与了电影拍摄,先是在商务印书馆影戏部拍摄了《春香闹学》(1920)和《天女散花》(1920)。其中《春香闹学》是汤显祖所著《牡丹亭》传奇中的一个折子戏,梅兰芳扮演春香,据他的回忆:"春香的出场用了一个特写镜头,我用一把折扇遮住脸,镜头慢慢拉开,扇子往下撤渐渐露出脸来,接着我做了一个顽皮的笑脸,那天拍摄时有一个美国电影公司的朋友来参观,对这个镜头的表现方法和春香的面部表情都十分欣赏。"③与《定军山》等最早的戏曲片相比,该片不再是对戏曲舞台的刻板记录,而开始用电影手段来体现传统戏曲的艺术美感。此后,1926年梅兰芳还应民新公司邀请,拍摄了《木兰从军》中的"走边"、《虞姬舞剑》中的"剑舞"、《上元夫人》中的"拂尘舞"、《西施歌舞》中的"羽舞"、《黛玉葬花》中的"葬花"等五个片段,尝试将电影与戏曲结合的探索。他后来描述自己的实践教训时特别谈到了布景从舞台走向银幕之后,所引起的感觉的变化:"二十年前我拍过几个京剧的片段,像《木兰从军》的'走边',在一张彩画布景前面,做一套象征走路的舞蹈动作,就觉得不大自然。而《黛玉葬花》的'看西厢'、'葬花'等镜头,是在古老花园内拍的,就比较调和。"④还有演员为电影表现需要而在表情动作上的调整:"在拍摄《黛玉葬花》时,……在舞台上主要靠唱念来表达感情,没有过分夸张的面部表情,也没有突出的舞蹈,到了无声电影里,唱念手段被取消了,那么拿什么来表达呢?只有依靠这些缓慢的动作和沉静的面部表情。"⑤可见电影在借用戏曲形式的同时,也在开始打破戏曲传统,以自我特征为依据进行艺术摸索。

戏曲是"以歌舞演故事"(王国维语),讲究的是程式化的动作和唱白合一,因此默片时期,电影的叙事方式和戏曲艺术的结合还有着技术上的障碍。而到了20世

① 程季华主编:《中国电影发展史》(第一卷),中国电影出版社1981年版,第14页。
② 弘石:《任庆泰首批国产片考评》,《电影艺术》1992年第2期。
③ 梅兰芳:《我的电影生活》,中国电影出版社1984年版,第3页。
④ 梅兰芳:《我的电影生活》,《电影艺术》1960年第1期。
⑤ 梅兰芳:《我的电影生活》,中国电影出版社1984年版,第22页。

纪30年代初,明星影片公司率先推出第一部蜡盘发音故事片《歌女红牡丹》(1931)。该片虽然是时装片,但以京剧名伶的悲惨生活为故事素材,因而片中穿插了京剧《玉堂春》《穆柯寨》《四郎探母》《拿高登》等传统戏曲的唱腔,也是由梅兰芳配音完成,中国观众在银幕上第一次欣赏到古典戏曲艺术的优美唱段。戏曲电影开始向一种独特的电影类型发展,此后,相继有陈铿然导演的《虞美人》(1931,友联公司)、尹声涛导演的《四郎探母》(1933,天一公司代摄)、王次龙导演的《周瑜归天》《霸王别姬》《林冲夜奔》(1935,新华公司)、周翼华导演的《斩经堂》(1937,联华公司)等,都是借助声音技术将京剧等一些古典戏曲形式搬上了银幕,而这些戏曲片的故事基本上来源于中国古代文学作品。显然,这些影片的拍摄有助于中国传统戏曲的传承与普及。

三、戏曲片《斩经堂》:电影与戏曲深度结合较成熟的作品

在该时期拍摄的戏曲片中,由联华影业公司摄制的《斩经堂》(1937)是一部早期国产电影与中国戏曲在深度结合方面较成熟的作品。该片编剧兼艺术指导为费穆,导演周翼华,主要演员为周信芳、汤桂芳、赵志秋、张德禄、袁美云等。在该片拍摄中,费穆进行了他的中国戏曲电影化的第一次试验。他曾写道:"以中国人爱好'京戏'的兴味之浓,旧戏电影化有其商业的价值;同时在'发扬国粹'这一点上,也不无一些意义。"①

《斩经堂》是中国京剧的传统剧目,又名《吴汉杀妻》,其剧情内容出自明代谢诏的《东汉演义》。该故事讲述了东汉初年,王莽篡汉,汉光武帝刘秀举兵复国,被潼关守将、王莽的驸马吴汉俘虏。吴汉母亲闻讯痛斥儿子,讲述了王莽杀害吴汉父亲的往事,最后吴汉妻子王兰英(王莽之女)自刎,吴汉带领众将追随刘秀共复汉室。这个故事结合了1937年中国内忧外患的社会现实,也对戏剧与电影两种艺术形式结合的可能性进行了探索。田汉看过该片后曾赞叹:"银色的光,给了旧的舞台以新的生命。"②然而,费穆自己却认为这是一部失败的作品,他对戏曲电影的观点是认为它本质上是"电影的"而非"戏曲的"。

影片《斩经堂》虽然已经用了电影的技术摄制京剧,如配合剧情发展拍摄了许多实景,实现戏曲和电影的交融,但依然是以旧剧为主,保留了戏剧的程式化表演,如用马鞭、上下场的方式等,可以感觉到创作者处理虚实关系的用意,但京剧的节

① 费穆:《中国旧剧的电影化问题》,1941年《青青电影》号外《诗人导演费穆》。
② 田汉:《〈斩经堂〉评》,《联华画报》1937年第9卷第5期。

奏、情绪的冲突远远超过时代冲突,作为首次尝试,这两者之间难以调和的矛盾使编导在拍摄过程中越来越倾向于戏曲记录式电影。中国戏曲美在现实和想象的一念之间,"优孟衣冠,原非实事,妙在隐隐跃跃之间"①,即擅长表现而非写实,这是中国艺术中写意精神的重要体现。而作为西方舶来品的电影重视具象的事物,它的媒介属性是真实的、连贯的,而费穆通过戏曲电影的探索致力于将电影与中国戏曲相结合的探索,正如香港学者黄爱玲所说:"戏曲电影只是将他所关心的命题放到一个更绝对的处境里去,迫使他更直接地面对中国艺术的特质。"②这次拍摄失败的经历也促使费穆在40年代继续从理论和实践两方面探索电影艺术如何表现虚拟化、程式化的戏曲艺术,并成功拍摄出了戏曲电影《生死恨》,该片被认为是费穆进行影像民族化探索过程中较为成功的一部作品。

第二节 上海"孤岛"时期古装片创作改编的回潮

1937年8月至11月的淞沪战争后,上海的华界以及公共租界位于苏州河以北的地区都落入日本手中。11月13日,公共租界工部局代表租界宣称,在中日战争中租界实行中立,不偏袒任何一方,对交战双方在租界内的权益一视同仁。③ 由此,处于日军包围中的租界地区形成一个特殊的"孤岛",范围包括东至黄浦江,西至法华路(今新华路)、大西路(今延安西路),北至苏州河以南,南至肇嘉浜路以北的地区。"孤岛"偏安一隅相对稳定局面,促使一时间大量难民和富商大贾纷纷涌入其中寻求庇护。租界区一向是商业文化较为先进地区,居住人口的暴增更催生了商业和文化的繁荣,电影业重新恢复并异常繁荣起来。

战火打破了此前的中国电影格局,明星、联华、天一三大影片公司的时代成为了历史,大量电影工作者或跟随抗日团体去往重庆、武汉、延安等地继续从事电影抗战活动,或流亡到相对安全的香港,只有小部分人由于种种原因无法撤离或自愿留在上海。去留的选择同时也是创作自由的选择,"孤岛"以外的创作者们尽管饱受炮火侵扰,但尚可以凭借作品自由抒发爱国情怀和革命热情,"孤岛"以内的工作者却战战兢兢,创作时要考虑种种电影审查,或打"文化游击战",或"寄人篱下""看人脸色",这种情况在日军屡屡兵临租界、干预租界当局的文化管制后更为恶化。

① 李渔:《闲情偶寄》,上海古籍出版社2000年版。
② 黄爱玲:《独立而不遗世的费穆》,《明报月刊》1997年第4期。
③ 熊月之、周武编:《上海——一座现代化都市的编年史》,上海书店出版社2009年版,第412页。

在这种利益与风险俱存的特殊时期,在这块内忧外患、风声鹤唳的"弹丸之地",以新华影业公司摄制出品的《貂蝉》(1938)、《木兰从军》(1939)为起点,文学改编的古装片再一次超越时装片占领市场,彰显了它巨大的商业影响力和旺盛的生命力。

一、上海"孤岛"时期古装片勃兴情况概述

这一次古装片在"孤岛"时期再次兴起浪潮,与当时上海复杂的社会环境不无关系。由于这个拥挤、封闭的城市中人口不断增长,而以中产阶层为主的市民主要的娱乐和休闲生活则来自于电影。人们一方面希望通过电影逃避危艰世况、宣泄苦闷情怀,慰藉生活的困苦与乏味,或用娱乐缓解对个人和国家未来的迷茫与焦虑。另一方面,古代文学作品改编的古装片这一流行类型的背后,如傅葆石所指出的,尤其在当时特殊的历史环境下,借古喻今,具有主题复杂性,包含了对"道德、阶级和性别"的公众问题的参与。[①] 对于电影创作者来说,古代题材的作品更容易通过租界的电影审查而规避风险,通过选择历史上为国献身的忠臣烈女和英雄好汉的故事,将民族国家话语和反抗侵略情绪编入其中,形成一套忠贞孝义的框架。"他们为避免正面的干涉,技巧地引用中华民族历史上光荣而忠贞的故事,采取潜移默化的方法来反映现实。"[②]同时,古装片还可以迅速带来经济上的回报,不仅在上海,而且在香港、南洋电影市场历来都有广泛的受众群,是艰难时世中的国产电影公司生存发展的一个重要商机。

根据中国电影资料馆编,中国电影出版社2005年出版的《中国影片大典——故事片·戏曲片(1931—1949.9)》收入的影片,可分出"孤岛"时期的古装片共有100部,其中1939—1940年为创作高峰期,有据可查的、改编自古典文学作品的有46部(如表2所列)。

表2 "孤岛"时期改编自古典文学作品的电影

编号	片名	编剧	导演	出品公司	改编出处	出品年
1	《貂蝉》	卜万苍	卜万苍	新华公司	《三国演义》	1938
2	《儿女英雄传》	岳枫	岳枫	新华公司	《儿女英雄传》	1938
3	《潘金莲》	吴永刚	吴永刚	新华公司	《水浒传》	1938
4	《武松与潘金莲》	吴村	吴村	新华公司	《水浒传》	1938

① 傅葆石:《双城故事:中国早期电影的文化政治》,北京大学出版社2008年版,第62页。
② 罗学濂:《抗战四年来的电影》,《文艺月刊》1941年第8期。

(续表)

编号	片名	编剧	导演	出品公司	改编出处	出品年
5	《白蛇传》(又名《荒塔沉冤》)	杨小仲	杨小仲	华新公司	《警世通言》《义妖传》	1938
6	《碧云宫》(又名《狸猫换太子》)	高天栖	文逸民	艺华公司	《三侠五义》	1939
7	《费贞娥刺虎》	李萍倩	李萍倩	新华公司	民间故事,戏曲《铁冠图》《贞娥刺虎》	1939
8	《葛嫩娘》(又名《明末遗恨》)	周贻白	陈翼青	华成公司	民间故事,剧作《明末遗恨》	1939
9	《林冲雪夜歼仇记》	吴永刚	吴永刚	华新公司	《水浒传》	1939
10	《麻疯女》	马徐维邦	马徐维邦	新华公司	豫剧《女贞花》(又名《麻疯女传奇》),取材《夜雨秋灯录》中的《麻疯女邱丽玉》	1939
11	《孟姜女》	吴村	吴村	国华公司	民间故事,最早上溯到《左传》	1939
12	《木兰从军》	欧阳予倩	卜万苍	华成公司	《木兰辞》	1939
13	《琵琶记》(又名《赵五娘琵琶记》)	陈大悲	杨小仲	新华公司	元末南戏《琵琶记》	1939
14	《王熙凤大闹宁国府》	陈大悲	岳枫	新华公司	《红楼梦》	1939
15	《文素臣》(又名《草莽英雄》第一集)	朱石麟	朱石麟	合众公司	《野叟曝言》	1939
16	《文素臣》(又名《草莽英雄》第二集)	朱石麟	朱石麟	合众公司	《野叟曝言》	1939
17	《李三娘》	李昌鉴	张石川	国华公司	民间故事,元代南戏《白兔记》	1940
18	《碧玉簪》	张善琨 卜万苍	张善琨 卜万苍	新华公司	明朝越剧	1940
19	《碧玉簪》	徐卓呆	郑小秋	国华公司	明朝越剧	1940
20	《打渔杀家》	胡春冰	陈铿然	新华公司	《水浒后传》	1940
21	《刁刘氏》	马徐维邦	马徐维邦	华新公司	清代弹词《倭袍传》	1940

(续表)

编号	片名	编剧	导演	出品公司	改编出处	出品年
22	《杜十娘》	李萍倩	李萍倩	华新公司	《警世通言》	1940
23	《关云长忠义千秋》	陈大悲	岳枫	华成公司	《三国演义》	1940
24	《合同记》	梅阡	吴文超	艺华公司	庐剧《合同记》，旧称"倒七戏"	1940
25	《红粉金戈》	吴永刚	吴永刚	金星公司	《醒世恒言》	1940
26	《红线盗盒》	魏如晦（阿英）	李萍倩	华成公司	唐传奇《甘泽谣》	1940
27	《花魁女》	吴永刚	吴永刚	华成公司	《醒世恒言》	1940
28	《黄天霸》	徐欣夫	徐欣夫	联美公司	《施公案》	1940
29	《落金扇》	/	文逸民	联美公司	同名弹词	1940
30	《孟丽君》（又名《华丽缘》）	程小青	张石川	国华公司	弹词小说《再生缘》，也作古典小说《华丽缘》	1940
31	《孟丽君》（上下集）（又名《华丽缘》）	/	屠光启	春明公司	弹词小说《再生缘》，也作古典小说《华丽缘》	1940
32	《描金凤》	汤杰	汤杰	华成公司	清代弹词《错姻缘》	1940
33	《秦香莲》	叶逸芳	文逸民	艺华公司	各地戏曲《铡美案》，源自《续三侠五义》	1940
34	《三笑》	范烟桥	张石川 郑小秋	国华公司	明代弹词《三笑缘》	1940
35	《三笑》（又名《唐伯虎点秋香》）	/	岳枫	艺华公司	明代弹词《三笑缘》	1940
36	《三笑》（续集）	叶逸芳	陈焕文	艺华公司	明代弹词《三笑缘》	1940
37	《苏三艳史》	吴村	吴村	国华公司	《警世通言》	1940
38	《苏武牧羊》	周贻白	卜万苍	华新公司	《汉书·苏武传》	1940
39	《王老虎抢亲》	徐欣夫	徐欣夫	华新公司	评弹、戏剧《三笑》	1940
40	《文素臣》（又名《草莽英雄》第三集）	朱石麟	朱石麟	合众公司	《野叟曝言》	1940

(续表)

编号	片名	编剧	导演	出品公司	改编出处	出品年
41	《文素臣》(又名《草莽英雄》第四集)	朱石麟	朱石麟	合众公司	《野叟曝言》	1940
42	《西厢记》	范烟桥	张石川	国华公司	元代戏曲《崔莺莺待月西厢记》	1940
43	《潇湘秋雨》	/	张善琨 卜万苍	华成公司	元代戏剧《临江驿潇湘夜雨》	1940
44	《阎惜姣》	叶逸芳	岳枫	艺华公司	《水浒传》	1940
45	《雁门关》	方沛霖	/	新华公司	京剧《八郎探母》	1940
46	《玉蜻蜓》	岳枫	岳枫	新华公司	《芙蓉洞》	1940

影片出品量多的公司依次是新华公司(含张善琨后来成立的华新公司和华成公司)、艺华公司、国华公司。该时期在古装片领域的主要编剧有吴永刚、陈大悲、朱石麟、叶逸芳;主要导演有岳枫、卜万苍、吴永刚、文逸民、李萍倩、张石川、朱石麟等。

从电影文本的出处来看,这一时期的改编之作基本源于以下三类:

(1) 民间传说、稗官野史。此类文本多来源于民间故事或人物传说,一部分被载入文学作品成为稗官野史或人物传记,如明代著名的五本小说话本合集"三言二拍"、唐代传奇《甘泽谣》等,都是记载了众多民间传说,被后人以此为范本进行艺术加工,又衍变成戏剧、弹词等形式;还有些民间故事从诞生时就是以戏剧、诗歌等形式记载的,如南北朝的叙事诗《木兰辞》、戏曲《铡美案》等;只有极少部分被载入正史和人物传记,如《苏武传》等,且这类正史由于其缺乏娱乐性和可加工性并不受电影创作者的欢迎,只有华新公司的《苏武牧羊》尚属于这一种类。还有很大部分没有明确文学作品记载,暂不划入研究范畴。

(2) 戏曲弹词、诗词歌赋。大部分以明清弹词、元代南戏为主要来源,如《西厢记》等。此外还有京剧、越剧、豫剧等地方戏剧也有较多采用。

(3) 传奇演义、小说话本。同戏曲诗歌一样,在演义小说里也有相当数量的故事来自民间的智慧,尤以唐代传奇和明代"三言二拍"为盛,都是丰富的取材宝库。但到了明清,小说这种文学形式兴起,剧情的原创性和多样性大大增强。侠义类的章回体小说尤为受电影编导欢迎,如《水浒传》《三侠五义》等。相比第一次古装片浪潮,这一时期对《西游记》的改编作品少了很多,究其原因,应当与30年代初起国民政府对神怪片的大力查禁有关,西游魔幻小说题材变成了触碰的禁区。

根据《中国影片大典——故事片·戏曲片（1931—1949.9）》的记载，以上这46部影片，故事背景大多发生在战乱年代，其中以明末、南宋为主，这两个时期都是汉族王朝为外族入侵，与当时中国人的抗日情绪暗合。

在这些影片中，女主角形象主要有：色艺双全的妓女或德才兼备的"温柔乡"，多为爱慕男主的帮助者；武功高强的爱国女侠，常女扮男装考取功名，或凭本领拯救男主或拯救国家；深明大义、饱受委屈的牺牲者或柔弱的待解救者，多为舍家保国的母亲或妻子，或苦苦等待考取功名归来的丈夫；美丽的被追求者，形象单薄，只是多男主斗争或周旋的动机或目的，等同于花瓶摆设；放浪的红杏出墙者。

男主角形象主要有：一腔爱国热血但屡屡被构陷的忠义之士，大都会因为自身美好的气节打动有权势的女主或者当权者，进而洗尽冤屈、伸张正义；柔弱书生、待解救者，最后大都由弱变强；武艺高强、一身正气、为民除害的英雄或侠客；还有两类也占据一定比例，分别是浪子回头型和逼上梁山型——浪子回头型多得到原谅，有圆满结局，逼上梁山型则是投身革命，开放结局。

这些电影的叙事模式基本是通俗情节剧范式，以道德教化为目的展现善恶二元对立，且有着"苦情戏"般的煽情结尾。结合中国传统道德家国观念，以及当时国破家亡的战乱背景，在"孤岛"时期的古装片叙事中，"保家卫国""投身革命""舍家保国"的情节占比非常高，但这类叙事多以开放性结局或悲壮的胜利作结。还有很重要的一类就是相爱之人在混乱的世道历经艰辛，但凭借坚忍的品格、卓越的才能和正义的帮助，终成眷属、重归旧好，这类影片多是大团圆的美好结局。

从上述表格中也可以发现同一个改编文本的重复翻拍，而且是来自不同的影片公司。比如《三笑》（又名《唐伯虎点秋香》，1940），同时被国华公司和艺华公司翻拍，艺华公司还在此基础上拍摄了《三笑》（续集）；《孟丽君》（1940）也同时被国华公司和春明影片公司翻拍，类似这样的"双包案"层出不穷，酿造了"孤岛"电影公司之间极为激烈混乱的商业硝战。而且，电影公司之间为争夺市场，往往以秘密方式摄制影片，"演员通知书上不写具名，所以演员非到拍的时候根本不晓得今天所拍的是什么戏，当然更谈不到怎样研究剧情"；"新华公司以甲乙丙丁作为片名的代表，而在国华公司，为恐消息外泄起见，往往移花接木，像……拍《碧玉簪》在演员通知单及别种书件上面，都写《珍珠塔》"，因为"秘密摄片的原因，倒不在怕人抢先，……而意在欲独占，不让他人也拍。'抢先'是可以赶拍，不十分需要秘密；而独占，可不能不闭起大门，风声不漏，要严格秘密了"。① 在这种竞争情况下，更毋论影片艺术价

① 陈青生：《"孤岛"时期的上海电影》，《电影艺术》1981年第8期。

值了。这些电影创作乱象也暴露了"孤岛"电影在工业结构上的"剧本荒"、文学改编缺乏艺术创新,以及电影检审管理的真空状态等一些问题。

二、据《三国演义》改编拍摄的故事片《貂蝉》

新华影业公司1938年拍摄出品的影片《貂蝉》,取材于古代小说名著《三国演义》中"吕布戏貂蝉"段落,该片由卜万苍编导,主要演员有顾兰君、金山、顾而已、貂斑华、魏鹤龄、许曼丽、汤杰等。该片于1937年1月开机,原是新华公司在战前制定的制片计划,是当时公司急于扭转在观众中的口碑,转向中国古典题材寻求资源、为古装片类型理念的建设与实施所做的努力。淞沪战争爆发时,影片还未拍摄完成,除了女主演顾兰君,其他主演都去了重庆和香港,耗时数月搭建的布景也悉数被毁。"孤岛"时期开始后,张善琨决心以这部影片作为新华公司重新开业的起点,但当时租界内仅存的几个摄影棚都过于狭小,无法搭建富丽堂皇的布景,张善琨遂租借了在香港开办的南粤摄影棚进行补拍,定期坐飞机往返于沪港两地,并将影片主演金山、魏鹤龄、顾兰君等聚集到香港,并雇了很多香港本地人作为临时演员。① 两座城市共同完成的《貂蝉》上映后引起轰动,影片成了沪港两地的纽带,开启了双城之间的影业合作,并扩大了市场流动,加快了一个统一的国族消费市场的形成,也反过来刺激了上海电影业的重新恢复。

《貂蝉》拍成上映以后,受到了观众热烈欢迎。从1938年5月4日到7月12日连演70天,不仅打入了美国片商经营的从不放映中国影片的大光明电影院,而且于11月18日献映于美国纽约大都会歌剧院,邀请了各国使节观赏,当时的中国驻美大使胡适亦出席观看。纽约各大报纸报道了《貂蝉》公映时盛况,《泰晤士报》还刊出了名为《中国之夜》的特刊。《泰晤士报》特约戏剧评论专家赫金逊写道:"中国戏剧占世界戏剧至尊之地位,《貂蝉》便是将中国戏剧之伟大优秀之点搬上银幕摄制之一张中国古代宫闱秘史巨片。"② 同时,《貂蝉》还再次打开了战前中国电影在东南亚的市场。

就电影本身来说,为做到新华影业公司拍摄"非舞台化"的古装片的指导思想,导演卜万苍较多采用电影化的技术手段,如吕布因思念貂蝉而心生幻觉通过叠印手法表现,还有大量化入化出的镜头组接方式推进叙事进程,呈现出一种回归历史本源而自然朴实的风貌,同时花费巨金拍摄"飞燕舞"一段——制作一面巨大的帏

① 汪其:《一年来之新华》,《电声》1938年第10期。
② 宜良:《〈貂蝉〉在美国公映》,《每月情报》1939年第4卷第1期。

幕开关升降,完成惊人的戏剧化效果,使观众获得奇观的观影体验。在人物刻画上,突出貂蝉虽身为婢妾却有忧国忧民、以身殉国的美德,融入了对孤岛现实的投射和女性的拯救意义的肯定,也在更深层次上重新展现了一条中国传统文学作品中开辟的救国之路——女性在民族大义、国家危殆之际发挥的救赎力量,并以影像化方式将她们从故纸堆里重新塑造出来,这种"女子救国"的叙事模式也影响了新华公司乃至整个"孤岛"时期大部分古装片将女性刻画为拯救者形象的总体特征。

三、据《木兰辞》改编拍摄的故事片《木兰从军》

影片《貂蝉》的成功,使新华影业公司老板张善琨紧接着推出了《木兰从军》(1939),该片由新成立的华成影片公司出品,这是张善琨为解决新华公司与金城影院因签约产生的供销矛盾想出的"一拖三"方法,在"新华"之外成立了"华成""华新"两家公司,都用张善琨的名义监制。该片由欧阳予倩编剧、卜万苍导演,主要演员有陈云裳、梅熹、黄耐霜、刘继群、韩兰根、殷秀岑、王乃东、章志直等。

《木兰辞》是中国北朝的一首民歌,郭茂倩的《乐府诗集》将其归入《横吹曲辞·梁鼓角横吹曲》中,对中国广大民众来说,它所讲述的"花木兰替父从军"的这个古代故事是一个耳熟能详、感人至深的故事,在 20 年代古装片拍摄热潮中就曾经两度被搬上银幕,均获得成功。由于"花木兰代父从军的故事体现了中国传统文化中具有的不畏强敌、敢于战斗的民族精神,一直是各种体裁文艺创作中的热点,而这种易装故事在电影界更是受到青睐:1927 年,胡蝶的堂妹胡姗在《花木兰从军》中扮演花木兰一举成名;1928 年,著名导演侯曜编导《木兰从军》,由中国最早的女飞行员李旦旦扮演花木兰,也取得了成功"。①

为此,1939 年在"孤岛"的特殊语境下,张善琨邀请当时尚在香港的欧阳予倩编写剧本,由卜万苍导演,用木兰替父从军、戎装杀敌的情节暗合当时宣传抗战的潮流。卜万苍对此说道:"目前电影界极重古装片的形势,我们不能否认它是个好现象,在中国历史上,有很多史实的片段,只要我们能配合现阶段的意识,它还是有极深沉的价值的,可是在目前的环境中,要摄制一部逼真的古装片,那么困难亦是很多,尤其是受物质条件的限制,也为近片减色不少,最近我在新华的工作甚忙,准备着一部成本最大的古装片,预计下月初旬即将正式开拍,同样,在那部影片中,使我可能多的力量,也得渗透些积极而明亮的时代意味,同时这也正是每个电影从业

① 尹鸿、凌燕:《百年中国电影史(1900—2000)》,湖南美术出版社、岳麓书社 2014 年版,第 55 页。

者所承担的责任。"①主演花木兰的陈云裳是张善琨从香港挖掘来的粤语新星,并且被新华公司塑造成既具有中国传统美德又具有现代性的公众形象,富有时代意义,隐喻了积极乐观向上的国家形象。相比前两次改编,新华公司的这版《木兰从军》注入了更为丰富的现实意义,影评家们给予了这部电影热情肯定:"当今国难当头,把她摄成电影。这确然具有非常的意义。"②

影片在剧情上相比原著有较大改动,赋予了这个古典故事以新的时代生命。首先,它将时代由南北朝安放到唐朝贞观年间,明确了木兰从军所去的地方为"北方"严寒之地,目的是为打击匈奴进犯,这里强调的"北方""匈奴"都意在影射日军侵华。并且,影片加强了木兰替父从军前的情节,初步建立起人物性格。影片以一个长镜头开场,镜头缓缓推向美丽、自信的木兰,她骑在马背上射杀野兔,又愚弄了调戏她的小流氓,从村外狩猎归来与村童一起唱"快把功夫练好它,强盗来了都不怕"的场面也刻画出木兰不同于一般闺房女子的爱好和危难之际勇于挺身而出的性格。而且,影片一开始就建立起国家危难之际忠君与孝亲之间的对立关系。木兰出于孝道要阻止年迈的父亲出征,而这有违尽忠,但很快在木兰一番"替父从军"的心迹表白中得到统一,"我替爹爹去打仗,一来尽孝,二来尽忠",这种改编将以往仅仅侧重木兰尽孝的描写改为将国与家的并置,忠孝两全贯穿影片始终,正如当时的评论所言:"现在银幕上的花木兰,当然仍是个'孝女',但是她的'孝'是在'尽忠报国'的大前提之下而确定了它的新的价值。"③后来从军所遇战友亦是良人的刘元度在了解原委之后,也发出感叹,"忠孝双全,令人可敬"。导演卜万苍在战前导演了大量通俗情节剧电影,擅长在剧情冲突中对故事进展,并以笑料穿插,而编剧欧阳予倩是位左翼作家,剧本将爱国和娱乐融为一体。比如木兰和士兵们前往戍边的路上,韩兰根和殷秀岑饰演的一瘦一胖两个笑角就带有很强的好莱坞元素,而且特意添加木兰与他们之间的冲突构成的对话使影片带有了丰富的意义。木兰教训这两个不愿离开家乡、趁机欺负新兵以泄不满的人:"匈奴入侵边疆,我们参军是为了保卫国家,不是为了彼此欺负。"几乎直接表达出抗日救亡的民族口号。参军后的木兰很快晋升为一名将领,将领们被划分为好人坏人两个阵营,木兰和刘元度作为正面人物主张出兵击退匈奴,而主帅的参谋为了个人私欲而通敌,主张谈和。主帅在战与和之间犹豫不决,这与当时蒋介石、汪精卫之间的比照关系十分明显,影片借此尖锐讽刺了卖国贼、两面派和动摇分子,反映了当时民众反抗侵略的心

① 《卜万苍演讲,中国电影的四个时期,畅述十年来导演电影的自我经验》,《电声》1939年第8卷第24期。
② 《上海影评人联名推荐〈木兰从军〉》,《〈木兰从军〉上海各报佳评集》,上海华成影片公司出品,1939年。
③ 《〈木兰从军〉佳评集·〈申报〉白华先生之评》,1939年第4卷第3期《新华画报》。

声。最终大战告捷,一组庆祝场面的镜头将影片推向高潮,有观众看后评论:"在欢庆这场戏中,卜万苍不遗余力地拍摄了各种场景,以突出赶走匈奴后'人民的狂喜'。这当然不是在浪费昂贵的胶片,在今天的时局下,我们需要'从银幕上'看到的就是这种狂喜。"(《评木兰从军》)改编后的电影还虚构了木兰得胜回家,脱下戎装与刘元度喜结良缘的情节,以男性话语喻示创作者对杀退日寇获得安宁生活的美好期望。当时,上海《大晚报》发表了 14 位著名影评人共同署名的文章《推荐〈木兰从军〉》,文章写道,《木兰从军》"尽可能地透过历史,给现阶段的中国一种巨大的力量,它告诉我们怎样去奋斗,怎样去争取胜利"。同时还指出,该影片的创作是"孤岛"电影创作环境中的一条正确的道路。① 卜万苍在总结《木兰从军》的导演经验时,明确提出了"中国型电影"的创新构想,指出:"资金的短少并不能阻止中国电影事业的进展,相反地,我们应当尽力地努力在小资本下创造我们自己的电影。这就是说,我们要创造一种'中国型'的电影。……'中国型'的电影在《木兰从军》里差不多有了百分之二十的初步成就。"②

如果说影片《貂蝉》(1938)的成功是"孤岛"时期上海电影业恢复的标志,那么影片《木兰从军》(1939)则真正打开了"孤岛"电影的繁荣局面。1939 年 2 月该片在上海上映后就取得了极佳的票房成绩,据相关统计,在"沪光""新光"等影院连映 85 天,创下了当时中国影片连映的最高纪录。③ 由此带动了接下来持续两年以历史故事为题材内容的古装片创作热潮。

四、据《红楼梦》改编拍摄的故事片《王熙凤大闹宁国府》

在新华影业公司于 20 世纪 30 年代末改编古代文学作品的电影制作中,还值得一提的是取材自古代小说名著《红楼梦》第 68 回的影片《王熙凤大闹宁国府》(1939),该片由陈大悲编剧,岳枫导演,张善琨监制,主要演员有顾兰君、梅熹、白虹、李红、陆露明等。在影片改编拍摄的时空背景下,《红楼梦》相比《三国演义》等历史武侠类小说要求来得低,只需简单几个宅院场景即可,而且影片中每换一个地方都会用摄像机展示该地的牌匾,方便观众快速清晰地理解剧情。

该片剧情梗概为:贾敬沉迷于道家修炼,终因汞中毒而身亡。办丧之时,其子贾珍因事务繁忙,遂请求王熙凤过来帮忙,还请了尤老娘、尤二姐、尤三姐。贾琏见

① 《上海影评人联名推荐〈木兰从军〉》,《〈木兰从军〉上海各报佳评集》,上海华成影片公司出品,1939 年。
② 卜万苍:《我导演电影的经验》,1939 年第 5 期《电影》。
③ 《上海影评人联名推荐〈木兰从军〉》,《〈木兰从军〉上海各报佳评集》,上海华成影片公司出品,1939 年。

二姐貌美,私自将其纳为妾。尤三姐得知,深为忧虑,终自刎而死。王熙凤私下得知贾琏偷娶二姐后,将二姐引诱到大观园住下,对其进行报复。表面对其极好,私底下却故意刁难。贾珍将自己的丫鬟秋桐赏给贾琏,王熙凤大闹宁国府、借刀杀人对付二姐,二姐深感处境悲戚,万般无奈,吞金而亡。

影片属于片段式改编。在人物设定上,并没有《红楼梦》的常规主角贾宝玉、林黛玉和薛宝钗,取而代之的是王熙凤和尤氏姐妹,这免掉了编剧对人物交代的大麻烦,因为贾林薛三人作为原著主角人物塑造更加复杂,关联人物与事件也太多。而本片中除了王熙凤算是原著主角外,其他人物都没有过多笔墨,但哪怕只有王熙凤一个主角,影片多处通过其他人的对白交代她的性格。

《王熙凤大闹宁国府》这一段,王熙凤与"红楼二尤"的故事都极富戏剧性且又可以进行独立拍摄,而且尤氏姐妹作为美貌的女性,本身也是一个巨大的吸引力符号。有人因此赞扬:"摄制红楼梦,编导者只能裁取其故事之一部分作素材,不必斤斤于原著,而加以再创造,摄成一部'电影艺术的电影'。而《王熙凤大闹宁国府》则遵循于此道……仅仅是红楼梦中极小的片段,尚且能自成一局。"①另一方面,这一段故事虽然未如《木兰从军》《貂蝉》那般隐晦地表达爱国情怀,但它所表达出的挑战权威、反抗压迫的精神同样也是当时时代所迫切需要的。例如,尤二姐的封建观念、逆来顺受的性格即是造成其悲剧结尾的重要原因,而代表思想觉醒、反抗权威的尤三娘的台词更加振聋发聩:"花了几个臭钱,就把我们姐妹两个,当粉头来取乐";"谁叫我们穷了,要受他们的欺负";"姐姐,你可怕的日子在后头呢"……这也是创作者借故事角色发出痛心疾首的呐喊。而王熙凤所说的"宁死我也保全她(尤二娘)的名节","这就是贾府的门风,父亲喜欢的丫头,可以赏给儿子"……也十分具有反讽意味。

从整体来说,影片在叙事节奏的把握、情节的铺展与影像表现上都具有通俗性和可看性,从而开创了摄制"红楼二尤"故事的先河。而从比较的视野来看,这一版影片与一些后期改编的电影作品(如吴永刚1963年导演的《尤三姐》反映恶势力对美的摧毁)不同,可以看出岳枫改编此类文学名著的侧重点,在于选择涉及伦理道德的两性冲突与三角恋爱部分,聚焦于王熙凤大战"小三"的精明手腕,用戏剧性的故事来迎合市民的观赏趣味。

① 应贲:《文学和电影的红楼梦(新片检讨)》,《上海影坛》1944年第1卷第7期。

第三节　故事片《西厢记》：从戏曲到电影
——兼与1927年版本对比

《西厢记》最早版本可追溯至唐代元稹的传奇故事《会真记》（又名《莺莺传》）。金代董解元将这个故事创作为《西厢记诸宫调》，走向戏剧，或者说是一种混合了念唱的表演；元杂剧勃兴后，王实甫将其衍变成四本的《西厢记》，关汉卿又续作了第五本；清初金圣叹将《西厢记》列入"六才子书"，并加以评批。《西厢记》也是诸宫调中至今唯一一部完整保留下来的作品。对《西厢记》的多种经典演绎证明了它是一种被广泛接受的"才子佳人"故事类型。不同于当时许多改编文本来自保守的男性主体的京剧或女性主体的越剧，《西厢记》作为有名的反封建元杂剧，本身就具备自由恋爱、不畏强权的先进思想，这在"孤岛"时期依然不过时，所以便成为国产电影改编的对象。

一、1927年改编拍摄的无声片《西厢记》

在1927年，侯曜和民新影片公司就将《西厢记》搬上银幕，在默片时代，以具有吸引力的武打段落和具有心理意味的梦境场景强化了原文本的叙事，并且与20世纪20年代后期中国社会语境和古装武侠商业电影浪潮形成了共鸣。在改编方面，现存版本为55分钟时长，剔除了崔母为莺莺和表兄郑恒安排婚事的叙事线，而安排了更多的武打场面占据全片三分之二的时长，极力渲染了孙飞虎侵犯寺庙、抢夺崔莺莺而张生出面营救的这段戏。创作者通过快速剪辑、大全景镜头、俯视镜头以及兵器相撞的叠印的特写镜头，以及电影特技摄影，使影片获得了引人入胜的节奏。在王实甫的戏剧中，张生前去赶考，并且离开了很长一段时间，期间他曾梦到莺莺；但是在1927年的版本中，张生在他离开之前就梦到了莺莺，侯曜虚构了一个与影片整体叙事突兀的梦境段落：张生写了一封信给好友杜将军，请求他前来帮助保护莺莺母女的安全。在击退孙飞虎后的晚上，原本在温书的张生疲惫之极，进入梦乡。在梦中，张生重演了拯救莺莺的情景，孙飞虎掳走莺莺，张生除了一支毛笔，手无寸铁。通过一个单格摄影，这支毛笔突然神奇地放大。张生正对着镜头如同挥舞宝剑一样挥舞着毛笔，而后又通过双重曝光镜头，张生在人工布景的云朵和山峰间飞行，巨型毛笔又成为张生的坐骑，与孙飞虎的镜头交替切换，制造追逐场面。最后张生用这支硕大的毛笔击败了孙飞虎，营救了心上人。这段超现实风格影像

使电影的奇观性达到顶峰。

据学者考证,该片是首部在欧洲市场获得广泛关注的中国影片,曾在巴黎、伦敦的唐人街、日内瓦以及柏林巡回放映。在巴黎放映时更名为《普救寺的玫瑰》(La Rose de Pushui),与《宾虚》以及《没有欢乐的街道》同时放映。巴黎的日报《时代报》称赞这部影片是"一部非常有趣的来自远东的影片"。①

二、1940年改编拍摄的有声片《西厢记》

1940年,国华影片公司改编出品了古装片《西厢记》,由范烟桥编剧,张石川导演,董克毅摄影,周璇、白云等主演。张石川擅长拍商业片,利用噱头和结合特定故事类型的女明星吸引观众兴奋点,调动情绪,并且对于好莱坞情节剧模式的拍摄手法非常熟悉,有较高的导演技巧。范烟桥是上海"孤岛"时期有名的编剧,先后根据古代文学作品改编了《西厢记》(1940)、《三笑》(1940)等电影剧本。女主演周璇更是有名的"金嗓子",也是当时最红的女星之一,她唱的电影主题曲《拷红》《月圆花好》在当时广为流行。这样专业而强大的创作阵容保证了影片《西厢记》的艺术水准。

而1940年的有声片《西厢记》,在摄影上中规中矩,基本是在模拟观众目光拍摄人物场景,形成观看镜框式空间的观影效果,引导观众认同故事人物的主观观看。例如,张生无意中看到游园的莺莺和红娘,定睛而观,莺莺红娘的画面逐渐由中景景别变成近景景别,二人在画面的中心位置更加突出,对应着她们在张生视觉意识中的分量。更为值得注意的是,影片并不着意于渲染纯粹视觉上的奇观性,而更加凸显声音的优势,有计划地将视觉与听觉效果处理得细腻自然。影片插曲计有《蝶儿曲》《和诗》《破阵乐》《赖婚》《嘲张生》《拷红》《长亭送别》《男儿立志》《团圆一》《团圆二》10首,融合了《西厢记》各本的词句,并且分别安插在主角相遇、暗生情愫、遭遇困难、拷问红娘、长亭送别等重要叙事节点,如同一条辅助叙事的明线,将全片串联起来。除了歌唱的插曲以外,《西厢记》的其他声音效果处理也创造出幻化,从而构筑了有声电影的"影戏美学"②。如孙飞虎率兵出征时响起的急促琵琶声、莺莺和红娘夜行花园响起的清雅古琴声等效果声音,这种美学形式的探索,在此后的戏曲片乃至黄梅调电影中,得到进一步的有效推进。《西厢记》的服装道具是导演张石川和剧务科搜罗了插图本的《西厢记》和明代画家所绘的西厢册页,

① 贺瑞晴:《〈西厢记〉与20世纪20年代上海的古装剧》,张英进主编:《民国时期的上海电影与城市文化》,北京大学出版社2011年版,第66页。
② 吴迎君:《中国"影戏美学"视听形式的创制和填固》,《文化与传播》2015年第3期。

经过较细致的考察后选用,如崔莺莺和红娘的发髻和首饰都有别于当时其他古装片,较有新意。人物的衣服式样和色调也是由摄影师董克毅根据光暗的原理参与研究、贡献意见,并"指挥许多布景师,作各个场面的美术设计","这样的郑重其事,可说是战后的新纪录。"① 如电影学者李道新所论:"创作者的努力,无疑使影片《西厢记》发展成为一种独特的、与中国传统戏曲紧密结合在一起的'古装歌唱片'类型。"②在剧本改编上,由于来源文本《西厢记》本身就是杂剧台本,因此原作者在创作时对时空背景和人物言行的设定就更适合在一定空间内完成,再加上台本本身叙事完整,内有丰富插图,电影编剧只需要在尊重原作的基础上适度扩展故事空间,以及将演员言行生活化即可。这体现在电影里便是人物对白和行为的日常化以及复杂的表演空间。值得一提的是,在演员表演上,该时期的古装片虽然大量取材戏剧,但是演员早已不同于二三十年代影戏双栖的演员,摆脱了做作的程式化表演风格。而且《西厢记》里几位演员的演技也非常生动自然,表现人物情绪时更多用表情和眼神演戏,而不是夸张的动作,这更容易让观众产生舒适亲切的感觉,从而代入电影中展现的情境。

三、两个电影改编版本的比较研究

对比该改编原本和1927年的版本,可以发现一些创新之处。创作者将原本穿插的红娘提升为主角,周璇继续《三笑》中的银幕类型形象,扮演娇俏伶俐的红娘。"'小红娘'这一个名词儿,一说上口,就有一种聪明伶俐、富有少女热情,而明达人情世故的型子,可以想象到了。但是一般的戏剧成例,总是以生旦为主角,她只能用于穿插。我们在电影里,却把她强调起来,成了主角。"③红娘和莺莺的第一次出场是在后花园的桥上,张石川安排红娘走在莺莺的前面,周璇的表情动作活泼,紧接着演唱第一首插曲《蝶儿曲》,作为概括她性格特征的曲子:"春光好,春色满,园林花儿开,蝶儿采花粉,传了种儿结了果,结了果儿没有蝶儿分。为谁辛苦为谁忙?谁懂得你的心……",渲染热情浪漫的场景氛围,也贴切地表达人物性格和命运。此后在花园,红娘遭张生拦住去路,张生殷情报上家门希望红娘传话,红娘对张生一顿冷嘲热讽后,立刻跑回闺房,模仿张生卑恭姿态一字一句复述给莺莺听,这场戏张石川以红娘的特写镜头结束,头部占画面的比例比前一画面莺莺特写镜头中

① 《西厢记花絮:服装道具的精制》,《金城月刊》1940年第17期。
② 李道新:《作为类型的中国早期歌唱片——以30—40年代周璇主演的影片为例兼与同期好莱坞歌舞片相比较》,《当代电影》2000年第11期。
③ 范烟桥:《从〈会真记〉到电影的〈西厢记〉》,《金城月刊》1940年第17期。

的比例要更大,周璇转动滴溜溜的眼珠,表演出深谙小姐红鸾心动的"鬼丫头"神情。

此外,还加强了对慧能和尚的人物塑造,在强大的恶势力贼寇孙飞虎带兵封锁了普救寺强抢崔莺莺时,张生需要一位勇武之人冲出重围给救兵通风报信,就在所有人都犹豫胆怯的时候,慧能自告奋勇,众人对其质疑,他便唱了一曲编剧范烟桥作词的《破阵乐》:"不念法华经,杀人斗气英雄胆,菜馒头吃得嘴淡,把五千人来做馅,这才是大慈大悲救苦救难……你道那孙飞虎声势大,只是些酒囊饭袋,见俺吓破了胆……俺去也俺去也,跟着杜将军先把贼兵退。"这个细节在1927版的《西厢记》里完全没有出现,而且在原台本里也没有如此详细的描述,但1940年的版本却着重表现了慧能和尚出场的段落,此后慧能到杜将军处报信时,再次表明斩杀敌寇的决心。而且在对武打场面的展现上,不同于1927年版本的你来我往激烈厮杀的胶着状态,该片在正邪两方对抗时,呈现出压倒性的优势,尤其对于慧能和尚战斗时"以一敌百"的惊人力量展示,尽管演技颇为浮夸,大刀一动就倒掉一片人,但使得慧能这个角色的面目呈现得愈加深刻,从一开始有杀敌诉求到成为杀敌的主要力量并获得胜利,一个忠诚热血、英勇善战的形象跃然荧屏。即便这是一个演绎才子佳人一见钟情、历经磨难而最终有情人终成眷属的曲折故事,符合战乱环境下普通大众逃避现实的心理,仍在继续发挥借古喻今的"曲笔"方式,"从古人身上灌输(现代观点)以配合这大时代的新生命"[①],不免让人联想到"孤岛"的时代语境和电影对战乱现实的指涉以及抵御侵略、报国杀敌的影射。

总体而言,与1927年版本叙事戛然而止,重武打场面与特效摄影相比,1940年版《西厢记》更加尊重戏曲文本,保留了完整的叙事。而且,演员的调度和走位也非常巧妙,叙事节奏流畅,镜头语言不会给人生硬的不适感。例如,张生初进普救寺与法聪大师对坐相谈、琴童在张生身后侍立的一场戏,始终以固定焦距拍摄,模拟观看舞台戏剧的视点,只通过人物的运动(起身由前景走向后景),进而形成中景画面向全景画面的变化;再如红娘和张生第一次对话那里,三个演员走位和镜头运动完美配合,演员有出画入画的过程,颇类似于戏剧中的登场下场,但构图考究,即使是空镜头也赏心悦目。而电影最后一幕的集体合唱,更是突出模拟舞台戏剧空间设置,故事人物面向画面前方的观众。与此同时,影片在剪辑方式上也注重蒙太奇的运用,吊足观众胃口,比如杜将军带救兵前来普救寺那里,借鉴了格里菲斯经典的"最后一分钟营救",将崔莺莺母女困在寺里愁苦不堪的画面与"十万大

① 《〈木兰从军〉佳评集》,《新华画报》1939年第4卷第3期。

军"翻山越岭浩浩荡荡行进的壮观场面持续地交叉剪辑,画面空间一大一小,人物一静一动,通过视听语言让叙事有了呼吸感,体现了张石川作为老牌导演的素养。更重要的是,将古装元素与歌唱元素相结合,成就了"'孤岛'时期最有影响也最有代表性的(古装)歌唱片"①,体现了中国早期有声电影的商业美学。

正如著名电影学者李少白所论:"以'古装片'形式曲折隐晦地宣传抗日内容,其能力毕竟是有限的。这首先是特定的政治环境所致。其次,那也是一个商业化的社会,电影就生存在商业渠道里……所以,投合观众的口味,赚更多的钱,成为当时电影经营者最主要的或者唯一的目的。于是抓题材,抢时间,粗制滥造,偷工减料,明争暗斗,就成为当时电影市场上非常普遍的现象。这样,在'古装片'形式下,就出现了各式各样的商业电影出品。这些出品,既有投资大小、制作严肃与否的区别,又有内涵深浅、艺术优下以及欣赏趣味高低的分野。当时的'孤岛',除原先的本地人之外,不少来自江南一带沦陷区的大中地主、商人及其子女所谓'寓公'的人群,他们为了消磨自己无所事事的日子,找寻乐趣、排忧解闷,电影院就成了他们很好的去处之一。这就是1939—1940年间'古装片'一时兴盛的观众基础。"② 1940年,电影公司争相拍摄民间故事古装片,出品粗制滥造形成恶性竞争,以及民间故事表现出来的逃避现实的"妨害国家"的情况,遭到了影评界广泛的谴责。③ 不久之后,中国电影观众的需求也开始转变,"古装片在这年头,已经使人看得腻了,于是无论是观众或是舆论,都同时发出一致的要求是'时装片的摄制'"。④ 上海"孤岛"时期兴起的古典文学改编的古装片创作浪潮再次式微,紧接着,1941年12月,太平洋战争爆发,"孤岛"时期结束,上海电影随之进入了更为黑暗复杂的沦陷时期。

① 饶曙光:《中国电影市场发展史》,中国电影出版社2009年版,第147页。
② 李少白:《影史榷略——电影历史与理论续集》,中国广播电视出版社2003年版,第150—151页。
③ 《我们的话:从竞摄民间故事片说起》,《电声周刊》1940年第9卷第19期;《我们的话:拒演民间故事片》,《电声周刊》1940年第9卷第22期。
④ 《古装片与时装片成本销路的比较情形》,《电影周刊》1940年第106期。

第三章　20世纪40年代据古代文学作品改编拍摄的影片概述

第一节　古代文学作品电影改编拍摄日趋式微

一、抗战胜利前的电影改编拍摄简况

进入20世纪40年代，在上海"孤岛"后期，1941—1942年间，古装片创作已呈颓势，一些主要的电影公司都转向拍摄时装片，包括根据中外文学名著改编和直接反映"孤岛"现实生活的影片。而根据《中国影片大典——故事片·戏曲片（1931—1949.9）》所收入的信息整理，改编自古典文学作品的电影仅有一些零星制作（如表3所列），题材荒问题日益显露，观众审美疲劳，创作者也无意于继续挖掘新颖的改编方式，古装片逐渐退出了"孤岛"电影观众的视野。

表3　1941—1942年改编自古典文学作品的电影

编号	片名	出品公司	编剧	导演	改编文本	出品年
1	《地藏王》（又名《目莲救母》）	联美影片公司	/	李萍倩	《地藏王》	1941
2	《古中国之歌》	金星影片公司	费穆	费穆	《隋唐英雄传》	1941
3	《红拂传》（又名《风尘三侠》）	艺华影业公司	/	孙敬	唐小说《虬髯客传》，时有同名京剧	1941
4	《孔雀东南飞》	华新影片公司	王次龙	王次龙	乐府诗《孔雀东南飞》	1941
5	《潘巧云》	华新影片公司	陈大悲	王引	《水浒传》	1941
6	《千里送京娘》	艺华影业公司	叶逸芳	文逸民	历史典故，《警世通言》有记载，时有京剧及其他剧	1941

(续表)

编号	片名	出品公司	编剧	导演	改编文本	出品年
7	《双珠凤》(上集)	华新影片公司	杨小仲	杨小仲	中国章回体小说《双珠凤》	1941
8	《双珠凤》(下集)	华新影片公司	杨小仲	杨小仲	中国章回体小说《双珠凤》	1941
9	《西施》	新华影业公司	陈大悲	卜万苍	《三国演义》	1941
10	《英烈传》	艺华影业公司	李萍倩	李萍倩	同名明代古典小说	1941
11	《玉连环》	新华影业公司	岳枫	岳枫	越剧《玉连环》	1941
12	《欲焰》	艺华影业公司	/	文逸民	戏曲《大劈棺》，出自《警世通言》	1941
13	《战地情花》	华新影片公司	吴永刚	吴永刚	唐传奇中《聂隐娘》	1941
14	《珍珠塔》	新华影业公司	/	方沛霖	清代弹词作品，《孝义真迹珍珠塔全传》	1941
15	《新盘丝洞》	艺华影业公司	/	吴文超	《西游记》	1942
16	《卓文君》	新华影业公司	杨小仲	杨小仲	《史记·司马相如列传》	1942

上海沦陷后不久，1942年4月，上海纷繁众多的民营电影机构被合并重组，成立了一家垄断式的电影制片机构——中华联合制片股份有限公司（以下简称"中联"），原各影片公司的从业人员随之转入"中联"。"中联"实质上是日本占领军在上海所控制的一家电影制作机构，意味着上海的民族电影产业全面沦陷，落入日本势力手中。从1942年4月到1943年4月，"中联"一共拍摄了47部故事片，基本都是以爱情故事和家庭伦理为题材的时装剧，再也没有创作过改编自古典文学的"借古讽今"的历史剧。然而，对于沦陷区的电影人而言，在不能明确表达抗日激情的高压下，不为日伪服务、不拍摄任何宣传"新东亚秩序""大东亚共荣圈"的政治影片，而是延续着战前上海电影的娱乐趣味和现代特点，将表现话语转移到日常生活的情感中，在这些本土娱乐传统中找到存在感，从而逃离了沦为日本侵略者宣传机器的命运，已属不易。

1943年5月，为了进一步加强控制文化事业，汪精卫伪政府颁发了《电影事业统筹办法》，将垄断发行的"中华"、主管制作的"中联"与放映机关上海影院公司合并，成立制片、发行、放映三位一体的中华电影联合股份有限公司（简称"华影"）。对"中联"出品倾向的不满也是"中联"改组为"华影"由政府加强控制的一个重要原

因。自"华影"成立到1945年8月日本投降,"华影"一共拍摄故事片80部,在内容上也仍然基本都是恋爱家庭的现代题材,改编古典文学作品的电影非常少,因此,1944年改编拍摄的影片《红楼梦》在这时期的中国电影中十分引人注目。

二、抗战胜利后的电影改编拍摄简况

抗战胜利后,国民政府以中央电影摄影场为主,划分出上海、北平、南京、广州等四个接收区,分别派员对电影业进行了全面接收。国民政府中央戏剧电影审查所也在上海设立了办事处,从抗战全面爆发起被迫中断的全国统一的电影检查制度得以恢复。抗战结束后的很长一段时间里,国民党作为抵抗日本的中国领导者弥漫着一种胜利者骄傲的情绪,迅速壮大的电影家底促使官营电影公司率先走上正轨,拍摄了一批体现国民党正统意识、主流意识的电影,如《忠义之家》(1946)、《天字第一号》(1946)、《再相逢》(1948)、《寻梦记》(1949)等,这些影片或以抗战、或以战争胜利后的新生活重建为主题,而古装片与这个时代主题不符,未被列入制片考虑。与此同时,在国民政府严苛的限制与排挤政策下存活的私营公司,如"昆仑""文华""国泰""大同"等大小电影公司,普遍是以商业类型片创作顺应城市中产阶层观众要求,获得市场生存。

在战后的中国电影出品中,改编古典文学作品的电影屈指可数,并且主要出自费穆的贡献。值得一提的有上海实验电影工场(简称"上实")1947年摄制出品的《浮生六记》,由费穆监制,斐冲编导。"上实"是1946年在上海接收风潮中,国民党上海市党部接管"华影"的部分财产成立的。董事会由吴绍澍、沈春晖、费穆、吴承铺、斐冲等组成,场长由费穆兼任,主持电影拍摄。"上实"虽有摄影场,但缺乏经费和人员,拍片不多。其中《浮生六记》根据清代文人沈复的同名自传体散文改编,费穆曾将它改编成舞台剧。该片讲述旧式文人沈三白和知书达礼的妻子芸娘之间的缠绵的爱情,在脱离现实的家庭生活情趣中勾勒诗情画意的境界,同时又充满颓废感伤的情调。与当时主流电影创作中将个体放入大的时代洪流中的表现方式不同,在经历了战争的苦难和家园的离散之后的费穆转向对那些蓬勃的个体生命力给予细腻的描述,以对人生的直面描述方式表达自己对人性的关怀和对生命意义的思索,并逐渐成为他后来电影创作(如《小城之春》)的精神本能。此外,费穆也在继续他对戏曲电影的实验,拍摄了中国电影史上第一部彩色影片,也是被誉为"在旧中国戏曲电影的探索实践中,成就最高"[①]的《生死恨》(1948),下文将对此详细阐述。

① 陈荒煤主编:《当代中国电影(上)》,中国社会科学出版社1989年版,第270页。

第二节 故事片《红楼梦》：早期改编古代小说名著的经典案例

一、对古代小说名著《红楼梦》进行了全局式改编

1944年6月8日，拍摄了4个月的影片《红楼梦》在大光明、沪光、大上海、南京四家影院同时首映，作为"华影"的第38部影片，由曾经执导过《貂蝉》(1938)、《木兰从军》(1939)等古装大片的卜万苍担任导演兼编剧，并且配备最强的演员阵容：袁美云反串男角饰贾宝玉，周璇饰林黛玉，王丹凤饰薛宝钗，白虹饰王熙凤，欧阳莎菲饰袭人，梅熹饰贾政。

影片对古代小说名著《红楼梦》进行了全局式的改编，不仅故事内容较完整，各类人物形象能吸引观众，而且影片还展现了许多豪华场面，较好地反映了小说对大观园内各种生活场景和各类人物活动场景的描写。因此，该片在营销时被宣传为"华影本年度唯一成功作品，集中人力物力的伟大表现"[1]。

有电影学者认为：卜万苍自拍摄影片《桃花泣血记》起，就有意识地借鉴发扬了自《诗经》以降中国文学的比兴传统，极大地提高了爱情悲剧的艺术品位，为中国早期电影的发展提供了一条通向民族化的可行之路，并且在上海"孤岛"以及沦陷时期，坚持一以贯之的电影民族化追求及"中国型"电影的构想，通过古装片、时装片及意味深长的发言和悲情难抑的影片，在对"中国人的国产电影"的强调中凸显了"中国"的形象，生发了"中国电影"之于"中国观众"的不可或缺的价值和意义，并导演了《木兰从军》《两代女性》《渔家女》等许多优秀的片子。[2]

在卜万苍创作拍摄的一些电影代表作中，1944年改编拍摄的影片《红楼梦》承袭了他对"中国型"电影的创作理想和电影民族化的艺术追求，除了摄影精巧的特点外，更加注重影片整体的平衡性；剧本言简意赅、叙事流畅顺通、角色深刻鲜活、对白生动跃然，整齐一致地融合成平实完整、赏心悦目的作品，成为早期中国电影界把古代小说名著《红楼梦》改编拍摄成故事片的一部成功之作。

[1] 《古装巨片〈红楼梦〉特辑》，《华影周刊》1944年第50期。
[2] 李道新：《中国电影史研究专题》，北京大学出版社2006年版，第50页。

二、影片具体改编拍摄情况评析

与1939年《王熙凤大闹宁国府》的片段式改编不同,1944年的这个版本基本贯穿故事始终,对原著《红楼梦》进行了全局式改编,可以说挑战非常大。卜万苍自述,"对此皇皇巨著","嗣经再三研读,并旁涉一切关于《红楼梦》之论著,渐明其作书之出旨"。① 影片选取了原著中贯穿宝黛感情发展的重要情节点,以林黛玉进贾府为开场,宝玉与黛玉一见如故、青梅竹马、同榻嬉闹,待人处世工于心计的薛宝钗也随其母亲来到荣国府,逐渐赢得贾母、王熙凤等人的好感。识金锁、读西厢、吃闭门羹、葬花、撕扇、答宝玉、操琴、题帕、试玉、失玉发痴、熙凤献策娶亲冲喜、傻丫头泄密、黛玉焚稿、调包成亲、黛玉忧郁而死、宝玉出家为僧……故事进展有条不紊,再现了原著的情节精华,尤其是片尾,宝玉得知实情后奔到潇湘馆哭灵,叠印此前宝黛感情发展过程中的定情、誓约的片段,形成悲剧高潮画面,打动人心。后来的越剧《红楼梦》从此片照搬了主要的剧情和大量的精彩对白。

与此同时,和原著小说相比,电影做了如下改动:首先是根据剧旨,大量删减合并人物。《红楼梦》120回,涉及人物有四百多位,从林黛玉入贾府到贾宝玉出家,故事横跨十六七年之久,头绪繁多,描摹尽致。卜万苍的改编抓住宝玉、黛玉和宝钗的感情线,"若以之编为电影,欲以二三小时概括全书,似为必不可能之事。然而,千山万水,可以拼作一图,红楼梦虽为长卷,而其中主要事项,无非宝玉黛玉宝钗三人之恋爱纠纷而已"。② 改编后电影的核心人物只涉及了宝黛钗、贾母、王熙凤、贾政、王夫人、薛姨妈等,叫得出名字的丫鬟也是寥寥可数,如宝玉的丫鬟晴雯、袭人,黛玉的丫鬟紫鹃、雪雁,王夫人的丫鬟金钏儿姐妹等,而金陵十二钗中的其他人物均删去不表,整部电影的人物、关系都紧紧围绕宝黛爱情而展开。与此同时,将被删去人物的角色任务合并同类项,例如小说中两次写到与黛玉在一起的宝玉被袭人叫走。第一次是第23回,宝黛二人同看《西厢记》,袭人奉老太太之命,说大老爷贾赦身体不适,吩咐宝玉前去问候。第二次是在第26回,黛玉午睡,宝玉前来探望,二人闲谈时袭人被薛蟠所骗说老爷有请被叫走。此处袭人只是受人之托,无拆散之意。而电影则对这些情节进行了适当的挪用合并:黛玉午睡,宝玉前来探望,二人闲谈嬉闹被进来的宝钗打断;宝黛共同葬花看《西厢记》时,袭人前来叫走宝玉,宝玉过去才知是被宝钗所骗,黛玉随后得知真相而暗伤,而后夜访宝玉又被

① 卜万苍:《我怎样导演〈红楼梦〉》,《新影坛》1944年第2卷第3期。
② 卜万苍:《我怎样导演〈红楼梦〉》,《新影坛》1944年第2卷第3期。

晴雯所拒,黛玉不明原因怪罪宝玉,宝玉前来找黛玉,黛玉同他怄气躲起来。宝钗和袭人见机挑拨:

袭人:小祖宗,你一大早跑到哪里去了,老太太那边已经派人来问你好几次了。

宝玉:我来找林妹妹的。

宝钗:你找林妹妹,林妹妹怎么倒不理你?

宝玉:她不会不理我的。(又要往前走)

宝钗:(拉住宝玉)宝兄弟,我同你到老太太那里去。

这些改动意在制造宝黛两人之间的小误会,突出了宝钗工于心计的面目,从而服务于影片恋爱纠纷的戏剧冲突。

还有"贾政打宝玉"的这场戏,原本小说是贾环借金钏儿投井事件,在贾政面前诋毁宝玉:"宝玉哥哥前日在太太屋里,拉着太太的丫头金钏儿强奸不遂,打了一顿。那金钏儿便赌气投井死了。"贾政大怒而打宝玉。但电影从一开始就隐去了贾环这个人物,所以此处如仅为这场戏而突然让贾环上场就会显得突兀。影片将之改为贾政正在质问金钏儿的妹妹为何哭哭啼啼时,从窗外传来焦大的恶骂声:"妈的,这哪像是一户人家,少爷强奸丫头,丫头不愿意,就逼得她跳井去死,还累得咱们来替他收拾,真是,该死的倒不死,不该死的硬把她逼死了。"贾政听后大怒,将宝玉叫到书房严惩。这里,焦大代替贾环推动叙事,并且说出了自己的出场动机,性格也展现得较鲜明,显得合理。而且随后,影片还增加了一段金钏儿的妹妹和焦大的对话:

金钏儿妹妹:焦大爷,你在胡说些什么?

焦大:你管我说些什么,什么东西。

金钏儿妹妹:我的姐姐是自己投井死的,你怎么喝醉了酒,嘴里不干不净的。

焦大:他妈的,还干净了?我看这所房子里头除了门口那对石狮子,谁都不是干净东西。

(说完大笑而去)

焦大的台词里,一方面点出贾府门口的石狮子,呼应了本片的第一个镜头:以石狮子为前景,景深处是庭院深深的贾府;而且借焦大作为贾府老仆的身份和嫉恶如仇的性格,体现了卜万苍试图打破男女爱情的常规视野,力求集成原著小说的精

神,在影片中反映封建大家庭的丑态和旧式婚姻制度,如他在"剧旨"说明中强调的:"《红楼梦》一书,实写宝玉之多情,黛玉之薄命,正是对旧式婚姻制度,作一当头棒喝也,至于贾琏贾珍辈之不务正业,王熙凤之贪鄙,则用以暴露当时权贵生活之奢靡,总之,本故事系写贵族生活,及贵族家庭之腐败耳。"①当然,这种批判在全片聚焦宝黛钗恋爱纠纷的爱情叙事中基本是被遮蔽而没有得到更多的伸展,金钏儿的戏只是为了表现"混世魔王"贾宝玉花心的性格,尤其是影片省去了原著中对宁荣二府的兴衰荣辱和荒淫无度的铺陈描绘,使焦大的恶骂反而显得无的放矢。

影片在改编拍摄时简化了环境、删去了大场面群戏的同时重视布景构图与场面调度。小说对荣国府的描写极尽奢华繁荣之态,而在电影中,大部分的戏都集中在宝玉居住的怡红院和黛玉居住的潇湘馆两座庭院,而梨香院薛姨妈处和王夫人、贾母处,仅仅以大厅展现,基本都是内景为主,影片继承了卜万苍"孤岛"时期积累的古装片内景拍摄经验,并在布景、构图和场面调度上极力提高,例如黛玉初进荣国府,以及众人受贾母邀请赴花园听戏等两场戏,涉及人物较多,显示了场面调度的技巧娴熟。再如黛玉焚稿一幕,当丫鬟抬起火盆向黛玉床前走去时,和坐在床上的黛玉形成了"三点构图",具有强烈的视觉冲击力;使用平行交叉蒙太奇,将宝玉迎亲的盛大场面和潇湘馆里黛玉生病的环境前后两次形成明显的对比映衬,增强了悲剧的表达效果。黛玉病逝后,透过宝玉的视点,空镜头里摇摆的空鸟笼、空旷的房间、虚座的桌椅,焚烧的纸钱等展示潇湘馆的环境,渲染了人去楼空,物是人非的凄凉气氛,这些拍摄经验也直接影响了卜万苍赴港之后的一系列古装片制作。值得注意的是,小说中两处重要的群像描画——"刘姥姥进大观园"和"元妃省亲"——被全部删去,只留下怡红院内晴雯袭人按贾母吩咐将皇宫赏赐下来的礼物带给宝玉时的谈话,强调给宝玉、宝钗的一样,给黛玉的则少一两样,正好被这时进来的黛玉听了去。这场戏设置为的也是制造宝黛之间的小误会,增加戏剧冲突。当然,影片对环境的简化有经济性的考虑,要像原著所描绘的那样去表现荣国府的繁华奢侈,需要巨额资金的支持,当时的物质条件还无法达到这样的要求,也对本片表现宝黛爱情的主题没有更大帮助。正如卜万苍对此的把握:"盖所叙故事,概为家庭间琐屑细故。"②即便如此,《红楼梦》在丁香花园搭景拍摄,历时四月余,作为1944年的重头影片,已是当时"华影"集中物力人力、耗资巨大的古装片摄制。据报道称:"红楼梦开拍前,丁香花园里虽有各项已经用过的旧布景,一律毅然拆

① 《红楼梦本事:卜万苍导演》,《华影周刊》1944年32期。
② 卜万苍:《我怎样导演〈红楼梦〉》,《新影坛》1944年第2卷第3期。

除。正在拍摄中的各片,也全部停顿,卜万苍对红楼梦之重视,由此可见。""全部服装,都是向苏州绣货店特地定制的,仅此一项,耗资即在五百万元以上。"①较为精良的制作保证了一定的出品质量,使本片在《红楼梦》的改编史上具有重要的地位。

影片对结尾的处理有所改变,原著中宝玉最后的出家是因为经历了悲欢离合和家园衰败,看清了这个世俗的红尘世界。而电影对之进行了改写,强化突出了宝黛爱情悲剧的戏剧性及其作为导向结局的动因。卜万苍在导演创作阐述中引用了王国维对《红楼梦》的评论,即"悲剧之中,又有三种之别:第一种之悲剧,由极恶之人,极其所有之能力以交构之者;第二种由于盲目的运命者;第三种之悲剧由于剧本中之人物之位置及关系而不得不然者,非必有蛇蝎之性质与意外之变故也……若红楼梦,则正第三种之悲剧也",但卜万苍不同意王国维将《红楼梦》的悲剧性归结为第三种,而认为:"红楼梦一书,本为未完之作,曹雪芹撰至八十回,即告中辍。其后高兰墅续撰四十回,始成完书,此固读红楼梦者所不可不知。故王氏论袭人闻黛玉'东风西风'之语,虽具其理,但宝钗竭力拉拢袭人,亦原因之一种也。至于凤姐虽不免忌才,实因其系王夫人之侄女,而亦亲于薛氏者也。贾母之爱憎,金玉邪说固属因,但王夫人及凤姐实为力赞金玉之说者。故以本人主观言之,红楼梦宜作第一种悲剧视之,所谓极恶之人,蛇蝎之性,虽不必属之宝钗,其意外之变故,则凤姐利用宝玉之病而实行掉包也。"②所以在影片改编原著过程中,卜万苍没有着重刻画贾宝玉和林黛玉的性格弱点,而强调了对两人爱情的最大阻滞是外力。原著写宝玉与宝钗婚后,"宝玉虽不能时常坐起,亦常见宝钗坐在床前,禁不住生来旧病……又见宝钗举动温柔,也就渐渐地将爱慕黛玉的心肠略移在宝钗的身上"③,并与宝钗怀上子嗣。而电影则强调了宝黛爱情的忠诚,最后宝玉发现自己娶的是宝钗后,瞬间如雷轰顶,痛哭于黛玉灵前,为不辜负黛玉的一番情意,果断出家,应了此前对黛玉说的那句"你要是死了,我就做和尚去"。最终他们付出生命和自由的代价才成就了彼此对爱情的从一而终。如有学者指出的:"在全面沦陷后期的语境中,'忠诚'被反复提出和建构,源于此刻的'忠诚'体现为相互之间的忠诚度,以及忠诚的效能。在坚贞的爱情中,忠诚体现在双方的相互依赖、信任和不离不弃中。伴随着忠诚的能效是异常显性的,即忠诚增加情感的牢固度和稳定性。"④如果放在整个沦陷区的社会语境下观照,卜万苍编导的这一部《红楼梦》影片,对于爱

① 《古装巨片"红楼梦"特辑:花花絮絮——从开拍到现在》,《华影周刊》1944年第50期。
② 卜万苍:《我怎样导演〈红楼梦〉》,《新影坛》1944年第2卷第3期。
③ 曹雪芹、高鹗:《红楼梦》,岳麓书社2012年版,第711页。
④ 林黎:《建筑在"地狱"上的"天堂":从电影认识上海本土都市认同的形成(1937—1945)》,中国电影出版社2015年版,第238页。

情悲剧的主题提炼与忠于爱情的结局强化,被赋予了某种程度上的政治意味,契合了沦陷区中国观众的心态,从而宽慰了人心。

第三节　戏曲片《生死恨》:早期戏曲电影改编拍摄的经典作品

一、中国第一部彩色戏曲片《生死恨》的改编拍摄过程

1948年,中国第一部彩色戏曲片《生死恨》拍摄完成。《生死恨》的故事,最早出自元人陶宗仪的笔记《南村辍耕录》卷四中的"贤妻致贵"条。此条目云:

> 程公鹏举,在宋季被虏,于兴元版桥张万户家为奴。张以虏到官家女某氏妻之。既婚之三日,却窃谓其夫曰:"观君之才貌,非久在人后者,何不为去计?而甘心于此乎?"夫疑其试己也,诉于张。张命棰之。越三日,复告曰:"君若去,必可成大器。否则终为人奴耳。"夫愈疑之,又诉于张,张命出之,遂鬻于市人家。妻临行,以所穿绣鞋一易程一履,泣而曰:"期执此相见矣。"程感悟,奔归宋,时年十七八,以荫补人官。迨国朝统一海宇,程为陕西行省参知政事。自与妻别,已三十余年。义其为人,未尝再娶。至是,遣人携向之鞋履,往兴元访求之。市家云:"此妇到吾家,执作甚勤,遇夜未尝解衣以寝,每纺绩达旦,毅然莫可犯。吾妻异之,视如己女,将半载,以所成布匹倘元鬻锱物,乞身为尼,吾妻施赀以成其志,见居城南某庵中。"所遣人即往寻,见,以曝衣为由,故遗鞋履在地。尼见之,询其所从来。曰:"吾主翁程参政使寻其偶耳。"尼出鞋履示之,合,亟拜曰:"主母也。"尼曰:"鞋履复全,吾之愿毕矣。"妇见程相公与夫人,为道致意,竟不再出。告以参政未尝娶,终不出。旋报程,移文本省,遣使檄兴元路。路官为具礼,委幕属李克复防护其车舆至陕西,重为夫妇焉。①

之后,明代董应翰根据程鹏举夫妻故事写下《易鞋记》传奇。1920年代,齐如山为梅兰芳改写《易鞋记》剧本39场。"九一八"后,梅兰芳搬至上海,打算重新上演这个本子,又由许姬传对齐如山的剧本重新架构,改剧名为《生死恨》,将原来

① 楚客:《生死恨的来源和舞台及电影上的异同》,《电影周报》1948年第2期。

的39场缩短为21场,并由大团圆改为悲剧,时值日本侵华危机加剧,创作者希望以此来表现被敌人俘虏的悲惨遭遇,借此刺激一班醉生梦死、苟且偷安的人。剧本定稿后,由梅兰芳饰韩玉娘,姜妙香饰程鹏举,刘连荣饰张万户,于1936年2月26日在上海天蟾舞台首演,观众反响强烈。

抗战结束后,1947年,有"鹤鸣通录音机之父"之称的颜鹤鸣自美国回到国内,将当时世界先进的彩色电影(时称"五彩片")拍摄技术和器材带回国,准备摄制中国彩色电影。他找到曾经拍摄过戏曲电影《斩经堂》的费穆,并由费穆出面和梅兰芳接洽。得到梅兰芳同意参演的允诺后,费穆又找到文华公司老板吴性栽出资拍戏,并因此成立了一个以摄制彩色舞台艺术片为主的"华艺公司"。在选择剧目上,列入备选的有《别姬》《抗金兵》《生死恨》等,费穆和梅兰芳都主张拍《生死恨》,因为考虑到这出戏梅兰芳曾经编演过,很受观众欢迎,戏剧性也比较强,若根据电影的性能加以发挥,影片可能获得成功,于是便决定拍摄《生死恨》。①

电影拍摄之前,首要的问题是把戏剧舞台本改编为电影演出本。费穆的《关于旧剧电影化的问题》从理论的高度探讨了电影与戏剧之间的差别,指出了交融的道路——"京戏"电影化有一条路可走:第一,制作者认清"京戏"是一种乐剧,而决定用歌舞片的拍摄手法处理剧本;第二,尽量吸收京戏的表现方法并加以巧妙运用,使电影艺术也有一些新格调;第三,拍"京戏"时,导演心中常存一种创作中国话的创作心情。② 因此,费穆特意召集了主演梅兰芳以及"梅党"的核心成员商量剧本修改的问题,提出四点主张:"1. 不主张原封不动搬上银幕;2. 遵守京剧的规律,利用京剧的技巧,拍成一部古装歌舞故事片;3. 京剧中无实物的虚拟动作,尽量避免;4. 在京戏的象征形式中,传达真实的情绪。"③经过商定,由原来舞台剧本的21场精简为19场:序幕、被掳、磨房、逼配、洞房、拷打、诀别、潜逃、鸳婚、尼庵、夜遁、拜母、遭寻、夜诉、梦幻(梦景)、遇寻、宋师、重圆、尾声。

将中国传统戏曲改编为电影,如何选择布景是拍摄碰到的一大难题,当时在电影公司和"梅党"之间有两种意见的争论:一种是主张完全照舞台实况记录下来,另一种主张用布景。于是梅兰芳向费穆建议:先试拍两种镜头,洗出来放映,大家看看哪一种好再决定。于是,费穆就先拍"夜诉"一场的几句二黄摇板,完全照舞台装饰,用绣花守旧,让梅兰芳坐在椅子上,前面放一架很小的纺车,然后用长镜头拍摄。放映后大家都觉得沉闷难耐,费穆解释:"戏剧在舞台上表演是立体的,而电影

① 梅兰芳:《我的电影生活》,《电影艺术》1960年第1期。
② 费穆:《中国旧剧电影化的问题》,1941年《青青电影》号外《诗人导演费穆》。
③ 梅兰芳:《我的电影生活》,《电影艺术》1960年第1期。

是平面的,如果不能适应电影的要求就显得呆板滞缓了。"而后又用搭建布景的方式试拍了《别姬》中"舞剑"一场,大家看后觉得色彩和画面构图都较"夜诉"一场更为舒服。于是最后按照费穆的决定拍摄,"主张用布景","但尽量以保持京剧的风格为主"①,即一种写实与写意、虚实相间的布景风格。戏曲重在写意,而电影重在写实,费穆对《生死恨》的改编亦是处理着一道深邃而艰辛的美学命题:探索中国电影的虚实叙述形式,借由戏曲影像之表述,建构中国电影美学形式体系,《生死恨》因此成为了费穆"虚""实"电影叙述试验的经典文本。

1948年6月27日晚,中国电影史上的第一部彩色戏曲片《生死恨》在徐家汇原"联华"三厂的第3号摄影棚内(当时号称是上海最好的摄影棚)正式开拍。费穆任导演,梅兰芳和姜妙香领衔主演,李生伟和黄绍芬任摄影,韦纯葆任剪辑,颜鹤鸣负责彩色和录音技术方面的所有问题。

二、影片具体拍摄情况评析

《生死恨》存本约60分钟篇幅,有240个左右镜头。为了展现梅兰芳戏曲表演的连贯与完美,费穆采用多种景别的摇拍镜头,用两台摄影机分为A、B从两个角度跟踪拍摄演员的表演,使画面与戏曲表演的韵味相得益彰。电影开篇韩玉娘(梅兰芳饰)出场,以远景和全景的空镜头画面配合韩玉娘画外唱音"恨金兵犯疆土,豺狼成性",而后韩玉娘由树后山前之间,背退入画,继而转身;中间插叙金兵放箭追杀百姓,之后是韩玉娘右臂中箭的情景,痛诉"贼兵到,乱箭放,我身带雕翎"。这段开场的山前自诉中,如陈墨所言,"费穆最终确立了以人(演员)为中心的摄影原则,尽量引导观众进入影片特定的情境"。② 费穆运用微俯拍的远景景观,画面中的韩玉娘自语"想我韩玉娘,指望逃出虎口,留得残生,怎奈这前有黄河,后有追兵,又被贼兵射了一箭,这……",一方面凸显空旷山间韩玉娘孤寂无依的境况,另一方面又有俯瞰众生的意味,由此韩玉娘成为一个群体乃至一个民族的隐喻,而跳脱出了画内空间中纯粹的独角戏。之后"梦幻"那场戏,运用电影特技的变幻手法营造出超出舞台演出的效果。而"夜诉"是影片中最重要的一场戏。唱工有二黄倒板、摇板、慢板、原板,一开始舞台上只用了两件简单的道具:桌上的一盏油灯,一张椅子。韩玉娘坐在椅子上,对着手摇小纺车,边唱边纺,但戏曲舞台上的纺车是象征性的。费穆认为如此照搬到电影里就会觉得气氛虚假,因此他从织厂里借来一架老式的

① 梅兰芳:《我的电影生活》,《电影艺术》1960年第1期。
② 陈墨:《流莺春梦・费穆电影论稿》,中国电影出版社2000年版,第280页。

织布木机,作为实景道具。布景摆好后,梅兰芳一度为动作身段而发愁:这样一架大的织布机,会不会妨碍戏曲动作?费穆对梅兰芳说:"身段方面,需要您来创造,以您的舞台经验,可以突破成规加以发挥。"最后,梅兰芳重新设计了表演身段和舞蹈动作,"大段唱工我都围绕着织布机做身段。当然,现场根据实物又有许多变动,机上的梭子成为我得心应手的舞蹈工具,有时我还扶着机身做身段,昨夜预先设计好的身段,大部分都用上了。我觉得舞台上的基本动作,在这里起了新的变化,这架庞大的织布机,给了我发挥传统艺术的机会"。① 然而实际上,后来成片却与拍摄时的表演有些出入,因为这一场戏摄制时出现了画面和声带不同步的失误,幸好在当时拍了A、B两条画面,原本是打算一正一副剪接,费穆为了救急,将两条并成一条,开着录音唱盘,一字一句地对着剪接。他自述:"这种工作最伤目力,常常觉得眼前发黑,闭门一月,总算勉强接好,但镜头就不免有点凌乱,因为要对准口形,其他方面就无法兼顾了。后来底片拿去印拷贝的时候,有一段片子像鱼鳞一样,外国的技术人员看了也大吃一惊,还以为是二十世纪最新的剪接方法哩!"②但正是费穆亲自剪接的这场戏,展现了他对中国电影形式之"虚"的探索,即形式的写意性,亦即费穆所言意义化的"空气"。这场戏处处弥漫视听的情绪化"空气",引导"观众与剧中人的环境同化"③。画面中,韩玉娘循着曲线而行,拍摄角度亦随之微移。在视觉角度不越轴的前提下,观众能够观看到韩玉娘的正面、背面、侧面,而后摄影机向右微移至柴房窗框,画面得见明月夜色,画外音是韩玉娘所唱"思想起,当年事",下一镜头是韩玉娘在画面中继续唱"好不凄凉",画外音化至画内音,在连续唱音上获得统一,在画面上人与景物亦获得统一。同样的例子还有如,画面向左微移至柴房门框纺车夜色的空镜头,画外音是韩玉娘所唱"我也曾,劝郎君",下一镜头是韩玉娘出现在画面中继续唱"高飞远扬"。费穆有意识地探索电影本体在时空上虚实结合的叙述形式,践行其"创作剧中的空气","使观众与剧中人的环境同化"的电影美学观念,走出过分"注重了内容,忽略了形式"④的早期中国电影的窠臼。正如有学者提出的:"《生死恨》的根本美学立场在于,西方电影'语法'并非普世性'语法',有其'地方性'特质,无法充分表述中国事物,尤显著体现于戏曲等中国特有事物之影像呈现。费穆探索中国戏曲的影像表述形式,所指并非限于电影和戏

① 梅兰芳:《我的电影生活》,《电影艺术》1960年第1期。
② 梅兰芳:《我的电影生活》,《电影艺术》1960年第1期。
③ 费穆:《略谈"空气"》,《时代电影》1934年第6期。
④ 费穆:《国产片的出路问题》,《大公报》1948年2月15日。

曲之结合,而主旨在于:借由戏曲影像之表述,建构中国电影美学形式体系。"①

尽管《生死恨》在技术处理方面还有一些欠缺,出现了诸如色彩失真、声音缺漏等一些问题,但费穆在剧本改编、舞台艺术与电影艺术相结合、中国电影美学形式的摸索等方面的努力,对中国戏曲电影的创作发展具有重大意义。

20世纪40年代,中国电影的创作生产环境历经复杂的政治形势变化,上海"孤岛"时期掀起的古装片电影创作高潮在政治高压下逐渐熄灭,而抗战胜利后,抗战或战争胜利后的新生活重建又成为时代主题,这一时期,"不仅是中国进步电影的兴盛时期,也是中国商业电影产量最多、质量最高的时期"②,中国古代文学作品并没有成为电影人青睐的对象,从而退居边缘。没有资本蜂拥而上、演变而成的粗制滥造之风,反倒给了一些电影艺术家(如费穆)对戏曲电影实验探索的空间,在他们的努力下,中国电影向着具有自身特色的美学形式与美学特征的发展等方面又上了一个新台阶。

第四节　据古代小说名著改编拍摄的第一部国产动画长片《铁扇公主》

一、"万氏兄弟":中国美术电影的奠基者和开拓者

中国美术电影(包括动画片、木偶片、剪纸片等)诞生于20世纪20年代,"万氏兄弟"(万籁鸣、万古蟾、万超尘、万涤寰)是其最早的奠基者和开拓者。万氏兄弟自幼喜爱绘画,很早就萌发创作拍摄中国动画片的念头。经过多次试验,终于在1925年绘制成功中国第一部动画广告片《舒振东华文打字机》。他们为了探索动画电影的奥秘,在上海狭小的亭子间里苦心研究,反复试验,克服了资金、设备欠缺等各种困难,终于在1926年创作拍摄出了中国第一部动画短片《大闹画室》。

20世纪30年代,万氏兄弟受到了左翼电影的影响,动画创作题材逐渐丰富起来。他们为联华公司绘制了《国人速醒》《狗侦探》《血钱》《龟兔赛跑》等动画短片;为明星公司绘制了《神秘小侦探》《国货年》《漏洞》《民族痛史》《骆驼献舞》《飞来福》《抵抗》等动画短片。其中《骆驼献舞》绘制拍摄于1935年,是我国第一部有声动画

① 吴迎君:《费穆之〈生死恨〉的"影戏"美学——中国第一部彩色电影的美学形式解读》,《北京电影学院学报》2009年第2期。
② 李少白:《影史榷略:电影历史及理论》,文化艺术出版社1991年版,第99页。

片。这些动画短片的内容大都与时代潮流比较吻合,艺术上也不断进步,由真人和动画合成转变为全用动画来表情达意。这些动画片是他们在十分艰苦的条件下相继创作拍摄的,从而为国产动画片的创作发展奠定了基础。

抗战爆发后,除老四万涤寰留在上海改营照相业务外,其余三兄弟均由上海到武汉,后来又到重庆,以动画片为武器,积极开展抗日宣传活动。万籁鸣还当选为中华全国电影界抗敌协会理事。该时期,他们先后为中国电影制片厂(简称"中制")绘制拍摄了4集《抗战标语卡通》和7集《抗战歌辑》。《抗战标语卡通》是运用动画片的样式,进行抗日救国宣传,使抗战标语在银幕上活动起来,十分新颖别致。《抗战歌辑》是将流行较广的抗战歌曲和动画结合起来,其中有冼星海作词作曲的《马儿跑》,有刘雪庵根据岳飞原词谱曲的《满江红》,有贺绿汀作词作曲的《保家乡》《巾帼英雄》《募寒衣》《五月纪念歌》,有盛家伦作词作曲的《上前线》,还有武汉合唱团演唱的《长城谣》《打回老家去》等,万氏兄弟精心绘制拍摄的动画片,形象地配合着激动人心的歌声,在群众中产生了广泛的影响。

20世纪40年代,由于国民党当局推行消极抗战政策,不仅不准拍摄具有抗日内容的故事片,就连《抗战歌辑》之类的新形式动画片,也不允许拍摄。"万氏兄弟"无事可做,便转道返回"孤岛"上海,到新华影业公司卡通部工作。这时,美国动画片《白雪公主》正在上海放映,国人竞相观看,这件事对"万氏兄弟"震动很大,他们经过认真考虑,决定根据中国古代文学名著《西游记》的片段进行改编拍摄。他们选择了孙悟空向铁扇公主三借芭蕉扇的故事片段作为影片的拍摄剧本之蓝本,力图拍出一部能与《白雪公主》媲美的高质量动画长片《铁扇公主》,以此使国产动画也能扬眉吐气、为国争光。

最初,新华公司经理张善琨认为有利可图,决定投资摄制。后来他发现拍动画片成本大,时间长,赚钱没有把握,便想中途退缩,万籁鸣据理力争,拍着胸脯担保不亏本,并求得上元银公司盛丕华的支持和投资,《铁扇公主》才没有半途而废。然而由于当时经济、人员、技术等多方面的限制,他们许多好的创作设想,在创作中没有办法实现。因《铁扇公主》甚为卖座,张善琨觉得动画片收益可观,很想续拍新片,"万氏兄弟"也制订了改编拍摄动画片《大闹天宫》的计划。但这时日寇已进驻租界,上海沦陷,新华公司卡通部被迫撤销。"万氏兄弟"只好另觅合作者,并争取了一个资本家的投资,买了胶片材料。但是,当影片正要开拍之时,这个资本家突然毁约撤资,《大闹天宫》的拍摄计划也胎死腹中。

1949年后,"万氏兄弟"进入上海美术电影制片厂工作,在各方的支持和帮助下,他们拍摄《大闹天宫》的动画梦想终于得以实现,此片成为国产动画片的经典之

作,并连续在国际上获奖,为中国动画片赢得诸多荣誉。同时,他们在上海美术电影制片厂还创作拍摄了一些其他题材和类型的美术片,为中国美术电影的繁荣发展作出了巨大贡献。

二、据《西游记》改编拍摄的第一部国产动画长片《铁扇公主》

1938 年,新华联合影业公司成立了卡通部,并聘用万古蟾为部主任,决定投拍动画长片《铁扇公主》。该片故事根据古代小说名著《西游记》改编,主要讲述了唐僧师徒四人去西天取经途中,在火焰山受到了烈火阻拦,不能前行。孙悟空、猪八戒到翠屏山芭蕉洞找牛魔王之妻铁扇公主借灭火的芭蕉扇,铁扇公主不肯借给他们。于是,孙悟空变成了一只小虫钻进铁扇公主腹内大闹一番,在骗得假扇之后,又化作牛魔王的模样从铁扇公主手中骗到了真扇;牛魔王得知后,又化作猪八戒的模样从孙悟空手中骗回了扇子。孙悟空和猪八戒与铁扇公主和牛魔王经过了几个回合的斗智斗法,最终得到了宝扇,扇灭火焰山的烈火后,又踏上了西天取经的路程。

在影片进入制作的关键时期,出现了资金短缺的问题,后来得到上海财团"上元银公司"的资助,并动员了 100 多名工作人员参加制作,费时一年半时间,绘制了近两万张画稿,拍出毛片 1.8 万余尺,最后的成片长达 7 600 余尺,可放映 80 分钟。他们还请来名演员白虹、严月玲、姜明、韩兰根、殷秀岑等为之配音。影片于 1941 年 9 月最终摄制完成。该片诞生于抗日战争期间,编导借助孙悟空的斗争精神鼓舞中国人民的抗日斗志。影片中原有一句字幕:"人民大众起来争取最后胜利",后来在放映时被敌伪的电检机关强行剪去了。尽管如此,影片的思想寓意还是很明确的:"作品融入战争语境下抵抗、打倒日本侵略者的主题,富有时代和民族色彩。影片创作者明显注入了强烈的情感和针砭现实社会的意图。"[①]为此,有的日本观众看了此片以后也曾说:"一看就清楚,地地道道,这是一个体现反抗精神的作品。粗暴地蹂躏中国的日本军遭到了中国人齐心协力的痛击。"[②]

该片所运用的动画技术和人物设定的风格等方面进行了大胆改革与艺术创新,"万氏兄弟"除了借鉴美国动画片的一些元素外,在创作中大胆尝试运用了中国古典绘画和中国山水画的艺术技巧。人物设计和动画打斗的场面则融汇了大量中国传统的戏剧元素。该片有许多片段在艺术处理上妙趣横生、引人入胜。它吸收

① 丁亚平:《中国电影艺术史(1940—1949)》,文化艺术出版社 2017 年版,第 65 页。
② 转引自鲍济贵、梁苹:《中国美术电影 69 年》,《电影艺术》1995 年第 6 期。

了中国戏曲造型艺术的特点,使人物更加生动活泼。影片将中国山水画搬上银幕,第一次让静止的山水动起来,颇具民族特色。影片在技术处理上也做了大胆尝试,如在胶片上把火焰山染成红色,使火的效果更加逼真。该片当时在大上海电影院、新光电影院、沪光电影院同时上映,连续放映了1个多月,受到广大观众的欢迎与好评;此后又在国内重庆等城市,以及日本、东南亚等地上映,也引起了强烈反响。

第一部国产动画长片《铁扇公主》的成功问世,不仅为国产动画片的创作发展奠定了基础,使"万氏兄弟"成为中国美术片创作生产的奠基人;而且也为中国古代文学作品的美术片改编开了一个好头,使中国古代文学作品成为国产美术片创作改编的一个重要来源,并有助于中华文化更广泛地传播。

第四章 1949—1966 年据古代文学作品改编拍摄的影片概述

1949 年 10 月 1 日中华人民共和国的成立,标志着中国进入了社会主义建设的历史时期,中国电影也进入了变革发展的新历程。电影作为一种传播媒介,也作为一种艺术样式,它与中国社会历史的发展是同步前进的。从总体上来说,反映革命历史、表现现实生活、体现国家意志、传播主流意识形态、塑造工农兵的银幕形象,既是 1949 年后 17 年期间(1949—1966)电影创作所承担的主要任务,也是其艺术表现的共同主题。与此同时,国产电影也在社会主义国有经济格局中初步形成了电影生产、发行、放映的体制,电影被纳入国有的计划经济发展轨道上,"电影的政治教化和思想教益功能,在实际的运作过程中被置于电影的艺术形式和娱乐作用之上,体现出电影作为一种社会意识形态的存在特征"。[1]

在"文艺为政治服务,文艺为工农兵服务"的方针指引下,电影创作(特别是故事片创作)要符合国家主流意识形态的需要,要配合现实政治运动的需要;而中国古代文学作品很难与现实的"政治"产生直接的呼应关系,甚至可能被视为"封建文化糟粕"。因此,在 1949 年后 17 年期间,根据中国古代文学作品改编拍摄的故事片数量较少。由于传统戏曲拥有广大的观众群,历史悠久,出于"保护民族传统文化"的需要,那些受众面较广、影响较大、能代表剧种艺术水平或戏曲名家的一些保留剧目,则被改编拍摄成戏曲片,由此保留和传承了文化传统,也体现了"文艺为工农兵服务"创作方向。同时,在美术片创作领域,也出现了一些根据中国古代文学作品改编拍摄的影片,产生了较大影响。

[1] 章柏青、贾磊磊主编:《中国当代电影发展史》(上册),文化艺术出版社 2006 年版,第 9 页。

第一节　据古代文学作品改编拍摄的故事片论析

一、据古代文学作品改编拍摄的故事片简况

1949年后17年期间,国产故事片的创作以革命历史题材和现实生活题材为主。特别是对电影《武训传》(1950)的批判以后,电影创作者更加努力以革命现实主义的创作方法,注重表现人民大众在中国共产党的领导下,如何通过艰难曲折的革命斗争建立起新中国的战斗历程,如何意气风发开展社会主义建设的奋斗过程,积极讲述工农兵英雄人物和先进模范人物的故事;无论在电影创作中,还是电影评论中都始终坚持"政治标准第一,艺术标准第二"的原则。可以说,这17年的电影承担和发挥了国家主流意识形态的各种功能。

正因为如此,所以在此期间根据中国古代文学作品改编拍摄的故事片数量不多。当然,也有一些电影工作者仍然注重从古代文学作品中寻找和选择可以改编拍摄成故事片的题材,努力通过艺术上的再创造,将其成功转化为电影作品,并赋予影片一定的现实意义。这方面的影片主要有根据《红楼梦》部分章节改编拍摄的《红楼二尤》(1951),根据《醒世恒言》中《灌园叟晚逢仙女》的故事改编拍摄的《秋翁遇仙记》(1956),根据《水浒传》部分章节改编拍摄的《林冲》(1958),根据《三国演义》部分章节改编拍摄的《貂蝉》(1958),根据《桃花扇传奇》改编拍摄的《桃花扇》(1963)等。它们为这17年的故事片创作园地增添了一些新气象,使电影类型、样式、形态和风格更加多样化了。

从上述这些改编拍摄的影片来看,编导还是能在尊重原著的基础上,既遵循故事片创作的艺术规律,又较好地表达改编者的审美评价。编导在改编中本着"古为今用"的原则,除了借鉴原作的故事框架和人物关系之外,还努力从剧作的故事情节和人物形象中找到与时代精神的共通之处,以充分发挥影片对观众的教育和启迪作用,体现了一定的创新意识。

二、据古代文学作品改编拍摄的代表性故事片评析

1.《红楼二尤》:具有新意的电影改编

故事片《红楼二尤》是根据古代小说名著《红楼梦》的部分章节改编拍摄的,由

上海国泰影业公司1951年摄制出品,编剧陈灵犀(原著)、杨小仲(改编),导演杨小仲,主要演员有言慧珠、林默予、金川、李保罗、周凫、路珊等。小说《红楼梦》第65回至69回主要讲述了尤二姐和尤三姐随着母亲到了宁国府之后,因遇到贾珍、贾琏等人而做出的不同人生选择。影片《红楼二尤》作为特定历史环境下的改编创作,无意于还原原作的历史背景和繁华如梦之感慨,而是瞩目于"二尤"各自性格和人生道路选择上的差异,从而呼唤一种刚健自强的人生态度。

影片剧情内容主要讲述清朝康熙、乾隆年间,宁国府纨绔子弟贾珍的远房亲戚尤二姐、尤三姐随母亲来到贾府拜寿。贾珍见"二尤"均为绝色,顿起他图。利用其家穷困,施以恩惠,并为尤家母女另置新屋,供应一切。尤三姐性情刚烈,富贵不淫,威武不屈。她与出身卑微的戏子柳湘莲相爱,对贾珍冷眼相对。尤二姐天性软弱,因寄人篱下,对贾珍事事敷衍,终被从外归来的贾珍之弟贾琏的花言巧语所骗,嫁给贾琏做了二房。贾珍又威胁利诱尤三姐,均遭三姐拒绝。三姐向贾珍表明自己心许柳湘莲,非此人不嫁,贾珍便怀恨在心。三姐返回乡间,找寻柳湘莲。二人相见,柳湘莲赠鸳鸯宝剑作为订婚信物。不久,贾琏偷娶尤二姐的事被其妻王熙凤知道。贾琏因奉父命外出三月,这期间,王熙凤将尤二姐接回府中同住,对二姐百般凌辱,并用药致二姐流产,待贾琏回来要与二姐相见,被王熙凤阻拦。而贾琏已另有新欢,遂将二姐抛弃,二姐悔恨交加,万念俱灰,吞金自尽。柳湘莲得知三姐进城,赶来相见。贾珍命贾蓉在途中散布谣言,讲三姐已属于贾珍,柳湘莲不明真相,遂来尤家与三姐绝交,并向三姐索回宝剑。不等三姐解释,贾珍率众人赶到,贾珍诈言柳为杀人犯,要加以逮捕。贾珍要以三姐允从自己作为交换柳湘莲的条件。在此危急之时,三姐允从贾珍之言,贾珍放了柳湘莲。三姐毅然取出宝剑嘱咐柳湘莲马上离开,并告知谁是仇人,拔剑自刎。柳湘莲万分悲痛。贾珍大失所望,驱逐尤母返乡。柳湘莲在尤三姐尸前发誓报仇,背剑策马而去。

影片除了对尤二姐的软弱以及不幸命运表示同情和批判之外,更将尤三姐塑造成一个"富贵不能淫,威武不能屈"的烈性女子。原作中,尤三姐听闻柳湘莲悔婚之后,对贾琏、柳湘莲说:"你们也不必出去再议,还你的定礼!"一面泪如雨下,左手将剑并鞘送给湘莲,右手回肘,只往项上一横。可怜揉碎桃花红满地,玉山倾倒再难扶! 而在《红楼二尤》中,改编者将尤三姐的死亡置换了一种方式:贾珍诈柳湘莲为杀人犯,将其逮捕,以此向尤三姐要挟。三姐为救柳湘莲,假意应允贾珍,而后拔剑自刎。可见,原作中尤三姐死于被误会的委屈,以及对男人不辨清白是非的痛恨,而在影片中却是为了救心爱之人而主动牺牲,还有向以贾珍为代表的男权压迫进行抗争之意,这就完成了尤三姐刚烈纯情的形象建构,以上便是改编者为了顺应

当时的政治氛围而做的主动调整。

2.《秋翁遇仙记》：强化了反抗精神

故事片《秋翁遇仙记》乃根据《灌园叟晚逢仙女》的故事改编拍摄而成，1956年由上海电影制片厂摄制出品，吴永刚编导，主要演员有齐衡、关宏达、王小蓉、何剑飞、陈克、程之等。该片在原著的基础上，注重发挥电影艺术的特点，使之凸显了电影独具的艺术魅力。如果说《红楼二尤》中尤三姐的"革命性""自主性""为爱牺牲的无私无畏"的精神还能与时代精神有某种程度的契合，那么《醒世恒言》第四卷中的《灌园叟晚逢仙女》在那个"革命年代"就要进行更为主动的"自我政治审查"才能汇入时代的大合唱中。在原作中，正文开始前还有一段唐代崔玄微用朱幡镇风神帮众花神的故事。后来，花神送来各种花给崔玄微服用，"玄微依其言服之，果然容颜转少，如三十许人，后得道仙去"。作者通过这则故事意欲引出"惜花致福，损花折寿"之"醒世恒言"。为证此理，作者在讲完秋先的故事之后，通过司花女对秋先说："秋先，汝功行圆满，吾已奏闻上帝，有旨封汝为护花使者，专管人间百花，令汝拔宅上升。但有爱花惜花的，加之以福，残花毁花的，降之以灾！"显然，原作突出的是"因果报应"，或者说"善恶有报"。

改编拍摄的影片主要剧情为：秋翁爱花如命，精心照料花园。恶霸张衙内要霸占秋翁花园，秋翁不肯，恶霸竟将其所种花卉打得稀烂。月光下，秋翁万分痛心地调水和泥重整花枝。牡丹仙子变成村姑帮助秋翁落花返枝，张衙内得知后诬陷秋翁以妖法惑众。仙女便使出仙法扰乱公堂，并吹起狂风，将正在秋翁花园中饮酒作乐的张衙内刮进水里淹死。最后，在动人的仙乐中，秋翁花园里的鲜花百花齐放，更加鲜艳夺目。

影片反映了官绅勾结迫害良善的黑暗现实，歌颂了劳动人民勤劳善良的优秀品质和不畏强暴的反抗精神；同时花仙的形象也反映了人民群众惩恶扬善，伸张正义的强烈愿望。其中一个例证是，影片相比原作增加了一个细节：武则天在寒冬时节非常霸道地要求百花齐开，下旨"花须连夜发，莫待晓风催"。当其他花仙子迫于武则天的淫威不得不听命，只有牡丹仙子违旨不开。于是，牡丹花被充军洛阳，但牡丹在洛阳却比以前开得更好。秋翁通过这个故事告诉孩子们，"牡丹是有志气的花"。因此，面对张衙内的蛮横，秋翁也敢于用头撞翻张衙内，体现出一定的反抗精神。当然，影片中的底层百姓毕竟是弱势群体，最后依靠牡丹仙子戏弄县令老爷，才顺利了结了案子。

影片《秋翁遇仙记》虽然没有改变原作的神话浪漫色彩，但也尽可能地减少了"因果报应"的意味，强化了秋翁和其他农民的反抗意志，以及从牡丹仙子身上所汲

取的"反抗权威和暴政"的决心。这些内在的精神内涵显然能够与当时的革命年代所倡导的革命精神产生共鸣。由于影片用电影的手法技巧成功地诠释了一个颇具传奇色彩的动人故事,故而受到了广大观众的喜爱与欢迎。

3.《林冲》:忠实于原著的改编

故事片《林冲》是以古代小说名著《水浒传》中林冲的命运遭遇改编拍摄的,由上海江南电影制片厂1958年摄制出品,编剧黄裳,导演吴永刚、舒适,主要演员有舒适、张翼、林彬、金川、冯奇等。该片剧情故事基本来自小说原著,主要讲述了东京八十万禁军教头林冲携妻子张贞娘去庙里进香,太尉高俅之子高衙内贪图张贞娘的美色,趁林冲不在身边时调戏张贞娘。紧要关头林冲及时赶到,但见是高衙内,他不愿生事,便带妻子离开作罢。然而高衙内不肯罢休,请父亲为他出头。高俅便设下圈套,以看刀为名将林冲骗进白虎堂,又污蔑他带刀进府意图行刺,遂将其发配到沧州充军。陆谦又奉高俅之命买通解差,要他们在野猪林杀掉林冲。危急时刻,林冲的朋友鲁智深及时赶到,救下林冲。鲁智深劝林冲投奔梁山,参加起义军,但林冲认为终有一日能刑满回乡,不愿随鲁智深上梁山。鲁智深只得陪着他直至安全到达沧州。高衙内趁林冲被发配,更加肆无忌惮,意欲强娶贞娘,无力反抗的贞娘在悲愤交加中自刎身亡。林冲则被发配到草料场当苦力,陆谦欲将他烧死在草料场里。不料林冲因避风雪,躲过了一劫,并怒而将陆谦杀死,最后他被迫投奔梁山。

该片基本遵照原作的情节脉络,叙述了以高俅、高衙内为代表的封建统治势力如何将林冲一步步逼入绝境,最终他与官府决裂,完成了由一个封建统治阶级的中级官吏到对抗封建统治阶级的起义军成员的转变过程,充分揭示出正是封建统治势力的残酷压迫才使林冲最终走上了反抗道路。影片既客观地反映了林冲苟安求存、怯于反抗的性格缺陷,又表现了他豪爽耿直、正义善良的性格另一面,并通过故事情节的演绎和人物形象的刻画,充分揭示出正是由于封建统治势力无止境的迫害使其家破妻亡,才使林冲在无奈之中选择了走上梁山的反抗道路。

该片导演吴永刚一直喜欢《水浒传》中有关林冲的故事,他于1939年曾创作拍摄过一部《林冲雪夜歼仇记》的影片,同时还出版了一本绘图版的书《林冲夜奔》。1957年吴永刚开始拍摄新一版的故事片《林冲》,由舒适饰演林冲。不料影片拍摄刚过了一半,吴永刚就在反右运动中被划为"右派",无法再担任导演工作了;如果临阵换将则有诸多不便,于是厂领导急中生智,便让曾做过导演的男主角舒适兼任了导演工作,继续拍完影片。

1957年12月的一天,摄影棚里正在拍摄林冲夜宿山神庙,杀死前来火烧草料

场并企图害他的陆谦那场戏,忽然周恩来微笑着陪同缅甸副总理兼国防部部长吴巴瑞及夫人一行进入摄影棚,随行前来的还有张骏祥、赵丹、黄宗英等。周总理把外宾介绍给摄制组成员,舒适则向周总理等人介绍了各位电影界同仁,以及影片的拍摄情况。他还邀请各位来宾观看了林冲和陆谦在山神庙前对打的一段戏的拍摄。这是该片摄制中的一段佳话。影片《林冲》拍摄完成后,舒适没有忘记吴永刚,仍把他列为联合导演。故事片《林冲》忠于原著的改编,既较好地完成了对原著的艺术转化,也进一步扩大了原著的社会影响。

4.《桃花扇》:进一步突出了民族气节

故事片《桃花扇》系根据清代孔尚任的《桃花扇》及现代戏剧家欧阳予倩的同名话剧剧本改编,1963年由西安电影制片厂拍摄出品,编剧梅阡,导演孙敬,主要演员有王丹凤、冯喆、韩涛、周文彬、郑大年、李倩影等。

该片通过"复社"文人侯朝宗与秦淮歌妓李香君之间一段充满悲欢离合的爱情故事,真实而形象地反映了明朝末年江南一带动荡的社会局势和复杂的政治斗争情况。影片主要叙述了明朝末年,作为文人组织"复社"领袖的侯朝宗,因痛斥奸臣阮大铖而为秦淮名姬李香君所爱慕,侯朝宗题诗扇上赠与李香君作为定情物;八年后,当李香君见到侯朝宗已经变节投清时,便严词斥责,撕碎了桃花扇,并拒绝再见侯朝宗,自己则悲愤离世。影片在改编过程中突出了民族气节,强调了爱国主义与卖国主义的思想斗争,较好地塑造了一位富有反抗性格,具有坚贞爱国情操的风尘女子李香君的艺术形象。

孔尚任的《桃花扇》是借李香君和侯朝宗的离合之情,写南明王朝的兴亡之感。男女双方除了在才华上、容貌上互相倾慕外,还在政治态度上互相影响。显然,该剧的思想性是以前的儿女风情戏所少有的。影片在改编时保留了剧目的故事情节和思想主旨。该片的故事底本虽然来自清代孔尚任的《桃花扇》,但在一些细节的处理上却借鉴了欧阳予倩1947年改编的话剧。孔尚任所著《桃花扇》的结尾,是李香君和侯朝宗在白云庵道观巧遇,历经劫难的一对恋人百感交集,泪眼相对,正要互诉衷情,被已先入道的张瑶星一声喝断:"呸呸!两个痴虫,你看国在哪里,家在哪里,君在哪里,父在哪里,偏是这点花月情根割他不断么?"侯朝宗、李香君猛然醒悟,认清眼前国破家亡的严峻现实,遂回到各自暂留栖身的采真观与葆真庵,分别拜师学道、修真出家去了。孔尚任的结尾处理更符合历史真实,不仅冲破了大团圆的窠臼,使男女之情与兴亡之感都得到哲理性的升华,更增加了故事情节的曲折,渲染了全剧的悲剧气氛。

故事片《桃花扇》则用了欧阳予倩的结尾:李香君初闻侯朝宗去应试中了副榜,

是不相信的,认为像侯朝宗那样忠孝传家,重气节的人,不会忘了国恨家仇去求取功名。这时,侯朝宗真的来看望李香君。两人久别重逢,众人皆欣喜不已。但众人突然发现侯朝宗已然是清朝的发式和服装。李香君愤而撕碎了溅血的桃花扇,痛骂侯朝宗没有"全大节,轻死生"。于是,侯朝宗只得黯然离去,李香君则悲愤离世。故事片的结尾更符合当时的时代氛围,淡化了孔尚任对"悟道"的认知,突出了李香君的民族气节,痛斥了侯朝宗投降卖国的可耻行径。用影片拍摄当时流行的政治术语来翻译的话,侯朝宗叛变了"革命",在国仇家恨面前仍然追求个人爱情,是小布尔乔亚式的感伤与堕落。

因此,在当时的历史条件和政治氛围中,改编者必须挖掘原作的政治文化意蕴,并赋予剧情故事和人物形象一定的"反抗精神"才符合当时的时代潮流和社会需要。这种"反抗精神"大多是指底层民众对于官府、恶势力不肯妥协的斗争精神,这就与中国共产党早年的革命道路和革命精神产生了深远的连接,从而能够很好地发挥文艺作品的宣传教育功能。

第二节 据古代文学作品改编拍摄的戏曲片论析

1949—1966年间戏曲电影的创作拍摄不仅作品数量较多,而且还出现了一些颇有影响的优秀影片,从而为戏曲电影进一步的创作发展奠定了坚实基础。自1953年评剧艺术片《小姑贤》问世后,中国的戏曲电影创作拍摄开始起步,从1953年至1966年期间共拍摄戏曲电影121部,其中包括评剧、京剧、锡剧、越剧、沪剧、淮剧、昆曲、楚剧、吕剧、湘剧、豫剧、绍剧等各类戏曲剧种,题材、内容、风格、流派多样;虽然以传统剧目的戏曲片为主,但也有一部分现代生活的戏曲片。其中有一部分是根据中国古代文学作品改编拍摄的戏曲片,既推动了戏曲电影创作的繁荣发展,也进一步有效地普及了中国古代文学作品,传播了中华文化。在该时期创作改编的各类戏曲片中,诸如《梁山伯与祝英台》(越剧,1954)、《天仙配》(黄梅戏,1955)、《刘巧儿》(评剧,1956)、《十五贯》(昆曲,1956)、《花木兰》(豫剧,1956)、《群英会》(京剧,1957)、《借东风》(京剧,1957)、《穆桂英挂帅》(豫剧,1958)、《窦娥冤》(蒲剧,1959)、《游园惊梦》(昆曲,1960)、《孙悟空三打白骨精》(绍剧,1960)、《红楼梦》(越剧,1962)、《野猪林》(京剧,1962)、《尤三姐》(京剧,1963)、《武松》(京剧,1963)等,都具有较高的艺术质量,上映后产生了较大影响。

一、戏曲片创作改编较繁荣的主要原因

简括而言,新中国 17 年戏曲片创作改编较为繁荣兴旺的主要原因大致有以下几个方面:

第一,中华人民共和国成立以后,进行了中国戏曲剧目的挖掘整理工作,整理出了上千个戏剧剧本,促使戏曲事业和戏曲艺术有了很大发展;一些优秀的戏曲剧目经过剔除封建文化糟粕,保存民族文化精华,在艺术上有了进一步提高,这就为戏曲电影的创作拍摄提供了丰富的素材。

第二,戏曲电影的创作拍摄得到了政府主管部门的重视,电影局每年向各电影制片厂下达影片拍摄计划时,戏曲片都被列入计划之内,从而使拍摄资金、创作人员等方面都得到了较好的保障。从 1956 年到 1963 年,戏曲片每年的年产量基本都在 10 部左右,保证了戏曲片对各个剧种、各类剧目的覆盖面。

第三,为了不断推动戏曲电影创作的繁荣发展和不断提高其艺术质量,戏曲界和电影界曾于 1956 年、1959 年和 1962 年相继召开过三次戏曲电影创作座谈会,探讨戏曲电影的观念、类型和创作规律等,由此对戏曲片的创作拍摄产生了一定的影响,收到了较好的效果。

第四,戏曲电影创作拍摄的生态环境较为宽松。1956 年"百花齐放,百家争鸣"方针的提出,给文艺创作的繁荣发展创造了一个较为良好的生态环境。特别在毛泽东主席为中国戏曲研究院的题词"百花齐放,推陈出新"的鼓舞和引导下,新中国戏曲的创作、演出和戏曲电影的拍摄都出现了一个繁荣发展的局面。

第五,由于许多过去在故事片创作方面有成就的导演,在新的社会环境下,对电影如何表现工农兵的生活,塑造工农兵的艺术形象不太熟悉,尚未很好地把握创作规律,因此在拍摄反映现实生活题材的故事片方面没有太大的把握,再加上政治运动较多,所以便把创作兴趣放在拍摄戏曲片方面。其中如徐苏灵、陈铿然、桑弧、佐临、白沉、吴祖光、石挥、崔嵬、陈怀皑、岑范等,在此期间均开展了戏曲电影的创作拍摄,并取得了较显著的成绩。

二、据古代文学作品改编拍摄的代表性戏曲片评析

1. 《梁山伯与祝英台》:新中国第一部彩色戏曲片

上海电影制片厂于 1954 年拍摄的越剧戏曲艺术片《梁山伯与祝英台》是新中国第一部彩色戏曲片,该片由徐进、桑弧编剧,桑弧、黄沙导演,越剧名家袁雪芬、范瑞娟等主演。《梁山伯与祝英台》的剧情故事在全国很多地方都有其民间传说、戏

曲或唱本,该片对各种版本进行了精心整理、改编和再创作,主要讲述了祝英台女扮男装到书院读书,与同窗同学梁山伯真心相爱,但祝父却把祝英台许配给了马家,梁山伯为此忧郁而死,祝英台在其墓前殉情,二人化蝶飞舞,永不分离。

 该片编导根据电影创作拍摄的需要,对原剧结构进行了适当的调整,采用虚实结合的艺术手法,把实景和绘景有机融合为一体,运用具有中华民族特色的中国山水画作为衬景,成功地营造了颇具诗情画意的环境气氛,把银幕画面、演员表演和声乐有机和谐地融为一体,生动地表现了梁山伯与祝英台对爱情自由的向往与追求,揭露和抨击了封建婚姻制度对美好人性的束缚和摧残,很好地凸显了反封建的主旨内涵。影片既采用现实主义的手法揭露矛盾冲突,又用浪漫主义的手法解决矛盾冲突,表现理想追求。结尾"彩蝶双飞"的场景,形象而生动地表达了美好的理想追求,既绚丽多彩,又富有寓意,不仅给观众以审美娱乐的快感,而且有想象、联想的余地。

 影片在拍摄时除了保留越剧本身的艺术特性外,还运用电影艺术技巧,在"同窗三载""十八里相送"等情节叙述中,对各个场景予以写实化再现;使本来全部靠唱段叙事的场景发生了转换,穿插了一些生动的画面,显示了电影空间的艺术表现力;从而使祝英台多次满怀情感和深意的暗示具有更形象化、更浓厚的诗情画意,有效地增强了影片的艺术感染力。如"同窗三载"在舞台上只能以唱代意,而在影片中则通过两人书房共读、松树下弈棋、祝英台为夜读伏案而眠的梁山伯披衣、窗外大雪纷飞、旋又桃李争妍等一些镜头的转换,生动形象地表现了舞台演出无法交代的时间变迁过程,同时也很好地展现了梁山伯与祝英台与日俱增的感情发展。又如,影片描写梁山伯与祝英台分手时的"十八相送",编导采取了以情写景、以景抒情、情景交融的手法予以表现,产生了很好的艺术效果。另外,主要演员袁雪芬、范瑞娟等对角色的塑造十分成功,非常细腻地表现了人物的内心情绪和思想情感,使人物个性较为鲜明,给观众留下了深刻印象;同时,他们的唱腔优美动听,充分展现了越剧艺术的魅力。

 《梁山伯与祝英台》的改编拍摄之成功,不仅为许多戏曲剧目搬上银幕提供了有益的经验,而且也为新中国电影赢得了国际声誉。该片于1954年荣获第8届卡罗维发利国际电影节音乐片奖;1955年在英国第9届爱丁堡国际电影节荣获映出奖。法国著名电影史学家乔治·萨杜尔曾赞赏这部影片,称该片"轰动了整个巴黎,首尾不见的长队站在电影院的售票处前……这是世界上最美的艺术。"[①]著名

[①] 《萨杜尔在"长影"谈中国电影》,《大众电影》1956年第24期。

电影表演艺术家查利·卓别林则称赞这部影片为"非凡的影片",并把这部影片比作"中国的罗密欧与朱丽叶"。他还说:"就是需要有这种影片!这种贯穿着中国几千年文化的影片。"①

2.《天仙配》:黄梅戏戏曲片的经典作品

《天仙配》是黄梅戏早期积累的"三十六大本"之一,是根据东汉"董永遇仙"的故事编成的。这故事最先编入话本是在宋元时期的《董永遇仙传》;最早编成杂剧的是元代,仅留下《路遇》一套《商调集贤宾》,刊载于明代郭勋所编的《雍熙乐府》里。明代南方民间就出现过多部有关董永戏文的演出本。据传与安徽省青阳腔关系最为密切的是顾觉宇的《织锦记》(又名《织绢记》《槐阴记》),该剧全本早已失传,只有《槐阴分别》作为戏胆分别刊载于明代有关青阳腔诸刻本。而《路遇》的老本在《群音类选》中十分简单,比元人杂剧还要简单,曲白陈腔滥调,而且只是一生一旦(两小)戏。到了青阳腔,经老艺人长期的艺术实践,并对其进行了地方化、通俗化的改编,使之呈现出了质的变化。最突出的就是增加了大量的科白,约占全剧的五分之三;又增加了老末金星,成了地道的"三小"戏,充满了民间通俗、淳朴、风趣的喜剧色彩。黄梅戏的《路遇》,乃是全部承继自青阳腔。

中华人民共和国成立以后,在原有剧本的基础上进行的改编仍在进行。1951年11月,班友书完成了《天仙配》改编初稿:取消了董永的秀才身份,还他劳动人民身份;删去了原本前面的父病、借银、卖身和后面的傅府招亲、中状元、送子,也删去了中间的调戏、结伴、傅员外的善人形象等故事情节;初步确立了全剧框架,即辞窑、鹊桥、路遇、上工、织绢、满工、分别七场戏;对原有曲白没有大改动,只适当地剔糟取精,芟繁去芜,尽量保存其原有的民间戏曲语言风格,少数地方略加压缩。此后,又经班友书、刘芳松、郑立松、王圣伟等人进行加工。1953年5月,陆洪非根据胡玉庭口述本、安庆坤记书局刻本改编全剧,删去了傅员外认董永为义子,董永与傅家小姐成婚等故事情节,从而"突出了古代劳动人民反封建剥削的强烈愿望";同时还删削了董父等十多个无关紧要的人物,将全剧压缩成《卖身》《鹊桥》《织绢》《满工》《分别》五场,唱词大多重新写过。9月,该改编本由安徽省黄梅戏剧团在安庆首演。1954年9月25日到11月2日,黄梅戏《天仙配》参加了在上海举行的华东区戏曲观摩演出大会,获得了剧本一等奖、优秀演出奖、导演奖、音乐奖。华东观摩演出大会后出版的戏曲选集,便选印了《天仙配》,作者也正式署名为"陆洪非执笔"。

① 苏清河:《卓别林向中国电影工作者致意》,《大众电影》1954年第13期。

1955年，上海天马电影制片厂根据黄梅戏《天仙配》的舞台演出本，由桑弧重新整理改编，石挥导演，严凤英、王少舫主演，拍摄成黄梅戏戏曲片。该片主要讲述了玉皇大帝的小女儿七仙女被凡人董永的忠厚善良所打动，在大姐的帮助下，私自下凡与董永结为夫妻。当玉皇大帝得知此事后，命七仙女午时三刻返回天宫，否则董永将被碎尸万段。七仙女听后痛彻心扉，但为了不让丈夫受伤害，在董永回来后告诉他自己的来历并留下誓言，然后满怀悲痛地回到了天宫，此后两人天各一方。

在剧本改编过程中，导演石挥和编剧桑弧为了使剧作主题更加鲜明，便把主要矛盾冲突集中在董永与七仙女对抗天庭上，而把他们对抗地主的迫害作为副线；同时还适当调整了人物之间的关系，比如在"路遇"一场中，写了董永对七仙女也有好感等。为了把三小时的舞台演出浓缩成一个半小时的电影，他们将原舞台剧的十八场戏缩减为七场，唱词由684句改为442句，其中多数唱词为重新编写的。为了拍摄好这部影片，导演石挥一连看了二十多场黄梅戏《天仙配》的演出，他根据黄梅戏通俗写实的特点，在影片拍摄时确定了"以黄梅戏做基础来最大程度地发挥电影性能，拍摄成一部神话歌舞故事片"的艺术目标。为此，影片在创作拍摄中"一切服从镜头需要，镜头服从人物的形象刻画与演员原来的较基本的表演设计"，以达到"保留黄梅戏的特色"之目的。影片采用立体布景，注重"打破了舞台框子"，拿掉了"仅仅是属于舞台演出形式的东西，把这个美丽抒情的神话处理成更加动人，赋予强烈的感染力，用电影的特性将舞台所不能表现的东西给以形象化"。[①] 该片上映后颇受观众欢迎和喜爱，据统计，在1958年底时仅中国大陆的观众就达到1亿4千万人次，创造了当时票房的最高纪录，并有效地扩大了黄梅戏在广大观众中的影响。影片曾荣获文化部颁发的1949—1955年优秀影片奖舞台艺术片二等奖。《天仙配》也因此成为黄梅戏的保留剧目之一。

3.《十五贯》：昆曲精品的银幕再现

《十五贯》是清初戏曲作家朱素臣创作的传奇作品，其剧本根据《醒世恒言》中的《十五贯戏言成巧祸》改编。20世纪50年代，《十五贯》被改编为昆曲，并成为昆曲的一部代表作。1956年1月，由浙江国风昆苏剧团上演的昆剧《十五贯》在杭州登台亮相。1956年4月，《十五贯》进京演出，4月17日毛泽东主席在中南海怀仁堂观看了演出，对该剧大为赞赏。昆曲《十五贯》在北京相继演出了46场，期间周恩来总理曾连续看了两场演出，盛赞《十五贯》是"改编古典剧本的成功典型"，并说："一出戏救活了一个剧种。"1956年5月18日，《人民日报》发表了题为《从"一出

① 魏绍昌编：《石挥谈艺录》，上海文艺出版社1982年版，第56页。

戏救活了一个剧种"谈起》的社论,称赞昆曲《十五贯》是贯彻"百花齐放、推陈出新"戏曲改革方针的良好榜样。后来,《十五贯》又陆续被豫剧、晋剧、潮剧、秦腔等其他地方剧种改编,演出后产生了较大影响。

1956年,上海电影制片厂将昆曲《十五贯》改编拍摄成彩色昆曲艺术片,由陶金编导,周传瑛、朱国梁、王传淞等主演。该片根据浙江省昆苏剧团《十五贯》整理小组整理本改编。改编后拍摄的影片故事情节仍然曲折复杂,扣人心弦,主要叙述无锡屠户尤葫芦嗜酒,因肉铺亏空向大姨家借来十五贯钱,却在酒后戏骗继女苏戌娟,说这是把她卖掉的钱。苏戌娟信以为真,便深夜逃跑,仓促间没有关好大门,赌鬼娄阿鼠闯入后见尤葫芦酣睡不醒,便动手窃取了其枕下的十五贯钱,尤惊醒后与之争斗,娄在慌乱中用肉斧将尤砍死。次日早晨,邻人发现尤葫芦被害,其女又不在家,情属可疑,便报官追缉。客商陶复朱的伙伴熊友兰,带了十五贯钱赴常州办货,中途遇见苏戌娟问路,两人为此同行,众邻人和公差赶到,查出熊友兰有十五贯钱,嫌疑很大,遂将其扭送衙门。无锡知县过于执主观推测,武断认为两人通奸谋杀,判成死罪;而江南巡抚周忱也盲目地复审定案。苏州知府况钟奉命监斩,验审时发觉案情不实,便深夜禀见周忱,请求缓刑复查。周忱认定此案已经三审六问,不会有屈。况钟据理力争,周忱无奈,只好限其半月查明。况钟以金印作押,拼了自己的前程,坚持为民请命,他亲至凶案现场查勘,找出破案线索。同时又改扮测字先生,访得真凶娄阿鼠,捉拿归案,终于平反了熊、苏的冤狱。

影片吸取了原戏曲剧目的主要内容,保留了其艺术特色,注重通过一件谋财害命的命案审理和判决,既批判了草菅人命、具有主观主义和官僚主义作风的昏官过于执、周忱,又赞颂了重事实、重证据、有智慧、能秉公办案的清官况钟。可以说,几个主要人物的思想和性格都具有很强的现实意义。导演在拍摄时赋予影片强烈的真实感,尽力凸显环境的真实,有效地烘托了人物的性格,把戏曲艺术的写意与电影艺术的写实有机统一在一起,产生了很好的艺术效果。主要演员的表演不仅很好地演绎了剧情内容,而且也很好地刻画了人物的独特个性。为此,尽管昆曲是一种曲高和寡的艺术,但是,由于该片剧情跌宕曲折,主旨内涵深沉,人物个性鲜明,故而具有很强的艺术魅力,不仅受到了广大观众的喜爱和欢迎,也受到了评论界的肯定和赞扬。

4.《孙悟空三打白骨精》:神魔斗法的神奇世界

1957年,浙江绍剧团决定排演根据古代小说名著《西游记》第27回"尸魔三戏唐三藏,圣僧恨逐美猴王"改编的绍剧《孙悟空三打白骨精》。这出戏本来是七龄童编排的《西游记》连台本戏其中一折,通过剧作家顾锡东和七龄童共同改编整理后,

参加了浙江省第二届戏曲观摩汇演,获得了戏曲剧本一等奖。

1960 年初,浙江绍剧团接到一项新任务,上海天马电影制片厂决定把《孙悟空三打白骨精》制成彩色绍剧戏曲片,绍剧团立刻成立了由艺术骨干组成的改编整理"中心小组"。在浙江省委宣传部、省文化局的领导下,浙江绍剧团组成了以王顾明为首的《孙悟空三打白骨精》剧本修改小组,由顾锡东、贝庚执笔,先后易稿 24 次,对剧本进行了大幅度修改。绍剧戏曲片由杨小仲、俞仲英导演,六龄童、筱昌顺、七龄童、傅马潮、筱艳秋等主演。

1961 年春,绍剧戏曲片《孙悟空三打白骨精》开始在全国热映,观众反响强烈。同年 10 月 6 日,乘电影热映之东风,浙江绍剧团携舞台版《孙悟空三打白骨精》再次来京演出,引起轰动。10 月 10 日,经周恩来总理推荐,剧团应邀进入怀仁堂演出,毛泽东、董必武、郭沫若等前来观剧,高度评价了这出戏,并写成四首七律唱和诗,郭沫若于 1961 年 10 月 25 日赋诗《七律·赞孙悟空三打白骨精》:"人妖颠倒是非淆,对敌慈悲对友刁。咒念金箍闻万遍,精逃白骨累三遭。千刀万剐唐僧肉,一拔何亏大圣毛。教育及时堪赞赏,猪犹智慧胜愚曹。"毛泽东于 1961 年 11 月 17 日赋诗《七律·和郭沫若同志》:"一从大地起风雷,便有精生白骨堆。僧是愚氓犹可训,妖为鬼蜮必成灾。金猴奋起千钧棒,玉宇澄清万里埃。今日欢呼孙大圣,只缘妖雾又重来。"董必武于 1961 年 12 月 29 日赋诗《读郭沫若咏〈孙悟空三打白骨精〉诗及毛主席和作赓赋一首》:"骨精现世隐原形,火眼金睛认得清。三打纵能装假死,一呵何遽背前盟。是非颠倒孤僧相,贪妄纠缠八戒情。毕竟心猿持正气,神针高举孽妖平。"郭沫若于 1962 年 1 月 6 日再次赋诗《七律·再赞〈三打白骨精〉》:"赖有晴空霹雳雷,不教白骨聚成堆。九天四海澄迷雾,八十一番弭大灾。僧受折磨知悔恨,猪期振奋报涓埃。金睛火眼无容赦,哪怕妖精亿度来。"围绕一部戏曲剧目,多位名人赋诗写词,这种现象在中国当代文化史上是罕见的。

改编拍摄的戏曲片以舞台演出为基础,保留了原剧的主要剧情内容,主要叙述唐僧师徒四人去西天取经,来到宛子山前。山中波月洞内的妖魔白骨精一心想吃唐僧肉,但畏惧神通广大的孙悟空,故不敢贸然下手。她利用悟空去巡山的机会,先后化身成上山送斋的村姑与朝山进香的老妪,以骗取唐僧和八戒的信赖,但两次均为悟空识破,将她的化身打死。唐僧责怪悟空有悖佛门戒律,不该伤害人命。白骨精连续两次未能得逞,继而化为老丈,对唐僧三施攻心计,悟空一再提醒师父勿为妖怪所惑,但唐僧恪守"慈悲为怀"的佛家信条,坚决不准悟空对老丈行凶,并念起紧箍咒以保护老丈。悟空忍住剧痛,仍将老丈打下深涧。这时白骨精又假冒佛祖名义,从天上飘下素绢,责备唐僧不该姑息悟空。唐僧怒下贬书,悟空含冤返回

花果山。白骨精遂将波月洞化成天王庙,唐僧与沙僧中计被捉,八戒趁隙逃走,前往花果山求援。悟空心向师父,即与八戒下山,在途中打死前来赴宴吃唐僧肉的白骨精之母金蟾大仙,自己变成老妖模样来到洞内。在筵前,悟空计诱白骨精重复变化成村姑、老妪和老丈的模样。唐僧目睹一切,痛悔不该是非颠倒,人妖不分。悟空与妖怪经过一番鏖战,终于消灭了白骨精,师徒一行又踏上取经的征途。

该影片着力刻画和塑造了孙悟空这样一位机智勇敢、神通广大、嫉恶如仇、明辨真伪的艺术人物,表现了他不为各种假象所迷惑,打退邪恶势力的进攻,护卫师傅唐僧赴西天取经的艰难历程;同时,也批评了唐僧人妖不分、认敌为友的错误,其思想主旨有一定的现实意义。影片导演注重发挥电影艺术在光影、色彩等方面的特长以及各种特技和剪辑的作用,生动形象地表现了人妖变幻、神魔斗法等情节内容,展现了仙境鬼域等场景,从而产生了舞台演出无法实现的艺术效果,使影片呈现出一个神奇的世界,并寓深刻的哲理于神奇之中,令人叹为观止。该片于 1963 年 5 月荣获第 2 届大众电影百花奖最佳戏曲片奖;同时,该片曾先后在 72 个国家和地区放映,反响热烈,颇受欢迎。

第三节　据古代文学作品改编拍摄的美术片论析

中华人民共和国成立以后,国产美术片的创作获得了生根开花的沃土,迅速地成长发展起来。1949 年 10 月,东北电影制片厂正式成立了美术片组,专门负责美术片的创作拍摄。1950 年 2 月,美术片组南迁上海,成为上海电影制片厂的一个组成部分。1957 年 4 月,上海美术电影制片厂正式成立,有职工 200 多人,成为新中国美术片创作生产的重要基地。在 1949—1966 年期间,上海美术电影制片厂创作生产了许多高质量的优秀美术片,不仅受到国内广大观众的喜爱和欢迎,而且在国际上为中国电影赢得了不少荣誉。其中特别是具有中国特色的水墨动画片的诞生,形成了"中国动画学派",影响深远。

一、1949—1966 年国产美术片创作生产简况

从总体上来说,1949—1966 年国产美术片的创作生产,在题材、内容、类型、样式、形象、风格等方面都力求多样化,充分体现了"百花齐放,百家争鸣"的文艺方针,形成了生动活泼的创作局面。

从 1949 年至 1956 年,是国产美术片创作生产不断完善、逐步成熟的时期。该

时期影片产量逐步增长,艺术水平逐步提高,创作生产队伍不断健全,国产美术片的创作生产得到了稳步、迅速的发展。该时期共摄制了 22 部美术片,其中动画片 11 部,如《小猫钓鱼》(1952)、《好朋友》(1954)、《乌鸦为什么是黑的》(1955)、《骄傲的将军》(1956)等;木偶片 10 部,如《小小英雄》(1953)、《粗心的小胖》(1955)、《神笔》(1955)、《机智的山羊》(1956)等;木偶纪录片 1 部,《中国木偶艺术》(1956)。该时期创作拍摄的美术片之题材内容,主要是童话和民间故事,从总体上来说,"这些影片以健康有益的内容、生动活泼的形式丰富了孩子们的文化生活,在艺术和技术上都取得了显著进步"。[①]

从 1957 年上海美术电影制片厂建厂到 1966 年"文革"爆发前的 10 年时间,尽管也有极"左"思潮的冲击和干扰,但国产美术片基本上处于繁荣发展的阶段。该时期共摄制美术片 103 部,其中动画片 40 部,如《一幅僮锦》(1958)、《小鲤鱼跳龙门》(1958)、《萝卜回来了》(1959)、《大闹天宫》(上集,1961;下集,1964)、《草原英雄小姐妹》(1965)及水墨动画片《小蝌蚪找妈妈》(1961)、《牧笛》(1963)等;木偶片 37 部,如《谁唱得最好》(1958)、《大奖章》(1960)、《红云崖》(1962)、《半夜鸡叫》(1964)等;剪纸片 16 部,如《猪八戒吃西瓜》(1958)、《渔童》(1959)、《济公斗蟋蟀》(1959)、《人参娃娃》(1961)、《金色的海螺》(1963)等;折纸片 3 部,《聪明的鸭子》(1960)、《一颗大白菜》(1961)、《湖上歌舞》(1964);木偶纪录片 9 部,如《掌中戏》(1962)等。

在该时期,"双百"方针的贯彻落实很好地调动了广大创作人员的积极性,不仅影片产量增长很快,而且新的美术片品种不断涌现,剪纸片、折纸片、水墨动画片等的问世以及一批蜚声中外的大型美术片的摄制,既丰富了国产美术片的类型样式,也显示了中国美术片工作者的创新能力;既提高了国产美术片的艺术水平,也增强了国产美术片在国际市场竞争力。特别是国产水墨动画片的诞生及其后拍摄的一些影片,在国内外引起了很大反响,受到了广泛好评,被誉称为"中国动画学派",由此大大提升了中国美术片的良好声誉。国产美术片的创作,已形成了具有中国特色和中国气派的民族风格。

其中根据中国古代文学作品改编拍摄的美术片主要有剪纸片《猪八戒吃西瓜》(1958)和《济公斗蟋蟀》(1959)、木偶片《火焰山》(1958)、动画片《大闹天宫》(上集,1961;下集,1964)等。这些影片在创作上各具特色,较好地表现了创作者的艺术创新精神。

① 陈荒煤主编:《当代中国电影》(下),中国社会科学出版社 1989 年版,第 107 页。

二、据古代文学作品改编拍摄的代表性美术片评析

1.《猪八戒吃西瓜》：中国第一部剪纸片

剪纸片是运用剪纸造型来表现故事情节的一种美术片。具体而言，就是用纸剪成或者刻成人物形体和背景道具，再描绘色彩，装配关节。摄制时，按剧情需要，将人物和景物的活动，分解为若干个循序渐进的不同姿态，平放在玻璃上，由人操纵，依次扳动关节，采用逐格摄影的方法拍摄下来，其后通过连续放映而形成活动的影像。

1956 年，"万氏兄弟"之一的万古蟾进入了上海美术制片厂，他表达了要创作剪纸片的夙愿，这一要求立即得到了时任厂长特伟的大力支持。此后，遂由著名编剧包蕾撰写了剧本《猪八戒吃西瓜》，其创作灵感和剪纸人物形象均来自古代文学名著《西游记》；随后漫画家詹同又进行了造型设计，并有胡进庆、陈正鸿、钱家辛等创作人员一起投入这场创新试验。他们在创作中汲取了中国皮影艺术和民间窗花、剪纸等方面的艺术技巧和特色，创造出了第一批美术片的剪纸人物，还用木条钉出剪纸片摄影架、自制照明灯等。经过摄制组共同努力，剪纸片《猪八戒吃西瓜》终于在 1958 年诞生了。《猪八戒吃西瓜》是中国第一部剪纸片，也是万古蟾导演拍摄的第一部剪纸片。虽然剪纸片不是中国首创，但中国剪纸片的艺术风格是独具特色的，它具有中国民间艺术的显著特点和美学风格。

"万古蟾想拍剪纸片的愿望始于三十年代，但当时既无资金，又无设备，困难重重，空有抱负而无法实现。只有到了新中国，他的这一夙愿才成了现实。万古蟾是一位终身为美术电影奋斗的艺术家，尤其在剪纸方面成就显著。他的作品风格朴实，结构严谨，很注意剪纸片的艺术特点。《猪八戒吃西瓜》虽然是一部试验性的作品，但艺术上已很完整。他后来导演的《渔童》《济公斗蟋蟀》《人参娃娃》《金色的海螺》等剪纸片艺术上更趋成熟，表现出他对民间艺术风格的执着追求。"[①]剪纸片《猪八戒吃西瓜》问世以后，立即受到了广大观众和评论界的一致称赞，同时在国外也受到了欢迎和好评，自此，剪纸片成为国产美术片的一个新片种，迅速繁荣发展起来。

2.《火焰山》：木偶片创作拍摄的新探索

木偶片是在传统木偶戏的基础上发展起来的、以木偶角色来生动形象地演绎故事情节的一种美术影片。1939 年由万超尘编剧的中国第一部木偶片《上前线》

① 陈荒煤主编：《当代中国电影》（下），中国社会科学出版社 1989 年版，第 110 页。

在中国电影制片厂摄制成功。

1958年由上海美影厂创作拍摄出品了木偶片《火焰山》,该片编剧为伍伦、梁延靖,导演靳夕,剧本的内容情节是根据古代文学名著《西游记》第59回至61回改编的,其剧情故事与第一部国产动画长片《铁扇公主》大致相仿,主要叙述唐僧师徒四人西天取经,路过火焰山,需要向铁扇公主借用芭蕉扇。因被丈夫牛魔王抛弃,加之为了儿子而与孙悟空结怨,铁扇公主不借宝物,还将孙悟空扇走。孙悟空向灵吉菩萨求得定风宝珠,并巧施本领,跑到铁扇公主的肚子里,借到宝物,没想到却是假的。悟空只好再向牛魔王借,也遭到拒绝,他便化成牛魔王的样子骗到扇子,又被牛魔王骗回。大家只好兵分两路,后来在观音菩萨的帮助下,收服了牛魔王,并用宝扇扇灭火焰山的大火,打开了西行之路。百姓从此安居乐业,师徒四人也踏上了取经之路。

该影片木偶造型生动形象,孙悟空、铁扇公主、牛魔王、猪八戒等木偶形象设计、制作得栩栩如生,这就为故事情节的演绎和木偶形象的塑造奠定了基础;同时,影片对"火"的特技设计也颇为成功,使火焰山异常生动,富有感染力。因此,影片上映后深受观众好评。

3.《大闹天宫》:国产动画片的一座丰碑

彩色动画长片《大闹天宫》既是万籁鸣几十年动画创作生涯中最有影响的代表作,也是一部可载入中国动画史的精品佳作,是国产动画片的一座丰碑。该片是根据中国古代小说名著《西游记》的前7回改编的,分为上下两集,分别完成于1961年和1964年,由上海美术电影制片厂摄制出品,编剧李克弱、万籁鸣,导演万籁鸣,副导演唐澄,美术设计张光宇、张正宇,动画设计严定宪等,主要配音演员邱岳峰等。《大闹天宫》基本沿袭了原著中对孙悟空"反抗精神"的肯定,通过孙悟空闹龙宫、反天庭的故事,较突出地表现了孙悟空的"造反气概",即敢于挑战旧有秩序,打破权威的英雄气概和斗争性格;同时也揭露和讽刺了玉帝、龙王、天神天将们的飞扬跋扈、专横残暴和昏庸无能。该片生动地塑造了孙悟空这样一个机智乐观、敢做敢当、勇于反抗天威神权的神话英雄形象,凸显了其大无畏的反抗精神和敢于斗争的性格特点;同时也揭露和讽刺了玉帝、龙王以及天神天将们的飞扬跋扈、专横残暴和昏庸无能。影片在把握原著精髓的基础上,能根据动画艺术的要求进行故事情节的编排和动画形象的刻画,注重通过独特的艺术构思和动画设计,既使原著的思想性和艺术性得到了较充分的展现,也将孙悟空这一中国式的神话英雄形象生动地再现于银幕之上。编导在塑造孙悟空形象时,始终围绕着"闹"字做文章,极力渲染和着力突出了其反抗精神与个性特征。由于这一动画形象是一个拟人化

的艺术形象,所以它既有人的思想感情,同时又有猴子机灵调皮的特性,故非常生动可爱。

为了确保《大闹天宫》的艺术质量,该片的编剧、导演、动画设计、作曲、摄影等主创人员集中了上海美影厂的精兵强将。其中影片编导万籁鸣作为"万氏兄弟"的长兄,在长期的动画片创作中积累了丰富的经验。他与几位兄弟合作,在1935年曾创作拍摄出我国第一部有声动画片《骆驼献舞》,并于1941年创作完成了我国也是亚洲第一部动画长片《铁扇公主》,产生了很大影响。当时他们就曾设想拍摄动画长片《大闹天宫》,但因胶片价格飞涨、影片投资方毁约等原因而被迫中断。新中国成立以后,在上海美影厂的组织领导和创作人员的共同努力下,"万氏兄弟"的这一愿望终于得以实现。尽管《大闹天宫》创作拍摄时正值国家经济困难时期,但仍然确保了这部影片的资金投入,使之顺利完成了预定的创作拍摄计划。

在影片拍摄之前,为了让摄制组人员对场景和人物有更准确的把握,美影厂组织他们进行了一系列的采访和体验生活活动。他们在采风中收获颇丰,搜集到的不少素材都被巧妙地用在影片的画面设计之中。由于当时还没有电脑制作,所以《大闹天宫》是一部手工绘制的动画长片。全片共绘制了十万余张画面,绘制工作不仅非常繁重,而且对绘制水平要求也很高。在动画绘制阶段,参加创作的原画、动画人员约有二十多人。他们全凭手中的一支画笔完成了动画绘制工作,绘制的时间近两年之久。该片的美术设计工作聘请了当时在中央工艺美术学院任教的张光宇和时任中国青年艺术剧院舞美设计师的张正宇担任,前者负责人物造型设计,后者负责场景设计。虽然张光宇画的几个孙悟空造型都很不错,但万导演还是觉得不太满意,因为其笔下的孙悟空造型装饰性较强,不太适合用动画来表现。为此,万导演要求时任首席动画设计的严定宪对孙悟空造型进行修改,经过多次修改后才将其造型确定下来:孙悟空穿着鹅黄色上衣,戴着鹅黄色帽子,腰束虎皮短裙,大红裤子,足下一双黑靴,脖子上围着一条墨绿色的围巾,手拿一根金箍棒,万导演用"神采奕奕,勇猛矫健"八个字来称赞这一动画形象。影片在创作中还借鉴了京剧脸谱、民间年画、庙宇门神等多种中国传统艺术和民间工艺元素,使之具有鲜明的民族美学风格。同时,著名配音演员邱岳峰等人颇具个性的配音,也使各种动画形象更加生动鲜活。从艺术角度而言,影片《大闹天宫》能够在把握了原著精髓的基础上根据儿童的欣赏心理来进行情节的编排和形象的刻画,影片色彩浓重,造型奇异,场面雄伟壮丽,形象特征鲜明,情节跌宕有致,具有独特的艺术色彩。

《大闹天宫》问世后在国内外产生了很大反响,赢得了良好声誉。它不仅先后在全球44个国家和地区放映,参加了18个国际电影节,而且还荣获了第十三届卡

罗维发利国际电影节短片特别奖、第二届中国电影"百花奖"最佳美术片奖、第二十二届伦敦国际电影节最佳影片奖等多种奖项。由此可见,艺术经典的魅力是永存的。

第四节　国产电视剧创作生产简况

一、国产电视剧创作生产的起步

1958 年 5 月 1 日中国第一座电视台——北京电视台成立,北京电视台的开播标志着中国电视事业开始起步。同年 6 月 15 日,中国大陆第一部电视剧《一口菜饼子》在北京电视台演播室以直播演出的方式播出,这部家庭伦理剧便成为第一部国产电视剧。虽然该电视剧全长只有二十分钟,但它却成为我国电视剧发展初步探索阶段的一个重要标志。1958 年 10 月,新成立的上海电视台也播出了第一部电视剧《红色的火焰》。此后,国产电视剧的创作和播出开始逐步发展起来。

1958 年至 1966 年,是国产电视剧创作发展的初创阶段,8 年时间里,在全国范围内共播出 200 多部电视剧。北京电视台播出了 90 部,上海电视台播出了 35 部,广州电视台播出了 30 多部。其中陆续播出的国产电视剧有《党救活了他》(1958)、《桃园女儿嫁窝谷》(1961)、《绿林行》(1962)、《相亲记》(1965)、《焦裕禄》(1966)等,由于当时电视机是稀缺产品,拥有电视机的单位和家庭很少,所以电视剧的社会影响力十分有限。直到 1966 年,电视录像设备才开始在北京电视台普及。由于历史和技术等方面的各种原因,国产电视剧创作生产的发展一直较缓慢。

二、国产电视剧主要发挥宣传教育作用

由于电视传播的广泛性和大众性,所以无论是政府主管部门、电视台还是电视从业人员,都较重视其宣传教育功能,对于电视剧来说,也同样如此。为此,该时期国产电视剧的创作,也凸显了其政治宣传和教育作用,而电视剧独特的审美属性则往往被淡化了。同时,由于客观形势和电视技术的双重制约,电视剧的创作拍摄在题材、主题、内容、人物、风格等方面也都有一定的局限性,较为单一,未能体现出多元化发展的趋势。大多数剧作以传播主流意识形态的价值观和审美观为主,以塑造正面典型人物形象为主,并不注重作品的观赏性和娱乐性。

例如,1958 年 6 月 15 日北京电视台播出的中国第一部电视剧《一口菜饼子》,

主要是配合当时的"忆苦思甜""节约粮食"等宣传教育内容的产物。该剧叙述了两姐妹中的妹妹用一块枣丝糕喂狗,姐姐发现后对她进行了严肃批评。然后,姐妹俩共同回忆起旧社会的苦难生活,感受新社会新生活的来之不易,最后达成了要珍惜粮食的共识。又如,1958年9月4日北京电视台播出的电视剧《党救活了他》,是根据上海广慈医院抢救被烧伤的炼钢工人丘财康的真实事迹而创作拍摄的纪实性电视剧。此后,这种"真人真事"类型的纪实电视剧,成为中国主旋律电视剧创作的一个重要类型。

另外,也有一些反映域外题材的电视剧作品,如1962年1月13日北京电视台播出电视剧《莫里生案件》是根据美国作品改编的,该剧主要揭露了北美活动委员会对美国进步人士的迫害性审判。1963年8月17日北京电视台播出的电视剧《火种》也是一部反映美国种族冲突和阶级矛盾的电视剧。

与此同时,也出现了若干较贴近现实生活的电视剧作品,如根据柯岩同名独幕剧改编的电视剧《相亲记》就是一部具有较浓郁生活气息的作品。由于受到观众欢迎,故而《相亲记》曾连续演播了4次。由于当时处于直播时代,这就意味着演出该剧的剧团要先后到四个电视台现场演出,并由电视台同步播出。

因为各种原因,该时期国产电视剧的创作生产中尚没有根据中国古代文学作品改编拍摄的电视剧作品。

第五章　20世纪八九十年代据古代文学作品改编拍摄的影视剧概述

1978年12月中共十一届三中全会的顺利召开,使中国进入了一个新的历史发展时期,中国电影也随之发生了历史性转折而进入了一个新时期。随着思想解放运动和改革开放的深入发展,以及文艺政策的调整,创作环境显得更加宽松了,电影工作者也有了更多的创作自由。此后,随着电影体制机制的改革,以及市场经济规律对电影创作的影响,中国电影创作进入了一个"百花齐放"的新局面。

该时期根据中国古代文学作品改编拍摄的影片虽然在数量上有较大增长,但在总体比例上仍然偏低。这是因为新时期正是"文革"过后百废待兴的时期,电影创作者大多以更大的热情和更多的精力创作拍摄那些反思历史、批判极"左"路线的危害,以及表现现实生活、揭示社会矛盾的影片,这些影片能更直接地表达他们的思想情感与理想追求。从20世纪80年代后期至90年代,由于电影市场的需要,"娱乐片"的观念开始深入人心,许多电影创作者开始热衷于拍摄一些武侠、凶杀、爱情、侦破等题材的影片,根据中国古代文学作品改编的题材一度受到了冷落。但是,仍有一部分电影创作者重视此类题材的改编和拍摄,不仅影片数量有所增长,而且也相继出现了一些有创意、有突破、艺术质量较高的作品。

第一节　据古代文学作品改编拍摄的故事片论析

一、新时期据古代文学作品改编拍摄的故事片简况

如前所述,该时期拍摄的据中国古代文学作品或民间传说故事等改编的故事片不仅数量有了较大增长,而且也各具艺术特色。这些影片主要有改编自《聊斋志异》的《胭脂》(1980)、《精变》(1983)、《鬼妹》(1985)、《狐缘》(1986)、《碧水双魂》(1986)、《金鸳鸯》(1988)、《古墓荒斋》(1991)、《古庙情魂》(1994)等;改编自《红楼

梦》的多集系列片《红楼梦》（1986—1989）；改编自《水浒传》的《阮氏三雄》（1988）等；改编自《三国演义》的《诸葛孔明》（1996）；改编自《史记》的《神医扁鹊》（1985）、《西楚霸王》（1994）、《秦颂》（1996）、《荆轲刺秦王》（1999）；改编自《西游记》的《大话西游之月光宝盒》（1994）、《大话西游之大圣娶亲》（又名《大话西游之仙履奇缘》，1995）等。

该时期除了根据《聊斋志异》《红楼梦》《三国演义》《水浒传》《西游记》《史记》等古代文学名著改编拍摄的故事片之外，也有根据其他一些古代文学作品或民间传说故事改编拍摄的故事片。例如，《杜十娘》（1981）改编自冯梦龙所著《警世通言》中的《杜十娘怒沉百宝箱》；《笔中情》（1982）讲述中国古代书法家赵旭之与齐太尉之女文娟的爱情故事，而赵旭之的形象原型为东晋著名书法家王羲之，剧情内容也来自有关他的一些传说故事；《岳家小将》（1984）改编自清代钱彩编次、金丰增订的长篇英雄传奇小说《说岳全传》；《八仙的传说》（1985）改编自一些有关八仙的文学艺术作品，其中"八仙过海"就是八仙故事之一，其记述见于明吴元泰之《东游记》；《海瑞骂皇帝》（1985）改编自《明史·海瑞传》和吴晗的剧本《海瑞罢官》等；《奢香夫人》（1985）改编自彝文古籍、彝族学者著述、汉文史志，以及明清大量汉文诗文作品中关于中国古代杰出的彝族女政治家奢香的记载和评论；《血溅画屏》（1986）改编自清代公案小说《狄公案》；《杨贵妃》（1992）改编自唐代白居易的诗歌《长恨歌》等；《梁祝》（1994）则改编自梁山伯与祝英台的民间传说故事和有关戏曲剧目。

综上所述，我们不难看出，该时期电影创作者在改编古代文学作品或民间传说故事时，视野较开阔，取材较广泛，他们能根据电影创作拍摄之需要，从各种不同类型的古代文学作品或民间传说故事中选择所需要的题材，进行创造性的艺术转化，从而不仅使电影改编的题材、内容、类型、样式等较为丰富多彩，而且也给该时期国产电影增添了新的内容、类型、样式和风格，使之呈现出更加多元化的局面，以满足广大观众日益增长的审美娱乐之需要。同时，也正是通过这些改编，使中国古代文学作品在新时期有了更广泛的普及，赢得了更多受众。

二、据古代文学作品改编拍摄的代表性故事片评析

1.《红楼梦》：最受瞩目的多集改编故事片

在新时期据中国古代文学作品改编拍摄的故事片里，最受瞩目的应该是《红楼梦》（1986—1989，6集）。该片由北京电影制片厂摄制出品，编剧谢铁骊、谢逢松，总导演谢铁骊、导演赵元，主要演员有夏菁、陶慧敏、刘晓庆、林默予、赵丽蓉、马晓晴、李秀明、李法曾、何晴等。影片曾获第十届中国电影金鸡奖最佳导演奖（谢铁

骊)、最佳女配角奖(林默予)和最佳服装造型奖。

在各个历史时期,中国古代小说名著《红楼梦》曾被多次改编拍摄成影视作品,如果算上李翰祥在香港拍摄的与《红楼梦》相关的电影,还有各种戏曲电影和电视剧,《红楼梦》的影视改编可能在30次以上。其中具有广泛影响的是1987年的电视剧版《红楼梦》(导演王扶林),其次就是1989年上映的谢铁骊、赵元导演的电影版《红楼梦》。只是由于1987年版电视剧的影响和声名在前,加上当时中国的艺术电影创作已经式微,故而尽管1989年电影版《红楼梦》制作精良,用心良苦,颇受瞩目,但其影响却比不上1987年版的电视剧《红楼梦》,这是颇为遗憾之事。

1987年的电视剧版《红楼梦》为了摒弃原作的"感伤主义、虚无主义、宿命论"思想成分,未能拍摄太虚幻境,导致其于小说《红楼梦》是一种艺术借鉴而非影像还原。因为小说《红楼梦》本身构造了想象与现实的结合叙述空间,而电视剧版《红楼梦》改变了这种空间,只剩下视觉的导引与刺激。但是,电视剧版《红楼梦》最大的成就不仅在于演员选拔、训练的用心,也在于剧组对情节的再创造。当时,编剧和文学顾问都认为高鹗续写的后四十回漏洞太多不能用,导演也认为后四十回一多半宝玉痴呆,没法拍。于是,剧组根据脂批以及多方资料考证,集当时的红学研究成果,编写了现在看到的后6集,以求最大限度接近曹本原貌。

1989年电影版《红楼梦》,是北京电影制片厂投巨资拍摄的系列故事片(共6部)。为拍摄此片,特意建造了大观园、宁国府等景观,并在全国范围内广招演员,角色竞争十分激烈。影片连续拍摄了3年,摄制组曾多次下江南拍摄外景,全片长735分钟。总导演谢铁骊充分发挥了自己几十年导演艺术创作的经验,以磅礴的气势和细致入微的表现手法相结合,熔现实、虚幻于一炉,较好地再现了原著小说的主要内容,表现了封建大家庭从盛至衰的真实情景。影片内容丰富、人物众多、华美大气,称得上是电影改编之作的巨制。

由于原著小说内容复杂,电影改编难度较大,尽管拍摄了6部系列影片,但毕竟容量还是有限,所以影片遗憾仍然不少。首先,电影版《红楼梦》虽然长达6集,约13小时的容量,但要容纳《红楼梦》的情节内容,还要细腻地呈现国公贵府里的饮食起居、家长里短、恩怨曲折,明显是力有所不逮的。这就导致电影版《红楼梦》有明显的头重脚轻之感。在前面五集里,影片一直在表现烈火烹油的盛世景象,至第六集的上部贾宝玉和薛宝钗才结婚,下部才出现"忽喇喇似大厦倾"的情景,这无论如何有些潦草,也无法在体量和内容上与前面的剧情形成对比。

其次,在演员的选择和表演方面,1989年电影版《红楼梦》也有诸多失当之处。原作中的王熙凤虽然以泼辣著称,但也是大户人家的小姐出身,又在贾府担任实际

管家的角色，年纪不过20岁上下，是一个强势又矜持、蛮横又雍容的角色，但影片中的王熙凤饰演者刘晓庆当时已经30多岁，在体态风情方面已然让观众出戏，加上刘晓庆有意放大王熙凤的泼辣和虚伪、冷酷与势利，反而使这个人物显得粗鄙恶俗，缺乏不怒自威的贵气，大多数时候倒像是市井泼妇。

　　还有林黛玉的形象，在电影版《红楼梦》中也出现了断裂之感。在第一集和第二集中，林黛玉多次显露她性格中的促狭偏激、敏感脆弱、尖酸刻薄。但是，越往后面，林黛玉的形象只剩下贤淑无助、感伤内敛的性格设定，虽然显得楚楚可怜、哀怨动人，但毕竟没有真正将林黛玉性格中的缺点、弱点呈现出来，影响了观众对于林黛玉形象的完整把握。而且，在原作中，贾母对于林黛玉并无明显的偏见，甚至有不动声色的偏心，但影片却将贾母对林黛玉的厌恶近乎直白地展现在众人面前。比如宝玉挨打之后，贾母来看他，说起"嘴笨自有其可怜之处"那段，编剧自作聪明在宝玉说完"要是只有嘴巧伶俐的讨人喜欢，那就只有凤姐姐和林妹妹了"之后，给了贾母一个表情极其严肃的大特写和一句意味深长的台词："太过伶俐了也有讨人嫌的地方。"还有元宵节上看灯，贾母那段才子佳人的大论在编导的"良苦用心"之下也坐实了就是在说林妹妹，最后林妹妹干脆当众拂袖离席，趴在床上哭了起来。因此，电影版《红楼梦》虽然在布景和服装方面都极为考究，不可谓不用心，不可谓不用功，不可谓不投入，不可谓不诚恳，但因过于追求实景拍摄，氛围情调太写实，导致影片整体色调灰暗，多数场景显得昏暗阴冷，一定程度上影响了观众的观感。

　　由于编导对《红楼梦》的改编拍摄基本上秉持仰视的创作态度，这种创作态度虽然使影片可以在较大程度上还原文学作品的原貌，但也存在着一些无法摆脱的自我束缚。例如，电影版《红楼梦》试图用13小时左右的时间囊括原作的主要情节和主要人物（至于用高鹗续写的后四十回作为结尾已经引起诸多争议），就经常存在顾此失彼的情况。秦可卿的逝世与葬礼，在原作中有隐喻意味，但在电影版中就显得突兀。此外，贾宝玉与北静王的关系，贾宝玉与蒋玉菡的关系，在原作中只是侧面描写，影片既然保留了这些细节，却又无法展开，留给观众的只有茫然。总而言之，电影版《红楼梦》中有太多这种来去无踪的细节和线索，虽然勉强保留了原作的情节内容，但却没有考虑这些情节和人物对于主题表达的作用，反而显得有点僵化，甚至电影版《红楼梦》容易给观众一种错觉，它满足于展现古代贵族家庭的繁文缛节、生活细节、人事纠纷，以及贾宝玉与林黛玉、薛宝钗之间的难断情缘，却缺乏一种掌控全局的能力，未能对情节进行大刀阔斧的删减、梳理、调整，对影片的主题表达、主要情节脉络等缺乏清晰的定位，更未按照"冲突律"的电影编剧观念进行很好的情节设置，导致观众在实录性的细节还原中难以投入情感。

但是，把古代小说《红楼梦》改编为故事片的难度是客观存在的，要把这样一部古代文学名著成功地搬上银幕，是有很大挑战性的。在中国电影史上，以6部系列片的形式来改编拍摄《红楼梦》毕竟是第一次，这种大胆而有益的探索和尝试所体现出来的艺术创新以及所取得的成绩是应该充分肯定的，其积累的成功经验和存在的不足之处也为后来者进行名著改编提供了有益的借鉴。

2. 据《西游记》改编拍摄的若干故事片评析

该时期改编自古代小说名著《西游记》的故事片主要有《大话西游之月光宝盒》（1994）和《大话西游之大圣娶亲》（又名《大话西游之仙履奇缘》，1995），这两部由香港导演刘镇伟自编自导，并由周星驰主演的影片，具有浓郁的"港味"，一定程度上体现了电影改编的新意，并注重营造后现代的艺术风格。

《大话西游之月光宝盒》由香港彩星电影公司摄制出品，刘镇伟编导，主要演员有周星驰、吴孟达、蓝洁瑛、莫文蔚、朱茵、罗家英、蔡少芬等。周星驰还是该片的制片人和出品人，这是其彩星电影公司制作和出品的一部经典的无厘头搞笑影片。该片故事和人物虽然来自《西游记》，但却对原著进行了重新演绎，编导从孙悟空的前世今生说起，其所叙述的既是五百年后山贼至尊宝得道奇遇，亦是五百年前孙悟空造反遭击杀重生的一段故事，影片对孙悟空、唐三藏、牛魔王、铁扇公主等角色进行了重新改造和演绎，赋予其一些新的人生经历、性格特点和人物关系，表现了改编者丰富的艺术想象力。

该片剧情主要讲述了孙悟空护送唐三藏去西天取经，半路却和牛魔王合谋要杀害唐三藏，并偷走了月光宝盒。观音菩萨闻讯赶到，欲除掉孙悟空免得危害苍生。唐三藏慈悲为怀，愿以命相换，观音遂令悟空五百年后投胎做人，赎其罪孽。五百年后的一天，五岳山下斧头帮来了一个奇怪的女客春三十娘。众人在二当家带领下欲行抢劫，反被她制住。匪首至尊宝率众复仇失败，春三十娘勒令群匪找一个脚底有三颗痣的人。晚上至尊宝等欲用迷香加害春三十娘，却令其现出了蜘蛛精的真身。至尊宝孤身潜入春的房中，发现多了一个白晶晶，至尊宝对她一见钟情。二当家通过夜探，查出春三十娘原来是蜘蛛精，白晶晶则是白骨精，她们从菩提老祖那里得知唐三藏将会出现在五岳山，为了吃唐僧肉而来。春三十娘用移魂大法将二当家奴化，与其巧合之下发生关系，生下唐三藏转世儿童。菩提老祖来到五岳山，说明至尊宝是孙悟空转世，至尊宝不相信。白骨精五百年前和孙悟空有一段纠缠不清的恋情，为了救至尊宝打伤了春三十娘，自己却中毒受伤。此时牛魔王杀到，二女乃挟持至尊宝和二当家回到盘丝洞。春三十娘用迷情大法对付至尊宝，又错用在二当家身上。白晶晶和至尊宝逃出后，白的毒发作开始尸变，至尊宝为了

白返回盘丝洞,他以知道唐僧下落为由要挟春三十娘和他同去救白晶晶。白早上醒来不见至尊宝,误以为他不顾自己离去,遂悲愤跳崖而为牛魔王所救。至尊宝在盘丝洞找到月光宝盒,此时牛魔王带白晶晶来到盘丝洞。白以为春三十娘和二当家生下的孩子是她和至尊宝所生,愤而自刎。至尊宝为了救白,使用月光宝盒使时光倒流,不料发生故障,竟将其带回五百年前,遇见了紫霞仙子,由此开启了一段新的因缘。该片上映后受到欢迎,获得了2 532万港币的票房,刘镇伟因为该片的改编曾荣获第二届香港电影评论学会大奖最佳编剧奖,周星驰也荣获第二届香港电影评论学会大奖最佳男主角奖。

《大话西游之大圣娶亲》(又名《大话西游之仙履奇缘》)是《大话西游之月光宝盒》的续集,仍由香港彩星电影公司摄制出品,刘镇伟自编自导,主要演员有周星驰、吴孟达、蓝洁瑛、莫文蔚、朱茵、罗家英、蔡少芬等。该片在前一部影片的基础上,对人物经历和彼此关系做了进一步发挥。

其剧情主要讲述了至尊宝为了救白晶晶而穿越回到五百年前,遇见了紫霞仙子之后发生的一段感情并最终成长为孙悟空的故事。紫霞和青霞原是佛祖缠在一起的灯芯,白天是紫霞,晚上是青霞,二人虽然同一肉身却彼此有怨恨。紫霞曾立下誓言,只要谁能拔出她手中的紫青宝剑,就是她的意中人。不想宝剑被至尊宝拔出来了,紫霞决定以身相许,但因至尊宝想着白晶晶而拒绝了她。紫霞夺走了至尊宝的月光宝盒,又在他的脚底印下了三颗痣。牛魔王要纳紫霞为妾,逼迫她与自己成亲,被绑在一旁的唐僧流下了同情的泪水。至尊宝拿起金箍套在头上,他便不再是凡人,而成为了孙悟空。孙悟空来到牛府,要救唐僧一行去西天取经。在变回孙悟空前,至尊宝才发现原来自己真正爱着的是紫霞:"曾经有一份真诚的爱情摆在我的面前,但是我没有珍惜,等到了失去的时候才后悔莫及,尘世间最痛苦的事莫过于此。如果上天可以给我一个机会再来一次的话,我会跟那个女孩说我爱她,如果非要把这份爱加上一个期限,我希望是……一万年!"在孙悟空与牛魔王的搏斗中,紫霞为孙悟空挡了牛魔王一叉。"我的意中人是个盖世英雄,有一天他会踩着七色云彩来娶我。我猜中了前头,可是我猜不着这结局……"紫霞带着深深的遗憾走了,悟空抱着紫霞的尸体久久不愿放开,但是头上的金箍却越收越紧,只能无奈松手,看着紫霞飞向太阳。此后孙悟空便一心一意保护唐僧赴西天取经。

这部后现代电影表现了一个古老的佛教的因果爱情观,巧妙地阐释了真正的爱情千古不变的道理。再加上后现代的消解和无厘头搞笑的表演风格,对现代人的爱情观施展了巧妙的"化功大法",既感动了无数的青年观众,也为现代爱情的困

感做了一定的开解。影片里关于爱情表白的台词受到了很多青年观众的喜爱,引起了他们的共鸣。有评论者认为该片用后现代手法对所有的事物都进行了意义消解,唯独保留了爱情。该片上映后获得 2 888 万港币的票房,位居 1995 年香港电影年度票房第 6 名。

3. 据《聊斋志异》改编拍摄的若干故事片评析

20 世纪 80 年代以来,电影界曾多次将古代小说名著《聊斋志异》中的故事搬上银幕,改编拍摄成故事片,其中如《胭脂》(1980)、《精变》(1983)、《鬼妹》(1985)、《狐缘》(1986)、《倩女幽魂》(1987)、《金鸳鸯》(1988)、《倩女幽魂 2:人间道》(1990)、《倩女幽魂 3:道道道》(1991)、《古墓荒斋》(1991)、《古庙倩魂》(1994)等,均不同程度地产生了一定的影响。此外再加上各种电视剧版的《聊斋志异》,以及各种戏曲电影,《聊斋志异》的影视改编作品数量相当可观。

由于《聊斋志异》中的故事都比较短小精悍,主线清晰,冲突分明,戏剧性强烈,不涉及敏感话题,却又十分接地气,才子佳人、正邪对决、善恶报应都能够引起观众的共鸣。当然,各色狐仙精怪与才子书生的浪漫爱情既显得奇幻诡谲,也多少有"造梦"的功能,可以满足观众对理想爱情的想象。更重要的是,《聊斋志异》中的鬼怪,其实也表现了人性的另一面,或者是作者对社会的某种隐喻,从而也能在"出入幻域"中为观众留下一定的现实启发与反思。正因为如此,所以据此改编拍摄的影视作品就较多。

从总体上来看,内地电影创作者在对《聊斋志异》进行电影改编时,遵循忠实于原著的改编原则,改编拍摄的影片较好地反映了原著的主要内容,虽然也有艺术创新,但基本上没有违背原著的精髓,这当然是应该肯定的。然而,改编者尚未充分发挥艺术想象力,凸显自己的艺术个性和美学风格,这是不足之处。

例如,由浙江电影制片厂摄制出品,魏峨、双戈编剧,吴佩蓉、金沙导演,朱碧云、夏江南、张志明、平凡、张柏俊、薛淑杰主演的故事片《胭脂》是根据《聊斋志异》中的名篇《胭脂》改编拍摄的。该片主要讲述了兽医卞三之女胭脂对秀才鄂秋隼一见钟情,当她正在梦中与鄂秋隼同游仙境时,忽被父亲卞三大喊捉贼声惊醒,急忙奔到前院,见父亲已被杀身死,手中紧握绣鞋一只。县官张宏主观臆断此案为奸杀凶案,遂将胭脂、鄂秋隼双双拘押。后经知府吴南岱、学台施愚山再三勘察,终于弄清案情,抓住真凶,还无辜者以清白。影片剧情内容基本忠于原著,因故事情节较曲折,戏剧性较强而吸引观众。

又如,由西安电影制片厂摄制出品,方义华编剧,孙元勋导演,郝劫、王苓华等主演的故事片《鬼妹》在情节处理、氛围营造、主题表达等方面都与原著相差不大,

几乎是用影像化的方式将原著的故事情节搬上了银幕。影片中,陶生以一颗正义之心试图为屈死的秋容鸣冤,却遭遇官官相护而蒙冤入狱。对于冲突的解决,影片不可避免地落入"清官梦"的窠臼,让清廉的赵巡抚出来主持公道,惩罚了县官、贾老爷和"老不死的"三人。而且,影片还用大团圆的结尾给观众一种有情人终成眷属的安慰。总体而言,影片除了开头有阴森惨淡、诡异恐怖的氛围,以及中间小谢用法术来帮助陶生之外,其余情节就是一个标准的"惩恶扬善"的故事,这个故事的推动力是人物的善良、正义,清官的公正,以及鬼神、道士的同情。这种改编没有摆脱传统的窠臼,缺乏"现代性"的艺术思考,不仅故事情节照搬原著,而且其价值观念、思维方式也都没有创新。

　　类似的问题在由西安电影制片厂和安徽电影制片厂摄制出品,方义华编剧,孙元勋导演,孔爱萍、卢伟强等主演的《狐缘》中也表现得很明显。影片主要讲述了书生冯生和狐女辛十四娘的爱情故事,其演绎的剧情内涵是一个正义战胜邪恶的故事。只是,正义的力量仍然来自于皇上的清明公正,他派了钦差大臣判处作恶多端的楚公子死刑并释放蒙冤的冯生。这种情节的处理与主题表达固然能够契合中国普通百姓千百年来对于正义不彰的想象性解决,但其中的思想局限与观念落后与现代社会则有些格格不入。而且,影片中的辛十四娘被父亲告诫不可滥用法术,导致影片的玄幻气息也非常淡薄。加上影片的情节重心明显是在楚公子的狡诈、冷酷、虚伪、贪婪以及最后的报应,辛十四娘与冯生的情节展开则非常薄弱,也未能很好侧重体现原作有关"人鬼情未了"的内容。

　　在电影改编中能较好地进行创造性转化的影片是由北京电影制片厂摄制出品,谢逢松和谢铁骊合作编剧,谢铁骊导演,邢岷山、周迅、胡天鸽等人主演的《古墓荒斋》。该片以《聊斋志异》中的《连琐》为主干,又糅合了《聂小倩》等篇目的内容,主要叙述书生杨予畏为求取功名在荒斋中攻读时结识了美丽、善良的鬼魂连琐,人鬼之间渐生情愫。连琐用自己的陪葬物玉镯、金钗替杨家还了债。当阴间的鬼吏白无常硬逼连锁给他做妾时,杨予畏在朋友帮助下挫败了白无常,并用自己的精血使连琐复活。杨予畏送重返人间的连琐回到家中,连府上下喜出望外,但连父连员外嫌杨予畏只是个贫寒书生,拒绝收他为婿。赴京赶考的杨予畏走到旷野河边,忽觉腹中疼痛难忍,狐狸精娇娜一家不仅为他解除了病痛,还挽留他在家中复习迎考。病愈之后,杨予畏重新上路。一天晚上,桂花精聂小倩在画皮妖魔的逼迫下到杨予畏所住的庙宇内勾引他,被他义正辞严地赶走。小倩见他是一位不为财色所动的正人君子,便将如何免遭妖魔毒手的方法告诉了他。杨予畏脱险后,将后院一棵濒死的桂花树救活,以报聂小倩搭救之恩。杨予畏在考完回乡的路上,为救娇娜

一家免遭雷霆劫难,手持宝剑刺中了云中怪物,而自己却被雷击昏了。娇娜为报答杨予畏的救命之恩,将自己一生心血凝结的仙丸度入他的口中,救其脱险。杨予畏终于赶回了连府,却只见一片荒芜废草。原来连琐抗命不从,又得不到心上人的音讯,便悬梁自尽了。杨予畏心痛无语,借宿连琐生前的绣楼。悲恸睡梦之中,冤魂重现,慨叹人生夙愿,只有辞别人世之后才能了还。影片内容较为充实,剧情故事较曲折,主要人物形象也较鲜明。影片在赞颂爱情、友情的同时,也揭露了封建官场的贪腐,在一定程度上深化了思想主旨。

相比较而言,香港电影创作者在对《聊斋志异》进行电影改编时,能较充分地发挥创作者的艺术想象力,在商业元素的融入和电影特技的运用等方面较为成功,从而有效地增强了影片的观赏性和娱乐性,并较鲜明地凸显了改编者的艺术个性和美学风格,影片也能给观众留下较深刻的印象。

例如,1987年由香港新艺城影业有限公司摄制出品,阮继志编剧,程小东导演,徐克监制,张国荣、王祖贤、午马、刘兆铭等主演的故事片《倩女幽魂》改编自《聊斋志异》的《聂小倩》,该片集武侠、神怪、惊悚、搞笑、爱情于一身,令香港特技神怪片这一电影类型得到进一步发展,影响颇大。影片主要讲述了书生宁采臣和女鬼聂小倩之间发生的一段人鬼恋故事,其情节虽然是一段凄婉的人鬼恋情,但在艺术表现手法上却敢于大胆创新,再加上运用电影特技造成的强烈的视觉效果,故使这部影片在香港掀起了一阵跟拍古装鬼怪片的风潮。影片里心地善良的宁采臣、女鬼聂小倩、侠肝义胆的燕赤霞均给观众留下了深刻的印象。该片除了在香港和内地放映外,还先后在韩国、葡萄牙、美国、法国、日本、德国、芬兰、瑞典等国家放映,取得了不错的电影票房,并荣获第十六届法国科幻电影节评审团特别奖、葡萄牙科幻电影节最佳电影大奖、第二十四届台湾电影金马奖最佳改编剧本奖和最佳男配角奖、最佳剪辑奖、最佳服装设计奖等多种奖项。

此后于1990年香港金公主电影制作有限公司拍摄了由刘大木、林纪图和梁耀明编剧,程小东导演,徐克监制,张国荣、王祖贤、张学友、李嘉欣、午马、李子雄等主演的《倩女幽魂2:人间道》,该片除了宁采臣、燕赤霞之外,其故事及主题与《倩女幽魂》第一部并没有关系。影片主要讲述了宁采臣无辜被牵连入狱,在诸葛卧龙相助下成功逃狱,之后他与鬼马道士知秋一叶在忠义之女傅清风、傅月池的带领下一起拯救被陷害入狱的傅天仇的故事。影片视觉画面充满魔幻与奇美,成功糅合了新派和古典、现实与超现实。创作者以传统的服饰场景及戏剧动作处理糅合了计算机特技视觉效果,创造了不一样的视觉感受。有评论认为,该片"是少数水准不输给前作的续集电影,不仅维持了张国荣和王祖贤这对经典组合,还加入了李嘉

欣、张学友等人，让剧情更为丰富。监制徐克在片中设定了很多错模桥段，如宁采臣被误以为是诸葛卧龙等，营造了有趣的喜剧效果。影片除了升级特效之外，打斗场面也较第一集更多，片尾大战蜈蚣精一段一波三折，扣人心弦。而李子雄扮演的左千户那句'我不入地狱谁入地狱'，对于经历过大时代的观众来说，尤为感同身受"。① 该片在电影市场上取得了不错的成绩，为1990年香港十大卖座片第6名和1990年台湾十大卖座片第2名。

在前两部影片的基础上，1991年香港金公主电影制作有限公司又拍摄了由徐克、司徒慧焯编剧，程小东导演，梁朝伟、王祖贤、张学友、利智、刘兆铭、刘洵主演的《倩女幽魂3：道道道》。影片讲述了小和尚十方帮助女鬼小卓与小蝶消灭怪物黑山老妖的故事。该片的艺术形式与第一部《倩女幽魂》相类似，但主要人物已变换，主角不再是由张国荣饰演的宁采臣，而是由梁朝伟饰演的十方和尚；而王祖贤则在三部影片中均为女主角。该片上映后，评论有褒有贬。如有的评论认为："如果说《倩女幽魂》为中式魔幻片开了一个好头，则第三集《道道道》更可谓将'三部曲'完美收尾：除了场面调度格外舒畅细致，服装、美工、摄影、武打动感和斗法特技等更是进一步灿烂奇特，视觉效果逼人。"②但也有评论则认为"整部影片的商业设计意味太浓，失去了首集的人性笔触和幽默感，但特技场面仍有可观"。③

简括而言，《倩女幽魂》第1集自面世以后一直受到好评与推崇，第2集《人间道》亦有赞有弹，褒贬不一，而第3集《道道道》则观众颇有微词，不少批评之声屡见报端。虽然这几部电影改编作品所取得的成绩和得到的评价不一，但从总体上来说，《倩女幽魂》（1—3集）对于《聊斋志异》中《聂小倩》的改编充分显示了编导对于原著独特的理解以及在电影改编中所发挥的创造性，不仅表现了自己的艺术个性，而且也有利于扩大原著的影响。

综上所述，该时期根据《聊斋志异》改编拍摄的一些故事片都取得了不同程度的成绩，有些影片还产生了较大的影响，为推动中国古代文学作品的影视改编做出了一些新的贡献。同时，在电影改编拍摄的实践中也出现了两种改编现象：其一，内地电影创作者对《聊斋志异》的改编往往较普遍地采用"移植式"方法，即较多创作者在改编拍摄时注重通过电影语言再现原著的情节内容和人物形象，力求忠实于原著；其二，香港电影创作者则注重通过"注释式""近似式"的改编对原著进行创造性的艺术转换，以更好地表达改编者的艺术思考，并凸显改编者的艺术个性和美

① 《资料：上海电影节张国荣回顾展篇目》，"新浪娱乐"2013年6月6日。
② 《〈画壁〉仙女五行大战，漫谈港片"奇门遁甲"》，"网易娱乐"2011年9月8日。
③ 《〈倩女幽魂3：道道道〉再叙人鬼情未了》，"中国网"2009年8月17日。

学风格。应该说,这两种改编方法各有所长,前者有助于原著作品的银幕再现,并帮助观众更好地了解原著作品,后者能更好地表达改编者对原著作品独特的认识和理解,并体现出改编者的创新性。这两种改编方法在实践中既可以共存,也可以相互取长补短。只有这样,才能促使电影改编更好地繁荣发展,并取得更丰硕的艺术成果。

4. 据《史记》改编拍摄的若干故事片评析

《史记》是西汉史学家司马迁撰写的一部纪传体史书,是中国历史上第一部纪传体通史著作。《史记》规模巨大,体系完备,而且对此后的纪传体史书影响很深,被列为"二十四史"之首。《史记》虽然是一部史书,但同时也是一部优秀的文学著作,在中国文学史上具有重要地位,被鲁迅誉为"史家之绝唱,无韵之《离骚》",具有很高的文学价值。

为此,有一些电影创作者便注重根据《史记》里的具体篇章来改编拍摄故事片,以此扩大题材领域,使电影创作的内容和人物更加丰富多彩。该时期根据《史记》里的一些篇章改编拍摄的故事片主要有《神医扁鹊》(1985)、《西楚霸王》(1994)、《秦颂》(1996)、《荆轲刺秦王》(1999)等,它们改编自《史记》中不同的篇章,具有不同的艺术特点。

例如,根据《史记》中的《扁鹊仓公列传》改编拍摄的《神医扁鹊》是由长春电影制片厂摄制出品的一部古代人物传记片,该片由谢文礼编剧,崔隐导演,主要演员有葛典玉、韩冰、徐静之、张国文、梁音等。影片主人公扁鹊(公元前407—公元前310年),战国时期著名的"神医",被尊为"医祖"。由于他医道高明,为老百姓治好了许多疾病,故劳动人民送他"扁鹊"称号,他对中医药学的发展有着特殊的贡献。该片着重讲述了他在虢国、齐国、秦国治病救人的各种经历和坎坷曲折的命运遭遇,从多侧面刻画了一个敢医敢言、医术高超的医师形象,并揭露了朝廷君王、官吏、御医等对他的迫害。

又如,根据《史记》中的《项羽本纪》等改编拍摄的《西楚霸王》由香港银都机构有限公司摄制出品,冼杞然、晓禾、施扬平编剧,冼杞然、卫翰韬导演,主要演员有吕良伟、张丰毅、巩俐、关之琳、金士杰等。影片主要讲述了大秦灭亡后,西楚霸王项羽和刘邦争天下,最终项羽乌江自刎后,刘邦统一了天下的故事。该片是一部集聚了港澳台地区优秀演员的古装历史巨制,具有雄浑厚重的历史感,战争场面亦磅礴浩大,具有视觉冲击力。正如有的学者所说,影片"以严谨的态度表现了楚汉相争的历史,努力还原历史真实,如鸿门宴、火烧阿房宫、乌江自刎等历史事件在影片中都进行了重点表现,与其他众多编撰历史史实的同类影片形成了截然不同的创作态度。在对大场面的把握上,这部影片人物众多、场面宏大,但创作者显得驾轻就

熟、调度有序,表现出了香港导演驾驭大场面的能力"。① 但是,由于影片过分注重历史正剧的正统性,虽然杜撰了刘邦暗恋虞姬的情节以侧面描写女性地位和影响力,但影片缺乏对主题内涵上的深入开掘和思想层面的现代性融注,故而为观众留下启发与思考的内容就较少。

再如,根据《史记》中的《秦始皇本纪》和《刺客列传》等改编拍摄的《秦颂》,由大洋影业有限公司和西安电影制片厂共同摄制出品,芦苇编剧,周晓文导演,主要演员有姜文、葛优、许晴、戈治均、王庆祥、田铭等。影片的剧情内容虽然来自原著,但却有了较大变动。该片剧情为:秦王嬴政与高渐离自幼同吃一母乳汁长大,高渐离的琴声帮助嬴政克服了对死亡的恐惧,二人因此结为生死之交。嬴政征服燕国后,高渐离因是燕人而脸上被烙上囚字沦为囚徒。嬴政统一六国后,封高渐离为大乐府,命他为即将建立的秦朝谱写歌功颂德的《秦颂》。高渐离不肯,以绝食抗争。嬴政爱女栎阳公主主动要求去劝说高渐离活下去。栎阳的美貌和真诚打动了高,高教她弹琴。后来,高渐离为求速死,强奸了栎阳公主。但没想到这反而使瘫痪的栎阳公主从此站立起来了。嬴政没有处死高渐离,而是让他继续写《秦颂》。嬴政将栎阳许配给王贲将军,栎阳为表达与高渐离的爱情,以死抗争。得知栎阳死讯以及燕国囚徒被杀的消息,高痛不欲生,在嬴政登基之日,他奏起了悲壮的《秦颂》,并将琴砸向嬴政。该片的艺术构思能独辟蹊径,主要围绕嬴政和高渐离的友情、高渐离和栎阳公主的爱情展开。影片色彩呈土黄色调,对应中国"黄色文明"之说,同时也表现出了一种古旧的历史感,而嬴政面对滔滔黄河沉思的镜头,又有一定的历史思辨色彩。该片演员阵容强大,姜文、葛优、许晴三人的表演各具特色,姜文表现出了秦始皇睿智、霸气与威慑天下的王者之风,葛优所扮演的乐圣高渐离既显示了清高、执着的本性,也糅合着作为阶下囚的屈辱和压抑感情;片中各类人物的角色和关系都具有一定的政治象征意味。该片除了在内地和香港上映外,还先后在美国、韩国、阿根廷、新加坡、挪威、西班牙、丹麦等国家上映。

影片上映后观众和评论界褒贬不一,赞扬者认为该片"既有别于那种完全严格按照史实来创作的作品,也不同于那类'戏说'之作,是'正说历史'的虚构,写出了'人心中的历史',以精神不败的人性特质,艺术地展现了历史精神,体现了历史底蕴的真实"。② 而批评者则认为:"《秦颂》是一部缺乏艺术出发点,没有意义归宿的影片。尽管说历史作品可以不拘泥于历史事实,但亦须具备历史意识和有见地的历史观念,但

① 赵卫防:《香港电影艺术史》,文化艺术出版社 2017 年版,第 395 页。
② 章柏青、贾磊磊主编:《中国当代电影发展史》(下),文化艺术出版社 2006 年版,第 42 页。

《秦颂》中看不到创作者深思熟虑的历史认识,只是一些支离破碎的想法。由于缺少对历史的真知灼见,因此对历史意蕴的挖掘只好让攻城掠寨、祭河、登基等宏大的画面奇观来承担。"①该片曾获西班牙圣塞巴斯蒂安电影节国际影评人协会奖。

同样根据《史记》里的《秦始皇本纪》和《刺客列传》等改编拍摄的《荆轲刺秦王》,由北京电影制片厂等联合摄制出品,陈凯歌、王培公编剧,陈凯歌导演,主要演员有巩俐、张丰毅、李雪健、陈凯歌、吕晓禾、孙周等。这是一部按商业大片的运作规律进行创作拍摄的故事片。编导在原著基础上进行了一定的艺术虚构和加工,把原著故事改编成一个更具个人化特点的情节剧。该片主要叙述了战国时代,秦始皇为了统一天下,灭了韩国之后欲灭燕国,但苦于找不到出兵的借口。为帮助他早日完成统一霸业,与秦王青梅竹马的赵姬携正在秦国当人质的燕太子丹逃回燕国,假意策动丹派刺客刺杀秦王,以此造成燕国首先冒犯秦国的事实,秦国便有出兵攻打燕国的理由。于是,太子丹将游侠荆轲作为刺客人选,但荆轲不愿再杀人。太子丹便让赵姬去说服荆轲,不料赵姬却对荆轲产生了好感。此时,秦王发现自己身世的秘密被与母后有私情的长信侯道破,于是秦王车裂长信侯,放逐母后,逼迫其生父吕不韦自尽。为了永绝后患,秦王欲将所有知道这个秘密的人赶尽杀绝。因此,他挥军攻打赵国,捉拿知道真相的樊於期。但秦王违背对赵姬"不攻打她祖国"的诺言,在赵国境内滥杀无辜,其暴行让赵姬难以忍受。赵姬于是决定假戏真做,策划谋刺秦王的行动。荆轲当时虽已厌倦刀剑生涯,想要归隐山林,但最后仍答应为此重出江湖。不料荆轲在刺杀秦王的行动中失手丧命,赵姬返回秦国为他收尸。她见到秦王便义正辞严地抨击其暴虐无道,头也不回地离他而去。留下秦王一人独自在宫中品尝获得与失去。

作为一部历史题材的商业大片,《荆轲刺秦王》前期筹备时间长,大牌明星加盟多,耗资巨大,场面宏大;该片除了在大陆和台湾上映外,还先后在法国、加拿大、马来西亚、德国、美国放映。影片上映后也引起了一些争议和批评。陈凯歌自己认为:"《荆轲刺秦王》所表现的那个历史时期是中国文化的发展时期,是最为积极向上的一个时期,把那个时代的历史任务活灵活现地、艺术地、有一定深度地重现在银幕之上,对于整个民族精神是一种激励。"②但一些批评者并不认同其创作理念,如有评论者认为:"《荆轲刺秦王》中使用的是一种非常暴力的美学。他的人物设计、动机编排、历史解释、叙事方法全是他自己的。""一个电影作者可以按照自己的

① 西边:《褒贬不一说〈秦颂〉》,《人民日报》1996年7月31日。
② 《陈凯歌:我觉得负有某种文化使命》,《广州日报》1999年8月11日。

构思安排人物关系,可以拿出自己对历史的解释,但应该让观众能够看懂,不能完全超越有限的历史记录,他对人性是不能随意解释的,随意解释人性是最大的暴力。"①对此,电影学者饶朔光认为:"由于有海外资金的支持,由于对艺术发自内心的热爱和执着,陈凯歌在 90 年代依然试图从市场经济和大众文化中'突出重围',使得他的创作与 90 年代的社会文化语境和意识形态氛围都有些格格不入。在坚持了多年的精神贵族姿态和息影几年后,陈凯歌呕心沥血且又斥巨资制作的影片《荆轲刺秦王》竟被人指责为一种'既媚俗也媚雅、既媚中也媚日、既造作又滑稽的不伦不类之作'。"②

5.《杨贵妃》:一部颇具特色的历史传奇爱情片

唐代大诗人白居易著名的《长恨歌》生动地叙述了杨贵妃的生平及其与唐玄宗的爱情故事,使之流传广泛而久远。而由宋代乐史撰写的文言传奇小说《杨太真外传》,对杨贵妃的生平境遇有更详细的描写,分上下两篇,收入《顾氏文房小说》《唐人说荟》;鲁迅校辑的《唐宋传奇集》也收入了此篇。关于杨贵妃的戏曲,则多至三十余种,其中最著名的有元人白朴的《唐明皇秋夜梧桐雨》和清代洪昇的《长生殿》。因此,杨贵妃与唐玄宗的传奇爱情故事可谓家喻户晓。

1992 年由广西电影制片厂根据上述古代文学作品改编拍摄出品的《杨贵妃》,既是一部历史人物传记片,也是一部独具特色的历史传奇爱情故事片。该片由白桦、田青和张弦编剧,陈家林导演,周洁、刘文治、濮存昕、李建群等主演。影片讲述了原为寿王妃的杨玉环被公公唐玄宗看中,杨遂委身于玄宗,被册封为贵妃,其兄杨国忠和三位姐姐也均得诰封升擢。玉环进宫后,玄宗天天宴席歌舞取乐,不再亲政理朝。杨国忠便成为朝廷重臣,官至宰相。玉环胞姐玉瑶生性风流,与玄宗寻欢作乐,玉环为此冲撞了玄宗,被逐出宫。在杨氏家人的劝说下,玉环剪下一缕青丝,遣人送入宫中。玄宗睹物思情,下旨接玉环回宫。长生殿外,玄宗和玉环对天盟誓,永远相好。公元 755 年,三镇节度使安禄山举兵叛乱,杀向京城。潼关失守后,玄宗带家眷和兵马离京西逃。途经马嵬坡时,六军将士欲哗变,太子李亨与大将军陈玄礼为稳军心,杀掉了杨国忠。然而,六军将士仍不服,要杀杨玉环。面对将士的请杀声,古稀之年的玄宗为了自保,不顾曾经的海誓山盟,传旨赐缢杨玉环,面对玄宗的冷酷、虚伪和自私,杨玉环遂含恨自尽。影片在真实而宏大的历史背景中生动地描述了唐玄宗和杨玉环的爱情悲剧,叙事清楚,主要人物也各具特色。因该片

① 亦然:《刺秦显现出陈凯歌的美学暴力》,《南方周末》1999 年 9 月 3 日。
② 饶朔光:《社会/文化转型与电影的分化及其整合——90 年代中国电影研究论纲》,《当代电影》2001 年第 1 期。

具有较强的观赏性,故上映后受到了观众的欢迎和一定的好评。

例如,有的评论认为:"该片在色调、节奏、用光、表演等各方面既大胆又讲究,注意了诗意的渲染和节奏的疾徐调度,背景的真实性加强了人物命运的可感性和可接受性,而主要人物表演得扎实、稳健,使人物性格的塑造呈现出朴实、自然的风格,人物情感表现出深度和旋律美。该片在取材、场面、服饰和音乐方面特别遵循了历史的真实面貌,并将人物命运置身于宏大历史背景之中加以凸现,从而发挥了作为历史传记影片的纪实叙述优势,使历史内容本身对人物性格的塑造和人物情感的烘托产生了特别重要的意义。影片也采用了诗意的抒情手法,对人物的情感世界加以拓展和挖掘,使其更加真切和感人。"①但影片在塑造杨贵妃这一人物形象时,对其内心世界的揭示和人物个性的刻画还不够深入真切,正如有的评论所说:"杨贵妃理当是该片着力塑造的对象人,但这个银幕形象却并未能丰满生动地显现于观众面前。影片对人物无论是内在性格还是外在形象的把握都令人感到蜻蜓点水式的仓促,缺乏细腻鲜明的刻画,影片似乎处处在表现杨玉环,而又处处未达到应有境界。许多场景可以看出是编导为人物精心设计安排的,而实际效果却不尽如人意。"②该片曾荣获第十六届大众电影百花奖最佳故事片奖,第十三届中国电影金鸡奖最佳服装奖和最佳美术奖。

除了上述着重评析的一些改编拍摄的影片之外,还有如根据古代小说名著《三国演义》改编拍摄的《诸葛孔明》等一些故事片,其改编虽然各具特色,但也存在着一些缺陷和不足。这些影片为中国古代文学作品的电影改编提供了经验和教训,在此不再逐一评析。

第二节 据古代文学作品改编拍摄的戏曲片论析

一、新时期据古代文学作品改编拍摄的戏曲片简况及创作变化的主要原因

1. 戏曲电影创作拍摄的第二次高潮

1976年至1987年是戏曲电影创作拍摄的第二次高潮时期,戏曲片创作繁荣

① 施立竣:《历史与文化的双层建构——影片〈杨贵妃〉浅议》,《电影评介》1993年第1期。
② 赵文胜:《令人失望的〈杨贵妃〉》,《电影电视艺术研究》1993年第1期。

兴旺，不仅数量增长很快，而且也出现了一些颇具特色的好作品，其中根据中国古代文学作品改编拍摄的戏曲片也不少，从而有力地促进了古代文学作品影视改编的快速发展。

具体而言，1976年拍摄戏曲片62部，其中根据中国古代文学作品改编拍摄的戏曲片主要有《闹天宫》（京剧）、《长坂坡》（京剧）、《宝莲灯》（河北梆子）、《红娘》（京剧）、《空城计》（京剧）、《八仙过海》（京剧）、《武松打店》（京剧）、《借东风》（京剧）、《珠帘寨》（京剧）等；1977年拍摄戏曲片3部；1978年拍摄戏曲片2部；1979年拍摄戏曲片12部，其中根据中国古代文学作品改编拍摄的戏曲片主要有《铁弓缘》（京剧）、《燕青卖线》（吉剧）、《包公赔情》（吉剧）、《西园记》（昆曲）等；1980年拍摄戏曲片9部，其中根据中国古代文学作品改编拍摄的戏曲片主要有《白蛇传》（京剧）、《包青天》（豫剧）、《诸葛亮吊孝》（越调剧）等；1981年拍摄戏曲片12部，其中根据中国古代文学作品改编拍摄的戏曲片主要有《包公误》（河南曲剧）、《红娘》（京剧）、《李慧娘》（京剧）、《智收姜维》（河南越调）、《忠烈千秋》（老调剧）等；1982年拍摄戏曲片11部，其中根据中国古代文学作品改编拍摄的戏曲片主要有《墙头记》（山东梆子）、《西施泪》（婺剧）等；1983年拍摄戏曲片16部，其中根据中国古代文学作品改编拍摄的戏曲片主要有《白蛇传》（京剧）、《火焰山》（京剧）、《吕布与貂蝉》（京剧）、《哪吒》（河北梆子）、《孙悟空大闹无底洞》（京剧）、《真假美猴王》（京剧）等；1984年拍摄戏曲片11部，其中根据中国古代文学作品改编拍摄的戏曲片主要有《三关点帅》（晋剧）、《佘赛花》（晋剧）、《岳云》（京剧）等；1985年拍摄戏曲片6部，其中根据中国古代文学作品改编拍摄的戏曲片主要有《花枪缘》（豫剧）、《卷席筒》（曲剧）、《绣花女传奇》（越剧）等；1986年拍摄戏曲片12部，其中根据中国古代文学作品改编拍摄的戏曲片主要有《棒打薄情郎》（豫剧）、《芙蓉女》（豫剧）、《孟姜女》（黄梅戏）、《牡丹亭》（昆曲）等；1987年拍摄戏曲片6部，其中根据中国古代文学作品改编拍摄的戏曲片主要有《千古一帝》（秦腔）等。

简括而言，该时期戏曲电影创作拍摄开始趋于复兴和繁荣的主要原因在于以下几个方面：

第一，新时期拨乱反正和思想解放运动的开展，大大激发了广大文艺工作者的创作热情和积极性。无论是电影创作者还是戏曲工作者，都因为对极"左"路线的批判和解放思想，力求在新时期创作和演出更多好作品，以更好地服务人民大众，充分满足他们审美娱乐的需要。

第二，在改革开放和思想解放运动的新形势下，通过文艺政策的调整，以及文艺体制机制的改革，无论是戏剧戏曲创作还是电影创作，都出现了日趋繁荣昌盛的

新局面和新格局。

第三，各种艺术评奖活动（电影百花奖、金鸡奖等，戏剧梅花奖等）和戏曲片展映活动及其学术研讨会的开展，也有效地促进了戏曲电影的创作拍摄，如1984年6月，文化部、广电部、中国剧协和中国影协联合在北京、上海等十大城市举办了为期半个月的"优秀戏曲影片回顾展"，集中在影院放映了16部戏曲片，在电视上播映了13部戏曲片。同时，中国影协和中国剧协还召开了"戏曲影片学术座谈会"，产生了较大影响。

第四，戏曲电影在农村地区上座率较高，各个地区的农村观众，都喜欢看地方戏曲片，广大观众的观影热情对创作者也是一种鼓励和鞭策。同时，地方政府对此也进行了一定的扶持和资助，促使其创作走向繁荣兴旺。

2. 戏曲片的创作拍摄进入低谷

随着客观形势的发展，电影市场在不断变化，戏曲电影的创作拍摄也随之发生了变化。由于社会经济的转轨和娱乐方式的多样化等原因，从1988年至1999年，戏曲片创作开始下滑，不仅数量逐年减少，而且有影响的好作品也不多，戏曲电影创作拍摄进入了一个低谷时期。

具体而言，1988年拍摄戏曲片3部；1989年拍摄戏曲片1部；1990年拍摄戏曲片1部；1991年拍摄了根据中国古代传统戏剧改编的戏曲片《血泪恩仇录》；1992年空白；1993年拍摄了根据中国古代文学作品和民间传说改编的戏曲片《钟馗》；1994年拍摄了根据中国古代文学作品改编的戏曲片《花木兰传奇》；1995年和1996年均为空白；1997年拍摄了根据中国古代文学作品改编的戏曲片《窦娥冤》；1998年拍摄戏曲片1部；1999年拍摄戏曲片1部。

简括而言，造成戏曲片创作拍摄大滑坡的原因是多方面的，主要表现在以下几个方面：

第一，随着国家经济体制从计划经济向市场经济的转轨，电影创作生产的体制也发生了变化，其创作生产和发行放映不再由国家包下来了，而是由制片生产单位根据市场需要自己决定、自负盈亏。为此，很多制片生产机构不愿意投资拍摄缺乏市场竞争力的戏曲片。

第二，随着较多优秀的传统剧目已经被搬上银幕，随着一批有影响的老艺术家逐步退出创作演出第一线之后，在戏曲剧目和戏曲人才等方面出现了青黄不接的现象。缺少有市场吸引力的戏曲新剧目和新一代的戏曲领军人才。

第三，相继在影坛上崛起的第四代、第五代和第六代电影导演，对传统戏曲的热爱度、熟悉度和艺术修养，均不如第三代电影导演。他们中的绝大多数人基本上

未涉足戏曲片的创作拍摄。

第四,随着电影观众的年轻化和审美娱乐活动的多样化,戏曲电影的观众群也明显减少,仅靠一批中老年观众的支持,无论是戏曲演出还是戏曲片的放映,都难以为继。

正是上述几方面的原因,导致了戏曲片的创作出现了大滑坡,其创作拍摄进入了一个低谷时期,而根据中国古代文学作品改编拍摄的戏曲片也当然随之减少,缺乏较多有影响的好作品。当然,也有一些据古代文学作品改编拍摄的戏曲片在艺术上进行了探索创新,取得了一定的成绩。

二、据古代文学作品改编拍摄的代表性戏曲片简评

1.《铁弓缘》:从舞台到银幕的成功改编

《铁弓缘》为京剧传统剧目,又名《英杰烈》《豪杰居》《豪杰店》。其剧情故事见明人《铁弓缘》传奇。该剧目是著名京剧艺术家荀慧生的代表作。1979年由北京电影制片厂搬上银幕,陈怀皑导演,关肃霜、高一帆、梁次珊、关肃娟、贾连城、董瑞昆主演。曾荣获1979年文化部优秀影片奖和1980年第三届电影百花奖最佳戏曲片奖。

影片剧情较曲折,主要讲述已故山西太原守备之女陈秀英与母亲在太原西门外经营茶坊"豪杰居"。陈秀英相貌出众,武术超群,家中有一祖传宝弓,只有父亲和秀英可以拉开。父亲临终留言:"再有拉开此弓者,择其为婿。"一日,太原府总镇石须龙的牙将匡忠拉开此弓,与秀英定下良缘,三日后迎娶。谁料石须龙的儿子石伦也看中秀英,父子定下毒计,派匡忠押运饷粮,又命人扮强盗劫走。之后便将匡忠治罪发配边关,临别时秀英表示永不变心。匡忠则让秀英母女去二龙山王富刚处避难。王富刚得知匡忠遭难,便投到王元龙部下,伺机查明匡忠之冤。秀英怒杀石伦,女扮男装,化名王富刚,在投奔二龙山途中被王富刚未曾谋面的未婚妻关月英拥上太行山,误以为是真王富刚,便盛情款待,还授予兵权。秀英率兵攻太原,杀仇人,又叫匡忠出马应战。王元龙让真王富刚出战,二人对阵,却不相识。王元龙将匡忠由边关调回出战,秀英拿出信物,二人在阵前相认。匡忠、秀英、王富刚、关月英终成眷属,二龙山和太行山两支义军携手共同抵御来敌。

该片编导在改编拍摄时删除了舞台剧中一些商业娱乐化的内容和噱头,致力于凸显反抗除恶的思想主旨。影片在摄影、场面调度和演员表演等方面做了较多大胆却不失原有艺术特色的尝试,将故事情节的发展集中在陈秀英和匡忠两个人从相识、相爱、分别到团聚的这样一个传统正剧程式中。影片虽然情节较曲折,故

事性较强,但编导并没有以情节巧妙取胜,而是注重从主要人物性格出发,着重塑造了陈秀英这个俊美豪侠的女性形象,成功地塑造了一个智勇双全、敢爱敢恨,又具有女性妩媚和忠贞的女中豪杰艺术形象。影片既不拘泥于京剧艺术的传统程式,但也不抛开程式,而是把人物感情的发展变化和京剧程式较好地结合在一起,使整个戏呈现出一种悲怆性的艺术风格。

著名京剧演员关肃霜在影片里成功地塑造了陈秀英这样一个独具艺术特色的女性形象。她在扮演茶馆中的秀英时,以花旦的扮相出现,具有女孩子的娇憨可爱,唱腔甜美,表现了一个少女的害羞和喜悦;在长亭送别时,她以青衣的扮相出现,唱腔悲愤缠绵,将一个即将与爱人离别的女子心情刻画得栩栩如生。之后她又女扮男装,成为一个英姿勃勃的少侠。她一人在影片中以花旦、青衣和武旦三个形象出现,显示了其在京剧表演艺术方面扎实的基本功,在三个行当的转换中游刃有余,各具特色。她在影片中不仅将京剧舞台剧外在的表现力发挥得淋漓尽致,而且很好地运用了电影艺术中性格塑造的方法,将人物的内心情绪变化也表现得相当准确。

2.《白蛇传》:脍炙人口的京剧作品再现银幕

《白蛇传》是中国四大民间爱情传说之一,源自唐代洛阳巨蛇事件等,故事定型于明代冯梦龙所著《警世通言》(卷二十八)《白娘子永镇雷峰塔》;明人陈六龙编《雷峰塔传奇》;清人著有《义妖传》弹词。全国几乎所有的戏曲剧种都有《白蛇传》各种版本的演出,《白蛇传》遂成为中国戏曲名剧,其中以京剧《白蛇传》最有特色。1950年,田汉将传统神话剧《白蛇传》改编为京剧剧本《金钵记》;1953年他再度修改此剧本,并恢复了原剧名《白蛇传》,该剧本突出了反封建主义的主题,发展了故事的神话色彩,唱词流畅优美。此后常演的京剧《白蛇传》都是按田汉编剧的剧本演出的,这是一部脍炙人口的京剧作品。

早在1926年至1927年,天一影片公司就曾根据民间传说故事和明代冯梦龙所著《警世通言》(卷二十八)《白娘子永镇雷峰塔》等改编拍摄了连续故事片《义妖白蛇传》(共3集)。1980年上海电影制片厂将田汉编剧的京剧《白蛇传》拍摄成了京剧艺术片,由傅超武导演,主要演员有李炳淑、方小亚、陆伯平、苏盛义、郭亮锦、周越等。影片主要讲述了深居峨眉仙山千余载的白蛇、青蛇因羡慕人间幸福自由的生活,双双化为美丽少女白素贞和小青来到杭州西子湖畔。其美丽景观使她们赞叹不已、流连忘返。此时断桥处走来一位扫墓而归的男子许仙,他的翩翩风度、忠厚神态吸引了白素贞,她和小青呼风唤雨,遂与许仙借伞为约,红楼相见。双方倾诉衷肠之后,爱慕之情油然而生。小青从中牵线为媒,当即完婚,结为夫妻。他

们迁居镇江,开设保和堂药店行医治病,深受邻里八方尊敬爱戴。美满的姻缘却为法海和尚不容。他妄想欺骗许仙,离间夫妻感情,许仙听之不信。时值端阳佳节,许仙好意劝妻畅饮雄黄酒一杯,白素贞把酒饮下,顿时现了真形,吓昏许仙。白素贞悲伤万分,星夜上昆仑山上盗取灵芝仙草,将许仙救活。不料许仙上金山寺还愿时被法海囚禁,白素贞携小青赶来谴责法海不义。法海却拒不放人,白素贞无奈,水漫金山,并率领水族同法海及神将激战了一场,白素贞终因腹内已有七月胎儿,战败而归。白素贞和小青来到断桥,故地重现,触景生情,感慨万分。许仙挣脱枷锁也逃至断桥。小青盛怒之下欲杀许仙。白素贞怨爱交织,诉说许仙负心背盟。许仙惭愧莫及,发誓爱深情坚,夫妻言归于好。白素贞回到红楼生一娇儿,夫妻生活无比恩爱幸福。法海并不就此罢休,去梵宫借取金钵一件,前来捉拿白素贞。白素贞被金钵吸走,与许仙父子生死离别,悲痛欲绝,最后被压在雷峰塔下。春秋更替,光阴流逝,小青为姐报仇,练就武艺。她用火葫芦烧死法海,击毁雷峰塔,救出了白素贞,一家人终于团聚。

该片作为一部京剧艺术片,在保持原剧基本风格和艺术特点的基础上,充分发挥了电影艺术的特长,在设计、场景、美工、道具等方面下了很大功夫。影片运用了大量特技和实景镜头,创造出了美丽奇幻的客观环境和艺术氛围,很好地烘托了人物性格和故事情节,并成功塑造了白蛇、青蛇、许仙、法海等一些个性较鲜明的艺术形象。同时,影片赞扬了虽为妖身,但却怀有赤诚之心的白蛇与小青,抨击了代表封建专制势力的法海等人。著名京剧演员李炳淑塑造的白素贞和方小亚塑造的小青,在唱腔和表演等方面都颇具艺术功力,使银幕形象很有艺术魅力。影片上映后颇受欢迎和好评。

3.《李慧娘》:平反后重现舞台和银幕的佳作

京剧《李慧娘》的剧本是剧作家孟超于1961年根据明代传奇《红梅阁》改编的,在舞台上演出后受到欢迎和赞扬。在此之前,戏曲界关于"鬼戏"也曾进行过几次讨论,《李慧娘》上演后,《人民日报》《北京晚报》等都曾发表文章,不仅肯定和赞扬这出戏的进步意义,而且还提出了"有鬼无害"论。然而,当1963年江青组织力量对"有鬼无害"论进行批判后,曾指示孟超创作《李慧娘》的康生也在1964年严厉批判这出戏是"反党反社会主义的毒草"。于是,剧作家孟超受到批判并遭到迫害,后含冤而死。"文革"结束后,孟超及其创作的《李慧娘》得以平反,该剧不仅重现舞台,而且上海电影制片厂于1981年将其搬上了银幕。

戏曲片《李慧娘》由刘琼编剧,刘琼、邓逸民、沙洁导演,主要演员有胡芝风、詹国治、许鸿良、刘传海等。影片主要叙述南宋末年,良家女李慧娘因战乱流离,不幸

被奸相贾似道掳于贾府充当歌姬。一日,歌姬们随贾似道游湖时,李慧娘听到太学生裴舜卿怒斥贾似道祸国殃民的慷慨陈词,不禁油然产生敬慕之情,脱口赞了一声,不料竟招来杀身之祸。慧娘被杀后,死不瞑目,阴魂不散,决心申冤雪恨。此时贾似道又生恶计,将裴舜卿诓进府中,暂囚红梅阁内准备杀害。执仗正义的明镜判官对慧娘的悲惨遭遇深表同情,准其暂回人间,搭救裴舜卿,并以阴阳扇相赠,助她破除难关。慧娘幽魂手执宝扇来到红梅阁,即变成生前模样进入室内,并解除了裴的疑虑,同时,他们之间也萌发了爱情。正当生前受尽折磨和冷遇的李慧娘沉浸于幸福之中时,雄鸡报晓,她猛然惊觉:人鬼之间有着不可逾越的鸿沟,她匆忙离开了裴舜卿。李慧娘的幽魂得知贾似道令武官廖莹忠三更时分前去杀害裴舜卿时,当晚急赴红梅阁。裴生怕连累慧娘,不愿冒险同逃。慧娘为救裴脱险,不得不说明真情,裴得知眼前的慧娘是个鬼魂后,当即吓死过去。慧娘借助宝扇把他救活。裴终于被慧娘善良正直的人品、高尚的情操、反压迫的坚强意志所感动,决心撞死在红梅阁内与她在阴间结为夫妻。李慧娘却晓以国家大义,劝裴切勿轻生,对他寄予除奸救民的希望。此时,三更鼓响,廖莹忠持刀前来杀害裴舜卿,慧娘借助宝扇的威力,惩罚了敌人,救出了裴舜卿,烧毁了"半闲堂"。影片通过李慧娘和裴舜卿的命运遭遇,既反映了南宋末年朝廷奸臣当道、祸国殃民的社会现实,也表现了反抗邪恶、伸张正义的进步思想。

影片编导在改编拍摄时依据电影的艺术特点和表现规律,"对舞台剧做了较大的压缩和加工,以故事片的编剧方式对原剧的结构进行了较大的调整,把原较复杂的剧情通过电影时空手段,用述说的穿插办法作出了交代,使情节更加精练。影片并没有在鬼魂的阴森恐怖层面上进行过多的渲染,因而充满了正义的气氛。相反,在表现贾似道的时候却刻画了他阴险狡诈的一面,场景气氛上倒显得阴森恐怖,说明了剧情上的情感倾向。因为是鬼魂戏,阳间、阴间有着不少时空的交叉,为电影特技手段的发挥提供了条件,出现了一些非常有创意的技巧表现,如判官大特写的眼睛瞳孔里出现李慧娘的鬼魂形象,表现出阴间特有的环境特征和气氛。李慧娘的跪步京剧身段表演为主要表演中心,与众小鬼的舞蹈场面配合得更是飘忽灵动,极富美感。对阳间的环境以实景表现,特别是贾府虽极为奢华,但阴森压抑,适合人物的情景。这部影片的摄制使这出戏在整体的艺术表现的典型化上得以提升,取得了较高的艺术成绩和审美效果"。① 该片曾荣获第二届中国电影金鸡奖最佳特技奖。

① 高小健:《中国戏曲电影史》,文化艺术出版社 2005 年版,第 252 页。

4.《花木兰传奇》:一部古代英雄传奇戏曲片

长篇叙事诗《木兰辞》是中国北朝的一首民歌,郭茂倩《乐府诗集》将其归入《横吹曲辞·梁鼓角横吹曲》中。该诗叙述的花木兰女扮男装,替父从军,在战场上建立功勋,回朝后不愿做官,只求回家团聚的故事,热情赞扬了这位女子勇敢善良的品质、保家卫国的热情和英勇无畏的精神,不仅颇具传奇性,而且富有浪漫色彩和生活气息,流传广泛;该诗与《孔雀东南飞》合称"乐府双璧"。

根据《木兰辞》改编的龙江剧《花木兰传奇》于1994年由天津电影制片厂和长春电影制片厂共同拍摄成戏曲片,该片由张兴华、杨宝林编剧,肖朗、邱丽莉导演,主要演员有白淑贤、张国庆、张晓梅、徐明杰等。影片的剧情保留了原剧的内容,主要讲述后唐时期,为抵御外寇,应征的士兵纷纷奔赴前线。花木兰之父年迈体衰,无力杀敌。花木兰便女扮男装得到其父赞许,他把祖传宝剑送女儿,令其代父应征。花木兰改名花孤,在前线为了不暴露身份,她常替别人站岗放哨。老兵张傻子欺负花孤年少,被花孤教训一顿。校尉金勇爱护花孤,让她与自己同床而睡,花孤百般推辞,引起金勇反感,要把她遣送回家。花孤无奈,又心生一计,与金勇比试武艺。金勇见她武艺高强,遂把她留在军帐之中。两人促膝相谈,志同道合,结成莫逆之交。光阴似箭,不觉已是十年,花孤因战功显赫,升为平房将军。她在庆功会上流露出对金勇的倾慕之情,此时一军士抓来一个因寻母亲而误闯军门的女子韩梅,韩梅提供了重要军情。花孤当机立断,直捣敌营,解了大营之围,她也在战斗中负伤。花孤在韩梅家养伤时,韩梅对花孤产生爱慕,并把精心编织的剑穗赠给花孤。花孤不想说明真相,只好以兄妹关系敷衍。韩梅以为花孤看不上自己,欲自刎表心迹。花孤无奈,透露自己女儿身,相叙之中,又发现二人原是姐妹。两人抱头痛哭,被金勇发现,责花孤违犯军纪,韩梅上前解释,金勇半信半疑。金勇从此心神不宁,又接到要为他娶亲的家书,更添烦恼。经过考虑,金勇向花孤当面提亲,木兰表示,班师之日办婚庆。敌兵三路袭来,花木兰镇定指挥,打败敌军,杀死敌酋,但金勇却不幸阵亡。木兰因立大功被皇上封为忠勇万户侯、尚书中郎将。但花木兰不居功,她辞掉封赏,愿回故里。皇上准奏后,花木兰遂回到老父身边。家乡父老热烈欢迎从征十三载、凯旋的巾帼英雄。

该片运用现实主义和浪漫主义相结合的手法,成功地塑造了古代英雄花木兰的艺术形象,通过跌宕起伏的情节演绎,很好地表现了其爱国主义的奉献精神和英勇顽强的战斗精神。影片在改编时突出了花木兰在戎马生涯中与金勇的爱情悲剧这一条情节线索,进一步揭示了花木兰丰富细腻的女儿心,有助于人物性格的表现和人物形象的塑造。影片主要人物形象的塑造是成功的,也是十分感人的。但是,

由于影片尚未能很充分地运用电影艺术技巧和手法深入表现人物内心复杂的情绪变化,观众只能感受唱腔的艺术魅力和台词中的情节叙述,在一定程度上影响了其艺术感染力。该片于1995年获得1994年度中国电影华表奖最佳戏曲片奖和第十五届中国电影金鸡奖最佳戏曲片奖。

第三节 据古代文学作品改编拍摄的美术片论析

一、新时期据古代文学作品改编拍摄的美术片简况

20世纪80年代,国产美术电影的创作生产进入了一个全面复兴、蓬勃发展的新阶段。改革开放和思想解放运动的开展,以及文艺政策的调整,使众多美术电影工作者解放了思想,激发了创作积极性。他们不仅在创作中恢复和发展了国产美术片的艺术特点和艺术风格,而且还不断有一些新的创意和新的探索,推出了一批高质量的美术片。但是,到20世纪90年代,由于经济转轨、体制改革、创作队伍青黄不接、娱乐形式多样化等各方面的原因,国产美术电影的创作生产出现了滑坡,不仅作品数量明显减少,而且有影响的高质量影片也不多。这种状况到21世纪才有了改观。在此期间,中国古代文学作品仍然是国产美术电影创作的重要题材来源,不少国产美术片均是根据中国古代文学作品改编拍摄的。

具体而言,根据《西游记》改编拍摄的美术片有《人参果》(1981)、《金猴降妖》(1985)、《西游记之五件宝贝》(1989);根据《水浒传》改编拍摄的有《真假李逵》(1981);根据《三国演义》改编拍摄的美术片有《张飞审瓜》(1980)、《曹冲称象》(1982)、《关公战秦琼》(1989);根据《聊斋志异》改编拍摄的美术片有《三只狼》(1980)、《崂山道士》(1981)、《促织》(1982)、《莲花公主》(1992)、《胡僧》(1994)、《小倩》(1997);根据《封神演义》改编拍摄的美术片有《哪吒闹海》(1979)、《封神榜传奇》(1986)、《擒魔传》(1987)、《封神榜传奇系列》(1998—2000);根据《平妖传》改编拍摄的美术片《天书奇谭》(1983);根据《山海经》改编拍摄的美术片《女娲补天》(1985);根据《镜花缘》改编拍摄的美术片有《镜花缘传奇》(1991)、《哈哈镜花缘》(1994);根据《搜神记》等改编拍摄的美术片《眉间尺》(1991);根据《玉堂闲话》改编拍摄的美术片《雁阵》(1990);根据《史记》改编拍摄的美术片《桥下拾履》(1992);根据《晋书·周处传》改编拍摄的美术片《周处除三害》(1994);根据《离骚》《登幽州台歌》等改编拍摄的美术片《山水情》(1988);根据古代神话传说改编拍摄的《宝莲灯》

(1999)等。

上述各类题材、形式、风格的美术片都在原著的基础上有不同程度的艺术创新，它们在创造国产美术片的民族风格，推动国产美术电影创作生产的繁荣发展，以及促进中国电影走向世界等方面都做出了较大贡献。其中也出现了一批精品佳作，为国产美术片进一步提高艺术质量提供了宝贵经验。

二、据古代文学作品改编拍摄的代表性美术片评析

1. 《金猴降妖》：据《西游记》改编动画片的新收获

西游题材的国产美术片已经成为中国美术片一个独具艺术特色的品牌，在有效传播中国古代经典文学作品的同时，也为中国美术片赢得了世界性的赞誉，这在一定程度上也得益于《西游记》小说所产生的世界性影响。

《金猴降妖》被认为是上海美术电影制片厂继《大闹天宫》取得巨大成功之后又一部以《西游记》故事为蓝本的动画片。该片为一部90分钟的影院长片，同时也被制作成五集系列片（每集25分钟），两个版本情节略有增减。本片主创都为当时美影厂一时之选，阵容强大，编剧为特伟和包蕾，导演为特伟、严定宪和林文肖，造型设计为詹同和阎善春。影片于1985年获广播电影电视部优秀影片奖，1986年获第六届中国电影金鸡奖最佳美术片奖，1986年获首届上海文学艺术奖优秀影片奖，1987年获法国布尔波拉斯文化俱乐部青年动画电影节长片奖和大众奖，1989年获第六届芝加哥国际儿童电影节动画故事片一等奖。

《金猴降妖》的故事源自绍剧电影《孙悟空三打白骨精》，1960年由上海电影制片厂摄制完成。1961年毛泽东同郭沫若看了绍剧后，诗兴大发，郭沫若题诗道：

人妖颠倒是非淆，对敌慈悲对友刁。咒念金箍闻万遍，精逃白骨累三遭。
千刀当剐唐僧肉，一拔何亏大圣毛。教育及时堪赞赏，猪犹智慧胜愚曹。

据悉，毛泽东看了郭沫若的诗词后，对"千刀当剐唐僧肉"不能认同，他指出要分清哪种是阶级矛盾，哪种属于人民内部矛盾，于是也题诗道：

一从大地起风雷，便有精生白骨堆。僧是愚氓犹可训，妖为鬼蜮必成灾。
金猴奋起千钧棒，玉宇澄清万里埃。今日欢呼孙大圣，只缘妖雾又重来。

由于毛泽东的题诗，加之早在1957年周恩来看完猴戏与六龄童及小六龄童（六小龄童的哥哥）上台合影，更使本片成了家喻户晓的名片。

《金猴降妖》是美影厂为了迎接国庆30周年而计划拍摄的献礼片，在一定程度

上是绍剧电影的动画化,在故事情节上仅仅只是把第二次白骨精变成的老翁换作了小孩,而这个戏曲则改编自《西游记》第三十四回"尸魔三戏唐三藏　圣僧恨逐美猴王"。作为一部动画电影长片,曲折的故事和激烈的冲突必不可少。然而,原著中故事较简略,情节较平淡,而白骨精也并非厉害角色,匆匆三次变化后即被孙悟空打死,因其与悟空的力量对比太过悬殊,作为动画长片中的大反派,显然是不够格的。《金猴降妖》在吸收绍剧成功经验的基础上做了一些重要改编。在开篇部分,影片增加了两段情节来展示双方的实力对比。先是用孙悟空劈山开路的情节以彰显孙悟空之神勇。其后,着力渲染白骨洞内群妖乱舞以及白骨精的法力高强,暗示孙悟空遇上了难缠对手,谁胜谁负还未可知。

在重头戏"三打白骨精"部分,将白骨精的三次变化从村姑及其父母改为村姑以及她的儿子和老父三代人,使角色更丰富,在情节和动作的设计上更利于动画发挥。另外,增加白骨精与孙悟空的打斗戏份,并设计了白骨精变枯树为自己的分身成功欺骗孙悟空的情节,突出白骨精的善变与狡猾。白骨精三次变化均未被孙悟空真正打死,且在孙悟空被赶走后设计将唐僧捉住,使剧情发生重大反转。孙悟空被唐僧赶走之后,回到花果山重建家园的情节,影片进行了充分的描写。一方面,孙悟空呼风唤雨改造山河的场面使动画的特性得到充分发挥;另一方面,这一具有抒情意味的段落起到了使影片节奏暂时舒缓下来,让观众得到片刻放松的作用。在最后的高潮段落,猪八戒来到花果山搬救兵,孙悟空故意气走猪八戒,伪装成金狐大仙赴宴,并诱骗白骨精在唐僧面前重演三次变化。这一情节融合了小说第三十四回"魔王巧算困心猿　大圣腾那骗宝贝"中的素材并进行了加工再创造,很好地凸显出孙悟空的智慧,使孙悟空的英雄形象更加完整和立体,也使最后的胜利显得痛快淋漓。经过以上改编,戏剧冲突被充分营造起来,人物性格得到充分刻画,故事变得跌宕起伏又不失轻松活泼。不能不说《金猴降妖》进行了一次十分成功的动画剧本改造。

该片在塑造孙悟空的动画形象时"既保持了《大闹天宫》中张光宇所设计并为观众所熟悉的造型,又使它在气质上更为成熟、刚健、精明、老练",同时,又注重"表现了孙悟空情深义重的品格,他的行为感人至深。例如,当唐僧愚昧中计,决意赶走孙悟空时,猴王含泪别去,但他依然关切着师父西行的安危。这种情感的渲染,使孙悟空的形象更加完美,影片也产生了更大的魅力"。[①]

在动画史论家的视域中,与《铁扇公主》和《大闹天宫》相比,《金猴降妖》的文本

[①] 陈荒煤主编:《当代中国电影》(下),中国社会科学出版社 1989 年版,第 124—125 页。

指涉更具多义性和开放性。研究者朱剑认为:"本片中孙悟空与唐僧的关系极似'忠臣昏主'模式。一方面,孙悟空性格中原先的变通不羁此时已经被'愚忠'品质所代替,另一方面,唐僧肉眼凡胎的局限性又导致孙悟空的'愚忠'品质无法得到承认和肯定,从而同时处于妖精和师父的对立面,被驱逐的后果自然无法规避。可见,孙悟空在回归主流系统过程中,自我价值的重新定位和个人性格的改变已经注定了他要充当悲剧英雄的命运。《金猴降妖》中的孙悟空不仅仅是一位具有超常本领的英雄,他的性格和遭遇所体现出来的伦理内涵和深度早已突破了单纯的善恶范围。"[1]另外,也有论者认为:"'三打白骨精'的矛头指向'文革',而故事中被唐僧诬陷、驱逐却终复归来的孙悟空,正是'文革'中被迫害的知识分子的悲情写照,他用泪水、怀疑与愤怒记录了80年代初的中国。"[2]联系起"文革"期间美影厂所遭遇的工厂关停、人员下放的历史境况,此说法不无道理。而影片中壮志未酬的孙悟空回到花果山后收拾荒芜、重整河山的抒情段落,正可以看作是创作者对于文革后妖雾散尽、苦尽甘来的一种情感抒发。影片曾荣获第六届中国电影金鸡奖最佳美术片奖、第六届芝加哥国际儿童电影节动画故事片一等奖等。

2.《哪吒闹海》:第一部宽银幕国产动画长片

《哪吒闹海》是中国美术电影史上第一部彩色宽银幕动画长片,该片根据古代神话小说《封神演义》改编拍摄,由上海美术电影制片厂摄制出品,编剧王往,导演王树忱、严定宪、徐景达。编导将原著中那段黑暗、残忍,没有任何价值评判的神话故事,改编成了一个令许许多多的孩子和成年人为之流泪的故事。影片发扬了"中国动画学派"的优良传统,无论从内容取材、人物形象所包含的精神实质,还是人物造型、背景渲染、音乐编配等方面都显示出了鲜明的、具有浓郁民族风格的美学特征,给观众以强烈的审美感受。

"哪吒闹海"是神话历史小说《封神演义》中一段脍炙人口的故事,构思奇巧,有神有人,有天有海,场面大,有丰富的创作余地。但原作天命思想严重,多神话思维而少童话思维,过于严重的神秘主义导致情节牵强,哪吒诸多作为也谬情悖理,让人费解。对此,编导做了脱胎换骨式的改编,挪移了冲突主线、梳理了情节发展,使之更具合理性,并使人物更具个性特征。

在原作中,哪吒和父亲李靖的关系是剑拔弩张的,以此形成了主要冲突线,和龙王的矛盾则处于次要位置,而影片《哪吒闹海》里把二者调换了位置,突出了哪吒

[1] 朱剑:《中国动画艺术研究》,东南大学出版社2012年版,第109页。
[2] 白惠元:《民族话语里的主体生成——重绘中国动画电影中的孙悟空形象》,《文艺研究》2016第2期。

个性中"不畏强暴、为民除害"这一最积极的因素,影片主题定为"正义终将战胜邪恶",符合大众的审美心理趋向和情感需要,因为以父子矛盾的激化为冲突主线,表现伦理关系的失衡及对宗法观念挑战并不适合现代观众的口味,何况它还要面对理解能力有限的儿童观众。

《封神演义》中"四海龙君奏准玉帝",要找哪吒父母寻仇。"哪吒厉声叫曰:'一人行事一人当,我打死敖丙、李良,我当偿命,岂有子连累父母之罪?'乃对敖光曰:'我一身非轻,乃灵珠子,是奉玉虚符命,应运下世;我今日剖腹剔肠,剜骨肉还于父母,不累双亲,你们意下如何?'……敖光听得此言:'也罢!你既如此救你父母,也有孝心。'"李靖对哪吒态度粗暴,在杀哪吒时毫不留情,不符合儒家的纲常要求,也有悖人性天理。而哪吒也对父亲恩断义绝,通过自刎获得了龙王的谅解,与龙王的矛盾就此结束。在原著中,哪吒魂魄托梦缠母索建行宫泥身,却被李靖打碎,成为莲花化身后追杀李靖报仇。影片对父子关系和各自性格做了改变和调整。编导有意减弱了哪吒与李靖的矛盾冲突,并大大加强了父子之情。影片里的李靖不再是托塔李天王,而只是一个普通人,甚至只是一个有些胆小怕事、想要与世无争的官员。当四海龙王将陈塘关陷于水深火热之中,以此威逼李靖且誓不罢休的时候,又害怕又有些恼恨的李靖为保全家、保百姓才举剑欲杀哪吒,且又被哪吒一声"爹爹"叫得下不了手,扔了宝剑。哪吒自刎时,李靖也晕倒了,由此充分展现了父子之间的感情。这些情节设置不再像原作中李靖一味要置哪吒于死地而后快,而哪吒对李靖也不是一反到底。弱化哪吒与李靖的矛盾,加强他们的父子之情,不仅使李靖更像个父亲、更有人性,也使哪吒有血有肉,也会心痛,也有对父亲的孺慕之情,作为"人"的形象更加丰满。同时,这些改变和调整也有力地烘托和强化了哪吒去"闹海"的情节主线。除此之外,如哪吒魂魄显灵、李靖火烧行宫等带因果报应的内容以及商周政治斗争、宗教斗争的矛盾情节点也都被去掉了,这就使得冗繁枝节大幅度减少,故事主线非常清晰明确。

《哪吒闹海》的情节发展是单线结构,整个故事非常简单,以哪吒"出世""闹海""自刎""重生""复仇"为线索,沿着开端、发展、高潮、结局的路数层层推进,依次展开,影片叙事层次分明,前因后果密切勾连,前后逻辑关系严谨。影片在叙事结构上的独特之处就是没有把故事情节终止在哪吒自刎、舍身救世这里,如果这样安排,就成了悲剧,通过哪吒的死,来表现悲剧的崇高。这种结局不符合观众正义必胜、善恶有报的心理,影片把中国文化中死而复生、复仇成功这一桥段处理成了尾声,充分满足了观众快意恩仇的心理,故事情节的这种处理显然更容易被观众所接受。

《哪吒闹海》里哪吒的形象造型也符合其身份特征,由于他兼有人、神双重身份,性格上具有孩子、英雄两种特征,因此他出生后首先是一个可爱的孩子,短发双髻,只裹了一个由莲花花瓣变成的红绫肚兜,显得活泼可爱,两只乌黑机灵的大眼睛中稚气与智慧并存,两道硬挺的剑眉则是中国传统英雄的标志,赋予了他与普通孩童不同的英雄的气概。就哪吒的性格而言,他孩子气十足,天真活泼、喜玩好动,喜欢和普通小孩子们一起玩,并和梅花鹿等动物亲密无间。哪吒初生牛犊不怕虎,做事不计后果,完全由着性子来,不像大人一样瞻前顾后,如同儿童嬉戏一般,轻而易举就击毙了龙王三太子敖丙,还孩子气地把龙筋抽出来要献给爹爹当腰带系盔甲。他天真无邪,制服龙王时轻信龙王骗小孩的假话,放龙归海,留下后患。同时,他也是一个英雄,不光武艺超群,而且具有英雄气概,像个男子汉大丈夫一样敢作敢当,勇于承担责任,在龙王威逼下为救百姓于水火毅然拔剑自刎,显现出崇高的自我牺牲精神。哪吒的外在形象是一个孩童,以幼小的身躯来对抗巨大的神兽,不仅宁死不屈,而且最终取得了胜利,得到了不朽的生命,这在中外神话传说中也是罕见的。

《哪吒闹海》在动作设计上的最大特征是化武为舞,这也是中国武侠电影和戏曲武生戏的共同特征,影片最大程度地使武打动作程式化、表演化,增加了许多飞升的动作,延长打斗的时间,再对服饰、武器等进行美化和装饰,使整体的打斗动作赏心悦目,而不是血腥和恐怖。作为中心人物的哪吒,其形象与行为采用中国传统的戏剧元素,富有特色和标识性。人物的动作上,特别是在与敌人打斗的时候,更着力凸显夸张的京剧造型,动作设计更是把"武"与"舞"结合得非常完美。当在海边玩耍时,他舞动乾坤圈和浑天绫,犹如民间红绸舞和艺术体操表演,力道柔美、跳跃轻盈、舞姿动人;在哪吒拿着从敖丙身上抽出的龙筋挥舞时,其动作就如武术表演,将原本柔软的龙筋挥舞得好像棍子一样;与龙王搏斗的场景吸收了京剧艺术的武打动作,同时加以铿锵有力、节奏强烈的京剧打击乐,营造出浓烈的战斗气氛。而他再生时,在莲花绽放中双手合十,造型犹如敦煌壁画中的飞天,节奏徐缓、动作细腻,绮丽而显示出神秘的力量,暗示重生的哪吒更具有强大的法术。

总之,严谨的结构、鲜明的人物、丰富的电影化手段、独特的民族化风格使《哪吒闹海》成为一部艺术性与娱乐性兼顾的典范之作,"叫好又叫座"的局面在美术电影里得以实现。《哪吒闹海》完美地完成了宽银幕长动画片的第一次尝试,弘扬了中国的传统艺术与传统文化,使中国动画片再一次受到了全世界的瞩目。《哪吒闹海》在香港上映两周,观众达 12 万人次。1980 年在法国戛纳国际电影节放映时,整个大厅座无虚席,观众报以长时间的热烈欢呼,评论家们的称赞不绝于耳。第三

十三届戛纳电影节对《哪吒闹海》的评论可说是用尽了最好的语言——"美妙""精彩""情节曲折""变幻莫测""色彩艳丽，使人眼花缭乱""无论内容和艺术表现形式上都堪称一流水平"。法国一家刊物评论道："这是一个正义战胜邪恶的影片，表现了中华民族的反抗精神。从这一点上讲，小哪吒不单纯是孩子们的，也是大人们的良师益友。"

《哪吒闹海》是中国第二部经典动画大片。中国动画片的第一部经典是分别于1961年、1964年拍摄的《大闹天宫》。1977年以后，我国美术片出现了第二个创作高潮，不仅数量增长很快，题材和形式也不断创新，涌现了一批优秀影片，不少影片在国际上频频获奖。《哪吒闹海》正是这一时期的代表作之一，该片曾荣获1979年文化部优秀影片奖和1980年第三届电影百花奖最佳美术片奖，第二届菲律宾马尼拉国际电影节特别奖，并在第三十三届戛纳电影节上作特别放映，1988年又荣获法国布尔波拉斯文化俱乐部青年动画电影节评委奖、宽银幕长动画片奖等。

《哪吒闹海》从问世到现在虽已经有四十多年的历史，但今天看来，仍不失为一部难得的精品，它对动画片民族化的探索，对人物精神的表达，尤其是对观众情绪的把握，都有继续深入探讨和学习的必要，它所具有的内在品质永远不会因为时间的推移而褪色。

3.《天书奇谭》：第二部宽银幕国产动画长片

1981年至1983年，上海美术电影制片厂根据《平妖传》改编拍摄了中国第二部宽银幕动画长片《天书奇谭》，这是上海美影厂自《铁扇公主》《大闹天宫》(上下)、《哪吒闹海》以来的五部动画长片中唯一的一部使用原创故事情节的动画片。该片编剧包蕾、王树忱，导演王树忱、钱运达。

众所周知，国产动画片一直有改编中国古代文学名著的习惯，《西游记》被改编了很多遍，《哪吒闹海》和《宝莲灯》也是改编自古代神话故事，但这些影片改编时在故事情节、艺术形象等方面都较贴近原著。而《天书奇谭》则大胆地进行了创新性改编，从而为国产动画片改编古代文学作品时勇于创新起了良好的示范和带头作用。

《天书奇谭》改编自古代神魔小说《平妖传》，小说原名为《北宋三遂平妖传》，全书二十回，罗贯中编次，后由明末文学家冯梦龙改编成四十回，改名《平妖传》。它是中国小说史上第一部长篇神魔小说，可谓神魔小说这一影响巨大的小说流派的先声。全书以北宋仁宗庆历年间贝州（今河北南宫东南）王则、永儿夫妇率领农民起义为背景，作者把这段起义与镇压的血腥历史，描写成为妖与非妖之间的争斗，全书从始至终笼罩在一派非现实的迷雾中，以狐精学道经历逐步展开，叙述娓娓道

来，颇引人入胜。书中多写人间妖异事件，少谈方外神仙鬼怪。我们在书中看到的不是天宫地府，而是活生生的社会，所以，读者可以从中了解到许多元明时代的风俗人情。作为较早的一部神魔小说，《平妖传》在由文言神怪小说到长篇白话神魔小说的转变中占有十分重要的地位，钱钟书赞其为明代最好的一部小说。

《平妖传》的主题是邪不胜正，因果报应，故事离奇复杂，人物繁杂众多，充满着因果报应轮回转世的思想。小说大书特书荒诞不经的奇闻逸事和妖狐邪道的旁门左道之术，对妖狐道僧如圣姑姑、蛋子和尚、左瘸、张鸾、永儿等依仗法术为非作歹，妖狐的荒淫无度、王则起义军的种种不堪之事等都津津乐道，作为主要讲述对象。作者似有嗜痂之癖，虽然对此等不肖之徒持否定鞭笞的态度，但却对其言行细节大书特书，似在写一部"邪淫传"。作者虽然对赤脚大仙托生的皇帝、包龙图、文彦博等明君贤相、将帅高人等都持肯定态度，但因在全书所占比重较少，以今天的是非善恶标准来衡量，《平妖传》的负能量远远大于正能量，难免有蛊惑人心、误人心术之嫌。

《天书奇谭》剧本的创作者包蕾和王树忱对这么一部妖法和淫邪充斥，内容芜杂繁冗的神魔小说，采用的改编手法可以说是很高明的。首先，对编剧而言，《平妖传》给予他们的只是天师、狐仙、和尚、尼姑、道士、州官、皇帝这些人物的原型，以及天书、幻术、贪财、色诱等情节方面的灵感，至于主题、叙事结构、细节等，《天书奇谭》都进行了重新编创。《天书奇谭》只是取材于《平妖传》里面的几个人物，并且对这些人物的关系和性格进行了重新调整，这些主要人物大体对照如下：圣姑姑——黑色老狐狸精；胡永儿——粉色小狐狸精；胡黜——青色小狐狸精；蛋子和尚——蛋生；白云仙君——袁公；皇帝——小皇帝；雷太监、州官——府尹；王则——县太爷。

对照原著可以看出，除了人物来自于《平妖传》以外，除了保留了几个主要人物外，其他人物被尽数删去，而且就是这几个人物的艺术形象，也被进行了大幅度的改写。编剧根据这几个人物，另外添加了许多新的形象，创作出了一个曲折离奇、惩恶扬善的故事，其想象力令人惊叹。《天书奇谈》的故事情节基本上是编剧另外撰写的，整个故事完全和《平妖传》不同。因此可以说，《天书奇谭》是一部原创作品。

其次，《天书奇谭》的主题思想是惩恶扬善。对老百姓好就是善，坑害老百姓就是恶，这个道理永远正确，放之四海而皆准。他们特地设计了一个极其低能的小皇帝，下面有一级级贪财、好色、仗势欺人的官吏，是想说明，拥有权力的无德无能者会给人民带来极大的祸害。编导把一个宣扬因果报应的荒诞不经的老旧故事，改

编成一个正义战胜邪恶的故事,充满着嘲讽和讥刺妖狐及权贵的喜剧精神。蛋生在剧中是善的代表,狐狸精是恶的代表。蛋生与狐狸精的冲突是明线,而袁公与玉帝之间的矛盾则是暗线,都分别具有象征意义。在善恶斗争中总有人殉道,袁公是悲剧英雄的代表。《天书奇谭》通过三只狐狸精偷盗天书,为非作歹,最终多行不义必自毙的神奇经历,对社会的各个层面进行了穷形尽相的表现。上至天庭和秘书阁,下至名山大川、荒郊寺庙、市井街巷、官府衙门、皇宫内苑等都在影片中有所表现,涉及人物众多,表现的社会背景极为广阔。

第三,《天书奇谭》把很多民间故事及传说有选择地放入该影片中,改编成有趣而充满着想象力的情节,如把《西游记》中玉帝赴王母娘娘的瑶池聚会挪到了本故事中,杜撰了天宫"秘书阁"执事这个子虚乌有的职位;把悟空钻进妖怪肚中降服妖怪情节,变成蛋生变的龙钻进妖狐变的虎的肚子中;把民间传说如《牛郎织女》《劈山救母》,以及《西游记》等神话故事中都可见到的"触犯天条"情节移植,作为一个楔子,中国老百姓也容易理解。蛋生是"蛋生"而非胎生,这与民间许多异人都非胎生有很大关系,如孙悟空是"石生",葫芦娃是"葫芦生"等。而"狐狸成精""做法"骗钱的把戏与民间鬼神信仰多有联系。"天书"的情节,在《水浒传》中就有九天玄女给宋江"授天书",类似于武林"秘籍",得之修炼者必获奇迹异能,狐狸精拿去糊弄官府,以求获利,而蛋生却拿来以此造福人类。

相比于《大闹天宫》和《哪吒闹海》单线式叙事结构的单纯简洁明快,《天书奇谭》的叙事可谓是一种枝繁叶茂的复线结构,对此,动画史研究者朱剑认为《天书奇谭》的叙事结构严谨而立体,富于层次感,多条线索同时发展,犹如庞大的树根,虽分叉向四方蔓延却紧密联系,互相映射,事件之间环环相扣形成前后相连的因果链,每一事件的发生总是对其后的情节发展有所预示,但又不乏出乎意料的偶然性,因此,整部影片的结构显得丝丝入扣,精致耐看。影片从袁公私取天书下凡开始,铺陈出妖狐和蛋生两条线索,并埋下了寺庙争斗和解救老奶奶两处伏笔。随后电影进入发展阶段,在原先两条主线索的基础上又生发出第三条线索,即县太爷和府尹,同时接着讲述寺庙和老奶奶延伸出来的故事,此时的故事结构已相当繁复,但有条不紊引人入胜;影片的高潮部分再次集中到两条主要线索上,妖狐与蛋生发生大规模化的正面冲突,此时袁公的出现也与开头形成呼应之势;影片的结局将一直隐藏于故事中的潜在矛盾——袁公与天庭玉帝之间的冲突凸显了出来,明晰了创作者的表达意图,深化了主题。

主题思想确定之后,他们的宗旨就是处处制造以子之矛攻子之盾式的嘲讽和幽默:贪,就用贪来惩罚他;色,就让他因此而丢性命。作为一部长动画片,《天书奇

谭》具有"福斯塔夫式背景",叙事结构新颖,情节曲折,充满悬念,具有"清明上河图"式人物图谱,众多人物的刻画无不栩栩如生,蛋生、袁公、狐狸精、县太爷、府尹、小皇帝、地保、和尚、老奶奶、县太爷父亲等都个性鲜明、造型优美、生动有趣、独具一格,坏人亦是恶中有善,体现出凡人性格特征的复杂性。整个故事精彩流畅,更难得的是,它具有国产动画片甚至整个中国电影中难得的幽默感,是新中国动画长片如《大闹天宫》《哪吒闹海》和《金猴降妖》等作品中唯一一部把民间社会生活和神话传说结合得"接地气"的作品。

《天书奇谭》在人物造型设计上吸收民间年画中奇崛的风格,把职业和身份脸谱化,把年龄和个性特征漫画化,处处发散出幽默感,人物形象很有趣味性,如县官的寿星老太爷,走起路来步履蹒跚,拄着拐杖还要用手拎着长长的白胡子,蛋生的恶作剧,变法术让他从聚宝盆里不断冒出来,犹如今天西方电影中的"克隆人",真是喜感十足。再如,老和尚和小和尚的为了粉狐狸大打出手的桥段完全就是今天功夫喜剧的路数……这些新奇的创意和富有前瞻性的想象让人捧腹和叫绝。还有老狐狸做法,周围的元素,如花瓶等,也都具有了人的动作特性,使整个的画面更丰富多彩,也更有意思。

总之《天书奇谭》无论在故事原创、人物造型、动作设计和人物对白等方面都表现了创作者独特的创意和大胆探索的艺术追求,这是应该充分肯定的。

4.《山水情》:国产水墨动画片的杰作

1988年由上海美术电影制品厂拍摄出品的《山水情》成了中国水墨动画片的绝唱,也成了中国动画彻底商业化之前的最后一部艺术精品。该片由王树忱编剧,特伟、闫善春、马克宣导演。该片虽然没有明确改编自哪一部古代文学作品,但从其人物和主旨、意境等来看,可以看到《离骚》《登幽州台歌》等一些中国古代诗歌的明显影响和巧妙借鉴。

水墨动画片可以称得上是中国动画的一大创举。它将传统的中国水墨画引入到动画制作中,那种虚虚实实的意境和轻灵优雅的画面使动画片的艺术格调有了重大的突破。1960年,上海美影厂拍了一部称作"水墨动画片段"的短片,作为实验。同年,第一部水墨动画片《小蝌蚪找妈妈》诞生,其中的小蝌蚪的造型取自齐白石笔下的国画。该片一问世便轰动全世界,获得多方面的赞誉。与一般的动画片不同,水墨动画没有轮廓线,水墨在宣纸上自然渲染,浑然天成,一个个场景就是一幅幅出色的水墨画。角色的动作和表情优美灵动,泼墨山水的背景豪放壮丽,柔和的笔调充满诗意。它体现了中国画"似与不似之间"的美学风格,意境深远。

由于要分层渲染着色,制作工艺非常复杂,一部短片所耗费的大量时间和人力

是惊人的。美影厂对水墨片投入巨大,制作班底也是异常雄厚,除了特伟、钱家骏这样的老一辈动画大师,就连国画名家李可染、程十发也曾参与艺术指导。正是因为这样不惜工本的艺术追求,中国水墨动画在国际上博得了交口称赞,没有任何一个国家敢于同中国人的耐心竞争,日本动画界甚至称之为"奇迹",可是也正因为艺术价值同商业价值的脱离,也使得水墨动画面临着无以为继的尴尬。

影片讲述了一位老琴师在归途中病倒在荒村渡口,渔家少年留老人在自己的茅舍里歇息,老人感到宽慰。翌日,老人病体康复,取出古琴,弹奏一曲,琴声把少年引到他的身边。少年学艺心切,老人诲人不倦,两人结为师徒。秋去春来,少年技艺大进,老人十分欣喜,但慰藉之余,思虑如何使弟子更上一层楼。一日,老人偶尔看到雏鹰离开母鹰独自展翅翱翔的情景,豁然开朗,于是携少年驾舟而去,经大川而登高山,壮美的大自然,使少年为之神往。临别时,老琴师将心爱的古琴赠送给他,然后独自走向山巅白云之间。少年遥望消失在茫茫山野中恩师的身影,顿时灵感突来,他盘坐在悬崖峭壁之上,手抚琴弦,弹奏着心之曲,倾吐着对人生的赞美,悠扬的琴声在山间回响。

《山水情》中充满象征意味的有以下一些元素:琴、琴声、风、风声、鹰、风雪等等。文士出场的时候没有任何道具,除了那张琴,甚至在他晕倒在地时,他也抱着那张琴。我们可以认为,那张琴是文士某种精神品质的物化,而最后他将它赠送给小伙计,是表达了一种传承关系:通过教导弹琴,文士将自己的精神品质传给了小伙计。文士在渡河时,在最后离开走向茫茫前途时,除了水墨画出的重重山峦,还有呼呼的风响彻耳际,这也是非常明显的比喻,象征着文士所要面对的处境,反衬了文士的品质。至于翱翔天空的飞鹰,"有志比天高"正是其本体。看完片子,有点辨别能力的观众都能很清楚地明白,导演想要让片子里每一样东西都有一个具体的中国式的比喻、指代,而他们也做到了,并且这些指代一点也不生硬,非常自然,只要是中国人,都熟悉这些指代对象所表达的意思,这正是片子高明的地方。影片故事情节虽然较简单,但寄予在简单剧情中的情感却一点都不简单,影片充盈着一种浓浓的愁思,一种莫可名状的悲凉,一种离别的惆怅,有一种江山如画、逝者如斯、知音难觅、壮志难酬的凄婉之情弥漫其间,能令观众观赏后品味与思考。

该片采用中国完全的水墨式作画,情节并不复杂,整个片子甚至没有对话,长度也只有十来分钟,但却一举拿下若干国际动画大奖,即使在今天看来,它仍然是国产动画片中的精品。该片是上海美术电影制片厂水墨动画片收官之作,也是国产水墨动画中获奖最多的一部影片。该片曾相继荣获首届上海国际动画电影节美术片大奖、第九届中国电影金鸡奖最佳美术片奖、广播电影电视部优秀影片奖、

1989年首届全国影视动画节目展播大奖、1989年上海文化艺术节优秀成果奖、第一届莫斯科国际青少年电影节勇与美奖、第六届保加利亚瓦尔纳国际动画电影节优秀影片奖、第十四届加拿大蒙特利尔电影节最佳短片奖、印度孟买国际短片、纪录片、动画片电影节最佳童话片奖等。《山水情》被公认为水墨动画片至今无人超越的典范之作,其诗一样的美学气质、幽远清淡的画面已达到了天人合一的艺术境界。

5.《宝莲灯》:二维动画和三维动画相结合的大制作

由上海美术电影制片厂和上海电视台根据中国传统神话故事改编拍摄了动画片《宝莲灯》,编剧王大为,导演常光希,特聘请著名电影导演吴贻弓任艺术指导,著名作曲家金复载任音乐总监,著名演员姜文、徐帆、宁静、陈佩斯等为影片里的角色配音;同时,还由大陆和港、台著名歌手刘欢、李玟、张信哲演绎影片里的插曲,加之最新的3D技术在影片里的运用,使该片在国产动画片制作方面具有划时代的意义。影片总投资1 200万,剧本写作几易其稿,人物造型、背景设计等方面也进行了反复推敲,主创人员还特地去敦煌、西安、华山、西双版纳、宁夏等地采风,收集各种创作素材,以便能进一步丰富影片内容。

该片是1949年以来中国动画史上第五部动画长片(前四部分别为《大闹天宫》《哪吒闹海》《天书奇谭》《金猴降妖》),也是五部影片之中投资最大、篇幅最长的一部动画片。在中国动画电影史上,该片也是动画片创作首次聘请故事片电影导演、录音师参与创作拍摄,并聘请电影演员为片中角色配音的一部动画作品。

影片剧情内容改编自中国传统神话故事,讲述了天宫中的三圣母爱上了人间书生刘彦昌,不顾触犯天条,带着宝莲灯下凡与他相会,又通过宝莲灯摆脱了维护天规的二郎神的追捕。七年后,他们的孩子沉香渐渐长大。某日,当三圣母带着沉香在河中采莲游玩时,宝莲灯突然闪光,二郎神发现了他们。随后沉香被二郎神抓走,他要挟三圣母交出宝莲灯,三圣母为了儿子只得交出宝莲灯,之后她被二郎神压在华山底下。沉香在天宫遇到了土地神,从其口中得知了自己的身世,并受指点去找孙悟空。沉香带着小猴潜入二郎神的藏宝楼,机智地与护灯秦俑周旋,夺回了母亲的宝莲灯,在同为人质的部落头人之女嘎妹的帮助下,逃离天宫,踏上了寻找母亲之路。土地神去找孙悟空帮忙,然而已经成佛的孙悟空拒绝了土地神的请求。沉香经历了种种险遇之后,在森林中许多动物朋友们的陪伴下慢慢长大,终于成长为一个英勇的少年。一切磨难都没有磨灭沉香的救母之心,他在小猴的带领下,终于找到了孙悟空。孙悟空为沉香救母的执着精神所感动,把白龙马交给了沉香,并点拨沉香到火湖去锻造神斧。沉香与成为部落首领的嘎妹再次相逢,在部族人民

的帮助下,他推倒了二郎神的石像,铸成了神斧。当二郎神率领着天兵赶到时,沉香举起神斧与二郎神决一死战。他越战越勇,令二郎神难以招架。就在二郎神即将抢夺宝莲灯的关键时刻,宝莲灯突然发出金光,与沉香合二为一,沉香打败了二郎神,劈开华山救出了母亲,母子终于团聚。

影片虽然讲述的是中国观众早已熟知的"沉香救母"的传统神话故事,但编导还是在尊重原著故事的基础上做了许多扩充和改编,使整个故事情节更加紧凑,人物命运也更加曲折,由此增添了影片的观赏性和吸引力。由于影片大量使用了二维动画和三维动画相结合的制作方式,故使画面绘图的现代感十分强烈。在人物形象设计上,沉香、三圣母等形象具有中国古典人物画的风格,而二郎神、嘎妹等人物形象则借鉴了外国动画片的画法;影片配乐很有气势,而且风格多样,开始部分有美声唱法,结束时又有通俗唱法,中间还穿插了一段藏族民歌的曲调,人物压抑、兴奋等各种情绪都能借助于音乐表达出来,发挥了很好的艺术作用。当然,该片的不足之处也较为明显,从总体上来说,影片模仿日、美动画风格的痕迹还较重,艺术创新还不多;同时,沉香、二郎神等主要角色的性格较单一,未能很好地表现他们在各种环境里的复杂心态和情绪,由此在一定程度上影响了人物形象的艺术魅力。

这部兼具艺术性和商业性的国产动画大片,在20世纪末重启了国产动画片创作的复兴之旅;它的问世和成功上映是国产原创动画片迎来创作生产第二春的一个鲜明标志。影片曾荣获第十九届中国电影金鸡奖最佳美术片奖、第六届中国电影华表奖优秀美术片奖、第九届中国电影童牛奖优秀美术片奖等奖项。

6.《小倩》:香港第一部采用三维技术的动画电影

由香港电影工作室有限公司、PolyGram K. K.、永盛娱乐有限公司、国泰亚洲影片私人有限公司联合摄制出品的动画片《小倩》,改编自古代小说名著《聊斋志异》中的《聂小倩》,由徐克编剧并监制,陈伟文导演,该片剧情融合了由徐克监制,程小东导演的系列故事片《倩女幽魂》(1—3集)的一些故事情节,该片主要讲述了宁采臣在收账途中误入鬼界并遇到了女鬼小倩,他们在接触中互生好感,两位有情人在与姥姥、黑山老妖等妖怪进行了一番殊死搏斗后终成眷属的故事。故事片《倩女幽魂》中的燕赤霞、白云、十方师徒、小蝶等一些主要人物也都出现在这部动画片里。同时,徐克把故事的主人公年龄从20多岁减到15岁,把娱乐性元素包括一些感情戏加入到青少年成长的尴尬之中,用现代社会的缩影去表现很多"鬼事件",给人以一定的启示。

这部动画片的制作前后耗费了4年时间,在制作时采用了二维人物结合三维背景电脑处理的方法,这是香港第一部运用三维技术制作的动画电影,用较高的技

术水平确保了其艺术质量。该片的国语版由洪金宝、罗大佑、李立群、刘若英、苏有朋、王馨平、吴奇隆、张艾嘉等明星配音,而粤语版则由黄霑、徐克、杨采妮、陈小春、郑中基、陈慧琳、袁咏仪、林海峰等明星配音,由此增强了影片的吸引力。该片上映后获得好评,曾荣获第三十四届台湾电影金马奖最佳动画长片奖等奖项。

第四节 据古代文学作品改编拍摄的电视剧论析

一、国产电视剧创作生产的复苏和两次改编热潮的形成

从1967年到1977年,其间多数时间处于"文革"时期。这一时期,电视剧"为政治服务"的色彩更为明显,且创作成绩寥落。值得记入历史的有这样几部作品:"反修防修"主题的《考场上的斗争》(1967)、"学大寨"主题的《架桥》(1970),知识青年"上山下乡"主题的《公社党委书记的女儿》(1975)、《神圣的职责》(1975)。其中,《考场上的斗争》是中国电视史上唯一一部用黑白录像设备制作的电视剧,它也标志着中国电视剧生产此后脱离直播时代,跨入录像制作时代和彩色时代。

1978年5月,北京电视台播出新时期录制的第一部彩色电视剧《三家亲》,由许欢子、蔡晓晴导演的《三家亲》成为中国电视剧发展史上的一部标志性作品,是中国电视剧复苏的标志之一,它重新开启了电视剧的时代。1979年8月,中央广播事业局召开了首次电视节目会议,号召有条件的电视台都大力摄制电视剧,各大电视台积极响应号召,电视连续剧开始出现并迎来发展的春天。

1981年,中央电视台(原北京电视台)播出了第一部电视连续剧《敌营十八年》,由王扶林导演,这部连续剧共有9集,只有约2 000个镜头、100多个场景,但还是吸引了众多观众。在改革开放的大背景下,中国电视事业迎来了飞越式的大发展时期,电视剧创作者们首先想到的就是从中国古代文学的宝库中寻找创作素材,并将其改编拍摄成电视剧作品。

1983年,山东电视台根据中国古代文学名著《水浒传》的部分章节改编制作成8集电视连续剧《武松》。这是我国播映的第一部根据古代文学名著改编的电视连续剧,这部电视剧以人物系列剧形式推出,深受观众的欢迎也得到了很好的社会评价,中国古代文学名著改编电视剧的创作就此启动。与此同时,中央电视台也在进行《西游记》的电视剧创作,只是这部剧断断续续拍摄了近6年时间。这两部电视剧可以看作是中国电视剧工作者对中国古代文学名著改编电视剧的最早尝试。

随着电视覆盖面的扩大和家庭电视机的普及,电视剧逐渐成为中国广大民众最喜闻乐见的一种艺术形式,电视剧开始进入中国的大众叙事,许多中国古代文学名著被先后改编成电视剧并相继登上电视荧屏,成为广大观众的观赏对象。总体而言,以中国古代文学四大名著的改编作品第一轮上映为标志,据古代文学作品改编拍摄电视剧大致经历了两次热潮①。

第一次改编拍摄热潮是20世纪80年代,中央电视台历时十余年将中国古代文学四大名著《红楼梦》《西游记》《三国演义》《水浒传》相继搬上荧屏。到1998年,以《水浒传》的完成为标志,四大名著完成了第一次完整的电视剧改编拍摄历程,由此带动了中国古代文学作品改编电视剧的第一次热潮。除此之外,根据《聊斋志异》《儒林外史》《封神演义》《西厢记》《牡丹亭》等一批古典文学名著改编拍摄的电视剧也逐一登场,使此类改编电视剧风行一时,影响广泛。这些根据中国古代文学名著改编拍摄的电视剧大多秉承着"忠于原著"的改编理念,充分发挥着普及中国古代文学经典和传播优秀传统文化的作用。20世纪80年代中后期,改编的电视剧优秀作品便一个推着一个出来了,而且这些优秀作品往往伴随着很多脍炙人口的主题曲流传。例如,1986年中国第一部采用特技拍摄的电视剧《西游记》播出后,不仅获得了很高评价,而且赢得了高达89.4%的收视率。这一版《西游记》至今仍是寒暑假被各个电视台重播最多的一部电视剧,重播次数超过了3 000次,影响十分广泛。同一年,上海电视台制作的电视连续剧《济公》应运而生,每晚家家户户传出的都是"鞋儿破,帽儿破,身上的袈裟破"的主题歌。1987年春节,36集大型古装电视连续剧《红楼梦》第一次以日播的形式在中央电视台播出。当该剧主题曲《枉凝眉》被广泛传唱时,其收视率也创下了空前纪录,从而造就了中国电视剧史上"难以逾越的经典"作品。

第二次改编拍摄热潮是20世纪90年代,随着1990年4月"亚洲1号"卫星的成功发射,全国各省级电视台开始了陆续"上星"的发展历程。中国大陆电视观众覆盖人数随即有了大幅度攀升;至1999年所有省级卫视全部完成了"上星",同年广播电视领域实行"制播分离",并鼓励民营、外资参与电视节目制作,由此中国电视连续剧开启了自由竞争时代。当国产电视剧创作拍摄进入了产业发展的新时期时,同时也迎来了中国古代文学名著改编拍摄电视剧的第二次热潮。自1990年后,电视剧创作拍摄和播映逐渐成为电视台工作的重心,电视剧内容也逐步多样化,以满足不同观众的审美娱乐需求,古装剧、武侠剧、革命历史剧、公安侦破剧、反

① 刘桃:《浅议中国古典文学名著电视剧改编的两次热潮》,《文艺生活旬刊》2012年第3期。

腐剧、都市家庭剧、青春偶像剧等陆续出现。在电视剧商业化程度不断提高的大背景下,电视剧市场竞争激烈,一些题材、内容热门的电视剧纷纷涌现,令人目不暇接。在相当长的时间里,国产电视剧之所以和广大观众产生持续不断的共鸣,与电视剧题材、类型的选择是有关系的。可以说,电视剧的题材、类型是很丰富多样的。从远古神话、古代历史到现实生活,甚至在人们身边刚发生不久的事情都很快成为电视剧创作者的题材。其中有一些及时反映现实生活的剧目,甚至还直接影响了社会生活。

可以说,90年代以来的中国电视剧生产进入了繁荣发展阶段,不仅出品数量急剧增长,而且还涌现了不少精品佳作。据国家广电总局社会管理司统计,至1998年,国产电视剧的生产数量为682部9 780集;1999年全国上报的题材规划剧目有989部15 812集,当年批准发行播出了371部6 227集。其中,就有一批电视剧是根据中国古代文学作品改编拍摄的,如《隋唐演义》(1996)、《水浒传》(1998)、《西游记续集》(1999)等。

二、据古代四大小说名著改编拍摄的电视剧评述

1. 据《红楼梦》改编拍摄的电视剧简评

众所周知,《红楼梦》又名《石头记》《金玉缘》,是由清代作家曹雪芹创作的一部章回体长篇小说,位居中国古代四大小说名著之首。此书主要有两种版本,一为脂砚斋在不同时期抄评的早期手抄本,即80回"脂本",另一个为清人程伟元排印的印刷本,俗称120回"程本"。《红楼梦》新版通行本前80回据脂本汇校,后40回据程本汇校。小说以贾、史、王、薛四大家族的兴衰为背景,以贾宝玉、林黛玉两人的爱情悲剧贯穿始终,描写了贾宝玉和一群身份、地位、性格各不相同的少女们在大观园这个既是诗化的又是真实的小说世界里,青春之美、人性之美和生命之美在封建末世逐步被毁灭的悲剧,在展现一个封建大家族由盛到衰的过程中深刻揭露了封建社会必然走向覆灭的命运。《红楼梦》塑造了众多的人物形象:贾宝玉、林黛玉、薛宝钗、王熙凤、贾元春、贾迎春、贾探春、贾惜春、史湘云、妙玉、秦可卿、李纨、巧姐等,都成为文学史中不朽的人物艺术典型。《红楼梦》在思想内容、艺术技巧和人物塑造等方面都具有突出的艺术成就和艺术魅力,因此改编自《红楼梦》的各类戏曲、戏剧、影视作品数以百计,每一次改编和演绎都代表了当时的改编者对于这部文学名著新的理解,也都是对于前一部改编作品所达到的呈现效果和艺术高度进行挑战。

将《红楼梦》改编成电影自20世纪20年代早期电影发展之初就已经出现,之

后断断续续一直有取材自《红楼梦》的电影出现,而最早将该小说改编成电视剧的是港台地区。就香港地区来说,有 1975 年播出的香港无线电视台拍摄的电视剧《红楼梦》(5 集),主演是伍卫国(饰贾宝玉)、汪明荃(饰林黛玉)、吕有慧(饰薛宝钗)、周润发(饰蒋玉菡),这是第一部"红楼"电视剧;1977 年播出的香港佳艺电视台拍摄的电视剧《红楼梦》(100 集),主演有伍卫国(饰贾宝玉)、毛舜筠(饰林黛玉)、米雪(饰薛宝钗)等。就台湾地区来说,台湾的中华电视公司曾三度拍摄电视剧《红楼梦》:1978 年播出的台湾中华电视公司首次拍摄的《红楼梦》(73 集),主演有龙隆(饰贾宝玉)、程秀瑛(饰林黛玉)、范丹凤(饰薛宝钗)、叶雯(饰王熙凤)等人;1983 年播出的台湾中华电视公司拍摄的电视剧《红楼梦》(69 集),主演李陆龄(饰贾宝玉)、赵永馨(饰林黛玉)、陈琪(饰薛宝钗)等;1996 年,台湾中华电视公司三度拍摄的电视剧《红楼梦》(73 集)播出,主演钟本伟(饰贾宝玉)、张玉嬿(饰林黛玉)、邹琳琳(饰薛宝钗)、徐贵樱(饰王熙凤)。台湾华视 96 版《红楼梦》,1990 年开拍,1996 年底首播,全剧在上海大观园取景,80 回之后的剧本并非改编自高鹗版本,而是参考了脂砚斋评点本、旧时真本等作品改编而成,是经常被拿来与 1987 年大陆央视版电视连续剧《红楼梦》进行比较的版本之一。

在中国大陆,因《红楼梦》与戏曲的关系尤为密切,《红楼梦》的故事最早是经由戏曲艺术继而搬演至电视荧屏的。1980 年,上海电视台根据上海昆剧团在上海艺术剧场的舞台演出,摄制了昆曲电视剧《晴雯》,成为中国电视史上最早的电视戏曲艺术片。1984 年,上海电视台摄制越剧电视连续剧《红楼梦》,由上海越剧院副院长吴琛任总导演;1984 年,四川电视台拍摄了实景川剧电视连续剧《王熙凤》,由倪绍忠导演;1985 年,中央电视台拍摄了 5 集京剧电视连续剧《红楼十二官》,导演莫宣,该剧以《红楼梦》中 12 个女伶为主要人物,概括集中反映了大观园里唱戏女奴的遭遇和命运。

第一次真正将《红楼梦》较为完整地进行电视剧创作改编的是 1987 年中央电视台摄制播出的电视剧《红楼梦》(36 集),该剧剧本由刘耕路、周雷、周岭三位编剧参考著名红学家周汝昌的意见进行编写,曾多次听取各方面的意见进行修改,全剧本最终由周岭统一修改并定稿。该剧由王扶林任导演,主要演员有陈晓旭(饰林黛玉)、欧阳奋强(饰贾宝玉)、张莉(饰薛宝钗)、邓婕(饰王熙凤)等。红学专家王蒙、曹禺、沈从文等人也曾参与创作,提出不少意见和建议。该剧前 29 集基本忠实于曹雪芹原著前 80 回;后 7 集没有直接采用程高本高鹗续作后 40 回,而是参考红学探佚学的研究成果做了一些修改,重新创作结局。具体而言,后 7 集中夏金桂撩汉、司棋之死、海棠花开、贾宝玉丢玉、林黛玉焚稿、薛宝钗出闺、惜春出家、获罪抄

家、宝玉雪地里披着斗篷出家等主体剧情仍采用了程高本后40回,另外则删除了宝玉中举、兰桂齐芳、家复中兴的小团圆结局,并根据脂批和红学探佚学研究成果对香菱之死、探春远嫁、贾母之死、巧姐获救等情节进行了一些修改,又重新创作出狱神庙探监、凤姐死于狱中、湘云流落风尘、贾府家亡人散等剧情。著名红学家周汝昌认为1987年央视版本的《红楼梦》是"第一个全面性的红楼剧本",而不是已有的那种"掐取"的片断的红楼剧本,这部电视剧本则第一次努力表现曹雪芹原著的那种特别繁富、复杂、错综、回互的大整体。① 由于该剧对演员有特殊要求,为能替每个角色找到最合适的演员,剧组采取海选形式在全国各地选拔演员,引起了热烈反响,一百多个角色席位应聘者众多,争夺异常激烈。同时,为了提高演员的文学素养和表演水平,1984年春夏期间,剧组在北京圆明园举办了两期红楼梦剧组演员学习班,主要学习内容为研究原著、分析角色,亦学习琴棋书画,增强艺术修养。剧组专门请了不少专家给演员们授课,不仅要求演员要熟悉原著、背熟台词,还要熟悉那个年代,那个社会环境下的风俗人情,熟悉每一个角色的定位,在日积月累中慢慢把自己代入情境,表演的时候才能更游刃有余。通过学习,剧组才最终确定了各个角色的演员人选。可以说,没有电视剧拍摄前对演员的集训,就不会有后来的经典作品产生。同时,为了拍摄的需要,剧组还按照原著的描述,在北京市宣武区建立了大观园,即北京大观园,并另外在河北正定县建造了宁国府、荣国府和宁荣街等景址,真实还原了小说描写的景观,为电视剧的顺利拍摄奠定了基础。

从总体上来说,该剧不论是剧情安排,还是演员的表演,甚至是民风民俗、道具、舞美、化妆等方面都非常严谨,可以说达到了当时电视剧创作拍摄的艺术最高水准。曾有评论认为,《红楼梦》"编剧忠于原著,敢于发挥;导演心无旁骛、潜心创作;演员形神兼备,过目难忘;歌曲浑然天成,哀怨动人;色调明快亮丽,赏心悦目;造型博采众长,深入人心;经典无须争辩,历久弥新"。②

该剧播出后产生了很大的社会反响,颇受广大观众喜爱和欢迎,被誉为"中国电视史上的绝妙篇章"和"不可逾越的经典"。该剧多年来曾多次重播,已成为中国电视剧发展史上的经典之作,曾荣获第七届(1987年度)中国电视剧飞天奖特等奖和第五届中国电视金鹰奖最佳电视剧奖。剧中的《枉凝眉》《葬花吟》等歌曲也广为传唱,陈晓旭饰演的林黛玉也成为一代人心目中的经典角色,尚无人能超越,邓婕饰演的王熙凤也独具特色、深入人心,令她荣获了第七届中国电视剧飞天奖和第五

① 周汝昌:《序》,周雷、刘耕路、周岭《红楼梦——根据曹雪芹原意新续》,中国电影出版社1987年版,第1—5页。
② 《87版〈红楼梦〉当年评论界观点精编与新版境遇有多相似?》,"国际在线"2010年9月10日。

届中国电视金鹰奖的最佳女配角奖。

2. 据《西游记》改编拍摄的电视剧简评

《西游记》是中国古代第一部浪漫主义章回体长篇神魔小说,共100回,为明代小说家吴承恩所著。这部小说取材于民间流行的神话传说、元杂剧等,以"唐僧取经"为蓝本,描写了孙悟空出世及大闹天宫后,先后遇见了唐僧、猪八戒和沙僧三人,然后师徒四人西行取经,一路降妖伏魔、除暴安良,经历了九九八十一难,终于到达西天见到如来佛祖,取得真经最终修成正果的故事。这本巨著标志着中国浪漫主义文学达到了一个新的高度,作者更以丰富而瑰丽的想象,塑造了具有强烈个性色彩的师徒四人(唐僧、孙悟空、猪八戒、沙悟净)的经典形象,其中孙悟空的形象更是深入人心。世界上很多国家都对这个经典的故事题材及孙悟空的形象进行过改编与表现,本民族的各类艺术改编更是不胜枚举,西游的故事和主要人物是迄今为止影视改编的巨大宝库之一,围绕着西天取经和四大主角的衍生故事和改编创作一直生生不息,为国人所热衷和喜爱。

1978年,为了纪念中日邦交正常化,日本电视局制作了一部日版《西游记》,但其风格杂糅,且故事已经完全脱离原著(剧中的唐僧居然是女性),该剧最早被国内引进,但只播出了三集便被停播,原因是遭到了中国官方和民间的一致反对。也因此,中国才决定要拍摄一部真正属于自己的《西游记》精品剧,这就促成了后来央视版《西游记》的诞生。1981年,时任中央电视台台长的洪民生找到导演杨洁提出了拍摄《西游记》的想法,《西游记》第一次全本改编成电视连续剧于1982年开拍,1986年播出,是我国电视史上第一部神话类型电视剧作品。

1982年2月25日剧组成立,7月试拍了《除妖乌鸡国》一集,10月1日该集在中央电视台播出(该集在1986年重拍,其中仅保留了试拍版本的一小部分片段)。1982年至1985年拍完前11集,每年春节导演杨洁都会拿出一两集拍好的《西游记》播放,以满足观众的要求。1984年2月3日播出了《计收猪八戒》《三打白骨精》两集。1986年春节期间前11集一起播出,该剧轰动全国,老少皆宜,获得很高评价,由张暴默演唱的前11集片尾曲《敢问路在何方》很快流行全国。因为当时整个电视行业的商业化程度都不高,即便高收视率的电视剧也没有商业盈利,由于央视没有继续拍摄该剧的经费预算,故拍摄难以为继。最后由铁道部第十一工程局提供300万资金供剧组完成了后15集的拍摄。同年,拍摄完成了《夺宝莲花洞》、《除妖乌鸡国》(重拍)、《大战红孩儿》、《斗法降三怪》、《趣经女儿国》、《三调芭蕉扇》、《扫塔辨奇冤》、《误入小雷音》、《孙猴巧行医》这9集。1987年1月29日(农历正月初一),为了介绍《西游记》的拍摄情况,中央电视台播出了名为《齐天乐》的晚会。

同年拍完《错坠盘丝洞》《四探无底洞》《传艺玉华洲》《天竺收玉兔》《波生极乐天》五集。1988年2月1日起,前25集全部播出,由蒋大为演唱片尾曲《敢问路在何方》,风行一时。

据央视官网介绍,电视连续剧《西游记》(1986年,杨洁导演,六小龄童、徐少华、迟重瑞、马德华、闫怀礼等主演),总长达25个小时,几乎包括了百回小说《西游记》里大部分精彩篇章,塑造了众多色彩绚丽的屏幕形象。该片采用实景为主,内外景结合的拍摄方法。既有金碧辉煌的灵霄宝殿,祥云缥缈的瑶池仙境,金镶玉砌的东海龙宫等棚内场景,又有风光绮丽的园林妙景,名山绝胜以及扬名远近的寺刹道观。央视1986版电视剧《西游记》导演杨洁是新中国第一代电视导演,在接到拍摄中国的古典名著的工作任务之初,就首先定下了"忠于原著,慎于翻新"的原则,一定要忠于原著才能把它的精神拍出来。为了能够拍摄《西游记》中飞天遁地等特效,中央电视台特地从美国进口了一台ADO特技机器,用于"蓝幕抠像",为了尽可能地采用实景拍摄,拍摄地点经历了中国和泰国30多个省或地区,全剧组在只有一台摄像机和一台特技机的情况下,拍摄期间克服各种困难,并且在特技、音乐等方面做出了难能可贵的突出探索。该剧曾荣获第8届中国电视剧飞天奖长篇电视剧特等奖;正如有的评论所说:"超高的收视率,3 000多次的重播,'霸屏'30年,被翻译成多国语言播出,至今仍然是各大频道暑期热门,《西游记》是国产电视剧的精品,是一部不折不扣的'神剧'。这部电视剧给一代又一代人带去童年欢乐,最终沉淀成为中国人的集体记忆。"①

因为摄制资金紧张的原因,20世纪80年代《西游记》只拍了25集,很多故事情节没有拍摄,导演和演员都感到很遗憾。后来条件允许,1998年至1999年又补拍了《西游记》中"九九八十一难"中缺少的部分,即16集电视连续剧《西游记续集》(1999年,杨洁导演,徐少华、迟重瑞、六小龄童、崔景富、刘大刚等主演),为《西游记》全本电视剧改编画上了圆满的句号。有趣的是接档而来,2000年陕西省电视节目交流中心出品了一部30集的《西游记后传》(由李源执导,钱雁秋编剧,曹荣、黄海冰、吴健、黑子、马雅舒等主演),讲述了唐僧师徒西天取经的500年之后,魔头无天在如来佛祖圆寂后大闹三界,孙悟空带领三界帮助如来转世灵童乔灵儿重返灵山的故事。虽然该剧采用了当时行业领军水平的电脑特技和三维动画,但因曲解了原著主旨和人物性格,一味强调视觉效果,滥用特技,有损这部电视剧的美感,

① 《导演杨洁走了,86版〈西游记〉经典永存》,《新华每日电讯》2017年4月18日:http://news.xinhuanet.com/mrdx/2017-04/18/c_136216813.htm。

重复的特效镜头也被诟病。

央视 1986 版《西游记》的热播也带动了港台地区对《西游记》的影视改编，20 世纪 90 年代，港台地区对《西游记》也有一次集中改编拍摄。1996 年 11 月香港电视广播有限公司(TVB)首播的《西游记》(由刘仕裕执导，张卫健、江华、黎耀祥、麦长青等主演)共 30 集，成为当年 TVB 电视剧年度收视冠军，1998 年明珠台首次重播时更以粤英双语播放，后又多次重播。随后，香港电视广播有限公司(TVB)又制作出品了《西游记2》，共 42 集，由刘仕裕监制，主演张卫健被换作陈浩民，故事情节偏离原来西天取经的主要情节线索，专注于刻画孙悟空这一人物，主要讲述同为仙石化身的六耳猕猴被三魔王喂食丹药，化身巨猴危害人间，累及悟空蒙冤，终得昭雪的故事。《西游记2》于 1998 年 10 月 26 日在无线电视翡翠台首播，并于 2005 年 8 月登录北京电视台，内地引进播放时更名为《天地争霸美猴王》，集数缩减为 20 集。显然，这些改编有助于进一步普及古代文学名著《西游记》，使之家喻户晓。

3. 据《三国演义》改编拍摄的电视剧简评

中国古代四大小说名著之一的《三国演义》是中国第一部长篇章回体历史演义小说，由元末明初小说家罗贯中所著。全书以没落的汉室宗亲刘备和以宗族起兵的曹操作为两条主线，展开了中前期的故事，而中后期以蜀国丞相诸葛亮率领汉军北伐，与魏国重臣司马懿的斗智斗勇为主线，以三国归晋而告终，描写了从东汉末年到西晋初年之间近 100 年的历史风云，概括了这一时代的军事斗争和政治风云的历史巨变，全书长达 75 万字。

据《三国演义》改编拍摄电视剧始于 1985 年湖北电视台、湖北电视剧制作中心摄制的 14 集电视连续剧《诸葛亮》，由孙光明执导，李法曾、黄家德等主演。诸葛亮是富有传奇性的天才的军事家和杰出的政治家，电视连续剧《诸葛亮》把古典小说名著《三国演义》中最为经典的文学形象之一搬上屏幕，主要讲述了"隆中访贤""舌战群儒""赤壁之战""六出祁山"等诸葛亮一生经历的一些主要事件，较成功地塑造了在蜀、魏、吴三足鼎立错综复杂的政治、军事、外交斗争中智慧超群、有勇有谋、鞠躬尽瘁死而后已的一代贤相诸葛亮的艺术形象。

《三国演义》一方面反映了较为真实的魏、蜀、吴三国的历史，另一方面又塑造了一批叱咤风云的历史英雄人物，据著名史学家沈伯俊先生点数，《三国演义》中实际写了 1 230 个人物，这些人物绝大部分有名有姓，其中最为成功的有诸葛亮、曹操、关羽、刘备、张飞等人。因此要将此鸿篇巨制而又家喻户晓的作品整体搬上荧屏并接受观众的检验，确实是一项难度很大的艺术创作工程。

1989年7月,王扶林被中央电视台任命为电视剧《三国演义》的总导演。1990年6月,电视剧《三国演义》摄制领导小组成立。8月,剧本创作会议召开,编剧组成立,剧组达成共识:充分尊重原作《三国演义》的内容,同时参考《三国志》中有价值的史料。经过一系列的准备工作后,由中国电视剧制作中心、中央电视台制作的84集电视剧《三国演义》于1990年开拍,1994年与观众见面,王扶林担任总导演,蔡晓晴、张绍林、孙光明、张中一、沈好放任分部导演,孙彦军、唐国强、鲍国安等人主演,共分为《群雄逐鹿》(1—23集)、《赤壁鏖战》(24—47集)、《三足鼎立》(48—64集)、《南征北战》(65—77集)、《三分归一》(78—84集)五大部分,最大程度地还原了原著的内容和精髓。《三国演义》电视连续剧剧本五易其稿,审稿的人员多达几十人,可见当时创作者对剧作内容的重视程度。导演王扶林用了《三国演义》开篇的那句话:"天下大势,分久必合,合久必分。"一开始先开会统一艺术思想,统一对《三国演义》的理解,统一对主要角色的看法,统一服装的总体设计,统一布景的总体风格。①

由于《三国演义》改编拍成电视连续剧难度大、投资大、场面大、人物多、战争多,马戏、水战、火攻等都需很大的耗费,剧组动用了规模空前的人力、物力和财力,据称,该剧总投资约1.7亿元人民币,仅动用群众演员一项就达到了40余万人次。总导演王扶林慧眼识演员,起用鲍国安扮演曹操,既演出了"英雄"的一面,又演出了"奸诈"的一面;他力排众议起用当时有"奶油小生"之称的唐国强扮演诸葛亮,唐国强坚持跟组3年钻研角色,他塑造的诸葛亮一角被亿万观众所认可;电视剧还对荀彧、鲁肃、孙权、周瑜、黄盖、赵云、关羽、张飞、姜维、司马懿、陆逊、黄忠、张辽、夏侯惇等一系列人物都做了较有分量的深化和塑造。整部剧集气质沉稳豪迈、慷慨悲壮,呈现出了史诗般的美学风格,与杨洪基演唱主题曲"滚滚长江东逝水……古今多少事,都付笑谈中"交相呼应,不免令观众唏嘘,为历史和人物感慨不已。

这一版本的《三国演义》播出后在国内影响巨大,随后日本、马来西亚、新加坡、泰国、韩国、印度尼西亚等国家和地区也相继全部或部分播出。许多海外人士在肯定此剧的同时,建议中国电视工作者对其予以精编后打入国际市场。从1995年8月开始,中央电视台组建了由电视剧的主创人员组成的创作集体,将84集电视剧重编为每集90分钟、共19集的精编版。保留了《三国演义》原著中的名段名篇,突出主要人物和事件,从桃园三结义始,至诸葛亮北伐中原失败病逝五丈原止。删

① 《王扶林:尊重原著,谨慎发挥》,《新世纪周刊》2008年7月7日,http://cul.sohu.com/20080707/n258005646.shtml,链接引用日期2018年5月16日。

节部分以旁白的方式贯穿,并在各集开头增加吴晓东的串讲,以便不太熟悉中国文化的西方人了解故事。① 可以说,电视连续剧《三国演义》在国内外弘扬中华民族文化上功不可没。

4. 据《水浒传》改编拍摄的电视剧简评

中国古代小说名著改编电视剧最早始于《水浒传》。1982年,山东电视台首播根据《水浒传》原著有关情节改编的电视连续剧《武松》,开创电视连续剧改编古代文学名著之先河,随即又根据《水浒传》内容改编拍摄了电视连续剧《顾大嫂》《鲁智深》《林冲》等,山东版的"水浒"电视剧以人物为单元分散摄制,最终拍到40集,合为《水浒》(又名《水浒传》《水浒全传》《人物志水浒传》),导演有陈敏、王浚洲、刘柳、张新建等人,由于守金、祝延平、董子武、鲍国安等人主演,特别是在《武松》中饰武松的祝延平给观众留下了较深刻的印象。

《水浒传》是中国最早一部用白话文写成的章回体小说,作者一般被认为是施耐庵,该书以北宋末年宋江起义为历史原型素材,描写了逼上梁山、水泊梁山以及招安后为宋朝征战最终消亡的英雄传奇故事,艺术化地反映了中国历史上一次农民起义从发生、发展到最终失败的全过程,较深刻地揭露了民众反抗强权、英雄反抗欺压的封建社会现实。《水浒传》的版本有"繁本"和"简本"两大系统,70、100、110、115、120回不等的版本,虽版本不同,但全书结构是多线索的复式结构,小说中出场的108位梁山好汉都有相对独立的人物故事,并具特色的人物性格特征和角色魅力。山东电视台采取以人物志方式改编《水浒传》的做法,不仅是一种顺理成章的选择,也是电视剧改编的一次大胆尝试和有益探索,该剧播出后受到了广大电视观众的欢迎。因此,广为流传的梁山故事,具有鲜明个性的英雄,口语化的民间传播方式,使得这部作品整本改编电视剧备受观众期待,然而改编这样一部脍炙人口、耳熟能详的通俗小说,难度是不言而喻的,于是《水浒传》又成为20世纪90年代第一波文学作品改编为电视剧热潮中最后一部整本拍摄完成的四大名著。

由中央电视台与中国电视剧制作中心联合摄制出品的43集电视连续剧《水浒传》从1994年4月筹拍,到1997年3月关机,历时3年零8个月,终于把梁山108位英雄好汉再现于电视屏幕,于1998年1月在中央电视台首播。《水浒传》剧组邀请了中国艺术研究院的专家学者冯其庸、李希凡、孟繁树、著名评书艺术家田连元,北京大学中文系教授周强等五位学者和艺术家担任电视剧《水浒传》的艺术

① 张凤铸等:《影视艺术新论》,北京广播学院出版社2000年版,第28页。

顾问。该剧由张绍林导演执导,杨争光、冉平改编,李雪健、周野芒、臧金生、丁海峰、赵小锐领衔主演,香港著名功夫片导演袁和平、袁祥仁兄弟加盟该剧组担任动作导演,著名画家戴敦邦担任剧中人物造型总设计,著名作曲家赵季平担任全剧作曲。由于该版《水浒传》拍摄时间较晚,电视艺术在 20 世纪 90 年代后期已经成为大众文化的主流,时代对于电视剧改编提出了新的要求,需要创作者在改编中呈现出不同以往的特点,忠实性不再是文学改编的唯一指向,满足广大观众的需求也成为创作者追求的一个重要目标。为此,该剧编导对于原著中的部分人物和内容都进行了一定程度的改动,但总体上还是把握了原著的精神主旨,完成了对主要人物形象丰富、深入的艺术刻画,较为细腻地呈现出主要人物性格和心理的发展变化轨迹,基本上达到了文学作品中经典人物形象所达到的艺术高度。该剧以写实为主,浪漫主义的表现手法为辅,注重平民意识和真切情感的艺术表达,在拍摄技巧上也精益求精,使得全剧具有较强的观赏性和艺术感染力。片尾主题歌《好汉歌》,曲调取自冀鲁豫地方戏曲,歌调朗朗上口,播出后为广大观众所传唱。

三、据古代神怪小说改编拍摄的电视剧评述

在中国古代文学作品电视剧改编实践中,《红楼梦》《西游记》《三国演义》和《水浒传》古代四大小说名著的改编拍摄占据了较大的比重;除此之外,还有一类古代文学作品也备受影视创作者所青睐,即以中、短篇为主要形式的神魔、志怪小说,这一类的古代文学作品的影视改编数量繁多,方式独特,类型明确。与长篇小说四大名著的宏大叙事相异,古代文学中的神怪小说大多是文言短篇小说集,短篇结集的文学形式有助于建构电视剧的叙事结构,既零散又统一的故事与电视剧独特的艺术形式也十分契合,更为电视剧独立的单元剧创作开辟道路。相比较大部头的文学著作改编,中、短篇的文学作品影视改编制作成本低,周期短,播出方式灵活,并且神怪小说的题材和内容广泛丰富,人物和情感表达自由多元,由于篇幅短小精悍,文言叙述简练,为电视剧的改编和艺术表现留下了足够的空间,也为之后不断的续写、仿写和改写提供了便利。更重要的是,神怪小说中大量描写的"非真实"场景用影视手法进行表现可谓是如鱼得水,影视技术和想象力得以充分施展,古代文学作品的魅力和电视剧的艺术相得益彰。正是由于大量的神怪小说被改编成电视剧,才促使中国电视剧创作中古装、神话、奇幻、魔幻、恐怖、仙侠等电视剧类型产生并有了长足发展,成为中国不同年龄层次的观众最喜闻乐见的电视剧类型。可见,神怪小说是中国古代文学影视改编的重要内容之一,与影视艺术具有天然的近亲性,这类文学作品的电视剧改编对中国电视剧类型的拓展与成熟也产生了一定的

1. 据古代神怪小说改编拍摄的电视剧的主要内容和特点

据古代神怪小说改编拍摄的电视剧篇目繁多，从直接取材于原著到仅仅根据原著中的某一人物或情节设定进行大幅度改编，改编程度不一，艺术水平和艺术效果也有差异。例如，相继有《聊斋》系列、《蒲松龄》、《嫦娥》、《新流星蝴蝶剑》、《十二生肖传奇》、《济公》、《活佛济公》、《画皮》、《神话》、《白蛇传》、《白蛇后传》、《仙剑奇侠传》系列、《碧波仙子》、《天外飞仙》、《搜神传》、《齐天大圣》、《赤子乘龙》、《三剑奇缘》、《八仙过海》、《天宫恩怨》、《夜光神杯》、《天地传说》系列、《宝莲灯前传》、《宝莲灯》、《精卫填海》、《伏羲女娲》、《黄帝》、《后羿射日》、《人龙传说》、《牛郎织女》、《封神榜》、《封神英雄榜》、《新封神榜》、《天师钟馗》、《福禄寿三星报喜》、《镜花缘传奇》、《远古的传说》、《神医大道公》、《欢天喜地七仙女》、《古今大战秦俑情》、《女娲传说之灵珠》等作品。

笔者认为，古代神怪小说改编的电视剧大致可以分为三类，第一类是以改编《山海经》《封神演义》拍摄的电视剧作品为代表，以描述古代神话、神仙的故事为主要内容；第二类是以改编《聊斋志异》拍摄的电视剧作品为代表，注重描述妖魔、鬼怪以及人鬼情的故事；第三类是以改编《济公全传》拍摄的电视剧作品为代表，主要讲述济公和尚游走天下，遇到种种不平之事，一路惩恶扬善、扶危济困的故事。这些题材的作品基本上都站在人的角度和立场，囿于千百年来中国传统文化"儒、释、道"交汇形成的十分复杂的民间意识形态世界观之中，对"三界"（仙界、人界、魔界），"天上、地下、人间"，"因果报应"，"转世轮回"等都有着丰富多彩且系统全面的想象性建构。将神话故事进行移位或嫁接，渗入现代生活方式或理念，对人物重新解读和阐释，将"神""妖"人性化，注入现代观众能理解的性格特征等都是这一类改编的主要特点。

在所有的神怪叙事中，神话占据了首要地位。因为神话是上古时代流行的民间故事，神话往往通过讲述宇宙起源和人类由来的故事，给一个特定的族群奠定最基本的文化观念和命运共同体的意识，反映出原始人万物有灵、灵魂不死的宇宙观。世界上很多民族都有自己的神话史诗，如《荷马史诗》就是一部经典神话系统荟萃之作，中国有着悠久的历史，但我们却没有完整的神话体系，中国古代有许多神话故事，这些神话分散在先秦和秦汉时期的典籍，在保存和发展的过程中不断地被修改转述，渐渐散落或消弭在民族的文学、历史及哲学的血脉之中。

在现存传世的古代文学作品中，以《山海经》保存的神话故事最多，然而《山海经》是一本志怪古籍，更确切地说是一部地理性质的著作，该书作者不详，大体是战

国中后期到汉代初中期的楚国或巴蜀人所作;现代学者均认为成书并非一时,作者亦非一人。《山海经》全书现存 18 篇,其余篇章内容早佚,原共 22 篇约 32 650 字。共藏山经 5 篇、海外经 4 篇、海内经 5 篇、大荒经 4 篇。《汉书·艺文志》作 13 篇,未把晚出的大荒经和海内经计算在内。《山海经》内容主要是民间传说中的地理知识,包括山川、民族、物产、药物、祭祀、巫医等,可谓是一部荒诞不经的奇书。有学者认为:"作为神话学文献,《山海经》至少有三方面价值:一、对七大类中国上古神话做了程度不同的记录;二、留下了关于神话世界空间的可靠的文字根据;三、保存了大量的凝聚着原始文化信息的原始物占,蕴含着潜在的神话学价值。……《山海经》对追溯事物起源的神话(创世神话、部族起源神话、文化起源神话等)记录较少,而对英雄神话、部族战争神话记录较多,在一定程度上反映了中国历史文化的基本特点和文化精神的价值取向。"[1]

《山海经》虽没有形成完整且成体系的神话,但是以篇幅短小的文言文记录了不少脍炙人口的远古神话传说和寓言故事,盘古开天辟地、伏羲女娲创世、女娲造人、绝地天通、伏羲创八卦、女娲补天、夸父追日、羿除四凶、后羿射日、嫦娥奔月、精卫填海、大禹治水,等等。这些文字过于短小,甚至没有完整的叙事,无法直接改编成电视连续剧,但以《山海经》为代表的一系列民族神话寓言故事作为一个丰富的文化宝库,包含了与自然抗争以及自我牺牲的精神,包含了对天、地、人和谐关系的探索,体现出中华民族最早期的宇宙意识和生命意识,其神话的精神内核一直在历朝历代的文学中存续,也为后人提供了源源不断的创作源泉。今天诸多的古装玄幻、仙侠类的电视连续剧里的内容设定都可以追溯到《山海经》,如,电视剧《山海经之赤影传说》(2016)就是以《山海经》为蓝本进行拍摄的;又如,曾经热播的仙侠剧《花千骨》(2015),剧中的设定都跟《山海经》脱不开关系,白子画执掌的长留山,出处就是《山海经》,原文是"又西二百里,曰长留之山,其神白帝少昊居之",还有仙界、人界、魔界争抢的"十方神器",也来自《山海经》里记载的"上古十大神器",书中提到的神器原名是:开天斧、玲珑塔、补天石、射日弓、追日靴、乾坤袋、凤凰琴、封天印、天机镜、指天剑。

而第二类以描述妖魔、鬼怪以及人鬼情的故事为主要内容的神怪题材古代文学作品的电视剧改编,则以古代小说名著《聊斋志异》为代表,从电视剧兴起的 20 世纪 80 年代初至今,一直是电视剧创作拍摄的改编热点,有不少据此改编摄制的电视剧作品问世。

[1] 赵沛霖:《中国神话的分类与〈山海经〉的文献价值》,《文艺研究》1997 年第 1 期。

2. 据《聊斋志异》改编拍摄的电视剧简评

在所有被改编的中国古代文学作品中,古代小说名著《聊斋志异》可能是最早被改编成影视作品,也是被改编次数最多的一部古代神怪小说。《聊斋志异》全书将近五百篇,内容丰富,主要分为以下几种类型:一是爱情故事,占据着全书最大的比重,故事的主要人物大多不惧封建礼教,勇敢追求自由爱情。这类名篇有《莲香》《小谢》《连城》《宦娘》《鸦头》等;二是抨击科举制度对读书人的摧残,作为科举制度的受害者,蒲松龄在这方面很有发言权,《叶生》《司文郎》《于去恶》《王子安》等都是这类名篇;三是揭露统治阶级的残暴和对人民的压迫,极具社会意义,如《席方平》《促织》《梦狼》《梅女》等。① 与浪漫主义神魔小说名著《西游记》相比,《聊斋志异》没有尽力铺演那种瑰丽奇谲的神魔想象,或者炫耀充满魔幻和奇趣的仙术,而是立足于民间传说和村野闲聊,虽不乏浪漫化的艺术想象,并自由地出入人世以及仙魔鬼界,但又饱含着世态人情和世俗情怀,表现了鲜活的民间智慧和朴素的善恶观念,具有丰满的现实血肉和浓郁的生活气息。② 并且《聊斋志异》与长篇叙事、前后连贯的古典文学名著相比,其故事简短,篇目众多,题材广泛,内容丰富,非常适合拍摄为独立成章的电影、电视剧,且不像长篇名著剧那样消耗成本(某些包括较多单元的系列剧除外),因此,成为诸多影视工作者青睐的改编对象。

《聊斋志异》自 20 世纪 20 年代被搬上银幕以来,各类取材自《聊斋志异》的影视剧作品层出不穷,迄今为止,在九十余年期间,仅电影和电视剧就在百部以上,其他如戏曲、动画片、文学剧本等,更是不胜枚举,其改编、拍摄版本数量之多,堪称古代文学名著中的佼佼者。最早对《聊斋志异》进行影视改编的可以追溯到 1922 年商务印书馆活动影戏部,把《聊斋志异》中的《崂山道士》一篇改编成鬼怪片《清虚梦》,把《珊瑚》一篇改编成《孝妇羹》。《崂山道士》篇目同样也被央视导演杨洁看中,在她参与第一次古代四大小说名著集中改编之前,就将《崂山道士》改编拍摄成 2 集电视剧,并且到青岛崂山和北京白云寺实地取景,同时这也是杨洁导演拍摄的第一部电视剧,1980 年在央视首播,该片播出之后引起了一定的反响。香港地区改编《聊斋志异》电视单元剧则更早一些,1975 年由香港无线广播电视台拍摄的《民间传奇》,其中就包括《青凤》《画皮》《聂小倩》3 个"聊斋"单元(共 5 集)。

1979 年,国家主管部门号召有条件的电视台拍摄和创作电视剧,20 世纪 80 年代,更是在央视开启四大文学名著电视剧改编工程的影响下,各省市的电视剧创作

① 汪思源:《一生要读的国学经典》,译林出版社 2016 年版,第 327—328 页。
② 龚金平:《鬼神妖狐的现实映射与人生隐喻——〈聊斋志异〉在中国大陆的电影改编(1949—)》,《东岳论丛》2018 年 2 月。

(特别是古代文学改编电视剧)也紧跟而上,因《聊斋志异》的作品结构决定了电视剧适宜采用单元剧的改编方式,中、短篇电视连续剧的制作成本不高,故事的传奇色彩深受观众欢迎,故成为各省市地方电视台古代文学改编电视剧的首选。此外,大陆的《聊斋志异》电视剧改编,题材关注和创作方式也一定程度上受到了港台拍摄"聊斋"电影风潮的影响。从中华人民共和国成立以后至80年代,香港和台湾的电影制片公司拍摄了10多部取材或节选自《聊斋志异》单篇作品的"聊斋"故事片,如1960年改编自《聂小倩》的《倩女幽魂》(导演李翰祥,主演乐蒂、赵雷),1966年改编自同名原著的《画皮》(导演鲍方,主演朱虹),1971年改编自同名原著的《侠女》(导演胡金铨,主演徐枫),等等。而进入80年代,内地与香港开启电影合拍后,"聊斋"热开始蔓延到内地,并且势头强劲,浙江电影制片厂、北京电影制片厂、西安电影制片厂和上海电影制片厂等当时中国的电影创作重镇都出品了《聊斋志异》单篇改编的电影作品。"聊斋"题材的电影基本都是选取《聊斋志异》中某一篇章和人物进行改编,专注于一个故事,将原著的短文内容进行适当的填充以满足电影时长和观看的需要,这一改编方式和手法直接被"移植"到电视剧的改编创作中来,只不过电视剧以常见的2集、3集来完成一部电影将近一百分钟的叙事。因为电视剧在单元剧时长的分配上更为灵活,"有话则长,无话则短",故而对《聊斋志异》改编文本的选择宽容度更高,电影对于故事的改编和人物塑造更为深刻,朝向"经典化",电视剧改编更趋向于表现出《聊斋志异》文学作品的全貌。

大陆的《聊斋志异》电视剧"改编热"以20世纪80年代各地方台改编肇始,基本都以单元剧的形式出现,如1981年青海电视台出品的《骂鸭》(京剧电视剧),浙江电视台摄制的《聂小倩》(2集,原著同名);1983年山西电视台摄制的《瑞云》(集数不详,原著同名),浙江电视台摄制的《石清虚》(集数不详,原著同名);1986年南通电视台《庚娘》(9集,原著同名),浙江电视台《青凤》(集数不详,原著同名);1987年淄博版《狐仙》(3集,原著名《张鸿渐》),安徽电视台《狐女婴宁》(2集黄梅戏,原著名《婴宁》)以及《狐侠红玉》(2集黄梅戏,原著名《红玉》)。

第一次将《聊斋志异》较为系统、完整、规模化的电视剧改编是1987年至1990年,由福建电视台和南昌影视创作研究所共同制作播出的《聊斋电视系列片》又名《聊斋》。福建电视台编剧李栋于1987年初(又有一说是1986年)提出设想,得到时任台长俞月亭的支持,成立录制总部,1987年4月首次召开创作研讨会,1987年10月开拍,边拍边播至1990年10月结束。原计划拍摄60部,因人事变动导致整个工程半途终止,实际拍摄50—51篇,77—79集,现通行版为播出版47篇,

72集,上下两集的27部共54集①,只有一集的16部共16集②,两个半集组成一集的4部共2集③,可能是目前为止单版改编篇数最多的"聊斋"电视剧,是第一部真正从内容到形式"还原"《聊斋志异》文学作品的电视剧改编创作,极大地发挥了单元剧创作的灵活性和电视剧播出的优势。这部剧集的制作集合当时国内一流制作团队、影视、文艺界名家,导演有谢晋、王扶林、陈家林、李栋、张刚、刘印平、张亮、任豪等人,文怀沙、王朝闻、王太华、冯至、阳翰笙为录制委员会主任,何少川、苗枫林、姜椿芳、曹禺为录制委员会顾问,范曾为片头题名,中央乐团(中国国家交响乐团的前身)、上海电影乐团为电视剧配乐,其整体的规模、阵容,目前尚未有其他"聊斋"影视作品真正超越它。《聊斋电视系列片》开启了"系列片"创作模式,也对后来的"聊斋"题材电视剧的改编方式产生了很大的影响。

进入20世纪90年代,与福建电视台合作出品《聊斋电视系列片》的南昌电影电视创作研究所继续"聊斋"系列,拍摄出品了《聊斋喜剧系列》(1994年,9部,20集),张刚导演,牛犇、侯长荣、张海燕主演,该电视剧选取了其中9篇故事进行改编拍摄④,走喜剧、奇幻的路线。1998年,山东电影电视剧制作中心策划制作"新编百集聊斋",在2000年播出《人鬼情缘》(22集,导演高力强、孔笙、张营,主演刘敏涛、刘奕君等)之后,因山东省影视剧制作中心资金短缺,便将该剧拍摄许可证号及剧本转卖给上海飞迈影视制作公司等几家制片机构,并引发了一系列法律纠纷⑤。故"新编百集聊斋"系列广义上包括4部(《人鬼情缘》《花姑子》《龙飞相公》《粉蝶》),约共135集,但因涉及版权等问题,后三部已不再称"百集聊斋",而各自作为独立的电视剧,只有第一部《人鬼情缘》保留"百集聊斋"的称号。

随着改革开放以来影视界的交流、合作与整合,合拍片政策的逐步开放,以及1997年香港的顺利回归等原因,新世纪以来"聊斋"的电视剧改编也随之出现了新

① 上下两集的27部共54集分别是:《辛十四娘》、《阿绣》、《贾奉雉》、《婴宁》、《封三娘》、《阿宝》、《鹦鹉奇缘》(原著名《阿英》)、《云翠仙》、《窦女情仇》(原著名《窦氏》)、《西湖主》、《花仙奇缘》(原著名《葛巾》)、《地府娘娘》(原著名《锦瑟》)、《陆判》、《书痴》、《鲁公女》、《狐仙驯悍记》(原著名《马介甫》)、《八大王》、《连琐》、《娥眉一笑》(原著名《连城》)、《田七郎》、《乔女》、《梅女》、《狐侠》(原著名《红玉》)、《莲香》、《鬼宅》(原著名《小谢》)、《香玉》、《娇娜》,不另注明的均为剧集名与原著同名。
② 一集的16部共16集分别是:《袖中奇缘》(原著名《巩仙》)、《金钏奇情》(原著名《王桂庵》)、《翩翩》、《鸦头》、《无头案》(原著名《折狱》)、《司文郎》、《冥间酒友》(原著名《王六郎》)、《花姑子》、《荒山狐女》(原著名《张鸿渐》)、《瑞云》、《生死情》(原著名《章阿端》)、《仙媒》(原著名《彭海秋》)、《公孙九娘》、《荷花三娘子》、《杀阴曹》(原著名《伍秋月》)、《细侯》,不另注明的均为剧集名与原著同名。
③ 两个半集组成一集的4部共2集分别是:《雨钱》《佟客》《良琴知己》《骂鸭》,剧集名与原著同名。
④ 9篇分别是:《官运亨通》《妖女画皮》《蝴蝶美女》《阴差阳错》《洗心革面》《两个女鬼》《双遇丽狐》《抱打人间不平》《一笑三百年》。
⑤ 参见2006年1月12日搜狐新闻《编剧一怒为署名〈花姑子〉侵权纠纷昨日开庭》,网页链接:http://yule.sohu.com/20060112/n227721745.shtml,浏览时间:2018年6月1日。

情况,即以大陆、台湾、香港合拍为主要特点,大陆、台湾、香港的资金、技术、人才、经验开始渐呈融合之势。上海地区制片机构以起用港台演员担任主要角色为主要合作方式,于 2004 年至 2007 年出品了原"新编百集聊斋"的后续作品,改前缀名为"聊斋 2"或"聊斋志异系列之二",再冠以单剧名。其中包括:上海电影集团、上海飞迈影视制作有限公司、创艺成影视文化有限公司联合摄制的《花姑子》(33 集,原著同名,总导演江海洋,台湾演员张庭、台湾演员邱心志、王艳主演);上海电影集团、上海飞迈影视制作有限公司联合出品的《龙飞相公》(38 集,导演何阑,三位香港演员关礼杰、孙耀威、吴辰君主演);上海东锦文化传播有限公司出品的《粉蝶》(36 集,成志超、晓毛导演,台湾演员刘品言、台湾演员彭于晏、香港演员刘雪华主演),为《聊斋二》六个故事之一。与此同时,港台主导的影视制作合拍项目也与大陆年轻演员合作,在大陆取景,如台湾影艺界名人杨登魁 2003 年出品的古装魔幻爱情电视剧《倩女幽魂》(40 集,原著名《聂小倩》),是中国与新加坡多地区合拍的,由香港女导演李慧珠领衔执导,香港亚洲电视台编剧陈十三担任编剧之一,港、台、大陆的演员徐熙媛、陈晓东、宣萱、吴京、聂远等人主演,除了中国的演员,剧中还有新加坡、马来西亚的当红明星加盟,是 2003 年来少有的一部云集东南亚当红电视明星的大型剧集,该剧于 2003 年 8 月 11 日在中国台湾华娱卫视首播。

《聊斋志异》作为一部民间传奇故事集锦式的文学作品,它的电视剧改编也由始至终都体现出浓厚的"民间化"色彩,"聊斋"的改编热从地方台肇始,以合拍合作、民营机构的投入为鼎盛,始终以"民间"的方式进行。1986 年 5 月南通电视台出品的《庚娘》(编剧王毅棠,导演李红喜,演员马盛君、张少军,监制滕杰),该剧策划和投资拍摄的是本地区三个农民,该片在片头用文字和语音的方式播出了一段开场白《播出前的话》,文字摘录如下:"我们是党的十一届三中全会后,劳动致富的三个农民,虽然在电视上不能拉家常,也得和乡亲们说几句心里话。我们是爱看《聊斋》、欢喜文艺的庄户人,俺三人一合计,就拿出钱来和南通电视台请了几位行家,拍了这 9 集电视剧《庚娘》,权当给乡亲们买张电影票。"足见普通民众对于"聊斋"题材的热爱。这也是经典古代文学作品在特定的条件下结合最流行有效的电视媒介载体进一步传播的必然,文学作品"媒介化"传播的延伸。

如果说始于 20 世纪 80 年代央视机构对于古典小说四大名著的电视剧改编是国家层面的借助电视剧的力量传播中华优秀文化,提升国民文学素养的一次带有教育色彩的改编实践,那么以各个地方台以及民间自发的对于神怪题材和内容的电视剧改编,特别是《聊斋志异》的电视剧改编,则是一次民间话语体系里"寓教于乐"的创作活动,以"聊斋"鬼魅奇幻的内容为看点,核心却是鞭挞黑暗腐朽的社会

制度和封建礼教的束缚,歌颂善良美好纯真的人性、真情和爱情等等,并饱含着惩恶扬善、善恶有报的儒、道的道德"教化"作用。20世纪80年代末,福建电视台和南昌影视创作研究所出品了《聊斋电视系列片》,以分集改编、分集导演的工作方式,在当时的体制环境下,最大程度地整合了一批优秀的影视、文艺创作精英,有意无意地避开"正统"观念,选择站在民间的立场,借"聊斋"的鬼怪故事表达了创作者的一些看法,体现了党的十一届三中全会后思想解放运动在影视界产生的影响。

3. 据《济公全传》改编拍摄的电视剧简评

有关济公的传说,在南宋时代就已经开始在民间流传。后来通过一些民间说书人的话本说唱,内容逐渐丰富多彩。在济公故乡天台一带流传的则大多是他的出世、童年生活、戏佞惩恶、扶困济贫的故事,而在杭嘉湖一带流传的故事内容更为广泛,这是因为那里是济公出家后的主要生活和活动场所。到了晚清时期,文人郭小亭对这些民间传说进行了增删润色,撰写了一部《济公全传》,融汇神魔、公案、侠义等小说类型的特色,全方位展示了当时的社会生活画卷,从多个侧面表现了济公的性格特征。这部长篇神魔小说共240回。主要讲述了济公和尚游走天下,遇到种种不平之事,一路惩恶扬善、扶危济困的各种故事,其中尤以"飞来峰""斗蟋蟀""八魔炼济颠"等故事较为著名。自《济公全传》问世以后,各式各样有关济公故事的版本层出不穷,续书多达二十余种,在民间广为流传,其中有坑余生的《二续济公传》《三续济公传》、无名氏所作《四续济公传》等。《济公全传》对戏曲、评书也产生了深刻的影响。《济公全传》来自民间,又扎根于民间,不少民间故事和传说的影响使《济公全传》具有多种内涵,济公这个独一无二的艺术形象也在人们心里有了十分鲜明的个性特色:诙谐、幽默、无拘无束,衣衫虽破烂,却内心富足,虽一生游戏于人间,却每时每刻实践着普度众生的理想。

由杭州电视台、上海电视台等根据《济公全传》及有关民间传说改编拍摄的电视剧《济公》(1985—1988)有12集(《济公》8集和《济公外传》4集),由乔谷凡、钱实明、薛家柱编剧,张戈导演。《济公》和《济公外传》为同一系列剧集,两部作品编导班底相同,1985年共拍摄了6集,1988年1月摄制了1985版的续集,区别体现在主题曲和济公穿着的更换,前8集剧名为《济公》,由游本昌等主演。1988年6月更换了主演,表演艺术风格完全和游本昌不同,后4集剧名为《济公外传》,由吕凉等主演。1985年,电视连续剧《济公》播出后,红遍大江南北,剧中主题歌中的唱词"鞋儿破,帽儿破,身上的袈裟破……"更是被广为传唱。

《济公》从"济公出世"开始叙述,具体描写了他惩恶扬善、扶危济贫的各种故事,为此,有人叫他"疯和尚",也有人尊称他为"济公"。由于他经常济困扶危,善用

一些诙谐的小法术教训那些欺压百姓、鱼肉乡民的奸佞恶霸，所以得到了广大民众的尊敬和喜爱，而关于他的民间传说也日益增多。该剧主要包括"阴阳泪水""古井运木""妙手移瘤""巧点紫金钗""大闹秦相府""醉接梅花腿""智破无头案"等故事。

《济公外传》则讲述了灵隐寺的长老圆寂以后，济公没了依托，少了护身，监寺广亮便将济公逐出山门，但此处不留人，自有留人处。济公来到了南屏山下、西湖边上的净慈寺。德辉长老慈悲为怀，但又恐五百弟子对收留济公一事有所怨言，佛门注重功德，便让济公出去寻镇寺之宝，若能寻回，便可名正言顺地收留济公。该剧着重通过"疯僧背新娘""点化幺二三""沿街卖秀才""治病分逆孝"这四个故事描写了济公的所作所为。最后，济公寻得"宝物"回到净慈寺，他用"宝物"救了翠竹数百生灵，点化了赌徒姚尔山，救了秀才的性命，才使净慈寺的香火如此旺盛，此"宝物"就是"惩恶扬善，超度众生"。德辉长老于是收下了济公的度牒，济公沐浴更衣，做了净慈寺的书记僧。

1990年中国电视剧制作中心和宁波市影视公司又拍摄了4集《济公活佛》，该剧由张挺、钟源、黄晃编剧，杨洁和游本昌导演，游本昌等主演。该剧主要通过"换狗心惩巡抚""巧断无头案""半葫芦药酒""白狗姻缘"等故事来具体塑造济公的艺术形象；该剧原计划要拍摄20集，后来因为资金和其他方面的原因没有拍完。

1998年北京本昌文化艺术传播中心等拍摄了20集《济公游记》，该剧由梓云、本昌工作室、江上鸿、金振家编剧，游本昌、张小秋导演，游本昌等主演。主要通过"罗汉应世""戏惩刁奴""醉官图""移石情缘""银双鱼""智斗讼师""游僧收徒""金麒麟""玉佛缘""刀下留神""胡商"等11个净化人心、显现神通的神话故事，塑造了济公劫富济贫、惩恶扬善的艺术形象。该剧以诙谐、幽默、智慧的表现形式，歌颂了人间的真善美，并借以隐喻当今社会所存在的道德问题，是一部寓教于乐，体现中国古典佛教文化、民族色彩的好作品。

2001年拍摄播出的42集《济公传奇》是由香港亚洲电视出品的，该剧由沈立强、邵显达编剧，梁国冠导演，麦嘉、曹骏、吴倩莲等主演，主要以济公少年悟道之后，40多岁的一段经历为剧情，讲述了他医人医世，为人解决疑难与不平之事的故事。如他以小把戏惩罚恶霸王胜仙和一帮恶奴，也惩罚了欺善怕恶的县令，帮助了在街头卖唱的冷小翠姐妹，又帮助了北宋名将后代杨大一，使其找到生存价值，打消自杀念头。他还揭露邪教摩尼教主林宏智的邪门妖法，并帮助志通等和尚从林宏智那里抢回了通天庙等。总之，他专管民间不平事，扶危济困，惩贪官、斗恶霸、助贫民，会以嬉笑怒骂、玩世不恭的方式道出人生的禅机哲理，深入浅出地导人

向善。上述电视剧的改编拍摄和播映,让广大民众进一步了解和熟悉了济公这位颇具传奇色彩的历史人物。

4. 据神怪小说改编拍摄电视剧的几种方式

古代神怪小说进行电视剧改编既有一些独特的优势,也有一定的劣势,关键要看创作者在改编的过程中如何具体对待和处理原著的内容。神怪小说的题材和内容大多参考民间传说而著成,情节虚构或不可考证,充满着天马行空的幻想色彩,先天性地带有影视艺术创作中的类型化特征,有利于展现出影视创作的技术特点;但是,类型化的同时也难以避免有较多的对封建迷信、"超能力"等进行的视觉展现,如《聊斋电视系列片》中,《水莽草》《庚娘》《白秋练》《凤阳士人》等个别单元剧因为情节画面过于恐怖,或者艺术水平不高而遭到禁播。因此,创作者在改编时既要有所选择,也要有所剔除。

中国最负盛名的神魔小说之一的《封神榜》共一百回,以篇幅之巨大、幻想之奇特而闻名,除《封神榜》以外的大部分神怪小说均短小精悍见长,更有如《山海经》,甚似地图而不成故事,这种类型的文学作品,因篇幅所限,故而没有长篇章回体小说的故事内容充实,人物刻画也不详尽;但相对而言,短篇改编较灵活,留白多,故事内容和人物刻画在电视剧改编中都有充分戏剧化的空间,因此改编的方式多、改编的空间大。同一古代神怪小说随着改编次数的增多,观众欣赏需求的提高,改编的方式也随之有所扩展和演变,简括而言,大致有以下几种较为常见的改编方式:

其一是节选式,即选取原著作品中的某一个篇章进行影视改编,在原著内容的基础上,对剧情内容进行一些补充、增添,由此创作出一部内容较充实的电视剧作品。

其二是单元剧式,即根据原著中的篇章结构一一对应建立起电视剧单元,以上下两集为一个单元剧最为常见,并由此建立起单元剧的系列。

应该说,上述两种改编方式都较忠实于原著,不违背原著的精神主旨和文化内涵,是属于基本上不超越原著的一种"还原性"改编。

其三是组合式,即将原著中相同类型或相似人物的故事挑选出来进行重新编写,例如,2000年山东电影电视剧制作中心出品的《人鬼情缘》就是以《聊斋志异》中的《聂小倩》内容为主干,又融合了《宦娘》《小谢》《莲香》等其他篇章的部分人物和情节内容,以此来描写人鬼之间错综复杂的爱情故事,编剧增加了一半以上的原创内容,但因与原著内容交织得较为和谐,观众并不反感,还是能接受这样的改编。

其四是衍生式,即选用原著中的一个人或若干人物及其故事情节为主要元素,来编写一个原著之外的新故事。例如,1998年由浙江华新影视公司和浙江国信证

券总部联合摄制的《聊斋先生》(25集,导演张子恩,主演张铁林、常远等)即采用了这种方式。该剧以蒲松龄的苦乐人生为纵轴主线,以他的精神生活为横向铺垫,全剧巧妙融汇了《聊斋志异》数十篇故事,由现实和梦幻交织而成,再现了蒲松龄坎坷曲折的人生轨迹与不朽名著《聊斋志异》的创作过程。衍生式的改编方式采用了原著的某些内容,即便分量极少,但原则上仍遵循原著,同时期望观众能够看到衍生文本与原著之间的关系。

其五是改写(重写)式,即针对原著故事的大部分内容进行重新创作,是后来的创作者对于经典的、反复改编的内容进行再创作所采用的一种策略,刻意与原著以及之前的改编作品保持相异性。因此,改写(重写)有时候是有颠覆性的,观众能否接受这种颠覆性的创作是一个未知数。例如,古装魔幻爱情电视剧《倩女幽魂》(2003年,40集)就因对原著剧情改动太大,跳出了原著《聊斋志异》的故事框架,在内地电视台放映时,曾使用《玄心奥妙诀》《同心生死约》作为剧名,以防观众接受不了。

应该看到,一些经典的古代文学作品在影视化的改编过程中,文学作品影视版本的经典性也在慢慢树立。虽然电视剧改编的先行者们在一定程度上占据了时代、电视剧艺术和技术的先机,但是,神怪小说对于技术和类型的天然依赖又为后来的创作者留下了充足的机遇。近年来,一些经典的神怪小说故事被反复改编、重写和演绎就是例证。同时,越来越多的创作者有意识地向中国古代文学作品的宝库中寻找改编元素和创作灵感,但如何利用好这些神话元素(或者当下流行称之为"IP"或"梗")创作影视剧剧本并不容易,面对新时代的新观众,创作者不仅需要为改编的古代文学作品神怪小说源文本寻找新的定位和新的讲述,更要通过影视剧的艺术表现,把整个民族对于宇宙、世界、创世、神话等的想象推进到一个新的认识高度和理想境界。

四、据史书改编拍摄的历史题材电视剧创作简评

广义的文学作品指以语言为工具,以各种文学形式形成的书面原著。不论其价值或目的如何,其性质属纯文学的、科学的、技术的或完全是实用性的等,均可视为文学作品;而狭义的文学作品更注重突出作家在文学作品的创作过程中始终进行的是形象思维的活动(或方式)的特点,文学作品的形象思维创作过程决定了文学作品与科学家们运用逻辑思维撰写的学科著作有着根本区别;而史学则处于人文与科学之间,比如,《三国志》是历史著作,而《三国演义》就是文学作品,而人们一般谈及古代文学作品时其中未必包含史书。本书在中国古代文学作品电视剧改编

的范畴内引入对史书及相关改编的讨论,主要基于三点原因:其一,史书具有文学可读性,属于广义上的古代文学作品,史书中的历史人物及历史事件可以在古代文学的范畴探讨;其二,史书虽然难以像某些经典古代文学作品一样在影视化改编过程中可以直接拿来所用,但史书的内容仍然是电视剧改编创作的重要素材;其三,古装历史题材电视剧是中国电视剧的重要组成部分,长期以来代表着国产电视剧在某阶段所能达到的最高艺术水准,改编数量多,作品影响大,深受观众欢迎,所以在改编层面也有必要对其进行一定的考察和探讨。

1. 史书具有文学可读性和文学价值

西汉史学家司马迁于太初元年(前104年)开始了《太史公书》即后来被称为《史记》的史书创作,前后历经14年,才得以完成这部中国第一部纪传体通史,开创了纪传体史书这一全新的史书体例,还写了中国历史上第一部通史。《史记》全书包括十二本纪(记历代帝王政绩)、三十世家(记诸侯国和汉代诸侯、勋贵兴亡)、七十列传(记重要人物的言行事迹,主要叙人臣,其中最后一篇为自序)、十表(大事年表)、八书(记各种典章制度,如礼、乐、音律、历法、天文、封禅、水利、财用),共130篇,五十二万六千五百余字。《史记》最初没有固定书名,或称"太史公书",或称"太史公传"。"史记"本来是古代史书的通称,从三国时期开始,"史记"由史书的通称逐渐成为"太史公书"的一种专称。①

章培恒、骆玉明主编的《中国文学史》一书中这样评价:"《史记》记事,其时间上起当时人视为历史开端的黄帝,下迄司马迁写作本书的汉武帝太初年间;其空间包括整个汉王朝版图及其四周作者能够了解的所有地域。它不仅是我国古代三千年间政治、经济、文化等各方面历史的总结,也是司马迁意识中通贯古往今来的人类史、世界史。在这个无比宏大的结构中,包含着从根本上、整体上探究和把握人类生存方式的意图。如司马迁本人在《报任安书》中所言,他的目标是'究天人之际,通古今之变,成一家之言'。"所以,不能够把《史记》看作单纯的史实记录,它在史学上、文学上以及哲学上,都具有极高成就。《史记》对后世史学和文学的发展都产生了深远影响。

首先,《史记》首创的纪传体编史方法为后来历代"正史"所传承,其文学可读性的特点也在"二十四史"中有所体现。"正史"之名,始见于《隋书·经籍志》:"世有著述,皆拟班、马,以为正史。"清代乾隆皇帝钦定"二十四史","正史"一称即专指

① 《史记》简介,参见中国社会科学网,http://www.cssn.cn/sjxz/xsjdk/zgjd/sb/zsl/sj/201311/t20131119_838429.shtml,链接引用日期2018年6月2日。

"二十四史"。按《四库全书》的规定,正史类"凡未经宸断者,则悉不滥登。盖正史体尊,义与经配,非悬诸令典,莫敢私增",即未经皇帝批准,不得列入正史。"二十四史"几乎涵盖了所有中国的古代正史,由于中国的古代官方认为史记的纪传体通史方式是正史的记录方式,"二十四史"都是纪传体通史,从黄帝时期一直到明朝崇祯十七年,共计3 213卷,其中尤其以《史记》《汉书》《后汉书》《三国志》《旧唐书》《新唐书》《明史》等著名。

同时,《史记》还被认为是一部优秀的文学著作,在中国文学史上有重要地位,被鲁迅誉为"史家之绝唱,无韵之《离骚》",有很高的文学价值。"二十四史"使用最为平实的语言,尽可能准确的文字来表达当时发生的事情,故而不是晦涩而是过于平实初看没有吸引力,但是平实中沉淀大量的古人的智慧和认知。同样兼具史学价值和一定文学性的作品还有中国第一部编年体通史北宋司马光主编《资治通鉴》,虽然是司马光以为君亲政、贤明之道为出发点所编写成的一本巨著,但全书记载了周威烈王二十三年(前403年)到后周世宗显德六年(959年)共1 362年的历史,征引史料极为丰富,除"十七史"外,所引杂史诸书达数百种。书中叙事,往往一事用数种材料写成。遇年月、事迹有歧异处,均加考订,并注明斟酌取舍的原因,以为《考异》。《通鉴》具有相当高的史料价值,尤以《隋纪》《唐纪》《五代纪》史料价值最高,为中国古代历史的研究工作提供了较系统的历史资料。

可见,以《史记》《汉书》《资治通鉴》等为典型代表的文字作品,作为一部史学著作,既有史学的可信度,又有文学的可读性,以一种浪漫主义的手法将历史与文学合流,兼有强烈个人感情色彩的批判却不损客观,许多传记情节曲折生动,人物刻画丰富深刻,对整个中国文学的发展,甚至后世的戏剧、影视作品创作都产生了深远的影响。当然,除了官修正统的史学作品之外,还有民间编撰的各种野史,带历史色彩的虚构文学作品及近现代历史研究的成果等一并成为历史题材电视剧创作不可或缺的素材和依据,一个历史资源库。

2. 取材于史书或历史传说的电视剧创作情况及其特点

历史题材电视剧,或称历史剧,大多依据史书所记载的历史史实进行改编创作,一种通过演员扮演历史角色来演绎中国历史事件的电视剧形式,电视剧中所表现的主要人物和事件,以及环境、风俗、文化心理、服饰发饰等都基本符合故事所属的历史背景。纵观历史题材电视剧创作发展的总体情况及特点可以发现:

首先,大型历史题材电视剧改编创作在2000年前后集中爆发,此时电视剧行业已经走向全面繁荣,民营制片机构以实力站稳脚跟,制作整体艺术水平也都有较大程度的提升,基本上历史剧的总体投资规模较大,需耗费大量人力物力,有较高

的质量水准的要求,相应地也聚集了当时最优秀的编、导、演等创作人员。

其次,创作者大多以断代史、传记人物两个角度进行历史叙事。颇受创作者青睐的历史时期包括春秋战国、秦、汉、唐、宋、元、明、清,都是拥有波澜壮阔历史及无数风流人物的朝代。特别是秦始皇一统天下、楚汉相争、三国鼎立、贞观之治、武则天、成吉思汗、康雍乾之治等都是被反复进行改编演绎的。再者值得注意的是,这些历史题材改编电视剧作品虽以历史为纲,但部分是直接取用史书文本进行改编,如电视剧《汉武大帝》(2005)根据司马迁的《史记》、班固的《汉书》改编;部分则拥有从古代史书衍生的现代文学文本作为改编的基础,如电视剧《雍正王朝》(1999)改编自二月河同名长篇小说,电视剧《康熙王朝》(2001)是在二月河的小说《康熙大帝》的基础上改编的,但小说的人物与故事均来源于有关历史著作。

一般来说,历史剧是以某一时期历史事件和人物为蓝本,"维持对历史的忠实"是一条重要的创作原则,但又允许创作者在不改变历史自然进程的基础上,不拘泥于历史事件的自然进程和详情细节,运用想象和虚构进行大胆的艺术创作,建构戏剧冲突,丰富历史人物的内心情感表现。当然也有很多的历史题材电视剧创作,有意弱化历史的客观性,内容编撰以娱乐为主旨,只是借助特定的历史人物或历史时空来展开故事,多见于喜剧、穿越、宫斗等类型。若以"是否符合历史上真实发生的事件"为分类标准,史书有正史与野史之分,对应史书的这两大类别,那么取材于历史的电视剧改编创作也可以总结出两种主要改编方式(方向):真实与戏说。

从还原历史真实出发的历史题材改编电视剧,以《大秦帝国》、"王朝系列"(《雍正王朝》《康熙王朝》《乾隆王朝》《大明王朝 1566》)、《三国演义》等为代表,是将历史、文学、故事与电视剧艺术相结合的严肃影视文艺作品,称得上是历史剧的佳作,代表了这一类型电视剧创作的最高水平。比如电视剧《大秦帝国》,该剧共分为《大秦帝国之裂变》[①]《大秦帝国之纵横》[②]《大秦帝国之崛起》[③],讲述了战国时代的秦国经变法而由弱转强,东出与六国争霸进而一统天下,以及最后走向灭亡的过程,是一部以秦国为主要视点来展现战国时代波澜壮阔的史诗。第一部《大秦帝国之裂变》的编剧孙皓晖,曾历时 15 年创作了历史小说《大秦帝国》,共 6 部 11 卷,505 万字,于 2008 年 4 月出版,再现了大秦帝国生灭兴亡的历史过程,2011 年,《大

[①] 共 51 集,导演黄健中、延艺,编剧孙皓晖,主演侯勇、王志飞、杜雨露、李立群、高圆圆、吕中、许还山,陕西国风影业投资有限公司出品,2009 年 12 月 18 日在央视、陕西、东南、河南、河北卫视首播。
[②] 共 43 集,导演丁黑,编剧张建伟,主演富大龙、宁静、喻恩泰、姚橹、李立群,西安曲江大秦帝国影业投资有限公司出品,2013 年 9 月 5 日央视一套首播。
[③] 共 34 集,导演丁黑,编剧张建伟,主演张博、宁静、王小毅、邢佳栋、赵纯阳、吴连生、沈佳妮、应强,西安曲江大秦帝国影业投资有限公司出品,2017 年 2 月 9 日央视一套首播。

秦帝国》入选中宣部"五个一工程"奖,并获第八届茅盾文学奖提名和新闻出版总署第三届"三个一百"原创图书奖。这部历史小说作品也随之成为电视剧《大秦帝国》的文学剧本,改编为240集同名大型电视连续剧,2009年起陆续在央视等卫视频道播出。作品注重尊重史实,只进行了适度的艺术加工,其中还融合了不少最新的考古史料,为了尽可能还原历史真相,剧组力邀数位历史学家担任顾问,仔细考证剧中的人物、器物、历史事件。创作者试图向观众展现秦始皇能统一中国的原因,那本是一个积贫积弱的偏蛮小国,由几代秦国人奋发图强,历经磨难才实现大国梦,以电视剧的表现方式让更多的观众重新认识这段历史。有评论者评价该剧跟之前所有的"秦"题材影视剧不一样,《大秦帝国》"对秦的呈现是全景式的,它对秦的态度是颂歌式的,它对秦的理解是颠覆式的",也有人认为"剧中表现出来的所谓全新的文明史观,带有强烈主观性,与当下的世道人心相悖","借用《史记》中关于商鞅刻薄寡恩等负面评价,将'美化商鞅'的矛头直刺过来",对此孙皓晖认为,"《大秦帝国》以一种特殊的艺术形式建立起新的秦文明理念,它和两千多年来传统旧史学家的史观确实差异很大"①,而正是这种有差异的、超越了过去历史观的作品,才能赋予《大秦帝国》的历史真相。

从戏说历史出发的历史题材改编电视剧,多以轻喜剧、宫斗剧、穿越剧为主,因抛开了历史正剧的严肃面孔,更容易受到不同年龄层次观众的欢迎。1996年,被称作是"开内地历史剧戏说之先河"的40集电视剧《宰相刘罗锅》(1996)从一开始就打出了"不是历史"的招牌,从而获得了极大的创作自由,讲述乾隆年间,刘墉与和珅在朝廷、在民间,对公事、对私事发生了一系列斗智斗勇的民间传说故事,作品充满了游戏感。②《宰相刘罗锅》的热播引起热烈反响,影响扩大到台湾等地,同类型相似题材的电视剧被大量制作出来,主演张国立更是将"戏说"进行到底,从1997年开始接连主演了《康熙微服私访记》(共5部,144集)和《铁齿铜牙纪晓岚》(共4部,165集),呈一时"霸屏"之势。此外还有,《还珠格格》(1998—2003,大陆与台湾合拍)、《甄嬛传》(2011)、《寻秦记》(2001,香港)、《步步惊心》(2011)等一些引起较大社会反响的古装剧集,这些电视剧虽带着历史朝代的时空特征,但多数剧作都是根据历史原型进行的纯虚构艺术创作,与历史改编已经相去甚远了。

总之,1978年以来中国电影和电视剧创作本身经历了复杂的探索、变迁、激荡

① 南方日报:《详解〈大秦帝国〉跳出窠臼的历史观》,参见 http://ent.sina.com.cn/r/m/2009-12-10/08112805053.shtml,链接引用日期2018年6月3日。
② 《〈宰相刘罗锅〉开内地历史剧戏说的先河》,参见 http://ent.hunantv.com/t/20081215/138750.html,链接引用日期2018年6月3日。

之旅,对影视剧的功能、类型、样式等的定位也一直在调整之中。尤其是20世纪90年代中国影视剧的发展身处"娱乐化浪潮"和"国际化背景"的影响中,影视剧创作的观念、创意、技巧都发生了较深刻的变化。在这种影视剧变革发展的背景下,中国古代文学作品的影视改编就呈现出为更加斑驳复杂的局面。

确实,中国古代文学作品作为历经千百年流传、接受、再阐释的文化经典,其艺术魅力固然无可指摘,但其再创造工作却仍然需要改编者以一种高度主动的姿态来完成,创作时既不能满足于对古代文学作品的情节与细节进行还原,也不能毫无节制地追求"颠覆性""消解性",而应在把握中国古代文学作品精髓的基础上,用现代的观念去重新审视它们,用影视剧编剧的基本规律来指导创作,从而让中国古代文学作品在新的历史语境中在创造性转换与创新性发展中焕发出新的光彩,从而有效地传播中华优秀文化。

第六章 21世纪以来据古代文学作品改编拍摄的影视剧概述

进入21世纪以来,随着中国电影市场的日趋成熟和不断扩张,尤其是合拍片的日益增多和全球化的市场追求更加明显,国产电影的生态环境和创作生产状况已经发生了变化;同时,电影观众的年龄、文化背景、地域的结构性差异都成为电影创作生产的重要参考依据,中国电影创作生产的方式和理念,所涉及的题材、内容、样式、风格都更加丰富多元。在这种情况下,中国古代文学作品也更多地进入电影投资人、制片人和创作者的视野,各种改编拍摄的影片日趋增多。此前那种正统意义上的"忠实于原著"的改编也已经很难一统电影界,观众对此也没有这样的要求。因为观众不再在乎原作的主题展现、人物塑造或者时代背景、作者意图等文学性的因素,而是更想看到一种"现代性的创新",即用现代的观念去重新解读、创造中国古代文学作品。在这种情况下,中国古代文学作品的电影改编也发生了一些变化,这种变化则有利有弊。

同时,电视剧和网络剧的创作发展也更加多元化,特别是网络剧的崛起,吸引了更多青年观众,而它们对于中国古代文学作品的改编,也更加注重迎合青年观众的审美娱乐需求,赋予作品更多的观赏性和娱乐性。正是通过各种改编作品的有效传播,不少中国古代文学作品被更多青年观众所了解。显然,这样的改编和传播也有助于中华优秀传统文化的传承和弘扬。

第一节 据古代文学作品改编拍摄的故事片论析

一、据古代文学作品改编拍摄的故事片简况

21世纪以来,中国古代文学作品仍然是国产故事片创作改编的一种重要素材来源,尤其是国产古装商业大片创作热潮掀起以后,许多电影编导往往把中国古代

文学作品作为电影改编的对象,因为这些著作往往能够为影片的创作拍摄提供较好的文学基础,而且还拥有大量的读者群,有很好的群众基础;其中特别是《红楼梦》《西游记》《三国演义》《水浒传》《聊斋志异》等一些中国古代小说名著,更是被许多投资人、制片人和电影工作者视为可供改编拍摄的大 IP,所以据此改编拍摄的影片较多,产生的影响也较大。

同时,由于 21 世纪以来电影改编的观念与方法与以前也有所不同,发生了较大变化,电影界不再强调改编时一定要忠实于原著,所以不少改编者就充分发挥了自己的想象力和创造性,对原著进行了大胆的改编和再创造。这其中有一些改编作品虽然内容与原著有所不同,但仍注意保留了原著的主旨和精髓;还有一些改编作品则仅仅保留了原著的某些人物形象,其故事内容和主旨内涵均发生了很大变化,甚至与原著的内容没有多大联系,完全是编导重新创作的作品。这样的电影作品是否可以称之为改编,则是一个需要继续探讨的问题。

据不完全统计,21 世纪以来根据中国古代文学作品改编拍摄的故事片主要有以下两类:

其一,根据中国古代小说名著改编拍摄的故事片仍然较多。具体而言,其中根据《西游记》改编拍摄的故事片主要有《情癫大圣》(2005)、《功夫之王》(2008)、《越光宝盒》(2010)、《西游·降魔篇》(2013)、《西游记之大闹天宫》(2014)、《万万没想到:西游篇》(2015)、《西游记之孙悟空三打白骨精》(2016)、《大话西游 3》(2016)、《西游·伏妖篇》(2017)、《悟空传》(2017)、《西游记之女儿国》(2018)、《大圣伏妖》(2018)、《天蓬归来》(2018)、《猪八戒传说》(2019)等;根据《三国演义》改编拍摄的故事片主要有《三国志之见龙卸甲》(2008)、《赤壁》(上,2008)、《赤壁》(下,2009)、《关云长》(2011)、《铜雀台》(2012)、《真·三国无双》(2021)等;根据《水浒传》改编拍摄的故事片主要有《母夜叉孙二娘》(2006)、《鼓上蚤时迁》(2010)、《晁盖》(2011)、《疯魔鲁智深》(2018)、《血溅鸳鸯楼》(2019)、《武松血战狮子楼》(2021)等;根据《聊斋志异》改编拍摄的故事片主要有《聊斋·席方平》(2000)、《连琐》(2005)、《画皮》(2008)、《画壁》(2011)、新版《倩女幽魂》(2011)、《画皮 2》(2012)、《神探蒲松龄》(2019)、《美人皮》(2020)等作品。

其二,根据其他一些中国古代文史著作和古代小说改编拍摄的故事片也有不少。具体而言,其中根据《史记》改编拍摄的故事片主要有《英雄》(2002)、《大汉风》系列影片 20 部(《大汉风之群雄并起》《大汉风之破釜沉舟》《大汉风之鸿门宴》《大汉风之火烧阿房宫》《大汉风之胯下之辱》《大汉风之指鹿为马》《大汉风之入关之约》《大汉风之谋士范增》《大汉风之女中丈夫》《大汉风之运筹帷幄》《大汉风之英雄

美人》《大汉风之孺子可教》《大汉风之楚营为炀》《大汉风之荥阳对峙》《大汉风之楚河汉界》《大汉风之四面楚歌》《大汉风之霸王别姬》《大汉风之大风起兮》《大汉风之吕后篡汉》《大汉风之韩信点兵》，2004—2005)、《赵氏孤儿》(2010)、《鸿门宴传奇》(2011)、《王的盛宴》(2012)等；根据《狄公案》改编拍摄的系列故事片主要有《狄仁杰之通天帝国》(2010)、《狄仁杰之神都龙王》(2013)、《狄仁杰之四大天王》(2018)以及网络电影《大唐狄仁杰之东瀛邪术》(2017)、《狄仁杰之无头神将》(2018)、《狄仁杰之天神下凡》(2019)、《狄仁杰之幻涅魔蛾》(2019)、《狄仁杰之鬼影血手》(2019)、《狄仁杰之天外飞仙》(2019)、《狄仁杰之深海龙宫》(2019)、《狄仁杰之夺魂梦魇》(2020)、《狄仁杰探案之天煞孤鸾》(2020)、《狄公灭鼠》(2020)、《狄仁杰之迷雾神都》(2020)、《狄仁杰之通天赤狐》(2021)等；根据《三侠五义》改编拍摄的系列故事片主要有《侠探锦毛鼠之真假白玉堂》《侠探锦毛鼠之血迷东京》《侠探锦毛鼠之血光再起》《侠探锦毛鼠之鹧鸪天》《侠探锦毛鼠之逍遥劫》《侠探锦毛鼠之如梦令》《侠探锦毛鼠之点绛唇》等(2017—2019)，以及其他故事片主要有《包公传奇之端州案》(2017)、《包公传奇之天长案》(2018)、《新七侠五义之屠龙案》(2018)等；根据《木兰辞》改编拍摄的故事片主要有《花木兰》(2009)；根据《列国志传》和《新列国志》改编拍摄的故事片主要有《战国》(2011)；根据《杨家府演义》改编拍摄的故事片主要有《杨门女将之女将初征》(2019)、《大破天门阵》(2019)；根据明代短篇小说集"三言"(《喻世明言》《警世通言》《醒世恒言》)的编撰者冯梦龙的身世改编拍摄的《冯梦龙传奇》(2017)；根据《济公全传》改编拍摄的《古刹风云》(2010)和《茶亦有道》(2011)；根据《封神演义》改编拍摄的《封神榜·妖灭》(2020)等作品。

由此我们不难看出，上述改编拍摄的故事片不仅数量较多，而且涉及面也较为广泛；不少作品还被多次改编，表现了不同的电影创作者对改编作品不同的艺术观念、艺术阐释和艺术风格。它们不仅拓展和丰富了国产影片的创作领域，而且为中国古代文学作品的电影改编和国产古装片的创作发展积累了一定的经验。

在上述影片里，有些故事片还产生了较大的社会反响，在电影市场上赢得了较高的票房收入。例如，《英雄》是2002年华语电影票房冠军，其全球票房共计1.77亿美元(约合14亿元人民币)。《西游·降魔篇》曾以12.46亿人民币的票房成为2013年国内电影市场的票房冠军。同时，有些故事片则因在艺术上或技术上有一定的突破创新，取得了较好的成绩而荣获了各种电影奖项。例如，《英雄》曾荣获第23届中国电影金鸡奖最佳合拍故事片、最佳导演、最佳录音、最佳美术奖；第26届大众电影百花奖最佳故事片奖、第9届中国电影华表奖优秀对外合拍片奖、

合作拍摄荣誉奖、特殊贡献奖等一系列奖项。《画皮》曾荣获第13届中国电影华表奖优秀合拍片奖和第16届北京大学生电影节最佳观赏效果奖等多种奖项。由此说明这些改编拍摄的故事片在艺术探索等方面也取得了较好的成绩，得到了评论界和有关方面的认可与赞许。

二、古代文学作品电影改编的四种模式

综观该时期根据中国古代文学作品改编拍摄的故事片总体情况，从电影艺术改编的角度来看，大致有以下几种模式：

1. 虚化历史背景和时代真实

影片编导在改编时虚化了历史背景和时代真实，将故事内容置于一个没有时空路标的时空里，注重展现共通意义上的人性或情感。对于一般观众而言，中国古代文学作品的历史背景与地域空间确实不是最重要的，原作的文学内容对于人性和人的情感的描写往往能超越时空永远流传。因此，这种改编方法在某种程度上来说是值得肯定的，但前提是其中的人性、情感能够以一种自然的方式流露出来，并对观众产生一定的感染或启发。以原作为蓝本或者启发的源泉，创作者进行再创造、再加工，甚至为原作注入现代性的内涵，从而使古代文学作品摆脱"化石"的形象，而是能够在新的历史时空里获得新鲜的呈现方式、新颖的讲述方式，甚至更深刻、更具时代感的内涵解读，这确实是一种理想的电影改编境界。但是，在这个改编过程中，艺术创作的规律尤其是电影编剧的基本要求仍然是底线和准则，否则就会使改编陷入空洞抽象，引起观众的疏离与反感。仅以《画皮》(2008)和《画壁》(2011)为例，虽然这两部影片都取材于《聊斋志异》，但它们的艺术成就、主题内涵等却相去甚远。具体而言，影片《画皮》体现了一种现代性的创作思维和现代性价值观的融注，而影片《画壁》则只是用更加浓墨重彩的方式将原作的情境加以影像还原和扩充，未能体现出更大的艺术吸引力，更遑论现代性的情节、主题和人物塑造了。

2. 过分追求场面与阵势

编导为了迎合观众的审美趣味，在改编拍摄时往往过分追求影片的场面与阵势，满足于形式层面的奇谲或者特效的视听震撼，导致影片无法在故事的内在情感上真正打动观众。

例如，影片《赤壁》(上下集，2008—2009)编导的创作态度是严肃的，影片对于中国古代兵器和古代战术的呈现也很精彩，尤其是"雁行阵""八卦阵"等阵法，以及各种武器和兵种的配合作战令观众大开眼界，影片场面宏大，具有史诗气概。但

是，影片请中国香港、中国台湾、日本等地的演员来饰演中国观众耳熟能详的历史人物，其违和感比较强烈，容易让观众出戏。更令中国观众难以接受的是，《赤壁》虽然在大的历史背景、历史事件上尊重原著《三国演义》的记载，但却试图在人物塑造上体现"时尚感""平民化"倾向，影片中那些别扭矫情的台词不时让观众误以为这是一部喜剧片，而一个懂接生的诸葛亮恐怕也谈不上是对经典形象的艺术创新，至于颠覆刘备"懦弱"、曹操"奸诈"、周瑜"气量狭小"的努力，观众对此也感觉迟钝。至于影片中那些"演义"的成分，如小乔色诱曹操、孙尚香卧底曹操军营等桥段，观众除了感到错愕之外，实在无言以对。影片《赤壁》的卖点无疑也是三方的斗智斗勇，以及古代战争的宏大气势和血腥场面。至于圆形化的人物形象，在这类题材中更像是个累赘，会影响观众对情节和场面的关注。还有"火烧赤壁"之后，周瑜感慨"我们都输了"，看起来具有反战意味，甚至有着对人生虚无的深切体认，但"赤壁之战"中，且不谈战争的性质难以区分正义或非正义，就从战果和对局势的深远影响来看，周瑜的感慨实在矫情过头，冲淡了影片整体上昂扬激荡的情感基调。

有着类似倾向的还包括对《西游记》的电影改编，如《西游记之大闹天宫》(2014)的创作方和投资方虽然津津乐道于CG技术的运用，但对于观众来说，由于影片内在情绪较空洞，剧情逻辑较牵强，所以影片的观影效果可能还比不上3D游戏的逼真震撼。同样，《西游记之孙悟空三打白骨精》(2016)在艺术变现和演员表演等方面也缺乏一定的艺术创新，郭富城饰演的孙悟空既缺乏灵气，也缺少"猴性"，故事情节则因为过分追求视听效果而忽略了对人物内心情感的深入挖掘与细腻铺陈，显得十分空泛乏力。虽然上述影片在对原著的电影改编方面也有一些新的可取之处，并提供了若干新的经验；但是，这些缺陷则影响了影片的艺术魅力，这样的教训也是应该吸取的。

3. 人物设定和塑造较薄弱

由于影片改编者未能意识到原作高度压缩简化的叙事方式对电影改编所带来的难度与挑战，导致在人物设定和塑造上往往行为逻辑不通，情感牵强，性格苍白空洞。

例如，在纪君祥的杂剧《赵氏孤儿》中，戏曲的样式决定了情节发展的高度浓缩性和人物心理的高度抽象化，很多情节的发展有些突兀和跳跃。"楔子"中，屠岸贾通过独白的方式交代他与赵盾的仇恨，"俺二人文武不和，常有伤害赵盾之心，争奈不能入手"。也许，对于戏曲观众来说，这句话就可以推动情节发展，但对于电影来说，这句话需要填充进大量的前因后果和人物心理才能成立。陈凯歌导演的《赵氏孤儿》(2010)就对这句话做了"加法"，通过诸多细节的铺垫强化了屠岸贾的杀人决

心;屠岸贾也喜欢的庄姬夫人成了赵朔的妻子;弱智皇帝公开嘲笑屠岸贾在情场上的失意;赵朔当面讥讽屠岸贾的早年丧子之痛……杂剧《赵氏孤儿》中韩厥放过赵氏孤儿的情境,也写得异常简略。韩厥对程婴说:"程婴,我若把这孤儿献将出去,可不是一身富贵?但我韩厥是一个顶天立地的男儿,怎肯做这般勾当! ……程婴,你抱的这孤儿出去。若屠岸贾问呵,我自与你回话。"这样将人物"高大化、正直化、表面化"的处理难以彰显情节的冲突,也难以呈现人物在艰难情境下的两难选择。为此,影片也需要设置更加尖锐具体的情境让韩厥从冷漠到被迫放走程婴,从而使韩厥其人更真实,也更能使观众"移情"。只是,和陈凯歌大多数影片一样,影片《赵氏孤儿》(2010)只有一个小时的好戏,自程婴收养婴儿并投奔屠岸贾门下之后,剧情那根紧绷的弦就松懈了,并从此再难调动观众的情感参与度。尤其是在15年后真相大白时,原作可以让程勃瞬间接受这个事实并立刻去复仇,但影片中却必须将这个过程用更加细腻的方式呈现出来才能将观众牢牢地控制在手中。只是,影片在处理程勃的复仇时固然让人物经历了更多纠结和犹豫,但仍然显得潦草和粗糙。而且,复仇过程缺乏痛快淋漓之感,反而出于偶然(程婴的牺牲以及屠岸贾的骄傲)。更反讽的是,程勃的武功就是屠岸贾所教,让一个15岁的孩子去找一个多年来视作义父和师父的人复仇,这个情感过程中的矛盾影片基本没有涉及。陈凯歌选择元杂剧《赵氏孤儿》进行电影改编时,在开端部分注意将原作中付之阙如的人物心理和行为动机补充完整,却在开端之后就像泄了气的皮球,再无能力将观众的情绪调动起来,未能使前面情节中积压的情绪在高潮处喷薄而出,却在情节的高潮部分沿袭了原作简化人物心理的特点,导致观众的情绪无处投射。概括而言,影片开端张力十足,处处有戏,后半段则拖沓冗长,缺少人物情感的纠结和爆发,实在算不上成功的电影改编。

4. 对原著进行创造性的改编和加工

编导以改编的中国古代文学作品中的故事内容为影片的框架或蓝本,在此基础上对原著进行创造性的改编、加工和再创作,不仅使原作的故事原貌得以保存,更为原作故事增添新的叙事魅力和主题内涵。

司马迁的《史记》对鸿门宴的记述得相当简略,接近于客观记事,因而读者对人物性格、心理都知之甚少。这对于电影改编来说却不一定是劣势,为再创作提供了更广阔的空间。影片《鸿门宴传奇》(2011)就在许多方面冲破了司马迁的史实记载,不仅细致地交代了"鸿门宴"的前因后果,以及前景和背景,更在古代战争呈现和古代权谋博弈方面引人入胜。尤其影片中用围棋作为道具和线索,不仅在紧张的气氛中描写了张良与范增对弈的精彩过程,更通过"人生如棋"的隐喻将这些古

代人物的人生赌博与人生如梦的感慨融入其中。范增临死前悟到张良的第五局居然是"两败俱输"时,更是唏嘘不已,这也成了对范增与张良人生轨迹与雄心壮志的某种嘲讽。这样,影片就在一个古老的故事中融入了现代性的内涵,并能引起观众的反思。而影片《王的盛宴》(2012)试图依据近年来最新的考古资料,对"鸿门宴"这一段史实进行重新演绎,但其用力点就有失偏颇。因为,真正的史实是史学家关心的事情,观众更关心这个故事的现代性解读与呈现。从最终的呈现效果来看,《王的盛宴》叙事比较分散,没有让叙事重心放在"鸿门宴"与"十面埋伏""四面楚歌"等地方,而是聚焦于老年刘邦作为一个独裁者破碎的回忆和呓语,导致影片缺乏必要的剧情吸引力。

相比之下,影片《花木兰》(2009)的改编较为成功。影片《花木兰》带领观众见证了花木兰的成长:从害怕、逃避战争到直面战争;从害怕杀戮到正视杀戮的不可避免;从犹豫、消沉到勇敢担当;从感情用事到冷静刚强(小虎在她面前被敌人处死,她也没有冲动而破坏全局);从敏感多思到剪断情感的羁绊以使自己更强大。影片《花木兰》虽然选择了中国传统的题材,但在反映"人"的成长以及对战争的反思、责任与情感的冲突等方面都具有现代性的内涵,并对这些内涵提供了独特的思考角度,这对于影片娱乐大片的定位来说是难能可贵的。因此,影片《花木兰》体现了中国制作古装战争大片方面的信心和成就,不仅为观众提供了具有视听冲击力的影像,而且交织了含蓄真挚的爱情,以及人物对伦理、情感、责任的沉重担当,在思想内涵方面也比较丰富和深刻,这无疑代表了对中国古代文学作品进行电影改编的一个方向,甚至代表了中国电影对抗好莱坞大片的一种可能。

其实,使用哪一种改编方法并不重要,对原作故事作了怎样的调整、改变和突破、创新也只是电影改编的前提与基础。对于观众来说,他们除了会用已成思维定式或者已经固化的人物形象来检验电影所呈现的世界之外,他们更关注情节逻辑和人物行动逻辑的真实可信、合情合理。此外,如果能在可信合理的情节、真实感人的人物形象中得到某些能够返身观照的感悟与发现,或者影片能够对世界、人生、自我表达某些具有共通性的见解,这种电影改编就是可以接受的,甚至就可以算是成功的。

中国古代文学作品通过文字的形式以一种间接的方式作用于读者,需要读者通过积极主动的想象性建构以完成文学作品的意义空白填补。从这个角度来说,任何针对中国古代文学作品的电影改编都只能代表改编者的一种阐释立场和解读方式,绝无宇宙真理可言。而且,这种改编同样是一个充满了创造性与主动性的过程,并有可能激发观众更为热烈的解读热情和意义想象,从而完成对中国古代文学

作品的一次独到读解。当然,在电影改编中如何保持中国古代文学作品的经典性,同时又能将电影传播的视听立体效应充分发挥,重塑经典,同样是一个时代性的课题。

三、据古代文学作品改编拍摄的代表性故事片评析

1. 据《西游记》改编拍摄的故事片评析

进入21世纪以来,根据古代小说名著《西游记》改编拍摄的故事片仍然有多部作品,主要有《情癫大圣》(2005)、《功夫之王》(2008)、《越光宝盒》(2010)《西游·降魔篇》(2013)、《西游记之大闹天宫》(2014)、《万万没想到:西游篇》(2015)、《西游记之孙悟空三打白骨精》(2016)、《大话西游3》(2016)、《西游·伏妖篇》(2017)、《悟空传》(2017)、《西游记之女儿国》(2018)、《大圣伏妖》(2018)、《天蓬归来》(2018)、《猪八戒传说》(2019)等。这些影片对原著的改编各有侧重,也各有特点;当然,其艺术质量也参差不齐。其中有的影片有一些新的创意和思考,对原著的内容有所拓展和深化。有的影片在拍摄时能较好地运用了一些先进的技术手段,从而有效地强化了视觉效果,能给观众以很好的视觉审美享受。有的影片作为系列片之一,也延续了此前作品的故事和形象,作了一些新的演绎和探索。但有些影片在改编时则背离了原著的精髓,编导随心所欲地编造和发挥,使影片仅仅保留了原著的几个人物形象,而内容和主旨则与原著相距甚远;虽然赢得了票房,但却失去了口碑。就其改编拍摄后的影片而言,大致情况如下:

例如,20世纪90年代由刘镇伟根据《西游记》改编拍摄的《大话西游之月光宝盒》(1994)和《大话西游之大圣娶亲》(又名《大话西游之仙履奇缘》,1995)在青年观众中产生了很大影响,故而进入21世纪以后,刘镇伟把《大话西游之月光宝盒》和《大话西游之大圣娶亲》视为继续创作改编的大IP,在此基础上又进行了多样化的艺术改编,既以此表达了他对《西游记》中一些主要人物形象的新认识,也形成了《大话西游》的系列影片。对于这种电影改编现象,评论界和观众也往往会有一些不同的看法和评价。

其中由华谊兄弟、英皇电影等影片公司联合摄制出品,由刘镇伟编导,谢霆锋、蔡卓妍、陈柏霖等主演的《情癫大圣》被不少人认为是新世纪《西游记》电影改编的滥觞之作,主要讲述了唐僧、孙悟空、猪八戒和沙僧一行四人历经千辛万苦来到了莎车城,谁也没想到,在盛大欢迎仪式的背后潜伏着巨大的危机。除了唐僧,其余三人皆在莎车城被树妖所擒。唐僧只得设法营救,不料被蜥蜴妖岳美艳所擒,岳美艳对唐僧一见钟情,从此天天与其痴缠,终于让唐僧掉进了其爱情圈套,并触犯天

条。最终这一对痴情男女被玉帝打落凡间，岳美艳则被如来佛祖化为白龙马，陪伴唐僧开始了九九八十一难的西游记，普救世人。影片既有"大话西游式"的搞笑对白、打动人心的煽情场面，又采用了大量电脑特效来营造"大片"的艺术氛围。其中外星公主这条情节线索未能完全展开，显得可有可无，没有很好发挥作用。其乱炖、杂糅式的艺术风格，既显示了刘镇伟的美学追求，也迎合了大众的口味。也有学者对该片的改编提出了批评，认为《情癫大圣》的背景设置在一个无历史或现实指向的时空中，主人公行为怪诞，表演滑稽夸张，永恒的爱成为一种廉价的噱头，影片成为恶搞和山寨的大杂烩，内地观众并不能完全接受这种肆无忌惮的恶搞与消解"。①

而由北京小马奔腾电影有限公司摄制出品，由刘镇伟编导，孙俪、郑中基、朱茵、梁咏琪等58位华语影坛演员演绎的《越光宝盒》（2010）则是一部爱情喜剧片，其主要情节和人物均来自此前拍摄的几部《大话西游》影片。该片讲述了玫瑰仙子因为仰慕紫霞与至尊宝的爱情而偷走了紫青宝剑，希望能寻求那种命中注定的爱情，她和山贼清一色阴差阳错获得了月光宝盒，在时空穿梭中演出了一段疯狂的穿越故事。该片的"山寨""恶搞"和"自我复制"的特点十分明显，编导刘镇伟在影片里先"恶搞"了自己的作品，进而"恶搞"了许多部中外大片，甚至还恶搞了某奶粉和某些"门"。影片情节看似荒诞不经，人物乱七八糟，但仔细看来，仍有一定的叙事章法；同时，也继续延续了刘镇伟导演的"无厘头"及"恶搞"的风格，该片的首尾都是跟几部《大话西游》作品看齐，影片完全拷贝了紫霞仙子出场和城头夕阳武士等一些经典片段，让观众有一种错乱感。一心向往紫霞故事的玫瑰仙子以疯魔撒泼的形象出现，牛魔王、菩提老祖等人物也溜出来客串了一把。由于参演的明星较多，以至于编导不得不一边打着演员的名字在边上，提醒观众一边看电影一边认明星。影片虽然累计票房近1.29亿元，但评价不高。

由春秋时代影业、乐华娱乐、星光联盟影业联合摄制出品，由刘镇伟编导，韩庚、唐嫣、吴京、张瑶、张超、谢楠等主演的奇幻爱情喜剧片《大话西游3》则受到了较多关注，虽然该作品从剧情内容上来说与刘镇伟编导的前两部作品《大话西游之月光宝盒》（1994）和《大话西游之大圣娶亲》（又名《大话西游之仙履奇缘》）（1995）相联系，但是，《大话西游3》既不是前传，也不是续集，而是把前两部作品讲述过的故事重新再讲一遍，用"月光宝盒"弄出了一个新的结局。其主要叙述了在《大话西游之大圣娶亲》中死在牛魔王叉下的紫霞仙子，因为曾通过"月光宝盒"预

① 赵卫防：《香港电影艺术史》，文化艺术出版社2017年版，第441页。

先看到了自己的这一下场,为了避免惨剧发生,她选择回到从前而不让至尊宝爱上自己。而至尊宝又再次重逢了一直在等待他的白晶晶,并最后与牛魔王进行决战,而牛魔王为了战胜至尊宝,不惜让妹妹牛香香吃掉自己,以增强功力;于是,今生的种种爱恨纠葛再次在六道轮回里最后一次上演。该片是《大话西游》的终结篇,编导增加了六耳猕猴这样一个角色,减少了故事内容叙述中的漏洞,使剧情更加完善。但有些细节和噱头太俗套,如为了博取紫霞一笑,不惜用"月光宝盒"来了一次又一次的"鲜花插在牛粪"上的游戏即是如此。由于此前《大话西游之月光宝盒》和《大话西游之大圣娶亲》两部影片在观众中已经产生了较大影响,所以尽管该片讲述了一个关于在爱情中"错过"和"寻找"的故事,但是"这部作品在本质上是一部大团圆式的喜剧故事,至尊宝和紫霞仙子最后'有情人终成眷属',影片的主题是'人定胜天'、'天书可以改写',虽然在表面上圆了观众的梦,但在思想深度上,却远远没有前两部《大话西游》中展现出来的对于命运无法把控的绝望感来得深刻"。① 不少网友对影片的评论也以吐槽为主,认为这部作品毁掉了自己心中的经典,"《大话西游3》的故事其实跟前两部承接得还挺紧密,甚至某些地方回答了之前两部没交代清楚的地方。比如,故事开头就说,紫霞仙子拥有月光宝盒可以穿越,所以她穿越到未来,看到了自己的结局。只是,相比于前两部的完整爱情故事,这次《大话西游3》似乎在刻意肢解前两部。当年两部经典里出现的许多经典桥段,在这里都有所展现,但每一段经典台词、经典剧情的背后,都是刘镇伟的重新诠释,也就是这样的故事让刘镇伟被网友们吐槽不止。有网友说,他们需要的只是对经典的重温,并不是对经典的解构。哪怕《大话西游》前两部本身就是被冠以后现代主义'解构'的符号,也不可以"。② 因此,影片尽管获得了3.61亿的票房,但口碑走低,在豆瓣网上的评分只有4.9分。

又如,由华谊兄弟等电影公司摄制出品,由周星驰、郭子健、霍昕等编剧,周星驰、郭子健导演,文章、舒淇、黄渤等主演的奇幻喜剧片《西游·降魔篇》,在改编《西游记》时也有一些新的探索。该片以陈玄奘(年轻时候的唐三藏,身份是驱魔人)这一人物为故事中心,故事情节都是根据《西游记》改编的,跟原著还是有一定关系,但人物是完全不一样的,故事的整个发展方向也是完全不一样的。主要描写大唐年间妖魔横行,一小渔村因为饱受鱼妖之害请来道士除妖,年轻驱魔人陈玄奘前来帮忙却被误认为骗子,幸亏职业赏金驱魔人段小姐帮助玄奘制服了鱼妖真身。二

① 《〈大话西游3〉为什么评分那么低?》,《北京晚报》2016年9月29日。
② 《情怀很珍贵请勿滥消费》,《广州日报》2016年9月18日。

人又在高家庄为制服猪妖猪刚鬣而再次相遇,这次除妖没有成功,但是段小姐却钟情于玄奘。玄奘求助师父,得知除妖的办法是去找被压在五指山下的孙悟空帮忙,于是他前往五指山,途中又遇到段小姐和手下五煞,段小姐连蒙带哄想与玄奘在一起,却屡次遭拒。两人决裂后玄奘独自上路,与此同时降魔师、天残脚、空虚公子也一同前往。经过千辛万苦玄奘终于找到孙悟空,猪妖终于被降服,但孙悟空与传闻中不一样,他妖性大发,干掉了几个前来降服他的捉妖人。后来陈玄奘唤出如来佛将他彻底降服。陈玄奘不接受段小姐的爱,最后段小姐为其死去后领悟了佛法。而"陈玄奘与一般的驱魔人不同,他怀抱着舍弃小爱、拥抱大爱的思想,并不愿意把妖精打死、收到法器中,而是主张驱除妖怪内心的心魔,使其变成拥有真善美的人,这才是驱魔者的最高境界"。① 虽然对陈玄奘的这种刻画与原著《西游记》里的人物有所不同,但却在一定程度上丰富发展了这一人物形象的性格,是编导对原著人物的一种新认识。由于周星驰是该片的主要编导者,所以影片带有周星驰电影的一贯风格特征,作为一部无厘头的商业玄幻片,该片除了在中国上映外,还相继在新加坡、美国、日本等国上映,颇受观众欢迎,全球累计票房达 2.15 亿美元,刷新了由《卧虎藏龙》创下的 2.13 亿美元的华语片全球票房纪录,成为全球最卖座的华语电影。

作为《西游·降魔篇》的续集,由中国电影股份有限公司、星辉海外有限公司等联合摄制出品,由周星驰、李思臻编剧,徐克导演,林更新、姚晨、林允、杨一威、包贝尔等主演的魔幻动作喜剧片《西游·伏妖篇》主要讲述唐三藏带着三个徒弟踏上取经之路,大家表面上很和谐,但暗中却互相对抗,面和心不和。唐僧为情所困,师徒内部也出现裂痕,孙悟空扬言要与师父恩断义绝,与唐僧反目成仇。后来孙悟空和唐僧和好,保护唐僧,最后与九宫真人(真实身份是九头金雕)决一死战。经历了一连串的捉妖事件之后,师徒开始互相体谅对方的苦处和心结,终于化解了内部矛盾,同心合力赴西天取经。影片对"西游"这一热门 IP 进行了颠覆性的奇想和改编,使之打上了鲜明的周氏喜剧风格,那种无厘头式的幽默,一定程度上弥补了影片在情节构思上平铺直叙的不足,而笑料迭出的段子也让观众不断为之捧腹,影片的风格也延续了《西游·降魔篇》中略显暗黑色彩的画风,徐克娴熟的特效运用则增强了观赏性和娱乐性。但影片的剧情故事和人物形象均较薄弱,编导把唐僧描写成了一个垂涎白骨精美色的艺术形象,孙悟空意图杀死唐僧,但又忌惮于如来佛,故其常常借一切可能的机会去羞辱报复唐僧;而猪八戒又是一个风流倜傥的自

① 中国电影家协会理论评论委员会:《2014 中国电影艺术报告》,中国电影出版社 2014 年版,第 3 页。

恋和撩妹的高手等，均与原著相距甚远。有的评论认为："《西游·伏妖篇》：只是一部平庸的爆米花电影。""看完之后，除了特效不错、很搞笑之外，我们并不能从影片得到其他什么有用的信息。"① 由于该片作为2017年春节档贺岁大片上映，还是吸引了不少观众前往影院观赏，其总票房为16.56亿元，是2017年春节档票房冠军。同时，该片也荣获了第24届北京大学生电影节最受大学生欢迎导演奖和最佳服装造型设计奖。

再如，由新丽传媒股份有限公司等摄制出品，由郭子健、今何在、黄海、范文文、黄智亨编剧，郭子健导演，彭于晏、倪妮、欧豪、余文乐、乔杉、杨迪、俞飞鸿主演的奇幻动作片《悟空传》，虽然改编于同名网络小说，但该小说的人物和故事则来源于《西游记》。影片主要讲述了五百年前，未成为齐天大圣的孙悟空，不服天命，向天地诸神发起抗争的故事。那时候的孙悟空还不是震撼天地的齐天大圣，而只是一个桀骜不驯的猴子。天庭毁掉了他的花果山以掌控众生命运，他便决心跟天庭对抗，毁掉一切戒律。影片的视觉效果之所以颇受赞赏，是因为影片里的各种特效镜头由750位特效师耗时一年时间才制作完成，特效镜头多达1 750个，占全片镜头的78%；从而以精良的特效制作与气势十足的动作戏增强了影片的观赏性和娱乐性，同时也有助于各种艺术形象的性格刻画。该片曾荣获第37届香港电影金像奖最佳视觉效果奖和第54届台湾电影金马奖最佳视觉效果奖。

另外，由精鹰传媒等公司联合摄制出品，由万田编剧，罗乐导演，樊少皇、何蓝逗、贾云哲、汪世伟等主演的奇幻片《大圣伏妖》，虽然整体故事框架及人物设定沿用了《西游记》的内容，但其故事情节则是续写了《西游记》，主要讲述了在唐僧等西天取经五百年后，金翅大鹏出逃，天界大乱，三界生灵涂炭；孙悟空为拯救三界，口含如来舍利降世人间，化作除妖师"石生"，从小跟着师父悟禅游历四方。在降妖除魔过程中，悟禅为保护石生牺牲自己。为了给师父悟禅报仇，石生找回前世的两位师弟沙悟净、朱悟能相助伏妖。他历经艰辛，终于悟到舍生取义的无量佛法，蜕变成勇敢正义的孙悟空，消灭了修炼千年的蛤蟆精度厄真仙，踏上前往凌霄宝殿打败金翅大鹏的西行之路。该片虽然主旨内容仍然是降妖除魔，但因为剧情内容是新编的，所以能给观众一种新鲜感。同时，孙悟空仍然是影片主角和正义力量的代表，没有完全颠覆观众对《西游记》的认知。

但是，值得注意的是，在较多改编拍摄的影片里，孙悟空已不再是作品中的主角，而是沦为了配角，甚至是可有可无的配角，其在原著中的重要性被忽略了。虽

① 达达先生：《〈西游·伏妖篇〉：只是一部平庸的爆米花电影》，"1905电影网"2017年2月3日。

然这是部分根据《西游记》改编拍摄的影片所采取的一种叙事方式和叙事策略,但这种叙事方式和叙事策略往往会带来一些明显的弊病和缺陷。

例如,在《情癫大圣》中,齐天大圣孙悟空不再是整部影片的叙述重点,取而代之的则是唐僧和小妖"岳美艳"之间缠绵悱恻的爱情故事。而紧随其后的作品《西游·降魔篇》《西游记之大闹天宫》《西游记之孙悟空三打白骨精》《万万没想到:西游篇》《西游记之女儿国》中的主角形象分别是唐僧、牛魔王、白骨精、捉妖师以及河神,也不再是孙悟空了。《西游记之大闹天宫》讲述了牛魔王意图夺权天宫的故事,孙悟空在其中沦为了一枚被利用的棋子,形象上毫无智慧与斗志可言,是一部集暴力、肉欲、阴谋胡乱堆砌的作品。其随心所欲改编的程度,甚至让人不想承认这是一部改编自古代小说名著《西游记》的电影。《万万没想到:西游篇》中不仅主人公不是孙悟空,而且沦为配角的孙悟空还是怕死、好色之徒。当然,作为一部纯粹的喜剧片,也算是能勉为其难地理解编导之用意吧。《西游记之孙悟空三打白骨精》的主角变为了白骨精,而孙大圣和唐僧都已经沦为了符号式的存在。唐僧最后放弃普度众生的使命而去超渡白骨精,也是让观众看得糊里糊涂。郭富城饰演的孙悟空也是失了智慧和反叛,变得有些幼稚。

上述影片在改编拍摄时摒弃了《西游记》原著中孙悟空所代表的正义、勇敢、反抗等精神和象征意义。这样的摒弃意味着什么呢?影片编导一味追求眼球效应和商业利益而肆意改编原著的主旨内涵,将孙悟空放置一边并丢失了原著反叛和自由两大主题。从艺术上来说,这无疑违反了连解构主义都要保留的艺术要"有益无害"于社会,不能反道德人性、不能张扬腐朽审美趣味的观点。从电影发展本身而言,这样的电影改编已经丧失了原著本来的精神面貌和文化内涵。这些影片与其说是改编自古代小说名著《西游记》,倒还不如说是编导借着古代小说名著《西游记》的名气和影响在做着自己不着边际的随意想象和杜撰。其结果使影片最后掉进了低俗、媚俗、庸俗的泥潭之中,留下了不少缺陷和遗憾。从某种程度上来说,这样的改编是对原著一种亵渎,既不能使改编的影片具有较高的艺术质量,也不利于小说原著的普及和中华优秀文化的传播。

2. 据《三国演义》改编拍摄的故事片评析

该时期根据古代小说名著《三国演义》改编拍摄的故事片主要有《三国志之见龙卸甲》(2008)、《赤壁》(上,2008)、《赤壁》(下,2009)、《关云长》(2011)、《铜雀台》(2012)、《真·三国无双》(2021)等。这些影片分别选取了原著中不同的故事片段或主要人物经历,进行了符合电影艺术特点的演绎、扩展和深化,使之以古装商业大片的艺术表现形式呈现在银幕上,以满足广大观众的审美娱乐需求。这些改编

作品既提供了一些成功的经验，也存在一些不足之处，其经验和教训都需要认真总结。

《三国志之见龙卸甲》由泰元娱乐有限公司、中国电影集团北京电影制片厂等联合摄制出品，李仁港、刘浩良编剧，李仁港导演，刘德华、洪金宝、李美琪、濮存昕、安志杰、狄龙、吴建豪、于荣光等主演。该片应该是一部三国名将赵云（赵子龙）的传记片，影片没有完整地描写赵子龙的人生命运，而是采用倒叙的艺术手法，以具体战役为叙事之纲，截取了赵子龙入伍从军之初破曹营、请命救孤和最后决战凤鸣山三个人生片段，展现了三个时期不同的赵子龙形象，由此概括表现了其一生。这种片段式的叙事虽然较为精简，但并未给人以跳脱感。影片战争场面宏大、气势壮观，由此较好地表现了赵子龙的高超武艺和神武风采，使其银幕形象给观众留下了较深刻的印象。影片受到诟病之处，主要是有些故事情节与原著记载有较大差别，如刘备初逢赵子龙的情景、著名的长坂坡之战被搬到了凤鸣山，以及刘德华饰演的赵子龙戴钢盔的造型和诸葛亮过于现代的台词等，不少观众认为脱离了史实，令人感到不符合历史真实，故对此提出了一些批评。该片除了在内地和香港上映外，还先后在新加坡、韩国、马来西亚、泰国、土耳其、菲律宾、印度尼西亚、德国、日本、芬兰、荷兰等国上映，获得了较好的票房收入；并荣获第三届亚洲电影大奖最佳美术指导奖。

关于"赤壁大战"的历史记载和文学描述，可以说早已是国人皆知，因此，据此改编拍摄成历史题材的古装大片，是一次严峻的挑战。因为观众对题材、故事、人物都很熟悉，所以，一方面会对影片抱有很大的期望，另一方面自然也会对影片评头论足，从中挑刺和提出批评是难免的。再加上战争场面宏大、人物众多，拍片时难度也很大。为此，由中国电影集团公司、香港狮子山制作有限公司、博纳影业集团、上海电影集团公司等联合摄制出品，由吴宇森、陈汗、郭筝、盛和煜编剧，吴宇森导演，金城武、梁朝伟、张震、林志玲、张丰毅、胡军等主演的《赤壁》（上下集），把"赤壁大战"这一历史事件改编拍摄成了历史战争大片，要克服各种困难，应该说实属不易。

该片以东汉末年三国角逐的历史为背景，讲述了蜀、吴两国联盟，如何在赤壁击败曹操所率大军的故事。影片以长坂坡之战开场，曹操打败刘备以后，认为对他称霸天下有威胁的是江东孙权；再加上他钟爱的小乔誓死不从，令曹操大发雷霆，执意攻打江东。于是，孙权派鲁肃以吊唁刘表之名与刘备会面，商讨联合抗曹的事情。刘备同意了与江东联合抗曹的建议，并派诸葛亮前往江东谈判。孙权的妹妹孙尚香与鲁肃用激将法坚定了孙权联蜀抗曹的决心，并把周瑜召回，主持抗曹之

战。孙尚香又女扮男装混入曹营打探底细,并偷偷绘制了曹营的详细部署图。当两军在赤壁对垒时,小乔夜探曹营,与曹操谈论茶道拖延时间;同时,由于曹军都是北方士兵,不适应水战,而天时、地利、人和等方面也不利于曹军,最终蜀、吴联军打败了曹军。

作为一部古装历史战争大片,《赤壁》以恢宏壮观的战争场面为观众带来了强烈的视觉震撼,影片对古代兵器、古代战术和古代阵法的艺术表现很精彩,让观众感到新奇有趣;同时,导演也较好地把自己的美学追求、对这一段历史的理解以及对历史人物的评价等有机融入影片拍摄之中,从而使历史记载和文学描绘的"赤壁大战"能形象、生动地呈现在银幕上,让观众对此有了一种直观而真切的认识。最终,该片上部内地票房为3.12亿人民币,下部票房为2.51亿人民币,总票房5.8亿人民币。但是,影片上映以后也有一些负面评价,认为其主要缺陷在于导演所选择的演员在气质上与角色有一定的差距,而他们的表演也未能很好地诠释出角色独特的个性特征。同时,影片里的一些主要人物与原著所塑造的历史人物也有一些差距,编导改变了他们的性格,如刘备不再懦弱,曹操不再奸诈,周瑜不再小心眼,曹操可以为了小乔去打"赤壁大战"等,由此颠覆了观众对于历史人物的习惯认识和固有评价,让部分观众对此很难认同。正如有的电影学者所说,影片"主创试图对中国人所熟知的'大写的'历史回归到关于人的历史,多处进行了香港式的历史新编,突出个体价值、人本主义等港式人文理念。编导此举,似在否定观众长期以来形成对历史人物的盖棺定论的认识,不断挑战着观众的认知体系。作品亦远离内地观众的文化审美需求、远离内地观众的历史与现实诉求,虽然取得了不错的票房,但却广招诟病"。[①] 该片除了在中国上映之外,还相继在新加坡、印度尼西亚、韩国、日本、保加利亚、芬兰、意大利、美国、西班牙等国家上映,并曾先后荣获第13届中国电影华表奖优秀合拍片奖和优秀电影技术奖,第28届香港电影金像奖最佳服装造型设计奖、最佳原创电影音乐奖、最佳音响效果奖、最佳视觉效果奖和最佳美术指导奖;第3届亚洲电影大奖最佳视觉效果奖,第29届香港电影金像奖最佳音响效果奖;美国拉斯维加斯影评人协会最佳外语片奖,第63届日本每日电影大奖最受观众欢迎外语片奖等。

据史书记载,关羽(关云长)不仅武勇善战,而且忠肝义胆,在中国历史上被尊为圣人而立庙祭祀的武将仅关羽一人。而关羽(关云长)作为《三国志》记载和《三国演义》描绘的一位个性鲜明的主要人物,其形象可谓深入人心,妇孺皆知。由北

① 赵卫防:《香港电影艺术史》,文化艺术出版社2017年版,第445页。

京星汇天姬影视传媒有限公司摄制出品,由庄文强、麦兆辉编剧,麦兆辉、庄文强导演,甄子丹、姜文、孙俪、聂远、安子杰、李宗翰、邵兵等主演的历史人物传记片《关云长》,改编自《三国志》和《三国演义》,在银幕上塑造了关羽(关云长)的艺术形象。

影片剧情综合与改写了有关关羽的历史故事,主要叙述东汉末年战乱中,刘备的两位夫人,以及一位未过门的小妾绮兰受困于曹营,关云长为保护嫂夫人而投降曹操,但始终不能原谅曹操操控汉室的狼子野心,希望能够重回刘备身边。曹操仰慕和爱惜关羽之将才及其仁者之心,试图说服关羽真降。其时适逢袁绍起兵伐曹,关云长于阵前斩杀袁绍大将颜良,获封汉寿亭侯。曹操将两位刘夫人遣返回归刘备后,在关云长酒中加入春药,欲使其与绮兰发生不义关系——关云长昔日对同乡绮兰暗怀情意,甚至曾经不惜为她杀死官兵,这段感情终究被叔嫂之礼阻断。清醒过来的关云长携绮兰投奔刘备,沿路冲破重重围追堵截,留下了"过五关斩六将"的佳话。关羽连杀曹操几员大将,曹营里众将因曹操对关羽一再容让而军心动摇。曹操为稳定军心,而亲自出征擒拿关羽。当关羽携绮兰艰苦跋涉来到黄河渡口时,曹军亲兵已在此布下十面埋伏。生死关头,曹操仍一再以礼相待;忠义的关羽也不禁动摇。绮兰苦苦相谏,要关羽在"情""义"之间做出抉择。最终,曹操以诸侯之礼将关羽首级安葬洛阳,以图挑起吴蜀之争。东吴孙权也以诸侯之礼安葬关羽身躯并建庙宇祭奠,以图平息风波。最后蜀吴之盟破裂,刘备挥军进攻东吴,起兵前大祭关羽,并建关羽祠于玉泉山。

影片以生动、形象的艺术化手段,演绎了"身在曹营心在汉""千里走单骑""过五关斩六将"等历史故事,既较好地刻画了关羽和曹操这两位历史人物的艺术形象,又展现了英雄与枭雄的"双雄争霸",并再现了三国争斗的历史情景和复杂关系。该片上映后,总票房为1.52亿人民币,在该年度国产影片票房排行榜上名列前茅,但观众和评论界对影片评价也有一些不同意见。

对影片的改编持肯定意见者认为该片的改编"至少在三个层面上颠覆了人们的惯性认知,而这些认知经由文学经典和历史传说的长期积淀早已深入人心。颠覆之一是改写了'千里走单骑'的经典叙事,把关羽护送两个嫂嫂寻找哥哥的忠义之旅,改写成一次可疑的护送旧情人的暧昧旅程。而'过五关斩六将'则被处理成皇帝阴谋的后果。颠覆之二是用世俗化、幽默化的日常言行改写了曹操和关羽两个历史人物长期被宏大叙事塑造的刻板形象。颠覆之三是改写了文学经典对曹操和关羽的道德判断。即把传统的一代奸雄曹操翻转成一个信守承诺、胸怀黎民当然也霸气十足的枭雄,把关云长这个因为义薄云天而被供在神坛、接受了千百年衷心膜拜的关帝爷,改写成了一个在仁义、忠君、情感之间摇摆不定的男人",并认为

"经此改写,两个人物形象都从古典小说中单一性格的扁平人物,变成了具有复杂性格的圆形人物,人物的主干特质也得到了保留"。①

对影片的一些批评意见认为:"《关云长》最大的问题,恰恰是故事。为了再现一代忠义化身,两位导演将关羽放到了进退两难的境地:喜欢的女人最后嫁给刘备;身为刘备麾下五虎上将之一却被曹操一次又一次以死相邀。这样的设计,在感情戏上流于烂俗;在主线上将更大的空间留给了曹操,徒剩甄子丹一场接一场为回蜀汉杀戮无止的动作戏,却始终没给一代武圣一个机会去走走内心。"②并指出:"影片以港式人文理念对中国历史经典人物和经典故事进行过度书写,不但使得关云长这一人物从根本上偏离了数千年来中国社会对他的忠勇定位,而且也使他这样的忠义英雄显得不合时宜,反而曹操的小人之道才是正道。尤其是曹操的政治远见、不拘小节和亦正亦邪的气质,让恪守忠义价值理念的关羽显得更为迂腐,甚至忠义却成了他四处碰壁的根源。这种所谓的新读解不但丧失了人文意义,美学创新乃至商业价值也无从体现,进而影响了其文化品位,也使影片陷入了争议和诟病。"③

显然,无论是《三国志》《三国演义》,还是各种戏曲剧目或民间故事的历史记载和传说,曹操都是一个性格鲜明的一代枭雄形象。以曹操作为主要人物的历史故事片《铜雀台》,再一次在银幕上塑造了曹操的艺术形象。该片由长春电影制片厂和北京光线影业有限公司摄制出品,由汪海林编剧,赵林山导演,周润发、刘亦菲、苏有朋、伊能静、邱心志、玉木宏等主演。该片借用了《三国志》和《三国演义》中的一些人物及人物关系,构建出了一个新的空间、新的故事,并寄托了编导自己的艺术想象。

为此,该片的剧情内容并不符合历史事实,而是编导新的创造。主要讲述的是庚子年,恰逢天象"四星合一",其乃预示改朝换代之征兆。曹操的部属、尤其是其子曹丕,希望借此良机推翻献帝,让曹操登基。曹操一直想用自己的力量统一天下,但并无称帝之心。而曹丕则急不可待,他不仅欲夺取汉献帝的皇位,更是强行占有了伏后。身为三国中权力最大的魏王,曹操在大胜而归、达到权力巅峰之后,却陷入了被重重围杀的危机之中。反对曹操的势力加紧了行动,灵雎是吕布与貂蝉的女儿,自幼被神秘人掳走,与青梅竹马的穆顺在残酷训练中被培养成为死士,其使命就是杀死曹操。为此,成年之后貌美的灵雎被安排潜入铜雀台,到曹操身边

① 刘海波:《〈关云长〉:一次成功的后现代改写》,《新民晚报》2011 年 5 月 9 日。
② 穆冉:《〈关云长〉:港产导演的野心和两难》,《南方人物周刊》2011 年 5 月 13 日。
③ 赵卫防:《香港电影艺术史》,文化艺术出版社 2017 年版第 445—446 页。

成为侍妾。而穆顺也成为死士,为完成"刺曹"重任,他惨遭阉割,变身宦官埋伏在皇宫中。大臣们亦是各怀鬼胎,窥探方向。尽管"杀死曹操"的阴谋在紧锣密鼓地谋划着,但霸气又被称为"谋略之神"的曹操却是个无比强大的对手,他面对重重杀机,在沉着应对的同时见招拆招,挫败了各种阴谋。

影片没有追求对历史事件的真实再现,而是注重描写危机中的"人",描写不同处境、不同立场的"人"在面对权力、欲望、情感时的挣扎和表现。其中曹操父子、献帝、灵雎等人物形象的性格较为突出,给观众留下了较深刻的印象。但影片毕竟与历史记载有较大距离,故有些人物、情节和细节也遭到观众吐槽。该片上映以后,曾在国内电影市场获得 1.1 亿人民币的票房,除了在内地和香港放映外,该片还先后在新加坡、韩国、德国、法国、日本、巴西等国家上映,并相继荣获第八届中美电影节金天使奖和第 5 届澳门国际电影节最佳女主角奖等。

《真·三国无双》由广东昇格传媒股份有限公司、北京拉近影业有限公司等联合摄制出品,由杜致朗编剧,周显扬导演,主要演员有王凯、古天乐、韩庚、杨佑宁、娜扎等。该片是根据日本光荣株式会社在 2000 年发布的一个游戏改编的,这款游戏畅销 20 多年,期间延伸出多个版本,但一直不变的,就是以《三国演义》为内容进行改编。电影制作公司与原著游戏公司磨合了三年,最终拿下了该游戏的电影拍摄版权。影片主要叙述东汉末年,汉室摇摇欲坠,董卓趁机进京入主朝政,更得武艺高强的吕布相助,权倾朝野,引起天下动荡;在乱世中,年轻气盛的曹操刺杀董卓失败,遂引来十八路诸侯起兵伐董;心怀天下的刘备、关羽、张飞三兄弟因缘际会,加入了这场群雄逐鹿的大战。在各路英雄豪杰纷纷崛起和混战之中,到底谁才是真正的无双英雄。影片的剧情表现了《三国演义》最初的一些章节之内容,原著中的一些主要人物都较年轻,如当时的曹操只有 30 岁,刘备还不到 30 岁。编导希望把这些人物年轻时的状态呈献给观众,所以在选择演员时选的都是年轻演员,企图以此引起观众的共鸣。由于把游戏改编成电影的挑战性很大,冒险程度很高,再加上要兼顾游戏迷和影迷的欣赏趣味,两头讨好,所以难度较大,不容易把握住平衡关系。而《真·三国无双》所面临的困难还要多:一是游戏迷,二是影迷,三是"三国"迷,因此,该片能否在尊重原著、还原游戏的同时,在叙事内容和艺术手法等方面凸显出一定的新意,则是编导面临的一个重要问题。

对此,有的网友曾吐槽说:"这是一部改编自中国小说的日本游戏的中国电影。"或者说:"这是一部中国人根据日本人根据中国人根据历史写的小说做的游戏改编的电影。"言下之意对这种改编颇不看好。而从影片本身来看,上映后对其评价也不一致。有的评论认为:"影片改编最大的特点,就是保留了这种游戏式的技

术加持。""不仅如此，影片还设定英雄们自带无双力量，这种无双力量更是能在战胜别的英雄后不断壮大。"另有评论则认为该片的缺陷和不足十分明显，编导一方面堆砌着胡乱酷炫的游戏特效，另一方面其剧情内容、情节叙述和人物塑造等却未能很好把握原著的精髓，在艺术上也缺乏一定的创新，故事有头无尾，打斗奇葩粗糙；所以尽管该片拍摄投资了3亿元人民币，但却未能获得口碑与票房的双赢。

3. 据《水浒传》改编拍摄的故事片评析

该时期根据《水浒传》改编拍摄的故事片主要有《母夜叉孙二娘》（2006）、《鼓上蚤时迁》（2010）、《晁盖》（2011）、《疯魔鲁智深》（2018）、《血溅鸳鸯楼》（2019）、《武松血战狮子楼》（2021）等，这些影片在改编时均选择了《水浒传》中一些有特点、有故事的人物形象，依据其人生遭遇和独特经历进行艺术改编，既较成功地塑造了主要人物形象，又较好地表现了原著的主旨和精髓。

例如，由中国电影集团公司、北京时代电影有限公司联合摄制出品，巩向东编剧，张建亚导演，周海媚、莫少聪、于承惠、卢星宇等主演的《母夜叉孙二娘》，以从小跟随父亲游走江湖，性情泼辣，精明能干，人称"母夜叉"的孙二娘之成长经历和她与"菜园子"张青的情感纠葛，以及开设十字坡包子客栈后苦等杀母仇人"头陀"，并最终与张青联手一举除掉"头陀"的故事为主要内容，较好地刻画了"母夜叉"孙二娘的艺术形象。

而由中央电视台电影频道节目中心和北京时代电影有限公司联合摄制出品，李海洋编剧，刘信义导演，连凯、何美钿、徐少强、柳海龙、茅菁等主演的《鼓上蚤时迁》，主要讲述了刚刚加入梁山的时迁，因为贼道出身而受到众人的鄙夷，为了用行动证明自己的才能，他立下军令状请命下山前去盗取金枪将徐宁的宝甲并以此迫使他上助梁山英雄前来围剿的宋军呼延灼的连环马阵。经过一番曲折，时迁不但成功盗取了徐宁的宝甲，还让徐宁心甘情愿地跟他上了梁山。虽然时迁在原著《水浒传》里并不是一个主要人物，但通过该片的艺术演绎，却使这一人物形象独具特色，给观众留下了较深的印象。

又如，由中央电视台电影频道节目制作中心摄制出品，巩向东编剧，刘信义导演，刘信义、郑浩南、冯淬帆、杜玉明、王心海、柳海龙主演的《晁盖》，则将《水浒传》中最重要的人物晁盖如何用计谋与仇家黄氏、县府抗衡，以及他与吴用、刘唐、阮氏兄弟、公孙胜等好汉如何智取生辰纲的经历，凸现了晁盖遇事果决、沉稳，富有领袖气质的性格特点，从而使观众了解为何晁盖后来能成为水泊梁山的领袖人物。

再如，打虎英雄武松在《水浒传》里也是一个颇具传奇色彩的重要人物，因此，《血溅鸳鸯楼》和《武松血战狮子楼》均以其经历与事迹为题材改编拍摄成影片。

《血溅鸳鸯楼》由陕西齐步走影视文化传媒公司等联合摄制出品,曾嘉编剧,王洋导演,高欣生、叶鹏、赵晓敏、苏濛濛等主演。该片主要叙述武松醉打蒋门神后,张团练拉武松入张都监帐下效劳,并刻意结交,结拜为兄弟;张都监也利用丫鬟玉兰拉拢武松,武松不明其究,受宠若惊,却被两人蒙骗,误伤好汉牛通。得知真相的武松欲离开,却又被栽赃盗窃而判罪。玉兰为救武松魂断飞云浦。武松返回张府鸳鸯楼,手刃蒋门神、张团练和张都监等仇人,并装扮成行者走上另一条江湖路。《武松血战狮子楼》由江西尚世星河影视传媒有限公司等联合摄制出品,边力扬编剧,朱江导演,丁海峰、潘长江、张熙媛等主演。该片主要讲述打虎英雄武松来到阳谷县后,因功被任命为步兵都头,后巧遇兄长武大郎,兄弟二人与嫂嫂潘金莲一起生活。潘金莲十分中意武松,但勾引不成反被断然拒绝,她为此黯然神伤,心怀不满。之后潘金莲则被恶霸西门庆勾引,两人合谋杀害了武大郎。武松从外地返回后查明真相,大闹狮子楼,最终手刃仇人西门庆和潘金莲,替兄复仇。

从总体上来说,以上几部影片都属于忠于原著的电影改编,影片的主要人物和故事内容都来自于原著,改编者较好地运用了电影艺术手段实行了创造性转换,在银幕上再现了《水浒传》的部分章节内容,这对于普及原著并扩大其影响无疑是有益的。

4. 据《聊斋志异》改编拍摄的故事片评析

该时期根据古代小说名著《聊斋志异》改编拍摄的故事片主要有《聊斋·席方平》(2000)、《连琐》(2005)、《画皮》(2008)、《画壁》(2011)、新版《倩女幽魂》(2011)、《画皮2》(2012)、《神探蒲松龄》(2019)、《美人皮》(2020)等。原著小说所具有的独特的文学特色和美学风格为这些国产魔幻大片的拍摄奠定了很好的基础。

由北京电影制片厂等摄制出品,由谢铁骊、高振河编剧,谢铁骊和杜民导演的《聊斋·席方平》是根据《聊斋志异》中的篇目《席方平》《小谢》改编拍摄的一部故事片,主要演员有沙溢、席与立、谢钢钢、李法曾、邵万林、张国民等。这是谢铁骊自1991年导演了据《聊斋志异》改编的故事片《古墓荒斋》后拍摄的又一部根据《聊斋志异》改编的故事片。该片主要讲述了明朝末年,中原大地十年九旱,河南监察御史席廉为了赈济灾民举报了巡抚秦世禄瞒灾谎报,为此遭到贪官巡抚秦世禄的陷害,被朝廷所杀;席廉之子席方平性情刚烈,他在鬼魂阮小谢的帮助下,舍身下地狱,闯天廷斗贪官,经受了种种酷刑和磨难,最后终于惩治了贪官,为父昭雪申冤。经历了这场生死磨练,席方平与小谢两人产生了真挚的爱情,小谢也得以借尸还魂,重回人间,与席方平结成了眷侣。影片既体现了原著的精髓,又具有惊悚片的类型特征,观赏性较强。

据不完全统计，20世纪50年代以来根据原著《聊斋志异》中的篇目《连琐》改编拍摄的故事片共有5部：1954年香港邵氏公司拍摄的故事片《人鬼恋》（又名《蕉窗夜雨》），1962年香港拍摄的粤语故事片《湖山盟》，1967年香港邵氏公司拍摄的故事片《连琐》，1991年北京电影制片厂拍摄的故事片《古墓荒斋》以及2005年中央电视台电影频道节目中心拍摄的数字电影故事片《连琐》。

数字电影故事片《连琐》由王延松、李静编剧，范冬雨导演，黄娟、田征、王茂蕾、吴越等主演。影片讲述的依旧是一个传统的鬼故事：年轻貌美的十七岁少女连琐因自己深爱的未婚夫于远道战死沙场含怨殉情，被葬于连府后院。日久连府成了闻名江湖的凶宅，传说宅中有一女恶鬼时常出没，害人无数，为此引来侠客王燕客与薛安为民除害。不畏鬼神的书生杨于畏用低价购入连宅后，在与女鬼连琐接触后互生情愫，但王燕客和薛安却对刚刚萌芽的爱情横加阻止。为了杨于畏，连琐决定离开。当连琐含恨离开的那一刻，杨于畏殉情自尽。幸亏及时被连琐搭救，使其死后重生。连琐诉说了自己在阴司的苦难后，杨于畏说服王燕客和薛安来到阴间，与阴司决战。谁知王燕客与薛安在阴间见到连琐的那一刻，同时爱上了美貌的连琐。为了得到连琐，薛安说出了自己是皇太子的身份，而长期以大侠自居、认为爱情虚无缥缈的王燕客也第一次感受到爱情的力量。在一场因爱而起的决斗中，王燕客与薛安顿时醒悟，遂帮助杨于畏和连琐从此过上平凡而幸福的生活。经过改编后的影片有着与原著不同的看点，进一步强化了爱情的力量。同时，善于掌控打斗场面的范冬雨导演在影片拍摄中加入了不少武侠场景，大场面的武戏设计安排使得情节更加跌宕起伏，再加上武戏出身的演员吴越、田征的加盟，也通过武打增强了影片的观赏性。影片的音乐也很美，在艺术渲染和艺术表达方面较好地发挥了应有的作用。但影片在人物形象塑造方面尚有欠缺，未能很好凸显主要人物的个性特征。

由宁夏电影制片厂、上影集团公司等联合摄制出品，由刘浩良、邝文伟、陈嘉上编剧，陈嘉上导演，赵薇、周迅、陈坤、甄子丹等主演的《画皮》是一部魔幻爱情大片，主要讲述秦汉年间，都尉王生率王家军在西域与沙匪激战中救回一绝色女子，并带回江都王府。该女子实为九霄美狐小唯披人皮所变。因其皮必须用人心养护，故小唯的隐形助手小易，一只沙漠蜥蜴修成的妖，每隔几天便杀人取心供奉小唯，以表达对小唯的爱意，江都城因此陷入恐怖之中。小唯因王生勇猛英俊对其萌生爱意，并不停用妖术诱惑王生，想取代王生妻子佩蓉的地位。王家军前统领庞勇武功高强，与王生、佩蓉情同手足，并暗恋佩蓉。后佩蓉嫁给王生，庞勇辞官出走成为流浪侠士。佩蓉发现小唯爱恋自己的丈夫，并觉察到她不是常人，便暗中求助庞勇，

请他救助王生。在庞勇的调查下,小唯的身份逐渐暴露。影片改变了原著的情节,着重描写人、妖之间的多角恋情,在伦理道德层面有一定的探索。周迅饰演的狐妖小唯,无论从气质到动作,还是在语言表现上,都和观众心里的那个美狐形象十分吻合,其表演得到了观众的肯定和赞赏。该片"大部分的镜头也都比较短,只有表现人在面临情感选择和危机心态微妙复杂变化,充分反映人性与良知,或在一段较复杂的群戏及双人戏,或在人物某个脸部的特写时才用上持续镜头设计"。[①] 影片画面十分唯美,其人物形象设计、布景、景物色彩韵律、画面色调选择等艺术处理,呈现出中西文化元素的融合。画面的整体色彩基调以冷峻的阴暗灰色为主,不仅渲染了恐怖气氛,也有效地还原了古代特定历史地域的真实环境。同时,表现人物时色彩柔和,表现环境时是灰黑的冷色调,给人以静谧、诡异的感受。人物的服装、动作设计、布景等,都较好地做到了风格统一。另外,音乐和插曲在表现情绪、烘托气氛等方面也发挥了很好的作用。该片上映后国内电影市场票房为2.29亿人民币,除了在中国上映外,该片还先后在新加坡、泰国、马来西亚、韩国、美国、澳大利亚、荷兰、日本等国家放映,并曾相继荣获第13届中国电影华表奖优秀合拍片奖,第30届大众电影百花奖最佳男主角奖,第10届中国长春电影节金鹿奖最佳音乐奖,第28届香港电影金像奖最佳摄影奖和最佳原创电影歌曲奖,第16届北京大学生电影节最佳观赏效果奖等。

《画皮》的成功促成《画皮2》的问世,该片由宁夏电影制片厂、华谊兄弟传媒集团等联合摄制出品,由冉平、冉甲男编剧,乌尔善导演,周迅、赵薇、陈坤、冯绍峰、杨幂等主演。该片讲述了狐妖小唯与将军霍心、靖公主之间"人妖殊途,你心换我颜"的故事。狐妖小唯因救人违反了妖界规则,被封冻在寒冰地狱中度过了五百年。逃离冰窟的小唯只有两个选择:或者被抓回寒冰地狱,或者获得一颗人心真正成人。小唯四处寻找目标,直到偶遇逃婚并因一次意外而毁容的靖公主。小唯发现公主有一颗与众不同的心,她把变成人的理想寄托在公主身上。公主到白城让曾经青梅竹马又负有罪恶感的霍心惊讶不已。面对公主,他无法接受公主逃婚并准备和自己私奔的现实。小唯发现靖公主与霍心微妙的心理状态后,她便向靖公主灌输男人对女人的爱只不过是色欲之爱,以此暗示公主相貌的丑陋是霍心不敢接受其爱情的原因,并不惜用妖法迷惑霍心;当公主披着小唯的皮诱惑霍心,并初次体验到了肉体的欢娱时,她开始相信小唯所说的外表美丽的力量。此时,天狼国逼近意欲抢婚,霍心试图只身抵抗以死赎爱。关键时刻又反被靖公主营救,这一切

[①] 丁亚平:《中国当代电影艺术史(1949—2017)》,文化艺术出版社2017年版,第548页。

使他明白了什么才是爱的真谛。死亡的诀别戏剧性地改变了两个女人的人生态度,小唯与公主的关系从引诱、胁迫转至合谋,霍心则在得知了两人换心换皮的真相后刺瞎双眼,试图用自己的心换回公主的心。公主为爱而死的决心,霍心为真心而战的勇气,小唯为改变命运的努力,在日食之刻最终产生了奇迹。影片以"人皮"和"人心"的矛盾作为主要情节线索,讲述了一个以"心"换"皮",最后却发现,在爱情追求中"皮"乃浮云,唯有真爱才能永恒的故事。

该片上映后也有不同的评价,有的评论认为:"虽然影片在人物设置、情节安排上为增强戏剧性和观看性优势显得有些人为和造作,在多次出现的换心等场面展示上也过度追求感官刺激,但《画皮2》还是以三惑五劫的原型叙事完成了电影应该具有的故事强度和视听强度。周迅、赵薇和陈坤三位演员的出色表演,3D技术、CG技术的合格运用,也使这部片子达到了较高的创作和制作水平。故事背后所折射出当代人情感世界的匮乏,真爱永恒的主题,则让现代电影观众在奇幻的聊斋世界中完成了心理缝合。"① 还有的评论则认为:"站在《画皮》的角度上来说,《画皮2》在效果和水准上前进了一大步",至于故事,"相比《画皮》来说,《画皮2》并没有太大的进步。无非也就是赎罪、寻求生命、爱情问题。很多时候,流于表面地塑造人物、表达死去活来的爱情,是一种行之有效的戏剧手段。《画皮2》就是这样,霍心(陈坤饰)的赎罪心理、靖公主(赵薇饰)的自卑以及狐仙小唯(周迅饰)的毒辣,都是很简单并且很直接地被表达了出来。除此之外,片中还很隐晦地表达了小唯和靖公主的同性之情。这是令人'喜出望外'的桥段,因为这样的情节设置,增加了人物的性格深度和人性——或者说是'妖性'的层次感"。② 该片上映后连破多项国产电影票房纪录,在国内电影市场获得7.26亿人民币票房收入;该片预告片曾获2013年美国金预告片奖,影片曾获第二十届北京大学生电影节最佳观赏效果奖。

《画皮》的成功也使导演陈嘉上又根据《聊斋志异》自编自导了魔幻历险故事片《画壁》,该片由北京光线影业有限公司摄制出品,由邓超、孙俪、闫妮、邹兆龙、曾志伟、柳岩、安志杰、包贝尔等主演。影片主要叙述书生朱孝廉与书僮后夏在赴京赶考途中,遇上山贼孟龙潭大打出手,后到了一座古寺,经由不动和尚劝说,三人和解。而朱孝廉在古寺里发现了一幅壁画,画中人宛若鲜活灵动。在凝望时,他被一个从壁画出来的仙女牡丹带进了画中的仙境万花林。万花林里没有男人,生活着一群美丽的仙女,她们虽然各怀绝技,却受制于仙境统领"姑姑"的强权之下过着单

① 中国电影家协会理论评论工作委员会:《2013中国电影艺术报告》,中国电影出版社2013年版,第18页。
② 《画皮2有进步,但仍有差距》,"金羊网-新快报(广州)"2012年7月3日。

纯而顺服的生活。姑姑不许她们与男人产生感情,而且对私自闯进万花林的男人也绝不手软。朱孝廉认识了仙女芍药,在芍药的帮助下,他躲过了被姑姑发现的危险,顺利返回人间。因姑姑发现男人是牡丹带进来的而处罚了她。朱孝廉出于义气打算重返"画壁"世界,于是在不动和尚的帮助下,他和后夏、孟龙潭进入仙境。不料姑姑却一反常态,款待三位来宾,并让他们从众多仙女中挑选妻子,为万花林传宗接代。朱孝廉为不使姑姑怀疑,也假意挑选了仙女牡丹的朋友翠竹为妻子,后夏和孟龙潭也各自挑选了他们心满意足的妻子,却不知道姑姑打算先利用他们再将其杀光。朱孝廉尝试取得芍药的帮助来营救牡丹,由此展开了一连串的奇幻冒险旅程。

 影片把原著不到一千字的文章改编成一部魔幻大片,既丰富扩充了不少内容,也充分运用电影艺术手段为其增添了魔幻色彩。为此,创作者既借鉴了西方魔幻类型片的技术和元素,也融合了中国山水写意的技巧和元素,使影片具有很好的视觉效果。但是,影片的故事内容和情节结构尚缺乏新意,特别是由于《画皮》和《画壁》都是陈嘉上导演的作品,观众和评论者自然要对此做一番比较。有评论者认为:"从本片的故事来看,这一部《画壁》与《画皮》的联系绝对不仅仅是形式上这么简单。在情节布置上,《画壁》延续了《画皮》里的'三角恋'结构,而且依旧是以一个'两女恋一男'的设置,重要的是,两部影片在价值体现上几乎都是如出一辙。《画皮》中的妻子为了爱情宁愿牺牲自己,成全丈夫和狐妖的恋情;而这一部《画壁》中,孙俪饰演的芍药为成全书生和牡丹的恋情,不惜背叛姑姑,去七重天代替牡丹受罚。可以说,陈嘉上的这两部作品都在宣扬同一个主题,那就是'真爱一个人,是为了对方的幸福,甚至可以为他(她)牺牲'。不过,相比之下,《画皮》里赵薇饰演的夫人角色为了这种精神宁可自杀的情节更令人动容,而到了这一部《画壁》中,同样的主题却因为故事的简单直接和感情的缺乏铺垫而变得相对肤浅。"为此"影片最终还是陷入了一个'重形式,轻内容'的怪圈。近些年来,部分香港导演沉迷于影片的特效,希冀以此来'与好莱坞对抗',本来出发点是好的,却在影片的制作过程中顾此失彼,疏于对于剧本的锤炼,丢掉了自己最擅长的东西,最终是两头不讨好,进退维谷。"而"对于这一部《画壁》而言,技术上相对于之前港片的进步虽然不容置疑,但遗憾的是,影片同样未能在故事上带给观众一个满意的感受。本来影片的故事在发展上具有一定悬念和感染力,但是影片编导在情节安排上的随意性和漫不经心随处可见,甚至在节奏上也是时而沉闷,时而仓促。作为一部以爱情为主题的影片,本片在爱情的描绘上却处处体现出港产此种类型片的简单与肤浅"。"说到底,还是影片的编导未能在剧本下足功夫,而更多地依赖于影片的所谓'特效'。就本

片而言，给人印象最深刻的也只能是美女如云的'乱花渐欲迷人眼'的感觉了。除了养眼之外，影片基本上没有什么营养，最终也难以获得观众的真心认可。"①该片上映后在国内电影市场获得1.83亿人民币的票房收入。

2011年新版《倩女幽魂》的创作拍摄既借鉴了1987版的作品，又在一定程度上有所超越，该片由泰吉世纪(北京)文化传播公司摄制出品，由张炭编剧，叶伟信导演，古天乐、刘亦菲、余少群、惠英红、樊少皇、徐锦江等主演。

若将2011年版与1987年版的两部影片相比较，就可以看出其差别和各自所长。首先新版影片"将剧本做了较大的改动，完全淡化了程小东版本的乱世背景、将本片完全拍成了一部魔幻色彩极浓的爱情戏。此外，除将老版本中的'人鬼恋'修改为'人妖恋'之外，新版《倩女幽魂》最大的改动就是增加了燕赤霞的戏份，在一定程度上，这一角色的重要性和戏份甚至超过了宁采臣，上升到第一主角的位置上。本片剧本出自张炭之手，他和叶伟信深知在新版中即使全力演绎聂小倩和宁采臣的爱情，也终究难逃因'比较'而遭遇诟病的下场，因此这种近乎独辟蹊径的'三角恋'的设计虽然看起来有些狗血，但却恰恰是本片的高明之处。新版本安排了燕赤霞和小倩之间的爱情悲剧，无形中令小倩与宁采臣的爱情显得肤浅了很多，却恰恰成功地完成了观众的关注焦点和心理预期的转移。尤其是整部影片中燕赤霞角色的悲情色彩无形中使得本片给了观众一个新的故事和观影感受：身为一个'捉妖师'竟然爱上妖怪，无奈之下选择让对方忘掉记忆而自己在多年中沉迷于对于旧人的怀念不能自拔，一次次遭遇旧人却得不到对方的丝毫回应，甚至以敌意相对等，都让观众对于这个角色寄予无限同情和怜惜。到了结局部分，本片编导更是安排了一场壮烈的'为爱牺牲'的戏份，将燕赤霞这一角色的悲情色彩彻底放大，煽情功能极强，无形中也使得本片在很大程度上摆脱了对于程小东版本的依赖和对比，创造出一个属于自己的故事，并能获得相当程度的认可。就这一点而言，叶伟信成功地实现了对旧作的突破，找到了一个真正属于自己的'这一个'，也就在一定程度上摆脱了旧作故事的窠臼，虽然演员发挥难以与旧作比肩，可是在剧情上，却有着自己独有的曲折和动人之处"。

同时，"由于近些年电影技术的进步，新版《倩女幽魂》在画面以及动作设计、特效等方面都有了长足的改进，也就是说，变得更'好看'了。据称本片耗巨资打造了1 200个CG镜头，使得本片已经不再是单纯的港产'鬼片'，而是带有浓厚西方魔幻色彩。除了在画面方面运用了更多中西结合的布景和场景之外，在一些具体的

① 风之影：《画壁：魔幻世界里的肤浅爱情》，"搜狐娱乐"2011年9月30日。

角色和道具上，也增加了许多'洋气'。原本的'道士'升级为'捉妖师'，甚至有几分日系神幻漫画的影子，而捉妖师们的武器也不再是宝剑、神符、圣水等等这么简单，而是上升到神弩、神兵等等'高级工具'，这些工具以及妖精被杀死时的'灰飞烟灭'的场景明显是吸收了西方电影如《范·海辛》等大战吸血鬼之类影片的设计，虽然对于港产传统的鬼片而言是一个异数，但是却无形中使得影片的观赏性得到进一步增强。此外，本片值得肯定的还有动作设计，尤其是在村中和兰若寺两场大战，视觉效果颇具冲击力"。

另外，就演员的表演而言，"从这一新版的《倩女幽魂》的实际表现来看，最大的问题也恰恰是出在演员身上。刘亦菲饰演的小倩虽然多了几分清纯，但是在冷艳和性感上，都没有当年王祖贤惊艳，甚至在一些内心感情戏和语言表演上，演技有待提高；而余少群版本的宁采臣则几乎与张国荣的版本没有可比性，在角色戏份都遭到严重削弱的情况下，更是难以让人认可；就连古天乐版本的燕赤霞而言，如果不是他之前极少出现的大胡子形象示人，给观众以新鲜感之外，在很多场景上的表演也都带有他一贯的痕迹在内，不如当年的午马版自然洒脱。相对而言，反而倒是一些戏份不多的配角，如惠英红的饰演的木姬、徐锦江饰演的村长，以及李菁饰演的铁牙等，都有亮点。其实，说到底，还是旧版太过深入人心而导致的难以避开的比较的问题。有时候，甚至也不一定是新版本的演员稍差，而是因为旧版本的形象太过令人印象深刻而已"。① 该片上映后在国内电影市场获得1.4亿人民币票房收入。

与《倩女幽魂》内容相似的《神探蒲松龄》，由中青新影文化传媒（北京）有限公司、长影集团有限责任公司等联合摄制出品，由刘伯翰、简文编剧，严嘉导演，成龙、阮经天、钟楚曦、林柏宏、林鹏、乔杉、潘长江、苑琼丹等主演。这是第一部以蒲松龄为主人公的历史人物故事片，该片主要叙述了一代文豪蒲松龄执阴阳判化身神探，与捕快严飞联手追踪金华镇少女失踪案。此后，蒲松龄又带领"猪狮虎""屁屁""忘忧""千手"等一众小妖深入案情，在找寻真相的过程中，牵扯出了一段旷世奇恋。原来燕赤霞的前世是一只蛇妖，偶然机会之下他与当时还是人的聂小倩相识，他化名宁采臣躲在小倩的影子里。为了给宁采臣一个人的真身，聂小倩用自己的影子和妖丹交换，于是宁采臣成了江湖侠士燕赤霞，而她却成了吸人灵魂的妖。但是燕赤霞一心想取出妖丹让聂小倩重新为人，聂小倩却不忍心让燕赤霞受苦而选择了继续当妖，宁采臣和聂小倩两人之间仍有一段宿缘未了。该片在2019年春节档上

① 风之影：《新倩女幽魂：扬长避短，独辟蹊径》，"搜狐娱乐"2011年4月20日。

映后获得 1.28 亿人民币的票房收入,与同一档期上映的《流浪地球》等影片的票房相距甚远,并受到了一些质疑和批评,认为影片艺术质量不高。

例如,有的评论认为:"《神探蒲松龄》打出了'成龙主演'的招牌,却没能延续他一直以来良好的观众缘。该片讲述蒲松龄与其笔下人物的故事,但改编较失水准,有点像是'《倩女幽魂》版《捉妖记》'。有观众认为该片剧情混乱,爱情线难以动人,另一方面奇幻部分也被观众质疑'小妖们设计丑陋''和故事两层皮'。"①还有的评论则认为:"《神探蒲松龄》整体就是一个奇幻故事下的爱情电影,它根本不是合家欢,而是'人妖恋'。主演成龙则像是一个游走的配角,除了画面、特效,影片就没有其他看点了。而且该片不尊重历史,滥套《聊斋志异》和《倩女幽魂》两个大 IP。不仅如此,影片的脉络松散,剧情不连贯。比如:捕快办案那一段,正在猜测下一步该怎么办呢。忽然紧张的气氛没了,话题切换成了猪妖与驴的爱情。此外,影片唯一的卖点搞笑也只是尬笑而已。"②

由此说明,大多数观众对电影的审美鉴赏水平并不低,仅靠大 IP 的改编和成龙这样的大明星饰演主要角色,而在故事情节、人物塑造等方面未能狠下功夫,使之完善成熟,其结果观众还是不买账,影片未能受到好评也在意料之中。

《美人皮》是根据《聊斋志异》中的《连城》改编拍摄的,该片由北京东方飞云国际影视股份有限公司和伊利长江荣艺和声影视传媒有限公司联合摄制出品,由李仲山编剧,麦贯之执导,韩栋、张予曦、王艺瞳、李若天、肖向飞、陶慧敏主演。影片在忠实于原著的基础上,又对剧情故事进行了一些调整和增补,使之更加丰富紧凑,也更有助于人物形象塑造和思想主旨的表达。其剧情主要叙述了书生乔俊昱颇具侠义之气,他散尽家财,扶灵相送,帮助清官县令魂归故里。在返回途中,他偶遇荒野落难的妖猫宾娘,便热心帮助对方同归晋城,助其投亲。美艳动人、知书达理的连城是晋宁城众多男子的追求对象。纨绔子弟王化成对其垂涎已久,并仗势强娶,连城父母也企图攀附权贵。但连城对才华横溢、古道热肠的乔俊昱一见倾心,虽然父母反对,可她宁死也不愿嫁给纨绔子弟王化成。而连城父母则执意将女儿许配给了纨绔子弟王化成。急火攻心的连城得了怪病,乔俊昱用自己的一钱前胸肉作为药引,方才治好连城。猫妖宾娘也爱慕乔俊昱,为了能够得到其垂青,她用示弱、引诱、表白、欲擒故纵、乘虚而入等多种方式展开猛烈追求,但深爱连城的乔俊昱不为所动。在连城眼中,别人求之不得的美貌却成了她追求自由婚姻的羁

① 王金跃、李俐:《〈流浪地球〉票房 20 亿春节档夺冠》,《北京晚报》2019 年 2 月 11 日。
② 孔小平:《〈神探蒲松龄〉败走春节档,合家欢变爱情片,怪成龙还是怪编剧?》,《扬子晚报》2019 年 2 月 10 日。

绊。宾娘看准时机,蛊惑连城放弃绝色容貌与其交换面容,连城中计答应。宾娘假意帮助连城,实际是想夺取其相貌和身份,以此俘获乔俊昱的心。宾娘遂用妖术与连城秘换皮囊。而连城此举只为能够与情郎乔俊昱长相厮守。在宾娘建议下,连城准备和乔俊昱私奔。不料乔俊昱最终被王化成所杀,而妖猫宾娘则用自己数千年的道行救活了乔俊昱,从此,乔俊昱和宾娘相貌的连城幸福生活在一起。影片叙事节奏紧凑,矛盾冲突一波三折,其中也有一些轻松幽默的故事桥段,以及捉妖师与猫妖拼死相搏打斗的场景,具有较强的观赏性。同时,影片对人性的复杂性作了一定程度的探讨和表达,对妖猫宾娘的描写也没有采取简单化和概念化的方法,既表现了其恶的一面,也描写了其善的部分。虽然影片主要通过三角恋的故事表达了其爱情坚贞、助人为善、成人之美的思想主旨,还不够深刻,但由此也能给观众一些有益的启示。

5. 据《史记》改编拍摄的故事片评析

该时期根据《史记》改编拍摄的故事片主要有《英雄》(2002)、《大汉风》系列影片20部(《大汉风之群雄并起》《大汉风之破釜沉舟》《大汉风之鸿门宴》《大汉风之火烧阿房宫》《大汉风之胯下之辱》《大汉风之指鹿为马》《大汉风之入关之约》《大汉风之谋士范增》《大汉风之女中丈夫》《大汉风之运筹帷幄》《大汉风之英雄美人》《大汉风之孺子可教》《大汉风之楚营为虏》《大汉风之荥阳对峙》《大汉风之楚河汉界》《大汉风之四面楚歌》《大汉风之霸王别姬》《大汉风之大风起兮》《大汉风之吕后篡汉》《大汉风之韩信点兵》,2004—2005),以及《赵氏孤儿》(2010)、《鸿门宴传奇》(2011)、《王的盛宴》(2012)等。

作为内地武侠大片开山之作的《英雄》虽然取材于《战国策·燕策三》和《史记·刺客列传》,但对原著内容作了较大的修改。该片由北京新画面影业有限公司和香港精英娱乐有限公司联合摄制出品,由李冯、王斌、张艺谋编剧,张艺谋导演,李连杰、梁朝伟、张曼玉、陈道明、章子怡、甄子丹等主演。该片叙述了战国后期,战火纷扰、群雄并起。先后盛极一时的七雄中,唯有秦国雄霸一方,势力强大。秦王为一统天下,发动了对赵国等诸侯六国的讨伐战争。秦王的勃勃野心,激起了各诸侯国侠士的强烈不满,纷纷伺机刺杀秦王。秦王下令:凡能缉拿刺客长空者,可近秦王二十步;击杀残剑、飞雪者,可近秦王十步,封官加爵。秦国侠士无名实为赵国人,为报"国仇家恨",也加入到刺秦行列。他潜入秦国,用10年练就了一身上乘的"十步一杀"之功夫,即在十步之内,可以击杀任何目标。无名前来与长空、残剑和飞雪商议刺秦事宜,同门师兄长空为能让无名接近秦王,佯败在无名剑下。无名求助残剑、飞雪,遭到残剑的断然拒绝。残剑力劝无名放弃刺秦,这使无名大为不解。

残剑以两字相赠无名:天下。并解释说,这是他多年悟出来的道理,秦王不可杀。积怨已深的飞雪再也不能理解残剑的劝阻行为。残剑为证明对飞雪的感情以及对社稷苍生的期待,幽怨地死在飞雪剑下。飞雪深为愧疚,最后双双戕身戈壁大漠。当秦王召见无名时,无名讲述了刺杀三刺客的经过,取得了十步于秦王的最高规格。无名抓住机会,飞身刺向秦王。在这千钧一发的时刻,无名最终放弃了。无名以社稷苍生为由,要求秦王一统中国,结束经年战争和历史恩怨。秦王惊魂未定,无名则死于秦兵矢如飞蝗的箭雨之中。该片上映后引起很大反响,在内地票房达2.5亿人民币,是2002年的华语电影票房冠军;全球票房共计1.77亿美元(约合14亿元人民币),在经济收入方面表现甚好。但与此同时,影片在口碑方面却存在一些争议。

例如,有的评论认为:"《英雄》是导演张艺谋面对电影全球化和商业化的背景,实现自身艺术转型的一个重要标志。明星云集,场面宏大,画面精美,武打设计挥洒写意,将中国传统意境与动作片的暴力美学造型相结合,创造了中国大陆电影新一轮的票房神话和电影产业化模式。美国《华尔街日报》认为:'《英雄》真正拉开了中国大片时代的帷幕'。同时,《英雄》在商业与艺术之间的宏大叙事策略,也在知识分子、普罗大众、官方意识形态和电影专业人士间引发了激烈的争论。《英雄》带来的电影产业化运作的模式也是颇有启示。从前期的策划筹备、类型片明星制,到拍摄制作,最后宣传发行,《英雄》呈现给人们的,是一整套迥异于国产电影以往操作路数,却又完全符合商业规律的市场化电影运作范式。《英雄》上映2个月,国内票房就达到2.5亿元人民币,毫无疑问,《英雄》获得了国产电影空前的商业成功。从某种程度上说,《英雄》是中国电影产业化道路的一块里程碑,它在艺术和商业结合的中国武侠类型片的发展上,有着丰富的启示意义。"[1]另有的评论则认为,影片情节"缺少那种贴近生活的真实。在《英雄》里面,感觉到人物性格的前后发展变化比较突兀,斧凿痕迹比较深,因而失去了真实性。"同时,"影片的场景虽然壮阔、美丽,但是艺术的真实却不允许夸张过度,秦国的文武百官、士兵总是像蝗虫似的出现在画面上,十足是一群无能之辈,其实正面人物往往需要反面人物的陪衬,而且要恰到好处进行对比,否则总是给人做戏的感觉。那样的场景虽然比较大一些,但是对塑造人物,烘托情节的发展却未见得是合理的"。[2]

从总体上来说,该片所取得的成绩是主要的,也是应该充分肯定的。正如有的

[1] 陶莉萍:《英雄》,"北京文艺网"2010年10月15日。
[2] 黄淮:《完美的〈英雄〉中缺了点什么?》,《燕赵都市报》2002年12月31日。

学者所说,《英雄》以全新的视角和形态,开启了中国的大片时代,同时也拓展了中国电影海外市场的国际化空间。《英雄》的演员,号召力覆盖日本、东南亚、美国等地。① 该片在国内外均产生了很大影响,并曾相继荣获第23届中国电影金鸡奖最佳合拍故事片奖、最佳导演奖、最佳录音奖、最佳美术奖;第26届大众电影百花奖最佳故事片奖、第9届中国电影华表奖优秀对外合拍片奖、合作拍摄荣誉奖、特殊贡献奖;第8届香港电影金紫荆奖十大华语片;第22届香港电影金像奖最佳艺术指导奖、最佳音乐奖、最佳服装造型奖、最佳摄影奖、最佳动作设计奖、最佳视觉效果奖、最佳音响奖;第53届柏林国际电影节阿弗雷德·堡尔奖;第8届多伦多影评人协会奖最佳外语片奖;第39届美国影评人协会奖最佳导演奖等多种奖项;该片还被美国《时代周刊》评为2004年度全球十大佳片第一名。

20部系列影片《大汉风》是由50集电视连续剧《楚汉风云》剪辑而成,该系列电影一播映,就受到了观众的一致好评。《大汉风》采用高清晰摄像机拍摄,以楚汉战争为历史背景,多侧面、多角度地表现了刘邦和项羽从联手抗秦到分庭抗礼直至最后刘邦战胜项羽建立大汉王朝的故事。由胡军饰演一代霸王项羽,与他生死相随的美人虞姬由杨恭如饰演,而刘邦与吕后这一对历史闻名的政治夫妻分别由肖荣生和吴倩莲饰演。与同样题材内容的电视剧相比,《大汉风》以独立成章的电影形式来表现这一段历史,每部影片都有一个主题和一个相对完整的故事。在剧情涉及人物众多的情况下,注重了人物刻画的主次轻重,着力表现主要人物的命运和性格。但是,由于影片是从电视剧剪辑而成的,如果单看其中一部影片,人物命运和故事情节的发展就缺乏连贯性,在这方面就比不上电视剧。

《大汉风》系列影片的改编拍摄较好地做到了尊重原著,所叙述的历史故事和人物命运,在《史记》里都有记载和描述。正如有的评论者所说:"《大汉风》基本上还是遵循史实的,戏说的成分很少。影片中的场景用光则更多采用沉郁、灰暗色调,不像《汉武大帝》那样偏于明亮,服装、道具和场面营造也不如《汉武大帝》华美、壮观,但却营造了一种恰如其分的历史氛围。事实上,这些看似朴实平和、不张扬的画面语言,同样能让观众感受到强烈的艺术冲击力。"②

《赵氏孤儿》的故事内容最早记载于《左传》,此后司马迁《史记》也有具体记载,且情节和人物更加复杂。在此基础上,纪君祥创作的元杂剧《赵氏孤儿》,对此前的历史记载进行了较大改编,增强了戏剧冲突,将故事背景由晋景公时期改为晋灵公

① 丁亚平:《中国当代电影艺术史(1949—2017)》,文化艺术出版社2017年版,第524页。
② 孙达:《系列影片〈大汉风〉受好评》,《生活报》2006年5月15日。

时期，程婴身份被改为医生，并以自己亲生儿子的性命换取了赵孤，还将赵武改名为程勃投奔屠岸贾门下，让屠岸贾将赵孤收为义子共同生活。而韩厥也被改为放孤后自杀。赵武长大后，程婴以连环画的形式把事件来龙去脉告知赵武，赵武最后杀掉了屠岸贾，完成复仇。该剧成为"中国古典十大悲剧"之一。明清以后，《赵氏孤儿》在不同时代曾被多次搬上戏剧舞台演出，其故事流传广泛。2003年，话剧导演田沁鑫和林兆华曾不约而同选择将《赵氏孤儿》搬上了话剧舞台，这两版话剧均淡化了复仇主题。

由陈凯歌、赵宁宇编剧，陈凯歌导演，由葛优、王学圻、黄晓明、范冰冰、海清、鲍国安、张丰毅、赵文卓、王瀚等主演的由上海电影集团和电广传媒影业联合摄制出品的历史大片《赵氏孤儿》，主要是根据元杂剧的故事内容改编拍摄的。该片讲述了春秋时期，晋灵公不喜权臣屠岸贾当道，且讨厌丞相赵盾专横。赵盾之子赵朔双喜临门，不仅战功卓著，而且妻子庄姬也身怀六甲。屠岸贾视之为心腹大患，设计在朝堂上投毒，借灵公之口，灭赵氏九族。庄姬在大夫程婴诊脉时，目睹夫君赵朔身亡，悲痛中决定生下婴儿。此时，屠岸贾手下韩厥前来灭种。临危之际，庄姬将婴儿托付程婴，让他交给公孙杵臼，后拔剑自刎。韩厥因此被屠岸贾砍伤，后者下令封城，挨家挨户搜查婴儿。情急之下，程妻把赵孤交上。程婴前去认领赵孤，程妻去见公孙杵臼。因封城，程妻母子被藏于影壁墙内。屠岸贾设苦肉计，逼程婴说出婴儿下落，相继诛杀公孙杵臼及程妻母子。程婴强忍悲痛，独自抚养赵孤。韩厥在求医时了解到真相，与程婴结下生死同盟。程婴携赵孤投奔屠岸贾门下，并让屠岸贾认下赵孤为义子。从此，展开了长达15年的复仇计划，最终杀掉了屠岸贾。陈凯歌导演也赋予了《赵氏孤儿》一些新的解读，影片里程婴变成一介草民，从救孤到以亲生儿子的性命换取"赵孤"，都是在被动和无奈下的一种举动：将"赵孤"放入药箱中带出赵府，全因庄姬临死前的请求；找到赵家好友公孙杵臼，程婴也是想先保证自己妻儿的安全；不料妻儿未能逃脱，程婴也只能眼睁睁地看着自己妻儿被杀；"赵孤"被保全性命后，程婴原本是有心复仇，但他终究是一个善良的小人物，就像当年无奈救人一样，在抚养"赵孤"的过程中，不仅从未对孩子进行过复仇教育，反而给了孩子一个阳光温暖的成长环境，甚至在屠岸贾命在旦夕时，用最后一颗救命丸救了他的命，只因孩子要报答干爹。

该片导演陈凯歌说："史料记载的故事，程婴等的忠义之举固然让人起敬，但是离当下似乎远了些。现在已经开始出现十几个人去救一个人的生命，社会在进步，价值观自然也在发生改变，这次拍'赵孤'就是想讲一个能让现代人都相信且能有切身体会和共鸣的故事，在如何对待一条生命面前，复仇已经成为极为次

要的了。"①但是,这样的解读及其在影片中的艺术表达并未得到广大观众的认可与赞同,故影片上映以后有不少批评意见。为了拍摄《赵氏孤儿》,投资出品方和摄制组花费近 4 000 万元在浙江象山搭建了"赵氏孤儿城",占地面积 152 亩。城内有桃园行宫、铁匠铺、学堂、公孙府、市场、军营、屠岸贾府等一些主要场景建筑。影片拍摄完成后,这些建筑和景点则成为象山影视城的一部分。该片上映后在国内电影市场获得了 1.9 亿人民币的票房收入。

虽然故事片《鸿门宴传奇》和《王的盛宴》之题材、内容、人物基本相似,均根据《史记》记载的刘邦、项羽争霸和"鸿门宴"的历史故事改编拍摄的,但两部影片艺术表现的重点有所不同。

由星光国际传媒有限公司摄制出品,由李仁港编导,黎明、张涵予、刘亦菲、冯绍峰、黄秋生、陈小春、安志杰等主演的《鸿门宴传奇》不仅描述了"鸿门宴"那场饭局的具体情况和出席者的情绪与心态,而且还围绕"鸿门宴"前后各方势力的权谋争斗,再现了楚汉争霸的整个过程。该片的整体结构设计较好,它颠覆了人们对于千年前这顿杀机四伏饭局的各种想象;同时,还将此前项羽、刘邦两人因何起争端,之后双方正面交锋都交待得既详细又清楚。在全片高潮"霸王别姬"段落结束后,影片也将"鸿门宴"数十年后的影响,以及各种人物的命运作了交待,从而使故事情节做到了曲折引人,并令人回味。影片上映后在国内电影市场上获得 1.52 亿人民币的票房收入。

由星美影业有限公司和英皇影业公司联合摄制出品,由陆川编导,刘烨、张震、吴彦祖、秦岚、沙溢等主演的《王的盛宴》,没有对《史记》所记载的"鸿门宴"进行简单转换拍摄,而是对这一段史实进行了重新演绎,注重再现了刘邦、项羽和韩信三位历史人物的人生。影片上映后,观众评价不一致。有评论者认为:"看《王的盛宴》,很容易忘掉历史背景。它更接近戏剧或者歌剧,有莎士比亚的感觉,也有些黑泽明的味道,其中的角色已经高度人性化,因此我们看到了某种'普遍的人'。同时,作者近乎考古式的画面呈现,给强烈诗歌化的影像以脚踏实地的感觉,可能给对历史略有兴趣的人不少满足感——毕竟,现在的古装电影,很少看到这样的质感。"②据报道:"新浪娱乐草根影评平台——围脖观影团日前组织观影,其中 25 岁以上网友占 45%,男性网友占 30%,女性网友占 70%。观众对这部影片的评价两极分化,吐槽的观众普遍认为影片对于'霸王别姬''鸿门宴'等重大历史事件的叙

① 《陈凯歌新解经典悲剧,看重人性强调"放下"》,《新京报》2010 年 12 月 3 日。
② 曾海若:《王的盛宴:千年流水席》,《人民日报》(海外版)2012 年 12 月 10 日。

述过于简单草率,'如果不了解历史的人看了肯定会一头雾水'。赞赏的观众则认为影片'很大气,场面宏大气势恢宏,大场面、大视角、大格局',该片演员的表演也各有特色。最终,网友给这部电影打出了 74.8 分的综合分数。"①影片上映后在国内电影市场上获得了 7 710 万人民币的票房收入。

6. 据《狄公案》改编拍摄的故事片评析

《狄公案》是一部清末长篇公案小说,又名《武则天四大奇案》《狄梁公全传》,作者名已佚,共六卷六十四回。前三十回,写狄仁杰任昌平县令时平断冤狱;后三十四回,写其任宰相时整肃朝纲的故事。故事情节较为细致缜密,带有一定的政治色彩。狄仁杰是武则天时期的名臣,曾任并州都督府法曹、大理丞等,民间流传着许多关于他断案的传说。部分学者认为《狄公案》的作者取材于这些传说,又借鉴了《百家公案》和《施公案》等小说,在此基础上创作了《狄公案》。

该时期根据《狄公案》改编拍摄的由著名导演徐克执导的系列影片有《狄仁杰之通天帝国》《狄仁杰之神都龙王》《狄仁杰之四大天王》。这几部影片均以狄仁杰为主要人物,通过不同案件的侦破,从不同的角度表现了狄仁杰的智慧、能力和才华,让这一历史人物在银幕上重放光彩。同时,也展现了唐朝武则天时期朝野各种错综复杂的关系和矛盾,以及底层普通民众的生活状况。此后,狄仁杰和《狄公案》便成为影视改编的大 IP,一批根据《狄公案》改编拍摄的电视电影和网络电影也相继问世,主要有《大唐狄仁杰之东瀛邪术》《狄仁杰之无头神将》《狄仁杰之天神下凡》《狄仁杰之幻涅魔蛾》《狄仁杰之鬼影血手》《狄仁杰之天外飞仙》《狄仁杰之深海龙宫》《狄仁杰之夺魂梦魇》《狄仁杰探案之天煞孤鸾》《狄公灭鼠》《狄仁杰之迷雾神都》等。

《狄仁杰之通天帝国》《狄仁杰之神都龙王》《狄仁杰之四大天王》几部影片均由华谊兄弟传媒股份有限公司为主摄制出品,由张家鲁、徐克编剧,徐克导演,陈国富监制,主要演员刘嘉玲在这三部影片里均饰演武则天,刘德华在《狄仁杰之通天帝国》里饰演狄仁杰,赵又廷在《狄仁杰之神都龙王》和《狄仁杰之四大天王》里饰演狄仁杰,其他主要演员还有李冰冰、邓超、梁家辉、盛鉴、冯绍峰、杨颖、林更新、阮经天、马思纯等;导演徐克注重通过各种电影手段和特效技巧在银幕上营造了一个带有其鲜明印记的狄仁杰的世界,较好地塑造了狄仁杰的艺术形象。

《狄仁杰之通天帝国》作为系列影片的开篇,主要讲述公元 690 年,经过八年苦心经营,随着高达六十六丈,象征至高皇权的"通天浮屠"渐近完工,武则天的登基

① 见 2012 年 12 月 3 日"新浪娱乐"微博。

大典也已就绪。但就在武则天即将正式登基时,匪夷所思的命案竟接连在神都洛阳发生,死者无故自燃,而受害者几乎都是武则天亲政之后提拔的亲信。武则天深知只有找出凶手,才能安定人心,自己登基后的地位才能稳固。为此,武则天想起了素有文武具备、通天神探美誉的狄仁杰。当年,因为皇帝年幼,武则天决定垂帘听政时,第一个跳出来反对的大臣便是狄仁杰。他因此而获罪,囚禁服刑已八年。于是,武则天要贴身女官上官静儿将狄仁杰尽速召回,并特命他为钦差大臣,协同大理寺彻查洛阳发生的焚尸案。狄仁杰与大理寺少卿裴东来和现任"通天浮屠总监修"的沙陀三人联手,全力查案追凶。最终,狄仁杰凭借非凡的毅力、勇气和智慧,理清了重重案情,发现沙陀才是幕后黑手,经过一番激斗,终于将凶手绳之以法。

该片剧本经过多年打磨,力求叙事、人物和细节能经得起推敲。导演和监制对这部影片拍摄的场景、服饰、特效等都能按照剧情要求精心准备,其中包含着由1 000多张设计图打造出来的"十大场景",而"在这些场景中,最难实现的要数女皇权力象征'通天浮屠'和悖论之地'地下鬼市'了,其中,为从无到有打造'360度'的通天浮屠,剧组则整整用了10个月的时间;而为寻找适合的地方作为'鬼市',剧组历尽千辛寻找了到一处溶洞,进行精心搭建并用整整2 000吨的水灌注而成。另外,为实现宏大场景的真实性,影片前后动用6 000多人次群众演员,堪称奇迹"。同时,"500个特效画面在韩国公司投入了所有特效人员,180多天不分昼夜的奋战下,影片'每30秒一个特效镜头'才得以完美实现"。① 正因为在场景和特效制作方面投入巨资并精心制作,故才使影片的视觉效果取得了显著成绩,得到了广大观众和电影界的充分肯定。几位主要演员的表演也各具特点,可圈可点。该片除了在中国上映外,还先后在意大利、马来西亚、泰国、韩国、阿联酋、英国、美国、新加坡、印度尼西亚、法国、德国等国家上映,并曾相继荣获第30届香港电影金像奖最佳导演、最佳女主角、最佳视觉效果、最佳美术指导、最佳服装造型设计、最佳音响效果等多项奖;第47届台湾电影金马奖最佳视觉效果奖;第13届亚洲影评人协会奖最佳视觉效果奖;第18届北京大学生电影节最佳观赏效果奖;第7届中美电影节金天使奖;第29届布鲁塞尔奇幻电影节银乌鸦奖;被《时代周刊》评为"世界年度十大佳片"第3名。

《狄仁杰之神都龙王》是《狄仁杰之通天帝国》的前传,注重叙述21岁的青年狄仁杰刚刚踏入官场,在他前往大理寺报到任职时,阻止了一群强盗抢掳花魁,意外

① 《狄仁杰曝片花,造鬼市用2000吨水》,"腾讯娱乐"2010年8月18日。

卷入了水怪劫掳案。后凭借唇读术、狄式推理等出众的专业技能，获得了皇后武则天的信任，被委以钦差大臣重任彻查龙王案。他联合大理寺卿尉迟真金和狱医沙陀忠最终解开了蛊毒之谜，共同大破龙王案，并获得了皇帝御赐亢龙锏。影片延续了《狄仁杰之通天帝国》中的官场断案模式，悬疑色彩较浓，观赏性较强；在拍摄时首次使用了水下 3D 技术，取得了较好的效果。导演起用了赵又廷、杨颖、冯绍峰、林更新等一批青年演员担任主角，以此吸引更多的青年观众进影院观影。影片上映后也有一些批评意见，认为"即便在技术层面，导演过去成名已久的碎花暴雨式的凌厉快速剪辑，为了照顾 3D 的效果而较少使用，转为大量高速慢镜头的表现，动作场面的力度感和节奏感便有所削弱。大量的 CG 镜头的加工，解放了摄影机的同时，也造成了人物动作的不实感，感觉徐克的电影越来越有动画化的倾向。而在内容层面，由于对画面和视觉特技的优先追求，已经让人物塑造退居其次。在影片中，演员们只不过是一块块橡皮泥，任由导演揉捏折腾，演员们没有动人的表演，没有塑造出有内涵的形象，也就少了感动人心的力量"。[1] 该片在中国上映并在国内电影市场获得了 6 亿人民币的票房收入，还先后在新加坡、美国、韩国、波兰、阿联酋、法国等国家上映。

　　《狄仁杰之四大天王》主要叙述狄仁杰大破神都龙王案后，获御赐亢龙锏，并升任大理寺卿，掌管大理寺，这使他成为武则天走向权力顶峰的最大威胁。武则天为了消灭眼中钉，命令尉迟真金集结实力强劲的"异人组"，妄图夺取亢龙锏。在医官沙陀忠的协助下，狄仁杰既要守护亢龙锏，又要破获神秘奇案，还要面对武则天的步步紧逼，因内忧外患导致恶疾缠身。后狄仁杰放弃自己的"心魔"而御外敌，悟透了"地狱不空，誓不成佛"的真谛。

　　影片将悬疑、解谜、推理等不同类型有机融为一体，叙事虽然有不足之处，但还是能吸引人，视觉效果则更具冲击力，几位主要人物也能给观众留下较深的印象。影片上映后虽有一些不同意见，但获得好评的声音较多，如有评论者认为："阔别五载，徐克的狄仁杰系列回归江湖，IMAX 再度呈现徐氏鬼斧神工：骇人听闻的命案、暗布机关的圈套、身份难辨的各类怪人、令人匪夷所思的奇景异象通过拥有超高分辨率和水晶般清澈影像的 IMAX 大银幕细腻呈现，瞬间让观众梦回唐朝。""徐克向来以不循规蹈矩的凌厉武打动作，天马行空的脑洞，如幻如梦、耐人寻味的影片风格独树一帜，"狄仁杰"系列电影不仅构建了一个完整的狄仁杰电影宇宙，更代表着中国电影工业化的新标杆。在《四大天王》中，IMAX 最大的看点莫过于

[1] 沙丹：《〈神都龙王〉：前世的徐克，今世的中国》，"新浪娱乐"微博 2013 年 10 月 2 日。

技术流"徐老怪"用顶级特效所构建一个全新的东方奇幻江湖,片中无论是移魂大法、幻影江湖,还是惊奇易容和高超遁隐,沉浸着诗意而哲学的东方美学,快感十足。"①该片上映后仍受到观众的欢迎,在国内电影市场获得了 6.01 亿票房收入。

此外,根据《狄公案》还改编拍摄了一批电视电影和网络电影,如《大唐狄仁杰之东瀛邪术》《狄仁杰之无头神将》《狄仁杰之天神下凡》《狄仁杰之幻涅魔蛾》《狄仁杰之鬼影血手》《狄仁杰之天外飞仙》《狄仁杰之深海龙宫》《狄仁杰之夺魂梦魇》《狄仁杰探案之天煞孤鸾》《狄公灭鼠》《狄仁杰之迷雾神都》《大唐狄仁杰之东瀛邪术》等,这些影片在改编拍摄中也各有其艺术特点和不足之处,在此不逐一评析。上述关于狄仁杰的影片和一些根据《狄公案》改编拍摄的电视剧,使狄仁杰这一历史人物及其事迹借助于现代传播方式几乎家喻户晓。

7. 据《三侠五义》改编拍摄的故事片评析

《三侠五义》的作者是清代文人石玉昆,该小说是古典长篇侠义公案小说的经典之作,堪称中国武侠小说的开山鼻祖;同时,作为中国第一部具有真正意义的武侠小说,《三侠五义》开创了公案小说与侠义小说的合流,书中所塑造的包公、展昭、公孙策、白玉堂等人物形象,深得读者喜爱。《三侠五义》的版本众多、流传极广,书中脍炙人口的故事对中国近代评书曲艺、武侠小说乃至其他文艺作品的内容都产生较大影响。

《三侠五义》书中塑造的白玉堂人物形象,历史上确有其人。据记载,他为清初平度人,白家良田万顷,家中巨富。白玉堂为白家第六代当家人,文采很高,科举曾中过举人,挂四品道衔,还挂有"太学生""国学生""候选州同"等职衔。他仗义疏财、乐善好施、创办义学、热心助赈救灾,被称为大善人。《三侠五义》根据民间关于白玉堂的传说,很好地刻画出一个仗义疏财,急公好义、重诺轻生、为国为民的年轻侠士形象,其人物鲜活、个性鲜明。

《侠探锦毛鼠》系列故事片(2017—2019)就是根据《三侠五义》的主人公锦毛鼠白玉堂的故事改编拍摄的探案传奇系列影片,共计 10 部电视电影作品,主要有《侠探锦毛鼠之真假白玉堂》《侠探锦毛鼠之血弥东京》《侠探锦毛鼠之鹧鸪天》《侠探锦毛鼠之逍遥劫》《侠探锦毛鼠之血光再起》《侠探锦毛鼠之如梦令》《侠探锦毛鼠之点绛唇》等,均由周德新导演,主要演员有王九胜、伊娜、王志刚、岳东峰、李美慧等。这些影片是以悬疑推理为主的古装动作片,主要讲述白玉堂通过智慧破获各种案件的故事。每部影片独立成章,又环环相扣。因为是小成本的电视电影,所以影片

① 《〈狄仁杰 3〉带观众梦回唐朝 徐克阐释东方美学》,"人民网"2018 年 7 月 29 日。

在特效、道具、服装、化妆等方面都较为简朴。就每部影片的剧情而言,均围绕着白玉堂破案展开,简括如下:

《侠探锦毛鼠之真假白玉堂》主要叙述开封城内四大商贾家接连被盗,而盗窃者又散财于民,面对这样的侠盗,全城百姓轰动。而四大商贾则聚集在开封府集体报官,包公坐堂审理,发现他们所指盗贼竟然是白玉堂,遂就此展开调查,弄清了真假白玉堂。

《侠探锦毛鼠之血弥东京》主要讲述仁宗年间,东京汴梁出现了连环杀人案。白玉堂救了请辞回乡且被追杀的包拯,得知此事后追查此案。经过连番较量后,白玉堂终于引出杀手组织头目屠龙会首领秦日忠,并将该组织一网打尽。

《侠探锦毛鼠之鹧鸪天》主要描述白玉堂在协助包拯、展昭、柳青和开封府众捕快剿灭了屠龙会,并将其幕后主使者九贤王绳之以法后,他便携手柳燕归隐江湖,走马天下,不再过问公门案件。然而,九贤王的余党并不甘心失败,时刻不忘复仇,白玉堂也面临着一场新的斗争。

《侠探锦毛鼠之血光再起》主要叙述屠龙会虽然被剿灭,但暗藏的余孽和杀机仍在。皇帝得知包拯与白玉堂打掉屠龙会的计划后并不满意,遂让包拯还乡。此后一场新杀戮又开始,白玉堂靠自己的武功和机智摆脱了追杀,却被定为通缉犯。后经追查,幕后主使终于出现,案件真相大白,包拯也官复原职。

《侠探锦毛鼠之逍遥劫》主要讲述北京大名府突现命案,燕王儿子大婚,但新娘却在婚礼之夜诡异死亡,凶手先奸后杀,奇怪的是新娘死的时候面带笑容并不痛苦。白玉堂和展昭怀疑此案为逍遥派所为,于是开始侦破调查此案。

《侠探锦毛鼠之如梦令》主要描述丐帮洛阳分舵被袭击,死伤惨重。钦差胡大人在奉旨回京的路上,也遇刺重伤。洛阳传来消息,此案与手握重兵的宁王有关。包公遂派白玉堂和展昭,趁宁王寿宴之际暗中查访。

《侠探锦毛鼠之点绛唇》主要叙述当年三大陪都之一的大名府处于宋辽边境,由皇叔景王赵元俊镇守,多年来平安无事。不料数夜之间,浣香阁夕卿以及多个良家少女相继被杀,而在尸体旁都留下了一阕词牌为《点绛唇》的词,署名"点绛郎君",白玉堂奉命彻查此案。

上述影片播映后虽然有不同意见的评价,观众见仁见智,各有见解;但是,这些影片对于扩大电视电影的题材领域,普及《三侠五义》这样的古代小说,丰富观众的娱乐生活还是发挥了积极有益的作用。

8. 据《济公全传》改编拍摄的故事片评析

该时期根据《济公全传》改编拍摄的故事片有《古刹风云》(2010)和《茶亦有

道》(2011),这两部影片都是由电视剧《济公》的主演游本昌担任制片人和主演,并参与创作拍摄的故事片,两部影片的编剧均为游思涵、杨珺和王丰,导演均为孙树培。

《古刹风云》以古刹大慈阁为主要背景展开故事情节,其剧情内容既以南宋初期一个著名的公案"真假柔福公主"为主,又融入了济公的有关故事内容。南宋初期,"柔福公主"从金人手中逃脱,幸得镇关大将军高世荣所救,两人暗生情愫,回宫后便让皇上赐婚。一日,皇宫闹鬼,贵妃娘娘被鬼吊死,柔福公主昏死过去。驸马写下皇榜悬赏天下名医,许诺凡是能把公主病治好的,一律赏银千两。济公施法术让小和尚慧明接下皇榜,在听闻驸马与公主回宫时的遭遇后,慧明一语道破,驸马应该带着公主去大慈阁还愿。于是,驸马带着柔福公主来到大慈阁,公主在佛像前头痛病发作再次昏倒在地。她在睡梦中不断回忆起一些往事片段,原来她是金人派来的奸细——完颜霜,是来探听大宋情报的,而贵妃早已识破这个假的柔福公主。自皇后被金人掳走后,一直生死未卜,贵妃希望"柔福公主"能在皇上面前进言,推举她为皇后,同时推举她的二弟接替驸马去做镇关大将军。为了避免夜长梦多,假柔福公主亲手导演了"皇宫闹鬼"这场闹剧,并杀死了贵妃。不久,大宋与金国达成协议,韦太后被释放回来,并将来大慈阁与驸马、公主相见。假柔福公主怀疑济公也知道真相,遂夜半出来行刺济公,济公的话语点拨了她,使她猛然醒悟。她不仅没有杀济公,还在韦太后在大慈阁遇刺时出手相救,自己被刺身亡。韦太后遂将其以柔福公主之名厚葬。

《茶亦有道》主要讲述了南宋庆元年间举办的斗茶大赛上,上届茶王陆天一遭师弟钱万年陷害,被褫夺参赛资格,新一届茶王称号归钱万年所有。陆天一蒙冤吐血而亡,临死前告诫儿子陆清远永远不要参与斗茶。三年后,陆清远在山上砍柴的时候救助了被蛇咬伤的钱美玉,她正是钱万年的独生女。钱万年为了斩草除根,更为了夺得陆家的好茶,他不惜杀死了自己的小妾栽赃给陆清远。陆清远得到了济公和钱美玉的相助,钱家管家也揭穿了县官和钱万年勾结冤枉陆天一的丑事,钱万年得到了应有的惩处,陆清远也顺利当上了茶司马,他和恋人钱美玉一起到处巡游以传播中华茶文化。

这两部关于济公的电影在银幕上再现了济公的独特智慧及其行侠仗义的品格与才能,虽然未能像电视剧《济公》等作品那样火爆,但仍赢得了不少观众的喜爱,在各卫视地方台播放的次数较多。

第二节 据古代文学作品改编拍摄的戏曲片论析

一、据古代文学作品改编拍摄的戏曲片创作拍摄简况

进入21世纪以后,戏曲电影创作拍摄开始回暖并逐步趋于兴旺,其创作拍摄工作得到了各方面的重视和政府主管部门的大力扶持。除了国有剧团和影视制片企业积极投资拍摄戏曲电影之外,一些民营剧团和影视企业也热心拍摄戏曲电影;同时,政府部门也出台各种政策,采取多种措施,大力扶持戏曲电影的创作拍摄,以扩大中华传统文化的影响。其中国家舞台艺术精品工程、京剧电影工程、和"中国京剧像音像"集萃工程等的实施,在这方面发挥了很好作用。

首先,国家舞台艺术精品工程是文化部、财政部共同实施的一项旨在扶持舞台艺术发展的重大建设项目。该工程自2002年启动以来,推出了一批精品剧目和一批优秀作品,凝聚和培育了一大批艺术人才,不仅丰富了人民群众的精神生活,而且实现了出精品、出人才、出效益的目标,圆满完成了国家舞台艺术精品工程实施方案中的各项任务。该精品工程的实施,推出了一批代表我国舞台艺术发展最高水平的精品剧目,有力地推动了我国舞台艺术创作的繁荣发展。这些剧目或古为今用、推陈出新,或高扬爱国主义精神,讴歌传统美德,或直面现实生活,追寻理想信念,都很好地体现了艺术家对社会主义核心价值的积极关注,体现了当代艺术家视野开阔和较独特的创新意识。例如,《文成公主》将藏戏与京剧有机融合,充分调动戏曲本体艺术手段,是一次全新的艺术形式探索。该精品工程的实施,有效地凝聚和培养了一大批优秀艺术人才,从而为舞台艺术的发展提供了人才保证。为了更好地保存和传播精品剧目,该精品工程还投资拍摄了豫剧《程婴救孤》的戏曲电影艺术片。该精品工程的实施,推动了艺术生产机制创新,造就了一批具有品牌效应的知名院团。各院团之间、院团与艺术院校、院团与新闻媒体、演出机构之间的合作不断增多。例如,由中国京剧院、西藏藏剧团联合演出的《文成公主》就是一次跨地区、跨艺术品种的合作。该精品工程的实施还开创了政府扶持艺术创作的新途径,是有中国特色的、用宏观调控方法推动舞台艺术创作生产的一个重要举措。该精品工程的实施,对于促使各级政府建立了有利于艺术发展的长效机制,对未来艺术发展产生了较深远的影响。

其次,2011年7月启动了国家重点文化工程——"京剧电影工程",该工程是

在中央领导同志的倡导和亲切关怀下,在政府主管部门的大力支持下启动的。在京剧界、电影界许多艺术家积极参与、默契合作下,"京剧电影工程"历时7年,成功推出了《龙凤呈祥》《霸王别姬》《状元媒》《秦香莲》《萧何月下追韩信》《穆桂英挂帅》《谢瑶环》《赵氏孤儿》《乾坤福寿镜》《勘玉钏》第一批10部戏曲影片。这10部戏曲影片制作完成后,曾先后参加中外多个电影节,产生了很好的反响。特别是影片《霸王别姬》(3D版)在美国好莱坞杜比影院上映获得2015年金卢米埃尔奖;《龙凤呈祥》《霸王别姬》获得第三十届中国电影金鸡奖最佳戏曲片提名奖;《穆桂英挂帅》获得第三十一届中国电影金鸡奖最佳戏曲片奖。自2018年开始,第二批"京剧电影工程"的《红楼二尤》《大闹天宫》《贞观盛世》《四郎探母》《捉放曹》《群英会·借东风》等入选剧目也已开始拍摄制作,其中如《大闹天宫》已于2020年拍摄完成。

另外,"中国京剧像音像"集萃工程对促进京剧艺术的保护和传承发挥了重要作用。从2014年开始,天津率先试点录制了一批"像音像"制品并在中央电视台陆续播出。2016年起,在中宣部的具体指导和部署下,文化部在全国范围内组织实施"中国京剧像音像集萃"工程,并成立了"中国京剧像音像集萃"工程办公室。2016年1月7日,中央电视台戏曲频道新创立栏目"中国京剧像音像集萃"开播,第一场播出的《西厢记》受到了观众好评。2016年7月,"中国京剧像音像集萃"工程专家指导委员会在京召开第一次全体会议,中宣部、文化部负责同志出席会议并为专家代表颁发了聘书。该委员会负责遴选演员和剧目;对剧目的排练、演出及录音录像进行指导;并对剧目排练演出和录音录像质量进行把关;还对整个录制过程进行评估和验收。同时成立的还有"中国京剧像音像集萃"工程技术组,该小组将配合专家指导小组参与验收工作。该工程选取当代京剧名家及其代表性剧目,采取先在舞台取像、再在录音室录音、然后演员给自己音配像的方式,运用现代科技手段,反复加工提高,留下最完美的艺术记录。该工程的艺术成果不仅用于资料保存和供广大群众观赏,还可为广大戏曲爱好者和青年学生提供直观精准的戏曲传习教材,对促进京剧艺术的保护和传承具有重要意义。显然,"中国京剧像音像集萃"工程是一项振兴京剧艺术的重要举措,它遵循京剧艺术自身的规律,将当代优秀中青年演员的代表剧目依托现代科技手段,采用先在舞台取像,然后由演员自己录音、配像,最后录制合成的方式,使音与像都达到最完美的艺术效果。"中国京剧像音像集萃"工程不仅把演员最佳的演唱和表演记录、保存下来,还将通过电视栏目和音像制品的形式,让京剧艺术进入千家万户,从而有利于更好地传播和弘扬中华优秀传统文化。

除了国家有关部门主抓的上述戏曲文化建设工程外,一些地方政府和影视集

团也启动了一些戏曲文化建设工程。如河南影视集团积极响应和贯彻落实党中央、国务院《关于实施中国优秀传统文化传承发展工程的意见》精神,与河南商丘市委宣传部共同策划启动的"复兴中国优秀传统文化,'一带一路'百部精品戏曲电影工程"就是其中之一。该项目是由曾获得过河南省优秀剧目奖的商丘演艺集团、商丘市豫剧院出演,汇集全国戏曲名家、国内一流戏曲电影创作、制作、发行、推广团队;与中央电视台戏曲频道、全国新农村院线、全国电影联盟、腾讯、爱奇艺、搜狐等强强联手,共同打造,并通过各种方式和渠道推广到"一带一路"沿线的几十个国家及地区。这一项目的实施将给中国优秀传统文化的传承、复兴增添巨大的正能量,对宣传中国优秀传统文化、提升中国文化自信、实现伟大的中国梦有着深远积极的推动作用。该工程实施以后,已拍摄了戏曲电影《钟鸣钟庄》《打金枝》《小包公》等。

综上所述,众多剧团和影视企业的积极参与,政府扶持和各种政策、措施的贯彻落实,促使戏曲电影的创作拍摄日趋繁荣。在此期间,根据中国古代文学作品改编拍摄的戏曲片也有了长足的进步和发展。据不完全统计,新世纪以来根据中国古代文学作品、民间传说故事和戏曲传统剧目等改编拍摄的戏曲片主要有《马陵道》(湘剧,2000)、《唐伯虎》(越剧,2001)、《醉公主》(越剧,2002)、《春闺梦》(京剧,2005)、《对花枪》(京剧,2006)、《红楼梦》(越剧,2007)、《五世请缨》(豫剧,2007)、《廉吏于成龙》(京剧,2008)、《桃花扇》(京昆,2008)、《公孙子都》(昆剧,2008)、《锁麟囊》(京剧,2008)、《铡美案》(秦腔,2008)、《十五贯》(秦腔,2008)、《程婴救孤》(2008)、《贵妃还乡》(二人转,2009)、《文成公主》(京剧藏戏,2009)、《白蛇传》(京剧,2009)、《梁祝》(越剧,2009)、《西厢记》(越剧,2009)、《盘夫索夫》(越剧,2009)、《盘妻索妻》(越剧,2009)、《小周后》(粤剧,2009)、《寒窑记》(秦腔,2009)、《清风亭》(豫剧,2010)、《贞观家事》(豫剧,2010)、《三哭殿》(豫剧,2010)、《傅山进京》(晋剧,2010)、《六尺巷》(黄梅戏,2011)、《长生殿》(昆曲,2011)、《布衣巡抚魏允贞》(豫剧,2012)、《蝴蝶梦》(越剧,2012)、《柳迎春》(豫剧,2012)、《打金枝》(豫剧,2012)、《大脚皇后》(豫剧,2013)、《霸王别姬》(京剧,2014)、《大唐女巡按》(吉剧,2014)、《苏武牧羊》(豫剧,2015)、《龙凤呈祥》(京剧,2015)、《西厢记》(越剧,2015)、《状元媒》(2015)、《景阳钟》(昆曲,2015)、《穆桂英挂帅》(京剧,2015)、《法海禅师》(豫剧,2015)、《曹操与杨修》(京剧,2016)、《铁弓缘》(京剧,2016)、《白帝城》(京剧,2017)、《范进中举》(京剧,2017)、《韩玉娘》(评剧,2017)、《情探》(越剧,2017)、《白门柳》(广东汉剧,2018)、《包青天之铡美案》(秦腔,2018)、《白蛇之恋》(越剧,2018)、《窦娥冤》(秦腔,2018)、《柳毅奇缘》(粤剧,2018)、《新穆桂英挂帅》(豫剧,2018)、《赵氏

孤儿》（秦腔，2018）、《贞观盛世》(2019)、《捉放曹》（京剧，2020）、《白蛇传·情》（粤剧，2020）等。

该时期运用诸如 3D、8K 等一些电影新技术手段，不仅有效地增强了影片的艺术表现力和感染力，而且也提高了影片的观赏性，使戏曲电影为更多青年观众所喜爱。如 3D 全景声戏曲片《曹操与杨修》《贞观盛世》，首部 8K 全景声戏曲片《捉放曹》等，都让观众感觉新鲜，收获良多。由此也再一次证明了电影与戏曲的有机结合可以推动传统戏曲的普及，并不断扩大其影响。

同时，随着中华文化对外传播工作的不断加强，中国古代文学作品、传统戏曲和戏曲电影等在海外的传播也日益得到更多的重视，并产生了较好的效果。例如，首部 3D 昆曲电影《景阳钟》在第二届加拿大金枫叶国际电影节上荣获最佳戏曲影片奖和最佳戏曲导演奖。又如，3D 全景声京剧电影《曹操与杨修》2018 年在第十四届中美电影节荣获金天使"年度最佳纪录片奖"和第六届日本京都国际电影节"京都国际电影节最受尊敬大奖"。再如，2019 年 2 月 7 日（农历年初四），由孟云导演的秦腔电影《赵氏孤儿》电影欣赏会在英国伦敦举行，一些当地华人和外国观众参加了这次活动，对该影片给予了很好的评价，此次电影欣赏会由英国中华传统文化研究院主办的。①

二、据古代文学作品改编拍摄的代表性戏曲片评析

1. 《公孙子都》：昆曲入选世界文化遗产后的第一部戏曲电影

昆曲电影《公孙子都》是 2001 年昆曲被联合国列入世界文化遗产代表作后拍摄的第一部戏曲电影。该片是根据新编昆曲历史剧《公孙子都》改编拍摄的，而新编昆曲历史剧《公孙子都》则是在京剧传统剧目《伐子都》的基础上改编而成的。《伐子都》的有关内容则来源于明末小说家冯梦龙著、清代蔡元放改编的长篇历史演义小说《东周列国志》。《公孙子都》是浙江昆剧团九易其稿，四易其名，艰辛创作达十年之久的一出新编昆剧历史剧。曾荣获"2006—2007 年度国家舞台艺术精品工程"十大精品剧目奖榜首和第八届中国艺术节文华剧目大奖。

该剧主要叙述春秋时期，春秋时期，周室衰微，列国争霸。郑国庄公假借周天子之命，以颖考叔为帅，子都为副帅，发兵讨伐许国。公孙子都与颖考叔曾为争夺帅印失和。两军交战时，考叔所向无敌，子都争功心切，趁考叔杀死许国战将许猇，许国将破之际发暗箭射死考叔，窃取了灭许大功。为奖赏子都歼灭许国之功，也为

① 宁菁菁：《电影赵氏孤儿伦敦放映，导演讲述传统秦腔魅力》，《欧洲时报》2019 年 2 月 12 日。

解考叔之妹颍姝丧兄之苦,郑庄公将颍姝赐嫁于子都。子都虽万般不愿,终因"君命难违",只好无奈答应。事后,郑庄公得知杀害颍考叔的竟是子都,颇为震惊,但考虑颍考叔已死,右膀已失,再杀子都,左臂将丧,便要掌管刑名的谋臣祭足将子都杀人事隐忍不发,不将子都治罪。祭足另有思考:即使法不诛人其心当诛。子都暗箭伤人后,终日惊惶,也觉懊悔。新婚之夜,子都、颍姝两情相悦。颍姝举杯泣求子都为她找出杀兄仇人。子都注视杯中,杯中幻出考叔身影,子都惊恐醉倒,梦境中见考叔前来索命,又见庄公威逼他道出真相。梦中呓语,子都承认自己杀了考叔。颍姝得知眼前的丈夫原来就是杀兄仇人,柔弱女子面对子都欲爱不是,欲杀不能……子都登台拜帅,郑庄公叫祭足递给子都一个锦囊。子都打开一看,竟是射杀考叔的弩箭。再加上癫狂了的颍姝的到来,子都精神彻底崩溃。年少英雄成了千古罪人,落得了遭人唾骂的下场。

电影《公孙子都》在改编拍摄时,编导从新的思维理念和创作视角入手,在故事情节上注重描写子都暗箭伤人后,终日惶恐不安,揭示其"避过法诛却难避心诛"的内心矛盾,并通过对子都负疚心理的层层剖解和拷问,使其演绎成了一部独特的心理剧。在思想内涵上,跳出了古人"善恶有报"的狭义是非观,赋予该剧"一念之贞成了英雄,一念之差成了罪人","一念之贞难,而一念之差易"的质朴思想。从舞台剧的两个多小时到电影的 90 分钟,戏曲片《公孙子都》发挥了电影镜头语言的优势,在艺术表现手法上以讲故事的形式去叙述历史的发生;艺术呈现上既保留昆曲原汁原味的艺术精华,又充分利用电影镜头不同的设计去体现人物内心的情感变化;在风格样式上既营造出驰骋疆场的历史氛围,又通过昆曲柔美委婉的表演风格去阐释爱情和兄弟之情。为此,戏曲电影《公孙子都》达到了昆曲艺术与电影艺术较为完美的融合。

该片导演森岛,领衔主演是中国戏剧梅花奖"二度梅"得主的著名昆曲表演艺术家林为林。他扮相英武,功底扎实,腿功尤为叫绝,有"江南第一腿""昆剧第一武生"之美誉,被文化部命名为国家级非物质文化遗产项目昆曲代表性传承人。此外全国昆剧名伶程伟兵、徐延芬、朱玉峰等也联袂出演。该片在全国各大院线上映后,也颇受欢迎和好评。同时,因昆曲已作为"人类口述和非物质文化遗产代表作",故而这部影片也送联合国教科文组织备案。

2.《蝴蝶梦》:首部水墨越剧电影

"庄子试妻"出自元明时期的宗教宝卷,后被明代小说家、宗教家改编成戏曲、小说,影响很大。目前所见最早的戏曲改编本是元代史樟(史九敬先)的杂剧《老庄周一枕蝴蝶梦》,有明万历四十五年(1617)脉望馆抄校于小谷藏本、《孤本元明杂

剧》本。明代小说家冯梦龙所著《警世通言》里也有《庄子休鼓盆成大道》一篇。

　　1914 年，早期电影家黎民伟曾根据冯梦龙的小说改编拍摄了故事短片《庄子试妻》，该片是中国电影史上第一部由香港出品的故事片，成为香港电影的滥觞之作；同时该片也是中国第一部在海外放映的电影（曾在美国洛杉矶放映）；另外，影片里还出现了中国第一个女演员严珊珊。

　　水墨越剧电影《蝴蝶梦》的故事情节也根据上述戏曲、小说等文学作品改编，并体现了一些新的观念和意识。该片编剧吴兆芬，导演陈薪伊，主要演员王志萍、郑国凤、章海灵等。其剧情主要叙述庄周之妻田秀助夫学道，苦守南华十年，常常顾影自怜，夜梦蝴蝶。后庄周终成道林圣贤，楚国王孙造访南华，诚请庄周赴楚任相，被田秀拒绝，却引起庄周猜忌。庄周又在宣道途中，偶遇小寡妇扇坟。经询问，方知其夫临终遗言："须待坟干方再可嫁"，于是庄周据此推理，荒唐试妻。试妻过程中，他既疑又爱、既爱又疑，身不由己，时露破绽。剧中以庄周试妻的情节，摒弃了以往男尊女卑、女人是祸水的封建思想，而且注入了许多的女性人文关怀，强烈地突出了以田秀为代表的中国古代女子自尊自强、追求人格独立的精神。

　　这部电影在拍摄时采用数字虚拟合成技术，把戏曲艺术与水墨画结合在一起，呈现记录在大银幕上，既节约了成本，又为戏曲艺术电影开辟了一条新的拍摄路径。这部戏被誉称为中国越剧的一个里程碑式的作品，是"纪念越剧百年上海越剧北京演出周"推出的剧目之一。该剧自 2001 年在上海首演以来，曾先后赴北京、天津、武汉、昆明、柳州、南宁、嵊州、香港等地演出，并应邀为在上海举办的第 18 届国际华文研讨会作专场演出。

　　电影版《蝴蝶梦》创作拍摄经历了 3 年时间的打磨，从艺术角度来说有了一些新的突破，对越剧艺术赋予了更新、更大胆的艺术追求，较完美地体现了越剧的抒情性和写意性，表现了其古典、浪漫、抒情、空灵的美学风格；该片不仅传承了传统越剧流派的艺术创作，更注重用现代的影像技术让越剧艺术重新焕发出新的艺术内涵和艺术生命力。为此，电影版的越剧《蝴蝶梦》上映后也受到了观众的喜爱和好评。

　　3.《景阳钟》：首部 3D 昆曲电影

　　昆曲《景阳钟》的舞台版是根据明清传奇本《铁冠图》改编的，1926 年昆曲界传字辈在上海徐园演出的全本传统名剧《铁冠图》共 14 本，包括"探山""营哄""捉闯""借饷""对刀""步战""拜恩""别母""乱箭""撞钟""分宫""守门""杀监""刺虎"。《铁冠图》是昆曲界的大 IP，抗战期间也曾一时盛演，尽管全剧后来因为诸多原因数十年未见于舞台，但是其中"别母乱箭""刺虎""撞钟""分宫"等一直是颇受欢迎

的折子戏。

根据《铁冠图》改编的《景阳钟》主要讲述明末甲申年初，李自成兵陷山西，直逼明都燕京。大臣惶惶，崇祯皇帝仍信可力挽颓势，命袁国贞将军督师，统领各路兵马退敌，又派太监杜勋监军。大明内外交困，国库空虚，无奈之下，崇祯帝命勋戚捐私财以助兵饷。国丈周奎富甲百僚，却不肯首倡，周皇后奉命规劝，效果也微。袁国贞兵马缺饷，加上杜勋掣肘，大军溃败，奋而战死。崇祯帝黉夜前往周奎府，欲托付太子，周奎竟闭门不纳。李自成兵围都城，崇祯敲响景阳钟，召集百官，奈何应者寥寥。悲恨交加，崇祯痛下罪己诏，率合家哭祭宗庙。他知大势已去，命太子出逃，公主、皇后先后自尽，独山当为独上。景阳钟又响了，无可奈何，亡国君王身披白练，一步步向寿皇亭走去。全剧讲述明末国家危难之际的民族命运，改编版本弃糟粕、保精华，从骨子老戏的基础上重新进行架构改编，使之成为了一出文武兼顾、唱念并重、气势恢宏、深刻厚重的全新昆曲剧目。该剧曾先后荣获第五届中国昆剧艺术节优秀剧目奖，第14届中国艺术节文华奖优秀剧目奖和2013年度"上海文艺创作精品"荣誉。主演黎安凭借此剧荣获第二十六届中国戏剧"梅花奖"。同时该剧还成为全国"2011—2012年度国家舞台艺术精品工程"重点资助剧目。

昆曲电影《景阳钟》由上海东上海影视传播有限公司、上海戏曲艺术中心和上海昆剧团联合摄制出品，该片于2015年9月开机，同月拍摄完成，是中国昆曲历史上的第一部3D电影。影片由原舞台本编剧周长赋亲自操刀修改编剧，夏伟亮执导，著名昆曲艺术家蔡正仁、张静娴担任艺术指导，梅花奖得主黎安饰演崇祯，梅花奖得主吴双饰演周奎，优秀中青年演员缪斌、陈莉、季云峰等出演。影片将2个多小时的舞台版压缩至100分钟的电影版，全剧共"廷议""夜披""乱箭""撞钟""分宫""杀监""景山"七场，对该剧情节铺陈部分如第一场"廷议"、第二场"夜披"进行了删减，如舞台第一场为角色预热，交代故事背景，电影则变为万马奔腾，急告战事吃紧。这样主体情节更为紧凑突出、引人入胜，注重发挥了戏曲长于抒情的特质。同时增强了画面的视觉冲击力。该片用全新技术与传统艺术相结合，为中华优秀传统文化的创造性转化和创新性发展提供了新的范例。该片曾荣获第五届中国电影电视技术学会中国先进影像作品（3D）电影类优秀作品奖，第二届加拿大金枫叶国际电影节最佳戏曲影片奖和最佳戏曲导演奖，第三十一届东京国际电影节"金鹤奖"等。

4.《穆桂英挂帅》：京剧大师梅兰芳的压卷之作

《穆桂英挂帅》的故事来源于明代历史小说《杨家府演义》，该小说是明代秦淮墨客校阅、烟波钓叟参订的一部长篇历史小说，全名《杨家府世代忠勇通俗演义》，

凡 8 卷 58 则故事。该小说描绘了一幅杨家将英雄群像图,歌颂了他们世世代代前仆后继、尽忠报国的爱国主义精神。该小说是杨家将小说的重要代表作,在杨家将故事的流传过程中具有集大成的意义,对于后世杨家将小说、戏曲以及其他杨家将小说创作的繁荣发展具有一定的开创之功。该小说提供的素材,丰富了戏曲创作的题材领域,不少戏曲艺术家利用这些素材进行再度创作和加工,在此基础上创造出了其他文艺作品,从而使杨家将的故事家喻户晓,妇孺皆知。

京剧《穆桂英挂帅》是根据同名豫剧剧目改编的,该剧为著名豫剧艺术家马金凤的代表作。剧本由宋词整理出版,曾获河南省首届戏曲汇演剧本一等奖。1953 年,马金凤率团到上海演出豫剧《穆桂英挂帅》,梅兰芳连看三遍,深受感动,于是决定改编这出豫剧剧目为京剧,并作为向新中国成立十周年的献礼剧目。

梅兰芳对于豫剧《穆桂英挂帅》的改编、排演,并非简单地把豫剧移植和搬演过来,而是一次新的创作。首先是根据京剧艺术的特点和梅兰芳对该剧的创作意图,对剧本内容作了一些调整和补充。豫剧的剧本原来只有五场戏,分别是《乡居》《进京》《比武》《接印》和《发兵》。京剧剧本虽然剧情内容与豫剧本基本相同,但有所丰富发展,增加了三场戏。在《乡居》的前面加了一场《报警》,用以明场交代寇准进宫报告边关危急。在《接印》一场后面增加《述旧》一场,写杨宗保到校场之前,给他的女儿们讲述当年穆桂英如何英勇杀敌和令出如山,用侧面描写的手法刻画穆桂英的形象,也为后面教育杨文广的情节作一铺垫。另外还加了一场过场戏,写众将意气风发地赶往大营。于是,京剧本从原来豫剧本的五场戏,丰富扩展为八场戏,原有的场次也作了一些必要的增删。如《进京》一场,增加了一段戏,写杨金花、杨文广到达汴京后重访昔日杨家故宅天波府,目睹如今已成了奸臣王强的府第,心中十分感愤,这样的细节增加也有助于深化主题和刻画人物的心理。同时,为了适合梅兰芳的声腔特点,京剧本里的唱词多采用"人辰"的辙口,所以除了保留豫剧本中"我不挂帅谁挂帅,我不领兵谁领兵"这两句点题性的唱词之外,其他所有唱词均重新编写。因此,京剧本的改编,完全是一次重新创作。

该剧主要讲述北宋时,西夏进犯中原,寇准举荐杨家将挂帅,兵部王强举荐自己的儿子王伦挂帅,夺得兵权与番王里应外合夺取宋室江山。宋王决定通过校场比武挑选元帅领兵抵抗,已经辞朝二十余载的佘太君闻讯后忙派重孙杨文广和金花前去开封打探消息。二人兴致勃勃地来到杨家将旧居"天波府",闻讯王伦在校场比武,二人急忙赶到校场,见王伦比武夺得帅印,二人不服提出与王伦比武,王强提出校场比武杀人无罪。寇准认出是杨家将后代,并暗示杀死王伦无罪,杨文广刀

劈王伦夺得帅印,宋王命其母穆桂英挂帅出征。夺得帅印的文广和金花愉快地回家将帅印交给母亲,穆桂英因二十年前杨家将遭到宋王的冷落而心怀不清,当即绑子上殿交印,金花请出佘太君,太君一见帅印又回到杨家,十分激动,规劝穆桂英要以国家安危为重。穆桂英申述理由,佘太君表示"你不挂帅我来挂帅",在太君的感召下愉快地答应领兵出征。穆桂英挂帅,经过一番整顿军纪,辞别前来送行的佘太君和寇准,率众将官发兵西夏,保疆卫国。

1959年,京剧《穆桂英挂帅》在北京首演时,梅兰芳之子梅葆玖饰演杨文广、女儿梅葆月饰演金花,以取台上台下都是亲儿女之意,为此一时传为佳话。该剧既是梅兰芳的压卷之作,也是国家京剧院经典保留剧目。遗憾的是,梅兰芳曾想把京剧《穆桂英挂帅》拍摄成戏曲电影,但不幸因病去世,未能如愿。

此后,梅兰芳的这一愿望由其子梅葆玖实现了。2015年,《穆桂英挂帅》被列为"京剧电影工程"影片,由中国电影股份有限公司摄制出品,梅葆玖任艺术总顾问,于魁智任艺术总监,夏钢任电影导演,宋锋任编剧兼舞台导演,梅(兰芳)派再传弟子李胜素领衔主演,于魁智、袁慧琴、杨赤、杜喆、黄炳强联合主演,并特邀梅葆玖先生琴师舒健操琴。影片于2017年4月首映,获得广泛好评。该片相继荣获第31届中国电影金鸡奖最佳戏曲片奖和第2届意大利中国电影节评委会大奖。

5.《曹操与杨修》:3D全景声京剧电影

京剧电影《曹操与杨修》取材于同名新编京剧剧目,故事来源于中国古代小说名著《三国演义》。同名新编京剧于1988年在上海京剧院创排完成,演出后获得好评,由此开启了"性格京剧""意念京剧"之先河,被誉为"新时期中国戏曲里程碑式的作品"。3D全景声京剧电影《曹操与杨修》上海尚世影业有限公司、上海京剧院和上海广播电视台摄制出品,由滕俊杰导演,著名京剧演员尚长荣和言兴朋分别饰演曹操与杨修。该片于2016年8月20日开机拍摄,于同年9月8日杀青。影片将原本舞台上160分钟的演出缩短为120分钟,从而使剧情更加紧凑,人物个性更加鲜明。该片主要讲述东汉末年曹操征讨孙、刘联军,大败于赤壁。曹操败而不馁,招贤纳士。杨修往投,深得赏识,且功绩卓著。然而,两个智慧而孤傲的灵魂,却因各自的品性终酿悲剧,杨修最终被曹操处死,而曹操也失去了一位得力的助手。影片通过曹操与杨修两者的性格冲突来体现作品的深层意蕴,描写了人性和人类生活中最基本的两样东西:权力和智慧。

《曹操与杨修》是第一部全流程制作的大银幕影片,该片采用了世界上最先进的3D实拍摄影设备,用三维特效技术突破拍摄空间的局限,营造了超乎想象的多

维度艺术环境。声音处理则采用最新的杜比全景声制作，特意聘请了曾获奥斯卡奖的英国大师罗杰萨维奇担任音效制作。影片在尊重京剧传统、充分发挥表演艺术家演唱才能的基础上，以超越传统的 3D 全景声电影技术手法，着重表达了两位超世之才在思想、人格、性情、关系上，从相惜到撞击直至决裂，最后杨修被曹操处死的过程，给观众以别样的审美享受和悲剧性的心灵震撼。在保留京剧艺术精华的同时，营造了超乎想象的多维度真实环境。电影一开场，精彩再现了赤壁之战中的草船借箭和火烧连营：万箭齐发，一支支利箭，直面射来，仿佛要射到观众的头上；战鼓震天，万条战船被熊熊烈火烧毁，官兵葬身鱼腹。导演用了几组充满想象力的镜头，完成了这场著名战争的场面描述，也确立了《曹操与杨修》的历史依托。全剧悬念起伏，冲突接踵而来，并且紧紧依附于人物性格的塑造。曹操与杨修，都是出类拔萃的风云人物，他们既高大又卑微的双重品性，使两人终于无法携手，于是便有了一系列盘根错节、令人怦然心动的戏剧纠葛。电影使用全程 3D 现场拍摄的方式，充满浸润式、交互性和层次感，带给观众许多新奇体验。影片先以一轮巨大的明月为背景，象征主人公的合作携手；随着两人的矛盾冲突升级以致最后关系破裂，银幕上出现了一弯残月斜挂，增添了悲剧的况味。导演滕俊杰认为："3D 是沉浸式的，只有全景声的音效才能与之相配。也唯其如此，我们才能给崇高的京剧以崇高的礼遇。"尚长荣也认为："京剧虚拟写意，电影艺术写实，虚实结合以前是一对矛盾。所以将最传统的京剧艺术与最现代的 3D 全景声技术结合起来，是一次向前迈进又不违背戏曲剧种生命与特色的宝贵探索和实践。"

对于这部影片，有学者这样评价："电影和京剧艺术的叠加效应，在影片中俯拾皆是。曹操杀了劳苦功高的孔闻岱，铸成大错，还对杨修编造了一个'梦中杀人'的谎言，杨修大惊失色，痛心疾首，与曹操对视许久。此时，电影及时、准确地以特写镜头放大了两人的眼睛，杨修的眼神充满了惊愕、愤慨和不依不饶，曹操的眼睛里则闪现出算计、懊丧和无奈。守灵杀妻一场戏，曹操被杨修逼到了绝境，两人目光再次对视，导演又把镜头拉近：杨修的眼睛里怒火中烧，掠过几分恐惧；曹操的眼神带着冷漠、绝情和一丝痛惜。而演员在关键时刻的表情、面部肌肉的颤抖、手势步履的变化，乃至冠帽上珠子的微微晃动，电影都用特写镜头予以聚焦、强化，推送到观众眼前。通过电影语言雕琢人物内心，这是以往的舞台剧形式难以完成的。但京剧电影毕竟还是京剧。这部影片依然做到了移步而不换形，却没有脱离京剧'生旦净末丑、手眼身法步、唱念做打舞'的传统程式化艺术手段。在京剧舞台上，马是虚拟的，幻化于演员挥鞭、牵马、坠镫的形体动作之中，以及用乐器模拟出的马匹嘶鸣的声音中。京剧艺术'以虚代实''虚实相生'的美学品格和表演程式在大银幕上

得到了呈现。3D 全景声京剧电影《曹操与杨修》实现了戏曲舞台艺术与电影联姻的探索。"①

该片于 2018 年 6 月 19 日在上海国际电影节首映,同年 8 月 30 日在全国上映,获得广泛好评。该片首映日全国电影院总共排映场次逾 300 场,刷新了戏曲电影单日排片场次的纪录。电影拉近了京剧与广大观众的距离,让京剧经典艺术绽放出了全新的生命力。借助现代电影科技,古老的中国京剧艺术精品得到更加广泛的传播,特别是争取到了许多年轻观众,赢得了他们的喜爱。该片于 2018 年在第十四届中美电影节荣获金天使"年度最佳纪录片奖"和第六届日本京都国际电影节"京都国际电影节最受尊敬大奖"以及第三届荔枝国际电影节最佳戏剧影片奖等奖项。

6.《白蛇传·情》:首部 4K 粤剧电影

《白蛇传·情》是由珠江电影集团、广东粤剧院和佛山文化发展投资管理有限公司联合出品,广东珠影影视制作有限公司摄制的国内首部 4K 粤剧电影,由张险峰执导,莫非担任戏曲导演和编剧,著名粤剧演员曾小敏、文汝清分别扮演白娘子与许仙,朱红星、王燕飞联合主演。该影片对中国古代四大民间传说之一的《白蛇传》进行了全新的艺术演绎,注重以"情"为主线贯穿全片,并将气势恢宏的电影特效与细腻生动的戏曲表演有机结合在一起,很好地展现了戏曲艺术与电影语言的跨界融合。影片采用实拍加 CG 特效技术相结合,同时融合了中国水墨画和工笔画的元素,打造出了一个美轮美奂、具有东方美学氛围的电影世界。影片借助 4K 电影的超高清画质,呈现出了比舞台上看到的粤剧表演更为丰富的细节。同时,影片还成功运用了大量后期特效,其特效部分由澳大利亚、新西兰和中国深圳三地组成的特效团队共同完成,运用特效手段呈现了戏剧舞台抽象化的"盗仙草"、"水漫金山"等经典桥段,其中"水漫金山"的特效镜头展现了巨浪滔天的宏大画面,呈现时间长达 6 分钟。影片在画面上融入了中国古代美学所追求的简约、留白及气韵,保留了传统戏曲的美学精髓,形成了十分引人的东方美学意境,创作者对戏曲电影的艺术创新进行了大胆探索,作出了颇有成效的艺术贡献。有评论认为:"与过去大多数采用实景拍摄的戏曲电影不同,《白蛇传·情》开启了戏曲电影的大片时代,为非物质文化遗产的传承做出了很具价值的尝试,既根植于粤剧传统基因,又致力于与当代大众审美对接,期待能吸引更多年轻观众关注粤剧、关注传统艺术。"②

① 戴平:《曹操与杨修:电影与戏剧的融合》,《光明日报》2018 年 12 月 13 日。
② 程景伟:《粤剧电影〈白蛇传·情〉提前点映,受年轻人热捧》,"中国新闻网"2021 年 5 月 17 日。

该片上映后受到了广大观众(特别是青年观众)的欢迎和好评,电影票房突破了2 000万元,在各种戏曲片的票房收入中名列前茅。该片在第3届平遥国际电影展展映时颇受好评,曾荣获观众票选荣誉·类型之窗·最受欢迎影片奖。评审团的授奖词认为,这是"一部形式创新令人惊艳的电影。片子有很高的美学层次,以及对戏曲和传统文化的表达,最令人赞赏的部分是完美的平衡。导演以极强的掌控力和分寸感,在戏曲与电影、文戏与武戏、西方特技与东方审美之间达到了完美融合"。① 该片还荣获了第四届加拿大金枫叶国际电影节最佳戏曲歌舞影片奖、第二届海南岛国际电影节金椰奖最佳技术奖等。

第三节 据古代文学作品改编拍摄的美术片论析

一、据古代文学作品改编拍摄的美术片创作拍摄简况

新世纪以来,随着国产电影创作和电影产业的快速发展,国产美术片创作也有了较大拓展。特别是各级政府主管部门对动漫产业的大力扶持,使国产动漫产业及其创作生产进入了发展的快车道。而定期举办的一些重要的动漫节、动漫展不仅发挥了很好的助推作用,而且也促进了中外动漫的交流与合作。

例如,由国家新闻出版广电总局和浙江省人民政府共同主办的,以"专业化、国际化、产业化、品牌化"为目标的中国国际动漫节,自2005年以来每年春天固定在杭州举行,这是规模最大、人气最旺、影响最广的动漫业盛会,也是"中华文化走出去"的一个重要平台。它先后被国家"十一五"和"十二五"文化发展规划纲要列为重点扶持的文化会展项目。

又如,由国家文化部和上海市人民政府共同主办的上海国际动漫游戏展会,自2005年首届展会成功举办以来,也已经成功举办了十三届,并已形成了专业化、国际化、高层次、大规模的特点,不仅为国内各类动漫企业提供了展览、交流、合作的平台,而且也是一个重要的对外合作、交流的窗口。

综观该时期国产美术片的创作,题材多样,内容丰富,其中根据中国古代文学作品改编拍摄的美术片(均为动画片)主要有:根据古代小说名著《西游记》改编拍摄的《西游记》(2000)、《红孩儿大话火焰山》(2005)、《天上掉下个猪八戒》(2005)、

① 毕嘉琪:《年轻观众:热捧〈白蛇传情〉》,《南方日报》2019年10月20日。

《美猴王》(2010)、《西游记的故事》(2013)、《西游记之大圣归来》(2015)、《悟空奇遇记》(2019);根据古代小说名著《三国演义》改编拍摄的《三国演义》(2009,中日合拍)、《新三国演义》(2011)、《少年曹操》(2014)、《智圣诸葛亮之三顾茅庐》(2015);根据古代小说名著《水浒传》改编的《水浒英雄秀》(2004)、《水浒》(2009)、《王子与108 煞》(2017,中法合拍);根据古代小说名著《聊斋志异》改编拍摄的《小倩》(1997);根据《封神榜》和《封神演义》改编拍摄的《哪吒传奇》(2003)、《姜子牙之尚湖传说》(2010)、《哪吒之魔童降世》(2019)、《姜子牙》(2020)、《新神榜:哪吒重生》(2021);根据古代小说《隋唐演义》和《说唐》改编拍摄的《隋唐英雄传》(2002);根据古代小说《说岳全传》改编拍摄的《中华小岳云》(2008—2012)、《岳飞新传》(2012)、《少年岳云》(2014);根据传统戏曲《梁山伯与祝英台》改编拍摄的《蝴蝶梦:梁山伯与祝英台》(2003);根据《历代神仙通鉴》有关记载改编拍摄的《钟馗传奇之岁寒三友》(2017);根据《庄子·逍遥游》等改编拍摄的《大鱼海棠》(2016);根据《列子·汤问》记载的"愚公移山"的故事改编拍摄的《新愚公移山》(2020);根据《木兰辞》改编拍摄的《木兰:横空出世》(2020);根据《警世通言》中《白娘子永镇雷峰塔》改编拍摄的《水漫金山》(2012)、《白蛇:缘起》(2019)及其续集《白蛇2:青蛇劫起》(2021);根据《济公全传》改编拍摄的《济公之降龙降世》(2021)等。

上述各类影片上映或播映后均产生了一定的影响,其中特别是《西游记之大圣归来》《大鱼海棠》《哪吒之魔童降世》《白蛇:缘起》《姜子牙》《新神榜:哪吒重生》等影片,以其艺术上的新鲜创意、独特的动画形象和颇具吸引力的视觉效果赢得了广大观众的喜爱和赞赏,在口碑和票房上都有很不错的收获。例如,《西游记之大圣归来》不仅荣获第 30 届中国电影金鸡奖最佳美术片奖等多种奖项,而且获得 9.56 亿人民币的票房;《大鱼海棠》也荣获第 14 届中国动漫金龙奖最佳动画电影金奖,并获得 5.6 亿人民币的票房;《哪吒之魔童降世》上映后,实现了国产动画电影首日、单日、首周、单周等各项纪录的大满贯,打破了近 20 项票房纪录,影片口碑、票房双丰收,并最终在国内电影市场获得 50.70 亿人民币票房收入,其票房稳居中国电影史票房总榜第 2 名,并成为全球电影史单市场单片最高票房的动画电影;此后该片又荣获第 16 届中国动漫金龙奖最佳动画长片奖金奖等多项奖项;《姜子牙》于 2020 年国庆档上映首日即打破了由《哪吒之魔童降世》保持的中国内地动画片首日票房纪录,随后又刷新了动画片首周票房纪录,在国庆档期里累计票房为 13.84 亿人民币,位居国庆档上映影片第二位。尽管对该片有一些不同意见的评价,但票房所取得的成绩说明大多数观众还是喜欢这部影片的。无疑,这些影片的成功不仅标志着中国动漫的重新崛起和创作上新的突破,而且也预示着中国美术

片创作发展的良好前景。

二、据古代文学作品改编拍摄的代表性美术片评析

1.《红孩儿大话火焰山》：中国动画中兴的先兆

2005年8月，号称"华人第一部进军世界的动画电影"的《红孩儿大话火焰山》在全亚洲同步公演。影片取材于《西游记》中家喻户晓的"火焰山"一节。首次涉足动漫电影的著名导演王童表示，相对于现实题材的儿童片，《西游记》这样的传统民间神话故事，在全球市场上更有竞争力。"以《红孩儿》来说，要依靠中国台湾市场收回成本，显然是天方夜谭。但是，这部影片在北美、欧洲、拉美等国际市场的海外版权销售就可创造1 000万美元的利润。"影片曾荣获第11届华表奖优秀动画片奖，后又获得第42届台湾电影金马奖最佳动画长片奖。作为一部叫好又叫座的动画片，《红孩儿大话火焰山》的成功可以说是中国动画业的一件大事。

1949年后中国先后拍过5部影院动画长片：《大闹天宫》(1961—1963)、《哪吒闹海》(1980)、《天书奇谭》(1983)、《金猴降妖》(1985)和《宝莲灯》(1999)。而《红孩儿大话火焰山》可以说是继《宝莲灯》后的一部影院动画长片佳作，可以视为中国动画中兴的一个先兆。该片在传统题材、现代生活和后现代电影表现手法之间找到一个最佳契合点，认真探讨它的成功之处，对中国动画业无疑有着重要意义。

《红孩儿大话火焰山》由北京儿童艺术剧院股份有限公司、宏广动画有限公司联合摄制出品，作为一部投资500万美元的动画电影大制作，其取材于家喻户晓的古代小说名著《西游记》无疑是明智之举。但是如何超越这些经典之作而自成格局，给观众以新的惊喜，则有相当大的难度。导演王童说："华人世界里，没有人不知道孙悟空的。但遗憾的是，这样的经典一直没有包装好。现在我想做的就是试着把《西游记》里'借扇'的故事现代化，拍摄成现在的小朋友想看的。我们在故事上延续传统，但形式有所改变。要知道，传统的东西结合现代观念，这才是时尚。"从影片本身来看，它对《西游记》中红孩儿和牛魔王的传统故事进行了颠覆性的改写，加进了编导对现代社会普通家庭生存困境的理解，并用后现代的电影表现手法对其进行了善意的嘲讽和阐释，讲述了一个观众既熟悉又陌生的孙悟空大战红孩儿的故事，达到了寓教于乐的目的。在故事情节设置上，该片将《西游记》故事中的火云洞大战红孩儿的故事、火焰山三调芭蕉扇的故事、盘丝洞大战蜘蛛精的故事进行了整合，在保持基本故事不变的情况下，让牛魔王一家三口的纠纷成了典型的现代家庭的矛盾，并删减了玉面公主这一角色，增添了宠物猫和内奸家庭医生蟾蜍。牛魔王一家也不再是唐僧师徒自始至终的敌人，而另外设置了一个大反派蜘蛛精。

这就使得整个《红孩儿大话火焰山》的故事比之《西游记》中低幼简单的故事枝叶繁茂:牛魔王因为好赌和铁扇公主红孩儿有矛盾;红孩儿为治母亲之病,听信居心叵测的蟾蜍之言和唐僧师徒产生冲突;铁扇公主因为红孩儿被菩萨所拘,拒借芭蕉扇给孙悟空;而蜘蛛精因为觊觎芭蕉扇和牛魔王一家结怨;唐僧师徒需要芭蕉扇灭火又和蜘蛛成了死对头;孙悟空和八戒、唐僧之间也有摩擦与误会……由于冲突点增多,多条线索共同纠结在一起,信息量加大,使得这部电影的内容不再单薄,既能满足少年儿童也让成年人看得兴味盎然,可谓老少咸宜。

在人物形象塑造上,该片显然面向少年儿童的动画。导演王童坦言,"我们为了这部电影如何迎合全球孩子,特地做过科学研究。从儿童心理学的角度,了解孩子们喜欢什么,要什么。"红孩儿被塑造成不过十岁的小孩,大脑袋,一发怒就红发燃烧,稚气可爱。因为母亲铁扇公主有病,所以小小年纪便挑起家庭的重担,对好赌的牛魔王无可奈何,只能暗地骂声"烂爸爸",对母亲特别孝顺,翻山越岭采草药,为得到舍利子为母治病,勇敢地挑战唐僧师徒。恳求菩萨放假看母亲、从孙悟空处计赚芭蕉扇、深入蜘蛛精的巢穴探听虚实、最后与悟空并肩作战……可以说是一个聪明、机智,不同年龄的人都喜欢的小英雄。孙悟空也一改过去电视剧和影片中那个战天斗地、无所不能、远离现实生活的"大英雄"形象,被塑造成孩子气十足的小猴子:拖着一条猴尾巴,得意时手舞足蹈,失意时垂头丧气,或者骂唐僧"娘娘腔";化作牛魔王跳探戈向铁扇公主献玫瑰、钻进铁扇公主的肚子得到芭蕉扇……这是一个和当今小孩的心理特别接近,也容易让小孩产生共鸣的孙悟空形象,因为除去外形特征,孙悟空的得意和失意时的表现完全符合现实生活中小孩的人生体验。牛魔王尽管好赌成性、吹牛撒谎、屡屡被蜘蛛精捉弄,但是在关键时候还是一个顾家的丈夫和父亲。作为喜剧角色,牛魔王可以为现实生活中一些父亲和丈夫画像,使他们在忍俊不禁中意识到自己的不良嗜好的危害性,在观影快感中受到教育。铁扇公主体弱多病,平时靠宠物猫陪伴解闷,这显然映照着现实生活中待业在家或情感失意的家庭主妇形象。猪八戒的两颗大龅牙的设计可谓匠心独具,滑稽而又可爱。沙僧童心未泯喜欢玩纸风车及养小昆虫。另外,宠物猫的设计显然是受日本和迪斯尼动画的启发,也考虑到当今社会许多家庭饲养宠物的这样一个事实。红孩儿的小龙、孙悟空的筋斗云、牛魔王的避水金睛兽的人格化处理也充分考虑到了小孩感性思维,认为他们所喜爱的一切都会有着人类一样的喜怒哀乐,符合"动画思维"。极具后现代色彩的台词对白,也是本片另外一大看点。

后现代电影的一个突出特征就是"戏仿",即对一些经典的、著名的造型、语言、戏剧冲突等进行夸张嘲弄性的模仿,化庄重为诙谐,变严肃为滑稽,体现出大众狂

欢的风格。台湾艺人阿雅、玛莎、杨贵媚、彭恰恰、NONO 等台湾当红歌星、主持人、影星的配音增加了喜剧色彩,吸引更多的大人们走进影院。这部动画片最吸引眼球的就是被这些引领时尚的歌手影星们"Q 化"的内容:和此前出现在电视荧屏上的《金猴降妖》《西游记》中的"猴哥儿"义正词严的对白不同,这部电影中的孙悟空颇有几分"无厘头",他称自己是帅哥,捧唐僧为"老板",管牛魔王叫"牛董",讽刺猪八戒是"叉烧肉",自己也被人称作"孙小毛"……最让人捧腹的是,猴哥和红孩儿在片中大讲英语,师傅唐僧也不甘落后。这些已被新新人类相互调侃时用滥的口语,让观众在觉得好笑的同时又格外亲切,能从中找到自己和同伴那种亲昵关系,因而能吸引他们投入到剧情中来。在场景方面,孙悟空大闹天宫蹬翻炼丹炉、唐僧师徒在如画的桂林山水中坐船游弋、蜘蛛王国的庞大军队、铁索桥遇难以及最后一刻的化险为夷、红孩儿和孙悟空空中大战、蜘蛛洞崩塌等明显是好莱坞大片和迪斯尼动画常常会出现的场景,运用现在最为流行的数字 3D 技术制作,让观众同样体会到了大场面的视觉震撼效果。花丛里悟空和八戒变身追逐嬉闹、牛魔王的西班牙舞等、红孩儿从莲花座中化身逃走后在树上写"放假了"等段落的编排噱头十足,全剧充满轻松的幽默感。

2. 《西游记之大圣归来》:国产动画电影新的里程碑

2015 年由横店影视、天空之城、燕城十月、微影时代等影视公司联合摄制出品,田晓鹏、刘虎、米粒、金成编剧,田晓鹏导演的《西游记之大圣归来》终于成为中国动画电影新的里程碑,一经上映就以强势逆袭,广受好评。据相关统计数字显示,火热的暑期档的满意度调查《西游记之大圣归来》以 83.9 分雄踞榜首,取得了 9.56 亿的票房收入,并荣获了第三十届中国电影金鸡奖在内的诸多奖项,真正实现了口碑和票房的大丰收,其成功之处主要表现在以下几个方面。

首先,《西游记之大圣归来》自出机杼,观众定位是青少年,孙悟空由原著和以往改编动画中的乐天派,变成了法术全失,意志消沉悲情人物,成了一个凡人。孙悟空的形象一改传统的可爱的桃形脸,而以愤世嫉俗的马脸作为替代,这在《西游记》所有的改编故事中是绝无仅有的。影片把故事设置在唐僧十世轮回中的第一世,孙悟空被压五行山,对如来又恨又怨,江流儿偶然解开了英雄符咒。因为失去法力,曾经无所不能的齐天大圣精神一蹶不振,在江流儿的鼓励下重新振作,与山妖展开了一场殊死搏战。这种设置实际上是属于成长类型的故事,就是在讲一个人战胜自己的心魔,鼓起勇气,实现人生价值。与原著中那个乐观向上,无所不能,远离现实生活的孙悟空相比,这个孙悟空更具人文色彩,有了自我反省意识,非常有现实代入感,很能引起年轻人的共鸣。因为这个孙悟空就像我们每一个在社会

中打拼的人,常常会遇到各种挫折和不顺,但是,只要雄心不灭,重新振作,依然可以打败生活中的强敌,取得胜利。

其次,《西游记之大圣归来》之所以成为一部商业类型片的成功之作,还与影片的"救萌宝"的叙事模式有关。该片在武打设计上借鉴了多经典武侠片,因为神话人物可以不受凡人肉身和重力限制,于是影片又加入很多充满想象力的飞升动作,大远景和特写转换迅捷,武打场面十分吸引眼球。影片对于细节的摄制也是精益求精,如江流儿开始时是光头,随着野外生活时间的增多,他的头发也长长,这在一般影片中最容易被忽略;打斗时飞溅的每一块碎石,抛物线都符合物理学常识,仅有的几秒特写也能分辨出不同的棱角。影片的配乐也是匠心独具,为了凸显大圣又酷又神秘的性格特点,运用了口哨声效,还特别设计了一段男低音的吟唱,贴切地表达了大圣内心的孤独感和沧桑感,随着悟空重新找回信心,声音也越来越温暖。江流儿出场时用了单簧管和双簧管进行了配乐,这使江流儿的童真声音显得特别明亮。而土地公公出场用了些高音的笛子,感觉调皮得像个老顽童。

另外,《西游记之大圣归来》在推广方面合乎常规,也很能代表当下的电影营销方式。其一是早在影片放映前,预告片就出现在网络上,并且有了极高的点击量,口口相传,积累了很高的人气。其二是导演的自述创作历经8年,诚心打造的悲情营销打动了很多人。其三是影片的片名引起了观众对《西游记》故事的回忆,"归来"二字又让观众感受到故事内容会有新的演绎,让观众对新片有着不同程度的期盼。其四是影片上映后,各行各业,各界名人都成为了"自来水",都通过各种途径宣传这部影片,特别是众多影视明星的力挺点赞取得了非常好的宣传效果。

该片上映后获得了9.56亿人民币的票房收入,并先后荣获第三十届中国电影金鸡奖最佳美术片奖,第七届中国国际影视动漫版权保护和贸易博览会动漫"金羊奖"最佳动画电影奖,第十二届中国动漫金龙奖最佳动画长片(金奖)、最佳动画导演奖,第十三届四川电视节"金熊猫"国际动画作品奖金熊猫动画片大奖、最佳国产影院动画片、最佳动画片导演奖和最佳视觉效果奖,第二届丝绸之路国际电影节"金丝路"传媒荣誉2015年度动画片奖,第十六届中国电影华表奖优秀故事片奖,第十四届精神文明建设"五个一工程"奖优秀作品奖,中国文化艺术政府奖第三届动漫奖国家动漫政府奖等。

3.《王子与108煞》:一部非常欧化的动画作品

中法合拍片《王子与108煞》根据中国古代小说名著《水浒传》改编拍摄,该片作为《中法电影合拍协议》框架下的首部3D动画合拍片,由帕斯卡·莫莱利和让·贝舍担任编剧,帕斯卡·莫莱利导演,该片前期工作在中国进行,由基美传媒协作

于2012年11月拍摄,法国方面包揽剪辑、配乐、调色等所有后期工序,于2015年夏天进行全球发行。

《王子与108煞》的创意由《水浒传》而来,又创新性地讲述了一个落魄王子与"英雄联盟"携手复国的传奇经历。众所周知,《水浒传》描写众多好汉反抗欺压,被逼上梁山扯旗造反,尔后在反抗朝廷征剿中壮大,后接受招安,为宋朝征战,最终消亡的故事。作为长篇小说,人物众多,叙事枝繁叶茂,主题多义丰厚,令改编者可二度阐释发挥的余地很大。《王子与108煞》作为一部时长2个小时左右电影,删繁就简是应有之义。本片虽然创意来自《水浒传》,但却另辟蹊径,创作了一部颠覆水浒故事,风格迥异于中国武侠电影的欧式作品。讲述的是大臣司马刺杀老皇帝谋朝篡位,落魄王子在师父张天师的救助和指导下,携各路英雄与司马决一死战,最终报仇并重登皇位的故事。在这一过程中,王子也实现了内心的成长和蜕变。

该片把一个英雄被逼造反的故事变成了一个王子复仇的故事,这种改编不但完全迥异于《水浒传》"乱自上作"的主题,而且把梁山好汉们改成了剪除奸佞的复国功臣。在西方的叙事语境中,莎士比亚的《哈姆莱特》奠定了"王子复仇叙事模式":英明神武的父王被奸人所害,遗孤王子在忠臣的帮助下侥幸逃脱,善良弱小的"落难王子"长大成人,被智慧老人告知身世,矢志复仇。这一叙事模式被运用在影片的故事叙述中,王子与他的"英雄联盟"展开复国大计,片中人物个个英勇善战,身怀绝技,且各具性格特点。编导在塑造这些角色的时候,独具匠心地为每个人物都添加了很多可爱的性格特征,营造出一种特别的喜剧效果,使他们性格可爱"逗比",充满喜剧元素。该片导演说,他对中国文化充满敬意,对中国古典名著《水浒传》也有很浓厚的兴趣,可以说这部影片是法国电影人向中国文化和《水浒传》的一次致敬。而除了剧情贴近中国观众之外,影片整体画风也融合了中国水墨山水画清淡高远的风格与法国油画唯美浪漫。

可以说,《王子和108煞》从怪诞的角色造型到场景设计都是一个非常欧化的动画作品,完全迥异于好莱坞的叙事美学,也与中国传统叙事方式大相径庭。故事架构和人物形象上有着浓郁的中国风,厚重暗黑的场景设计极具油画的质感,朴拙的人设也有极具个性特色,由于采用了真人动作捕捉拍摄,融合了法国油画唯美浪漫与中国水墨山水画清淡高远的风格,动作场面恢宏大气,场景设置充满诗意。但因人物大都没有尊卑忠孝的观念,没有君臣和上下级应有的礼节,由此造成表情奇怪,动作违和,行为突兀,所谓"橘逾淮为枳",这实际上是由于国外制作团队对中国文化理解不深不透所造成的。该片除了在中国和法国上映外,还在菲律宾等国放映。

4.《大鱼海棠》:令人耳目一新的动画片

《大鱼海棠》是一部由彼岸天文化有限公司、北京光线影业有限公司等联合摄制出品,由梁旋编剧,梁旋、张春执导的奇幻动画片,其剧情创意源自《庄子·逍遥游》,并融合了《山海经》和《搜神记》中的一些神话元素。电影旁白中说,"所有人类的灵魂都是海里一条巨大的鱼,从此岸出发,一直游到彼岸,死后变成一条沉睡的小鱼,生命往复不息。"而好人死后成了鱼,坏人死后成了鼠,这也符合东方哲学中"天人合一"的观点和佛家文化中生死轮回和因果报应之说,令人耳目一新。

该片讲述了掌管海棠花生长的少女"椿"为报恩而努力复活人类男孩"鲲"的灵魂,在本是天神的"湫"帮助下与彼此纠缠的命运斗争的故事。在天空与人类世界的大海相连的海洋深处,生活着掌管着人类世界万物运行规律的"其他人"。居住在"神之围楼"里的女孩"椿",十六岁生日那天变作一条海豚到人间巡礼,被大海中的一张网困住,一个人类男孩"鲲"因为救她而落入深海死去。为了报恩,她需要在自己的世界里帮助男孩的灵魂——一条拇指那么大的小鱼,成长为比鲸更巨大的鱼并回归大海。历经种种困难与阻碍,男孩死后终于获得重生,但这一过程却不断地违背"神"的世界规律而引发种种灾难。

《大鱼海棠》的人物角色具有一定的玄幻色彩,展现出独属于东方的古典神秘气质。编导十分注重影片中细节的刻画,塑造了一个完整丰满的东方玄幻世界。编导将丰富的民俗文化细节埋藏在影片里,借鉴运用了大量中国传统建筑的内容——大到古朴宏伟福建客家土楼,小到土楼上层层悬挂的大红灯笼,以及海棠树、石狮子、对联、麻将、唐装、陶笛等,都有着浓郁的国韵美感。人设怪诞夸张,取材于中国古典神话又别出心裁。比如极具视觉震撼力的"大鱼"源于《庄子·逍遥游》中的"鲲鹏"形象。最为出彩的是"黄金配角"灵婆和鼠婆,既传统又现代——灵婆是掌管所有死去人类灵魂的老太婆,鱼头人身,经常在私下做很多"非法"的交易,鼠婆子是神秘又丑陋的老婆子,玩世不恭,成天和老鼠待在一起,喜欢调戏帅哥。影片致敬"吉卜力"动画,又匠心独具,"椿"渡船那一幕与《千与千寻》中千寻坐车的桥段相似,路边上一哄而散的动物、鼠婆袋中那些欢腾的老鼠、会眨眼睛的植物等几乎与《龙猫》如出一辙。影片整体画风的设定偏向日系风格,撑船的船夫、独眼的灵婆、抬轿子的猫、双头蛇等能在日本动漫里找到原型,但却不落窠臼。影片镜头切换自由,人物动作轻灵,富有行云流水之美,一改中国神话传统严肃的印象,契合了当代人的审美标准。影片无论是美轮美奂的中国画风,还是蕴含中国古典哲理的剧情台词,都令人印象深刻。人物的服饰造型,古朴宏伟的土楼和土楼上层层悬挂的大红灯笼,还有"椿"受石狮子指引、去拜访灵婆路上如梦如幻的奇妙美

景,包括那株美丽的海棠树,都有着浓郁的中国画风,美轮美奂,意境悠长;影片充满了丰富的想象力和独特的艺术创意,具有中国古典哲学的思辨色彩。该片也有一些遗憾之处,其剧情设计与人物塑造尚有不足之处,故事发展逻辑和人物的思想情感变化有些混乱,故影片上映后也引发了一些吐槽和批评。但总体上来说,该片是一部令人耳目一新的国产动画片。

《大鱼海棠》上映后在国内电影市场获得了 5.6 亿人民币的票房,并先后在法国、韩国、英国、美国、荷兰、加拿大、英国、波兰、意大利、俄罗斯、新加坡、丹麦、德国等国家放映。同时,该片还荣获第 16 届上海电视节动画项目创投最具创意奖;第 14 届韩国首尔国际动漫节最佳技术奖;第 14 届中国动漫金龙奖最佳动画电影金奖,第 15 届布达佩斯国际动画电影节最佳动画长片奖;中国文化艺术政府奖第 3 届动漫奖,第 17 届中国电影华表奖优秀故事片奖等。

5.《哪吒之魔童降世》:创造了国产动画片票房的最高纪录

《哪吒之魔童降世》改编自中国古代神话小说《封神演义》,是由霍尔果斯彩条屋影业有限公司、可可豆动画影视有限公司和十月文化传媒有限公司摄制出品,由饺子编剧兼导演的动画片。该片对小说中"哪吒闹海"的故事进行了颠覆式改编,其剧情内容、人物形象等与此前拍摄的国产经典动画片《哪吒闹海》有很大不同,它着重讲述了哪吒虽"生而为魔"却又坚持"逆天而行斗到底""我命由我不由天"的成长经历的故事:由天地灵气孕育出一颗能量巨大的混元珠,元始天尊将混元珠提炼成灵珠和魔丸,灵珠投胎后为人,助周伐纣时可堪大用;而魔丸投胎后则会诞生出魔王,祸害人间。元始天尊启动了天劫咒语,3 年后天雷将会降临,摧毁魔丸。元始天尊命其徒弟太乙真人将灵珠托生于陈塘关总兵李靖之子哪吒身上,然而由于太乙真人喝酒误事和申公豹的掉包,本应是灵珠英雄的哪吒,却成为魔丸转世,这一身份使他遭到了陈塘关百姓的歧视、排斥、嘲笑,甚至于敌对。也因为如此,他的性格孤僻、冷漠、叛逆、憋屈,时不时就要跑出门大闹一番,让陈塘关百姓怨声载道,不得安生。但在哪吒玩世不恭的外表下,他却十分孤独,并渴望得到大家的认同。东海龙王三太子敖丙是灵珠转世,他身形飘逸,举止儒雅,一派翩翩美少年形象。他是申公豹的徒弟,背负着整个龙族翻身的期望,全族压力也令他痛苦不堪。为此,最后做出了冰压陈塘关的举动,而哪吒为了救陈塘关的百姓,则勇敢与之对垒,最后终于使陈塘关的百姓得救并赢得了他们的尊敬和爱戴。

影片在尊重原著精髓和借鉴前作精华的同时,又对原有故事情节和主要动画形象进行了大刀阔斧的改动,特别是对哪吒的心路历程进行了非常细腻且具有说服力的艺术刻画,使哪吒这一艺术形象以一个新的面貌再一次走进了观众视野;同

时,又巧妙地将敖丙作为哪吒的对照,凸显了是人是魔都是自主选择,而不是天注定的主题。这些贴合时代的改编,赋予了影片以令人惊艳的全新观感。该片既保留了中国传统文化的精髓,又加入了一些流行元素,让所要展现的文化内容更易于被观众所接受。因此,影片既有一定的文化内涵,又具有很好的艺术性和很强的观赏性;让各个年龄层的观众不仅喜欢看,而且对其评价很高。这不单是为影片惊艳绝伦的"中国风"视觉效果,更是为了角色命运与自身生命经验产生的共鸣而感动。

《哪吒之魔童降世》上映后,实现了国产动画电影首日、单日、首周、单周等各项纪录大满贯,打破了近20项票房纪录,影片口碑和票房双丰收,成为国产动画电影创作一座新的里程碑。该片最终在国内电影市场获得50.70亿人民币票房收入,其票房稳居中国电影史票房总榜第2名,并成为全球电影史单市场单片最高票房的动画电影。该片在海外放映后也获得不错的票房和口碑。例如,2019年8月23日澳大利亚上映后,成为近十年澳大利亚华语电影的票房冠军;8月29日登陆新西兰,影片首日上座率高达95%,多场次"座无虚席",紧追《好莱坞往事》位居即时票房榜单第二。上映第11日,累积票房成功刷新近十年新西兰华语电影最高纪录;8月29日在北美66家影院开启IMAX 3D点映,电影《哪吒之魔童降世》上映3天劲收101万美元,成为当周末票房最高点映影片。首周5天票房累积148万美元,单影院场均超2.2万美元,反响热烈。在海外热映中,并收获无数海外观众的好评与认可。在Netflix、IMDb等海外平台上,不少外国观众纷纷表达了对影片的喜爱之情,"这是中国动画电影巨大的突破""非常值得一看"。许多海外华人则留言表示,为中国动画电影走出国门"倍感自豪",并期待能够尽快看到"中国神话宇宙"系列。该片先后荣获第十六届中国动漫金龙奖最佳动画长片奖金奖、最佳动画导演奖、最佳动画编剧奖、最佳动画配音奖,第九届北京市文学艺术奖,第三十二届东京国际电影节金鹤奖最佳作品奖,第三十三届中国电影金鸡奖最佳美术片奖,第三十五届《大众电影》百花奖最佳编剧奖,第十六届中国国际动漫节"金猴奖"动画电影金奖,第十一届中国电影导演协会2019年度表彰大会评委会特别表彰奖等。

6.《白蛇:缘起》:一部唯美惊艳的动画片

动画片《白蛇:缘起》的剧情和动画人物起源于根据冯梦龙《警世通言》中《白娘子永镇雷峰塔》的故事改编拍摄的《白蛇传》,而这一故事则来源于中国民间爱情传说。《白蛇:缘起》把《白蛇传》视为一个大IP,用大胆的想象来叙述白蛇的前传,表现小白与许宣的前世缘分,由此较好地体现了作者的创新意识。该剧作主要讲述了白素贞在五百年前与许仙的前身许宣之间一段刻骨铭心的爱情故事。晚唐年间,国师发动民众大量捕蛇。前去刺杀国师的白蛇意外失忆,被捕蛇村少年许宣救

下。许宣是一个在山野间自由自在的活泼少年,身居捕蛇村,长相清俊洒脱,性格果敢有担当。在救下小白后为帮助她找回记忆,两人踏上了一段冒险旅程。在此过程中两人感情迅速升温,但小白蛇妖的身份也逐渐显露,同时,国师与蛇族之间不可避免的大战也即将打响,两人的爱情面临着巨大的考验。许宣和小白跨越了重重阻碍,从相遇到相知、相爱,许宣即使知道小白是蛇妖,但仍然深爱着小白,为她而牺牲自己,最终让这份爱情永留小白心间。许宣这一人物形象不同于许仙,"据主创透露,在对这个人物的性格进行设定时,参考了上年版的令狐冲和杨过。"[①]许宣投胎转世后成为了许仙,小白则化为了白娘子。两人在西湖桥上再次相遇,开始了另一段爱情故事。虽然这样大刀阔斧的改编与原著内容相差较远,但并没有失去原著故事的主旨内核,其主要讲述的仍然是人妖相恋、共克时艰、生离死别、爱情永存的故事。该剧作一方面是《白蛇传》的前传,另一方面又融入了柳宗元的《捕蛇者说》的有关元素,其不仅讲述了一个感人的爱情故事,还有对封建暴政的批判与反抗。这些构思与创意虽然很不错,但可惜未能予以深入的艺术表现,其剧情转折较为突兀,故事情节也稍显单薄了一些。

该剧作由上海追光动画和美国华纳兄弟公司共同拍摄制作成动画电影,由大毛编剧,黄家康、赵霁导演。作为一部中美合拍动画片,该片在拍摄和制作时注重追求中国民族化的美学风格,整个故事由唯美的电影语言讲述出来,无论是画面、场景和动画形象都具有鲜明的"中国风",呈现出东方美学韵味;影片镜头流畅、细节精致,其人、其情、其景不仅十分贴合现代人的审美情趣,而且视觉效果颇好。可以说,这是一部唯美惊艳的国产动画片,它再一次显示了近年来国产动画片创作的新进展和新提高。该片上映后颇受欢迎和好评,内地电影票房达到了 4.6 亿元人民币。同时,影片还荣获第 3 届"金色银幕奖"最佳改编动画电影奖,第 6 届丝绸之路国际电影节"金丝路"传媒荣誉年度动画片奖等奖项。

2021 年 7 月该片续集《白蛇 2:青蛇劫起》上映,此片由上海追光影业有限公司、阿里巴巴影业(北京)有限公司等联合摄制出品,由大毛编剧,黄家康导演。影片讲述了小白为救许仙而水漫金山,却被法海压在雷峰塔下,小青为了推倒雷峰塔进入了修罗城历劫冒险,在战斗中不断成长变强的故事。因《白蛇:缘起》已积累了上佳口碑,故续集一上映便吸引了众多观众前往影院观赏。该片在 2021 年暑期档不仅票房达 5.46 亿元,而且仍然以生动的故事、精致的画面和大量现代元素的运用使之维持着上佳口碑,成为又一部较成功的国漫动画作品。该片的故事情节集

① 张瑾:《〈白蛇 2:青蛇劫起〉:大女主小青历劫成长史》,《上海电视》2021 年 7D 期。

中在小青救姐破劫的历程之中,除了水漫金山、与法海斗法等一些经典场面的再现之外,影片"把小青历劫的主体,放在了全新构思的修罗城内。修罗城的设定,是片中最为关键的一个剧情触发点,它是一个具有活动性的幻境空间,外观如同衔尾蛇,一边不断生长,一边不断吞噬,并因运转催生出修罗四劫,鸟头鹿身的异兽飞廉、以真气化水的异兽玄龟、代表大火之兆的异兽毕方、产生毒气的异兽鳎鳎鱼四种上古神话中的生物,即是四劫的具象化表现。而各种光怪陆离的现代化场景,在幻境中出现,也就显得逻辑通顺了。"①同时,有些评论也指出了该片在剧作故事和人物塑造方面的不足之处,认为该片虽然"利落地确认了一种时尚且多元杂糅的视觉风格,而与之不匹配的是剧作的贫瘠,一次又一次,创作者似乎力不从心于处理成人化的多层次主题。"创作者"用纷繁的视听罗列时尚的、正确的观念,结果人物成了内在匮乏的工具人。小青自始至终是个单线条的小妖怪,被二元对立的观念驱驰着。"②

第四节　据古代文学作品改编拍摄的电视剧论析

一、据古代文学作品改编拍摄的电视剧创作简况

新世纪以来,国产电视剧和网剧的创作生产有了快速发展,由于网络播放平台的增加,吸引了更多青年观众通过电脑、手机等观赏电视剧和网剧,由此就促使电视剧和网剧创作拍摄的数量有了较大增长。2001年的电视剧规划数量年初就达到了22 000集。此后几年,国产电视剧每年制作、播出的数量都在万集以上。同时,电视剧产量的快速增长也和政府主管部门的政策引导有关。2003年,政府主管部门首次向8家民营电视剧制作机构颁发了电视剧制作长期许可证(甲种),完全放开对民营电视剧制作机构的准入;2004年,政府主管部门又出台了《关于促进影视产业制播分离的意见》,提出了电视剧制作和播放分离的要求,由此,国产电视剧制作开始走上了社会化、市场化和规模化的发展道路。在这些政策的引导下,各种民营资本纷纷进入影视产业,改变了国产电视剧的创作生态环境,使之进入了快速发展的通道,创作生产空前繁荣,2007年国产电视剧产量跃居世界第一。③

① 张瑾:《〈白蛇2:青蛇劫起〉:大女主小青历劫成长史》,《上海电视》2021年7D期。
② 柳青:《〈青蛇劫起〉:"故事新编"的台搭好了,戏呢?》,《文汇报》2021年8月5日。
③ 刘阳:《电视剧产量跃居世界第一》,《人民日报》(海外版)2008年11月18日。

但是,随着电视剧产量的快速增长,其艺术质量未能同步跟上,剧作水平良莠不齐,不少影视公司盲目追求收视率,一味迎合观众,创作上跟风、随意,缺乏严谨的工匠精神。在这种情况下,政府主管部门于 2017 年先后出台了《关于支持电视剧繁荣发展若干政策的通知》和《关于进一步加强网络视听节目创作播出管理的通知》等多份文件规定,政策调整也促使创作生产发生了一些变化,电视剧创作生产的数量有所减少,而艺术质量则不断提升。虽然革命历史题材、现实生活题材和农村生活题材的电视剧在创作拍摄中得到了各级政府主管部门更多的关注和资助,因此也拍摄生产了不少优秀作品,但是,由于广大观众多元化的审美娱乐之需要,所以历史题材的古装剧也出现了一批有新意、高质量的好作品,同样赢得了广大观众的喜爱与欢迎。

而在历史题材的古装剧创作拍摄中,根据中国古代文学作品改编拍摄的电视剧不仅占据了一定的数量,而且在题材、类型、风格等方面也更加多元化,其剧作主要有《西游记后传》(2000)、《春光灿烂猪八戒》(2000)、《少年包青天》(2000)、《少年包青天 2》(2001)、《卧龙小诸葛》(2001)、《隋唐英雄传》(2003)、《福星高照猪八戒》(2004)、《喜气洋洋猪八戒》(2005)、《少年包青天 3 之天芒传奇》(2006)、《薛仁贵传奇》(2006)、《江湖夜雨十年灯》(又名《包青天之白玉堂传奇》,2007)、《聊斋奇女子》(2007)、《卧薪尝胆》(2007)、《三侠五义》(2009)、《牛郎织女》(2009)、《七侠五义》(2009)、《三国》(2010)、《包青天之七侠五义》(2010)、新《西游记》(2011)、《穆桂英挂帅》(2012)、《隋唐英雄》(2012)、《大唐女将樊梨花》(2012)、《隋唐演义》(2013)、《武松》(2013)、《精忠岳飞》(2013)、《薛丁山》(2014)、《新济公活佛》(2014)、《武媚娘传奇》(2014)、《五鼠闹东京》(2016)、《山海经之赤影传说》(2016)、《侠客列传》(2017)、《大军师司马懿之军师联盟》(2017)、《大军师司马懿之虎啸龙吟》(2017)、《通天狄仁杰》(2017)、《新三侠五义》(2018)、《少年包拯》(2020)等作品。

由此不难看出,上述剧作的编导创作视野较开阔,其作品题材、类型等更加多样化,其剧作既有继续改编《西游记》《三国演义》《水浒传》等古代小说名著的作品,但另有一些改编作品的选材已不再局限于《红楼梦》《西游记》《三国演义》《水浒传》《聊斋志异》等古代小说名著,而是从其他一些古代文史作品中选取可以改编的故事题材,从而使改编拍摄的影片更有新鲜感;同时,这些作品也都有不同程度的艺术创新,从而为中国古代文学作品的影视改编提供了一些新的视角和新的经验。

在此期间,也有一些历史剧并不是直接改编自古代文学作品,而是改编自当代作家创作的一些历史小说,如《大明风华》(2019)改编自莲静竹衣(李卓)的小说《六朝纪事》,《清平乐》(2020)改编自米兰 Lady(聂蔚)的小说《孤城闭》,而这些历史小

说的创作素材不仅来源于许多历史资料,而且也借鉴了有关的古代文学作品的内容。由于这两部历史剧的创作改编者态度严谨,尊重历史,故其作品不仅收视率高,而且也获得了很好的评价。但是,因为此类剧作不是直接改编自古代文学作品,所以在此不作详细论析。

二、据古代文学作品改编拍摄的代表性电视剧评析

1.《薛仁贵传奇》:一代历史名将的传记剧

唐初名将薛仁贵,本名薛礼,字仁贵,其战功赫赫,声名远扬,关于他的故事在民间广为流传。元代戏剧家张国宾写有杂剧《薛仁贵衣锦还乡》;清代无名氏著有通俗小说《薛仁贵征东》(《唐薛家府传》)等作品。

32集历史人物传记剧《薛仁贵传奇》取材于以上一些古代文学作品,并据此按照电视剧的需要进行了艺术改编。该剧由北京大福阳光文化发展有限公司摄制出品,李敏、殷春树编剧,陈村、丁仰国导演,保剑锋、金巧巧、李小冉、释小龙、吴樾等主演。作为一部薛仁贵的传记剧,其剧情内容是以薛仁贵为中心来叙述和展开故事情节的。该剧以贞观年间唐朝大军平定渤辽国叛乱为历史背景,以薛仁贵从寒窑出走立志报国,从军后却遭奸人暗算,在战斗中屡立战功,最终成长为一代名将的坎坷经历为情节主线;同时,以唐太宗寻找"应梦贤臣",奸臣张士贵、李道宗陷害忠良的各种阴谋为辅助情节线,将这段传奇故事演绎得十分充分、精彩、可看。全剧叙事清晰,情节紧凑,既避免了人物刻画过于单薄个性不突出的缺陷,也避免了叙事中线索太多而造成的结构混乱之弊病。

有评论认为,该剧的艺术特色主要在于:"一是展现励志主题。该剧一改以往国产武侠剧报复、仇杀等展示人性弱点的剧情,以主人公薛仁贵从奴隶到将军为主线演绎剧情,突出主人公忍辱负重、胸怀大志、能屈能伸的励志主题。二是充分展示了中国传统文化的仁、义、礼、智、信,将人性的真、善、美贯穿于整个剧集之中,弘扬了博大、宽容、感恩等人性的闪光点。如主人公之妻柳银环为了支持丈夫成就伟业,鼓励丈夫从军效国,自己在家独守寒窑十三年,贫困潦倒含辛茹苦将两个小孩养育成人。她的品质体现了中国传统女性之美德,正是仁、义、礼的诠释,同时为当今社会的女人们提出思考:女性角色到底应如何扮演?主人公薛仁贵成了兵马大元帅后将曾靠卖豆腐救助他的王茂生接到元帅府以兄长相敬,对曾羞辱他不愿将女儿嫁给他的岳父不计前嫌尽孝之礼,对火头军兄弟忠肝义胆,对原配夫人忠诚等,都体现了主人公宽容、感恩、守礼,揭示了中国传统文化的义、仁、智、信之内涵。三是武打动作舞蹈化,武打场景风景化。该剧武打真实撼人,武打新颖观赏性强,

武打明星计春华(演少林寺就成名)、吴樾、释小龙等全上场,场面激烈震撼,动作刚柔相济,背景湖光秀竹,画面美轮美奂,令人舒心怡目。"①

该剧主要演员表演到位,很好地演绎了角色的人生经历和性格特征。剧中绝大部分场景采用实景拍摄,具有历史真实感;战争场面宏大,制作精良,其中单为拍摄一个"龙门阵",剧组就组织了2 000名群众演员,动用了600匹战马,一场戏花了7天时间拍摄,力求真实再现,精益求精,产生了很好的艺术效果。该剧在北京、上海、江苏、浙江、广东、湖南、辽宁、陕西等电视台播放以后,收视率都进入年度排名前五位,受到广大观众的欢迎。

2.《卧薪尝胆》:再现吴越之争,彰显励精图治

41集历史剧《卧薪尝胆》改编自《史记》中的《越王勾践世家》,由中国国际电视总公司、北京欢乐文化艺术有限公司联合摄制出品,由李森祥编剧,侯咏导演,陈道明、胡军、贾一平、安以轩、左小青、王冰等主演。该剧再现了历史上的吴越之争,彰显了励精图治的主旨。其主要讲述了公元前496年,吴国和越国爆发了一场战争,吴军拥有精锐之师,而越军不仅人数少,且稚嫩年轻。但越王勾践以范蠡为军师,使吴军大败,年老的吴王也因伤重而亡。在吴国首辅大臣伍子胥的扶助下,年轻的夫差登上了王位。他发誓消灭越国。三年后,夫差率领雄兵攻伐越国,越败吴胜,吴国大军攻至越都会稽。文种买通吴国大臣伯嚭,其与夫差极力周旋,终使夫差动了怀仁之心,不灭越国,使越国得以保存。越王勾践率王后与范蠡入吴为奴,范蠡为存勾践性命,让勾践放弃全部尊严,卑躬屈膝,从而博得了夫差的怜悯和同情,不准伍子胥杀掉已温顺如羔羊、木讷如农夫的勾践。为奴三年后,夫差生病。勾践抓住良机,为夫差尝粪而寻找病源,此举彻底感化了夫差。又因勾践被越臣刺伤,奄奄一息,夫差恐他死于吴国,引起麻烦,故而释放了勾践。勾践回到越国后放弃了舒适安逸的王宫,搬进了破旧的马厩中居住。他睡在柴草上,在房梁吊下一根绳子,绳子一端拴着一只奇苦无比的猪苦胆,他每天醒来第一件事就是先尝一口苦胆! 20年雷打不动,天天如此。在大臣的辅助下,勾践对内开始着手普查人口,奖励生育。对外,文种不断出使吴国,进贡财宝。范蠡的情人西施,因美艳绝伦于世,勾践也劝其忍痛割爱。西施入吴宫后,因抱着为国而献身之志,也终获得夫差的专宠。公元前473年,勾践秘起藏于民间的三万雄兵,一举将姑苏城团团围困。此时,夫差还有5万兵马,却因粮草难济而不敢出城一战。夫差竟想效仿20年前勾践的求和,然而,此时的勾践早已不是当年的夫差。他有当年夫差同样的大志,却

① 《一部励志感人,展示人性真善美的电视剧》,"搜狐娱乐"2009年1月17日。

已经没有放过一只羔羊的怜悯之心,吴国终于灭亡,夫差也自杀而亡。

该剧播映后受到评论界的赞赏和好评,有的评论认为:"该剧是一部蕴涵着丰富历史精神和复杂人性深度的力作,成功地塑造了中国历史上一位"励精图治"的帝王形象,展现了春秋时代的社会风尚,尤其是越王勾践的自强不息、忍辱负重都体现出最富人文价值的本质。"① 还有的评论认为:"编剧没有把故事停留在尔虞我诈的宫廷争斗、权术之争上,编剧在创作中把这个古老故事提升了,让观众更多地看到的是人性的争斗,通过作品宣扬了一种健康的、激昂的人生哲学。在这一点上,《卧薪尝胆》的编剧突破了以往历史剧创作者的思想意识,推进了中国历史题材电视剧的发展。导演的处理手法很干净,灯光、画面乃至服化道各个部门都表现得很到位,剧集很好地营造出了青铜色的、威严、深邃的戏剧氛围。"② 由此也说明该剧的电视剧改编是成功的。

该剧曾荣获第 2 届韩国首尔电视盛典最佳长篇电视剧奖,评审团对该剧的艺术水平也有颇高的评价,认为:"该作品徘徊于以往历史剧老蓝本,不遗余力地宣扬了一种健康的、激昂的人生哲学。营造出了春秋战国时期威严、深邃的历史气息,是中国历史剧的一大突破。通过胡军大气、精湛的演技,从人性、命运的角度对吴王夫差的刻画,让观众看到了历史背景下真实的帝王,与风雨飘摇的古老中国的命运与权力的抉择。"③ 该剧较好地体现了国产历史剧创作改编的新进展和新收获。

3.《穆桂英挂帅》:一部颇受观众喜爱的历史传奇剧

如前所述,《穆桂英挂帅》的故事来源于明代历史小说《杨家府演义》,曾被多种戏曲改编演出,流传甚广。由兄弟时代影视文化传播有限公司摄制出品,由张建广编剧,宫晓东导演,苗圃、斯琴高娃、张铁林、李琦、罗晋、沈保平、尹航等主演的 39 集历史传奇古装电视连续剧《穆桂英挂帅》,主要是根据同名豫剧改编拍摄的,这是一部颇受广大观众喜爱的电视连续剧。该剧讲述了北宋年间,宋辽征战,杨家将奉旨统领宋军保家卫国。杨延昭(杨六郎)、柴郡主的独子杨宗保奉命前去穆柯寨拿稳定军心、克敌制胜的降龙木,与穆柯寨寨主穆羽的女儿穆桂英狭路相逢。穆桂英对杨宗保一见倾心,并与其斗智斗勇,故意百般刁难,不让杨宗保拿到降龙木。通过几个回合的较量,机智勇敢、纯真善良、敢爱敢恨的穆桂英渐渐赢得了杨宗保的喜爱,两人虽然地位悬殊、门户不当,但最后终于克服各种阻难而成婚。由于边疆战事吃紧,杨延昭被陷敌营,多亏穆桂英用计相救方转危为安。杨延昭决定让已

① 《央视 8 套 2007 年元月将推出历史剧〈卧薪尝胆〉》,"新浪娱乐"2007 年 1 月 8 日。
② 李荃:《〈卧薪尝胆〉是中国历史剧的突破》,"新浪娱乐"2007 年 1 月 19 日。
③ 胡胡:《〈卧薪尝胆〉首尔折冠,胡军塑造夫差受好评》,"新浪娱乐"2007 年 8 月 29 日。

怀有身孕的穆桂英挂帅统领三军，皇帝和众将领都不以为然，由于佘太君从孙媳身上看到了自己年轻时的影子，她力排众议支持六郎的决定。大帐内佘太君让穆桂英通过排兵布阵跟宋军将领们展开较量，穆桂英逐一战胜了众将，并得到了八贤王的支持和皇上的认可，遂掌管了元帅大印，并领军出征。她率领宋军大破辽国元帅萧天佐的天门阵，最终战胜了前来侵犯的辽军，不仅保卫了大宋江山，而且也为百姓赢得了和平。

《穆桂英挂帅》以"穆杨恋"为情节主线，着重描述了穆桂英从认识杨宗保到进入杨家"天波府"成为杨家一员，并在抗击入侵辽军的战斗中完成了从一个山寨野丫头蜕变成一代巾帼英雄的人物成长史。该剧的独到之处在于突破了以往历史正剧的创作框框，注重用各种艺术手段塑造了一个有血有肉、有情有趣并具有现代感的穆桂英形象。最初，她是穆柯寨里一个性格豪迈、敢爱敢恨的野丫头，身上难脱有一种野性和率真。作为一个外刚内柔的美少女，她也有对美好爱情的向往与憧憬；与杨宗保相识相爱后，通过她的努力，使这种美好爱情得以实现，成为大名鼎鼎的杨家"天波府"里的第二代媳妇。而在御敌斗争中，她的功夫和军事谋略及领导才能得以充分发挥，调兵遣将、布阵破阵，无人能及。她率军大破辽军天门阵，终于解宋室边疆之危，成为一代巾帼传奇。该剧除了很好地塑造了穆桂英的艺术形象之外，剧中其他杨门女将也各有个性和风采，特别是佘太君的形象，给观众留下了较深刻的印象。苗圃、斯琴高娃等主要演员的表演十分到位，可圈可点，从而有效地增强了剧作的艺术性和观赏性。

该剧 2012 年在央视一套下午档播出，自播出到结束，除《新闻联播》外，其收视份额 16.11% 在央视全天所有节目中排名第一。同时，该剧在各地方台播出，其中在山东、黑龙江、河北、湖北、陕西、盐城、连云港等播出时均达到当时的年度收视第一名。另外，该剧在优酷、迅雷、腾讯、搜狐、土豆五个网络平台播放，其播放总量已达 13.055 亿次；由此可见，这是一部颇受广大观众喜爱与欢迎的古装历史剧。

4.《隋唐演义》：国内首部以电影规格摄制的电视剧

众所周知，《隋唐演义》是明末清初文学家褚人获创作的一部具有英雄传奇和历史演义双重性质的长篇章回体小说，共计一百回，二十卷。该小说是在以前关于隋唐的正史、野史、民间传说以及通俗小说的基础上汇总加工而成的作品。全书整体结构以史为经，以人物事件为纬，叙述了自隋文帝起兵伐陈开始，到唐明皇还都去世为止一百七十多年的传奇历史；小说文字描写灵活多变，富有时代气息，人物形象也较鲜明。而清代无名氏所著小说《说唐》，则以瓦岗寨群雄风云际会为中心，讲述了自秦彝托孤、随文帝平陈，到唐李渊削平群雄、李世民登基称帝为止的一系

列故事,着力描绘了秦琼、程咬金、单雄信、罗成、尉迟恭等历史传奇人物。其故事情节动人,人物形象也较鲜明生动,在民间流传较广。

2013年,由浙江永乐影视制作有限公司摄制出品,由程力栋编剧,钟少雄执导,国建勇动作导演,严屹宽、张翰、姜武、杜淳、王宝强、富大龙、王力可、白冰等主演的62集电视连续剧《隋唐演义》问世,该剧播映后产生了较大影响。该剧采用了清代褚人获的小说《隋唐演义》和清代无名氏小说《说唐》的有关内容作为基本故事架构,具体内容则根据单田芳的评书《隋唐演义》进行了改编。

在该剧拍摄之前,2003年已有苏小鱼编剧,胡明凯、谭友业导演,黄海冰、郑国霖、聂远、谢君豪、林子聪、释小龙、王绘春、童蕾等主演的40集电视连续剧《隋唐英雄传》;2012年已有赵锐勇、徐海滨、杜文和、周粟、张勇、骆烨编剧,李翰韬导演,蒲巴甲、张卫健、余少群、张睿、赵文瑄、刘晓庆、蓝燕、孙耀琦、陈冲、张瑞希、乔振宇等主演的60集电视连续剧《隋唐英雄》,该剧还曾在韩国MBC电视台和日本富士电视台播出过,有较大影响。为此,62集电视连续剧《隋唐演义》的改编拍摄既有一定的压力,也面临着新的挑战。

该剧主要讲述了北齐名将秦彝之子秦琼自小与程咬金一起长大,凭借一身武功被官府提拔为下级小官。某日,秦琼在临潼山遇到李渊被金蛇卫截杀,遂单枪匹马救出了李渊全家。而后来到潞州由于受困,不得不当锏卖马来维持生计;幸好被单雄信得知此事而加以接济。程咬金等因在长叶林劫夺了杨林48万两白银的皇纲,秦母大寿当天程咬金被抓。为搭救程咬金,在贾柳店结拜的众兄弟策划了造反劫狱,并一起上了瓦岗寨。隋炀帝去扬州看琼花,瓦岗寨遂联合其他起义军汇聚在四明山力图杀死隋炀帝,推翻大隋朝。隋炀帝为歼灭起义军摆下了铜旗阵。李世民因隋炀帝下旨调兵十万前去守阵,被逼起兵造反。李密逃到瓦岗寨被众人拥戴为主并称为魏王。隋炀帝被杀后。魏王用玉玺换来萧美娘,朝政日渐腐败,瓦岗寨众将也作鸟兽散。秦琼遂率程咬金、罗成投奔李世民麾下,他们屡立战功,最终助李唐王朝平定了天下。

《隋唐演义》是国内首部完全以电影规格摄制的电视剧,该剧内容充实,情节引人,节奏紧凑,制作上画面、色调、服装、道具等都力求精益求精,使用国际先进摄影器械拍摄,影像画面清晰,令观众有看电影的感觉。有评论认为:"相比近年来许多"重口味"的古装剧,永乐版《隋唐演义》显得颇为中规中矩。该剧完全摒弃了以恶搞雷人博取收视的做法,走出了一条诙谐幽默却不失端庄严谨、华丽炫目又细腻精致的"小清新"路线。在尊重历史、忠于原著的原则下,该剧将烽火连绵的乱世群雄和快意恩仇的江湖侠义,原原本本地再现于荧屏,让观众顿感耳目一新。"同时,作

为一部以 2.8 亿投资创下国内纪录的商业作品,该剧的偶像元素和时尚气息十分浓厚,许多细节桥段都以当下视角巧妙改编。这种经典素材与流行热门的结合,既体现在人物造型、服饰道具的风格上,又贯穿于随处可见的剧情细节之间。由于该剧整体艺术质量较高,故而曾相继荣获第十九届上海电视节白玉兰奖最具吸引力电视剧、最具人气男演员、最具人气女演员和最具实力导演奖;第八届中美电影节电视剧制作突出贡献奖和第四届澳门国际电视节最佳电视剧奖等。

5.《精忠岳飞》:一部描写岳家军精忠报国的传奇剧

改编自《说岳全传》的 69 集电视剧《精忠岳飞》由中央电视台、东阳盟将威影视文化有限公司、上海华大影业有限公司、北京小马奔腾文化传媒股份有限公司等联合摄制出品,由丁善玺、唐季礼编剧,鞠觉亮、邹集城导演,黄晓明、林心如、罗嘉良、丁子峻、刘承俊、邵兵、刘诗诗等主演,这是一部描写岳飞率领的岳家军如何精忠报国的传奇剧。

《说岳全传》是清代钱彩编次、金丰增订的一部长篇英雄传奇小说,最早刊本为金氏余庆堂刻本,共 20 卷 80 回。前 61 回叙述了岳飞的"英雄谱"和"创业史";后 19 回则主要讲述岳飞被害死后,岳雷如何继承其遗志,带军扫北的故事。着重赞颂了岳飞等岳家军将士英勇作战、精忠报国的忠勇行为,鞭笞了秦桧等奸臣卖国求荣、陷害忠良的丑恶罪行。

众所周知,岳飞是我国古代著名的军事将领,是一位文武双全、忠孝节义的传奇人物,因其具有崇高气节和忠肝义胆而被千古传颂,这一人物形象在历代百姓心目中矗立千年,无人撼动。《精忠岳飞》在原著的基础上,用切合史料记载的方式讲述了一代英雄岳飞的生平及他带领岳家军为国征战的传奇故事,着重描写了岳飞如何从一个普通士兵成长为抗金军事统帅的传奇一生。岳飞少时因缘际会,屡经军事训练,受到刘翰、韩肖胄、赵九龄、宗泽、李纲、张所等人的熏陶教导,历经 20 余年奋勇抗金,率领岳家军同金军进行了大小数百次战斗,所向披靡,其精忠报国,屡建战功,成为一代抗金名将。但是,最终却遭奸臣秦桧、张俊等人的诬陷,被捕入狱;后以"莫须有"的"谋反"罪名,与长子岳云和部将张宪同被杀害。该剧在故事叙述中还呈现了"岳母刺字""枪挑小梁王""梁红玉击鼓退金兵"等一些观众所熟知的经典故事桥段。

该剧在安徽卫视、天津卫视、山东卫视和浙江卫视首轮播映后受到广大观众欢迎,收视率较高。同时,评论界也有较好的评价,如有的评论认为:"电视剧《精忠岳飞》有激烈炫目的武打场面,也有全明星的演员阵容,有野性粗犷的男人尊严之战,还有浪漫唯美坚守一生的爱情故事。"在该剧中"动作戏占了很大篇幅,武打场面虽

频频出现,但是质量却一点不输动作电影,走的都是硬桥硬马、拳拳到肉的功夫路线。没有了以往古装剧中的轻功、凌波微步,整部剧看起来更加真实可信,动作厮杀场面也更加令人血脉偾张。"①但与此同时,也有一些批评意见,如有的评论对其编剧较薄弱提出了批评,认为"《精忠岳飞》可以说是近期电视剧生产状况的一个缩影:在最应该下功夫的编剧阶段草草了事、在拍摄阶段毫不尊重历史细节,却在宣传时砸重金围绕明星制造话题。"②

但从总体上来说,该剧通过历史故事的叙述较好地塑造了岳飞和妻子李孝娥,及其部将韩世忠、高宠等的人物形象,真切地表达了岳飞等爱国将领的忠肝义胆、精忠报国的思想情感,也揭露和鞭挞了秦桧等奸臣卖国求荣、陷害忠良的无耻行径,作品主旨鲜明,各类人物形象也各具特点,给观众留下了较深刻的印象。该剧曾荣获第10届中国电视金鹰奖优秀电视剧奖等。

6.《山海经之赤影传说》:一部全面展现上古时代的玄幻神话剧

《山海经之赤影传说》(又名《山海经》)是根据中国古代名著《山海经》改编拍摄的一部全面展现上古时代生活情景的46集玄幻神话剧作品。该剧由凤凰传奇影业有限公司等摄制出品,由豆丁、易小草、耀之编剧,朱锐斌、扈耀之导演,张翰、古力娜扎、关智斌、吴磊、蓝盈莹、高伟光、高钧贤、李超、李茂、万妮恩等主演。

该剧的剧情主要讲述在上古时代,为了应对大旱,中国古老的两个部落东夷和九黎,按照祭司的预言派人前往桃花坳寻找天降玄女。一对好友苏茉和芙儿从此背负不同命运,一个作为朱雀玄女要保护九黎百姓,另一个作为青龙玄女要带领东夷夺取上游九黎的水源。一位玄女加七位星宿使者,便能组成一个团队,唤醒相应的神兽。但朱雀团队的第一次唤醒仪式却被东夷大将军百里寒所破坏。为了再次唤醒神兽,东夷和九黎开始争夺白虎和玄武神杵。百里寒利用苏茉与芙儿之间的感情纠葛,骗得神杵,成功地唤醒了青龙。为了阻止东夷奴役九黎百姓,苏茉带领朱雀团队再上昆仑山,寻找水源珠,并终于用水源珠的力量解救了田地干旱,开启了一个和平友好的新世界。

《山海经之赤影传说》既是国内一部全面展现上古时代的电视剧,也是一部全面系统地将古代文学作品与现代科技相结合的大型玄幻神话偶像剧。该剧改编时注重在《山海经》原有的故事内核上进行提炼加工,将书中描写的神话世界具象化,创造性地重新架构出一个焕然一新的神话世界,并塑造了赤羽、心月狐、苏茉、上官

① 《〈精忠岳飞〉安徽首播,岳母刺字完美呈现》,"腾讯娱乐"2013年7月4日。
② 《历史剧生产本末倒置》,《东方早报》2013年7月25日。

锦、石佩佩等性格各异的人物形象。从外形上看,其故事情节设置似乎只是一个简单的打怪升级故事,但实质上该剧对于人性进行了深入开掘,在这方面有别于其他单纯的玄幻剧集。在那些曲折复杂的故事背后,古老的姓氏和神秘的传承所牵涉的都是复杂的人性。该剧更令人惊喜的是采用了颇具新意的"双面"人设,这不仅使主角形象更加饱满、生动,而且也保证了故事情节的艺术张力。该剧所描写的上古时代的剧情故事令广大观众耳目一新,剧中置放了各种元素,并有机融合在一起。其中特别是朱雀、青龙两大阵营成为观众们深入了解该剧的关键元素。从总体上来看,该剧大气恢宏,演员造型考究精致,场景华丽,美感俱佳;从服装、化妆、道具到场景拍摄、后期制作、特效运用等方面,均不惜重金投入,力图塑造一个上古时代的神奇盛貌。为了讲述绚丽多姿的神话世界,该剧在场面构建上力求还原神话时代的风貌。片中众多绝美的场景均是人迹罕至的自然景观,呈现出烟波浩渺、水汽缭绕的人间仙境。剧组还斥巨资搭建了众多实景,与高精特技相结合,为观众完整描绘了《山海经》中许多奇幻瑰丽的场景,将很多的想象付诸于现实。该剧拍摄时聘用了一百余人的特效制作团队,花费了 300 余万美金打造特技效果,使之很好地为剧情叙述和人物塑造服务。

据报道:"《山海经之赤影传说》开播仅仅三天,收视率节节高升,网播量也频频传来好消息。首播当日收视率名列前茅,仅次于央视排行第二。而 3 月 22 日城市组收视率 0.99%/5.3%,同时段收视率排名第一,城市网单集成功破 1,创钻石独播剧场近半年收视最新高。截至 3 月 23 日,城市组收视率 0.94%/4.82%,全国网城域 0.89%/5.9%,双网同时段排名第一。与此同时,开播至今全网播放量轻松破 1.7 亿,微博话题阅读量破 2.9 亿,引发超过 23.3 万人次参与话题讨论,诸多成绩令业内人士惊叹。主演们高品质的表现频频受到大量粉丝的赞赏,巧妙的剧情设计令观众欲罢不能。"①又曰:"《山海经之赤影传说》作为今年湖南卫视钻石独播剧场的一部重磅大剧,自 3 月 20 日开播以来就一直跻身于电视剧热搜榜前列,公众影响力和覆盖率均表现不俗。而截至目前,纵观各大视频网站的播放量,《山海经之赤影传说》的网络播放量已破 50 亿大关,成绩十分显著。同样,在新媒体上该剧的话题热度依旧高居不下,围绕《山海经》全剧展开的主话题《山海经之赤影传说》阅读量超过 6.2 亿,并引发超过 49 万人参与话题讨论。"而"在昨晚播出的大结局中,该剧更是以全国网 0.72/5.52,城市网 1.02/5.4,双网第一的傲人成绩完美

① 《〈山海经〉双网收视第一,网友调侃盘古神兽好忙》,"搜狐娱乐"2016 年 3 月 23 日。

收官!为《山海经》的播出画上了一个圆满的句号。"①

7. 据《西游记》改编拍摄的几部魔幻剧评析

该时期根据古代小说名著《西游记》改编拍摄的几部魔幻剧中,首先要提到的是2000年摄制的《西游记后传》,这部由陕西省电视节目交流中心摄制出品的30集电视连续剧,由钱雁秋编剧,李源、合力导演,主要演员有曹荣、黄海冰、阎汉彪、马雅舒、黑子、吴健、李京等。因为是"后传",所以尽管主要人物形象来自原著《西游记》,但故事情节则是新编的。该剧讲述了唐僧师徒4人从西天取经归来后已成佛,因如来佛祖圆寂后魔头无天使三界大乱,为救被恶魔无天要杀害的如来佛祖转世灵童灵儿,唐僧不得不率众徒弟一起降妖伏魔的故事。同时,编导对原著中的人物角色也进行了改造,如唐僧变成了武林高手,如来佛祖竟然和人间女子谈起了恋爱,而傻乎乎的猪八戒则成了怜香惜玉风流潇洒的汉子等。这样的改编虽然表达了编导的创新意识,但因作品与原著相距太远,故该剧播映后受到了多方面的批评。

例如,据有关报道:"不少观众说,除了借用唐僧4师徒人物外,这样的故事其实和名著《西游记》根本不搭界,片商挂上《西游记》的名字,无非是找个好卖点。部分观众认为,纯粹追求曲折离奇的剧情和耸人听闻的效果,只会适得其反。《西游记后传》就是犯了这样一个错误。与乱糟糟的剧情相比,唐僧师徒在剧中的改变更是不能让人容忍。尤其是唐僧和孙悟空,在编剧的大胆改编下,以往只会念经诵佛的唐僧成了个该出手时就出手的高手,杀起妖魔鬼怪来毫不心软,全然没有以往的菩萨心肠。以至于很多观众尤其是老少观众看了直迷糊:这人除了打扮像唐僧外,为人做派哪有一点唐僧的影子。而孙悟空就更不讨人喜了。""表情木然、表演呆滞的孙悟空简直是'惹人厌'。"②

另据有关报道,央视版《西游记》的主创人员也对《西游记后记》提出了:"《西游记》导演杨洁告诉记者:'《西游记后传》我看了一点点,就没有看下去。这个东西不是吴承恩的原著,是瞎编的,这是个搞笑的片子。不过也很难说,也有人喜欢这样的片子。'杨洁说,'日本、美国都拍过《西游记》,有的拿孙悟空的金箍棒朝地上一捅,就冒出石油来了;也有的版本,唐僧是个女的;还有的版本,唐僧哭着向妖怪求婚。我不太愿意看这些片子,因为很不严肃,别人要搞也没有什么办法。'唐僧的饰演者迟重瑞笑道:'我没有看过《西游记后传》,但知道把唐僧演成了武林高手。这

① 《〈山海经〉双网收视第一完美收官,云之凡新仙上视》,"金鹰网"2016年5月18日。
② 《胡编乱造〈西游记后传〉惹来批评阵阵》,"北方网"2001年2月6日。

不是吴承恩的《西游记》。'"①由此可见,如果改编完全背离了原著的精髓,其作品也是很难得到大家认同的。

其次要评述的是 2011 年问世的新版电视剧《西游记》,这部由张纪中担任总制片人的新版 60 集电视连续剧《西游记》由慈文传媒股份有限公司等摄制出品,编剧高大庸、刘毅、朗雪枫、黄永辉、康峰,导演张建亚,主要演员有吴樾、聂远、臧金生、徐锦江、巍子、刘涛等。该剧又一次把古代小说名著《西游记》搬上了荧屏,产生了较大影响。与 1986 年的央视版《西游记》相比,新版《西游记》在改编摄制上有一些新的特点。首先,虽然剧情内容与央视版一样,都忠实于原著,其作品最大程度地保留了原著中的内容;但它没有像央视版《西游记》那样每一集争取讲完一个故事,而是把小说内容改编成一个相对完整的故事。其次,新版《西游记》虽然人物众多,人际关系也错综复杂,但编导也都设法给每个人物以较完整的身世和履历,从而能让观众较清楚地看到每个人物在庞大的人脉体系之中的位置和作用。另外,新版《西游记》注重充分发挥电脑特效的作用,从而更生动地渲染了原著内容中的"神话"色彩。由于央视版《西游记》珠玉在前,所以新版《西游记》的改编拍摄自然面临了更大挑战。再加上时代和观众对古代文学名著的影视改编也有了一些新的诉求,所以改编作品若要获得成功,也必须有较多艺术创新。该剧播映以后,观众和评论界对其有不同的评价,既有肯定者,也有批评者。

例如,有的评论认为:"张纪中故事讲得够伸展,在对白中尽量保留文言文,也适当添加了具有穿越意义的幽默。这让它既有原著的厚重感,又有时代感。张版《西游记》相对央视版《西游记》少了几分'喜感',更正式地讲述了宏大的人生历练过程,而这种历练恰恰也是吴承恩原著中不可忽略的内容,是'喜感'所不能代替的。"②有的评论则认为:"新版《西游记》在广大影视爱好者中的平均分只有 3 分,意为'不值得一看的烂片'。与观众和媒体一致的'差评'相比,是来自于网络媒体和论坛里面高度的关注和热烈的讨论。""虽然这部最新改编的版本既不叫好也不叫座,但是《西游记》以雅俗共赏的民族风格使其再次成为全民关注的焦点。这种号召力大到未经播出,便可直接保证盈利的程度。据报道,这部新版的作品在去年就已经收回了成本,直接盈利 1.6 亿元人民币。面对这样丰厚的回报,让人不禁为《西游记》这一文学名著而扼腕叹息:29 年后这部动用了最先进的电脑特技的'魔幻电视剧',在诸多的人造的魔幻背景下,已经彻底破坏了这部文学名著在民间长

① 苏万柳:《唐僧师徒痛批〈西游记后传〉》,"四川新闻网"2001 年 8 月 8 日。
② 照日格图:《张纪中版〈西游记〉:是致敬也是颠覆》,"中国新闻网"2012 年 2 月 17 日。

期存在的想象,不仅魔幻布景空洞虚假,类似电脑游戏,失去了环境和人物之间真实的关系,而且四个主人公的造型也因为电脑特技而严重失真,并且带着看不到表情的面具,影响了其性格和心理的塑造与表达。"[1]

另外,在该时期根据《西游记》改编拍摄的魔幻剧中,还有以猪八戒为主人公的《春光灿烂猪八戒》及其几部续集。《春光灿烂猪八戒》是由中国文联音像出版社、江苏电视台、江苏福纳文化有限传播公司、上海东方电视台联合摄制的古装神话情感喜剧,由天空编剧,梦继、叶崇铭演,主要演员有徐峥、陶虹、陈红、孙兴、李立群、翁虹等。该剧是一部戏说猪八戒的电视连续剧,虽然主要人物来自于原著,但故事内容却是新编的。该剧主要讲述八戒原是一只平凡的小猪,因为想逃脱被宰杀的命运而千方百计从猪圈里逃了出来。一日,八戒偶遇了因追杀九尾猫妖而来到人间的太白金星,此时太白金星正身陷囹圄,机智的八戒出手救了他。太白金星因感激八戒,便施法让其当一天的人,于是随着咒语念动,八戒摇身变成了英俊书生朱逢春的模样。而变成了人样的八戒不想再重新变回猪,于是便逃走了。为了能躲过法力高强的太白金星的追捕,八戒一边逃跑一边到处学艺,其功夫果然有了飞速增长。随后,太白金星因内伤复发,功力失去了一大半,见此情景,太上老君赐予了八戒神功,让他和太白金星一起消灭猫妖!而猫妖原本是一个大户人家的女儿妙妙,也是朱逢春的表妹。后来被猫妖附身,开始不断吸收男人的纯阳来提升功力,后被猪八戒和太白金星收服。爱上猪八戒的小龙女本是东海龙王的小女儿,后来遇上了猪八戒,便对其痴情不移,她本性善良,敢爱敢恨,虽然目睹猪八戒对嫦娥献媚,却依然不离不弃,最后为了拯救龙宫,化为泉眼。而嫦娥为了让阿牛射下十个太阳而下凡,开始她不认同阿牛,自认清高不肯接受阿牛,直到后来她头发变白和经历了很多事情后,才知道到底谁才是她真正喜欢的人。作为一部古装神话情感喜剧,其对原著的改编是一种戏说诠释,有较多后现代的元素。

应如何看待这样的改编?有评论认为:"'猪八戒'本是经典名著《西游记》中的虚构人物,而《春光灿烂猪八戒》又对这个虚构人物再加工进行戏说诠释,于是在当时看来集各种离经叛道、笑点雷点泪点齐飞的电视剧经过岁月沉淀,开创了一种戏说神话的新型创作模式。《猪八戒》系列、《宝莲灯》系列都由此大批量出现,而早期徐铮和小陶虹的定情作《春光灿烂猪八戒》仍保持着经典头把交椅。近日,北京大学艺术学院教授彭吉象先生在其经典教材《艺术学概论》中把《春光灿烂猪八戒》列入后现代电视剧艺术代表作之一。后现代艺术在艺术创作中所表现的突破一切禁

[1] 周艳:《〈西游记〉影视改编民族性的缺失》,《艺苑》2012年第1期。

忌和界限,追求自由的精神是其基本思想。而在电视剧创作艺术中主要表现为对经典的颠覆和戏说、对流行的拼贴和混搭,《春光灿烂猪八戒》用原有的经典故事作为基础融合民间传说、神话故事等进行颠覆演绎,一出含泪带笑的电视剧应运而生。"①

该剧于 2000 年开始播出,曾多次创下收视纪录,在黑龙江平均收视率高达 31%,在湖南收视率高达 23.42%,山东收视率 30.87%,江西收视率 28.33%,辽宁收视率 16.65%。由于该剧收视率高,颇受观众欢迎,所以此后又有《福星高照猪八戒》(2004)、《喜气洋洋猪八戒》(2006)、《春光灿烂猪九妹》(2011)等一些电视剧问世,同时创作者还将《春光灿烂猪八戒》翻拍为《春光灿烂之欢乐元帅》(2012),由此构成了系列剧,产生了较大影响。

8. 据《三国演义》改编拍摄的几部历史剧评析

新世纪以来,根据古代小说名著《三国演义》改编拍摄的古装历史剧在此前同类改编剧的基础上有了一些新的拓展,无论是对原著进行全局性改编拍摄的 95 集的古装历史战争剧《三国》,还是以司马懿为中心人物进行改编拍摄的古装历史人物传记剧《大军师司马懿之军师联盟》及其续集《大军师司马懿之虎啸龙吟》,均产生了较大影响,不仅进一步开创了《三国演义》电视剧改编拍摄的新局面,而且为古代文学名著的影视剧改编提供了一些有益的新经验。

由中国传媒大学电视制作中心、北京小马奔腾影视文化发展有限公司等联合摄制出品,由朱苏进任总编剧,周志方、郝中夙、韩增光编剧,高希希导演,陈建斌、于和伟、张博、陆毅、倪大红、黄维德、于荣光、聂远、李依晓、何润东、陈好、林心如、霍青、邵峰、常铖、李建新等主演的 95 集历史剧《三国》,在充分尊重原著的基础上,又根据电视剧创作的艺术规律对原著的一些价值观念、故事内容、人物形象和情节结构等进行了一些必要的调整和补充,使之更加合理与完善,也更符合电视剧的拍摄要求。

首先,该剧对原著中一些旧有的价值观进行了更新,淡化了对传统的"忠义"观念的渲染。正如有的学者所说:"新《三国》将价值观重新调回到当时的历史、政治环境之中。在大纷争大混乱的政治舞台上,显然用《三国演义》中的传统民间善恶、是非去处理问题是行不通的。于是,新《三国》有了更复杂的矛盾,更多的利益选择,更赤裸、冷静的政治权谋。于是,新《三国》不是简单的善恶之战,它更历史地重现三家政治集团之间的争斗。"

① 《徐峥陶虹定情作〈猪八戒〉成后现代艺术代表作》,"搜狐娱乐网"2012 年 5 月 21 日。

其次,该剧对一些主要人物形象进行了重新定位,在"新《三国》"中,政治人物的性格、能力有不少被重新确定,这也是与《三国演义》大为不同之处,《三国演义》的写作时代,文学讲究扬抑,提升某某的最好方法就是贬低他的对手,而且许多描写太过简单,但在新《三国》中更讲人物性格的完整与合理。在新《三国》中曹操被推崇为第一政治家,也是第一明星,这与历史是一致的"而"刘备除了仁义之外,也有权术、伪善,也有决断力与控制力;而在《三国演义》中,刘备只是个摆设,只是由于有了诸葛亮和张、关、赵一班勇将才取得成功。新《三国》的孙权也比旧版饱满,孙权更加霸气,也更敏感,对手下的不信任、猜忌,对权力的迷恋与维护都显现了孙权的强势等。"显然,对曹、刘、孙的重新定位,不仅有利于更好地体现出三家政治集团之间的斗争,而且也使其个性更加鲜明。无疑,这些人物形象既具有原著《三国演义》赋予的主要基因,但也具有该剧编导和演员赋予的独特品格。

另外,该剧"在结构上也改动了不少。比如,没有了"桃园三结义",没有了"许褚大战典韦",也没有了"七擒孟获",诸葛亮死后的姜维与邓艾的抗争本身就很鸡肋了,此次也省去了。而且对一些著名段落也有了令人吃惊的新解,比如空城计,在新《三国》中,被解释为司马懿识破了空城计,但为自己着想,保有诸葛亮就可以避免"兔死狗烹"的政治命运,最后有意放走了诸葛亮。"

该剧的不足之处是:"张飞、关羽、吕布都不尽如人意。而女性角色也都一样没什么光彩。新《三国》也像电影《赤壁》一样,想多加一些女人戏,事实上,大多是败笔。比如,小乔救诸葛亮等。《三国演义》处理得更好,在那个年代,女性是没有什么地位的,貂蝉也好、孙尚香也好,都是政治牺牲品,大乔、小乔只是用于刺激男性的尊严。随意延伸一些女性的情感、作为,在新《三国》中并不成功。"①

该剧的改编拍摄经过了前后三年的筹备,投资1.6亿元,拍摄期达10个多月,播映后在国内外均获得好评,曾先后荣获2010年度网络最受欢迎电视剧(内地);第十七届上海电视节白玉兰奖最佳电视剧银奖;韩国首尔国际电视剧大赏评委会大奖和最佳男演员奖;日本东京2011国际电视节海外电视剧大奖;第四十五届美国休斯顿国际电影节大雷米奖等。

由于观众热衷的"三国"题材已经有《三国演义》多次改编拍摄的作品珠玉在前,所以由盟将威影视、华利文化传媒等联合摄制出品,由常江编剧,张永新导演,吴秀波、李晨、刘涛、于和伟、张钧甯、唐艺昕、翟天临、张芷溪、王劲松、王东、杨猛、檀健次、肖顺尧等主演的42集古装历史剧《大军师司马懿之军师联盟》及其续集

① 上述引文均见戴方:《新〈三国〉是对名著的出色修正》,《北京晚报》2010年6月19日。

44集的《大军师司马懿之虎啸龙吟》,是对《三国演义》一次独辟蹊径的改编,由此构成了颇具新意的历史人物传记剧。该剧破天荒地以《三国演义》中的次要人物司马懿为主角,以他为中心结构剧作情节内容。因切入视角的转变而颠覆了原《三国演义》的很多立场,为历史新编剧的创作提供了很好的思路和借鉴。

正史上对司马懿的记载仅千余字,《三国演义》中构筑了司马懿的"奸雄"形象,他是诸葛亮的对手,具有阴森多疑的人物性格。"《三国演义》里,司马懿不是主角,数出去六七号人物,也数不到他,资料少。"《大军师司马懿之军师联盟》用80集的体量讲述这个历史人物自26岁出仕开始直至一统中国的波澜一生,大部分是依据历史记载事件的合理想象与杜撰,让人感觉既熟悉又陌生。①《大军师司马懿之军师联盟》上下集耗资4亿,拍摄333天,着重抒写了魏国大军师司马懿跌宕起伏的传奇一生,展现了波澜壮阔的后三国时代。司马懿四朝元老,注重人物在乱世中情感层面的刻画,包括腹黑和隐忍的典型性格特征,情节张弛有度。该剧导演张永新认为:"在中国老百姓眼里,司马懿是个奸白脸,深谙厚黑学。影视剧里对他都是有意无意地贬低。把这么一个丑角端到影视剧的中心,把他当男一号,该怎么做,这是第一关要解决的问题。作为导演,如果你没有这个预估和判断的话,那就是不负责任的。"②导演张永新和制片人吴秀波看了很多历史材料,再加上历史专家的解析,渐渐形成一个共识,那就是"民间主流认知中的司马懿其实是有偏差的。"导演张永新说,"功过两奇伟,这是更公正地对司马懿的评价。"③《大军师司马懿之军师联盟》避重就轻,不轻易对历史和历史人物下宏大的定论,制片人吴秀波坚持以世道来讲人心,他认为"《三国演义》里有太多吸引人的情节,我们改编时往往关注情节,但没有解决人物的内心矛盾。戏剧写的无非是两个字——人性。用什么样的历史和故事讲人性,讲人物的内心矛盾,这是我们最应该考虑的问题。"④为此,该剧坚持大事不虚、小事不拘、虚实结合、以虚求实。在塑造人物形象时,大胆"揣测"历史人物的心理、心态,注重揭示传统文化底蕴、追寻历史轨迹。剧中引入了大量描写君臣、同僚、夫妻、父子、主仆相处的生活细节,特别是夫妻情感戏和家庭戏的分量占了全剧较大的比重,司马懿也被某些观众戏称"妻管严"。这样的情节安排也使剧作内容和人物形象更具有浓厚的生活气息。

当然,该剧播出后对此也有一些不同意见的争论,关于该剧"大家争论的焦点,

① 《吴秀波:我有困惑 渴望交流》,《北京晚报》2017年7月16日。
② 《吴秀波:我有困惑,所以做戏》,《三联生活周刊》2017年7月第29期。
③ 《吴秀波:我有困惑,所以做戏》,《三联生活周刊》2017年7月第29期。
④ 《吴秀波:我有困惑,所以做戏》,《三联生活周刊》2017年7月第29期。

其实大多围绕在历史真实和艺术想象的边界问题上：是遵照历史多一点，还是创作者的想象多一点？当艺术想象与历史记载相悖时，我们又该如何看待？"①《人民日报》曾发表过一篇《历史剧把握好"不虚"与"不拘"》的文章，文中提及《大军师司马懿之军师联盟》，对当时该剧引起的争论进行回应，作者认为"以历史为素材的影视作品，对于历史的撷取应是创造性的，拒绝瞎编乱造的同时，也不能束缚住创作的手脚。……最要紧的是价值观不能乱，千百年来中华民族所共同遵循的理想信念要在对历史的叙述中得以展现。历史细节上的小问题可以修改、弥补，但创作者秉持的观念，既要敬畏历史的真实，也不能缺少拥抱当今时代的胸怀。"②所以，尽管历史新编《大军师司马懿之军师联盟》该剧的部分艺术想象确实超越了历史，却不妨碍它是一部受广大观众认可的优秀作品，也更接近现代影视剧观众的欣赏需求。同时，该剧既有金戈铁马的宏大场面，也有细腻入微的才智较量；编导耐心打磨每一处细节，力求使之完善；剧作影像风格突出，对比强烈；主要人物个性鲜明，能给观众留下深刻印象。

作为《大军师司马懿之军师联盟》的续集，《大军师司马懿之虎啸龙吟》主要讲述了群雄割据混战的后三国时期，司马懿的后半生从辅臣到权倾大魏的转变过程。该剧延续了《大军师司马懿之军师联盟》的艺术追求和美学风格，格局宏大，既有金戈铁马的宏大场面，也有细腻深入的才智较量，戏剧冲突引人，人物个性凸显，对人性的复杂性也有较好的艺术描写。

这两部电视剧相继播映后赢得了众多观众的喜爱与好评，《大军师司马懿之军师联盟》播出后直至收官播放量已突破60亿，豆瓣评分高达8.2分；《大军师司马懿之虎啸龙吟》在豆瓣的评分达到了8.4分。《大军师司马懿之军师联盟》曾先后荣获第31届电视剧飞天奖优秀电视剧奖；第24届上海电视节白玉兰奖最佳男配角、最佳美术奖；第5届文荣奖最佳导演、最佳女主角、最佳男配角奖；首届"中国4K映像节"最值得期待电视剧金4K奖；第10届海峡影视季最受台湾观众欢迎的大陆电视剧等。

9. 据《三侠五义》和《七侠五义》改编拍摄的几部包公剧评析

如前所述，《三侠五义》是清代文人石玉昆创作的一部古典长篇侠义公案小说，而《七侠五义》则是近代学者俞樾根据《三侠五义》改编而成的一部古代小说。这两部小说里都有关于包拯（包公、包青天）的故事，再加上各种民间传说，故而，包拯的

① 肖家鑫：《历史剧把握好"不虚"与"不拘"》，《人民日报》2017年10月26日。
② 肖家鑫：《历史剧把握好"不虚"与"不拘"》，《人民日报》2017年10月26日。

故事成为一个大 IP,据此改编拍摄的影视作品不少。新世纪以来,在电视剧创作领域,就先后出现了《少年包青天》(2000)、《少年包青天 2》(2001)、《少年包青天 3 之天芒传奇》(2006)、《包青天之七侠五义》(2011)、《少年包拯》(2020)等作品。这些作品选取了不同的包拯故事,并根据电视剧创作的需要,进行了各具特色的艺术改编。

由北京电视台、广州东方明珠文化传播有限公司联合摄制出品,由黄浩华编剧,胡明凯导演,周杰、任泉、释小龙、李冰冰、刘怡君、郑佩佩、陈道明、王绘春、贾致罡主演的 40 集历史人物传记剧和推理断案剧《少年包青天》主要讲述宋仁宗年间,庐州有一个面容黝黑却聪明机智的青年包拯,他屡破奇案,为人伸冤,赢得民众称赞。包拯的同窗同学公孙策,也智慧过人,自视甚高,他与包拯堪称一时"瑜亮"。但是,每次查案,公孙策皆败在包拯手下,让公孙策又妒又恨。包拯母亲沈氏,是一名悬壶济世的大夫,她开设了青天药庐,闲时也替官府做一些验尸工作,包拯的一些医理知识,都来自其母沈氏,这对他的查案工作有很大帮助。全剧由七个故事组成,通过一件件惊心险魄的案件和跌宕起伏的曲折事件,较成功地刻画了少年包拯的艺术形象。该剧在剧情故事的演绎中糅合了较多元素,既有悬念,也有武侠,还有言情,主要情节的设置也较为合理,剧情发展悬念迭起、环环相扣。叙事较紧凑,案件一个接着一个,层层引人深入,有较强的观赏性。同时,编导还注重凸显了少年包拯多方面的性格特点,他血气方刚,但又不失顽皮风趣;他既具有理想和正义感,但也有一些幼稚和鲁莽;当然,他更不懂得官场的左右逢源、明哲保身之术。所以尽管他很聪明,但却屡屡碰壁,这样就使少年包拯的形象具有较鲜明的艺术个性。相比之下,公孙策、凌楚楚等其他一些主要人物的性格还较为单一,个性特点不够鲜明。

40 集的《少年包青天 2》由广州东方明珠文化传播有限公司摄制出品,由黄浩华编剧,胡明凯、曾谨执导,陆毅、任泉、释小龙、范冰冰、李卉、佟大为、刘东浒、刘威等主演,该剧承接了第一集的故事情节发展,包拯已经褪去了初生牛犊不怕虎的生涩和冲动,而成了稳重而有担当的县城父母官。他忽然收到皇上急召回京,查办收受贿赂贪污的官员连续死亡的案件。包拯和公孙策、展昭等人继续推理侦查,一路上为民请命,侦破了各种悬疑奇案。同时,宫廷斗争在续集中也日趋激烈。该集中包拯等人面对的各种对手也日益奸诈、狡猾、狠毒,所以斗争也更加尖锐复杂。新增加的王朝、马汉、张龙、赵虎和小蜻蜓等人物,也各具特色。

45 集的《少年包青天 3 之天芒传奇》由广州东方明珠文化传播有限公司摄制出品,由沐清华编剧,何培、澄丰导演,邓超、释小龙、赵阳、秦丽、杨蓉、杨丽晓、贾一

平、何中华等主演。该剧剧情有了较大变化,主要讲述因收到不明来信而离开家园两年后的包拯音讯全无。在此期间,每当有奇案发生,公孙策便会赶赴现场,为了寻找包拯。因公孙策谙辽语,宋仁宗遂委派他为礼部侍郎,前往宋辽边境洽谈议和。在边境小镇,公孙策和展昭遇到了失去记忆成为妓院小杂工的包拯。失忆后傻里傻气包拯常被妓院里的小丫鬟小蛮欺负。此后,妓院老板及辽国大官相继神秘被杀,包拯找到了真凶,真凶欲杀包拯灭口,但他却因祸得福恢复了记忆。公孙策领着包拯及小蛮回到京城,得宋仁宗召见。仁宗邀得东瀛高僧至中土论道,派包拯代替自己前往参神。东瀛高僧带来了神武天皇传下的三大神器,有传闻神武天皇,正是当年被秦始皇派往东海寻找神仙的徐福。守护三大神器的僧人相继被杀,包拯终破了此案,同时,发现三大神器里藏有一张地图,可寻到宝物天芒。仁宗认为天芒很可能就是徐福当年给秦始皇炼制的长生不死药,于是,包拯奉皇命领着公孙策、展昭等去寻找天芒。该剧播出后收视率较高,但也有不同意见的争议,赞扬者认为:"邓超版包青天虽然有点傻里傻气的,但憨厚可爱,其精明、细致之处在断案过程中依然可见。编剧把包青天设计成"傻大包",与周杰、陆毅扮演的前两版包青天截然不同,让观众更有新鲜感,不再是前两版简单的重复。邓超的演技不俗,把这个可爱的"傻大包"演得活灵活现,与他以往塑造的角色有很大反差,再次证明了他不俗的表演功底。"而批评者则认为:"包青天是有名的历史人物,《少包3》突然把这样一位名垂青史的历史人物变成了一个傻子,有点"恶搞"的嫌疑,让观众难以接受,实在很难和那个公正廉明、机智聪明的包青天联系到一起。邓超的演技是没有问题的,但是演这样一个"傻大包",有损他的形象。"[①]从改编的角度来看,该剧的剧情内容与原著有较大差距,颠覆了包拯的固有形象,虽然增强了观赏性和娱乐性,但这样的改编并非上乘。

40集的《包青天之七侠五义》由大连天歌传媒股份有限公司、西安天晟影视文化有限公司等联合摄制出品,由曲伟、宋冠仪编剧,陈烈、唐浩、王圻生导演,金超群,何家劲、范鸿轩、陈浩民、王莎莎、杨立新、江宏恩、金铭等主演。该剧分为6个单元,其中保留了"铡包勉""五鼠闹东京"两个经典故事,而"包公前传""小侠艾虎""北侠欧阳春""昭华恋"4个单元则是全新的故事内容,着重讲述了开封三子的相识过程,以及展昭与丁月华的爱情故事等。该剧不单是破案,也增添了不少新的元素。在4个新单元的故事里,争议最大的是"小侠艾虎"和包公的"忘年恋"。因为在原著里,"艾虎"是一个智勇过人、武艺超群的男子,但剧中却变为一个女娃,再加

① 《〈少包3〉全国热播,邓超版"傻大包"引争议》"新浪娱乐"2006年9月7日。

上演员王莎莎的表演不到位,故受到观众的质疑。另外,对于该剧增加的包拯的一段恋情,也曾受到质疑。包拯的恋爱对象是其收养的孤女、后来成为包家丫鬟的芸儿。两人在剧中的感情戏还比较含蓄,对于这段颠覆性的"忘年恋",有的观众认为此举"破坏了包青天系列的经典味道,显得不伦不类,太雷人了。"对此,该剧编剧兼主演金超群曾解释说:"我根据包公的正史和野史知道包公晚年有妾,还替他生了儿子延续了后代。我设计的角色是他家的丫鬟芸姑娘,她对老包很崇拜,经常关心老包工作以外的事情。"他表示剧中的感情戏与现在流行的感情戏不同,包公的情感表达很含蓄,而且"最后芸姑娘死了,我们继续让老包孤单地在戏剧里生活,既避免了他神性和人性的混淆,也弥补了老包人性不足的部分。"①从总体上来说,该剧在改编时还是尊重原著《七侠五义》的主要内容,并在剧中做了较清楚的叙述,当包拯揭贪去弊、惩奸除恶时,七侠五义的侠风义行也随之传颂于民间。

12集的《少年包拯》由山东庸正传媒有限公司、星座魔山影视传媒股份有限公司等联合摄制出品,由袖唐、李明璇编剧,潇庸导演,夏志远、傅子铭、彭艺博、刘馨棋、苑琼丹、沈保平等主演。该剧以少年包拯为故事内容的中心,主要讲述少年时期的包拯在进京赶考途中侦破奇案,和公孙策、小展昭一起经历的各种离奇故事。宋朝天圣年间,庐州府的包大娘意外涉案,包拯为母洗冤却牵出一桩灭门惨案。随后在进京赶考途中和公孙策、小展昭误进无极客栈,在山林深处智破科考奇案。最后又在诡异的魄灵镇一案中又牵连出深宫大案。通过一系列案件的侦破,很好地表现了少年包拯的智慧和才华。该剧在塑造少年包拯的艺术形象时作了一些新的探索和尝试,与《少年包青天》有异曲同工之妙。

有评论认为:"该剧从故事内容到整体呈现,既有独树一帜的创新,也有追求卓越的匠心。该剧的包拯不仅有最年少的皮囊,也富有十分有趣的灵魂,可以说是很地气的最强大脑。在包拯的身上,会让观众看到自己的影子,他阳光朝气,时而聪明时而憨直,他有自己的理想和坚持,也有一往无前的勇气和信心,同时,他也有世俗悲欢、人之常情,在寻求真相的过程中,对亲情、友情、爱情不断衍生更深的理解和体验。《少年包拯》一改往日探案剧深沉与压抑的基调,以一种端庄厚重而又不失轻松幽默的格调,将悬疑惊悚性和轻喜探险风,在真相与假象的紧张挑战中,让观众感受故事内外的喜怒哀乐,有发自内心的笑,也有情到深处的泪。在以包拯为核心的少年探案团中,对公孙策和展昭也进行了别开生面的创新,公孙策洁癖、毒舌,还有自恋的傲娇,但在这些个性之上,他更是与包拯最惺惺相惜的知己。展昭

① 《昔日铁三角重聚引发争议,包公忘年恋雷倒网友》,"新浪娱乐"2011年2月21日。

则诠释了自古英雄出少年,他既是充满正义精神的小侠士,也是崇拜包拯的小迷弟,虽然常常人设随时崩塌因天真无邪而笑话百出,但他始终与包拯、公孙策一样不忘初心。女主更是以贴近生活的动人方式,诠释了一种纯真善良下的独特一面,她对生活的憧憬和对包拯的真挚的爱慕,露于表面又深埋心底,值得观众深究的一个独特角色,期待上映后的精彩呈现。"[1]

总之,上述各类包公剧的改编拍摄和播映,不仅进一步普及了古代小说《三侠五义》和《七侠五义》,使广大观众对其内容有了更多的了解,而且使历史上的"清官"代表人物包拯的艺术形象更加深入人心。显然,以史为鉴,这些剧作也具有很好的现实意义。

[1] 《〈少年包拯〉开播,最年少包青天回归》,《湛江晚报》2020年1月10日。

第七章 据中国古代文学作品改编拍摄的影视剧在海外传播概述

众所周知,影视作品是文化的载体,在文化交流与传播中发挥着十分重要的作用。随着中华优秀文化对外传播的日益增强和中华优秀文化"走出去"工程的具体实施,国产影视剧作品在海外的传播及其影响也不断扩大;2001年国家广播电视总局发布了《广播影视"走出去工程"的实施细则》以后,在政府主管部门的主导下,各个影视制作出品机构和营销机构开始有计划地实施国产影视剧的"走出去工程";其中根据中国古代文学作品改编的影视剧也受到越来越多海外观众的喜爱与欢迎,在传播和弘扬中华优秀文化等方面发挥了很好的作用。

第一节 通过更多传播途径,以更快的步伐走向海外的中国影视剧

一、中国电影在海外传播情况简述

众所周知,电影是一种国际性的可比艺术,它只有通过不断地交流、学习和借鉴,才能有效地提高其艺术水平和技术质量。同时,电影又是一种文化商品,它只有在更广泛的电影市场上流通,才能回收成本并盈利,以此方能投入再生产。为此,电影诞生以后,就逐步成为在全球广泛传播和流通的一种文化商品。当然,作为一种独特的艺术样式,电影也同时传播着各个民族的文化风貌和各自的价值观与审美观。

自20世纪初至40年代末,中国电影市场上充斥着大量外国影片,其中特别是美国好莱坞影片占据了多数中国电影市场。中国电影诞生以后,由于电影工业、电影技术与艺术以及电影营销等方面的力量较薄弱,所以国产影片只占据了部分国内电影市场,只有少数影片能进入海外其他国家的电影市场。自1926年起,由于

天一影片公司等根据中国古代文学作品和民间故事改编拍摄的《梁祝痛史》《义妖白蛇传》《珍珠塔》《孟姜女》《孙行者大战金钱豹》《唐伯虎点秋香》《花木兰从军》《刘关张大破黄巾》《西游记女儿国》《铁扇公主》等影片在东南亚电影市场颇受欢迎,为此国内其他一些电影公司也纷纷仿效,于是掀起了古装片竞摄风潮,改编拍摄了一大批各种类型的古装片。这些影片尽管艺术质量不高,但却为中国影片在海外的传播和占领东南亚电影市场发挥了较大作用。自 1928 年始,当一些电影营销商和电影公司的老板发现一些武侠神怪片在东南亚电影市场很受欢迎后,又掀起了拍摄武侠神怪片的风潮,其中由明星影片公司根据平江不肖生(向恺然)所著小说《江湖奇侠传》改编拍摄的影片《火烧红莲寺》曾轰动一时,为此在 3 年里该片连续拍摄了 18 集之多,影响颇大。其他影片公司也相继拍摄了《荒江女侠》(13 集)、《儿女英雄》(5 集)、《关东大侠》(13 集)等,这些影片也曾在东南亚电影市场上风行一时。

20 世纪 30 年代左翼电影的崛起迎合了特定时代国内广大观众对电影的审美需求,故表现社会现实,批判黑暗制度的左翼进步电影成为创作主潮。抗战爆发后,反映广大民众抗日热情的进步影片也同样适应了时代、社会和观众的需要。在此期间,也有诸如《四郎探母》《周瑜归天》《霸王别姬》《林冲夜奔》《斩经堂》等戏曲片问世,这些影片在对外传播方面发挥了一定的作用。上海"孤岛"时期和沦陷时期,由于时局和电影的生态环境发生了变化,所以以《貂蝉》《木兰从军》等影片的拍摄为起点,文学改编的古装片再一次超越时装片占领了电影市场,彰显了其巨大的商业影响力和旺盛的生命力。诸如《王熙凤大闹宁国府》《西厢记》《孔雀东南飞》《西施》《新盘丝洞》《红楼梦》等一批根据古代文学作品改编拍摄的影片曾产生过较大影响,有些影片也曾进入东南亚电影市场。抗战胜利后,新现实主义电影运动的勃兴使许多电影人创作拍摄了一批针砭国统区社会现实诸多问题的影片,改编古代文学作品的影片则屈指可数,故事片《浮生六记》和戏曲片《生死恨》是该时期有一定影响的较好的作品。

中华人民共和国成立以后,随着中国国际地位的不断提高和对外文化交流活动的日益频繁,以及新中国电影创作的繁荣发展,中国电影以积极的姿态参与国际文化交流活动,这种交流主要是参加各类国际电影节以及在部分国家举办的电影展映。由于政治、外交和意识形态等方面的原因,与西方国家电影界的交流较少。据不完全统计,从 1950 年至 1980 年,中国影片在海外各类国际电影节和展映活动中共计获得各种奖项 97 项;其中如故事片《中华女儿》和《赵一曼》分别在第五届卡罗维·发利国际电影节荣获自由斗争奖和演员奖,《祝福》在墨西哥国际电影周荣获银帽奖,《五朵金花》在第二届亚非电影节荣获最佳导演银鹰奖和最佳女演员银

鹰奖,《革命家庭》在第二届莫斯科国际电影节荣获女演员奖,《舞台姐妹》在第二十四届伦敦国际电影节荣获英国电影学会年度奖等;美术片《神笔》在第三届大马士革国际博览会电影节荣获短片银质一等奖,《小鲤鱼跳龙门》在第一届莫斯科国际电影节荣获动画片银质奖,《小蝌蚪找妈妈》在第十四届洛迦诺国际电影节荣获短片银帆奖,《大闹天宫》在第十三届卡罗维·发利国际电影节荣获短片特别奖等;纪录片《和平万岁》在第四届世界青年联欢节荣获一等奖,《非洲之角》在第四届非洲电影节荣获最高奖(非洲奖),《不屈的阿尔及利亚》在第五届非洲电影节荣获最高奖(非洲奖)等;科教片《金小蜂与红铃虫》在第二届亚非电影节荣获二等奖,《中国人工喉》在第十四届德黑兰国际教育电影节荣获金质奖等。由此不难看出中国电影的进步与发展,及其在国际上取得的良好声誉。其中美术片《大闹天宫》是根据中国古代小说名著《西游记》改编拍摄的一部优秀作品。

特别是1976年"文革"结束以后,中外电影交流日渐繁荣。"从1977年至1980年的四年间,中国电影输出输入公司已同世界上六十多个国家或地区的两百余家电影机构、团体和电影界人士建立了商业性和非商业性的业务联系,其中有一些多年以来一直保持着比较经常性的业务往来。四年来,我国影片对外的商业性输出已达一千六百多部次(其中故事片六百多部次);非商业性输出也有很大的增长。此外,每年我们都送片参加一些国际电影节的映出活动和与一些友好国家相互举办电影周等。"其中"《大闹天宫》曾被称为是'1978年伦敦电影节上最轰动、最活泼的一部影片',而获最佳影片奖。四年中已行销四十多个国家或地区;《哪吒闹海》被看成是近年来中国大型美术片的成功之作,'不论是在绘画技巧上,或是画面设计、变化与色彩上,都不愧为第一流的创作。'目前已售出世界版权,在一些国家的映出反映非常热烈,'由始至终叫人赞叹不已'。孙悟空、哪吒的形象和故事,已为许多海外观众所喜爱,特别是他们已成为儿童观众所崇拜的英雄和偶像。其他许多美术片,尤其是独特风格的水墨动画片,如《小蝌蚪找妈妈》《牧笛》等,也是深受海外观众赞赏的。"①

20世纪80年代,通过思想解放和改革开放,中国电影在复兴和繁荣发展的过程中,开始进一步加强了与海外各国电影人和各种电影机构的交流,政府主管部门有意识地把各类国产影片送往国外进行交流、展映和评奖,除了参加一些重要的国际电影节评奖活动外,也举办一些中国电影的展映活动。例如,1980年10月2日至30日,伦敦英国电影学会所属国家电影资料馆和国家电影院联合举办了"电

① 胡健:《中国电影输出输入工作的发展》,《中国电影年鉴:1981》,中国电影出版社1982年版,第426页。

影——中国电影四十五年"回顾展,"这次回顾展是中国电影对外交流史上的一件大事,它具有如下几个特点:第一,它是中国电影在世界上第一次全面的历史性回顾,其规模之大,内容之丰富,都可以说是空前的。""第二,它具有明确的目的性。英国电影学会公报指出:该学会所属国家电影院,过去虽然也放映过中国影片,但都是断断续续地进行的,是孤立而无联系的,因此,包括英国电影观众在内的西方观众从未有机会对中国电影事业的全面发展情况和主要的编剧、导演、演员有所了解。这次之所以举办该学会有史以来'最大的和最有气魄的'一次民族电影回顾展,其目的就在于'向西方观众提供一个发现和欣赏中国电影本质的首次机会'。""第三,回顾展取得巨大成功,是和英国朋友们,尤其是影评家托尼·雷恩斯和国家电影资料馆故事片部负责人斯科特·米克两位主要组织者的努力分不开的,是中英两国电影工作者密切合作的结果。""第四,伦敦回顾展引起了国际上的广泛注意和连锁反应,很快形成了一股通过举办各式各样的中国电影回顾展推动研究中国电影的热潮,此起彼伏,一浪高过一浪,其影响远远超过英国一个国家的范围。研究中国电影的各国学者的活动越来越频繁了。在伦敦回顾展前,雷恩斯和米克曾经预言:'在这次回顾展之后,将没有任何理由和借口,在世界电影史中,使有关中国电影的空白继续下去。更多的介绍、探讨和研究应该继续进行。但无论如何,这次回顾展足以证明:中国电影所拥有的国际水准,早已存在了四十五年!'他们的预言现在正在开始成为现实。具有七十多年历史的优秀的中国电影艺术,已为人们所'发现',并且深受各国观众赞赏,从而开始改变了长期存在的世界各国对中国电影艺术无知的状况,推动了国际上对中国电影的研究工作,这就是伦敦回顾展的深远意义所在。"①

与此同时,1981 年中国电影代表团第一次参加了戛纳国际电影节,并带去《马路天使》《三毛流浪记》两部故事片参加展映。1982 年,中国故事片《阿Q正传》第一次在戛纳国际电影节正式参赛。中国电影在国际 A 类电影节的亮相,就使更多的海外电影界人士和观众开始更好地了解、认识和研究中国电影。1984 年,中国第五代电影导演开始崛起于影坛,随着陈凯歌的《黄土地》《大阅兵》开启了第五代导演的影片在国际电影节的获奖之路,随后张艺谋的《老井》《红高粱》也先后在国际电影节获奖。特别是 1988 年《红高粱》荣获第三十八届西柏林国际电影节金熊奖,这是中国电影首次在历史悠久的国际 A 类电影节上荣获大奖。

① 陈守枚:《伦敦举办"中国电影四十五年回顾展"》,《中国电影年鉴:1981》,中国电影出版社 1982 年版,第 427 页。

进入20世纪90年代后,中国电影逐渐扬威海外,在世界影坛上"遍地开花",接连荣获各种重要奖项。如1991年,张艺谋凭借《大红灯笼高高挂》斩获第四十八届威尼斯国际电影节银狮奖,次年提名奥斯卡金像奖最佳外语片,并且成为第一部获得意大利电影大卫奖最佳外语片的中国电影;谢飞的《香魂女》和李安的《喜宴》同时斩获柏林国际电影节的金熊奖;而陈凯歌的《霸王别姬》则获得戛纳电影节金棕榈奖,这是至今唯一一部获得金棕榈奖的华语电影。这些影片的获奖不仅标志着中国电影已经在国际影坛上占据了一席之地,而且也拓展了中国电影的海外传播之路,让外国电影人和广大观众对中国电影刮目相看。整个90年代,张艺谋所有影片的海外版权都能够成功卖出,并均能在北美电影市场取得千万元人民币以上的票房收入;陈凯歌的《霸王别姬》在斩获了金棕榈奖后,全球票房收入也累计超过了3 000万美元。与此同时,中国第六代电影导演也开始活跃在影坛,亮相在各种国际电影节,张元、王小帅、娄烨、贾樟柯等人的作品也陆续在各类国际电影节荣获各种奖项,由此进一步扩大了中国电影在海外的影响。中国影片成为海外广大观众了解、认识中国、中国人和中华文化的一个独特的窗口。

21世纪以来,随着中国电影的蓬勃发展和中华优秀文化"走出去"的步履日益加快,不仅有更多的中国电影参加各种国际电影节评奖和展映,而且也有更多中国影片进入海外电影市场进行商业放映。例如,2001年李安的《卧虎藏龙》荣获当年奥斯卡最佳外语片奖,这也是第一部获得奥斯卡最佳外语片奖的华语电影。同时,该片在北美电影市场获得了1.28亿美元的票房。又如,2004年的统计数据显示,当年共有150部次中国影片参加了58个国际电影节,有13部影片获奖,其中《可可西里》《茉莉花开》《看车人的七月》《一个陌生女人的来信》等故事片分别在东京、上海、蒙特利尔、圣塞巴斯蒂安等一些国际A级电影节上获得重要奖项。此后,国产动画片《大鱼海棠》《哪吒之魔童降生》等也相继在一些重要的国际电影节获奖。

值得一提的是,2004年国产古装武侠片让中国电影在海外发行方面实现了历史性突破。此前中国电影在海外市场全部是买断发行,以片易片,收益十分有限;但张艺谋的《英雄》和《十面埋伏》,何平的《天地英雄》这三部古装武侠片,则在北美市场收回了超过11亿元人民币的票房。《英雄》则成为首部进入美国主流电影院线放映的中国电影,其北美电影市场票房超过了5 300万美元。此后,2006年于仁泰的《霍元甲》在北美电影市场获得2 400万美元票房。除了古装武侠片之外,还有古装历史战争片《三国志之见龙卸甲》《赤壁》(上下集)等,以及古装奇幻喜剧片《西游·降魔篇》系列、古装魔幻爱情片《画皮》系列、古装悬疑侦破片《狄仁杰之通天帝国》系列等,也曾先后在海外诸多国家上映,获得了较好的票房收入。此外,近

年来一些国产主旋律电影也开始进入海外商业电影市场,如 2017 年,《战狼 2》全球票房收入 8.70 亿美元,位列全球票房榜第 55 名;2019 年,《流浪地球》在北美电影市场的上座率超过 90％,斩获了超过 300 万美元的票房;《红海行动》北美电影市场的票房收入为 154 万美元。

从总体上来说,自 2013 年以来,我国电影海外销售影片总收入在逐年增长,如 2012 年我国电影海外销售影片总收入为 10.6 亿元人民币;2013 年我国电影海外销售影片总收入为 14.14 亿元人民币;2014 年海外销售影片总收入为 18.7 亿人民币;2015 年海外销售影片总收入为 27.7 亿人民币;2016 年海外销售影片总收入为 38.257 亿人民币;2017 年海外销售影片总收入为 42.53 亿元人民币。这说明中国故事片、美术片、科教片在海外的发行销售情况正在不断取得进展。而具有独特中华文化特色的戏曲电影,虽然还很难进入商业电影市场,但也开始通过各种途径逐步走向海外。如 2016 年 8 月,中闻影视联合了《欧洲时报》、海汇润和(宁波)影视传媒有限公司在德国法兰克福一家电影院举办了一场中国越剧电影展,把越剧电影带到欧洲。可以说,中国电影以其独具的文化内涵和艺术魅力,已成为世界影坛和海外电影市场上的一道亮丽风景。

如今,华语片在海外市场的发行模式已不同于往昔,海外电影的发行公司也在发生改变。原本被法国、德国、英国等欧洲公司垄断的海外销售代理市场,如今加入了越来越多的中国公司,自主代理华语电影的海外发行。如专注于在海外市场发行华语电影的"华人文化"公司,就形成了该公司独特的"三部曲"发行模式:即首要目标是先保证华人市场;其次是带动海外本土观众对于华语片的认知,并建立"一带一路"等地区的发行渠道;最后则是建立华语片在全球范围内的发行营销体系。中国电影发行公司自主负责华语影片在海外的营销发行,不仅加强了中国影视公司在海外市场的话语权,也更好地推动了中华优秀文化的国际化传播。同时,第 6 代导演在国际上崭露头角后,其中有的导演已逐渐形成了自己的电影品牌,并打造出一条完善的海外版权销售、发行网络,贾樟柯就是其中的佼佼者。21 世纪以来,贾樟柯和日本北野武工作室、法国老牌公司 MK2 等建立起了深度合作关系,进而使其投资仅 600 万元的影片《三峡好人》靠版权费就收入 4 000 万元,而成本 4 000 万元的影片《山河故人》在上映前就通过海外版权销售收回了投资成本。显然,这种营销方式是值得推广的。

应该看到,尽管中国电影的海外销售收入虽然逐年升高,但其海外票房仅相当于全球票房的 1％左右。和每年几百部国产电影的总量相比,能够"走出去"并且在海内外成功营销的国产影片还是只占少数。目前,中国电影在海外落地的大多

是日本和东南亚地区,进入欧美主流市场的影片还不成规模。由于"文化折扣"现象的存在、宣传推广的薄弱、叙事方式和字幕水平等"技术问题"的限制,"三少"——海外票房少、连续增长少、进入海外主流院线的中国影片少,仍然是中国电影亟须解决的问题。据报道:"一项针对美国、加拿大、英国、法国、德国等9个国家的1 400名观众的调查结果显示,中国电影在国外能见度较低,进入海外商业院线的中国电影数量十分有限。55%的海外观众通过录像带和DVD观看中国电影,32%的英语观众完全没有看过中国电影,三分之一以上的外国观众对于中国电影一点也不了解。"①

根据中国古代文学作品改编拍摄的古装历史影片要更好地实现"走出去"的目标,一方面在改编时要尊重原著,能准确传递原著的精髓;另一方面则要努力提高艺术水平、拍摄水平和制作水平,这样才能取信于观众,并赢得他们的喜爱。倘若在这些方面有所失误,就会受到观众的批评。例如,改编自《三国演义》的故事片《三国志之见龙卸甲》是由中国和韩国合拍的一部影片,在2008年4月亚洲地区上映后票房节节攀升,虽然成为该时期电影市场中的赢家,但同时也遭到了很多批评,不少观众认为其故事情节偏离了史实和原著。由于原著《三国演义》的巨大影响,所以许多海外观众对有关人物和情节十分熟悉;为此,在进行影视改编时就需要以严谨的态度,能较准确地进行创造性转化,使改编后的作品能更好地凝练和传播原著之精髓。

总之,中国电影实施"走出去"战略不可能一蹴而就,还需要在各方面做很多具体工作。不但要提高影片的艺术质量,努力创作拍摄出精品佳作;而且要改革完善电影发行体制,要建立起多种海外市场通道。同时,中国电影的对外宣传、推广、包装也应该引起有关方面高度重视。与美国好莱坞电影相比,中国电影在宣传上投入的人力、物力都还很有限,在这方面需要进一步改进与加强。只有这样,中国电影才能更快地"走出去",并不断扩大和拓展传播范围。

二、中国电视剧在海外传播情况简述

中国电视剧创作拍摄开始于1958年,经过几十年的发展,在创作实践中逐步走向成熟。伴随着中国电视剧走向成熟的历程,中国电视剧从20世纪80年代开始,逐步走向世界,并逐渐产生了一定的影响;至20世纪90年代,走向海外的国产电视剧日益增多,其中根据中国古代文学作品改编拍摄的电视剧如《红楼梦》《西游

① 肖扬:《中国电影海外收入大幅下降,唐人戏院在北美消失》,"中国新闻网"2012年9月14日。

记》《水浒传》《三国演义》《聊斋志异》《诸葛亮》《济公》等曾受到欢迎和好评,在海外观众中产生了较大影响。其他题材的电视剧如《努尔哈赤》《甄三》《末代皇帝》《围城》《宋庆龄和她的姊妹们》等也都先后在海外一些国家播放过,并产生了不同程度的影响。据报道:"《西游记》《三国演义》《康熙王朝》《还珠格格》等可以算是早年国产剧'出海'的第一梯队。被国人奉为经典的《西游记》,在东南亚国家尤其是越南深受欢迎,据说暑假在越南播放《西游记》已成为让孩子安心待在家的妙招;越南、日本、韩国甚至德国都有《西游记》翻拍版本。《三国演义》在日本 NHK 电视台多次重播,被评价为'品质极高';《康熙王朝》在日韩受到热捧,陈道明借此打开国外知名度。《还珠格格》在东南亚和欧美播出时盛况空前,日文版、英文版都曾引起不小的轰动。"①

新世纪以来,由于中国电视剧创作生产的日益繁荣发展,其对外传播也取得了较大的拓展和进步。随着电视剧资源和对外传播媒介建设的优势显现,中国电视剧在传播范围上已由中国港台地区和东南亚各国逐步扩大到欧美和非洲等国家和地区,其中特别是具有较鲜明中国符号的历史剧和武侠剧已经成为被世界各国观众所知晓和喜爱的影视文化产品。其中如《武松》《花千骨》《步步惊心》《甄嬛传》《琅琊榜》《延禧攻略》《长安十二时辰》《知否知否应是绿肥红瘦》等古装历史剧,以及《媳妇的美好时代》《婚姻保卫战》《奋斗》《我只喜欢你》《小别离》《父母爱情》《欢乐颂》等现实生活题材作品,均在海外销售中取得了一定的成绩。如《延禧攻略》在越南、泰国等东南亚国家的收视热度也很高;《知否知否应是绿肥红瘦》《我只喜欢你》等电视剧在韩国"中华 TV"播出后,深受观众欢迎。而《长安十二时辰》已授权给美国亚马逊、马来西亚 Astro、新加坡 Starhub 等多家视频网站,并得到了较高评价。

但是,上述走向海外的电视剧只占国产电视剧的一小部分,海外销售额也很有限。根据国家广电总局公布的《2019 年全国广播电视行业统计公报》显示,2019 年全国制作发行电视剧 254 部、1.06 万集。全国持证及备案的 620 家网络视听服务机构新增购买及自制网络剧 1911 部,2019 年网络视听产业规模达到 4 541.3 亿元。在这样规模的国产电视剧和网络剧中,能够走向海外的作品只是其中很少一部分。正如有的评论所说:"作为世界最大电视剧生产国,我国每年拍摄生产的电视剧超过 1.5 万集,但海外销售额还不足国内销售额的 5%。另外,购买我国电视剧的国家和地区相对集中在东南亚各国,而欧洲、北美地区的买家则寥寥无几。东

① 汪莹:《国产剧出海正在发力》,《人民日报》(海外版)2016 年 6 月 6 日。

南亚和港澳台地区的华人受众是我国电视剧的主要观看群体,约占出口电视剧受众人口总量的三分之二。《甄嬛传》和《琅琊榜》是近年来走出国门较为成功的历史题材剧。2013年初,《甄嬛传》被韩国CH-INGTV引进播出,同时段超过国家台KBS的收视。2013年6月18日,日本BS富士台将剧名改为《后宫争权女》后在日本首播,仅开播一周就迅速成为热门话题,打破了韩剧独霸日本海外剧市场的局面。《琅琊榜》不仅在国内创下了高收视率,而且内地首播还未结束,海外便开始争相购买播出权。自2015年9月21日起,《琅琊榜》已在北美、韩国等地播出,并陆续登陆中国台湾、中国香港、新加坡、马来西亚等地。"①

为此,我们既要看到中国电视剧在海外传播所存在的一些问题,也要看到已经取得的成绩和进展,以此增强信心。据相关数据显示,2013年中国电视剧出口额仅为1.05亿人民币,而2016年电视剧出口总额为5.1亿元人民币,占整体电视节目内容出口总额的68%,五年间增长了60%。至2017年,中国电视剧出口额已超8500万美元,增长速度较快。

据报道:"中国国产电视剧海外传播效果较好的是亚洲国家,尤其是传统上大中华文化圈范围内、当前文化同质性仍然较高的东南亚国家。这些国家本身的文化产品生产力较弱,尤其是优质影视剧的创作难以满足本国人民精神文化生活的需求,也客观上为中国电视剧在这些地区的成功传播提供了条件。2017年6月25日,新加坡《联合早报》网站曾报道称,中国电视剧的'华流'在越南席卷年轻人圈子,掀起汉语学习热。东亚的日韩等国,中国电视剧也取得了不俗的传播效果。2017年6月12日,《日本经济新闻》网站《"完全被迷住了!"——日本人如何看待中国电视剧?》的文章称,从《步步惊心》开始,《甄嬛传》《琅琊榜》和《人民的名义》在日本收获了一大批中国文化和中国电视剧的粉丝。"②另据报道:"在东南亚,缅语配音版《红楼梦》《西游记》《婚姻保卫战》等电视剧相继在缅甸各电视台播出,很多缅甸观众成为中国电视剧的'铁粉'。老挝MV电视台目前播放的影视剧中,大约有65%来自中国,吸引了上百万观众收看。据不完全统计,2019年,泰国电视台播出的中国电视剧数量达100多部。泰国Monomax视频网站近期播放的《斗破苍穹》颇受当地观众好评。"③又如,2017年,中国国际电视总公司在尼泊尔播出的尼泊尔语版电视剧《西游记》,通过新语种的布局,收获了平均收视率超过34.5%的好成

① 刘娜、刘山山:《"一带一路"背景下我国影视作品对外传播研究》,"中国共产党新闻网"2017年3月14日。
② 吴伟超《浅析国产电视剧海外传播现状》,《对外传播》2018年第1期。
③ 孙广勇等《中国电视剧在海外受欢迎》,《人民日报》2020年8月17日。

绩。该剧的开播还被尼泊尔权威媒体作为重要新闻推送,成为当地街头巷尾热议的话题。

近年来,中国电视剧已经进入非洲、拉丁美洲的一些国家播放,取得了较好的效果。"在非洲,《琅琊榜》《小别离》《欢乐颂》等电视剧被译配成英、法、葡语及非洲本地语言在多国播放,受到不少当地民众喜爱。2019年非洲电视节组委会主席帕特里克说,中国已连续8年在非洲电视节设立联合展台,让非洲观众能够欣赏到中国最新的电视作品。总部位于阿联酋迪拜的中阿卫视今年5月开设'北京剧场',至今播放了《最美的青春》《火蓝刀锋》《射雕英雄传》等近20部不同题材的中国电视剧,成为不少阿拉伯国家民众疫情防控期间居家看剧的选择;《鸡毛飞上天》在葡萄牙国家电视台播出,收视率高达23.2%;《温州一家人》在古巴热播;埃及国家电视台第二频道播出《金太郎的幸福生活》《媳妇的美好时代》《父母爱情》时,收视率均超过该频道黄金时段的平均收视率。反映中国现代社会生活的电视剧尤其赢得海外观众的喜爱。《奋斗》《欢乐颂》等反映中国年轻人为梦想奋斗的故事,很容易引起外国年轻人的共鸣。"[1]

20世纪90年代初期,中国电视剧的海外营销仅涉及中国港澳台、东南亚和日韩等10余个国家和地区。随着我国电视剧行业的积累和不断发展,电视剧出口范围不断拓展,如今出口范围已遍及100多个国家和地区。在经济全球化快速发展的今天,中国影视剧与全球优秀作品同台竞技,能受到海外各国观众的喜爱和追捧,由此也反映了中国经济的快速增长和文化软实力的不断增强,以及电视剧创作生产的繁荣发展。

但综观世界电视剧传播的格局,目前以美剧和韩剧为代表的文化产品在国际市场中占据了主流地位,中国电视剧仍处于较为弱势的地位,具体表现为出口量和出口额上的巨大差距。"具有中国特色的电视剧在走出国门的征途上仍然任重道远。'华剧'在国外的受关注度和影响力远没有'韩流'和美剧那般广泛。即便是受《甄嬛传》的影响,国外掀起了一股'中国电视剧热',却也未能形成持续强劲的'华流'浪潮。除此之外,中国电视剧精品还不够多,跟风、媚俗、娱乐化现象不容忽视。"[2]

显然,这些问题是需要电视剧从业人员认真克服的。应该看到,只有不断提高国产电视剧的艺术质量和制作水平,才能持续增强其艺术魅力和竞争力,才能在海

[1] 孙广勇等:《中国电视剧在海外受欢迎》,《人民日报》2020年8月17日。
[2] 刘娜、刘山山:《"一带一路"背景下我国影视作品对外传播研究》,"中国共产党新闻网"2017年3月14日。

外传播中取得更好的成绩。同时,为了增强中国电视剧在海外市场的竞争力,2017年12月26日,在中国影视艺术创新峰会暨第五届中国影视产业推介会上,来自华策影视、华谊兄弟、爱奇艺、京都世纪、大唐辉煌等10家中国影视文化产业龙头企业的负责人联合宣布,成立中国电视剧(网络剧)出口联盟,这意味着影视产业"抱团"走出去平台正式启航。此前中国电视剧海外售价一直起不来,主要原因就是各个影视公司各自为政,造成产品折扣率过高,海外的影响力不够大。因此,创立出口联盟,采取"抱团出海"的策略,将带来叠加效应、增量效应、聚合效应,未来出口剧集的售价有望实现多倍的增长。出口联盟平台的剧集将与Netflix、hulu、亚马逊等共同搭建可供收费观看的中国电视剧播出平台,并建立供片、点播、广告分账的模式,未来有望打破目前的发行困局。

可以预料,随着中国经济的快速发展和"一带一路"合作倡议的具体落实,中国积极发展与沿线国家的经济合作伙伴关系,共同打造政治互信、经济融合、文化包容的利益共同体、命运共同体和责任共同体,作为文化载体和传播媒介的中国影视剧也将会更多更快地走向海外,与海外广大观众见面。如2021年出品的中国电视剧《山河令》就曾登上Tumblr(全球最大轻博客网站)的全球热门剧集周榜第19名,剧集与其演员相关的话题亦是频频登上Twitter热搜。

第二节 据中国古代文学作品改编拍摄的影视剧在日本的传播状况

一、据中国古代文学作品改编拍摄的日本影视剧简况

包括中国古代文学作品在内的中华文化的各类经典作品,是世界文化宝库中令人瞩目的瑰宝,不少作品很早就被翻译介绍到域外各国,被众多海外读者所熟悉和热爱。中国和日本作为一衣带水的邻邦,交往源远流长,中华文化一直是古代日本学习和模仿的对象。中日两国的古代文学也自然有着密不可分的亲缘关系,其中作为中国古代文学之一翼的中国古代小说,无论是对于日本小说和日本文学的发展,还是对于日本影视剧的创作,都曾产生过较大的影响。

在中国古代小说名著中,《西游记》与日本渊源较深,日本是世界上第一个引进中国小说《西游记》的国家。随后该小说以各种不同的版本形式在日本流传,日本关于《西游记》的研究很早就开始了,有记录证明,日本学者从江户时代就开始研究

《西游记》了。日本影视界根据《西游记》改编拍摄的影视剧也很早,据考证,最早是1940年11月6日上映的山本嘉次郎导演的黑白冒险电影《孙悟空》。由于是战前,日本并未加入国际版权联盟,所以这部电影也没有留下DVD版本。1959年,东宝株式会社再次拍摄电影《孙悟空》,导演仍由山本嘉次郎担任,当时著名的喜剧演员三木纪平扮演孙悟空。从1970年开始,日本根据《西游记》改编拍摄的电视剧很多。如从1978年到1980年期间播放的《西游记》,又统称《西游记系列》,分为《西游记》和《西游记Ⅱ》,由日本电视台和国际放映负责制作,故事背景和故事情节基本遵从原著。1993年为庆祝日本电视台开播40周年,《西游记》再次开拍。这是一部2小时30分钟的单集电视剧,由本木雅弘、宫泽理惠主演。这一版《西游记》电视剧播出后,在日本的收视率达到了26.9%。此后是1994年日本电视台播出的《新西游记》,是《西游记系列》的再版。在2006年和2007年《西游记》又被制作成电视剧在富士电视台播放。另外,由于1978版的女唐僧形象在日本太过于成功,导致后面几乎所有日版西游的唐僧形象都由女性扮演,如宫泽理惠、牧濑里穗等都曾以光头示人。2007年7月14日上映的《西游记》是2006年电视剧《西游记》的电影版,该作品将电视剧中第6集和第7集之间隐藏的故事制作成电影。

此外,截至2014年,日本拍摄的关于《西游记》的影视剧还有7部:1952年的《大あばれ孫悟空》(导演:加户敏);1960年的《西遊記》、1966年的《孫悟空が始まるよー黄風大王の巻》、1977年的《飛べ!孫悟空》、1988年的《のびたのパラレル西遊記》、1989年《手冢治虫物語:我的孫悟空》、1978年的《SF西遊記Starzinger》。另外,2016年2月27日,山口雄大导演执导的日本喜剧电影《珍遊記》上映,算是一部恶搞《西游记》的电影作品。

由于日本实现产业化的时间较早,在吸收欧洲先进科学技术后,更是构筑了系统化的高效率动画生产体系。所以日本制作了很多关于《西游记》的庞大文化产品,尤其是动画和漫画。1926年,第一部关于《西游记》的动画诞生,该作品是由大藤信郎根据《西游记》故事改编的《西游记孙悟空物语》。1958年,日本漫画大师手冢治虫以《西游记》为原本创作了漫画《我的孙悟空》。1960年,日本东映动画公司推出了动画电影《西游记》。随后,1967年,日本电视台推出其TV版动画《悟空大冒险》。以上作品还都算是遵从原著,但从1990年至今,日本动漫创作基本抛弃《西游记》原有情节,只是借助原著的故事框架,如《GO! GO! WEST》《最游记》《幻想魔传最游记》《哆啦A梦。大雄的西游记》等作品即是如此。从1926年《孙悟空物语》的诞生到现在,作为中国四大小说名著之一的《西游记》在日本动漫中的改编至少超过了50次。这些作品中获得了好评且大受欢迎的数量也是相当可观的。

从众多的改编次数和这些改编动漫的深度和广度来看,《西游记》在日本动漫创作中受欢迎的程度是非常广泛的,而《西游记》本身所具备的内涵深度也给了日本动漫创作者许多有益的启迪,并激发了他们的创作灵感。

无独有偶,中国古代四大小说名著中的《水浒传》也曾被日本本土创作者改编后搬上了银幕和荧屏,最早是冈田敬导演的电影《水浒传》,于 1942 年 01 月 01 日上映,由英百合子、佐伯秀男、嵯峨善兵主演。1973 年 10 月 2 日到 1974 年 3 月 26 日,由日本电视台(NTV)拍摄制作了一部 26 集电视连续剧《水浒传》(日文:水浒伝)。该剧改编自施耐庵的同名小说和横山光辉的同名漫画。由舛田利雄执导,中村敦夫等主演。此剧还曾于 1977 年在英国(BBC)和中国香港等地播出过。

除了《西游记》《水浒传》之外,日本还曾对中国其他古代文学作品进行过影视改编。例如,对于《封神演义》,主要是通过"戏仿"的方式创作《封神演义》动漫,不仅有藤崎龙的漫画版,还有根据漫画改编的动画版《仙界传·封神演义》。1996 年,日本漫画大师藤崎龙在漫画杂志《周刊少年 JUMP》上连载《仙界传·封神演义》,根据安能务翻译的讲谈社文库版《封神演义》改编而成,历经 4 年全部完成(共 204 回),1999 年推出了 26 集动漫《仙界传·封神演义》;又如,《金瓶梅》作为中国古代著名的世情小说,对研究明代社会的民风、民俗乃至中国世间人情有着珍贵的研究价值。日本导演若松孝二于 1968 年 1 月将其搬上电影屏幕。由红理子、伊丹十三、高岛史旭、真山知子主演;《白蛇传》最早流传于唐代,明代文人冯梦龙将其收录在短篇小说集《警世通言》中,改名为《白娘子永镇雷峰塔》,它也多次被日本拍摄成影视剧。1956 年,日本导演沟口健二根据中国的民间传说《白蛇传》以及林房雄的《白夫人 & 妖术》改编,由邵氏公司和东宝共同制作了电影《白夫人的妖恋》;1958 年,由薮下泰司负责编剧和导演而来的日本第一部全彩色剧场版动画《白蛇传》上映,共画 65 000 多张画稿,历时 9 个月完成。它是日本战后第一部长篇彩色动画电影,也是日本战后动画发展的奠基之作,产生了较为深远的国际影响,曾荣获威尼斯儿童电影节最优秀奖。2006 年 11 月,纪念东映动画创立 50 周年时,东映还将这部动画电影改编成音乐舞台剧,在东京银座剧场公演了真人版《白蛇传》。1995 日本导演沟口健二根据白居易的长诗《长恨歌》改编拍摄了电影《杨贵妃》。影片中特别注重皇帝和贵妃恋爱情节的呈现,沟口的长镜头美学也再次呈现了盛唐的奢靡浮华和独特东方神韵,但最终因歪曲了历史事实,使得整部影片缺乏历史价值。

二、据中国古代文学作品改编拍摄的中国影视剧在日本的传播简况

早在1941年,亚洲第一部动画长片《铁扇公主》在日军占领的中国上海诞生,该片由王乾白根据小说《西游记》改编,万籁鸣、万古蟾导演兼制作,上海新华影业公司摄制,中国联合影业公司出品。从某个角度来说,该影片也是一部抗日影片,但因其制作巧妙,故躲过了日本占领当局的审查。该片第二年即出口日本,公开上映后引起轰动。日本动漫大师手冢治虫正是受到了这部动画片的影响,此后才走上了动漫创作之路。

1972年中日建交为中国影视剧走向日本提供了良好契机,一些中国影片和电视剧进入日本后受到了观众的喜爱和欢迎。特别是改革开放以来,中国拍摄的一些根据中国古代文学作品改编的电影在日本电影市场上取得了不错的成绩。例如,由吴宇森导演、梁朝伟等主演的古装历史大片《赤壁》(上下集)以超过100亿日元票房打破了华语片在日本电影市场的历史纪录。《赤壁》在日本大受欢迎,其中还有日本籍演员参与拍摄,日方人员还参加了电影投资并进行电影音乐的创作,它也成为日本在国内放映过的亚洲电影中票房成绩最高的电影。这是一部耗资巨大的大片,资金分别由中国大陆、台湾以及日本联合出资拍摄。延续2008年《赤壁(上)》在亚洲特别是日本的票房影响力,《赤壁(下)》除了在中国有上佳表现外,也在日本、新加坡、泰国等地掀起一股"吴宇森旋风",其中在全球第二大电影市场日本的表现尤为抢眼:有实力发行商东宝东和公司推出的《赤壁(下)》在2009年日本年度票房榜上排名第四,比2008年《赤壁(上)》的排名更靠前一位,位置紧随着詹姆斯·卡梅隆(James Cameron)的三维巨作《阿凡达》之后。①

此外,张艺谋导演的古装历史大片《英雄》《十面埋伏》等也在日本电影市场取得了不错成绩。其中《英雄》获得了40.5亿日元的票房,而《十面埋伏》在日本发行权卖了0.85亿元人民币。其他如陈嘉上导演的《画皮》、乌尔善导演的《画皮2》以及周星驰、郭子健导演的《西游·降魔篇》等古装魔幻喜剧片也在日本电影市场上赢得了众多观众的喜爱,取得了较好的票房成绩。

日本市场虽然不是最大,但却是中国电视剧最重要的出口市场。于1984年成立的中国国际电视总公司在1997年进行资产重组和机构调整,为中外电视剧交流提供服务,也开始了国产电视剧海外商业销售的探索。由于中日两国文化相近,日本民众能够很好地接受中国电视剧所蕴含的中华文化,所以在这样的政策背景和

① 孙绍谊:《2009年,中国电影在海外》,《当代电影》2009年第3期。

文化地缘相近的大环境下，一系列体现了中国优秀文化的国产电视剧开始登陆日本主流媒体。据统计，"2008年，中国共出口电视剧多达149部6 668集，总计7 523.95万元。其中向日本出口就多达19部801集，总额1 272万元，使之成为当年仅次于欧洲的电视剧最大出口市场"①。

20世纪80年代以来，中国拍摄的一些根据中国古代文学作品改编的电视剧，相继被引进日本，在日本进行了较广泛的传播。例如，1986年拍摄生产的电视连续剧《西游记》（杨洁导演，六小龄童、迟重瑞、徐少华、汪粤、马德华、闫怀礼等主演）于1989年1月在日本全国电视网播出；1986版的电视连续剧《聊斋志异》和1987年拍摄生产的电视连续剧《红楼梦》（王扶林导演，欧阳奋强、陈晓旭、邓婕、张莉、李婷等主演），均被引进到日本播放。1994年，中国政府有关部门开始通过举办"中国电视周"将中国电视剧推销到港台地区和其他地区。电视连续剧《三国演义》以8 000美元一集的价格将播映权卖给了香港亚视，台湾中视则以1.2万美元一集的价格购得播映权。该剧在港台获得热播，并被出口到日本，在日本掀起了一阵"三国"文化热。1995年，日本最大的公营电视台NHK引进1994年拍摄、王扶林任总导演的《三国演义》，引起日本观众的极大反响；而且这部84集电视连续剧《三国演义》大气磅礴，堪称经典。而且此剧由于规模过于庞大，其制作经费超过10亿人民币，动员10万人次以上，使得日本观众折服。为追求画面真实度，仅《赤壁之战》的"火烧曹营"这场戏，就投入演职员近3 000人，现场点燃火点80多处，将长500米、宽100米的曹营烧成一片火海，另外，《三国演义》在拍摄时还借助电脑技术将实景数字特技结合来表现千军万马沙场征战的壮观效果。在画面拍摄上，拍摄组运用了推、拉、摇、移、跟等运动镜头来表现宏大的战争场面，同时运用特写镜头和浅景深镜头来表现人物情绪变化和内景布置。许多日本观众认为《三国演义》是一部品质极高的电视剧，也是三国迷们不可错过的电视剧，饰演曹操的鲍国安、饰演孔明的唐国强等人，也由此在日本观众中拥有知名度。《三国演义》在NHK电视台多次重播，2009年又在日本SUN电视台播出。2010年，由高希希导演的新版《三国演义》再次引进日本，由日本电视台于2011年1月开始播放。新版《三国演义》在日本还未播出就得到媒体的异常关注，NHK电视台使之跟踪报道电视剧的拍摄及播放情况。观众的期待和媒体的追踪报道，一时成为人们话题。两版"三国"电视剧在日本播出时，都曾推出大量的精美宣传海报，起用了日本著名的声优为其配音，对其重视程度可见一斑。至2010年，新版《三国》"已经向100多个

① 2009年《中国统计年鉴》，中国统计出版社2009年版。

国家售卖版权,海外发行超过 3.4 亿元。"①

日本电视机构之所以热衷引进新旧版电视剧《三国》,这是因为日本观众对《三国》中的故事和人物也都耳熟能详,这种历史上的渊源为中国的古装历史剧在日本的传播和热播提供了前提可能。三国文化在日本的传播范围之广,这也与日本商业界甚至学界对三国文化的多年培养研究和挖掘有关。随着历史的进程也逐渐发生改变,从最初的文学文本翻译到舞台上的歌舞伎,从大众小说家吉川英治《三国志》的出版到横山光辉的漫画(一套就多达 40 多册)、动漫问世。除文学作品外,相关的漫画集、电视动画片(如《横山光辉-三国志》《一骑当千》系列、《钢铁三国志》《恋姬无双》等)、系类游戏(《三国无双》《真三国无双》《三国志英杰传》等)电视偶人连续剧、翻译或合拍过的电影,也都在催生日本的"三国热"。

一部名为《最强武将传三国演义》的 52 集动画片,已于 2009 年 8 月 1 日在中国央视播出,日本 6 家电视台曾同时播出该动画片。这部动画片也是根据中国名著《三国演义》改编,由辉煌动画、央视动画与日本未来行星株式会社联手打造的高清动画,是中日两国在动画制作领域上的一次成功的合作尝试。此部动画片在日本观众中产生了不小的反响,许多日本商家趁着这次播放热潮,配合推出了许多三国人物玩偶等相关衍生品。"在日本进行的一项问卷调查中,喜欢三国文化的日本人达到 90%,而又 93% 的家长希望孩子能看三国题材的动画片。"②

同为中国古代四大小说名著的之一的《红楼梦》已被中国艺术家多次以多种形式搬上银幕和荧屏。虽然 1987 版的电视剧《红楼梦》在日本播出并未取得像《西游记》《三国演义》那样的显著成绩,但其小说版本早在日本宽政五年(1793)即清乾隆五十八年便已经传入日本。随后有很多日本学者对其进行了翻译和研究,并对日本文学的发展产生了深远影响。1964 年中日民间友好组织曾联合举办"红楼梦展",1983 年上海越剧院首次赴日演出越剧《红楼梦》,2014 年,李少红导演的电视剧《红楼梦》在日本播出,均收获了不少观众。

改编自《史记·越王勾践世家》的电视连续剧《卧薪尝胆》(2007),在日本播出后也颇受欢迎和好评。中国电视剧出口欧美国家一般仅仅能在当地的话语电视台播出;但在日本,经过重新配音或者加上日文字幕后,常常能在主流电视台,甚至无

① 张腾:《华流电视日本启示录》,《看世界》2013 年第 20 期。
② 张腾:《华流电视日本启示录》,《看世界》2013 年第 20 期。

线、有线电视台同时播出,因此受众面较广。

第三节　据中国古代文学作品改编拍摄的影视剧在韩国和朝鲜的传播状况

一、据中国古代文学作品改编拍摄的韩国影视剧简况

韩国与中国也同属儒家文化圈,有着相近的文化底蕴,但在新中国成立以后很长时间里未建立正式的外交关系。由于两国之间的文化联系源远流长,中华文化对韩国文化也曾产生过很大影响。同时,许多中国古代文化作品在韩国也广为人知。例如,《三国演义》《孙子兵法》等中华文化经典作品在韩国常年热销,包括由原著为基础延伸出的各种书籍的古典版、新编版、注释版、图解版、漫画版等。韩国出版的《三国演义》韩文译本、评本、改写本达数十种,《孙子兵法》的累计销售数量甚至创下韩国出版史上的最高销售纪录。1992年中韩正式建交后,两国文化交流活动逐步增多,包括电影和电视剧在内的各种文化产品在韩国有了更加广泛的传播。

中国拍摄的电视剧《西游记》还未在韩国播映前,韩国本土已经有人开始将中国古代小说名著《西游记》进行改编。1990年,以《西游记》为背景改编拍摄的韩国动画片《幻想西游记》由韩国广播电视台播出。此片是由韩国著名漫画家许英万的作品《MR.孙》改编,韩国方面分5次做的,1990年做了2集,1991年做了13集,1992年做了13集,1998年做了13集,2001年做了13集,在韩国广播电视台共播放了54集(1990—2002年),此片在故事主线上仍然延续原著故事,讲述唐僧师徒四人一路斩妖除魔去往西天的故事,但除故事主线和人物不变以外,背景和情节上加入了大量现代元素,和原著完全不同。这部动画片在韩国获得了该国动画史上未曾有过的最高的42.8%的收视率。

2011年,韩国又有一部根据《西游记》改编的作品。韩国导演申东晔结合"魔幻""穿越"两个时尚元素,推出一部魔幻穿越片《西游记归来》。这部《西游记归来》打的是"后现代喜剧"的招牌,片中孙悟空与猪八戒、沙僧三人通过DNA技术复制来到了2011年的首尔,上演了一场降妖除魔的无厘头闹剧。

从上述事例中,我们既可以看出中国古代文学作品在韩国的传播和影响的情况,也可以看出韩国影视工作者和观众对中国古代文学作品的喜爱。

二、据中国古代文学作品改编拍摄的中国影视剧在韩国传播简况

1992年中韩正式建交为中国影视剧进入韩国影视市场提供了很好的基本保障,使之成为两国多元化的文化交流活动之一,从20世纪90年代至21世纪,正好也是中国大陆影视剧对外传播真正开始商业销售的时期。

首先,就中国电影在韩国传播的情况而言,虽然1992年中韩建交,可是对于韩国观众来说中国大陆电影还是很陌生,而在韩国传播的根据中国古代文学作品改编拍摄的影片较少,在此期间只有杨吉友导演的《三国志:关公》(1990)较有影响,观看此片的人数为108 857名。此后,中国电影在韩国有较大影响的影片是张艺谋导演的《英雄》和吴宇森导演的《赤壁》(上下集)。《英雄》在韩国首尔的观看人数为795 000人次,并获得了较好评价;在韩国2000—2009年中国电影观看人数排名前10部影片中,《赤壁》(上)和《赤壁》(下)均榜上有名,其中《赤壁(上)》在首尔观看人数达502 882人次,全国观看人数达1 573 621人次;《赤壁(下)》在首尔观看人数为743 318人次,全国观众达2 713 031人次。① 应该说,这是一次成功的跨文化传播。又如,2008年9月,陈嘉上导演的据《聊斋志异》改编拍摄的故事片《画皮》在韩国发行上映;金琛导演的《战国》于2013年5月16日在韩国发行上映,这些影片也有不错的票房收入。

与在韩国传播的根据中国古代文学作品改编拍摄的电影相比,电视剧相对较多。1994年被引进韩国播出的中国电视剧是《三国演义》,这也是在韩国播出的第一部中国大陆拍摄的电视剧。《三国演义》在韩国文化广播公司(MBC)播出时被改名为《三国志》,因为韩国人把《三国演义》这部小说普遍说成《三国志》,与中国史书《三国志》并不是同一作品。大多数韩国人都很喜欢《三国演义》这部小说,主要是由于文化上的接近性与亲近性。该时期被韩国引进的中国大陆电视剧并不是很多,除《三国演义》之外,《西游记》《红楼梦》和《水浒传》等电视剧也都曾在韩国电视台播放过,不过只有《三国演义》深受韩国观众欢迎。迄今为止,韩国人对于"三国"的热情依旧。2011年,由高希希导演的新《三国》在韩国第一电视放送台KBS播出,再次掀起新一轮"三国话题"讨论,其中陆毅扮演的诸葛亮更成为网络热门搜索词。目前,新《三国》已在韩国ChingTV频道重播了三次。

另一部比较火爆的中国电视剧是1993年在KBS播出的《包青天》,曾掀起收视热潮,轻松创下20%的收视成绩,收视率全国第一。当时剧中额头上有月牙记

① 李宝蓝:《中国电影在韩国的传播、接受与发展》,《电影评介》2017年第5期。

的人物包青天成为家喻户晓的人物,而《包青天》的主题曲也成为人们耳熟能详的歌曲。即使是现在,《包青天》在韩国也还是很受欢迎,因为中国台湾版《包青天》基本上每年都有拍新的单元,目前总集数将近 700 集,而韩国几乎每年都会引进该片,并在 ChingTV 频道播出。2012 年 ChingTV 就播放了 2008 年、2010 年、2011 年三个版本的《包青天》。根据韩国权威报纸《中央日报》的一篇报道,过去,40 多岁的男性观众是功夫剧和古装剧的主要受众。现在,随着与中国历史题材电视剧的热播,如《少年包青天》(根据《三侠五义》改编)、《卫子夫》(根据《史记》《汉书》改编)等,收看的观众也越来越年轻,基本上都是 20 多岁到 30 多岁的年轻人,而且女性观众也越来越多。

值得一提的是,根据《史记·越王勾践世家》改编拍摄的中国电视连续剧《卧薪尝胆》不仅在韩国主流电视台播出,而且还获得了韩国首尔电视台盛典最佳长篇电视剧奖,其所有海外版权合计约卖到 4 万美金一集。同样,新《三国》每一集在韩国也卖到了 4 万美金。由此可见,此类电视剧在韩国是非常受欢迎的。

由中国古代文学作品改编拍摄的影视剧在韩国传播的接受范围较广泛,同日本一样,主要是由以中国古代四大文学名著为主的文本先行传播而引起的,继而在韩国被作为一种"中国元素"借用,但总体而言都是以多种传播方式并存,所以各种由此改编的故事、小说、漫画和影视剧,也能融入韩国文化中去。除了古代文学经典作品外,韩国人对中国古代历史文化的迷恋还表现在对中国大陆历史题材电视剧的喜欢,《三国演义》等历史题材的古装剧不断被引进韩国播映,有些剧目还被安排在主流电视台播出,收视率很高,这就从一个侧面反映出韩国人对中国古代历史文化的推崇。近年来,一些中国古装剧在韩国不仅播映很快,而且传播面也很广。例如,中国古装武侠剧《山河令》2021 年 2 月 22 日在国内优酷视频首播,5 月 26 日该剧即在韩国电视台中华 TV 首播并增加了周末重播,采用了原音加字幕的方式播出;而韩国本土的头部流媒体平台 TVING、WATCHA 则是共同上线《山河令》,受到了韩国观众的欢迎。

三、据中国古代文学作品改编拍摄的中国影视剧在朝鲜传播简况

中国与朝鲜一江之隔,由于地缘相邻,文化相近,为此,中朝之间有长期友好的文化交流。不少中国古代文学作品和据此改编拍摄的影视剧在朝鲜也有较广泛的传播,并产生了较大影响。

例如,中国古代文学名著《红楼梦》约于 19 世纪初传入朝鲜半岛,之后又有了《红楼梦》的朝鲜语翻译本。可以说,朝鲜语版的《红楼梦》开创了该书世界翻译之

先河,成为中朝两国文化交流悠久历史的佐证。朝鲜人民熟悉并喜爱中国古典文化,对《红楼梦》并不陌生。1961年,朝鲜国家主席金日成在访问中国时观看了上海越剧团演出的越剧《红楼梦》。该年秋天,上海越剧团又带着越剧《红楼梦》访问了朝鲜。在金日成的倡议和指导下,朝鲜曾以民俗戏剧"唱剧"的形式改编并演出了《红楼梦》,金日成曾4次亲临排演现场指导。1962年朝鲜歌舞剧《红楼梦》正式公演,受到朝鲜人民的喜爱。金日成曾多次观看此剧。1963年5月3日,他陪同来访的中国国家领导人邓小平观看了歌舞剧《红楼梦》,1963年9月17日,金日成、金正日陪同访朝的中国国家主席刘少奇观看了该剧。2009年是中朝建交60周年,也是"中朝友好年"。为迎接中朝建交60周年,朝鲜劳动党总书记金正日提出对《红楼梦》进行再创作,将50年前的原作进一步润色加工,让歌舞剧《红楼梦》重回舞台。金正日还在创造过程中多次亲临现场直接指导。中国国家文化部对朝鲜版歌舞剧《红楼梦》给予了大力支持。2008年底,文化部曾派专家组赴朝鲜,参与指导该剧的复排工作。此后,文化部还组织捐赠了演出所需要的服饰和道具。2009年9月25日,朝鲜歌舞剧《红楼梦》在平壤大剧场正式公演,一经推出即受到朝鲜广大观众热捧,迄今演出已近50场,观看人数近10万人次。2009年10月4日,中国国家总理温家宝在平壤大剧场和金正日一起观看了此剧。

2008年,朝鲜血海歌剧团为了挑选出歌舞剧《红楼梦》中的"金陵十二钗"演员人选,也进行了全国海选。剧团在全国范围内举办了文艺竞赛会,从中发现和挑选演员,最终结果则由群众投票选出了饰演"金陵十二钗"的演员。该剧的主要演员都是"80后"青年演员,他们在接受记者采访时说,他们都读过中国小说《红楼梦》,中国电视剧《红楼梦》在朝鲜播放时,他们都观看了此剧,由此让他们对《红楼梦》有了更深入的了解,对所饰演的角色也有了更深入的理解。

正因为《红楼梦》在朝鲜的传播有这样一段历程,所以中国电视连续剧《红楼梦》在朝鲜播映时就颇受广大观众欢迎。据朝鲜歌舞剧《红楼梦》的导演蔡明锡说:"朝鲜观众对中国古典名著《红楼梦》了解很深,因为在朝鲜有很多翻译本,特别是朝鲜电视台播放了好几遍中国1987年版的电视连续剧《红楼梦》,观众对小说中的情节和人物都了解得非常具体。朝鲜观众在看的时候也会流眼泪。"①

除了电视连续剧《红楼梦》之外,《三国演义》《水浒传》《西游记》《王的盛宴》等根据中国古代文史名著改编拍摄的电视连续剧和古装历史大片,以及一大批表现中国革命历史题材和现实生活题材的中国电影与电视剧在朝鲜都很受观众欢迎。

① 《朝鲜版红楼梦是如何诞生的》,"凤凰网"2010年5月17日。

据报道:"中国的电影和电视剧在朝鲜也大受欢迎。《小兵张嘎》《铁道游击队》《红楼梦》《三国演义》《渴望》等都是百放不厌的经典片子。"①

为了进一步加强中朝双方在影视文化方面的交流与合作,发挥电影桥梁作用,促进中朝友好交流,加强两国经济、文化合作,共同开发多元化文化产业,2019年8月23日,由中国国际文化传播中心和朝鲜国家电影总局主办的首届中朝国际电影节在北京拉开帷幕。首届中朝国际电影节于同年10月和11月份在中国北京和朝鲜平壤举办,通过电影节的各项活动,发掘电影新人演员、导演和优秀剧作家,激励艺术家的创作热情,进一步促进中朝电影事业蓬勃发展。

第四节 据中国古代文学作品改编拍摄的影视剧在东南亚的传播状况

一、据中国古代文学作品改编拍摄的影视剧在东南亚传播简况

中国影视作品向东南亚地区大规模输出始于20世纪80年代,在地理界定上东南亚地区主要包括了越南、老挝、柬埔寨、泰国、缅甸、马来西亚、新加坡、印度尼西亚、文莱、菲律宾和东帝汶这11个国家。目前,中国较多的据古代文学作品改编拍摄的影视剧在东南亚各国普及程度较高,除了东帝汶暂时无法找到播出的相关资料以及菲律宾尚未播出过之外,其他9个国家都曾引进过中国的影视剧,因此传播范围较广泛,大约覆盖了东南亚81%以上的地区。例如,中国拍摄的故事片《白蛇传说》在马来西亚、菲律宾、新加坡、越南、泰国等地,取得超过100万美元的票房成绩,《白蛇传说》海外版权卖出了近十年来华语电影的最好成绩。

与中国电影相比,中国电视剧在东南亚地区的传播更加广泛。而现阶段国产电视剧"走出去"的主要渠道仍然是视频分享型网络传播,其快捷、便利、免费的特点极大地扩展了国产电视剧的传播范围,商业出售规模不大,目前还尚处于起步阶段。由于"东南亚国家由于影视制作生产能力有限,因此大量引进国外影视产品。以互联网用户仅有3 000多万的越南为例,其最大的视频网站ZingTv有近400部中国电视剧,播放量几百几千万次的比比皆是,例如评分9.8的《微微一笑很倾城》播放量超过4 400万次,评分9.6的《三生三世十里桃花》播放量超3 500万次。但

① 《朝鲜人爱看中国电视剧,〈红楼梦〉受追捧》,"环球网"2009年10月18日。

该网站经常出现因版权问题而中途下架热播电视剧的情况,例如以5 800万的播放量创下国产剧播放纪录的《武媚娘传奇》就在热播之时被撤下。"①

但是,从总体上来看,"目前,中国电视剧在东南亚保持强劲竞争优势。泰国2019年仅电视台播出数量就达100余部,随着视频平台的迅速发展,这一数量还在上升。"其中"在泰国,《包青天》人气长盛不衰;在柬埔寨,《三国演义》家喻户晓。"②由此可见,根据中国古代文学作品等改编拍摄的影视剧在跨文化传播中仍然得到更多东南亚各国观众的喜爱与欢迎。

1. 据中国古代文学作品改编拍摄的影视剧在马来西亚的传播简况

华人在马来西亚是第二大族群,虽然受到多元文化、多元语言的影响,但华语电视并没有被马来语和其他语种的电视"边缘化",反而出现了多元化的发展状况。在马来西亚,看电视剧是当地观众娱乐享受的一种主要方式。在20世纪80年代和90年代,电视剧进口主要来自美国、中国香港和中国台湾。从2000年开始,引进来自中国大陆和日本的电视剧逐渐增多,马来西亚观众热衷于收看中国古装剧和历史剧,但中国电视剧在马来西亚的传播也遭遇到了瓶颈,那就是观众群日益老化,而青年观众对观赏中国大陆的古装剧和历史剧兴趣不是太浓厚。

在马来西亚,1994年版的中国电视剧《三国演义》被引入播放,同时配有相应的字幕。马来西亚国营电视台第二频道、第三频道、第七频道和第八频道,以及私营卫星电视"ASTRO"的中文频道先后播放了《三国演义》《水浒传》等中国古典题材电视剧。③ 2010年,ASTRO又斥巨资购入中国拍摄的95集高清版的《三国》(2010年版)电视剧的播映权,从2010年11月10日起至次年3月18日,每周一至周五傍晚5点播放该剧,一经播出便获得了热烈反响并引发了追剧热潮。为满足广大观众的要求,自2011年2月5日起,每周六和周日下午2点30分对该剧又进行了5集连播。④ 中国大陆电视剧新版的《西游记》于8TV播出后,在马来西亚观众中引发收视热潮(该剧于2012年2月至3月间在8TV晚间8点30分到9点30分黄金时段播出,收视率高居全马来西亚同期播出的所有电视节目榜首)。⑤

除了电视剧以外,中国拍摄的一些古装历史剧也被引入后公映,如2008年9月,陈嘉上导演的据《聊斋志异》改编拍摄的故事片《画皮》在马来西亚上映,获得

① 吴伟超:《浅析国产电视剧海外传播现状》,《对外传播》2018年第1期。
② 《中国电视剧已出口到全球200多个国家和地区,海外观众通过荧屏感受中国社会的发展进步》,《人民日报》2020年10月26日。
③ 李法宝:《从"文化折扣"看中国电视剧在东南亚的传播》,《中国电视》2013年8月。
④ 韩笑:《中国文化在马来西亚的传播——以〈三国演义〉为例》,《国际汉学》2015年9月。
⑤ 梁悦悦:《华语电视在马来西亚:市场竞争与社会整合》,《东南亚研究》2014年第4期。

了不错的票房成绩;乌尔善导演的《画皮2》在马来西亚则获得了489 845美元的票房收入;2019年由成龙主演的据《聊斋志异》改编拍摄的故事片《神探蒲松龄》在马来西亚的春节档电影市场拔得头筹,截至年初三(2月7日),该片以650万令吉稳居中文贺岁片票房冠军宝座。

2. 据中国古代文学作品改编拍摄的影视剧在泰国的传播简况

泰国是东南亚地区传播中国据古代文学名著改编的影视剧次数最多、影响最大的国家。中国电视剧进入泰国的时间也较早,1974年在泰国电视台3频道第一次播出了据中国古代文学作品改编拍摄的影视剧,即由台湾中华电视公司出品的长达350集的《包青天》,该剧在每晚黄金时段播出,受到了观众的广泛认可。

据中国古代小说名著《西游记》改编拍摄的电视剧,曾有多个版本被泰国引进播放。如中国大陆拍摄的1986年央视版25集电视连续剧《西游记》和1999年央视动画版的52集电视连续剧《西游记》,以及1996年香港TVB版的30集电视连续剧《西游记》均相继在泰国播映。1993年,1986年版的电视连续剧《西游记》在泰国电视台7频道首播,播放时间为每天下午,此后又在9频道、5频道和3频道转播,并有泰文配音,收视率较高。① 2012年1月,张纪中导演的60集电视连续剧《西游记》在中国大陆播出后,3月便马上被泰国引进后开播,吸引了众多观众收看。

据中国古代小说名著《三国演义》改编拍摄的电视剧在泰国播出的有两个版本,分别是1994年版84集电视连续剧《三国演义》和2010年版95集电视连续剧《三国》,前者在1995年和2008年曾两次在泰国电视台播出;后者则于2017年在泰国电视台3频道播出。

据中国古代小说名著《水浒传》改编拍摄的电视剧在泰国播出的也有两个版本,分别是1983年版40集电视连续剧《水浒传》和2011年版86集电视连续剧《新水浒传》。前者当时采用了泰语配音加泰文字幕的方式,后者仅有泰语字母,而无泰语配音。其收视率都不错,观众都很爱看这些电视剧。

除了上述中国电视剧被引进泰国播放之外,还有一些据中国古代文学作品改编拍摄的电影业进入泰国电影市场公映,如2008年9月,陈嘉上导演的据《聊斋志异》改编拍摄的故事片《画皮》在泰国上映,此后乌尔善导演的《画皮2》也在泰国上映,均有较好的票房收入。

3. 据中国古代文学作品改编拍摄的影视剧在新加坡的传播简况

由于新加坡的华侨华裔人口占其总人口的74%左右,所以自20世纪20年代

① 李法宝:《论中国电视剧在泰国的传播》,《现代视听》2016年5月。

初,当中国电影事业和电影创作逐步兴盛时,即开始在新加坡华侨华人聚居地区放映中国影片。1924 年至 1925 年间,新加坡掀起了一股中国电影热潮,从事中国电影引进业务的影业公司从无到有发展到 8 家,放映中国电影的影院也已达 5 家,观众群体遍布华侨华人各个阶层。其主要原因就在于新加坡华侨华裔人口和经济等方面的增长,带动了大众性的电影娱乐消费。当时,邵氏兄弟的天一影片公司拍摄的据中国古代民间传说故事改编的古装片《梁祝痛史》《义妖白蛇传》等,在新加坡受到了众多观众的热捧,天一公司也在此基础上开始建立了南洋发行院线。

抗战爆发以后,适应了时代和观众的需要,1938 年邵氏兄弟公司引进了抗战题材的国防影片《壮志凌云》,此后诸如《热血忠魂》《狼山喋血记》《白云故乡》《火的洗礼》等故事片,以及《中国救亡军》《台儿庄大血战》《台儿庄歼灭战》《抗战中国》等新闻纪录片都被引进新加坡公映,产生了较大影响。

20 世纪 50 年代以后,除了《五朵金花》等一些中国故事片进入新加坡电影市场之外,诸如《陈三五娘》等戏曲电影在新加坡也很受观众欢迎。80 年代以来,中国电影进入新加坡电影市场的影片日益增多,题材、内容和类型也日渐多样化。根据 1983 年至 1989 年新加坡《联合早报》的数据统计显示,1982 年中国武侠动作片《少林寺》在新加坡收入 170 万坡币(约合人民币 510 万元),在当年创造了新加坡电影史上的最高票房纪录。21 世纪以来,有一些据中国古代文学作品改编拍摄的影片也进入新加坡电影市场公映。如张艺谋导演的据《史记》改编拍摄的故事片《英雄》于 2003 年 1 月在新加坡上映;陈嘉上导演的据《聊斋志异》改编拍摄的故事片《画皮》于 2008 年 9 月在新加坡发行上映;乌尔善导演的《画皮 2》在新加坡获得了 470,204 美元的票房收入;周星驰、郭子健导演的《西游·降魔篇》2013 年 2 月 7 日在新加坡发行上映。此外,其他一些中国影片如《捉妖记》《叶问》《无双》《红海行动》等,在新加坡电影市场也颇受欢迎。总体来看,在中国票房不错的影片在新加坡也会有较好的票房收入。

除了上述一些电影之外,还有一些根据中国古代文学作品改编拍摄的电视剧也相继在新加坡播放,主要有 1999 年据《封神演义》改编拍摄的 20 集电视连续剧《莲花童子哪吒》;2006 年和 2009 年分别据《封神演义》改编拍摄的 40 集电视连续剧《封神榜之凤鸣岐山》和《封神榜之武王伐纣》等;2007 年根据《聊斋志异》改编拍摄 38 集电视连续剧《聊斋奇女子》等。这些电视剧也受到新加坡观众的喜爱和欢迎。

4. 据中国古代文学作品改编拍摄的影视剧在越南的传播简况

中国与越南历史文化同源，中国古代文学作品在越南影响很大。长期以来，越南作为中国邻邦，与中国交流频繁。20世纪六七十年代，中国电影开始在越南传播，其中包括《白毛女》《翠岗红旗》《铁道游击队》等影片都曾在越南放映过。新世纪以来，中国影片（特别是古装大片）在越南的传播十分广泛迅捷，许多影片几乎是与中国国内同步上映。其中根据中国古代文学作品改编拍摄的故事片，如张艺谋导演的《英雄》、吴宇森导演的《赤壁》（上下集）、陈嘉上导演的《画皮》等，其票房收入都很好，可以与好莱坞大片在越南的票房收入相媲美。

当然，相比较，中国电视剧在越南的传播更加广泛，影响也更大。自1991年以来，中国驻越南大使馆曾向越南国家电视台、河内电视台免费提供了许多艺术质量较高的国产电视剧。从90年代后期开始，《西游记》《水浒传》《还珠格格》等中国电视剧在越南长播不衰。新世纪越南提出了促进"融入国际文化"的策略，使中国影视剧在越南的传播较为广泛。其中如《花千骨》《三生三世十里桃花》《醉玲珑》等电视剧颇受观众追捧。《三生三世十里桃花》仅在越南一家视频平台点击量就超过3 000万次，《花千骨》因拍摄地点在中越边境上的跨国瀑布，更是受到热捧。从2007年至2015年，越南播放的中国电视剧超过了600部，占其播放的外国电视剧总量的57%左右。"①近年来，如《陈情令》(2019)、《山河令》(2021)等电视剧在越南也收获了大批剧粉，备受关注。

在越南引进播放的中国电视剧中，据中国古代文学作品改编拍摄的电视剧的具体情况如表5所示，其中电视连续剧《西游记》尤其受欢迎，在各大电视台反复播出。从1993年至2000年，在河内电视台已经四次播放《西游记》。从1994年至1999年，在胡志明电视台播放了6次，而且都是在暑假期间的黄金时段（17点）播放的。"据统计，100%的观众知道1986年版《西游记》电视剧，看过《西游记》3遍以上的人占81%，且没有人不喜欢此剧。"②

另据越南报纸报道，2000—2006年，越南67家电视台共播出中国电视剧300多部（集），几乎所有省级电视台都播放过中国电视剧。另据越南政府有关部门统计，在每年该国引进的境外电视剧总量中，有40%来自中国，其中越南国家电视台播放的引进电视剧有57%来自中国。可见中国影视剧在越南的影响力之大。

① 李倩等：《中国电视剧在越南的传播发展路径研究》，《对外传播》2020年第7期。
② 李法宝、王长潇：《从文化认同看中国电视剧在越南的传播》，《现代视听》2013年11月。

表 5　曾在越南国家电视台、河内电视台播放过的据中国古代文学改编拍摄的影视剧

剧名	首播电视台	播出时间	集数
《西游记》(1986年版)	越南国家电视台一套(VTV1)	1992年	25
《红楼梦》(1987年版)	越南国家电视台一套(VTV1)	1993年	36
《东周列国》(1996年版)	越南国家电视台一套(VTV1)	1997年	62
《水浒传》(1998年版)	越南国家电视台一套(VTV1)	1999年	43
《封神榜》	平阳市电视台(BTV)	2008年	38
《新西游记》(2010年版)	永隆省电视台(VLTV)	2011年	52

5. 据中国古代文学作品改编拍摄的影视剧在缅甸的传播简况

缅甸是中国的友好邻邦,中缅胞波情谊深厚。习近平主席曾说:"路遥知马力,患难见真情。中国是值得缅方信任的好朋友。中缅共同倡导和践行和平共处五项原则,不仅互信互帮互助,树立了国家间交往典范,也为推动建立新型国际关系作出了历史性贡献。"①2020年恰逢中缅建交70周年,1月17日至18日,中国国家主席习近平对缅甸进行了国事访问,访问前夕,习近平主席在缅甸主要媒体发表了题为《续写千年胞波情谊的崭新篇章》的署名文章,叙"胞波"情谊,话合作大计。习近平在内比都同缅甸国务资政昂山素季举行了正式会谈,对两国下一阶段各领域交流合作进行了系统规划和部署,加强对两国关系的政治引领,推动中缅关系迈上新台阶。会谈后,两国领导人共同出席多项双边合作文件文本交换仪式,中缅双方还发表了《中华人民共和国和缅甸联邦共和国联合声明》。

长期以来,中缅之间的文化交流一直没有中断过;特别是新世纪以来,在影视译制和传播方面的合作有了进一步加强。例如,2013年,中国国际广播电台和缅甸国家广播电视台合作完成中国国产电视剧《金太狼的幸福生活》的译制工作,经过6年的发展,缅甸影视译制行业在中国的大力推动下得到了快速发展,中国影视译制作品在缅甸深受当地民众的喜爱。2016年,中国国际广播电台在缅甸设立了中缅影视译制基地,大量引进中国影视作品进行缅甸语译制配音,并推动中国影视剧在缅本土译制形成常态化,为中方与缅甸主流媒体进行更深入的合作提供了大量的译制片储备。2017年,广西人民广播电台与缅甸国家广播电视台正式签署协议合办《中国电视剧》栏目,这是中缅两国媒体首次以固定时间、固定栏目合作方式开办电视栏目;同年1月,中国电视剧《你是我的眼》首播仪式也在缅甸首都内比都

① 《习近平:推动中缅关系迈上新台阶》,《人民日报》(海外版)2020年1月20日。

成功举办。2018年,中国国际广播电台与中国驻缅甸使馆等单位联合举办了2018中国电影节暨露天电影院缅甸站巡映活动,历时近20天,行程5400多公里,深入缅甸六个省邦的乡村,放映了27场次缅甸语译制版的中国电影,所展映的三部优秀中国影片《羞羞的铁拳》《战狼2》和《红海行动》都经过缅甸语配音制作,以实现缅甸老百姓与中国电影的理解"零距离",因此受到了当地民众的热烈欢迎。每场电影放映时均座无虚席,很多民众只能席地观看,不少民众都是站着看完整场电影的。①

目前,中国已向缅甸译制并输送了几十部优秀的影视作品,包括《金太狼的幸福生活》《红楼梦》《包青天》《西游记》《李小龙传奇》《琅琊榜》《你是我的眼》等国产电视剧,《大唐玄奘》《功夫瑜伽》《湄公河行动》《旋风女队》《最后一公里》《羞羞的铁拳》《战狼2》《红海行动》等国产电影,以及《一带一路》《指尖上的中国》等国产纪录片。例如,2019年8月12日,由广西广播电视台与缅甸国家广播电视台共同主办的中国电视连续剧《红楼梦》(1987版)缅甸语版开播仪式在缅甸首都内比都举行。当晚,缅甸国家广播电视台主频道开始播出缅甸语版《红楼梦》,缅甸观众广泛收看了此剧。又如,2019年9月27日,"2019年中国电影节"在缅甸首都内比都开幕,为期一周的电影展播活动为缅甸民众带来了精彩的中国文化体验。这次电影节将在仰光、内比都、曼德勒、腊戌四地展播《湄公河行动》《旋风女队》《最后一公里》等多部中国电影。

在缅甸播放的中国电视剧,既有古装武侠剧和宫廷剧,也包括一些现代家庭剧,题材、内容和类型较为多样。其中根据中国古代文学作品改编拍摄的电视连续剧《红楼梦》《西游记》《三国演义》《水浒传》《包青天》等都颇受缅甸民众喜爱和欢迎。例如,1994年11月至1995年5月,缅甸电视台每星期日晚上都播放1986版电视连续剧《西游记》;时隔20年后,2014年5月,这部电视连续剧又在缅甸电视台9频道播出,每晚黄金档开播,每天两集,中文原声,缅语字幕。② 同时,电视连续剧《包青天》也经过全新的缅甸语配音后再次播出。显然,这些电视剧的传播面非常广泛。

6. 据中国古代文学作品改编拍摄的影视剧在老挝的传播简况

老挝与中国山水相连,在漫长的历史交往中,中国古代文化经典同样也传到了老挝。其中如《三国演义》等中国古代小说名著都曾被翻译介绍到老挝,对老挝文

① 洪荃诠:《中国电影走进缅甸乡村,文化交流零距离》,"国际在线"2018年10月31日。
② 李法宝:《中国电视剧在缅甸的传播特色》,《西部学刊》(新闻与传播)2016年8月。

化和文学的发展产生了一定的影响。

近年来,中国和老挝全面战略合作伙伴关系不断升级和加强,中老两国之间的文化交流活动也日益密切,其中中国影视剧在老挝的传播更日趋广泛。例如,从2010年起,老挝MV LAO电视台将《包青天》《甄嬛传》等中国电视剧译制配音成老挝语在电视台播放;2014年初,云南广播电视台国际频道在老挝万象开播,播出了《少年包青天》《木府风云》等多部译制配音成老挝语的中国电视剧;2015年4月,由广西人民广播电台和老挝国家电视台合办的《中国剧场》栏目开播,相继播出了译制配音成老挝语的中国电视剧《三国演义》《琅琊榜》等中国电视剧。据统计,近年来已有近百部中国电视剧译制配音成老挝语在老挝各个电视台播放,其中有多部根据中国古代小说名著改编拍摄的电视剧,如《三国演义》《西游记》(包括电视动画片《西游记》)、《水浒传》《红楼梦》以及《包青天》《少年包青天》等,都曾受到老挝民众的喜爱和欢迎。其中《西游记》的收视率还曾在老挝创下了新高,颇受广大民众喜爱与欢迎。

与此同时,中国电影也走进了老挝,与老挝民众见面。例如,2017年11月,"中国优秀电影走进老挝"巡映活动由中国驻老挝大使馆、老挝新闻文化旅游部主办。在首映式上,600余名老挝观众观看了此次巡映的两部中国影片《滚蛋吧,肿瘤君》和《狼图腾》。同时,这两部影片还于11月至12月在琅勃拉邦省等老挝8个省市巡映,产生了较大影响。① 还有一些其他中国电影也先后在老挝各地放映过,同样受到老挝民众的欢迎。

此外,中国和老挝也开始合作拍摄电影。2019年1月18日,首部中老合作拍摄的故事片《占芭花开》在北京和老挝首都万象同时举行了首映式,导演兼编剧顾珂宇携众主创演员悉数到场。《占芭花开》是一部为庆祝中国、老挝建交55周年,旨在诠释中老传统友谊、赞颂两国人民世代友好情谊的影片。随着中老友好关系的进一步发展和文化交流更加频繁,中老两国合作拍摄的影视剧也会日益增多。

7. 据中国古代文学作品改编拍摄的影视剧在柬埔寨的传播简况

柬埔寨一直和中国保持着良好的关系,双方领导人在不同场合经常称对方为"铁杆朋友",习近平主席曾说:"中柬建交62年来,双方始终相互支持、相互帮助,结下牢不可破的'铁杆'友情,成为具有战略意义的命运共同体。两国关系经受各种考验,堪称国与国交往的典范。"②目前,柬埔寨的华人已经超过了100万,占柬

① 章建华:《中国优秀电影走进老挝》,"新华网"2017年11月6日。
② 《习近平为莫尼列颁授"友谊勋章"》,《解放日报》2020年11月7日。

埔寨总人口的 10% 以上,中华文化在柬埔寨有较大的影响。为此,两国文化交流也在不断拓展。特别是 21 世纪以来,中柬在影视文化方面的交流有了新的进展。

例如,为纪念中柬建交 55 周年,促进中柬两国文化交流,2013 年 11 月 2 日至 8 日在柬埔寨首都金边举行的"今日中国"艺术周期间,展映了《失恋 33 天》《钢的琴》《吴哥的微笑》《唐卡》《爱在廊桥》和《额吉》6 部影片,这些影片均以柬语对白与当地观众见面,其中《吴哥的微笑》取材于发生在柬著名吴哥胜地、有关中柬人民之间的故事,并且在吴哥实景拍摄。又如,自 2016 年以来,中国电影放映队已走访柬埔寨 14 个省区,深入偏远乡村、学校社区、基层军营、经济特区等,为 4 万多名当地民众流动放映了 24 场次近 10 部中国优秀影片。2016 年和 2017 年举行的两届"中柬优秀电影巡映"都取得了巨大成功,深受所到地区民众的热烈欢迎。2018 年由中国驻柬埔寨大使馆与柬埔寨文化艺术部联合主办,中柬友谊台和中国电影集团公司承办的"中国电影周"暨"第三届中柬优秀电影巡映"活动,取得了圆满成功。在电影周期间,主办方为当地观众免费放映柬埔寨语配音的《旋风女队》《红海行动》和《战狼 2》等中国优秀影片。"中国电影周"活动结束之后,这些影片则被送到柬埔寨军营以及拉达那基里省、蒙多基里省等柬埔寨偏远省份,为当地民众免费放映。① 同时,2018 年为纪念中柬建交 60 周年,中柬合作完成了合拍片《柬爱》,这一部聚焦跨国爱情故事的影片已在柬埔寨放映,受到了观众的欢迎和好评。

柬埔寨和中国离得非常近,两国之间的文化也是比较相似的。所以,柬埔寨老百姓看中国电视剧比较容易产生共鸣,他们观赏中国电视剧也更加能够理解剧情。现在,很多在中国国内热播的电视剧在柬埔寨也非常受欢迎,一些中国出品的国产剧还没有来得及翻译,柬埔寨的百姓就迫不及待要看了。

近年来,"柬埔寨的各大电视台大量播放中国的电视剧,无论古装剧还是现代剧,只要打开电视,几乎都能搜索到。有的是经过翻译了的,还有不少正在中国热播的电视剧,几乎同步在柬埔寨上映,还没来得及配音,只有字幕,但人们看得还是津津有味。"具体而言,"2005 年柬埔寨新年期间,一家电视台播出了一部柬埔寨版的包公戏。戏中完全是柬埔寨演员,说的台词也完全是柬语。那包公同样是黑脸,眉心有月牙儿,只是没有中国那个包公高大魁梧。他拍着惊堂木,口中喊着'展招',虽然是柬语,但是人名还是听得清清楚楚的"。有的柬埔寨观众说,"看中国的电视剧让他知道了很多做人的道理,比如对老人要尊敬孝顺,对顾客要像对待朋友,得讲信义讲忠诚,就好像关云长。他说自打看了《三国演义》之后,便在家里供

① 张志文:《中国电影走进柬埔寨乡村》,《人民日报》2018 年 7 月 16 日。

奉起了关公像。"①

在柬埔寨，据中国古代文学作品改编拍摄的影视剧相继被引入播映，包公的形象以及《西游记》的人物造型都被许多观众所熟知，尽管当年的《西游记》在播出时没来得及配音，但并没有减退观众的收看热情。2014年中国与柬埔寨签署了相关协议，规定中国影视剧每年固定播出100集，此后即译制了柬埔寨版的动画片《西游记》共104集。2015年，柬语版电视连续剧《三国演义》在柬埔寨国家电视台播出。

2020年是中柬两国建立全面战略合作伙伴关系10周年，随着《中柬自贸协定》、《中柬经济技术合作协定》等一系列合作协议的签署，两国在各个领域里的合作交流将会更加频繁，中国影视剧也会在柬埔寨得到更广泛的传播。

除了上述一些国家之外，根据中国古代文学作品改编拍摄的影视剧在巴基斯坦、尼泊尔、孟加拉国、蒙古、菲律宾、印度、印度尼西亚等众多亚洲国家都有不同程度和不同范围的跨文化传播，产生了较大的影响，在此不逐一叙述。

二、据中国古代文学作品改编拍摄的影视剧在东南亚的传播表征

通过以上文献整理，中国古代文学作品改编拍摄的影视剧伴随着20世纪80年代央视拍摄的四大名著而走出国门，因地缘的亲近性，首先传到了东南亚地区并且呈现出以下几个传播表征：

1. 改编影视作品在东南亚地区普及程度高、覆盖面广，电视剧比例高于电影。

由以上数据可以看出，我国古代经典文学的影视改编在东南亚覆盖面广、普及程度高，这与地理亲缘和政策倾向有直接关系。一方面，在地理上，我国和东南亚山水相连，毗邻而居；在历史上，自三国时代起就有我国和东南亚相互来访的记载，唐宋时期使者往来频繁，明朝郑和下西洋更是迎来了彼此在政治、经济以及文化交流的高潮。地理的便捷性和历史的友好往来客观上为影视的传播提供了条件。另一方面，政策助推了影视剧走出国门。2001年颁布了《关于广播影视"走出去工程"的实施细则（试行）》，提出广播影视"走出去工程"的任务目标。2015年，国家发展改革委、外交部、商务部联合发布了《推动共建丝绸之路经济带和21世纪海上丝绸之路的愿景与行动》，东南亚作为"一带一路"的重要战略沿线，影视剧又是承载国家文化软实力的重要载体，因此被充分重视，所以我国改编影视剧在东南亚国家的热播也是搭上了政策的快车。

① 《华语片子占六成，柬埔寨热播中国电视剧》，"环球在线"2006年12月25日。

在传播过程中,电视剧的比例远高于电影,这与每个国家的个体情况相关。越南人口将近 8 000 万,但是缺乏资金和演职人员,技术制作水平又相对落后,所以本国生产不出足够的电视剧满足本国民众的需要。同时由于 20 世纪 80 年代苏联解体后,越南较少进口苏联影片,而是更愿意引进中国的电视剧,这也客观上为中国电视剧的输入提供了有利条件。柬埔寨和越南情况相似,正式的电视台仅有 9 家,但受众需求量较大,需要影视剧填补空档时间,所以本国落后的产业发展为中国电视剧传播创造了条件。对于泰国人民来说,电视是他们获取信息和休闲娱乐的重要方式,泰国国家统计局的数据显示,泰国仅有 63.3% 的人会花费时间读书,54.3% 的泰国人更倾向于看电视。① 泰国的学校、政府办公室以及餐饮等公共场所,几乎每个角落都装有电视,在多数情况下是在播放电视剧。② 在缅甸,当时只有一家国家电视台,频道少,只有下午五点以后播放电视节目,国内外新闻占据一半时间,余下的时间只播放歌曲和少量国产电视片,但大多是杜撰的爱情故事,艺术水平较低,《西游记》的放映令缅甸电视观众耳目一新,获得一种美好的艺术享受。③ 菲律宾由于政治原因,在 20 世纪 90 年代调整了传媒政策,由仅向西方国家开放转向开放亚洲市场,是为了逐渐摆脱殖民心理,并且不断以此丰富本国的文化。这些本国客观因素或政治因素造成的现象一定程度上推动了我国电视剧走进东南亚,尤其是电视剧比电影更受欢迎,因为成本相对较低且可以重复播放,符合各国的实际经济状况。

2. 传播内容主要集中在据中国古代小说四大名著改编的作品

尽管根据中国古代文学作品改编拍摄的影视剧数量众多,但传入东南亚各国的作品还是较为有限。根据实际播出情况来看,其中传播次数最多、受欢迎程度最高的是根据中国古代四大文学名著改编拍摄的作品。甚至可以说,只要有中国影视改编拍摄的作品传入,就一定有四大名著的身影。造成这一现象的原因主要有两个:一方面是因为东南亚地区各国与我国的文化相近、心理相投;另一方面则是因为中国古代文学四大名著作品的文学版本广泛流传,这就为据此改编拍摄的影视剧奠定了传播基础。

自古以来,东南亚各国就受到中国文化的影响,如英国著名东南亚史专家霍尔所言"也正是在印度和中国文化的滋养下,东南亚自身的文化才开始发展并取得伟

① 李法宝:《论中国电视剧在泰国的传播》,《现代视听》2016 年 5 月。
② 梁悦悦:《中国电视剧在泰国:现状与探讨》,《电视研究》2013 年 1 月。
③ 李法宝:《中国电视剧在缅甸的传播特色》,《西部学刊》(新闻与传播)2016 年 8 月。

大的成就"①。由于文化辐射的作用,东南亚地区拥有了和我国共同的文化渊源和共通的文化经验,有效地减少了编码和译码过程中产生的文化折扣。而"文化决定人民彼此认同的差异。部落、种族集团、宗教群体和国家之间的冲突之所以盛行于各时代各文明中,是因为植根于人民认同的差异和认同受到威胁"②。所以,文化的共同性让东南亚观众在观看过程中较易产生高度的认同感。越南学者阮贵辉指出:"中越关系近千年来可以用两个字来概况:'三同',即同文、同种、同志。"③即指中越有着共同的文化、种族和发展方略。我国汉文化对越南的影响是从孔子的儒家学说的传入开始的,时至今日越南各地仍有贴汉字对联的庙宇祠堂,孔子和关公受到人们的顶礼膜拜。中国同时还是缅甸和泰国文化传统的源头,缅甸历史学家指出:"当今缅甸的民族来自两大语言体系的三个语言族群,其族群均源于中国。"④柬埔寨国家电视台台长坎·坤那瓦对于《三国演义》播出时在全国引起关注,也曾说道:"《三国演义》讲述的故事,与柬埔寨的历史文化相似,很容易被人们接受,特别受到中老年观众的喜爱。"⑤所以我国四大名著改编影视剧中所宣扬的世界观和价值观,提倡的文化传统都能够被顺利接受,并由此找到文化的认同,获得心理上的满足感。新加坡允许华人保持自己的文化传统,显然,只要人们遵循某种文化传统,往往就会用这种传统中的一些基本理论、价值观和伦理道德来作为自己行为的指导。因此观看中文电视剧也是华人们捍卫传统文化和获得华族身份认同的重要途径。

 中国古代四大文学名著的影视改编之所以能够在东南亚被广泛接受还和这些文学文本的先行传播密不可分。其文本很早就传入了东南亚,经过近百年的传播,不仅对其有深入的研究更积累了数量庞大的阅读者,从而为影视的传播奠定了广泛的受众基础。四大名著进入东南亚经历了口头传播和文本传播两个过程,由于地理上的便捷性,最早是由中国移民随身将其带入当地。《三国演义》在泰国的传播已有200多年的历史,首先由移民进行传播,随后受到皇室们的青睐。1802年,拉玛一世指定当时颇享盛名的大臣兼诗人昭披耶帕康将《三国演义》翻译成泰文,由此从口头传播演变为文字流传。⑥从曼谷一世王到六世王的100多年时间里,共有36部中国历史故事书籍被翻译成泰文。同时《三国演义》还以戏曲形式来演

① (英)霍尔:《东南亚史》,中山大学东南亚历史研究所译,商务印书馆1982年版,第21页。
② (美)亨廷顿:《文明的冲突与世界秩序的重建》,周琪等译,新华出版社1998年版,第284页。
③ 李法宝、王长潇:《从文化认同看中国电视剧在越南的传播》,《现代视听》2013年11月。
④ 林锡星:《中缅友好关系研究》,济南大学出版社2000年版,第325页。
⑤ 张志文:《中国电视剧"走红"柬埔寨》,《人民日报》2016年2月24日。
⑥ 杨丽周、邓云川:《浅析〈三国演义〉在泰国广泛传播的原因》,《东南亚纵横》2011年第1期。

绎,这些手段不仅丰富了其传播方式还扩大了传播群体,让不同阶层和文化程度的民众都有机会进行接触。据统计,在拉玛二世(1809—1825)时期,《水浒传》《西游记》《金瓶梅》《聊斋志异》《东周列国志》《东汉通俗演义》《封神演义》相继译成泰文。① 马来西亚的传入情况和泰国相似,英国政府为了发展殖民地经济大量引入华人劳工,他们带入了大量的中国古代小说,《三国演义》也是在此时传入的,后又被翻译成了峇峇马来译本,②同时来自民间的研究活动也助推了《红楼梦》的大众化和普及化。20世纪70年代以来,马来西亚的拿督斯里③陈广才不仅个人致力于《红楼梦》的研究,还多次促成相关的文化交流活动。自80年代开始,他多次到北京的中国艺术研究院《红楼梦》研究所进行访问,并在1989年促进了"红楼梦研读班"的举办。④ 在印尼,《三国演义》被翻译到马来语可以追溯到1883年。⑤《红楼梦》在东南亚翻译的有泰语版本(2个)、印尼语版本(2个)、越南语版本(13个)、缅甸语(1个),这些翻译文本不仅为文学的在地化做出了重要贡献,更为电视剧的传播积累了观众基础。

3. 各国受众的消费偏好不同

尽管四大名著在东南亚比其他古典文学改编影视剧更受青睐、传播覆盖面更广,但是各国对于作品的消费选择折射出了其不同的消费喜好,反映了作品的受欢迎程度,甚至成为中国海外市场——东南亚地区的风向标。总体上来看,四大名著中播放次数较多、影响力较强的是《西游记》和《三国演义》,这与受众的审美趣味、宗教信仰以及作品本身的思想内容等因素相关。

《西游记》作为中国古代四大文学名著之一在国内外享有盛誉,但对其的学术研究和批评在国内并没有形成相应的风潮与学派,它既没有像《红楼梦》一样形成"红学"研究,也没有出现像脂砚斋批《石头记》、毛宗岗批《三国》、金圣叹批《水浒》这样成熟、优质的文本批评。⑥ 但作为改编的影视剧却在东南亚家喻户晓,因为故事情节的世俗化、价值观念的普适性、题材内容的通俗性,适宜在不同年龄、阶层和文化程度的观众中进行传播。相比较,《红楼梦》则因为横跨了文学、哲学、史学、经济学、中医药学等多个学科,蕴藏了博大精深的中国传统文化价值,若对中国文化

① 胡文彬《梦在红楼传佛国——〈红楼梦〉在泰国的流传和研究》,《文史知识》1991年1月。
② 峇峇娘惹,即土生华人,是15世纪初期定居在满剌伽(马六甲)、满者伯夷国(印度尼西亚)和室利佛逝国(新加坡)一带的明朝人后裔,是古代中国移民和东南亚土著马来人结婚后所生的后代,男性称为Baba"峇峇",女性称为Nyonya"娘惹"。
③ 拿督斯里:马来西亚的州封衔中的最高封衔。
④ 孙彦庄:《〈红楼梦〉研究在马来西亚》,《红楼梦学刊》2007年11月。
⑤ (法)克劳婷·苏尔梦编著:《中国传统小说在亚洲》,颜保等译,国际文化出版公司1989年版,第301页。
⑥ 李萍、李庆本:《〈西游记〉的域外传播及其启示》,《徐州师范大学学报》(哲学社会科学版)2009年5月。

没有一定的了解,很难通过影视领会其内在精神意蕴;加之其中涉及的诗、词、曲、赋、谜语、酒令等内容,也为其跨文化传播形成了一道障碍,对观众的文学修养基础有一定的要求,否则无法体会其文学意境之美。

对于越南观众而言,对《西游记》的偏爱明显胜过其他古典文学作品的改编剧。据统计,100%的观众知道1986年版《西游记》电视剧,看过《西游记》3遍以上的人占81%,且没有人不喜欢此剧。有49%的人最初是通过电视认识《西游记》这部中国古典名著的,对该剧未看之前就有所了解的人占42%。① 在越南,佛教是大多数人的宗教信仰,《西游记》中西天取经的故事和佛教的相关教义与其信仰相契合,影像建构出的极乐世界又使得观众在现实生活无法实现的愿望获得想象性的解决。于是,在文化诉求和宗教认同得到双重满足的情境下,这部电视剧自然受到观众的热烈追捧。从1993年至2000年,在河内电视台已四次播放《西游记》,从1994年至1999年,在胡志明电视台播放6次,且都是在暑假期间的黄金时间(17点)播放。② 所以,不论从调查访问还是播出现状来看,《西游记》都不折不扣成为了收视宠儿。

在泰国和缅甸也有相似的情况,大部分人信奉佛教,因而更喜欢从宗教色彩浓厚的《西游记》中找到认同,其中历经劫难取得真经的坚毅品质和乐善好施、扶危济困的美好品德和泰缅两国的信仰和思想一致。《三国演义》弘扬的五常德行:仁、义、礼、智、信在泰国得到民众的赞扬,在华人寺庙中供奉着关公来祈求安康;其治国方略更受到领导者的重视,历代国王都把其视为战略治国的参考,《草船借箭》和《火烧战船》甚至被选入了课文中。泰国有句俗话叫"《三国》读三遍,此人不可交",意思是说《三国》里面充满了政治斗争与谋略智慧,读得太多会让人变得城府狡诈,这样的人不可与之交友,由此可以管窥泰国人对《三国演义》的熟悉与喜爱程度。③

在马来西亚,电视剧《三国演义》的播出不仅受到了民间的欢迎,还得到了官方的支持,通过电视剧的播出,推出了相关的放映讲解会,并成立了《三国演义》研究会;同时邀请中国演员亲临马来西亚,加强了两国的交流学习。许多企业管理者则从《三国演义》中看到了管理的智慧与谋略,为此,还曾举办了"从《三国演义》之演变看目前的商业机会"讲座,以期提高企业的科学管理水平。

① 柯玲、杜氏清芳:《电视剧〈西游记〉在越南》,《南京师范大学文学院学报》2011年6月。
② 李法宝、王长潇:《从文化认同看中国电视剧在越南的传播》,《现代视听》2013年11月。
③ 金勇:《试析〈三国演义〉在泰国的传播效果——从跨文化文学传播"反馈"的视角》,《东南亚研究》2013年第2期。

三、传播瓶颈与突破路径

尽管我国古典文学改编影视剧红遍东南亚地区，呈现出普及程度高、覆盖范围广、影响力大的特点，但这种普及度主要是靠广大的华人群体来完成，覆盖面广是依靠电视这一传统媒介进行传播，影响力则倚赖于四大名著自身的品牌影响力。随着消费时代和全球化的到来，受众、媒介技术以及市场环境都悄然发生了变化，而我国的在东南亚的海外传播却处于"啃老底"的尴尬境地，令人担忧。所以，在一片叫好的繁荣景象面前，更要立足长远，应对传播瓶颈，真正践行"走出去"战略。

1. 从华人圈到本地圈：培养稳固的受众群体

中国古典改编影视剧在东南亚有良好的受众基础，这与当地华人华侨数量众多有关。其中，华人华侨在当地人口中所占比例最多的是新加坡（77%），其他依次是马来西亚（23.7%）、文莱（14%）、泰国（11%）、老挝（4.8%）、缅甸（4.5%）、印尼（4.1%）。① 也就是说在马来西亚中有接近百分之八十的人能懂中文，这对于接受中国电视剧来说是利好的条件。但是，尽管华人数量众多，其中文水平却参差不齐，甚至随着华人后代长居于此，母语已大不如父辈们的水平。而且东南亚当地还在20世纪60年代后对各国中文教育采取限制的措施，以印度尼西亚为例，政府取缔了中文教育并且禁止在公开场合使用中文，这就导致很多华人的普通话的普及程度较低，对电视剧的传播造成了一定的困难，导致部分观众的流失。同时，以往观看古典改编影视剧的受众多数是中年人，唯有《西游记》是老少皆宜的题材，随着媒介融合时代的到来，受众越来越呈现出年轻化的趋势，所以如何有效地吸引年轻受众是面临的问题之一。由以上来看，在东南亚地区，更广阔的市场是本地的非华裔群体以及年轻受众们，所以要真正获得海外市场传播的主动权就要培养稳固的受众群体，而不能一味地单纯依赖华人圈，依靠文化同源同根的亲缘性来维系和推广。培养受众对我国电视剧的忠诚度主要从拓展题材内容和降低文化折扣两方面入手。

电视剧作为文化产品，与其他消费品不同，其文化价值随着消费次数的增多不但不会损耗，反倒会增值。这也是四大名著作为文化产品输出的优势所在，在东南亚的反复播出过程中确立了文化品牌，甚至产生了"原产国效应"。所谓"原产国效应"（Country Of Origin，COO），是指消费者对产品质量的判断和购买产品的意愿

① 庄国土：《东南亚华侨华人数量的新估算》，《厦门大学学报》（哲学社会科学版）2009年5月。

受原产国因素影响的现象:质量相等的产品,仅仅由于产地差异,便受到消费者极为不同的待遇。① 四大名著为我国古典文学影视改编剧树立了良好的品牌形象,但同时也画地为牢,把海外传播禁锢在了这四部电视剧上。前文提及我国不论是古典文学还是根据其改编的影视剧都数量众多,但是在东南亚地区却主要流行两个版本的四大名著,即一批是八九十年代完成的第一次改编(86版《西游记》、87版《红楼梦》、93版《水浒传》和94版《三国演义》);另一批则是2011年分别投资过亿拍摄的四大名著。同时由于国家叫停了四大名著的翻拍,所以东南亚市场只能是躺在这几部电视剧上睡大觉。目前国内还有《山海经》《西厢记》《窦娥冤》《牡丹亭》《金瓶梅》《海上花列传》《镜花缘》《金瓶梅》《儒林外史》《梁山伯与祝英台》等文学作品都已改编成影视剧,但多数作品仅止步国内,没有机会输出东南亚。其中多数作品拍摄时间较早,受到当时技术制作水平的限制,现已无法吸引观众。另一方面,我国优秀的古典文学作品宝库仍有很多未被改编成影视剧,有多元的类型题材和领域未被充分挖掘和涉猎,这一文化宝藏也更需要以通俗易懂的方式来进行海外传播,展示中华文化的魅力,树立中国的国家形象。

文化折扣产生的原因主要是"跨境交易后的电视节目或电影的文化贴现(即文化折扣,下同)的产生是因为进口市场的观赏者通常难以认同于其中描述的生活方式、价值观、历史、制度、神话以及物理环境。语言的不同也是文化贴现产生的一个重要原因,因为配音、字幕、不同口音的理解难度等干扰了欣赏"。② 我国改编影视剧在东南亚的文化折扣主要来自于语言的不同,比如2014年5月在缅甸播出的86版《西游记》就是中文原声配有缅甸语字幕,一定程度上影响了收视效果。因此加强影视的翻译配音是当务之急,尤其是在缅甸、柬埔寨、印度尼西亚等国播出的电视剧,有时因为没有本地语言配音而造成观众流失,同时翻译的"信、达、雅"原则更应贯穿始终,力求翻译的在地化以减少语言之间的理解误差。

2. 从作品到衍生品:完善产业链,扩大传播效果

在全球范围内,电视剧的海外输出较成功的案例有美国和韩国,相比较,我国古典文学改编影视剧在传播观念和产业链发展上都有很大差距,因此要扩大改编影视剧的传播效果,增强国际影响力,要从以下两个方面入手。

第一,更新传播观念。20世纪90年代随着卫星传播技术的发展,中国提出了"电视大外宣"的概念,"外销的电视剧、进入市场的录影带、合拍节目,甚至对外电

① 郭镇之:《中国广播电视产业"走向东南亚"的对策性建议》,《中国广播》2013年第4期。
② 考林·霍斯金斯等《全球电视和电影:产业经济学导论》,刘丰海等译,新华出版社2004年版,第6页。

视广告等,都可以列入'电视大外宣'"。① 于是电视剧成为了对外的"宣传品",其宣传功能得到前所未有的重视。这一时期我国也开始向东南亚国家输出电视剧,并于1993年在越南举办"中国电视周"活动。1993年1月,"中国电视节目外销联合体"(中国国际电视总公司前身)的成立开始了中国电视剧海外市场商业销售途径的真正探索,陆续参加了国际电影节和电视节目交易活动,开始走上了商业化道路。在世纪之交的2001年,国家广电总局提出了广播电视"走出去"工程,强调电视剧的商业化和产业化的属性。但是我国电视剧在此时却出现了明显的贸易逆差,于是转变传播观念势在必行。由此看来,我国电视剧海外输出的传播观念经历了宣传品、艺术品和商品的三个转换过程,从对意识形态输出的重视到对其艺术价值和文化价值的重估再到商业价值的强调,这一过程是应对海外传播适时做出的策略性调整。尽管我国电视剧开始了商业化的实践道路,但是产业链的不完整仍然制约着海外市场的发展。

第二,完善影视产业链。应该看到,电视剧产业在系统内是一条很长的产业链,从剧本创意、投融资到电视剧的拍摄生产和播出,再到观众的反馈等,一环紧扣一环。而在系统之外,电视剧产业又可以与多种相关产业融合发展,具有开发的潜力。也就是说电视剧产业链包括了上游内容制作、中游发行营销和下游衍生品研发这三大环节,是一个复杂的社会系统工程。我国古典文学改编的影视剧在中下游有明显的劣势。在市场营销上,我们电视剧的海外发行主体主要有:国有公司(中国国际电视总公司)、民营影视公司和省市电视台。具体的发行途径是通过国际电视节或电视节目交易会进行海外推广,但是规模较小导致实际成交量不大,效果甚微。我国还利用自己搭建的海外平台以及合拍的形式进行海外发行,比如我国和新加坡合拍的大量古典改编影视剧《莲花童子哪吒》《聊斋1》《封神榜之武王伐纣》《封神榜之凤鸣岐山》等。相比之下,美国电视剧之所以能够独占鳌头和其完善成熟的海外营销体系分不开。美国电视剧的六大行业巨头占据了大部分的电视剧市场份额,利用品牌营销、互动营销、播出季营销、层级售卖营销等策略手段,让观众预热、互动、参与到电视剧中。而我国在东南亚的电视剧传播却仅仅依靠文化亲缘性、华人受众以及原著品牌影响力来进行单向营销,甚至在产业链的衍生品环节基本是空白状态。尤其与美国电视剧的衍生品相比,我国衍生品开发严重不足,且盈利模式较单一,主要停留在靠版权和广告赚取利润的原始阶段。对电视剧衍

① 刘习良:《抓住时机 真抓实干 把电视对外对台宣传再推上一个新台阶》,中国广播电视年鉴编辑委员会:《中国广播电视年鉴1994》,北京广播学院出版社1994年版,第48页。

生品的忽视导致无法形成完整的产业链和良好的盈利模式,收获的市场效果也极为有限。参照美国的电视剧衍生品开发,既包括了衍生剧也包括周边相关产品的研发,如电视剧中人物或重要物件为主题的产品,即各类手办、文具、书报、服装、食品、饰品、音像制品等等,来完成观看后的互动体验。这一下游产业的开发有助于带来整体文化效应,维系观众对电视剧的关注度和忠诚度、培育电视剧持续的品牌影响力。

3. 从电视到新媒体:拓展新型的传播渠道

随着"互联网+"的时代到来,人们获取信息进行交流越来越依赖互联网这一平台,它的出现极大地改变了人们的观影方式。人们可以随时随地利用手机、电脑、移动电视、平板电脑等新媒体观看影视剧,这对于扩大影视剧的传播效果起到很大作用。我国也十分重视网络传播作用,在2010年3月召开了中国国际广播电视信息网络展览会,以"普及数字高清、应用新兴媒体、推进高速网络、开创广电新纪元"为主题,展示了高标清同播、新媒体和下一代广播电视网三个方面的新技术。但是从现状来看,东南亚地区的泰国、缅甸、越南等国的观看方式仍以电视为主,年轻受众则更青睐于网络,同时原著文本阅读也在进行。所以,要在充分利用传统纸媒的基础上,拓展新型的传播渠道,使得我国影视剧的海外传播走向"四网融合"——院线网络、电视网络、宽带网络和移动网络的融合。一方面,政府可以通过政策和资金的倾斜助力我国的海外发行。比如每年在广西南宁举办的"中国—东盟博览会"积极推动了文化合作项目。正在搭建的中国——东盟影视剧配译、交易和播出平台能让中国优秀电视剧顺利走进东盟,同时解决各制作公司单打独斗的局面,联合力量、整合资源,译制更多优秀古典文学改编影视剧,投放到各大新媒体渠道播放。另一方面,"互联网+"时代的电视剧不仅改变了发行渠道,也改写了传统受传关系的媒介结构,通过受众的弹幕反馈及时有效地搜集意见。在东南亚地区以传统电视为主要媒介进行电视剧播出,所以戴维·莫利把电视当作"一种家庭内部的媒介"①,他同时也说道:"在英国,最近几年,观看模式已经发生了很大的变化,'家庭集体观看'持续衰退,正让位于个体化的媒体消费模式。"②这一模式的变化不仅悄然发生在英国,在中国甚至东南亚地区也是如此,网络的主要群体是年轻人,他们通过上网观看影视剧,既可以拥有多样化的观看方式,又能够和素未谋面的其他受众进行跨越空间的交流,获得更多的主动话语权,增强彼此的参与度和互

① (英)戴维·莫利:《电视、受众与文化研究》,史安斌主译,新华出版社2005年版,第157页。
② (英)戴维·莫利:《传媒、现代性和科技》,郭大为等译,中国传媒大学出版社2010年版,第210页。

动性。这一方式在拓展了传播渠道的同时又获取更多反馈结果。所以，新媒体不仅是新一代受众接受中国古典文学的重要媒介，还让他们有机会参与到经典的改写和重构之中，这对于古典文学影视剧来说也是突围瓶颈的一个新路径。

中国古代文学作品改编的影视剧在东南亚普及程度高、传播范围广，但主要依靠华人受众群体并且很多国家仅止步于根据中国古代文学四大名著改编拍摄的影视剧，更多的优秀作品尚无缘与观众见面。因此，培养稳固的受众群体、完善电视剧产业链和拓展新型的传播渠道成为今后我国电视剧海外传播突围的重要路径。

第五节　据中国古代文学作品改编拍摄的影视剧在欧美的传播状况

一、据中国古代文学作品改编拍摄的故事片和电视剧在欧美的传播简况

在不同的历史时期，中国与欧美各国的外交关系与文化交流情况各有不同。在 20 世纪 20 年代至 40 年代，部分中国影片也曾在欧美一些国家放映，并产生了一定的影响。例如，1938 年，新华影业公司摄制出品了改编自古代小说名著《三国演义》的故事片《貂蝉》，因该片在内地和香港、新加坡等地上映后票房很好，影响较大；所以"张善琨还让人将《貂蝉》底片加写英文字母，邮运到美国，重新晒印，专门请了好莱坞技术专家进行整理，以《中国之夜》（Night of China）为名于 1938 年 11 月在纽约上映。当时的放映是在纽约大都会歌剧院举行，首映时纽约市市长赖格迪以及各国外交使节出席。戏剧评论家赫金逊在《泰晤士报》上发表文章说：'中国戏剧登上世界剧坛至尊之地位，《貂蝉》便是中国戏剧伟大优秀之作搬上银幕而摄制的一部中国古代宫闱秘史巨片。'"[①] 由此也让美国观众对中国电影有了一点初步的了解和认识。

20 世纪 80 年代以来，中国影视剧走向世界的进程逐步加速。在日渐频繁的跨文化交流中，根据中国古代文学作品改编拍摄的影视剧表现出了强劲的海外传播效能。但因为文化圈层的不同，这种效能也展露出明显的差异性。譬如在日本、韩国、泰国、越南、马来西亚、新加坡、缅甸、柬埔寨等东南亚国家，因为儒学文化、佛

① 丁亚平：《中国电影艺术史（1940—1949）》，文化艺术出版社 2017 年版，第 43 页。

教传统的同一性,使得那些根据中国古代文学作品改编拍摄的影视剧广受欢迎。因中国古代文学四大名著在这些国家和地区很早就有了翻译的文本流传,当相关的影视作品被引入的时候,其观众接受度就比异质文化的欧美地区要更高:"'四大名著'在海外东西方文化圈的传播有明显的不同。东方文化圈内,日本、韩国、东南亚多国,对'四大名著'的爱好者多,接受程度高,理解深,表现形式多样。……西方文化圈内对'四大名著'了解较深的通常是海外汉学学者,普通民众或大众媒体大多停留在表面或者只对其某一侧面有所了解。"①

正因为如此,所以包括根据中国古代文学作品改编拍摄的影视剧在内的各种题材、内容、类型的中国影视剧,在欧美各国的传播就不如在亚洲各国传播那样便捷。但是,新世纪以来,随着中国与欧美各国文化交流的进一步加强,以及中国影视剧"走出去"工程的实施,包括根据中国古代文学作品改编拍摄的影视剧在内的各种题材、内容和类型的中国影视剧开始越来越多地进入欧美各国与这些国家的观众见面。

1. 中国电影是通过多种传播途径进入欧美各国的,其中在各国举办"中国电影节",集中展映和推荐一些中国影片就是一种重要途径。

例如,由美国鹰龙传媒有限公司主办,中国国家新闻出版广电总局、中国驻美使领馆和美国洛杉矶郡政府共同支持,美国与中国各大电影电视公司、好莱坞经纪公司、美国政界以及中美影视界名流参与支持的中美电影节和中美电视节,每年举办一届,至2019年11月已举办了15届,每一届除了展映多部中国影片并举办各种论坛外,还颁发各类奖项,其中历届获奖影视剧中,根据中国古代文史作品和民间传说故事改编拍摄的影视剧包括故事片《孔子》《狄仁杰之通天帝国》《铜雀台》《钟馗伏魔:雪妖魔灵》《大话西游3》、戏曲片《萧何月下追韩信》《赵氏孤儿》《白蛇之恋》《曹操与杨修》《贞观盛事》、动画片《白蛇:缘起》、电视连续剧《大军师司马懿之军事联盟》等。显然,中美电影节和中美电视节的成功举办,不仅加强了中美两国影视界的交流与合作,而且也扩大了中国影视剧在美国的影响,并推动更多的中国影视剧走向海外,广泛传播。

又如,在英国,有多个中国电影节,不仅展映中国影片,而且还设置了多种奖项。其中创立于2009年,在英国伦敦举办的英国万象国际华语电影节是欧洲最大的华语电影节,也是颇有影响力的海外华语电影节和最受关注的在海外举行的中国主题活动。该电影节自创办以来,以"中国影像、打动世界"为目标,立足伦敦,面

① 李萍:《从"四大名著"看中华文化的海外传播》,《对外传播》2009年第7期。

向世界，力求为华语电影在欧洲提供一个国际性的展示平台，向世界观众展示当代华语优秀影片，让更多观众了解中国电影，特别是促进中国年轻电影人与世界的交流。2014年4月正式升级为"欧洲万像国际电影节"。而创办于2013年的伦敦国际华语电影节（从第四届改为中英电影节），是由中国国家新闻出版广电总局电影局、中国驻英大使馆、英国文化协会（BCF）、英国电影协会（BFI）与中国电影海外推广公司共同支持的海外规模最大、最具影响力的华语电影节之一。该电影节创立宗旨为通过该平台使华语电影与全球电影产业建立紧密的战略合作伙伴关系，共同实现电影业的繁荣和发展，在建立权威性专业化电影交流合作平台的同时，也将为优秀的国际影片在中国、亚洲市场的推广提供支持。在历届电影节评奖中，李冰冰因在影片《钟馗伏魔》中的精彩表演而获得第三届（2015）最佳女主角奖；巩俐因在影片《西游记之孙悟空三打白骨精》里成功饰演了白骨精的艺术形象而获得第四届（2016）最佳女主角奖。同时，动画片《西游记之大圣归来》也获得了第四届最佳动画奖。

再如，2011年1月25日，首届"法国中国电影节"在法国巴黎拉开帷幕。正如电影节法方主席、法国最大的电影制作和放映公司百代电影公司总裁热罗姆·赛杜在接受新华社记者专访时所说："中国电影节将为法国观众打开一扇了解中国电影的窗口，他相信中国电影一定会在广大法国观众心目中占有一席之地。"①此后，该电影节每年举办一次，为加强中法两国的电影交流，以及进一步推进中国电影在法国的传播作出了贡献。随着中国电影在法国的传播和中法电影频繁的交流，法国新人电影节组委会主席戈萨为·马斯认为："中法电影交流日益频繁，中国影片在法国电影节期间非常卖座，贾樟柯、王家卫等中国导演已被法国导演熟知。"②

另外，"中俄两国每年互办一次电影节，这是中俄两国文化交流的重要成果。从2015年起，俄罗斯各地就开始举办中国电影节，向俄罗斯观众展示中国电影艺术成果。"包括《赤壁》《画皮》《画皮2》《钟馗伏魔：雪妖魔灵》《王朝的女人·杨贵妃》《刺客聂隐娘》等一些古装大片以及《红高粱》《老炮儿》《中国合伙人》《流浪地球》等其他现当代题材内容的影片，都曾在俄罗斯各地放映，受到了广大俄罗斯观众的喜爱与欢迎。"中国电影拉近了俄中两国人民的距离，加深了两国人民的相互理解和信任。正如俄文化部副部长伊夫利耶夫所说的那样，俄中互办电影节让双方的电影文化交流提升到了新的层次和水平。"③

① 《百代总裁：中国电影将在法国人心中占一席之地》，"新华网"2011年1月26日。
② 《法国导演：中国影片在法非常卖座，贾樟柯等已被熟知》，"华夏经纬网"2016年5月25日。
③ 汪嘉波：《俄罗斯人眼中的中国电影》，《光明日报》2018年1月18日。

与此同时,在德国、意大利、澳大利亚、加拿大、荷兰等国家,都定期举办中国电影节,展映、评选和推荐各类中国影片,从而有效地扩大了中国电影在欧美各国的影响。

2. 除了中国电影走向欧美各国之外,中国电视剧在欧美各国也受到越来越多观众的喜爱,其传播面也日益广泛。

例如,近年来,中国电视剧在法国颇受观众欢迎。法国媒体 Le Petit Journal 曾经向法国网友们推荐了 15 部高质量的中国电视剧:《上海滩》《人民的名义》《国民奇探》《三国演义》《西游记》《白鹿原》《走向共和》《大明王朝 1566》《琅琊榜》《蜗居》《人不狂飙枉少年》《全职高手》《三生三世十里桃花》《镇魂》《扶摇》。其中既有根据中国古代文学名著改编拍摄的《三国演义》《西游记》等剧作;也有现实生活题材的《人民的名义》《蜗居》等剧作,以适应法国观众多方面的审美娱乐需求。

又如,中国电视剧在俄罗斯越来越受欢迎。虽然俄罗斯电视台较少播放中国电视剧,但在 VK、Facebook 等社交网站或是其他影视相关专题网站上,中国电视剧正吸引越来越多的俄罗斯观众。在俄罗斯本土最受欢迎的社交网站 VK,众多中文剧字幕组不定期翻译最新中国电视剧。同一部热门电视剧,还可能出现几个字幕组同时翻译的情况,例如《武媚娘传奇》就是如此。从俄罗斯观众的观看数量来看,最受他们欢迎的中国电视剧类型仍以古装剧和玄幻剧为主,现实题材的中国电视剧也正逐渐受到俄罗斯网友的喜爱。诸如《三生三世十里桃花》《琅琊榜》《甄嬛传》《倾世皇妃》《武媚娘传奇》《楚乔传》等剧作都备受观众追捧。

再如,澳大利亚也是中国影视的重要输出国之一,近年来输出量逐年递增。2015 年,中国电视作品在大洋洲的出口额达到 1 361.09 万元,增长十分迅速。澳大利亚 SBS 国家电视台主动引进中国影视,题材、内容、类型多样,其中娱乐性和观赏性较强的中国电视作品收视率居高不下,很受观众欢迎。

3. 除了在欧美各国举办中国电影节之外,中国电影正努力进入欧美各国的商业电影市场,更好地进行跨文化传播。

近年来,包括根据中国古代文学作品改编拍摄的各种题材、类型的影片正努力进入欧美各国的商业电影市场,取得了一定的成绩。例如,张艺谋导演的古装历史大片《英雄》在北美电影市场获得了 5 371 万美元的票房,在意大利获得了超过 433 万欧元的票房,在西班牙获得了超过 150 万欧元的票房,在俄罗斯获得了 35.3 万美元的票房,在澳大利亚获得了 572 万美元的票房;在法国观看此片的观众达 62 万 3 413 人次;在欧美其他国家也有数量不等的票房收入。同时,该片在北美市场的 DVD 收入为 2 170 万美元。由此不难看出,这部影片在欧美各国产生了很大影响,其社会效益和经济效益都很不错。又如,吴宇森导演的古装历史大片

《赤壁》在法国上映后,观看此片的观众达 36 万 3 830 人次。袁和平导演的历史人物传记片《霍元甲》在法国上映后,观看此片的观众达 36 万 3 830 人次。至于徐克导演的古装奇幻大片《狄仁杰之神都龙王》、《狄仁杰之通天帝国》、《狄仁杰之四大天王》等也相继在法国和北美电影市场上映,并获得了一定的票房。再如,陈嘉上导演的古装魔幻大片《画皮》于 2009 年 1 月 11 日在美国发行上映,2009 年 2 月 1 日在澳大利亚发行上映,2009 年 4 月 17 日在荷兰发行上映,均获得了较好的票房。乌尔善导演的古装魔幻大片《画皮 2》在北美电影市场获得 54 万美元票房。另外,金琛导演的古装历史大片《战国》于 2011 年 4 月 22 日在美国发行上映;周星驰、郭子健导演的古装魔幻大片《西游·降魔篇》也于 2013 年 9 月 21 日在美国发行上映;这些影片也同样产生了一定的影响。除了上述根据中国古代文学作品改编拍摄的影片在欧美各国电影市场上映之外,表现中国社会生活的其他题材、类型的影片也不断进入欧美各国电影市场。如 2019 年中国科幻大片《流浪地球》在北美电影市场的票房收入达到 587 万美元,成为 6 年来在北美地区获取最高电影票房的华语影片。

据报道:"2019 年,在北美上映的中国电影比上一年明显增多,而且很多与国内基本同步上映。在整个北美电影票房比上一年下降约 4% 的情况下,中国电影的北美票房依然保持稳定增长,华人影业、Well Go USA 和北美华狮电影发行公司等发行商功不可没。2019 年,华人影业在北美发行了《流浪地球》《飞驰人生》《我和我的祖国》等 11 部中国电影,票房总额截至 12 月 28 日超过 1 066 万美元(1 美元约合 7 元人民币),大幅超过 2018 年发行 5 部中国电影、票房总额 73 万美元的成绩。另一家中国电影发行商 Well Go USA 发行了《哪吒之魔童降世》《少年的你》《叶问 4》等 14 部中国电影,票房总额超过 984 万美元,比上一年 9 部电影、401 万美元总票房的表现亦有显著提升。""《流浪地球》虽然拿下近 5 年来中国电影在北美的最高票房收入,但也只有 587 万美元,只占其全球总收入的 0.8%。《哪吒之魔童降世》的北美票房总额为 370 万美元,只占其全球票房的 0.5%。"[①]

为此,我们既要看到中国电影在欧美各国的传播和电影市场上所取得的成绩,但也要看到还存在的差距和不足之处;这就需要不断努力开拓中国电影对外传播的渠道,并切实做好各种营销工作,促使更多中国影视剧走向海外,更好地传播中华文化,并发挥对外文化交流的作用。

① 《2019,中国电影在北美市场砥砺前行》,"新浪娱乐"2020 年 1 月 2 日。

二、据中国古代文学作品改编拍摄的美术片在欧美的传播简况

从新中国电影的跨文化传播交流史来看,那些根据中国古典文学作品改编的影视剧,因为文化上的差异性,在欧美地区的传播范围还是较为有限的。相对而言,中国美术电影在欧美各国传播较为广泛,影响也较大。20世纪50年代以来,中国美术电影以其创作上的成就被称为"中国动画学派",其中许多影片都注重从中国古代文学和民间文化中汲取灵感与营养,拍摄出了一部又一部具有浓郁民族风格的美术电影,这些影片在世界影坛获得了广泛好评,并开启了中国电影走向西方世界的历程。

笔者将1949年以来,中国美术片在国际上获奖情况做了一个简单的统计,如表6所示。

表6 1949年至今中国美术片在国际上获奖统计表

片名	获奖时间	所获奖项
《乌鸦为什么是黑的》	1956	意大利第八届威尼斯国际儿童电影节奖状
《机智的山羊》	1958	罗马尼亚第一届布加勒斯特国际木偶片电影节奖
《雕龙记》	1960	罗马尼亚第二届布加勒斯特国际木偶电影节银质奖
《砍柴姑娘》	1960	捷克斯洛伐克第十二届卡罗维·发利国际电影节荣誉奖
《一幅僮锦》	1960	捷克斯洛伐克第十二届卡罗维·发利国际电影节荣誉奖
《神笔》	1956	大马士革第三届国际博览会电影节短片银质第一奖章;威尼斯第八届国际儿童电影节8—12岁儿童文艺影片一等奖;南斯拉夫举办的第一届国际儿童电影节优秀儿童电影奖
	1957	获华沙第二届国际儿童娱乐片比赛大会特别优秀奖
《小鲤鱼跳龙门》	1959	获莫斯科国际电影节动画片银质奖章
《小蝌蚪找妈妈》	1961	获瑞士第十四届洛迦诺国际电影节短片银帆奖
	1962	获法国第四届安纳西国际美术电影节儿童影片奖
	1964	获第四届法国戛纳国际电影节荣誉奖
	1978	南斯拉夫第三届萨格勒布国际动画电影节一等奖
	1981	巴黎蓬皮杜文化中心第四届国际儿童和青年节二等奖

(续表)

片名	获奖时间	所获奖项
《牧笛》	1963	丹麦第三届欧登塞童话电影节金质奖
《掌中戏》	1964	澳大利亚第十三届墨尔本国际电影节优秀奖
《金色的海螺》	1964	第三届亚非国际电影节卢蒙巴奖
《差不多》	1964	法国第十届图尔国际短片电影节青年奖
《大闹天宫》（上集）	1962	获第13届捷克斯洛伐克卡罗维·发利国际电影节最佳影片奖
《人参娃娃》	1961	获民主德国莱比锡国际电影节荣誉奖
	1979	获第1届埃及亚历山大国际电影节最佳儿童片奖"银质美人鱼头像奖"
《小号手》	1974	获第2届南斯拉夫国际美术电影节奖状
《东海小哨兵》	1974	获第2届南斯拉夫国际美术电影节奖状
《大闹天宫》（上下集）	1978	获第22届英国伦敦国际电影节最佳影片奖
	1978	获第22届英国伦敦国际电影节最佳影片奖
	1982	厄瓜多尔国际儿童电影节三等奖
	1983	获第十二届菲格腊达福兹国际电影节评委奖
《长在屋里的竹笋》	1978	南斯拉夫第三届萨格勒布国际动画电影节一等奖
《狐狸打猎人》	1980	获南斯拉夫第四届萨格勒布国际电影节美术奖
《老狼请客》	1982	意大利第十二届季福尼青少年电影节最佳荣誉共和国总统银质奖章
《三个和尚》	1982	第32届西柏林国际电影节最佳编剧银熊奖
		葡萄牙第六届国际动画片电影节C组头奖
	1983	菲律宾第二届马尼拉国际电影节特别奖
	1984	获厄瓜多尔第七届基多国际儿童电影节荣誉奖
《猴子捞月》	1982	加拿大第六届渥太华国际动画片电影节儿童片一等奖
	1987	获保加利亚卡布洛沃第4届国际喜剧电影节最佳短片奖
《鹿铃》	1982	获第13届莫斯科国际电影节特别奖
《我的朋友小海豚》	1982	获得1982年意大利第12届吉福尼国际儿童电影节最佳荣誉奖、意大利共和国总统银质奖章

(续表)

片名	获奖时间	所获奖项
《哪吒闹海》	1983	菲律宾第二届马尼拉国际电影节特别奖
	1988	法国第七届布尔波拉斯文化俱乐部青年国际动画电影节评委奖、宽银幕长动画片奖
《人参果》	1983	菲律宾第二届马尼拉国际电影节特别奖
《鹬蚌相争》	1984	西柏林第34届西柏林国际电影节短片银熊奖
		南斯拉夫萨格勒布第六届国际动画电影节特别奖
		加拿大多伦多国际动画片电影节特别奖
《三十六个字》	1986	南斯拉夫第七届格勒布国际动画电影教育片奖
《火童》	1985	第一届广岛国际动画电影节一等奖
《女娲补天》	1986	获法国圣罗马国际儿童电影节特别奖
《草人》	1987	日本第二届广岛国际动画电影节儿童片一等奖
《夹子救鹿》	1987	印度第五届库塔克国际儿童电影节最佳短片奖金象奖
《超级肥皂》	1987	获日本第二届广岛国际动画电影节教育片二等奖
《山水情》	1988	上海国际动画电影节大奖
	1989	第一届莫斯科国际青少年电影节勇与美奖
	1989	保加利亚第六届国际动画电影节优秀影片奖
	1990	第十四届加拿大蒙特利尔电影节最佳短片
	1992	印度孟买国际短片、纪录片、动画片电影节最佳童话片奖
《鱼盘》	1988	第一届上海国际动画电影节A组一等奖
《螳螂捕蝉》	1988	第一届上海国际动画电影节B组奖
《金盘》	1988	第一届上海国际动画电影节A组奖
《不射之射》	1988	第一届上海国际动画电影节特别奖
《金猴降妖》	1987	布尔昂莱斯文化俱乐部青年动画节青年评选委员会长片奖和大众奖
	1989	美国第六届芝加哥国际儿童电影节动画故事片一等奖
《新装的门铃》	1988	第一届上海国际动画电影节特别奖
《神医》	1989	美国第六届芝加哥国际儿童电影节动画短片一等奖
《强者上钩》	1990	第三届广岛国际动画电影E组一等奖

(续表)

片名	获奖时间	所获奖项
《鹿与牛》	1992	第二届上海国际动画片电影节 D 组奖
《十二只蚊子和五个人》	1992	第二届上海国际动画片电影节 F 组奖
	1993	法国第 19 届安纳西国际动画电影节教育、科学、企业奖
《葫芦兄弟》	1992	第三届开罗国际儿童电影节铜奖
《悍牛与牧童》	1993	第三届伊斯梅利亚国际纪录片、短片电影节胡塔特银像奖
《宝莲灯》	2001	首届阿根廷马德拉普儿童及青少年电影节
《佳人》	2010	获得美国红树枝国际动画节,圣地亚哥电影节,亚洲青年动漫大赛,数字图像中国节,常州国际动画节等众多电影节 20 个奖项
《这个念头是爱》	2010	加拿大渥太华动画界最佳动画短片奖
《冬至》	2010	广岛动画节国际评委会特别奖
《弗洛伊德,鱼和蝴蝶》	2010	荷兰国际动画电影节最佳短片金奖
《三缺一》	2015	获得第 58 届德国莱比锡国际纪录片动画电影节最佳动画短片"银鸽奖"
《刺痛我》	2009 年以来	获意大利城堡动画电影节亚太电影奖最佳动画片提名、今敏奖、西半夜国际动画电影节最佳动画长片奖、韩国首尔数字电影获绿变色龙奖等
《好极了》	2017	入围第 67 届柏林电影节公布了今年的主竞赛单元
《寻找布列松》	2017	获第 57 届法国安纳西国际动画电影节中国赛区创投大奖
《大鱼海棠》	2010	获第十四届韩国首尔国际动漫节"最佳技术奖"
	2012	亚洲青年动漫节"最受观众欢迎奖"
《启示录》《哪吒之魔童降世》	2017 2019	获第 70 届戛纳国际电影节独立展映活动"多样戛纳"的"最佳导演奖"第 32 届东京国际电影节金鹤奖最佳作品奖

从以上我们对 1949 年之后国产美术电影海外获奖数据的梳理,可以看出:从 1949 年至今,国际电影节始终都是中国动画电影"走出去"的一个重要平台。正是通过这样一种广泛参赛/交流的形式,中国的民族动画电影才得以在西方视域中获得认同,并在海外逐渐传播开来。

但是,上述表格的内容所传达的意义并非仅仅如此,从近 70 年来的获奖纪录

中，我们还可以看出这一过程的一些阶段性特点，譬如从时间上来看，90年代之前，是中国动画电影海外获奖的一个高潮期，刨除"文革"十年，50年代、60年代和80年代，动画电影的获奖次数，获奖影片的数量呈现出逐步走高的趋势：从1956年到1991年，"中国美术片有46部78次在国际电影节上获奖，其中上海美术电影制片厂摄制的有44部76次，北京科学教育电影制片厂和长春电影制片厂分别有1部1次"。① 20世纪80年代，是这一过程的顶点，在这十年中几乎每一年都有动画电影获奖，所获奖项也不再仅仅局限于早期的亚非拉第三世界联盟地区的电影节奖项，而是拓展到了欧洲、北美地区所举办的电影节。获奖动画电影的种类也更加丰富和繁多（水墨动画、木偶片、剪纸片、折纸片，还有将这些片类融合起来的作品，当然这和当时以上海美术电影制片厂为基地的中国动画电影的繁荣息息相关。）20世纪90年代之后，因为计划经济时期所建立的中国动画电影生产基地的溃散，以及产业转型，随后的近二十年，中国动画电影在国际代工和批量模仿中迷失了方向。21世纪之后，中国独立动画开始出现，他们的力量在最近十年中，逐渐凸显，一些作品在国际电影节上开始获得关注。从艺术风格的变化上看中国动画电影近70年来的发展，一个非常明显的特点是：虽然随着社会文化和政治语境的变迁，动画电影表达的主题和美学风格有所变化，但原创和改编始终是创作的两种重要方式。整体上来看，在90年代之前，"民族化"是动画电影创作的旨归和诉求，这一点突出地表现在和技术创新相关的美学风格创新以及故事题材上对中国古典文学的改编。我们在这里所说的"中国古典文学"是从广泛的意义上来讲，既囊括狭义上的传统诗歌、小说、话本，也包括民间传说、神话故事。这些古老的文学、文化经典，经由当代视听媒介的改编，不断地被传承、传播，作为一种集体性的文化记忆，携带着族群的印记，在异域中散发着迷人的魅力，另一方面，在这一过程中，传统故事的重述，也同时滋养了新的视听媒介的发展和成熟。这种改编文学经典的风潮，从中国动画电影的历史上来看，最早可以追溯至万氏兄弟，正是基于对《西游记》的改编，才诞生了中国第一部动画长片《铁扇公主》（1941）。影片完成之后，不但在国内放映盛况空前，在新加坡、印尼也广受欢迎，甚至传播到日本，观者甚众，但因其过于浓烈的抗日情绪，后被日本政府禁映②。这部影片从故事改编到

① 鲍济贵，梁萃：《中国美术电影69周年》，《电影艺术》1995年第6期。
② "影片制成后，在大上海、新光、沪光三家影院同时放映一个多月，盛况空前，这在当时故事片中也是少见的。《铁扇公主》在新加坡、印度尼西亚等国家上映时受到热烈欢迎和称赞。《铁扇公主》发行到日本东京上映，观众很多，后来日本政府下令禁映。1975年日本一家月刊刊登了小松尺甫的文章，指出：'抱着轻视的眼光看中国第一部动画片的人们，看到影片如此有趣，如此豪华，惊得目瞪口呆。我也有机会弄到了一部影片拷贝，一看就清楚，地地道道，这是一个体现反抗精神的作品。粗暴地蹂躏中国的日本军遭到了中国人民齐心协力的痛击，这部影片的意图是一清二楚的。'"（鲍济贵，梁萃：《中国美术电影69周年》，《电影艺术》1995年第6期。）

美学风格的创新上,都为此后动画电影的发展树立了一个榜样。1949年之后,在故事叙事和技术创新上,传统文学改编和美学形式的民族化风格,就成为动画电影制作的一条重要思路。

在上文的数据统计中,我们可以看到,建国后到90年代,在国际上获奖较多,影响比较大的动画电影(包括长片和短片),不少都是源自对古典文学作品的改编,这种改编细分的话可以分为两类,一类是对中国古典神魔小说的改编,这其中最为著名的就是对《西游记》的改编。颜慧、索亚斌在其《中国动画电影史》一书的附录三《中国动画电影作品年表》中,辑录了1941—2005年根据《西游记》改编的动画作品有:《铁扇公主》、《火焰山》、《猪八戒吃西瓜》、《大闹天宫》(上、下集)、《丁丁战猴王》、《人参果》、《小八戒》、《金猴降妖》、《小悟空》、《西游漫记》、《小孙悟空》、《西游记》(52集系列动画)12部之多①,显示了这部明代神魔小说在二次元动画改编中的独特魅力。在这些改编的作品中,上海美术电影制片厂出品的《大闹天宫》、《金猴降妖》和《人参果》以其优秀的制作品质和浓郁的民族化风格在海内外广获赞誉。

《大闹天宫》②分为上、下两集,分别完成于1961年和1964年,影片改编自《西游记》前七回,讲述了孙悟空龙宫借宝,天庭为官,不满被贬,大闹天宫,回花果山称王的故事。这部堪称中国动画电影发展史上丰碑的作品,其诞生却经历了一番曲折。早在1941年,《铁扇公主》获得成功,万氏兄弟本欲乘借这部影片的"东风"筹措资金将《大闹天宫》搬上银幕,却因太平洋战争爆发,新华联合影业公司经理张善琨突然撤资而致计划夭折。此后因时局所迫,万籁鸣流离至香港,直至1954年才重回上海。1959年,时任上海美术电影制片厂厂长的特伟将《大闹天宫》的拍摄任务委任于万籁鸣,万终于可以实现自己早年的夙愿。1961年《大闹天宫》上集完成之后,引起巨大轰动,并在1962年第13届捷克斯洛伐克卡罗维·发利国际电影节上获得了最佳影片奖;1964年,下集拍摄完成后,却因为文艺政策的变化,影片的全本没有公映。直到1978年,全本的《大闹天宫》才终于得以公映,并于当年获第22届英国伦敦国际电影节最佳影片奖,英国《电影与摄影》杂志发表文章称赞该片是"1978年在伦敦电影节上最轰动、最活泼的一部电影"。文章特别指出:"这部影片在西方映出是一大发现。"芬兰报界评论该片"动画技术在国际动画界是第一流

① 颜慧、索亚斌:《中国动画电影史》,中国电影出版社2005年版。
② 上海美术电影制片厂出品,影片分为上、下两集。上集于1961年12月美影摄制完成,下集于1964年9月美影摄制完成。编剧李克弱、万籁鸣,导演万籁鸣,副导演唐澄,美术设计张光宇、张正宇,动画设计严定宪、段浚、浦家祥等,摄影王世荣、段孝萱。

的,它把动画技术最杰出的特点和传统的东方绘画风格结合在一起。"1982 年,《大闹天宫》再获厄瓜多尔国际儿童电影节三等奖,1983 年获葡萄牙第十二届菲格腊达福兹国际电影节评委奖。1983 年 6 月,《大闹天宫》在巴黎放映一个月,观众近 10 万人次。法国《人道报》指出:"万籁鸣导演的《大闹天宫》是动画片真正的杰作,简直就像一组美妙的画面交响乐。"①《世界报》介绍说:"《大闹天宫》不但是有一般美国迪斯尼作品的美感,而且造型艺术又是迪斯尼式艺术所做不到的,它完美地表达了中国的传统艺术风格。"②除了在国内普遍地多次放映外,这部动画片还曾向 44 个国家和地区输出、发行和放映(许多国家的电视台放映过该片,包括英国的 BBC)。从当年海外媒体对这部影片的评价中,可以看到特异的"民族风格"是这部影片广受欢迎的主要原因。

1949 年之后,中国动画片创作和制作所确立的一个主要方向既是要创造出独立的民族化美学风格。50 年代中期,为了区别于苏联的动画风格,负责新中国美术片制作的特伟先生提出了"探民族形式之路,敲喜剧风格之门"的创作口号③,他认为"美术片和其他文学艺术一样,必须有自己民族的特点,没有鲜明的民族形式和民族风格,就没有独创性,而文学艺术的民族独创性是人民创造性的集中表现,是一个时代一个阶级的文学艺术成熟的标志。"中国美术电影要"'标民族之新,立民族之异',要在国际影坛上以'独创一格'的风貌","攀登无产阶级艺术高峰"④。在这一口号的引领下,中国动画民族化第一代老艺术家万氏兄弟挈领一批中国美术行业的艺术家,从中国古代铜器漆器等出土文物、敦煌壁画、民间年画、庙堂艺术,以及北京城的古建筑、泥塑等传统文化中汲取创作灵感⑤,最终完成了这部浓墨重彩的作品。多年之后,孙悟空形象的设计者严定宪将这部影片实践民族化创作道路的成功,归结于叙事和形式的和谐统一:"《大闹天宫》之所以成为经典,首

① 以上该片在海外放映、传播以及国外媒体的评价均参考自上海地方志网站对于上海美术片历史的辑录:http://www.shtong.gov.cn/node2/node2245/node4509/node15254/node16601/node63937/userobject1ai11579.html
② 冯文、孙立军:《动画艺术概论》,海洋出版社 2007 年版,第 28 页。
③ 有学者考证了中国美术片创作"民族化"口号最早提出来的时间:"根据上海美影厂大事年表记载,'探民族形式之路'两句口号提出的时间是 1955 年 3 月,其时《骄傲的将军》摄制组刚刚组建,特伟将这两句口号贴在工作室的墙上。"(陈可红:《萤声与禁忌——特伟时代与上海美术电影制片厂荣衰探因》,《电影艺术》2011 年 02 期,第 103 页。)
④ 特伟:《创造民族的美术电影》,《美术》1960 年 Z3 期。
⑤ "'那时候我们要创新,我们老厂长特伟先生说,不要重复别人也不要重复自己。'严定宪回忆说,他和几个主创背着工具,冬天北上进京,遍访故宫、颐和园、西山碧云寺、大慧寺,收集佛像、壁画素材,了解古代建筑、绘画、雕塑各方面的艺术。"(《不重复别人,也不重复自己——"美猴王"之父严定宪说〈大闹天宫〉》,《光明日报》2013 年 8 月 2 日。) http://epaper.gmw.cn/gmrb/html/2013-08/02/nw.D110000gmrb_20130802_1-07.htm?div=-1)

先,好的编剧功不可没。影片的筹备期达半年之久,美影厂编剧李克弱对古典文学相当有研究,精于故事的选取剪裁,和万籁鸣一起对《西游记》前七回进行了改编,提炼精华,着力表现。其次,它的艺术风格是典型的中国元素,既不同于京剧舞台艺术,也不同于连环画、年画、民间剪纸艺术,透着浓郁的装饰画风格,具有鲜明的中国特色。"①

这一时期,除了《大闹天宫》之外,还有两部根据《西游记》改编的动画电影在国际上获奖,一部是《人参果》②,该片于1983年获菲律宾第二届马尼拉国际电影节特别奖;一部是《金猴降妖》③,于1987年获法国布尔昂莱斯文化俱乐部青年动画节青年评选委员会长片奖和大众奖,1989年再获美国第六届芝加哥国际儿童电影节动画故事片一等奖。这两部片子撷取《西游记》中不同的情节段落,进行改编,制作思想和手法仍然延续了此前《大闹天宫》所开创的艺术道路。20世纪90年代中后期及至新世纪十年,对《西游记》的动画改编作品仍然层出不穷,但在国际上所获得的认同都难以企及早年《大闹天宫》的盛名。2011年,上影集团将原版《大闹天宫》进行技术翻新,把原片3∶4的画面做成9∶16的宽银幕,把单声道改换成11个声道,重新配音配乐,打造成目前流行的3D影片,希望给观众带来更为精致震撼的视听感受。影片在重制阶段,"已经有美、英、法、日、韩等多个国家购买其海外市场播放版权"④。但我们不能不说的是,这次重制从根本上属于一种技术化的翻新,它所消费的不过是60年代原著在海内外所累积的口碑和认同而已。

2015年,由横店影视、天空之城、燕城十月与微影时代联合高路动画、恭梓兄弟、世纪长龙、山东影视、东台龙行盛世、淮安西游产业与永康壹禾共同出品,田晓鹏执导的3D动画电影《西游记之大圣归来》,使这个古老的IP再度翻红,这部影片不但在国内获得了第十四届精神文明建设"五个一工程"(2014—2017)优秀作品奖,第三十届中国电影金鸡奖最佳美术片奖,第十六届中国电影华表奖优秀故事片奖等诸多奖项,在海外也有所斩获,2016年东京动画大奖竞赛单元中,该片获得了海外长篇动画优秀奖。不过相较于20世纪80年代中国动画电影倚重于国际电影节平台来走向海外,当下电影的海外传播,制作者们更注重的是影片面向全球市场

① 《不重复别人,也不重复自己——"美猴王"之父严定宪说〈大闹天宫〉》,《光明日报》2013年8月2日。http://epaper.gmw.cn/gmrb/html/2013-08/02/nw.D110000gmrb_20130802_1-07.htm?div=-1
② 上海美术电影制片厂1981年出品(片长45分钟),严定宪导演,李克弱、严定宪编剧。改编自《西游记》,讲述了唐僧师徒路经五庄观,偷吃人参果,招致观主镇元子为难,幸得观音相助,化解误会的故事。
③ 上海美术电影制片厂1985年出品(片长分86钟),特伟、严定宪、林文肖导演,特伟、包蕾编剧。改编自《西游记》"三打白骨精"一情节。
④ 《"孙悟空72变"的开放故事》,《解放日报》2012年2月9日。http://newspaper.jfdaily.com/jfrb/html/2012-02/09/content_745383.htm

的宣传发行以及销售渠道的搭建,譬如负责《大圣归来》海外发行的福恩娱乐有限公司(Flame Node Entertainment)早在 2013 年底,就把《大圣归来》带去美国电影市场(AFM)预售,三分钟预告片,卖到了二十多个国家。2015 年戛纳国际电影节,《大圣归来》参与了影片展映,展映结束后,影片预售达到 60 个国家和地区,制作成本收回了三分之一。为了让《大圣归来》更顺利地进入国际市场。福恩娱乐还精心打造本片的英文版本,为影片请来与宫崎骏合作多年的奈德·洛特作为配音导演配制英文版对白,邀请在欧美市场认同度很高的功夫明星成龙为孙悟空配音,整个英文版后期都在美国完成。制片方还"选择了 Viva Pictures 作为自己的美国发行方,……Viva 通过保底发行的方式与中方合作,为《大圣归来》在美国进行全媒体(院线、卫星电视、DVD、网络等)发行"①。不过这部作品相较于早年我们那些注重原著精神的民族化改编②,已经大为不同,不仅对故事情节线进行了回炉再造,而且整部影片对日本动漫造型和好莱坞英雄主义的模仿,以及过于注重动作噱头的场面设计,显示了当前动画制作早已远离了"中国学派"以彰显民族精神、文化气韵见长的创作思路,形式模仿和价值迎合的背后,是多年来动画产业难以提振的焦虑。

除了《西游记》之外,另外一部被动画改编所青睐的古典文学作品是明代神魔小说《封神演义》,20 世纪 80 年代,对这部作品最为知名的改编是《哪吒闹海》③。《哪吒闹海》是我国第一部大型彩色宽银幕动画长片,影片于 1978 年 5 月开始筹备,1979 年 8 月全片拍摄完成,耗时一年零三个月。瑰丽的场景和人物设计,动人的情节,使这部影片与《大闹天宫》一起被称为"中国手绘动画电影双璧"。该片不

① 参见时光网新闻报道《〈大圣归来〉发美版预告片——影片将登陆美国 100 块银幕 成龙单独为"大圣"配音》http://news.mtime.com/2016/05/05/1555114.html
② 有学者指出,《大闹天宫》的孙悟空和原著里形象有所不同:"《大闹天宫》在对原著的改编过程中,最大的改变就是在对主角孙悟空的形象塑造以及影片的高潮处理上,这些地方的改动使作品具有了一定政治倾向性,孙悟空的形象化成为了当时社会意识形态的一个缩影。孙悟空在原著《西游记》的前七回中,基本上还是被塑造成一个桀骜不驯的叛逆形象,他大闹东海以及大闹天宫的行为更多是出于一种性格上的原因,而与他所处的社会影响关联不大。可是,在动画电影《大闹天宫》中,孙悟空则更多地被赋予了一种革命者的姿态,他是因为自己遭受的不公平待遇而奋起反抗……在动画电影《大闹天宫》中,则对原著中的情节设置做出了彻底的改变:孙悟空逃出太白金星的炼丹炉,拾起金箍棒,打上了灵霄宝殿,打得玉皇大帝落荒而逃,最后,孙悟空凯旋而归,在花果山竖起齐天大圣的旗帜,与猴儿们过上了无忧无虑的幸福生活。可以看出,动画与原著相比,这一段落的结局是截然不同的,在动画中,孙悟空是一个完全的胜利者,他以一种革命者的姿态为自我价值的实现而奋斗,最终获得了伟大的成功"(参见吴斯佳,博士论文:《文学经典传承视野下巧画电影改编研究》,第 25 页。)虽然 20 世纪 60 年代《大闹天宫》对西游记的改编因为时代的原因,有所倾向,但其大致的情节主线,除了结局,基本和原著相符,这个《西游记之大圣归来》对整个故事的颠覆不可同日而语。
③ 上海美术电影制片厂 1979 年出品的动画长片,王树忱、严定宪、徐景达导演,王往编剧。改编自明代神魔小说《封神演义》。

仅获得了1980年文化部优秀影片奖和第三届《大众电影》"百花奖"最佳美术片奖，而且成为第一部在戛纳参展的中国动画电影，获第三十三届戛纳国际电影节特别放映奖。有研究者对当年的历史进行了详细的扒梳，"1980年5月，由中影公司副经理胡健、演员唐国强等人组成的中国电影代表团赴法国参加第33届戛纳国际电影节，代表团团长正是《哪吒闹海》的编剧和导演——王树忱（王树忱以笔名'王往'署名编剧）。《哪吒闹海》作为第一部亮相戛纳的华语动画片被戛纳电影节选为正式参展影片，而原本有机会参与评奖的《哪吒闹海》却因为送交影片时的失误而与竞赛失之交臂。王树忱之子王一迁回忆道：'当时我父亲回来就说过这个事。我们第一次参加戛纳电影节，经验不足。报了名了，但交片的时候耽搁了，人家有截止期的，过了这个截止期交过去就不能参赛了。'不过，戛纳电影节组委会还是为《哪吒闹海》安排了放映会。……为弥补遗憾，戛纳电影节组委会为《哪吒闹海》设置了特别放映奖"[1]，当时国内的新闻报道也对影片在戛纳放映时的盛况进行了详细的描绘："《哪吒闹海》是第一部在电影节正式映出的中国影片，首场放映的观众约一千人，其中有各国电影界知名人士和各国记者。映出结束时，在热烈掌声中，很多朋友都同中国代表团成员握手，祝贺映出的成功。……合众国际社和法新社当天就发表消息，称赞这部影片技巧高超。影片放映后举行的记者招待会上，约有四十名来自世界各地的记者，怀着很大的兴趣了解中国的电影创作活动，首先问及《哪》片的拍摄细节、制作成本，以及其他有趣的问题如影片中的四条龙是不是表示'四人帮'等。……在这之后，有不少电影发行人约见我代表团，表示愿购买《哪吒闹海》去本国发行。还有一些电影制片家，如西德巴伐利亚一制片公司，非常欣赏中国动画片的创作水平，乐意与中国合拍动画片，并把合拍影片的草图也交给了代表团，迫切希望能实现他们的计划。"[2]除了欧洲三大电影节之一的戛纳电影节之外，《哪吒闹海》于1983年还获得了菲律宾第二届马尼拉国际电影节儿童片特别奖，五年之后的1988年，影片再获法国第七届布尔波拉斯文化俱乐部青年国际动画电影节评委奖、宽银幕长动画片奖。

除了《西游记》《封神演义》之外，1983年，上海美术电影制片厂根据神魔小说《平妖传》改编的动画电影《天书奇谈》也是必须提及的一部作品。这部作品的起意非常耐人寻味。20世纪80年代初，合拍片逐渐成为一种风潮。《天书奇谈》的剧

[1] 空藏动漫资料馆联合创始人、动画人口述历史项目负责人傅光超就《哪吒闹海》撰写了一系列专稿：《〈哪吒闹海〉幕后揭秘》系列专稿，对这部影片的历史、人物形象、美学风格以及制作细节进行了详细的扒梳。这段历史细节引用自《〈哪吒闹海〉幕后揭秘（一）》http://www.sohu.com/a/191253022_99995175

[2] 《中国代表团与〈哪吒闹海〉》，《电影评介》1980年第9期。

本最早是 1980 年初,英国广播公司(BBC)提供的,他们希望和上影厂合作拍摄一部动画长片,虽然此后因为资金迟迟没有到位,上影厂只好自己开拍,但这一历史细节,提示出的是中国文学文本其实很早就引起西方影视改编的兴趣。这实际上比 1998 年好莱坞改编《花木兰》早了近二十年。

除了以上我们谈到的以古代经典神魔小说为基础的动画改编之外,从 20 世纪 50 年代到 80 年代"中国学派"动画片还多从传统民间故事、远古神话、少数民族传说中撷取素材,获得灵感,进行改编和创作。

少数民族地区的民间传说,因为携带了地域族群的文化印记而具有特别的魅力。据此改编并获得成功的动画作品,比较早的是上海美术电影制片厂 1959 年制作的《雕龙记》[1],这部根据白族文化中的传说故事为题材制作的木偶片,获得罗马尼亚第二届布加勒斯特国际木偶电影节银质奖;另外一部《一幅僮锦》[2]则是改编自一则在壮族地区广泛流传的民间故事。影片于 1960 年获得了捷克斯洛伐克第十二届卡罗维·发利国际电影节荣誉奖。这些根据少数民族地区民间故事传说改编的动画电影,多保留了善恶对立,因果报应等朴素的民间伦理价值观念,在人物形象的塑造上,社会主义建设时期所倡导的勤劳、坚定、勇敢等英雄人物的品质也在影片中被张扬。经历了"文革"的断裂之后,20 世纪 80 年代,少数民族民间故事改编再度出现。1984 年,上海美术电影制片厂出品了《火童》[3],这部剪纸动画片改编自哈尼族民间传说故事,讲述了远古时期,妖魔抢夺走火种,哈尼族地区陷入黑暗,少年明扎继承父志,在与妖魔争夺火种的过程中,吞下火种化为火球后消灭妖精,用生命换来夜晚中的光明的故事。影片不仅在国内获得了第五届金鸡奖最佳美术片奖,还收获了在日本举办的首届广岛国际动画电影节一等奖。

根据中国古老的创世神话以及佛教故事改编的动画作品在异域传播中也是比较受欢迎的类型。1985 年上影厂制作的动画短片《夹子救鹿》[4],是根据敦煌壁画中的佛教故事改编而成,该片获印度第五届库塔克国际儿童电影节最佳短片奖金像奖;《女娲补天》则改编自《列子·汤问》《淮南子·览冥训》《山海经》上均有记载的创世神话女娲补天的故事,该片的用色和造型从上古壁画和岩画中获取灵感,拙

[1] 上海美术电影制片厂 1959 年出品的木偶片,章超群、岳路、万超尘导演,集体编剧。改编自白族民间故事传说,讲述白族老木匠和儿子七斤勇斗恶龙,为民除害的故事。
[2] 上海美术电影制片厂 1959 年出品,钱家骏导演,萧甘牛编剧。改编自壮族地区民间故事传说,讲述了坦布呕心沥血织就僮锦,却被仙女借走,小儿子不畏艰难,勇闯太阳宫,替母亲寻回僮锦的故事。
[3] 上海美术电影制片厂 1984 年出品,王伯荣导演,王浤编剧。
[4] 林文肖、常光希同时担任导演和编剧。画家刘巨德先生受敦煌佛经故事的启发,他创作了图书插画《夹子救鹿》,书一出版,即获得了全国图书优秀绘画一等奖。随后被上海美术制片厂看中,拍成美术片《夹子救鹿》。

朴的形象设计和神秘的东方神话所带来的特异风格,使这部影片在1986年法国圣罗马国际儿童电影节上获得了特别奖。此外,经典民间故事"劈山救母"①也曾被两次改编为动画作品,一次是《西岳奇童》(1984年,靳夕导演),一次是《宝莲灯》(1999年,常光希导演)。虽然是源自同一个民间故事,但这两版改编作品所表现出来的美学风格和受众设定却截然不同。1984年由靳夕导演的《西岳奇童》(上集)②,仍然是属于计划经济体制下,20世纪50年代以来中国美术片"民族化"创作范畴中的一部作品,国际化的商业营销等理念还未进入到这部影片的制作思路之中,扎实、稳重的制作品质,独具创意的美学风格设计都使得这部影片成为一代人的记忆。1999年,中国动画电影在经历了近十年的萎靡之后,上影厂决定把这个经典的民间故事再次改编,搬上银幕。《宝莲灯》的制作耗时4年,投资1 200万,除了改换了之前木偶片的片种,整部电影制作与80年代的改编最大的不同在于对海外市场的重视和无处不在的商业大片意识。从技术上,影片大量使用了二维动画和三维动画结合,影片一改以前由专业人员制作的方法,转而聘请了故事片导演来担纲制作(由常光希导演,吴贻弓任艺术指导,王大为编剧),在配音演员的选用上,也效仿好莱坞动画的制作模式,邀请诸如姜文、陈佩斯、徐帆等明星演员来参与配音,港澳台地区的流行歌星李玟、张信哲、刘欢也被邀请加盟主题曲的演唱……从故事叙事上,这部影片对好莱坞的模仿也相当粗放,孙悟空形象的添加,插科打诨配角形象的设计以及朦胧的爱情线,都让人不仅想起这一时期全球风靡的好莱坞动画大片《花木兰》和1995年引入中国的《狮子王》。不过,这部代表美影厂商业转型的首部动画长片,还是获得了国内的诸多赞誉,比如来自金鸡奖和华表奖的肯定(影片获得第19届中国电影金鸡奖最佳美术片奖,1999年度中国电影华表奖优秀美术片奖)。2001年,影片还在首届阿根廷马德拉普儿童及青少年电影节获奖。

虽然20世纪90年代中国美术电影产业走向衰退,至21世纪后才开始繁荣发展。但关于国产美术片创作"民族化"的创作和改编策略,在中国电影国际化进程中所展现的魅力,经由历史证明,无疑是正确的,是需要继续坚持和大力倡导的。关键的问题在于,如何在喧嚣浮躁的资本浪潮中,将民族化艺术创新和产业发展更完美地交融在一起,不至于偏废,这才是我们需要面对和解决的问题所在。

① "劈山救母"的故事流传下来最著名的有两则,其中一则是沉香劈山救母,最早见于失传的元明杂剧《沉香太子劈华山》《劈华山救母》,宋、元戏文亦有《刘锡沉香太子》。明嘉靖三十二年的南戏《刘锡沉香太子》,皮黄戏《宝莲灯》定形于小说《西游记》广为流传之后的清代。
② 因为靳的去世,影片只完成了上集,2006年上海美术电影制片厂重拍了完整版的《西岳奇童》。

结　语

在国产影视剧的创作发展中，中国古代文学作品的影视改编与传播是不可忽视的重要组成部分，其改编作品艺术质量的好坏一方面会直接影响到国产影视剧的声誉及其社会效益与经济效益，另一方面也会直接影响到中华文化与中华文明的对外传播效果。因此，要进一步重视和解决中国古代文学作品影视改编与传播中尚存在的一些问题，积极探寻解决这些问题的主要策略，以利于进一步促进中国古代文学作品影视改编与传播的健康发展，从而为国产影视剧创作的繁荣兴旺和推动中华文化与中华文明更好地传承及其"走出去"做出更大的贡献。

一、当下中国古代文学作品影视改编与传播存在的主要问题

虽然从 20 世纪 20 年代迄今为止（特别是从 20 世纪 80 年代以来），中国古代文学作品的影视改编与传播已经取得了较显著的成绩，但是，从当下改编拍摄的总体情况来看，还有不少问题需要解决，其主要问题大致表现在以下几个方面：

第一，由于当下影视剧作品创作拍摄投资较大，成本较高，市场竞争也较激烈；因而投资出品方就需要通过市场营销收回投资并有所盈利。为此，无论是投资人、制片人还是创作者，都十分重视改编作品的观赏性和商业性，不愿意其亏本，更希望能赚钱盈利，取得较好的经济效益。在这种情况下，有时候就会忽视乃至牺牲改编作品的思想价值、艺术价值和社会效益，以便最大限度地追求其商业利益。这就使部分改编作品存在着质量不高、艺术粗糙、跟风趋时等问题，有些作品甚至出现了较明显的"三俗"（庸俗、媚俗和低俗）倾向。

应该看到，重视改编作品的经济效益和商业价值本身并没有错，收回投资和获取一定的商业利润也是合理的；但是，由于影视剧作品是文化商品，只有把提高改编作品的艺术质量和增强其社会效益放在首位，坚持"叫好又叫座"的创作追求，才能使古代文学作品的影视改编不走弯路，不迷失正确的方向；才能达到既扩大影视剧创作的题材领域，满足广大观众日益增长的审美娱乐需求；又能进一步扩大文学

原著的影响,达到很好地传播与弘扬中华文化和中华文明之目的。

第二,尽管现在影视剧的改编不再强调要忠实于原著,改编者可以在文学原著的基础上,根据创作追求、改编角度和剧情内容充分发挥自己的创造性;但是,改编还是应该以文学原著为基础,在此基础上进行创造性转换。如果完全舍弃这一文学基础,不尊重文学原著的故事内容、人物塑造和主旨内涵,只是借用原著的名义或人物姓名而另起炉灶,拍摄出一部和文学原著没有什么关系,或者关系不大,甚至与原著故事内容、思想主旨和文化内涵背道而驰的影视剧作品,这种改编现象是不正常的,这样的改编也是不应该肯定的。特别是对于一些古代文学经典作品,改编者更应该充分尊重其原著,务求最大程度地保留其精华,并在此基础上进行现代化的改造创新,以利于通过影视剧作品重塑经典,使之具有长久的艺术感染力和美学生命力。

而当下有些影视剧作品的 IP 改编,只是把古代文学原著及其作者视为可以吸引众多观众的大 IP,而在改编时却随心所欲,不珍惜文学原著的精华;有的甚至不惜胡编乱造,一味追求古怪奇特,以此博人眼球,赢得更多的商业利益。这样的改编不仅未能产生良好的社会效果,而且也影响了古代文学原著的良好声誉,这种改编显然是不可取的。

第三,由于改编者对原著的思想主旨及其所体现的中华文化和中华文明精髓把握不准或理解不深,所以改编时未能很好凸显其思想精华和艺术特色,其改编作品的艺术概括和艺术阐释往往流于肤浅,有的作品甚至歪曲了原著的思想主旨;而改编者则注重在影视剧的类型样式、技巧手法、场面效果等方面下功夫,重形式而轻内容,力图依靠大投入、大场面和各种令人眼花缭乱的特效来吸引观众;其改编作品虽然有华丽包装和炫目技巧,但其内容、人物、情节、细节等却经不起推敲,空洞肤浅,缺乏打动人心的艺术感染力。

不可否认,改编古代文学作品时当然需要重视影视剧的类型样式、技巧手法和场面效果等,但是,形式技巧是为故事内容叙述、艺术形象塑造和思想主旨表达服务的,不能主次不分、本末倒置,只重视形式技巧而忽略了故事内容、人物塑造等主要方面。改编者应根据故事内容叙述、人物形象塑造和思想主旨表达之需要来确定采用什么样的形式技巧,并将两者有机融合在一起,使之产生很好的艺术效果。

显然,上述一些问题的存在影响了中国古代文学作品的影视改编与传播的质量和效果,制约了其更好的发展与更大的提高。为此,首先需要在改编观念上予以转变和调整,其次则需要在改编实践中予以探索和解决。

二、当下中国古代文学作品影视改编与传播应采取的主要策略

针对上述存在的一些问题，当下中国古代文学作品影视改编与传播拟采取以下主要策略，以此进一步提高改编作品的艺术质量和美学品质，并不断拓展传播渠道，使之能在广大观众中产生更大的影响。具体而言，大致有以下几个方面：

第一，在中国古代文学作品的影视改编与传播中，要坚持创造性转化和创新性发展。具体而言，所谓创造性转化和创新性发展，乃是指改编者应该坚持辩证唯物主义和历史唯物主义的基本原则，以客观、科学、尊重的态度，对所改编的古代文学作品取其精华、去其糟粕，既不复古泥古、完全照搬，也不简单否定、另起炉灶，而是对其精华部分予以准确恰当的艺术转化，使之符合影视剧艺术的创作规律；同时，通过艺术创新又赋予其新的时代内涵和现代表达形式，在剧情内容上有所补充和拓展，在形象塑造上有所调整和完善，在表现形式和技巧手法等方面则可采取为当下大多数观众所喜闻乐见的新形式和新技巧，从而使中国古代文学作品和中华优秀传统文化既与当下大多数观众的审美娱乐需要相适应，也与现代社会的发展进步相协调，即符合人民大众和时代发展的需要。

第二，中国古代文学作品的影视改编既要深入表现文学原著所体现出来的文化精髓，也要坚持多元化的影视改编方法；改编者应善于从众多的中国古代文学作品中选择那些适合于当下改编为影视剧的较好的文学作品，从中获取灵感、挑选题材、提炼主题，并进行恰当的艺术转换，由此把中国古代文学作品和中华优秀传统文化的思想主旨、文化内涵和艺术价值与新时代对影视艺术的要求有机融合在一起，并运用丰富多样的艺术形式和技巧手法进行生动形象的当代表达，使之成为具有强烈艺术感染力和长久美学生命力的"叫好又叫座"优秀影视剧作品。

第三，在中国古代文学作品的影视改编中，要注重追求艺术价值、社会价值和商业价值的有机结合与和谐统一，不应舍此求彼或顾此失彼，有所偏废。应该看到，一部成功的影视剧改编作品，首先应具有较高的艺术价值，不仅能很好地概括反映文学原著的主要精髓和文化内涵，而且在艺术转换时也有显著的创新，体现出改编者独特的艺术眼光和艺术追求，并营造出具有个性化的美学风格，成为一部具有独立艺术价值的较完善的影视剧作品。同时，它还应该具有较高的社会价值，能从思想上和文化上给广大观众以有益的教益、启迪与引导。当然，改编的影视剧作品也应该有很好的观赏性和娱乐性，能为大多数观众所喜闻乐见，这样才能获得较高的票房收益和点击率，以体现出作品的商业价值。因此，坚持思想性、艺术性和

观赏性的有机统一,"坚持思想精深、艺术精湛、制作精良相统一"①,不仅是改编者的追求目标,而且应该切实落实到改编拍摄工作的各个环节,使之在改编作品中能具体体现出来。

第四,在中国古代文学作品的影视传播中,要坚持采用多样化、多渠道的发行放映和营销传播方式,以使改编的影视剧作品能够得到最广泛的营销传播,能够赢得更多的观众;由此既能及时收回投资并获得一定的利润,有助于影视企业的再生产,也有利于扩大作品的影响,更好地体现中国文化的"软实力"。当下影视剧作品的营销方式主要有"品牌营销""粉丝营销""口碑营销""饥饿营销""跨界营销""整合营销"等多种方式,这些营销方式既有从美国好莱坞学习借鉴过来的,也有在传播营销实践中总结出来的,具体到每部影视剧作品采用何种宣传营销方式,则需要根据其题材、类型、样式、风格,参与拍摄的导演与演员,以及作品上映或播映的档期时间等灵活运用。既要注意营销不足(包括资金投入不足、专业化技巧方法不足等)给作品带来的负面影响,也要防止营销过度(包括言不符实,宣传大于内容与质量,明星被过度消费等)而造成观众的反感。成功的营销往往以消费者为重,综合协调各种传播方式,把影视产业链的各个环节(包括创作、制片、发行、放映及相关产业领域)整合起来,以影视剧作品为中心,建立起多支点的盈利模式和资金回收渠道;同时,还应该切实把握好营销的分寸尺度,使之恰如其分、合情合理,以获得最佳效果。

为能使国产影视剧作品更多、更好地走出去,被海外广大观众所接受和喜欢,更需要根据实际情况采用多样化、多渠道的营销传播方式。例如,成立专门面向海外的影视发行公司就是一种重要方式。就拿创立于2010年,由华谊兄弟和博纳影业作为主要股东的华狮电影公司来说,就是我国在海外发行国产影片的一个重要平台。该公司在海外的发行渠道主要集中在北美和澳洲,2016年该公司获得华人文化控股集团(CMC)重金注资后将开拓欧洲市场,并推出了"中国电影·普天同映"的计划,如2016年春节档的《西游记之孙悟空三打白骨精》影片就实现了海外和国内同步上映,满足了海外华人观众的审美娱乐需求。又如,国产影片进入海外电影院线时与网络在线点播同步发行也是又一种途径。如《西游·降魔篇》在进入北美影院放映的同时,在"网飞"(Netflix)、Google Play、亚马逊等多个网络平台上可以付费观看,既方便了许多青年观众的观赏,扩大了影片的影响,也增加了影片

① 习近平:《决胜全面建成小康社会,夺取新时代中国特色社会主义伟大胜利》,"新华网"2017年10月27日。

的营销收入。

由于各类合拍片在加强中外电影的合作交流、拓展电影市场及推动电影的跨文化传播等方面能发挥独特的作用,所以近年来电影合作拍摄已成为较普遍的现象,各种合拍片也日益增多。其中如《赤壁》(上下集)、《画皮》、《西游·降魔篇》、《西游记之大闹天宫》、《西游·伏妖篇》等根据中国古代文学经典改编拍摄的故事片均是合拍片,而《画皮》还获得第13届中国电影华表奖优秀合拍片奖。截至2017年12月,我国已与20个国家签署了政府间的电影合拍协议,该年度中国内地与21个国家和地区进行了合作制片,合拍公司获国家电影局批准立项的合拍片84部,协拍片2部;审查通过了合拍片60部。因此,进一步加强合拍片的创作拍摄,也是更好地推动中国古代文学作品影视改编与传播的一个重要途径。

若要很好地做到以上几个方面,改编者需对以下几个问题有较为深入的思考和全面的权衡把握:

第一,要清醒地意识到中国古代文学作品的魅力和优势所在。这种优势可能在于其受众面广,有天然的群众基础。但是,其魅力仍然是根植于作品内部,如思想主题、人物塑造、情节设置、语言修辞,对于时代人心的反映和折射等方面。如小说《三国演义》,其艺术魅力与作品优势很大一方面来自于其人物塑造所推动的情节起伏;而《西游记》的艺术魅力与作品优势则在于其充沛的艺术想象力所构建的一个现实隐喻世界……总之,改编者在选择这些古代文学作品进行改编时,要有针对性地发挥原作的艺术魅力与优势特长,从而使观众既能产生对原著的熟悉与亲切感,又能领略影视艺术的独特魅力。

第二,要清醒地意识到中国古代文学作品的短板和缺陷所在。这种短板可能在于对人物心理描写的简略化处理,对于人物行为动机的想当然设置。其缺陷更有可能在于其思想观念较为陈旧,已经不适应今天时代发展的需要和观众审美的需要。尤其许多古代文学作品中所流露出来的清官梦、好皇帝梦和神仙梦等,是一种被动的人生姿态,缺乏刚健有为的主体性,因而难以引起现代观众的思想情感共鸣。这一点,在《三言二拍》和《聊斋志异》的故事中尤其要引起注意,这些故事虽然也强调"教化",但带上了特定时代的局限,如"因果报应说""神仙崇拜""清官梦"等,这些内容在今天就不值得大力宣扬。再如小说《红楼梦》,作者曹雪芹以"大旨谈情,实录其事"自勉,以贾、史、王、薛四大家族的兴衰为背景,以贾宝玉、林黛玉、薛宝钗的爱情婚姻故事为主线,通过家族悲剧、儿女悲剧及主人公的人生悲剧,揭示出封建社会的末世危机。对于这样的作品,影视改编者既需要有一种全局观念,更要遵循影视编剧的基本规律,注重提炼和概括,以免沉陷于家庭琐事和闺阁闲情

中无力自拔,要以"冲突律"来结构故事,发展情节,并揭示思想主题。

第三,对中国古代文学作品进行影视剧改编时,要根据其特点进行有针对性的策略处理,既不画地为牢,也不天马行空。对于经典意义上的古代文学作品,要在尊重其主要情节框架和人物塑造的前提下进行现代化的改造。至于一些偏重传奇演义性质的历史故事或文学作品,改编者可以有较大的改编空间,进行创造性拓展,但也要保证一个完整故事所必需的元素,即主题清晰、人物生动、情节可信并注重节奏感等。

第四,对中国古代文学作品的影视改编不仅仅有普及文学经典的价值,更要看到其思想传播、文化传播等方面的价值。尤其要尽可能地将这种"古代"的文化与思想与现代社会结合在一起。因为对于这类影片来说,其价值绝不仅仅是讲述了一个故事,更在于通过这个故事所传达的历史感、文化性,以及对人性、人类社会的某种思考。在此基础上,影视剧的商业性与娱乐性才不会是无源之水。中国古代文学作品必然留有特定时代的思想观念和作家的个性化印痕,影视改编者也无法摆脱其创作的时代语境和个体性的审美趣味。在这个层面上来说,就需要一种"现代性的改编"。但是,这种"现代性的改编"不能因求新求变而误入歧途,沉醉于对古代文学作品的戏谑、调侃、恶搞,乃至亵渎、戏仿、解构之中,甚至为了迎合今天部分观众的破坏欲、亵渎欲而污蔑、丑化古代文学作品,这对中国古代文学作品来说则是一种损害。我们必须从时代发展和艺术创作的独特性来理解影视改编,使中国古代文学作品既得以拓宽传播渠道与范围,也能使这些作品在新的时代语境下融入现代文化和思想情感的意蕴,从而在内容和形式方面都能吸引更多的现代观众,在满足其审美娱乐的同时,也能给他们以有益的启迪、教益与思考。

三、中国古代文学作品影视改编与传播的发展前景

从总体上来看,中国古代文学作品影视改编与传播的发展前景是十分广阔的,因为在大力弘扬中华文化和中华文明,坚定文化自信,讲好中国故事,增强中华文化的"软实力",推动中华文化和中华文明更快、更好地走出去等方面,中国古代文学作品的影视改编与传播都能发挥十分重要的作用。

首先,中华优秀传统文化的传承发展是一项长期的重要工作,也是我国加强文化建设和促进文化发展的重要内容。中共中央办公厅、国务院办公厅印发的《关于实施中华优秀传统文化传承发展工程的意见》对此提出了具体目标:"到2025年,中华优秀传统文化传承发展体系基本形成,研究阐发、教育普及、保护传承、创新发展、传播交流等方面协同推进并取得重要成果,具有中国特色、中国风格、中国气派

的文化产品更加丰富,文化自觉和文化自信显著增强,国家文化软实力的根基更为坚实,中华文化的国际影响力明显提升。"显然,为了真正实现这一目标,就需要多部门、多方面持续不断的切实努力,而中国古代文学作品的影视改编与传播则是其中不可忽视的一个重要内容。因为影视剧作品的传播面广、影响力大,所以其效果也十分明显。为此,应在认真总结影视改编与传播工作之经验教训的基础上,进一步推动和完善这方面的工作,使之在原有基础上有较大拓展和提高,从而为实现中华优秀传统文化传承发展作出应有的贡献。

其次,进一步加强和推动文化产业的发展是党和国家的重要决策,而影视产业则位列文化产业发展的首位,因得到了格外重视,故得以快速发展。近年来,党中央和国务院非常重视文化建设,在推动文化产业发展、加强对外文化贸易和中华文化走出去工作及"一带一路"软力量建设、实施中华优秀传统文化发展等这方面采取了一系列措施。党的十八大报告提出,要推动文化产业成为国民经济支柱性产业。党的十八大以来,中共中央、国务院相继制定和发布了《关于进一步加强和改进中华文化走出去工作的指导意见》《关于加快发展对外文化贸易的意见》《关于加强"一带一路"软力量建设的指导意见》,统筹对外文化交流、文化传播和文化贸易,要求讲好中国故事,传播好中国声音,为此文化走出去力度空前加大。胡锦涛在中共十八大报告中曾提出:"要推动文化产业成为国民经济支柱性产业"①;习近平总书记在中共十九大报告中又进一步提出要"健全现代文化产业体系和市场体系,创新生产经营机制,完善文化经济政策,培育新型文化业态"。② 近年来,我国文化产业的发展非常迅速,其中影视产业发展所取得的成绩尤为显著。2017年3月1日《中华人民共和国电影产业促进法》正式实施,从而使国产电影创作和电影产业发展有了法律依据与法律保障,由此进一步促进了电影产业的繁荣发展。

具体而言,《中华人民共和国电影产业促进法》实施以后,各个地方政府也相继推出了一些相配套的措施和政策来贯彻落实《电影产业促进法》,为此,从2017年至2019年,国产电影创作和电影产业均有了较快的发展。

例如,2017年我国共拍摄生产故事片798部、动画片32部、科教片68部、纪录片44部、特种电影28部,总计970部;全年电影票房559.11亿元人民币,比上年的492.83亿元增长了13.5%;其中国产影片票房301.04亿元,占票房总额的

① 胡锦涛:《坚定不移沿着中国特色社会主义道路前进,为全面建成小康社会而奋斗》,《人民日报》2012年11月9日。
② 习近平:《决胜全面建成小康社会,夺取新时代中国特色社会主义伟大胜利》,"新华网"2017年10月27日。

53.84%；观影人次则达到了 16.2 亿，比上年的 13.72 亿增长 18.08%；全年票房过亿元影片 92 部，其中国产影片 52 部；全年有 13 部影片票房超过 5 亿元，6 部国产影片票房超过 10 亿元，其中国产故事片《战狼 2》以 56.83 亿元票房和 1.6 亿观影人次创造了多项电影市场纪录，成为票房收入最高的华语电影。同时，截至 2018 年 4 月，全国由 48 条电影院线、10 031 家影院和 54 592 块银幕（含 3D 银幕 47 940 块）组成的电影发行放映网，不仅能使一线、二线和三线城市的广大观众及时观赏各类影片，而且也在很大程度上满足了四线、五线城市广大观众观赏电影的需求。

又如，2018 年我国拍摄生产故事片 902 部、动画片 51 部、科教片 61 部、纪录片 57 部、特种电影 11 部，共计 1 082 部。故事片数量和影片总数量分别比上年增长 13% 和 11.54%。该年度全国电影总票房为 609.76 亿元，同比增长 9.06%；其中进口片票房为 230.8 亿元，占总票房 37.85%；国产影片总票房为 378.97 亿元，占 62.15%，创近十年来最高。国产故事片《红海行动》以 36.51 亿元的票房成绩成为该年度票房冠军。该年度院线数 48 条，影院总数 9 504 家，新增 1 519 家；银幕总数达 60 079 块，新增银幕 9 303 块，同比增长 23.3%；中国银幕数和影院数已居世界第一。同时，银幕数字化水平达到 100%，3D 银幕数占比 89%。

再如，2019 年我国拍摄生产故事片 850 部、动画片 51 部、科教片 74 部、纪录片 47 部、特种电影 15 部，总计 1 037 部。该年度全国电影总票房为 642.66 亿元，同比增长 5.4%；其中国产影片总票房为 411.75 亿元，同比增长 8.65%，市场占比 64.07%。全年票房过亿影片 88 部，其中国产片 47 部。国产动画片《哪吒之魔童降世》以 50.02 亿元的票房和国产科幻片《流浪地球》以 46.81 亿元的票房分别夺得该年度国产片票房收入的冠亚军。该年度电影院线 50 条，新增 2 条；影院总数达 12 408 家，新增影院 1 453 家，增幅 13.26%；银幕总数达 69 787 块，其中新增银幕 9 708 块，增幅达 16.16%。

综上所述，可以说，我国已成为名副其实的电影大国，并正在向电影强国迈步前进。由于影视产业是内容产业，所以产业的快速发展必然要依托创作的繁荣兴旺，并对创作提出了诸多新的要求。为此，除了要不断加强影视剧原创之外，也需要进一步重视和完善包括古代文学作品影视改编在内的影视改编工作，使之能为繁荣影视剧创作和推动影视产业发展做出更大的贡献。

另外，随着改革开放的深入发展，以及中华文化和中华文明走出去的步伐日益加快，国产影视剧作品的跨文化传播也会得到各方面更多的重视，成为中华文化和中华文明走出去的重要内容。中共十八届三中全会通过的《中共中央关于全面深

化改革若干重大问题的决定》进一步要求提高文化开放水平,培育外向型文化企业,支持文化企业到境外开拓市场。中共十八大以来,中共中央、国务院相继制定和发布了《关于进一步加强和改进中华文化走出去工作的指导意见》《关于加快发展对外文化贸易的意见》《关于加强"一带一路"软力量建设的指导意见》等,为对外文化交流、文化传播和文化贸易等项工作提出了一系列具体指导意见和相关措施,进一步加大了中华文化和中华文明走出去的力度,加快了走出去的速度。而如何通过影视剧作品讲好中国故事、传播好中国声音,也成为广大影视工作者的努力方向。近年来,国产影片在海外的跨文化传播中取得了较好的成绩。2017年国产影片海外票房和销售收入已达42.53亿元,比上一年的38.25亿元增长了11.19%,从而为促进国家之间的文化交流、提升中国电影的国际影响力、进一步开拓国产影片的海外市场发挥了重要作用。新世纪以来,根据中国古代文学作品改编拍摄的影片在海外传播与销售中获得了较好的成绩。例如,根据《聊斋志异》改编的故事片《画皮》(2008)在新加坡、马来西亚等国家和地区上映首周均夺得了首周票房冠军,颇受当地观众的喜爱与欢迎。

 总之,面向新时代,中国古代文学作品影视改编与传播的发展前景是非常广阔的,关键是改编者如何进一步开拓创作视野、遵循改编规律、强化艺术创新、不断提高改编作品的艺术质量和美学品质,力争多出精品佳作;而营销者如何进一步拓宽渠道,并针对各种实际情况采取多元化的营销策略,只有这样,才能使中国古代文学作品的影视改编与传播有更快、更好的发展,并在各方面发挥更大的积极作用,使中华优秀文化得到更广泛的传播。

后　　记

《中国古代文学作品的影视改编与传播研究》是教育部人文社科重点研究基地复旦大学中国古代文学研究中心所承担的教育部重大研究项目之一，笔者本人并不是该研究基地的研究员，主要学科专长也不是中国古代文学研究，怎么会负责这样一个重大研究项目呢？事情还得从头说起。

笔者于1998年至2002年担任复旦大学文科科研处处长，负责全校的文科科研管理工作。1999年6月教育部组织全国高校申报评审人文社科重点研究基地时，复旦大学的各项组织工作正是由我具体负责的。时任古籍所所长章培恒教授与我商量后，决定以古籍所的研究人员为基础，再组合语言文学研究所和中文系从事古代文学研究的部分力量，组成复旦大学中国古代文学研究中心，由章培恒教授担任中心主任，以此来申报教育部的重点研究基地。经学校批准后，复旦大学中国古代文学研究中心正式成立，并以该中心的名义向教育部申报了重点研究基地。同年11月，经过教育部社政司组织校外专家组来我校进行严格评审后，于12月正式批准复旦大学中国古代文学研究中心为首批入选的教育部人文社科重点研究基地，同时入选的还有以葛剑雄教授为中心主任的复旦大学历史地理研究中心。此后，又通过第二批、第三批的申报评审，我校又有当代国外马克思主义研究中心、中国社会主义市场经济研究中心、信息与传播研究中心、美国研究中心、世界经济研究所5个研究中心和研究所成为教育部人文社科重点研究基地(后来又增加了中外现代化进程研究中心，共计8个研究基地)。由于教育部强调在全国各个高校的每一个二级学科只设立一个研究基地，所以各校申报竞争颇为激烈。最后，复旦大学拥有的教育部人文社科重点研究基地数量在全国高校中位居第三，仅次于中国人民大学和北京大学。

由于教育部社政司对研究基地的运作和管理有许多具体要求，检查与考核都很严格，所以以此为标准对学校各个研究基地的日常管理和年终考核也成为我的一项重要工作。按照教育部社政司规定，每个研究基地每年要申报和承担两个重

大科研项目。开头几年各个基地都没有什么问题,但后来因为基地专职研究人员基本上都承担了有关重大项目,且有些项目由于各种原因未能按时完成结项,有的项目延期的时间还比较长,所以能够再次申报和承担新项目的人员就少了,这就需要从基地之外寻求新的科研人员来承担新项目。对于基地主任来说,这也是一件颇费思量的事情。

2002年7月,由于工作需要,笔者服从组织安排,从文科科研处回到中文系担任党总支书记(后改称为分党委书记)。因为语文所、古籍所、艺教中心和中国古代文学研究中心等行政单位党的工作都属于中文系党总支负责,所以我回到中文系工作以后,仍与中国古代文学研究中心有较多的联系。除了党务工作方面的联系之外,教学、科研和行政等方面也有一些联系。例如,我应邀参加了章培恒教授在古今文学演变方向培养的博士生之学位论文答辩,参加了古籍所和古代文学研究中心的职称评审、岗位评定和年终考核等。虽然后来章培恒教授因为年龄等原因不再担任该研究中心主任,而由语文所所长黄霖教授担任中国古代文学研究中心主任,但这样的工作联系仍然得以持续;即使我卸任书记职务以后,其联系也未中断。记得有一次与黄霖老师商谈有关事宜时,他说到基地重大研究项目承担者较少的事情,因此颇有些为难。我当时便随口说:"我可以帮中心承担一个研究项目,题目是《中国古代文学作品的影视改编与传播研究》。"黄霖老师听后便将此事放在心上,等到基地正式开始申报重大项目时,他便打电话给我,要我申报上次所说的研究项目,并把申报表发到了我的邮箱。实际上我当时只是随便说说,此后并没有将这件事当真,但黄霖老师却当真了;当然,自己说过的话也要兑现,于是,我便按照申报表的要求对该项目进行了详细论证。后来经过教育部社政司组织的校外专家评审后,该项目就正式立项了。为此,我虽然不是复旦大学中国古代文学研究中心的研究员,但却承担了该研究中心的这一重大科研项目。因为考虑到自己在教学、科研等各方面的工作任务较繁重,同时各项学术活动也较多,时间和精力实在有限,为了能保证顺利完成该项目的研究工作和最终成果的撰稿任务,所以便邀请了几位青年学者参与该项目的研究工作。

由于《中国古代文学作品的影视改编与传播研究》是一个跨学科的研究项目,其涉及中国古代文学和影视学两个学科的相关内容,所以在项目研究和论著撰写的过程中,一方面需要梳理清楚各个历史时期有哪些古代文学作品被改编拍摄成了故事片、戏曲片、美术片和电视剧、网络剧,并对相关改编作品进行评析,探讨其成败得失的经验教训及其具体传播状况;另一方面则要研究各个历史时期中国古代文学作品的影视改编与传播的总体情况,深入探究影响其改编和传播的各种因

素，认真总结其基本规律，并展望其发展前景等。为此，该项目涉及的范围较广，内容较多，对项目承担者的要求也较高。

无疑，对于笔者来说，完成该研究项目的过程，也是一次再学习、再思考和再探索的过程。中国古代文学历史源远流长，各个历史时期文学作品数量繁多，其中不少优秀作品经过了时间的筛选和考验，已经成为中国文学和中华文化宝库中耀眼的瑰宝，其历久弥新，影响很大，具有长久的美学生命力和独特的艺术魅力。这些文学作品不仅具有丰富的历史知识和深厚的文化内涵，而且具有高超的文学技巧和充沛的艺术情感；它们既生动地体现了历代文学创作者对历史、社会、文化和人生的认识、感悟和评价，也凝聚了历代文学创作者的智慧、才华和心血。

自中国电影、电视剧和网络剧诞生以来，中国古代文学作品就一直是其学习借鉴和艺术改编的对象，在各个历史时期均有不少改编作品问世，其中不乏一些精品佳作。这些优秀作品不仅对原著进行了成功的创造性转化和创新性发展，而且还有效地普及和推广了原著，使之被更多的普通民众所熟知和理解。同时，有不少改编的影视剧作品还走出了国门，在海外产生了较大影响，为传播中华优秀文化和中华文明作出了很大贡献。因此，改编后的影视剧作品也同样凝聚了历代影视改编者的智慧、才华和心血。故而，通过梳理和论析各个历史时期中国古代文学作品影视改编与传播的状况，深入探究其意义、价值和规律，无论是对于研究和撰写中国电影发展史、电视剧和网络剧发展史来说，还是对于繁荣影视剧创作和推动影视剧改编来说，抑或是对于进一步加强中国古代文学与影视剧创作改编的联系来说，都是一项十分重要和非常必要的工作。

从目前所了解的情况来看，迄今尚无学者在这方面进行全面、系统的深入研究并出版有分量、有影响的学术专著。因此，该研究项目的学术成果力求填补这方面的学术空白。我们在回顾和梳理中国电影改编史、中国电视剧和网络剧改编史以及中国影视剧对外交流史的基础上，对中国古代文学作品影视改编与传播的历史与现状进行了全面、系统的探讨、论析和研究。既注重其发展史的梳理和论述，也注重对各个历史时期一些有代表性的优秀作品的个案评析，同时，也对各个历史时期改编的影视剧作品在海外各国和各地区的传播影响进行了一些概括论述。

该项目最终完成的书稿是各位项目参与者分工合作的学术成果，由于汇总的稿件质量参差不齐，所以笔者又花费了较多的时间和精力对稿件进行了调整、修改和补充。由于平时各类学术会议和学术活动较多，所以统稿的工作只能断断续续进行，因此也延误了规定的项目结项时间，只好申请延期。虽然结项时间有所延迟，但最终还是通过了教育部社政司组织的各位校外专家的评审，于2021年5月

顺利结项并拿到了结项证书。在将书稿交付出版社之前，笔者再次对稿件进行了一些修改，并补充了若干新的材料，使2021年出现的若干部新的改编作品之情况也能在书稿中有所反映。

对于笔者来说，承担和完成这一重大研究项目收获颇多，深感中国古代文学内容丰富、作品多样、积累深厚，既是中华文化不可缺少的重要组成部分，也是国产影视剧创作的重要题材来源。迄今为止，国产故事片、美术片、戏曲片和电视剧、网络剧等的创作，已经从中国古代文学宝库中选择和改编了不少作品，由此不仅有效拓宽了国产影视剧的题材领域，而且也丰富发展了国产影视剧的内容、人物、形式和风格，并在传播中华优秀文化和中华文明等方面发挥了很好的积极作用。

在此，既要感谢黄霖教授促使该项目作为教育部人文社科重点研究基地重大项目正式立项，也要感谢参与该项目研究工作的各位青年学者。对于该项目成果中存在的一些疏漏和不足之处，也欢迎读者诸君批评指正。

周　斌
2021年8月28日于上海兰花教师公寓

主要参考文献

（按出版时间先后排序）

程季华主编：《中国电影发展史》（1—2卷），中国电影出版社1981年版。
曹雪芹、高鹗：《红楼梦》（上中下卷），人民文学出版社1982年版。
中国电影家协会电影史研究部编：《中华人民共和国电影事业35年（1949—1984）》，中国电影出版社1985年版。
陈荒煤主编：《当代中国电影》（上下卷），中国社会科学出版社1989年版。
蒲松龄著，朱其铠主编：《全本新注聊斋志异》（上中下卷），人民文学出版社1989年版。
郦苏元、胡菊彬：《中国无声电影史》，中国电影出版社1996年版。
吴素玲：《中国电视剧发展史纲》，北京广播学院出版社1997年版。
朱东润主编：《中国历代文学作品选》（上、中、下三编），上海古籍出版社2002年版。
陈景亮、邹建文主编：《百年中国电影精选》（1—4卷），中国社会科学出版社2005年版。
袁行霈主编：《中国文学史》（1—4卷），高等教育出版社2005年版。
高小健：《中国戏曲电影史》，文化艺术出版社2005年版。
颜慧、索亚斌：《中国动画电影史》，中国电影出版社2005年版。
廖奔、刘彦君：《中国戏曲发展简史》，山西教育出版社2006年版。
章培恒、骆玉明主编：《中国文学史新著》（上中下卷），复旦大学出版社2007年版。
罗贯中：《三国演义》（上下卷），人民文学出版社2010年版。
吴承恩：《西游记》（上下卷），人民文学出版社2010年版。
饶曙光：《中国（华语）电影发展与对外传播》，中国广播电视出版社2013年版。
尹鸿、凌燕：《百年中国电影史（1900—2000）》，湖南美术出版社、岳麓书社2014年版。
储钰琦：《中国电视剧产业史》，中国广播电视出版社2014年版。
司马迁：《史记》，作家出版社2017年版。
丁亚平：《中国电影艺术史（1940—1949）》，文化艺术出版社2017年版。

赵卫防:《香港电影艺术史》,文化艺术出版社2017年版。

杨铮、张炜、符冰:《跨文化视域下的影视对外传播》,武汉大学出版社2017年版。

施耐庵:《水浒传》(上下卷),人民文学出版社2018年版。

熊颖俐主编:《首届中国戏曲电影展作品集锦》(上下册),杭州出版社2018年版。

图书在版编目(CIP)数据

中国古代文学作品的影视改编与传播/周斌主编.—上海：复旦大学出版社，2023.5
ISBN 978-7-309-16823-5

Ⅰ.①中… Ⅱ.①周… Ⅲ.①电影改编-研究-中国 Ⅳ.①I207.351

中国国家版本馆 CIP 数据核字(2023)第 076923 号

中国古代文学作品的影视改编与传播
周　斌　主编
责任编辑/杨　骐

复旦大学出版社有限公司出版发行
上海市国权路 579 号　邮编：200433
网址：fupnet@fudanpress.com　http://www.fudanpress.com
门市零售：86-21-65102580　　团体订购：86-21-65104505
出版部电话：86-21-65642845
常熟市华顺印刷有限公司

开本 787×1092　1/16　印张 19.5　字数 349 千
2023 年 5 月第 1 版
2023 年 5 月第 1 版第 1 次印刷

ISBN 978-7-309-16823-5/I·1354
定价：86.00 元

如有印装质量问题，请向复旦大学出版社有限公司出版部调换。
版权所有　　侵权必究